休閒行銷學

Leisure Marketing: The Core

吳松齡◎著

鍾任序

　　就在世界各國政府與產業界人士，無不全力在「拚經濟」，以化解經濟衰退的魔咒之際，我國政府也敲定了休閒觀光與文化創意產業為台灣未來重點發展產業，可以預見到未來的休閒行銷乃是一門重要的學科。

　　「休閒行銷學」以往多附屬於一般行銷學與服務（業）行銷的理論範疇，只是休閒產業之有異於一般工業產品、商業產品與服務／活動的行銷特質，以至於休閒觀光與文化創意產業的投資者與從業人員每每有所困惑：到底要如何做好休閒行銷？到底要如何讓休閒商品／服務／活動為顧客所接受與參與體驗？到底要如何達到休閒事業永續經營？到底要如何達到休閒顧客滿意？到底要如何達到行銷目標？這就是本人滿懷期待 「休閒行銷學」能夠早日成為一個學科的理由。

　　當吳松齡老師邀請為其新書《休閒行銷學》寫序，讓我感受相當訝異與支持。訝異的是在這個經濟金融衰退、全球性大失業潮、產業整合與轉型的關鍵時刻，吳老師仍然能夠兢兢業業於產業發展之研究，勇敢的撰寫這本書，以提供休閒相關科系學生與業界人士參考學習：支持的是因為此書將休閒行銷9P作了極為精闢的論述，建立系統性的休閒行銷理論基礎與實務運用連結，足堪作為對休閒行銷有興趣之業界人士與休閒系所學生的良書益友。

　　本人一直以來就相當期待為休閒產業之行銷與事業經營發展盡份心力，期盼休閒產業的投資者、經營管理人員、行銷服務人員及休閒系所學生，均能瞭解到要如何做好休閒行銷，以及如何達到五方滿意（員工滿意、供應商滿意、顧客滿意、股東滿意與社會滿意）之目標，故值此新書出版之際，樂於為序誌之。

朝陽科技大學　校長　鍾任芬

自 序

　　當走過新奇、瘋狂、奢華、感性的時代，進入百年難見的全球金融海嘯與經濟景氣衰退的新世紀時，我們需要客觀檢視這個新世紀的休閒產業，是否能夠更充滿商業與行銷機會。也許許多在上個年代發展的議題仍將持續進行，例如：民族主義與族群意識、區域關稅壁壘與貿易保護、環境保護與生態保育、全球化與國際化、企業倫理與社會責任、中國的超強地位與產業磁吸力道、工作與休閒生活等議題都將成為常態；但是，不管怎麼樣，行銷學仍然是任何產業、組織與個人都要關注的理論與實務議題。

　　在二十世紀末期，「休閒」已對人們的生活與政府施政、企業經營、學術教育產生重大的影響。然而，由於休閒生活與休閒體驗的發展速度相當快速，確實帶給了休閒產業無限的發展機會，可是「休閒行銷學」的理論與實務之發展腳步卻是慢了些，以至於休閒事業經營管理階層與學校休閒系所老師們，感到相當的無力感，因為他們只好將坊間的行銷書籍作為學習與教育之教材。

　　休閒行銷學的學術發展與行銷學一樣的持續性革新，只是休閒事業的服務業特質，其商品／服務／活動的無形性、生產與服務的同步性、顧客的感覺與感動需求、休閒活動的創意與創新，以及顧客的善變與缺乏忠誠度等特性，均注定了休閒行銷的價值與新奇、瘋狂、奢華、感性之基本要求。休閒行銷策略組合已不能僅利用4P工具，就能完整達成休閒商品／服務／活動與休閒組織的行銷目的，而是將原來的4P擴大增加5P以形成9P，即增加行銷服務人員（people）、服務作業流程（process）、實體設施設備（physical equipment）、夥伴關係行銷（partner）、策略性行銷企劃（program），才能因應這個休閒行銷時代的強烈要求。

　　本書的撰寫企圖乃在於：兼顧休閒行銷理論與實務的應用、行銷9P概念與系統性行銷架構的建立、休閒產業的行銷經營與技術、現代行銷議題、顧客價值與市場概念。本書共分十五章，從行銷企劃（觀察市場）、行銷研究（規劃市場）、行銷發展（經營市場）、行銷執行（管理市場）、行銷循環（發展市場）等五大行銷階段，來探討休閒行銷的基礎入門，目的乃在於幫助休閒系所

學生、休閒產業經營管理與行銷服務人員的整體概念與運作技巧，以避開對休閒行銷的「短視症」與「知其然而不知其所以然」。

本書的順利問世，應該要感謝揚智文化事業公司經營者、閻總編輯及編輯群的支持與專業投入，以及內子洪麗玉女士與家人的分攤家務與付出，在此一併致上無限的感激與感謝。

最後，作者誠摯地期待這本書能夠拋磚引玉，獲得有興趣於休閒行銷領域朋友們的回響，以及期待朋友們能夠順利地馳騁於休閒行銷的浩瀚世界裡，也期待朋友們給予作者鼓勵與指正。

吳松齡　謹識

目　錄

第0部
鳥瞰行銷世界及休閒行銷概念

■ 第一章　發展均衡互惠的休閒行銷關係

▲貝殼手工藝品化腐朽為傳奇

馬蹄蛤生態休閒園區，可讓遊客體驗「摸蜆仔兼洗褲」之外，還可乘坐在精心製作的膠筏上悠遊於漁塭中。體驗完漁塭風情之後還可享受現場品嚐馬蹄蛤鮮美滋味的樂趣。再將處理過後的貝殼研發為手工藝品更是不容錯過的體驗內容，遊客可依自己的喜好DIY，研發製作成各種精巧可愛的動物造型及彩繪藝術品，如；小夜燈、名片夾、動物造型等。（照片來源：吳松齡）

第一章 發展均衡互惠的休閒行銷關係

Leisure Marketing Feature

　　休閒行銷學乃是：(1)以符合倫理與道德規範的運作，以為滿足休閒組織本身及休閒大眾的需求與期望；(2)休閒行銷運作過程中，行銷組合9P工具將是決定行銷成功的要素；(3)休閒行銷將從觀察市場需求開始，歷經規劃市場、經營市場、管理市場，以至於發展市場，其目的乃在於滿足休閒市場與休閒顧客的需求與期望；(4)休閒組織成功之道，乃在於創造與維繫顧客、供應商、員工、股東及其他利益關係人之長期互利與互動關係；(5)行銷概念與行銷技術適用於營利組織與非營利組織。

▲伊甸職建團隊的公益行銷活動

伊甸基金會從事身心障礙福利服務已屆25年，基於「全人關懷」的理念，年齡層從0~65歲以上提供綜合性社會福利服務，服務觸角亦從成年身心障礙者的職訓、就業輔導、心靈重建，延伸至發展遲緩兒童之早期療育服務、高齡老人居家照顧服務及災民的重建工作，以「服務弱勢、見證基督、推動雙福、領人歸主」的服務宗旨，繼續爭取弱勢族群權益。（照片來源：南投伊甸庇護工場朱文洲）

在本書未開始之前，先介紹一個案例——「都是賓至如歸惹的禍」：

「休閒產業經營管理者、行銷管理者與第一線服務人員無不將賓至如歸奉為整個組織的行銷政策，不僅是對自我的期許，更是本身與所屬組織對顧客的承諾。但是，一旦賓至如歸過了頭，不把顧客當客人，而把顧客當作家人，結果很可能當著顧客的面，當場教訓起員工或清掃環境、保養設施設備等『家內事』，這樣子把顧客當作自家人或隱形人的做法乃是錯誤的。因為如此的做法，將會很容易讓顧客如坐針氈、尷尬不安、不舒服與壓力罩頂，不但無法將對顧客的真誠、用心與細心呈現給顧客體驗，更而造成對顧客不尊重的印象，使得賓至如歸的效果大打折扣，甚至於阻斷了顧客再度前來購買／消費／參與的意願。」

　　歡迎來到令人興奮的行銷世界！本章將介紹行銷的基本概念，首先就讓我們回歸企業組織的一切獲利來源——行銷，檢視企業組織的成功獲利方程式是否已經準備妥當。

　　行銷是什麼？行銷就是建立可以獲取利潤的顧客關係，美國行銷學會（American Marketing Association）於1963年以經濟學觀點將行銷定義為：「引導產品與服務由生產者流向顧客的一切商業活動，其本質為交換關係與需求管理，並藉由交易活動來滿足個人與組織的目標。」所以行銷乃是一系列的社會性與管理性的過程，用以確認並預期顧客的需求與期望，其主要目標乃在於為顧客創造價值並掌握顧客價值，當然這個過程乃是經由營利的方式以促成上述的目標。

◀石雕藝術的歷史文化演進體驗

石雕藝術的孕育與其自然環境有密切關係，自人類起源就開始了石雕藝術的歷史。石雕藝術的創作隨著不同時期，石雕在類型和樣式風格上都有很大變遷；隨著各種不同的生活需要、審美觀、社會環境、政治法律制度、宗教文化的演進，呈現出當期的石雕創作特色。石雕的歷史是藝術的歷史，也是文化內涵豐富的歷史，更是形象生動而又實在的人類歷史。（照片來源：吳松齡）

　　休閒產業在數位經濟時代已成為主流產業，在這個多元化、全球化的生活型態中，休閒活動已經是現代社會人們生活中不可或缺的一項元素，可是現代社會所要求的休閒滿足感，更是跳脫了以往只要求休閒組織必須提供能夠滿足需求與期望的體驗價值與效益之框架，除了需求與期望的滿足之外，更是要求在體驗之前、體驗之際與體驗之後的滿足、感動與幸福元素。所以，休閒產業的經營管理者、行銷管理者與專業設計創新者就承受了相當沉重的壓力，所有的行銷世界裡所強調的行銷／休閒哲學與行銷／休閒主張，就是現代休閒行銷所必須坦然面對與正視的議題。

 第一節　休閒行銷學的範疇與基本概念

　　行銷並不只是一般商業活動的功能而已，基本上，行銷乃是建立可以獲取利潤的顧客關係，也是：(1)處理與顧客之間關係的機能（Armstrong & Kotler, 2005）；(2)為滿足顧客需求而將產品與服務或構想，依開發、定價、促銷與配送等方法將之送達顧客手中的過程（Kerin, Hartley & Rudelius, 2004）；(3)個人與組織透過創造、分配、推廣與定價各種財貨、服務與理念的活動，以在一個動態環境之中，促進令人滿意的交換關係（Pride & Ferrell, 1991）；(4)行銷涵蓋所有能促進與產生滿足人類需求與欲望的活動（Stanton & Futrell, 1987）；(5)個人與團體經由創造、提供與他人交換有價值的產品之一個社會與管理過程（Kotler, 1997）；(6)經由交換過程而實施之預測需求、管理需求，及滿足需求的企業活動（Evans & Berman, 1995）；(7)行銷的目的是要充分認識與瞭解顧客，使產品或服務能適合顧客，並自行銷售它自己（Drucker, 1973）。

一、休閒行銷的基本概念

　　行銷的精義乃在於某企業組織與社會大眾／顧客群發生密切關係的功能，雖然行銷的功能乃是每一個企業組織成功的關鍵，不論是大型的或是小型的企業組織、營利或非營利的組織、在地或全球化企業組織、製造產業或商業／休閒產業、傳統或科技產業，均會透過行銷的過程，將其組織宗旨、願景、目標、形象，及商品／服務／活動，傳遞給社會大眾／顧客群瞭解，進而促成其需求、需要與期望獲得滿足。

　　基於行銷乃是用交換來滿足供需雙方的需求與期望，所以行銷乃在於尋求「發掘預期使用者／消費者／購買者／參與者的需求，並滿足他們」，因而在其供需雙方的目的達成，就應該透過交換（exchange）以為平衡雙方均能獲取其目標的實現。雖然休閒組織的行銷活動集中在評估與滿足其顧客（指休閒者、觀光客、購物者、體驗者、活動參與者等）的需求與期望，但是，這個過程也是應該藉由無數的個人、組織與力量的交流互動與交錯形成，才能完成行銷的活動特性與效果（如**圖1-1**）。休閒組織的宗旨、願景與經營目標決定其休閒商品／服務／活動的可能商業行為或休閒活動方案，以及休閒行銷策略與目標；在**圖1-1**裡將可瞭解到休閒組織必須於競爭激烈的產業環境之中，因應環境力量（包括政治法規、經濟、社會、科技技術與產業競爭力）的衝擊，在不同的個體與組織（含外部與內部利益關係人）之利益中取得平衡，諸如上述的各種力量的影響，均會影響到休閒組織的行銷活動，然而休閒組織的行銷活動之決策也將會對社會、環境、科技與經濟環境產生互動交流的影響。

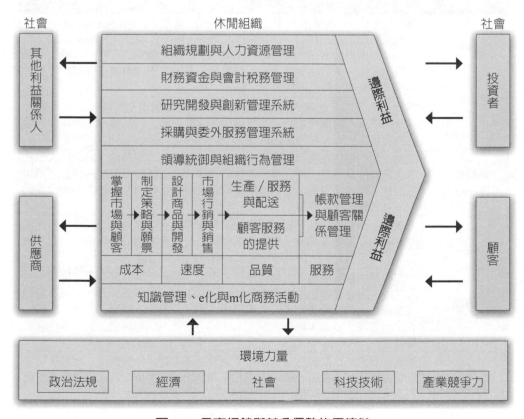

圖1-1　具有行銷與競爭優勢的價值鏈

(一)休閒行銷的幾個重要概念

休閒行銷的定義與幾個重要概念有：需要（needs）、期望（wants）、需求（demand）、產品（product）、價值（value）、滿足（satisfaction）、品質（quality）、交換（exchange）、交易（transaction）、關係（relationship）、市場（markets）等行銷概念（如**表1-1**）。

(二)休閒行銷涵蓋的行銷組合或活動

休閒組織的行銷行為需要從事許多的行銷活動，這些活動的發起者涵蓋有製造者、提供者、批發者、零售者、休閒參與者、活動參與者、消費者等方面（如**表1-2**），在**表1-2**所列出者乃是休閒組織各種可能的行銷活動，而此些行銷活動概稱為行銷組合（marketing mix）。

表1-1　休閒行銷的行銷概念

重要概念	簡要說明
需求 （demand）	需求乃是行銷中最重要的基本概念，人類的需求可經由Abraham Maslow需求五層次理論加以說明，分為生理的需求、安全的需求、社會的需求、自尊的需求與自我實現的需求等五大需求，此五大需求的任何一個需求未能獲得滿足時，人們便會覺得很不快樂而呈現出設法取得需求滿足之物品／活動或是壓抑／降低其需求的水準。
期望 （wants）	期望乃是經由文化與人格特質的融合／發酵而呈現出來的形式，一般而言，期望有待實體標的物或非實體標的活動之滿足以為實現，然而此過程往往受到文化或人格特質之薰陶。
需要 （needs）	由於人類的期望可以無止境延伸，但是資源卻有其限制性，以至於人們在尋求需要的滿足時，往往需要考量自己的資源以為選擇其能得到最大滿足的商品／服務／活動，這個以自有資源（或稱購買力）為基礎的期望或需求，就會變成一種需要。
產品 （product）	為滿足人類的需求與期望，就須經由有形的產品或無形的產品，以滿足人類的需求、期望與需要。在本書中所稱的產品包括商品與服務（又可分為有形的與無形的），以及各種類型／機能的休閒活動。
價值 （value）	休閒產業的顧客價值乃指顧客體驗／購買／消費有關休閒商品／服務／活動之後，所感覺得到的知覺價值（perceived value）與其所付出的成本之間的差價。休閒活動價值大致上可包括：藝文、遊戲、學習、遊憩、工藝、安全、生理、歸屬、創意、觀光、休閒、創新、自尊與自我實現等方面的價值。
滿足 （satisfaction）	顧客滿足乃指休閒顧客經過體驗／消費之後，對於休閒商品／服務／活動的價值或表現（performance）認知，與其期望之間的比較，若是價值／表現高於期望水準，則稱之為有顧客滿足，反之則不滿足。

（續）表1-1　休閒行銷的行銷概念

重要概念	簡要說明
品質（quality）	休閒商品／服務／活動的表現與價值乃是受到品質的直接影響，品質與顧客之間的價值與滿足有相當的緊密關係，同時品質是始於顧客的需求與期望，而終於顧客滿足，所以品質左右了休閒商品／服務／活動的行銷績效。
交換（exchange）	交換乃是行銷的關鍵，交換也就是捨棄與獲得，一般係以金錢換取休閒商品／服務／活動，但並非交換一定是需要金錢交易。交換條件大致有如下五種交換情況：(1)必須至少有交換雙方或多方；(2)必須要有他方所認知的需求／期望或價值存在；(3)雙方或多方必須透過溝通並傳遞／提供／送達他方所需的商品／服務／活動；(4)雙方或多方得基於自由意志接受或拒絕他方的提供物；(5)雙方或多方必須有進行交換的意願以便進行交易行為。
交易（transaction）	交易包含了買賣雙方價值的交換，亦即就交換是行銷學核心觀念來看，買賣雙方依其認知的有利方式進行交換，而賣方所提供作為交換標的物（product offering）可能是財貨、服務、理念、性格（personality）、組織、地方、活動、場所／設施設備、時間等。所以，交易乃是行銷活動的測度單位，也是買賣雙方互換物品或價值，因此行銷的交易具有實利的（utilitarian）交換、象徵的（symbolic）交換與混合的（mixed）交換之意義。
關係（relationship）	善於經營管理與行銷管理的休閒組織將吸引新顧客作為發展長期關係的開始，關係行銷（relationship marketing）乃是與顧客建立夥伴關係的策略，而交易行銷（transaction marketing）則是關係行銷的一部分。行銷是由許多渴望與目標顧客群打造與維繫交易關係的活動所組成，包括了商品／服務／活動、想法，或其他目的目標。不僅吸引／開發新顧客與創造交易，尚應保留這些新顧客與既有顧客以擴大日後交易金額。行銷管理者必須設法與有價值的顧客、零售商、經銷商與供應商建立長期的關係，同時必須持續地傳遞出優異的價值來打造緊密的經濟與社會關係，如此才能創造利潤。
市場（markets）	市場是由某個休閒商品／服務／活動的現有及潛在的顧客／消費者／休閒參與者／活動參與者所共同組成，此等顧客族群共有一個特定的需要及期望／需求，但是也可經由交換及關係而被滿足，因此市場的大小乃是根據需要、是否擁有資源以參與交換、是否有意願參與交換、有多少想參與交換的人數而定。

表1-2　休閒組織的行銷9P活動

行銷組合	簡要說明
product 產品決策	決定：休閒商品／服務／活動之範圍、內容、品質、服務等級、商品品牌形象、組織品牌形象、售後服務等方面的策略，惟商品需要鑑別與符合顧客之需求與服務，同時可考量個人化個性化的專屬商品。
price 價格決策	決定：定價的目標與商品／服務／活動的標價，制定產品定價程序與方法，分析產品成本與競爭者的定價邏輯，決定各樣商品／服務／活動的價格、折扣方法、動態服務、差異化服務與個人化服務、提供顧客知識之智慧資本、服務品質與價格相對應等策略。
place 通路／分配決策	決定：休閒活動之處所與位置、休閒場地之交通路線與措施，休閒資訊之提供便利性、休閒場地／設施設備之便利性、休閒商品／服務的

休閒行銷學
Leisure Marketing: The Core

（續）表1-2　休閒組織的行銷9P活動

行銷組合	簡要說明
place 通路／分配決策	流通方式，分析各種分配通路、設計通路結構、分析配送／運送路程與方法、休閒經銷／仲介管道等策略。
promotion 促銷／推廣決策	決定：休閒商品／服務／活動之推廣目標、各項推廣工具的使用與預算、廣告媒體選擇與訴求主題、公眾關係策略、休閒資訊之溝通與互動行銷、營銷與第一線服務人員之招聘與訓練激勵方案、各項銷售促進之方式選擇與預期目標、顧客關係管理等策略。
personnel 人員決策	決定：休閒組織系統與人員編成、休閒人力資源管理、服務人員的招聘與訓練激勵方案、休閒組織員工與顧客的互動行銷與服務管理等策略。
process 服務流程決策	決定：休閒組織之服務品質政策、服務程序與作業標準、服務目標與行動方案、服務作業流程與品質基準、服務進行中的緊急反應機制與資訊回饋系統等策略。
physical equipment 實體設施設備決策	決定：休閒場地與環境管理、休閒處所與交通便利性（含緊急應變與交通替代路線）、休閒設施設備之安全與品質管理、販售有形與無形商品之品質管理、休閒活動進行中之互動與溝通工具等策略。
program 規劃決策	決定：休閒商品／服務／活動設計規劃與組織管理計畫、經營與利益計畫、服務作業系統規劃、品質計畫、創新行動方案與計畫等策略。
partnership 夥伴關係決策	決定：休閒組織內部利益關係人滿意與外部利益關係人滿意行動方案、建構供應鏈管理（supply chain management, SCM）與顧客關係管理（customer relationship management, CRM）系統、建構POS與QR/ECR系統等策略。

(三)休閒行銷管理哲學

休閒組織的行銷管理哲學涵蓋有生產導向、銷售導向、行銷導向、社會導向與關係導向等（如表1-3）。

表1-3　行銷管理哲學的演進

哲學觀念	簡要說明
生產導向或 產品導向時期 （1869-1930年） （product orientation）	1.概念簡述：此時期將焦點放在企業組織內部能力而不是市場的需求（例如我們能提供什麼服務、我們能力專長在哪裡等評估議題），生產能力不足是任何企業所面臨的共同課題，企業依其組織資源決定生產／供給商品／服務／活動，顧客的需求與期望則處於被動地位／無條件接受，因而此階段往往無法滿足市場／顧客的需求。 2.關注焦點：強調提高生產效率、降低生產成本、強化商品／服務／活動品質，改進配銷效率等重點。 3.問題盲點：行銷職能局限於推銷管理與商品／服務／活動之銷售，全企業以生產／服務職能為企業各項職能的統合中心，易

（續）表1-3 行銷管理哲學的演進

哲學觀念	簡要說明
	使企業陷入行銷近視症（marketing myopia），只顧慮商品／服務／活動品質與效率，而忽略了顧客／市場的需求。
銷售導向時期 （1930-1950年） （sales orientation）	1. 概念簡述：此時期因值全球經濟大恐慌之後，市場萎縮，供過於求，以至於企業組織將絕大多數資源投入於市場推廣以強化銷售，並運用大量廣告來傳達商品／服務／活動之優點，進而將其推銷給顧客，也就是將過剩的產能推銷給顧客而不一定是顧客想要的商品／服務／活動。 2. 關注焦點：著重在創造銷售交易而非建立長期有利的顧客關係，銷售方式採取強迫式推銷與誘導式廣告，行銷乃隸屬於銷售。 3. 問題盲點：銷售功能是企業整體的統合中心，仍停留在企業本位，並未考慮顧客購買／消費／參與體驗後是否獲得真正滿足，易衍生顧客對企業喪失信心，進而危及商品／服務／活動的市場。
行銷或市場導向時期 （1950-1972年） （marketing orienation）	1. 概念簡述：行銷導向乃注重顧客的需求與期望，所以將商品／服務／活動的創造、配送、一直到提供顧客／消費者／參與者進行消費／購買／體驗等過程，以滿足顧客的需求與期望。所以行銷導向概念認為——為達成企業目標，須決定目標市場的需要與期望，同時較其他競爭者要更有效率地遞送顧客所期望的滿意。 2. 關注焦點：任何決策均應以顧客為依歸，以滿足顧客為出發點之行銷職能的領域，也由市場研究、產品設計、廣告、銷售、定價、配送等行銷戰術性職能層面，擴充到策略性與文化性決策層面。 3. 問題盲點：企業要考量的不僅是顧客的短期需求，而要注重長期與寬廣的需求，若僅滿足顧客短期需求而犧牲長期需求，易引起顧客未來的不滿，而給競爭者可趁之機。所以行銷導向的企業組織不但要滿足顧客需求，而且更要滿足本身組織的目標，行銷概念也是對消費者主權（consumer sovereignty）的承諾。
社會行銷導向 （1972年-迄今） （social marketing orientation）	1. 概念簡述：企業於滿足顧客需求之同時，企業經營應該兼顧到因本身的行銷活動而對社會利益造成衝擊，所以企業經營者應認知到其企業存在的目的不僅滿足顧客需求與本身經營目標，尚且應該加強與維持社會與個人之長期最佳利益。 2. 關注焦點：若行銷有害社會利益應採取逆向行銷（de-marketing）以引導顧客減少消費，達到改進社會之利益。此外環境保護與資源保育問題之綠色行銷（green marketing）概念乃是時代潮流。 3. 問題盲點：社會行銷三要素（企業組織利益、消費者／顧客訴求、社會利益與人類福祉等）的平衡往往讓企業經營者在進行行銷與經營管理決策時陷入兩難局面。
關係行銷導向 （1981年-迄今） （relationship marketing orientation）	1. 概念簡述：顧客關係管理（CRM）乃是現代行銷的重要概念，CRM是一整套透過傳遞優良的顧客價值及滿足感，以建立並維持可獲利的顧客關係之完整過程，CRM包含了獲得、保持與拓展顧客的所有層面事務。 2. 關注焦點：與顧客之關係建立在顧客價值與滿意度的基石之上，

休閒行銷學
Leisure Marketing: The Core

（續）表1-3　行銷管理哲學的演進

哲學觀念	簡要說明
關係行銷導向 （1981年-迄今） （relationship marketing orientation）	同時企業組織可以視目標顧客／市場的本質，而建立多種層次的顧客關係。 3.問題盲點：顧客關係管理是否基於公平、公開、公正的原則，視同仁或者視顧客價值高低而給予差異性管理，則有待經營者的智慧決策。

二、休閒行銷的應用範圍

現代化的社會與人們對於休閒產業所提供的休閒商品／服務／活動，已經厭倦或看穿了休閒組織的行銷手法，所以休閒組織或休閒活動規劃者想要吸引顧客前來參與體驗或購買消費，已經到了應該跳脫傳統的行銷路線，摒除「只有休閒組織才能提供顧客休閒體驗或購買消費的商品／服務／活動」的思維，因為更有許多非企業組織型態的非營利組織（non-profit organization, NPO）與非政府組織（non-government organization, NGO）也提供類似的休閒商品／服務／活動，而且這些NPO/NGO對於休閒人們與社會大眾有越來越大的影響力及提供更大的貢獻。因而，休閒行銷的應用範圍，也從商業營利組織，逐漸擴展到NPO/NGO組織。

(一)從營利組織到非營利組織行銷

今日的休閒行銷，不論是營利組織或非營利組織，均需要以創新行銷手法以及延續傳統行銷路線的各種行銷手法，才能將該休閒組織推向成功之路。

營利組織的行銷交換可能有實利的交換、象徵的交換與混合的交換等三種意義，然而其行銷交換之目的乃在於創造顧客滿意、員工滿意、股東滿意、供應商滿意與社會滿意的目標實現，換言之，也就是獲取組織最大利潤、顧客最大價值與滿意度、員工有穩定與激勵成就的工作環境、社會利益關係人支持與認同等目標。

但是非營利組織（包含公營的非營利組織與私人經營的非營利組織）的行銷理念／概念應用，則在於追求非營利性質的營運目標。此營運目標大致上可分為NGO組織的法律規範、非營利組織成立宗旨及社會的期待任務等（如國家安全維護、國土保護、環境保護、生態保育、休閒旅遊觀光交通道路、公眾

休閒遊憩、社會救助、人道援助等），以及NPO組織的成立宗旨與社會期待任務等（如休閒遊憩與觀光旅遊、環境保護與生態保育、弱勢照護與社會急難救助、原住民與婦女兒童關懷等）；但是一些NPO或NGO也會有營利或收入，只是此等收入並非NPO/NGO存在或營運的主要目標，但是有些NPO/NGO組織（尤其私人經營的NPO），除了稅收分配預算支援與社會大眾捐款贊助之外，為平衡預算供需就必須進行類似營利組織的營利行為，以獲取營業利益來挹注其資金預算缺口。

對某些NPO/NGO而言，所謂的行銷理念應用，乃是與某些商譽／信用良好的商品／服務／活動，及非營利組織建立某策略性的夥伴關係，以為推動某些非營利觀念或訊息的普及或增進彼此的組織／企業形象，例如：某個NPO組織與知名廠商策略合作，把該NPO組織的商品與知名廠商的商品串聯與共同行銷，如此不但改變NPO組織的商品形象，同時也讓該知名廠商擴增為社會責任型企業之形象。

NPO/NGO組織有效的行銷管理，就如同一般企業組織的行銷管理，NPO/NGO也有其必須服務的市場／顧客，所以NPO組織要有一個廣泛的與一般性的商品／服務／活動之定義，明確的目標市場、差異化行銷、顧客行為分析、建立競爭／差異性的優勢、運用各式行銷工具或方法，進行整合性行銷規劃與傳播、快速地回應顧客需求與要求、妥善行銷控制與行銷稽核、實現行銷績效等。

(二)從個體行銷到總體行銷

現代行銷理念已進展到社會行銷與關係行銷的範疇，所以休閒組織的行銷應用範圍，應該涵蓋有：

1. 個體（micro）行銷應用範圍，如休閒行銷有關商品／服務／活動、定價、推廣、分配、服務人員、服務流程、實體設施設備，規劃與夥伴關係等9P的決策；而NPO/NGO休閒組織的行銷組織之編成、行銷9P策略之決策及落實行銷概念等均屬個體行銷應用範圍。
2. 總體（macro）行銷應用範圍，則涵蓋有關社會行銷導向概念，如環境保護與生態保育責任的綠色行銷、維護產業公平交易與消費者保護的社會行銷、參與公益活動與地方文化建設的社會或公益行銷等。

　　所以，個體行銷乃是個別休閒組織（含NPO/NGO在內）針對顧客／消費者／休閒者／活動參與者及其利益關係人的行銷活動，而總體行銷則是擴增到集體的休閒組織（含NPO/NGO在內）之行銷體系或整個國家區域／地區／族群，甚至於國際性與全球性的顧客與其利益關係人之行銷活動。因此，現代的行銷活動已由個體的應用擴及於總體，並從地方行銷擴張至全國性與全球性的行銷。

(三)從傳統行銷路線到非傳統行銷路線

　　基本上，傳統行銷乃在於促進商品／服務／活動之銷售或使用為其主要目的，但是現代的行銷應用範圍已大為擴大，無論是營利或非營利事業均應體認到將行銷運用到非傳統領域（如**表1-4**）的重要性，以因應數位經濟時代顧客／消費者的求新求變、奢華、幸福、感性等需求。

表1-4　非傳統路線的行銷應用類型

類型	簡要說明
人物行銷 （person marketing）	1.意涵：休閒組織經由行銷手法讓目標市場／顧客對某一特定對象的注意、興趣、需求、喜好與支持／購買／消費／休閒之行銷活動。 2.舉例：商品／服務／活動請知名演員／歌星／政治人物代言之行銷手法以提高知名度，政治人物與演藝人員運用行銷手法提高知名度。
景點行銷 （place marketing）	1.意涵：休閒組織經由行銷手法以吸引目標顧客前來休閒景點／據點／場所進行休閒／體驗／購買之行銷活動。 2.舉例：休閒度假勝地吸引遊客前來休閒體驗之行銷手法，以行銷手法吸引投資者前來參與休閒景點／據點／場所之投資或休閒活動的贊助。
故事行銷 （story marketing）	1.意涵：休閒組織經由行銷手法將行銷議題或主題商品／服務／活動經由故事化方式，予以呈現給目標顧客使他們前來休閒體驗之行銷活動。 2.舉例：薰衣草森林以兩個女生奮鬥的故事成功行銷、埔里塞德克族以抗日英雄莫那魯道的故事每年吸引日本遊客前來旅遊、竹山鎮紫南宮土地公借信徒發財金故事吸引數十萬遊客前來參拜。
事件行銷 （event marketing）	1.意涵：休閒組織經由行銷手法將某些特殊性議題或事件予以轉化為其組織或其商品／服務／活動，並呈現給目標顧客，吸引他們前來購買／體驗之行銷活動。 2.舉例：台北京華城購物中心利用火災緊急應變得宜之典範達成促銷、台北動物園利用大陸貓熊團團與圓圓來台之事件吸引遊客30萬人次（2009年春節期間）前來參觀與周邊商品大賣。
節慶行銷 （festival marketing）	1.意涵：休閒組織利用民俗／宗教或國家／地區節慶，將其休閒商品／服務／活動予以推展，以吸引目標市場／顧客的參與／支持之行銷活動。 2.舉例：原住民賽夏族矮靈祭／阿美族豐年祭／鄒族小米女神祭、休閒組織的週年慶活動／春節活動／國慶活動、日本的女兒節／陽具節等。

（續）表1-4　非傳統路線的行銷應用類型

類型	簡要說明
理念行銷 （cause marketing）	1.意涵：休閒組織經由行銷手法將特定的社會議題、公益與社會理念傳遞與增進給目標顧客之認識與支持，進而達成行銷目標之行銷活動。 2.舉例：每年舉辦的舒跑盃萬人路跑活動，藉由教育問題、同性戀問題、戒菸禁毒問題、飲水問題、虐兒家暴問題等議題之活動爭取認同與支持。
活動行銷 （active marketing）	1.意涵：休閒組織經由行銷手法以爭取目標市場／顧客對其辦理的休閒活動予以支持之行銷活動。 2.舉例：NPO辦理文化／宗教／體育／慈善活動以提升社會大眾對該NPO的支持，鴻海企業擴大年終尾牙活動以提供企業形象與吸引投資人關注等。
互動行銷 （interactive marketing）	1.意涵：休閒組織經由網際網路、光碟、0800免付費電話、電話語音系統、CRM系統等科技，使顧客於雙方溝通過程中得以主動掌握休閒商品／服務／活動資訊的價值、品質、數量、價格與活動類別之行銷活動。 2.舉例：上網購物／報名、DM購物／報名、休閒組織摺頁／導覽手冊等。
組織行銷 （organization marketing）	1.意涵：營利或非營利的休閒組織經由行銷方法使其組織取得社會大眾的認同，尤其非營利休閒組織更而得以取得捐款／贊助或政府補助之行銷活動。 2.舉例：交響樂團重新調整節目內容，以適應民眾需要，且經由行銷活動取得更多觀眾參與。而NPO組織提出提案計畫書及經由行銷活動以取得政府經費補助與企業贊助等。

第二節　休閒行銷運作策略的構成要素

　　任何休閒組織想要將其休閒商品／服務／活動及其組織導入以顧客為導向的企業文化，乃是要以循序漸進的方式來推動執行才能成功的。整個休閒組織之中，中階層主管最重要的任務乃要為其組織形塑以顧客為導向的氣氛，並須取得高階層主管的全力支持，使全員動起來的進行企業文化改造，企圖將休閒組織的行銷策略導引在以顧客為導向的觀念之中，則創造顧客價值、維持高顧客滿意度，以及建立互助互利與均衡互惠的長期與良好顧客關係等競爭優勢，是可以順利實現的。

　　休閒行銷策略的運作是否成功，對其組織的行銷活動之成敗具有相當廣泛與深遠的影響力，而這些行銷策略的基本要素不外乎如下幾個面向：(1)目標市

◀ 運動與競技活動行銷

由於國人逐漸重視優質生活品質、身心
健康的生涯目標,運動休閒活動所引發
休閒人口的快速成長。運動休閒活動則
逐漸朝向健身、養生、自由、輕鬆、優
質與安全發展,同時更運用創新創意技
術開發,透過運動休閒與競技活動,以
運動行銷及服務促進運動休閒用品的需
求,運動休閒產業蘊育著無限商機,將
可創出可觀的經濟效益。(照片來源:
武少林功夫學苑)

場與目標顧客;(2)行銷組合的決策與運用;(3)外部環境的影響架構與力量;(4)
與顧客均衡互惠的交換關係;(5)社會責任與倫理道德之行銷倫理概念等要素。

一、目標市場與目標顧客

　　休閒組織、經營管理階層與行銷管理者從事行銷活動的焦點乃是顧客(包
含消費者、休閒者、活動參與者在內),所以一個以顧客/行銷導向的休閒組
織在制定其行銷策略之時,就應該將目標市場/顧客放在策略制定的第一要
務。所謂的目標市場(target market)或目標顧客(target customer)乃是休閒組
織進行行銷規劃之時,應該要針對顧客族群而投入相當的資源。而這些針對顧
客族群的方法也可稱之為行銷定位,定位(positioning)始於休閒商品/服務/
活動、休閒組織,甚至於個人,全部都可以定位,只是定位的活動,並不是在
休閒商品/服務/活動本身,而是在顧客的心裡,也就是在顧客心目中建立印
象。基於如上的討論,顯然定位的基本原則並不是要去塑造新的且是獨特的東
西,而是要去操縱原已在人們心目中的想法,使其打開聯想之結。

　　由於傳統的行銷策略在二十一世紀數位經濟時代的市場上已不具有吸引
力,其原因乃在於現今休閒市場中有太多的商品/服務/活動,可供顧客選
擇。而且這些行銷策略與手法有點類似行銷噪音,給予人們無從判別與選擇的
困擾,所以休閒組織必須將行銷傳播過程中的主客關係加以變更,而把焦點放
在行銷訊息接收者(也就是目標顧客)心上,當然不是放在休閒商品/服務/
活動本身,如此簡化顧客選擇行為的過程,則行銷效力將可大幅增強。

　　至於目標市場或目標顧客的選定,則依據不同的休閒組織的各自組織願景

與組織經營目標、資源條件限制，而會有不同的目標市場／顧客之選擇。有些休閒組織會以一般社會大眾或家庭為其主要目標市場，有些則以政府機構為其主要目標顧客，更有些以批發商／零售商／仲介商／掮客為主要目標顧客。惟無論如何，休閒組織的經營者與行銷管理者必須要認知其潛在的顧客乃構成其目標市場，而市場乃是指有需求且有能力消費／購買／參與某些特定休閒商品／服務／活動者。在此乃說明了所有的市場均是由人所構成的，即使表面上看起來是某個組織買了或參與了某項商品／服務／活動，然而實際上這個休閒消費／體驗之決策仍然源自於人們的決策行為。而人們每每會因其需求或期望的未達滿足境界而衍生再購買／消費／體驗的需求，也只有在其未滿足與有能力再消費／體驗之前提下，人們才會產生其再度購買／消費／參與體驗的行動。因此，在休閒組織資源／條件許可狀況下，休閒組織應該要對其目標市場／顧客有充分的認識，以為進行精確的目標市場／顧客之選定。

二、行銷組合的決策與運用

　　休閒組織經營管理者與行銷管理者在選定其目標市場與目標顧客之後，就必須要傾全力去尋求能夠滿足目標市場／顧客之需求與期望的行銷組合策略之決策。本書所稱的行銷組合策略乃分為九種（簡稱9P）策略：產品策略、價格策略、通路／分配策略、促銷／推廣策略、人員策略、服務流程策略、實體設施設備策略、規劃策略與夥伴關係策略等。

　　這九大策略的決策與運用乃是休閒組織經由此九大策略的綜合運用，以滿足目標市場／顧客之需求與期望的行銷策略組合。休閒組織在運用此9P策略之時，乃是需要互相配合（combination）運用才能夠達成行銷目標，而不是獨自運作即可達成目標的。何況行銷策略決策的運作尚會受到外在環境以及休閒組織與行銷管理者經營理念與組織文化的影響，雖然這些變數的控制權在休閒組織與行銷管理者手上，可是若不能順應時代潮流與環境變化，則會是淪為失敗的行銷決策。

　　至於顧客／消費者則因為其需求與期望常會受到自己生理與心理變化，外界休閒哲學／主張的變化，以及周遭人際關係網絡的休閒潮流等因素的影響，以至於顧客的休閒行為不易為休閒組織所能掌握，所以本書並不將顧客的休閒行為決策列為休閒行銷組合的一部分。同時，休閒組織在進行9P行銷組合決

策之時，每每會將當時或最近的未來之顧客需求與期望列為行銷決策的考量要素，因為只有能夠迎合顧客需求與期望的休閒行銷決策，才能夠抓得住顧客關注的眼光，也唯有如此，才能夠符合顧客的休閒哲學／主張，如此才能達成其組織願景與目標。

整合性行銷傳播（integrated marketing communication）則是將這九個行銷決策作為基礎（如**圖1-2**），而在此九個構面之下，加以運用行銷傳播工具，例如：販售（selling）、廣告（advertising）、銷售促進（sales promotion）、直效行銷（direct marketing）、宣傳（publicity）／公共關係（public relations）、贊助（sponsorship）、展示（exhibitions）、企業識別（corporate identity）、包裝（packaging）、銷售點與商品化（point-of-sale and merchandising）、口語（word of mouth）等十一項可資運用的行銷傳播工具組合，以成就為超人氣的休閒商品／服務／活動，這乃是本書所要強調的行銷組合決策與運用之重點所在。

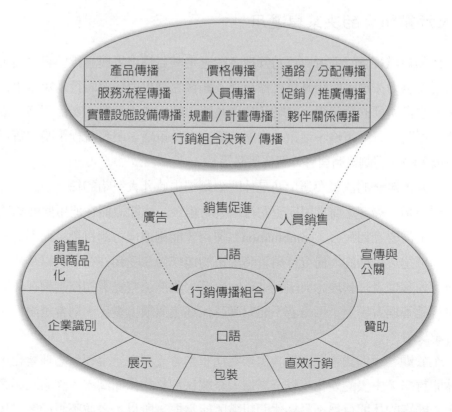

圖1-2　行銷傳播構面及行銷傳播工具組合的分析架構

三、外部環境的影響架構與力量

上述的行銷9P決策乃是行銷人員可以控制的行銷組合因子，但是對於其他因子則不易加以控制，在**圖1-1**之中就呈現了某些不易控制的因子，而這些因子乃是行銷決策中的環境因子（environmental factors），諸如政治、經濟、社會、科技與產業競爭的力量。

行銷人員在進行選定目標市場／顧客與行銷組合決策時，乃是無法在一個孤立的狀態之下進行的，因為環境因子的五大力量乃是左右行銷決策的重要考量。例如：

1. 任何政治上的政策或法律的改變往往會提供給休閒組織無限商機（如軍公教人員的國民旅遊卡制度）或扼殺休閒組織的商機（如政治決策之不開放中國大陸觀光客來台之管制措施）。
2. 經濟的繁榮與蕭條對於休閒產業商機的影響乃是相當明顯的，如2008年迄今的全球與台灣的景氣不振與物價上漲、國民實質所得降低所造成的休閒產業寒冬現象（當然2009年初政府開放大陸客來台觀光則可創造出休閒產業在2009年上半年的榮景）。
3. 3C科技的發達與e化、m化、u化時代的來臨，對於觀光產業、購物產業、文化產業的影響乃是無遠弗屆的。
4. M型社會的發展，促使奢華消費／休閒與平價休閒的兩極化發展。
5. 產業競爭激烈環境下的休閒組織不得不採取因應的措施，如實體設施設備的更新、價格調降、促銷／宣傳預算的加碼。

因此，休閒組織為求提高顧客滿意度與吸引顧客回流消費／參與體驗的意願／行動，就必須提高其休閒商品／服務／活動的品質，並建構與顧客之間的互助互利與均衡互惠的交換／顧客關係，以提高顧客滿意度為前提的行銷決策。而為達成此以顧客滿意度為依歸的行銷決策，就有賴於休閒組織及其經營管理階層與行銷管理者的敏銳思考（critical thinking）與創意創新能力。所謂的敏銳思考乃是一種對資訊、知識、論點及各項說法的真實性、正確性與價值審慎評估過程（Boone & Kurtz, 2001），行銷人員具有敏銳的思考與豐富新穎的創意點子／創新構想，才能夠在此求新、求變的多元化數位經濟時代裡，從容面

對複雜多變的環境挑戰。

四、與顧客均衡互惠的交換關係

本書喜歡將顧客定位在休閒組織的內部顧客（如員工、股東、董監事及眷屬）與外部顧客（如休閒者、參與活動者、購買／消費者、社區居民、壓力團體、行政／警察／消防主管機關與金融保險醫療機構等）在內通稱為顧客。

一般來說，任何善於經營的休閒組織往往會將吸引新顧客視為發展長期顧客關係的開始，而休閒組織想要增加其市場占有率／產業競爭力則可由以下三種方式來達成：(1)吸引新顧客；(2)增加現有顧客營業額及留住新顧客；(3)與現有顧客建立直接與間接的交換關係。而此三種方式也就是關係行銷的意涵，所謂關係行銷乃是藉由顧客以形成長期夥伴關係的一種策略，其策略重點乃在於休閒組織必須提供顧客價值（如品質正常執行之休閒商品／服務／活動，提供超值的休閒商品／服務／活動、避免不當的實際定價、告知顧客有關商品／服務／活動資訊，提供及時回饋與共同的售後支援服務等）及顧客滿意，而且要使重複購買與回流體驗，以及顧客推介其人際關係網絡之親友師長前來購買／消費／參與體驗，將可促使休閒組織營業額與利潤成長。

顧客關係管理（CRM）乃是一整套透過傳遞優良的顧客價值與顧客滿足，以建立與維持可獲利的顧客關係之完整過程（Armstrong & Kotler, 2005）。關係行銷則是行銷者與每一顧客、供應商、內部員工及其他事業夥伴間的開發、增進與維繫一種長期、合乎成本效益、互惠的交換關係（Boone & Kurtz, 2001）。在關係行銷中將內部員工的彼此滿足相互需要與維持組織內部良好關係的內部行銷（internal marketing），定位為足以影響外部行銷（external marketing）之良窳的重要關鍵。

休閒組織可經由關係行銷，將新的顧客（new customers）轉化為經常的顧客（regular purchasers），再轉化為忠誠的顧客（loyal supporters），最後再轉化為會跟他人推薦休閒商品／服務／活動的組織／企業擁護者（advocates）。如此的轉化過程將是創造該休閒組織競爭優勢的最大力量，因為據研究調查：開發一個新顧客的成本與服務一個現有顧客的成本有十倍的差距；只要維持住5%的現有顧客，將可使休閒組織獲利提高25%～85%。所以我們要鄭重的指出休閒組織依賴供應商之夥伴關係以提供／生產高品質與低成本的商品／服務／

活動，以及顧客忠誠度來自於競爭者所無法提供的價值與滿意度。而這些關係
行銷策略重點，則在於：

1.使組織內部員工成為以顧客為導向的員工。
2.將員工訓練為懂得如何對待顧客，使顧客滿意帶動員工工作的滿足，有
　滿足的員工才會有更好的顧客與留住好的顧客。
3.休閒組織必須要能夠授權，使員工有更大的權限解決休閒現場顧客的任
　何問題，提升員工工作滿意度。
4.注重整個組織團隊的合作，在服務顧客工作過程中互相支持與支援，以
　合作代替競爭，使員工工作滿足感、組織表現、產品價值與顧客滿意均
　能改進，且增強其表現績效。
5.要激勵獎賞，而且對象不限於內部顧客而已，尚可延伸到外部顧客，使
　員工滿意與顧客滿意形成休閒組織之經營目標。

五、社會責任與倫理道德之行銷倫理概念

　　由於社會行銷觀念的盛行，使得休閒行銷活動也不得不正視其組織所提供
的商品／服務／活動對社會全體最佳之長期利益。所以，在這個時代的休閒組
織及其行銷管理者在進行行銷決策之時，務必同時兼顧到顧客滿足，組織利潤
／事業目標及社會福祉三者的平衡。

　　休閒組織必須遵行企業倫理與行銷倫理規範已為現今的普世價值，行銷管
理者在規劃設計其行銷活動時乃是需要依照倫理與道德之規範來進行，雖然兼
顧倫理道德規範短期內或許會增加些許行銷成本，但是一個能夠善盡社會責任
的休閒組織，往往能夠改善其企業組織、員工及其顧客之間的關係，並能夠獲
取合理的利潤，強化其企業組織在市場的競爭力。例如：

1.生產香菸的Philip Morris公司刊登企圖說明年輕人不要吸菸的廣告，正是
　表達其善盡社會責任與反對年輕人吸菸的立場。
2.Price/Costco量販店辦理青年就業研習活動，以協助年輕人瞭解就職市場
　脈動與促進就業機會。
3.台灣董氏基金會的反菸與戒毒活動等。

　　雖然休閒組織在進行行銷活動之時，的確有許多的行銷問題乃是現有法令

規章沒有規範到（如顧客資料是否可移轉／販售給其他企業組織？顧客在消費／購買／參與體驗之前是否應該自行判斷商品／服務／活動的安全性？）。但是法令規章未完整規範的議題，卻是休閒組織及其經營管理者與行銷管理者必須依循的倫理議題，絲毫不能有所忽視，否則很容易引起利益關係人（尤其環境保護組織、工安意外受害聯盟、關懷弱勢團體）的指責，對於整個組織的形象與商品／服務／活動的信賴度將會是莫大的傷害。

所以，休閒組織在進行行銷決策時，應該同時考量到與顧客交換關係的倫理議題，以及與社會相關的倫理議題。基本上，在現代的休閒行銷策略中有必要強調社會行銷概念，也就是休閒組織在制定行銷管理程序時，除了必須考量到滿足顧客的需求與期望，更要能夠兼顧到社會福祉，而能夠考量到社會福祉的休閒組織，自然就是將與社會有關的倫理議題放進有關的行銷管理程序之中。例如：

1. 3M公司用回收塑膠瓶開發肥皂墊，價值雖比同業貴，但是品質卻是比同業更好（不含腐蝕也不會刮傷家具）。
2. 觀光飯店的生活污水處理完全後再放流或回收，廚餘回收再生製作肥料，不但獲得社會好評，同時更可使資源再生因而節約成本。
3. 遊樂主題園的遊憩設備的預防保養的落實與投保旅客平安意外險，遊客參與前的精確教育與完備遊憩SOP提供給遊客瞭解，以及意外事故發生時的緊急應變SOP與溫馨貼心關懷照顧措施，雖然此等作業成本相當多，但卻是吸引遊客參與及信任的焦點（本書將在第十五章針對企業的社會責任與行銷倫理方面的議題加以探討，供讀者參閱）。

第1部

分析休閒市場及選擇市場機會

▲觀光飯店

羅惠斌（1990）認為飯店應具備下列條件：(1)設備完善且大眾皆知，並為政府核准之建築物；(2)需提供房客住宿及餐飲的服務； (3)須提供房客娛樂的設施；(4)是營利事業且能賺取合理利潤。以飯店的性質與房客居住時間的長短可區分為四種：商務型飯店（commercial hotel）、渡假型飯店（resort hotel）、長住型飯店（residential hotel）、特殊飯店（special hotel）。飯店的易達性及飯店至周遭景點的易達性，乃是影響遊客前往的意願。（照片來源：楊士弘）

第二章　行銷作業程序與策略行銷規劃

- ■ 第一節　行銷管理作業程序與流程說明
- ■ 第二節　休閒行銷與休閒組織策略聯結

Leisure Marketing Feature

　　休閒行銷乃在於經由顧客導向、追求服務品質、運用科技工具、行銷倫理規範的運作，以發展互動互利的行銷關係。休閒行銷作業程序乃涵蓋行銷企劃、行銷研究、行銷發展、行銷執行及行銷循環等五大階段，並運用行銷9P組合策略工具（商品決策、價格決策、通路決策、實體設施設備決策、整合行銷溝通與推廣決策、服務人員決策、服務作業決策、夥伴關係決策及行銷企劃決策），創造休閒顧客價值、提高顧客服務品質、提高顧客滿意度。當然這一個行銷管理作業程序之目的為員工滿意、股東滿意、顧客滿意、社會滿意的策略實現。

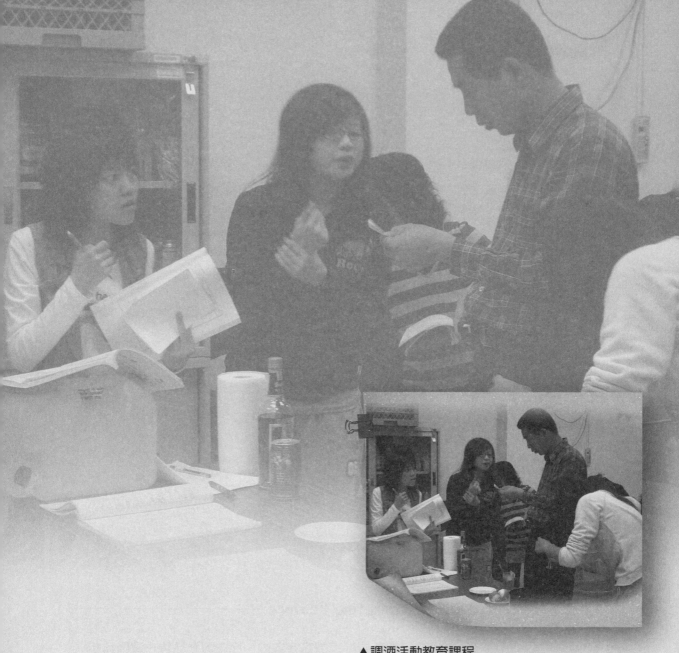

▲調酒活動教育課程

調酒活動教育課程為培養調酒專業人才,推廣調酒文化,且為提升調酒技藝與水準。大專院校休閒系所為配合政府發展觀光事業,以及培養學生的調酒文化,大多會開辦調酒教育課程、示範酒會以及調酒大賽。調酒活動藉由學術教育界、餐飲服務界、國際酒商代表、餐飲與觀光飯店業者,以及社會賢達人士共同推動調酒表演活動,以擴大調酒活動的能見度與吸引參與人口的熱誠。(照片來源:朝陽科技大學休閒系)

一般來說，美國的製造業經歷了五個生命週期，其生命週期大約為：(1)1930年之前的生產導向時代；(2)1930年至1950年代的銷售導向時代；(3)1950年至1972年的行銷導向時代；(4)1972年起的社會導向時代；(5)1981年起「社會導向與關係導向時代」的併行發展迄今（當然休閒產業也一樣會有其生命週期的理論存在）。

由於行銷活動的標準利益層次在此社會暨關係導向時代裡，已由生產者／提供者利益提升到顧客／消費者／休閒者／活動參與者的利益之層次。無論是生產製造事業、科技業事、生醫事業、商業／服務業，或是休閒事業的組織與經營管理者、行銷管理者，均應思考到目前與未來的市場已日趨成熟，以及完全競爭市場與商品／服務／活動的生命週期有逐漸縮短之潮流，現代的行銷活動已不再能夠默守以往或既有的行銷模式，否則遲早會被淘汰的。尤其在二十一世紀的全球化與地球村概念的盛行，現有的市場將會被不斷地分裂，新的市場與新的利基將會有如雨後春筍般不斷地出現。因而，休閒組織為求能夠因應競爭情勢與追求永續經營之事業願景，就得要能夠滿足顧客的需求與期望，以及要能夠超過顧客的需要，由過去的行銷與銷售商品／服務／活動之方式，轉變為以滿足市場／顧客需求與期望，以因應市場競爭之未來式行銷（蕭鏡堂，2002：13）。

第一節　行銷管理作業程序與流程說明

至於休閒行銷管理的相關作業流程，仍然類似一般企業組織的功能管理一樣，而管理乃是經由一連串作業流程或步驟所構成。既然休閒行銷是規劃與執行的概念，而且必須配合9P的某些項目之概念，商品／服務／活動或勞動，並經由交換過程以為滿足個人或組織之目標；因此，行銷管理的程序與步驟就可分為行銷規劃、行銷執行與行銷控制等三個程序。只是在行銷規劃過程中所應進行的相關作業流程更應包含有分析行銷機會、研究與選擇目標市場、制定行銷策略以及規劃行銷方案等步驟。同時市場概念在數位時代裡，已不宜僅局限在如何評估市場需求及滿足市場需要的範疇，乃是需要將市場依其行銷五大階段而分別加以定義為觀察市場的行銷企劃階段、規劃市場的行銷研究階段、經營市場的行銷發展階段、管理市場的行銷執行階段及發展市場的行銷循環階段。

而此五大階段的各項行銷運作步驟中，乃為配合休閒市場與休閒行銷的基

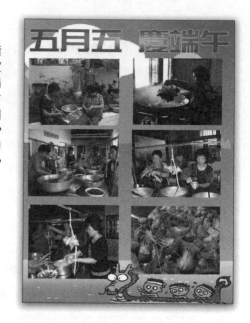

▶端午節展售會POP展示海報

POP廣告作為視覺傳達和商業推廣的重要藝術形式之一，越來越受到廣告設計工作者及商家的重視。POP廣告從文案策劃、文體設計、插圖設計、版面構成、色彩設計到廣告創意、材質運用、陳列布置。POP創作乃需要理性的知識和綜合的藝術素養，更需要創作激情。POP的推廣教育，則在於鼓舞創作與揮灑出自己的一片天空！讓社會各階層的人，都能體驗POP專業的神奇魔力。（照片來源：嘉義身障者聯合會）

本要求，因此本書以**圖2-1**的行銷管理程序與步驟來說明休閒行銷的各個程序步驟，同時此等程序步驟與本書各章節的關係也併予呈現。

一、第一階段：觀察市場──行銷企劃階段

　　休閒組織為達成組織願景、使命與目標，就應該對於其所屬業種與業態的市場有所瞭解，其目的乃在於瞭解行銷環境、顧客休閒行為主張與哲學，以及顧客／市場的現有需求與潛在需求。而觀察市場、分析市場與瞭解市場需求，則左右了休閒組織行銷運作的成敗，所以行銷運作應由觀察市場開始，藉由市場的瞭解以鑑別出休閒組織的目標顧客／市場之大小，以及其市場環境的變化趨勢，進而依此目標市場／顧客的需求，遂行其行銷策略規劃。行銷乃是休閒組織五大管理機能（指生產與服務作業、行銷作業、人力資源、研究發展、財務管理等管理機能）中的一項，儘管行銷乃是相當重要的一項管理機能，然而行銷仍不能忽視其對休閒組織目標的支持角色。也就是說，行銷策略只是休閒組織的整個策略體系中的一環而已，因此行銷管理者必須對其組織的策略規劃過程及策略內涵有所透徹的瞭解，否則其所規劃的行銷策略將會與其組織策略規劃有所差異，甚至會發生背離的現象。

　　至於市場的分類則可分為四大類（吳松齡，2003：217-218）：(1)由休閒組織所推動的市場；(2)由顧客所推動的市場；(3)由供應商所推動的市場；(4)由相關團體所推動的市場。不論是哪一種市場，在休閒組織的行銷行為裡，均需要以尋求市場上的機會開始，查驗是否有哪些人們或組織的需求尚未被滿足，或

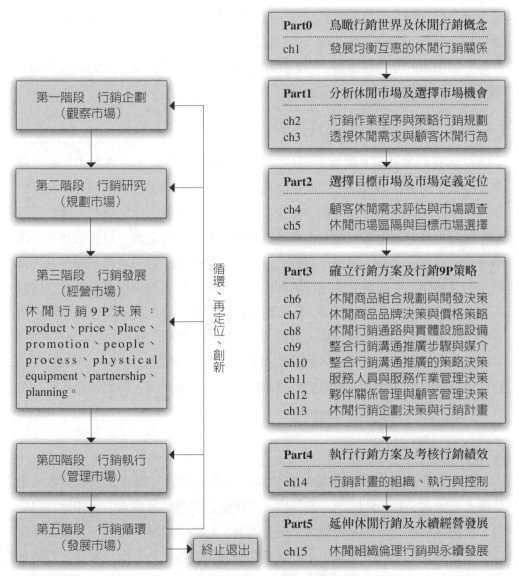

圖2-1 休閒行銷管理的程序與步驟

是沒有被滿足的很好，同時尚存有發展的機會，這就是行銷管理者要進行「分析行銷機會」的理由。此分析行銷機會的重要工作有如下幾項：

(一)分析行銷環境

休閒商品／服務／活動的市場環境要求與特色，乃是左右休閒行銷成敗的重要因素，任何休閒組織能夠掌握到行銷／市場環境之機會，而且能夠避開其

威脅者，就會有生存與發展的契機。行銷環境乃包括政治與法令規章環境、經濟環境、社會文化與自然環境、人口統計環境、科技環境、產業競爭環境等，此等行銷環境的變化與趨勢，對於休閒組織及其商品／服務／活動的行銷均有相當深遠的影響。

(二)規劃競爭性的行銷策略

行銷管理者必須要瞭解與認知到其組織的經營理念、組織文化、組織願景、組織使命與組織目標，如此才能在這些組織的共同願景與經營目標的基礎之上，順利地發展出可以協助該休閒組織達成使命願景的休閒商品／服務／活動，同時也易於取得其組織的內部利益關係人的認同與支持。行銷管理者／策略管理者在確立商品／服務／活動、組織使命與願景／目標之後，即應進入策略規劃之範疇，在這個步驟裡行銷管理者／策略管理者應該建立乙套競爭情報系統，以為進行資訊情報蒐集、研究與分析做準備。在此準備工作之重點，乃在於建立具競爭性的休閒商品／服務／活動之行銷策略，任何休閒組織在進行其行銷策略之時，應該要將休閒組織的策略與行銷決策進行整合，而且應該將行銷管理予以納入到休閒組織的整體策略管理之架構裡面，如此才能引導行銷管理程序於組織之策略管理系統中。

(三)透視休閒市場

二十一世紀，休閒可帶給參與休閒者無數的效益，同時休閒參與者可由其個人追求某種特定休閒體驗的強度，以為衡量與判斷所追求的休閒效益與價值。休閒參與者追求休閒體驗之途徑，因人、社區、地域、國家與宗教文化而有所不同，從休閒參與過程中所要體驗的價值與效益，乃是受到參與者對於參與休閒或購買休閒商品與服務之特定想法、文化素養、風俗習性、事物／活動偏好、生涯目標、個人願景與思維模式之影響，而呈現出各種不同的休閒哲學／主張或需求／期望。

休閒產業乃是具有：一種事業能滿足現有休閒之需要、創造一種環境與情境以提供人們休閒、結合多種休閒主張／哲學以滿足休閒顧客需求、能改變或改進休閒組織所在地環境的功能、能夠改進當地居民生活水準等涵義的產業，而且休閒所具有一般特性（如無形性、沒有庫存性、差異化品質特性、組織品牌形象重要性、生產與服務／消費同時進行性、生命週期短暫、商品／服務／

活動缺乏調度性）與獨特性（如淡旺季明顯、資本回收期長、需要相當重視人力資源發展、易受到周邊政治經濟社會與科技情勢之影響、需求彈性大、供給彈性小、商品／服務／活動無法儲存與急需調撥、商品／服務／活動提供之及時性、需要標準作業程序來運作、商品／服務／活動功能多元化、場地設施設備重要性高於一般產業、商品／服務／活動運輸缺乏彈性），乃是有待想要投入休閒行銷的休閒組織、經營管理者與行銷管理者深入瞭解的所在。

(四)建立休閒資訊系統

進行休閒行銷活動所需要的資訊種類與數量，乃是相當多元與複雜的，對於行銷管理者來說，資訊系統的管理乃是相當重要的一項規劃作業。一般來說，資訊乃是資料（data）與訊息（massage）的統稱，行銷管理者在進行行銷規劃之前，有必要對於其所規劃設計的休閒商品／服務／活動有關的資源與資訊做一番有系統的蒐集、分類、整理與分析，以便能夠更爲深入地對其休閒商品／服務／活動之資訊系統有所理解。所以行銷管理者在進行行銷活動規劃設計之前，就應該能夠對於資訊系統之各個層面（包含政府法令規定及社會責任面、休閒商品／服務／活動資源供給面與市場需求面、休閒行銷方案計畫面、投資經營面、休閒行銷方案執行面、休閒行銷資訊系統的國際／國家／區域／地域／地區／組織層級規劃），以及休閒行銷方案計畫內容、資訊蒐集方法，資訊調查方法與資訊庫建立方法等有所瞭解，如此才能將資訊轉換爲可用、好用、有效率與有價值的資訊。

(五)分析顧客休閒行爲

休閒組織進行行銷的重要使命乃在於滿足顧客休閒需求，因此行銷管理者就必須要瞭解到影響休閒參與者在購買／消費／參與體驗的休閒體驗過程與影響休閒行銷商品／服務／活動之內容與要素，如此才能使休閒顧客獲取休閒的效益與休閒技能，強化休閒價值，展現自我成長、自我尊重與自我歸屬的滿足與快樂。休閒顧客的個人因素（如性別、年齡、婚姻、體能、所得等）、心理因素（如休閒哲學、休閒體驗、休閒滿意、個人特質、親友經驗等）、社會因素（如職業、教育程度、社會地位等）、環境因素（如居住環境、政經環境、宗教文化環境、科技環境、交通環境等），以及休閒顧客的休閒需求（如休閒哲學或主張、態度與需求等）因素，均是影響顧客參與休閒與需求的重要因

素，所以休閒組織與行銷管理者就應將分析顧客（包含組織市場與組織休閒參與者）的休閒行為當作一件基本與必要的工作。

二、第二階段：規劃市場——行銷研究階段

休閒組織在瞭解其市場之後，即應進入市場的研究與規劃階段，在這個階段行銷研究與市場調查乃是將休閒組織應予選擇目標市場，並對其目標市場加以定義、定位與再定義。此階段主要工作為：

(一)衡量與預測市場需求

市場需求乃是由顧客／消費者／休閒者／活動參與者的需求、期望與購買力所形成，市場需求量（如數量、金額、人數）直接會影響到休閒組織的投資與行銷投資計畫，所以市場的預測就變得相當重要。一般而言，進行市場預測之時，就應該運用市場預測技術來進行行銷研究與市場調查分析，經由市場預測技術與運用電腦工具、統計技術軟體等行銷研究與市場調查工具來推估未來的市場需求量大小。雖然數量分析較為客觀，但是往往仍然有必要借助行銷管理者與策略管理者之主觀判斷，如此進行的市場需求之衡量與預測乃是休閒組織常用的市場預測方法。

(二)市場定義、定位與再定義

◆休閒市場的定義

休閒組織行銷管理者必須常常要透過行銷研究／市場調查來瞭解其目標顧客到底在哪裡，用地理區域、人口統計、休閒心理、休閒行為與休閒主張來進行顧客分類／分群。也就是針對休閒組織擬規劃設計與經營管理的休閒商品／服務／活動來設定其目標顧客族群，而這個經由行銷研究與市場調查之後所選擇的目標顧客族群就是其目標市場，經由如此選定的目標市場就是市場的定義。

休閒組織在經營與行銷其休閒商品／服務／活動之初，必須相當清楚地定義其目標市場，否則其行銷績效將會是失敗的。諸如，都會區的上班族休閒行為與鄉村區上班族的休閒行為就有可能會有城鄉差距；年輕世代的觀光旅遊需求與銀髮族的旅遊行為自是不同；熟女的購物休閒目的地與年輕美眉的購物休

閒目的地也會有所差異。

◆休閒市場的定位

休閒組織將其目標顧客／市場定義清楚之後，就應該針對下列三方面的狀況加以分析研究，以確立休閒組織的休閒消費水平（如價位水準、形象水準、社會地位水準等），這就是休閒市場的定位作業。

1. 其目標市場裡的競爭者（有可能是相同業種，也有可能是不相同業種）之休閒行銷策略組合進行分析，以瞭解產業競爭狀況。
2. 其目標市場的內部環境進行瞭解，以妥善應用本身資源之優劣勢爭取最佳的行銷績效。
3. 其外部環境之政治法令規章發展趨勢、社會休閒潮流、目標顧客所得水準與可供休閒預算發展概況、交通路線／基礎建設與停車設施設備等公用交通建設，以及網路／通信／電腦科技。

市場定位之目標乃在於評估各個目標市場的吸引力與競爭力，休閒組織為使其商品／服務／活動得於目標市場中受到目標顧客的青睞與前來購買／消費／參與體驗，就必須使其商品／服務／活動在產業中具有吸引力與競爭力，這就是市場定位的理由所在。當然經由市場定位之後，休閒組織的商品／服務／活動的市場區隔就已接近相當明確的階段，然而行銷管理者也應評估市場區隔對整個休閒組織的吸引力（如區隔的大小與未來的成長／發展空間、競爭程度、組織目標、組織資源、組織願景／宗旨等），經由如此的評估才能夠真正確立其市場區隔。

◆休閒市場的再定義

休閒市場區隔確立之後，行銷管理者應回過頭來將如此的區隔再作審視，以鑑別出到底應由哪個或多個市場區隔進入目標市場。經由市場的定義與定位階段，行銷管理者應該對其應該努力的目標市場有所認知與瞭解，就可以修正先前的不妥適定義，修正之後再審視其定位狀況，以確立組織應努力開發的目標市場，也就是確立選定其目標市場及市場區隔。在此過程中，所謂的修正不妥適定義，乃在於剔除不符合休閒組織願景／宗旨／目標或資源的市場區隔，以整合組織資源最佳實務運用之目標與原則。

(三)行銷策略規劃

經由休閒市場的定義、定位與再定義之後，休閒組織即應進入休閒行銷策略規劃的步驟，在此步驟裡最重要的乃在於：

1. 建立可行的明確目標。分為短期、中期與長期經營目標。
2. 擬定休閒行銷策略。分為休閒商品／服務／活動的開發管理、市場定位與溝通發展、品牌經營與管理、自製與採購外包、顧客關係與服務、人員培育與訓練、市場擴充、財務資金預算、行銷計畫（marketing planning）、組織管理與激勵獎賞等。
3. 確立行銷策略的行動方案與實施計畫等議題。

三、第三階段：經營市場──行銷發展階段

經由觀察市場與規劃市場之後，休閒組織即應進行市場的經營，在這個階段最重要的市場經營任務乃在於塑造市場的顧客價值與組織核心能力等要素，以及藉由合作網路（如顧客、供應商、員工、股東、社區居民、主管機關、利益／壓力團體）的合作與互動交流，以找出市場的機會。在這個階段的主要工作乃在於依據行銷策略來規劃行銷組合策略與行銷方案，其主要工作有：

(一)休閒產品規劃決策與服務行銷

休閒產品乃涵蓋休閒商品、休閒服務與休閒活動，在其決策過程中，休閒組織應該要將其產品之範圍、內容、品質水準與服務等級、產品品牌與組織品牌形象、售後服務與顧客管理等方面予以決定，惟其產品必須要能夠符合目標顧客之需求與期望，同時也許應該考量到設計出個性化與個人化的顧客專屬產品；另外，休閒組織也應考量到本身的商品／服務／活動之間所存在的互補性與替代性、競爭性問題。

(二)休閒產品價值決策與價值實現

休閒行銷上，休閒商品／服務／活動之價值的表現，乃是相當重要的顧客參與休閒體驗之決策因素。價值的表現指的是定價，而休閒產品的定價應包括成本導向、競爭導向與需求導向等三種不同的方法。基本上，休閒產品的價值

表現大致上透過產品設計、產品定價、產品通路與分配、產品推廣／促銷、人員傳播、服務流程、實體設施設備、夥伴關係、規劃／計畫傳播等九大手段，予以搭配（mix）方式加以運作而呈現出其價值。

　　休閒商品／服務／活動的價值乃代表其身價、地位、口碑、形象與目標市場的選擇，更由於休閒行銷乃是藉著價值的創造來達到滿足市場／顧客與因應市場競爭，所以休閒行銷就是針對目標市場／顧客，以價值來形成、來表現、來實現與來傳達給目標顧客。因此，行銷管理者要慎重進行價格決策，雖然休閒產品定價決策的成本導向、競爭導向與需求導向乃是價格決策的主要方法，但是產業經濟景氣循環、政府法令規定與行政命令（如2007年底到2008年初的油價凍結措施，以及2008年起的與大陸三通政策等）、上下游業者的專案配合等問題，也會影響到休閒產品定價決策。

(三)休閒行銷通路與實體設備決策

　　休閒產品的價值實現乃是由通路與分配等所構成，一般在行銷活動上稱之為產品場所的設定（placing product）。然而休閒產品涵蓋了有形與無形的商品、無形的服務，以及各項休閒活動，如健身俱樂部、水上運動、空域戶外運動、清貧旅遊活動、比賽觀賞活動、生態旅遊活動、健康活動、嗜好性活動、志工服務活動、文化創意設計活動、知識學習活動等。此等休閒商品／服務／活動之通路與分配決策，有賴於：(1)休閒場所與位置；(2)休閒活動資訊提供之便利性；(3)休閒場所便利性；(4)到達休閒場所的交通便利性；(5)休閒商品經銷／中介管道等方面的運作。休閒組織有些分配通路與物流的運作乃有賴於物流機構的協助與配合，所以休閒組織如何與這些經銷／中介產品的分配機構與配送產品之物流機構配合，乃是休閒行銷上不可忽視的作業；而休閒顧客須到達休閒活動或休閒組織處所才能進行休閒體驗之交通路線與交通公共建設之便利性與安全性，更是休閒組織應予以關注者（如與交通主管機關、道路維護機關、通信／網路機構之合作，及取得其協助與配合）。

　　實體設施設備決策泛指：(1)休閒場地環境管理；(2)休閒處所交通便利性；(3)休閒設施設備之安全與品質管理；(4)販售有形與無形商品之品質管理；(5)休閒活動進行中的互動與溝通工具等方面的決策。此等決策對於顧客的購買／消費／體驗感覺與感受具有相當決定性的影響力，尤其在無形服務、無形商品與休閒活動之休閒／參與體驗價值上，往往會影響到顧客的滿足感與滿意度，

任何環節的疏忽往往會帶給顧客不愉快的休閒經驗，更而影響其再度參與／購買／消費的意願，更會影響到其人際關係網絡中親朋好友與同事親戚的休閒決策。

(四)溝通推廣與廣告宣傳促銷決策

最主要的休閒產品之價值傳遞乃是與顧客的溝通（communication）或是推廣（promoting product），一般來說，休閒產品之溝通／推廣工具乃是透過行銷人員或服務人員的推銷、媒介廣告、促銷組合與公共宣傳報導等方面的組合而進行。溝通／推廣是一種傳遞訊息的手段，所以在休閒產品之價值傳遞階段，行銷作業最重要的議題有：(1)休閒商品／服務／活動之廣告、宣傳、促銷與銷售促進；(2)休閒商品／服務／活動與公眾關係／報導；(3)休閒資訊的溝通與互動行銷；(4)顧客化服務；(5)顧客關係管理等方面。

休閒組織的價值傳遞決策應包括基本目標的確定、經費預算額度、傳遞訊息的設計、溝通媒體的選擇、顧客購買／消費／體驗決策的反應／回饋流程（response process）、整個方案績效的評估與管理等項目。然而行銷管理者應該注意到廣告宣傳或公眾報導與促銷推銷的基本精神乃是有所差異的，因為廣告／宣導／報導的目標／效果乃是吸引顧客前來購買／消費／參與體驗，而促銷／推銷則是提供獎品／獎金／折扣／優惠以促進顧客接受或購買／消費／體驗，所以促銷／推銷的績效比廣告／宣傳／報導的效果顯著，因而行銷管理者應該考量此兩個不同面向決策之預算編配計畫。

(五)服務人員管理決策與互動行銷

休閒行銷活動品質的好壞，往往受到行銷人員／服務人員和顧客面對面接觸時的影響，而且休閒商品／服務／活動等產品項目特性具有：(1)無形的商品／服務與休閒活動乃是休閒行銷的主要收入；(2)無形的休閒服務給予顧客好的感受／感覺與有感動之時，往往是激發顧客購買有形商品的助力；(3)服務人員（尤其第一線服務人員）乃是帶給顧客體驗過程是否滿意或滿足的最重要促進者／形成者。所以休閒組織的人力資源管理、休閒組織的人才培育與訓練、休閒組織員工與顧客的互動行銷與服務作業管理等方面的議題，乃是應予關注與維持高服務品質的休閒行銷作業項目。

(六)行銷服務作業流程與服務決策

　　休閒行銷服務作業流程決策應包括：(1)休閒組織之服務品質政策、服務作業程序與作業標準；(2)休閒活動進行中的緊急反應機制與資訊回饋系統；(3)服務人員的服務作業流程與品質標準等方面之決策。休閒組織的服務作業流程也就是規範行銷與服務人員（尤其第一線服務人員）面對顧客時所應秉持的服務作業程序與作業／品質標準，因為休閒組織的商品／服務／活動所具有的特質與內涵，有別於生產事業或商業類的感覺、感性、感動之體驗特色，所以休閒組織及其行銷服務人員的服務作業流程的標準化與系統化，就顯得很重要了。尤其在與顧客互動交流過程中，更是必須能讓顧客感動與認同，否則顧客就不會再度參與體驗／購買了，而這個互動交流過程更是服務品質好壞的關鍵過程，所以行銷服務作業流程的服務決策在休閒行銷中乃是休閒組織與行銷管理者不可忽視的一項關鍵過程。

(七)夥伴關係管理與顧客管理決策

　　顧客價值與顧客滿意，乃是休閒組織與顧客建立有意義的顧客關係之重要概念。建立可獲利的顧客關係管理，乃在於透過傳遞良好的顧客價值與顧客滿意，以建立並維持可獲利的顧客關係的完整過程。要如何與顧客建立好優良與有意義的可獲利顧客關係？答案應該就是必須針對商品／服務／活動、價格、推廣溝通與促銷、行銷通路與配送流程、實體設施設備、服務人員、服務流程、行銷服務計畫，以及取得顧客共識與支持。有效的關係行銷可將休閒組織與其個別顧客、員工、供應商與其他利益關係人串連起來，並建立共贏與均衡互惠的利益；而且這種與顧客的獲利（互利與多贏）關係乃是個別與連續的關係，通常這種關係起始於購買／參與體驗之前，並延續到購買／參與體驗之後。

四、第四階段：管理市場——行銷執行階段

　　在這個階段最重要的乃在於如何管理市場，因為在前三個階段裡已將市場經營到一定的水準，若是沒有辦法持續保有其市場，則很可能會導致競爭者或替代者乘虛而入，進而取代其服務顧客的地位。所以在此階段休閒組織與行銷管理者，就應該將前階段所規劃妥善的行銷方案與行銷策略付諸實施，當然此

行銷執行作業就有賴於行銷組織的有效運作。

行銷組織的大小，乃受到休閒組織規模大小的影響而有所不同，但是無論行銷組織大小，其銷售／服務／行銷之功能均會存在的，諸如行銷功能乃涵蓋在新商品／服務／活動、市場調查與研究、廣告溝通與公眾報導、促銷等方面，而銷售／服務功能則專責在商品／服務／活動的銷售、提供與協助顧客體驗等方面。

行銷執行則由行銷與銷售／服務功能組織人員與其他功能（如研發、採購、外包、製造、人力資源、財務管理等）人員的互動與協調，而將已確定的行銷策略與行銷方案付諸實施。在行銷執行過程中最重要的乃在於定期評估、衡量各項行銷發展狀況，並診斷出行銷績效與行銷異常點，同時要在產生異常之時點或服務流程，採取矯正與預防措施。當然行銷績效指標的訂定乃是行銷執行過程中相當重要的工作，而所謂的行銷績效指標，通常指的是：市場占有率、市場知名度、顧客滿意度、廣告效果、促銷效果、商品／服務／活動的個別獲利率，實體設施設備獲利率，休閒場地獲利率、銷售／服務人員績效等。

五、第五階段：發展市場──行銷循環階段

最後的一個階段也是休閒組織與行銷管理者所應採取的後續／回饋／循環再執行另一波段行銷管理程序流程的一項後續行動。在這個階段的後續行動乃在於審視與診斷各項商品／服務／活動的繼續經營價值。此一階段就是將商品／服務／活動進行是否繼續經營？需要將之重新定義定位或修正創新？或是將已無市場／顧客價值的商品／服務／活動予以放棄？所以，在這個階段，行銷管理者需要召集休閒組織內部相關人員或委託顧問專家來評估、分析與診斷，而在進行評估／分析／診斷過程中，最重要的乃是蒐集有關行銷與經營資訊／情報，以及市場情勢分析，以為就現場、現況與現實來加以客觀判斷是否繼續、修正調整、創新、放棄／退出之依據。

在數位經濟時代的無疆界化潮流下，休閒行銷必須跳脫傳統的行銷哲學，而將企業倫理與道德的概念導入在行銷活動中。倫理行銷乃是將休閒行銷活動的標準由休閒組織／休閒提供者的利益層次提升到休閒顧客的利益層次，休閒組織為求永續經營絕不能只進行休閒商品／服務／活動的行銷診斷與分析而已，尚應將社會的觀感與對社會／環境影響的責任納入休閒行銷活動範疇。所

以在社會行銷概念下的休閒組織與其休閒行銷行為，必須要能夠合乎企業的社會責任與企業倫理道德規範，否則即使擁有高度顧客價值與高度顧客滿意度的商品／服務／活動，也難逃遭受社會責難與顧客離棄的惡運。

 ## 第二節　休閒行銷與休閒組織策略聯結

休閒組織如同工商產業之組織一樣，有越來越複雜的趨勢，因此休閒行銷策略規劃就應由休閒組織的全組織層級策略、各個休閒產品事業單位層級策略與功能性層級策略（如**圖2-2**）來探討。一般來說，休閒組織的企業策略乃指該休閒組織在長期考量下，因為受到產業環境（如政治法規、經濟景氣、社會休閒風氣、資訊科技、交通基礎建設與競爭者競爭策略等）的可能變化而必須重新分派其組織內部資源以為因應的過程。所以說，策略乃是休閒組織的形貌（如經營休閒產品之業種與業態、行銷／經營目標與路線、內部資源配置、競爭優勢、行銷組合運用、行銷／經營績效等）。

一、休閒組織策略規劃與定義行銷角色

休閒組織的層級策略、策略規劃（strategic planning）乃是休閒組織為求永續經營與成長所需的整體性策略。休閒組織應由經營範圍、經營目標、內部資源配置、持久性競爭優勢及經營績效等五大項目來發展其全組織、產品事業單位與功能性方面的最有意義的營運計畫，這就是所謂「策略規劃」，的重心任務過程。

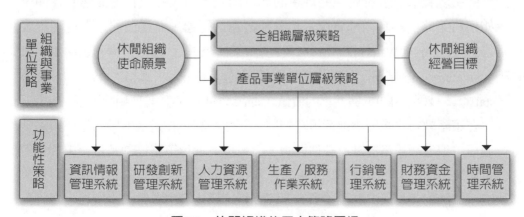

圖2-2　休閒組織的三大策略層級

◀拼布DIY學習體驗活動

拼布源於印度民間之手工,直到十九世紀中期在國際間已經造成風行,拼布手藝已由昔日的生活實用演變成今日各國的手工藝術了。尤其製作拼布時會給人一種、寧靜、自在、會暫時忘了生活中的紛擾與壓力。同時由於拼布產業的發展,讓參與體驗者找到拼布過程的喜悅、完成作品時的快樂,體驗者心情上的快樂與幸福、美麗的感性裡,更也注入休閒體驗之元素。(照片來源:吳美珍)

　　策略規劃的基本概念乃是一種「配適」的概念,而此概念就是將休閒組織與各個事業的經營目標、內部資源與外部環境互為配適與互動影響,以形成策略的金三角關係(如圖2-3)。策略管理(strategic management)則是藉由休閒組織與產品事業經營目標、內部資源與外部環境的配適,以發展出策略的一種管理程序(如圖2-4)。策略管理則涵蓋了策略規劃/形成、策略執行與策略控制等三大階段。基本上,策略規劃乃是休閒組織所有的計畫的基礎(如年度經營/行銷計畫、廣告計畫、新休閒商品/服務/活動上市行銷計畫、年度經營與利益計畫、年度人力資源需求與教育訓練計畫等);策略規劃更是探討休閒組織:(1)如何描述現在組織是什麼樣子;(2)目前的樣子在未來還可能延續下去嗎;(3)將來想要將組織變成什麼樣子;(4)將來為何要將組織引導到這個樣子;(5)現在要採取哪種行動以為將來理想目標達成而鋪路等問題。

　　策略規劃的目標與結果乃在於完成乙套高度完整性、系統性與可行性的策略計畫,接著就要推動策略計畫的執行問題,而策略執行所面臨的休閒組織如何將策略與組織內部資源/相關因素進行配適,而這個配適則可利用麥肯錫公司Peters與Waterman(1982)的7-S架構來進行〔7-S架構乃包括了:策略(strategy)、結構(structure)、系統(system)、風格(style)、人員(staff)、技能(skill)與共享的價值(shared values)等七種相關因素〕。

　　在策略執行之後即應進行策略控制/評估控制,在這個階段乃是在策略執行過程中須進行策略控制或評估控制,而所以要進行策略控制乃是藉由評估與衡量休閒組織的策略績效,以掌握實際執行績效與目標計畫的符合狀況與差異狀況,並針對差異狀況進行差異的要因分析,找出發生異常因素所在,再針對

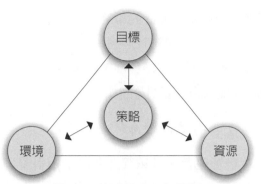

圖2-3　策略的金三角關係

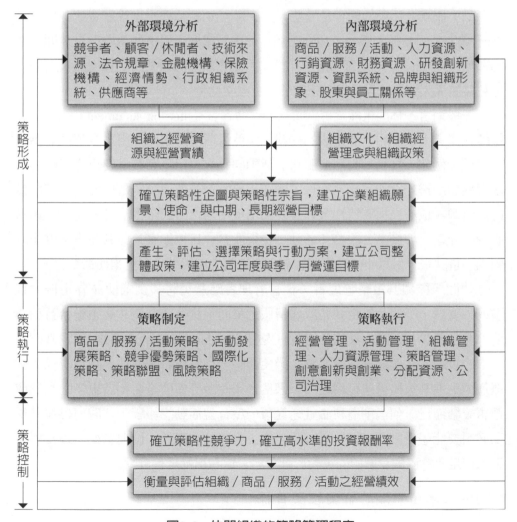

圖2-4　休閒組織的策略管理程序

異常因素找出矯正與預防措施。如此的策略控制就是爲了如期、如質、如量、如地與如常地達成休閒組織的策略目標，此一進行的過程，乃是策略管理程序中爲求達成組織目標，符合顧客需求與創造顧客價值過程的重要衡量、修正與調整過程。至於策略性規劃的步驟則分述如下：

(一)確立休閒組織的市場導向使命

休閒組織與其策略管理者、行銷管理者爲了指引整個組織未來的發展方向，以及提供內部利益關係人的中心價值之指引，就必須先確認：(1)組織的事業營運範圍與使命；(2)組織目標；(3)組織發展策略；(4)組織資源的配適；(5)組織商品／服務／活動的顧客是哪些人／族群；(6)組織要提供給顧客哪些價值；(7)組織未來的商品／服務／活動應該是什麼等議題。而這些議題就是休閒組織的願景（vision），也是經營者、策略與行銷管理者必須要將之傳遞給所有的內部利益關係人瞭解，以爲建立該組織的企業文化。

一般而言，休閒組織會透過正式的使命宣言（mission statement）來陳述其組織在產業大環境中所要達成的任務，雖然這個使命是可以用許多不同的指標來定義，例如：技術、商品或服務／活動的層次，但是應該是要以滿足顧客需求與期望所需的功能爲佳。所以，休閒組織的企業使命應該是要能夠和其組織內部資源、核心技術、特性，以及外部環境相吻合，同時也應該一道將其組織的營運範疇（如商品／服務／活動、技術能力、目標顧客）與其需求一併予以確立，這就是一份以如何滿足顧客需求與期望的市場導向之企業使命宣言。

休閒組織與其策略管理者／經營管理者應避免將其企業使命界定得太狹隘或太寬廣，不應毫無企圖心或虛情假意華而不實。企業使命必須配合行銷環境，並且要以其組織本身的獨特競爭優勢（distinctive competencies）爲基礎。二十一世紀的休閒組織在發展其企業使命時，也應該將激勵性、社會責任與倫理道德納進其策略營運範疇之內，因爲企業使命不僅僅是要創造更多的利潤或銷售業績而已，何況創造利潤就是從事一項有益活動的報酬，休閒組織與其員工必須要能感受到其工作乃是有意義的，對於社會責任、倫理道德，以及對員工工作是有意義與有價值的，對於社會與人類的福祉是有貢獻的。

(二)確立休閒組織的企業經營目標

休閒組織的營運範疇與經營使命必須要進一步地依據各個不同的商品／服

務／活動之業種與業態、管理層級而加以詳細引申爲更詳盡的支持性目標。每一個管理者均有其目標，並且要努力與負責地予以達成這些目標，所以這些支持性目標就是每一個管理者所應該達成與努力的方向。一般來說，目標的項目應該包括有若干績效構面、評估進步的指標，以及時間途程層面。

企業的經營目標來自於休閒組織的企業經營使命，而經營使命所產生的目標階層則包括了整個企業，專業單位或商品／服務／活動與功能的層次之目標，而所有的低階目標均爲完成其高階目標而設定。一般來說，休閒組織所應追求達成的經營目標應該包括：企業層次、事業單位層次或商品／服務／活動的產品層次和行銷目標等如下不同的目標：(1)利潤力（即利潤額、營業利潤率、投資報酬率等）；(2)成長力（即營業額、遊客數、銷售量與平均客單價的成長比率等）；(3)創新力（即新商品／服務／活動的上市成功率、新商品／服務／活動的營業額占總營業額比率與帶來的遊客數增加人數／平均客單價提高額等）；(4)競爭力（即市場占有率、品牌知名度或指名度、企業形象評價等）；(5)品質力（即服務與品質評比提高、容訴抱怨率降低等）；(6)資源利用率（即休閒設施設備或場地稼動率、生產產能利用率、顧客來參與休閒體驗人數等）；(7)顧客滿意度（即商品／服務／活動品質評比、顧客滿意度、顧客忠誠度、顧客回流率等）；(8)員工滿意度（即薪資／獎金／紅利／員工生涯發展、教育訓練、流動率等）；(9)股東滿意度（即每股盈餘、投資報酬率等）；(10)社會滿意度（即公益活動、社會參與、文化參與、環境保護、生態保育與關懷弱勢方面的捐贈、促進社區治安與居民就業機會等）。

而行銷策略的發展必須要能夠輔助上述這些行銷目標的實現，如此的企業使命便能夠轉化爲休閒組織目前或未來的經營目標，而此等目標宜盡可能地轉化爲可量測的數據，以及可具體衡量與有層級的指標。當然有些休閒組織是不以獲利爲目的而生存的NPO、NGO組織，如博物館、交響樂團、醫療院所、運動公園、體育場等組織，均須努力於爲其顧客提供更有效率與更貼切的服務，而不是以盈利爲事業使命。另外，政府部門在這個數位經濟時代也一樣的必須擴大其服務民眾爲目標，而有致力於行銷活動的發展趨勢。

(三)設定休閒組織的策略發展方向

休閒組織的經營使命聲明書與經營目標的指引，策略管理者與行銷管理者必須緊接著考量到：(1)整個休閒組織現在到底在哪裡；(2)將來要往哪裡發展等

兩個關鍵思考的課題。

◆環視周遭與分析現有的事業組合

上述第一個關鍵課題就是休閒組織必須要分析其現在的事業組合，並且要確立有哪些事業需要加碼或是減縮、撤退。而要進行這個課題就必須先確認休閒組織的供應商、顧客與競爭者，以及社會力量、經濟力量、科技力量、競爭力量、法規力量與倫理力量等六種環境趨勢來源。因為這些產業或行銷環境的改變乃是休閒組織行銷發展的機會來源，但是卻也存在著會被處理的威脅。所以，就要利用環境掃描（environmental scanning）技術，透過休閒組織外部資訊的持續取得，以進一步掌握住上述六種環境趨勢來源，並確認目前及未來的可能發展趨勢。

休閒組織首先要找出其組織的關鍵事業單位，而這個關鍵事業單位也就是策略性事業單位（strategic business unit, SBU）。SBU大多指一個事業部、一條產品線，或單指某項產品或品牌，一般而言，任何一個SBU均必須要有其個別的經營使命與目標，而且要與其他SBU獨立開來規劃其經營使命與目標。其次，休閒組織就要針對不同的SBU進行產業競爭力與市場吸引力的評估分析（此評估分析方法即為事業組合分析方法），以為確立內部資源的分配原則。而常用的組合評估分析方法，乃是以波士頓顧問群的BCG model（Boston Consulting Group）乃是最為常用的評估分析方法（如圖2-5）。

BCG模式乃就成長率與占有率以矩陣分隔為四種類型的SBU，雖然一家休閒組織會有不同事業單位分布在投資組合當中（portfolio matrix）中，惟各種SBU的相對應策略則會因其事業／產品所位屬BCG四類型而有所不同（如表2-1）：

1.明星事業（stars）：高成長率、高占有率的事業或產品，此類事業／產品需要大筆財務投資來支持其成長，隨著市場成熟會使其成長率變慢下來，而變成金牛事業。

2.金牛事業（cash cows）：低成長率、高占有率的事業或產品，此類事業／產品已是站穩與且成功的SBU，不需要大量投資而僅需要少量資金以維持其市場占有率，就可以獲致大量的現金以支應該組織其他SBU開銷之需求。

3.問題事業（question marks）：高成長的市場裡的低占有率之事業／產

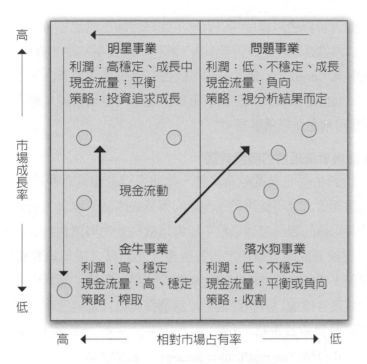

圖2-5 BCG成長─占有率矩陣

表2-1 SBU特徵與對應策略

象限	投資特徵	可能利潤	現金流入	策略意涵
明星事業	1.持續投資以擴充產能或容納規模 2.投資方式以現金為主	從低利潤到高利潤	負向（因正需使用現金）	持續增加市場占有率，甚至可犧牲初期利潤
金牛事業	維持既定產能或休閒者容納規模	高利潤	正向（創造現金流入）	維持占有率與產業領導地位，並持續到投資效果呈現負向時
問題事業	1.開始時需大量資金來投資 2.需大量研發創新費用	從負利潤到低利潤	負向（使用現金）	評估將事業／產品予以區隔，尚值得投資者維持投資以追求占有率，而已無價值者應考量重新定義事業／產品或撤資
落水狗事業	逐漸降低產能或容納休閒者規模	從高利潤到低利潤	正向（創造現金）	有計畫的撤退，使現金流入極大化

資料來源：洪順慶著（2003）。《行銷學》。台北：福懋，頁43。

品，需要大量資金以維持其占有率，此時休閒組織應思考哪些事業／產品是可以再投資以轉型為明星事業，哪些則應及早割捨／廢棄／抽身。

4.落水狗事業（dogs）：低成長率、低占有率的事業／產品，也許仍可自給自足，惟仍是無法為其組織或事業／產品產生大量現金流入，因而落水狗事業可稱之為無望事業。

◆擬定休閒組織與事業組合的發展策略

在完成分析評估現有事業組合之後，休閒組織就應進行規劃設計其未來的投資組合（應涵蓋未來可能跨足或涉足的事業或商品／服務／活動在內），其目的乃在於其組織的競爭發展過程中能夠以較高效率與讓利益關係人滿意，吸引投資人參與投資或購買股票，以及優秀人才的投入成為經營管理團隊。因此，行銷管理人應該就目前與未來的事業或商品／服務／活動的未來成長機會與有獲利的成長目標加以分析評估，以為選擇與抓住這些機會的發展策略。此發展策略可區分為成長策略（growth strategy）、整合策略（consolidation strategy）與多角化策略（diversification strategy）三大類型。

1.成長策略：乃為彌補期望與實際達成目標間之差距，而尋求進一步成長機會之策略，一般採取Ansoff教授之產品／市場擴張方格（product/market expansion grid）（如**圖2-6**），以為區分、評估與選擇其事業組合的發展策略。

(1)市場滲透策略（market penetration strategy）乃以現有各項品牌之事業或商品／服務／活動對現有市場做更深的市場滲透，以擴大市場占有率的策略。

	現有產品	新產品
現有市場	市場滲透	產品開發
新市場	市場開發	多角化

圖2-6　產品／市場擴張方格

(2)市場開發策略（market-development strategy）乃利用現有產品開發新市場區隔的方式，來達成休閒組織成長目標的策略。

(3)產品開發策略（product-development strategy）乃針對現有市場提供改進產品或新產品，以為滿足顧客需求的成長策略。

(4)多角化策略（diversific strategy）乃以新市場與新產品的組合方式，另起爐灶的創造或併購另一個完全不同於現有市場與產品的新事業組合，以達成休閒組織成長的策略。

2.整合策略：乃在於休閒組織的成長目標與組織目標發生衝突時所採取的撤退、收割、剔除與縮小等四類型的整合策略。

(1)撤退策略（divestment strategy）乃因事業組合已為落水狗與失敗的問題事業，已無法達到預期之產品目標時所採取的將事業出售或清算的策略。

(2)收割策略（harvesting strategy）乃因事業組合已為呈現弱者的明星事業（尤其展望前途黯淡）時所採取的策略，其策略目標有助於獲取利潤或現金，此策略也適用於落水狗事業。

(3)剔除策略（pruning strategy）乃剔除不具競爭力的產品，僅保留具競爭力的產品之策略，其策略運用乃在於改變產品結構而繼續維持相同市場的經營，以達成獲取利潤之目的。

(4)縮小策略（retrenchment strategy）乃僅保留核心市場（core market）而放棄其他市場的策略。

3.多角化策略：乃在於休閒組織現有事業或產品組合已未能顯現成長獲利之機會，或是在現有市場之外有較佳的成長機會的，則可能採取此一策略。多角化策略之途徑有：

(1)集中多角化策略：乃在於現在事業或產品組合增加具有共通技術或市場的新產品，以吸引顧客群的策略。

(2)水平多角化策略：乃在於增加與既有事業或產品組合不完全相關的新產品，以吸引原來的顧客群之策略。

(3)綜合多角化策略：乃在於增加與現有技術、產品或市場無關聯的新產品，以吸引新顧客群的策略。

◆策略規劃與行銷的聯結

基本上，這個時候行銷管理者應與休閒組織的經營管理者、策略管理者共同探討各個職能部門的規劃，以確立各個部門與各個事業部均能在全面策略之下所應扮演的角色。在這個過程裡最重要的乃是各部門／事業部應該要能夠提供策略規劃所需的資訊，以及推動策略目標實現的行動與認知。

行銷管理者在進行策略性規劃時，除了要能認知其應扮演之角色外，尚須深入瞭解行銷與各個部門／事業部間的職能關係，如此才能順利推行其行銷的策略性規劃，也可以在規劃與執行過程中化解行銷部門與其他部門間的職能衝突。而經營管理者與策略管理者則應在行銷概念之指引下，統合各職能關係，使顧客需求得以獲得滿足。當然，最重要的乃在於整個休閒組織中，建立以顧客需求滿足之觀點而執行各個部門／事業部的策略目標，則是各部門／事業部之間要能夠互助合作與均衡互惠地制定其有系統的職能計畫，以供各部門／事業部依循，以全組織力量來達成其組織的全面性策略目標。

策略性規劃乃泛指組織使命、組織目標與組織策略之設定過程，行銷計畫乃是依據其組織之使命、目標與策略而加以制定者。所以行銷計畫的制定必須在組織使命、目標與產業／市場環境的影響下制定其行銷目標；而顧客休閒主張與哲學、休閒特性與行為，以及顧客結構分析與需求則有助於行銷策略之規劃。而行銷部門依據休閒組織之策略來編制之行銷計畫，完全需要行銷部門的努力實現，至於其績效／結果則可由策略規劃部門加以評估，如此的各部門職能之聯結就構成了策略性規劃與行銷之間的行銷管理功能之循環迴路。

二、規劃行銷計畫以建立與顧客的合作關係

行銷計畫乃是休閒組織內部的一項功能規劃，其主要責任者乃是由行銷管理者／部門編擬，主要的作業項目有：界定組織使命目標、進行產業與競爭情勢分析、制定行銷目標、確認行銷策略與方案、執行行銷計畫等五大項目。至於行銷計畫書的完整架構（戴國良，2007）應該包含有：本項行銷計畫的目的與目標、行銷與市場環境分析、問題點與機會點分析、市場定位與區隔目標市場、行銷組合策略與計畫、行銷預算計畫、行銷工作進度安排計畫、專案小組／委員會組織、效益／業績／損益評估等九大項。

由於行銷概念乃是相當抽象的，所以要將之具體落實在行銷活動裡，乃是

需要經由一連串的規劃過程以爲達成。茲將行銷規劃過程五大作業步驟簡述如後：

(一)界定組織使命與組織目標

◆組織使命

　　組織使命乃爲因應產業環境變化，而以書面方式描述其組織的基本目標（organizational fundamental purpose），其主要作用則在促使休閒組織之經營範疇明確界定，以及引導全組織的瞭解與認同其經營目標。由於產業環境會因時間變化、顧客休閒需求變化、政治法令規章修訂與競爭者競爭策略走向而產生變化，以至於組織使命可能已不再適合於當前的環境所需，因而組織使命就有必要做修正，以符合當時環境需求。一般而言，休閒組織有必要基於如下的問題而進行重新制定其使命：(1)經營業務所屬業種與業態爲何？(2)目標顧客在哪裡？(3)顧客的休閒價值與主張爲何？(4)其組織未來的經營方向爲何？(5)其組織未來擬想跨入的業種與型態爲何？(6)所位處地區的法令規章與社區要求有何變化？(7)內部利益關係人（尤其股東與董監事）與外部利益關係人（尤其顧客與利益／壓力團體）的未來可能要求爲何？上述問題均會對其經營策略方向有所改變，休閒組織爲求改弦易轍就有必要重新尋求新的組織使命。

◆組織目標

　　至於組織目標則應涵蓋：(1)休閒商品／服務／活動是什麼？(2)經營市場的目標是什麼？(3)經營休閒組織的財務目標是什麼？(4)組織與產品品牌目標是什麼？(5)營業目標是什麼？(6)顧客滿意目標是什麼？(7)9P目標（即產品、定價、通路、宣傳廣告以及公眾關係與報導、行銷服務作業、作業流程、實體設施設備與場地設施、夥伴關係、行銷計畫）等目標在內。最重要的乃是組織目標需具備有：明確化、可量化量測、具可行性等三大條件，如此才是可將抽象的行爲轉化爲可實質行動之行爲，以及可依循PDCA模式進行管理。

(二)進行產業與競爭情勢分析

　　緊接著就要從其組織所位處的情勢（如營業業績、參與／消費／購買人數、市場占有率、利潤率、競爭情勢）評估與進行SWOT分析，以確實鑑別出其組織的行銷與市場環境、問題點與機會點。

◆行銷與市場環境分析

在此構面的分析重點乃是針對：

1.市場的總體環境分析。

2.主要競爭或替代對手的競爭分析。

3.本身的休閒商品／服務／活動之商品力分析。

4.目標與潛在顧客之客層分析。

5.外部環境變化與休閒需求／趨勢分析等方面進行深度的分析。

◆問題點與機會點分析

在進行市場與行銷環境分析之同時，更應掌握到市場的機會點與問題點，休閒組織可借由Philip Kotler（2000）的機會矩陣與威脅矩陣找出其市場的機會點與威脅點。而且休閒組織也可經由國外先進國家的休閒主張與休閒哲學發展狀況，以及國內外各類媒體的休閒報導中找出其市場的機會點，也就是其市場商機來源；另外，休閒組織也可由各類媒體之報導、市場調查與行銷研究結果，以及顧客的回應而鑑別出其市場的危機／問題點。

(三)制定行銷目標與標的

休閒組織的整體目標應該將之層級式或產品式地轉為事業部或商品／服務／活動的目標，同時使這些轉換後的目標隨著產業的吸引力與競爭強度，以及休閒組織內部資源分派的決策因素，而分別確立其事業部或商品／服務／活動的行銷目標。而行銷目標應包括有財務目標與非財務目標，且其目標要具體化與數據化，以及具有挑戰性、可達成性。至於財務目標則有銷售目標、市場占有率、利潤率、盈餘、投資報酬率、廣告效率、SBU成長率、生產力與附加價值等目標；非財務目標則有市場開發、新產品新事業（NBP）發展、組織形象、價格競爭、地點方便性、服務與品質水準、技術know-how、產品組合、人力資源、顧客滿意度與忠誠度等方面的目標（請參考第十三章行銷企劃的基本概念）。

(四)確認行銷策略與管理方案

接著，休閒組織就要擬訂並確認其行銷策略與行動方案，在此步驟中的主要作業項目有選擇目標市場、市場定位、行銷組合方案的設計等方面，如下所

述：

1. 選擇目標市場之前宜先將市場加以區隔，而目標市場之選擇要件有市場需求能力、經營市場所需投入成本、潛在銷售量或休閒人數、競爭者強度與優劣勢等。

2. 市場定位策略則依據目標市場的需要與競爭者在目標市場顧客心目中的形象，而選擇出有利的競爭性定位，而市場定位應具有獨特性（有別於競爭者）、吸引力（能滿足顧客需求）與競爭力（比競爭者更具吸引力）。

3. 行銷組合方案設計則依據休閒行銷9P組合構成要素而加以編制為行銷計畫書，以為控制各項休閒行銷變數與影響顧客休閒／反應之水準。行銷計畫書乃是規範行銷管理人員對未來正式行銷時的有關活動預作安排，並將執行行銷各項作業／活動所需遵行事項形成書面，如同街道圖（road map）或指引（guide-line）一般，有助於有效執行與控制（請參考第十三章行銷企劃的基本概念）。

(五)執行行銷計畫

本步驟正式推展之前，休閒組織必須先建立組織內部的行銷部門之組織結構，並且使工作、人員與權責之間均能得到適當的劃分與配合，以形成良好的分工合作關係與執行各項行銷業務，進而達成行銷任務。在組織結構與權責定位清楚之後，即可進行行銷執行（marketing implementation）與行銷控制（marketing control）等作業了。

◆行銷部門組織

休閒組織有必要設計其行銷部門以執行其行銷策略與計畫，當然若休閒組織規模小時，則可由行銷管理者負責行銷分析、行銷規劃、行銷執行與行銷控制等行銷行為。而現代化行銷部門的組織設計方式有功能式組織（functional organization）、地理別組織（geographic organization）、產品管理組織（product management organization）、市場／顧客管理組織（market or customer management organization）以及混合式組織。

◆行銷執行

行銷執行乃是為了達成行銷策略與行銷計畫之目的，而把行銷策略與行銷

計畫轉化為行銷行動的過程。行銷執行更是強調持續不斷地執行其行銷計畫與行銷策略中的何人、何處、何時與如何做的行動，其主要的關鍵乃在於把行銷計畫與策略有效地執行，以獲得市場與競爭優勢。行銷執行之實施應具備有：(1)與休閒組織各部門的互動（interacting）技巧；(2)有效的將行銷部門內的時間、人力、資金與其他資源作妥適的配置（allocate）技巧；(3)及時監視與量測（monitoring）技巧以掌握檢討、修正與採取矯正預防對策；(4)和休閒組織內部的正式與非正式相關單位（network）合作無間的組織（organizing）技巧等四大執行技巧，並好好檢視休閒組織的行動方案、組織結構、決策系統、激勵獎賞系統、人力資源、組織文化，使其與行銷四大執行技巧結合，以有效達成行銷執行之目標。

◆行銷控制

行銷控制包括對行銷策略與行銷計畫的執行過程進行監視量測與績效評核，並針對落後與異常點採取矯正與預防措施，以確保行銷目標的有效（如期、如質、如量）達成。一般而言，控制類型可分為事前控制、及時控制與事後控制等三種，行銷控制在特質上比較屬於事後控制，但我們以為應擴充其控制範圍到事前與及時控制之範疇，如此才能從設定目標、衡量績效、評估績效一直到採取矯正預防行動，形成一套完整的控制程序，也才能在營運控制（operating control）與策略控制（strategic control）方面進行有效的行銷控制與行銷檢核（marketing audit），確保行銷目標之達成。

第二章　透視休閒需求與顧客休閒行為

Leisure Marketing Feature

　　休閒組織乃應本著服務業以人際互動為主軸的特性，以提供休閒顧客參與體驗／購買之休閒商品／服務／活動。所以休閒行銷必須以服務導向為核心概念，深入探討其目標顧客與一般顧客的休閒哲學觀、價值觀、需求與期望，並將其商品／服務／活動的規劃設計重點放在顧客的需求基礎之上，以為妥適且能滿足於休閒提供者與休閒體驗者的需求之規劃設計作業，同時進行達成顧客滿意、員工滿意、股東滿意與社會滿意之目標，以及休閒組織的永續發展。

▲ **步道健行戶外運動**

「馬蹄蛤主題館」位於雲林縣西南沿海的一個小村落，從 61 西濱快速道路下接台十七線進入金湖村，就可感受到一股濃濃的漁村風情。由「馬蹄蛤主題館」延伸出來的漁村體驗行程已蔚為風潮，除了吸引中小學的戶外教學之外，也吸引來自全國各地的遊客，如果你的假日不知要如何度過，不防來一趟漁鄉之旅，保證令人難忘！（照片來源：馬蹄蛤生態休閒園區）

　　休閒產業的產業特性可分為兩大構面加以探討：其一為休閒產業具有服務業的一般特性，如無形性、沒有庫存性、差異化品質特性、組織品牌與商品／服務／活動品牌的重要性、生產與消費可以同步進行特性、商品／服務／活動生命週期的短暫性、商品／服務／活動缺乏調度性等；其二為休閒產業的獨特特性，如淡季旺季相當明顯、資本回收期長、需要相當重視人力資源的發展與策略管理、易受到周邊的政治經濟與社會情勢的影響、需求彈性大、供給彈性小、商品／服務／活動的無法儲存與緊急調撥特性、商品／服務／活動提供的及時需要性、經營管理與服務作業需要標準化作業程序、商品／服務／活動功能的多元化要求、場址／設點位置之立地選擇異於一般產業、商品／服務／活動之運輸無彈性等（吳松齡，2003：31-34）。

　　在二十一世紀的數位知識經濟時代裡，由於十倍速的快速回應要求，以及e化、m化、u化時代的無所不在壓力，在人們的生活上、工作上、學習上產生了相當巨大的壓力與衝擊，以至於人們開始追求休閒、工作與生活並重的新時代主張。也因此導致休閒產業的發展，休閒產業具有服務產業、生產性製造產業與生產性服務產業的特質，不但與各個產業具有相當緊密的關聯性，而且是否能夠持恆發展也深深受到相關產業的影響，休閒產業想要能夠永續經營，自然也必須對相關產業深入分析而後方能夠將休閒產業予以策略定位（如圖3-1）。

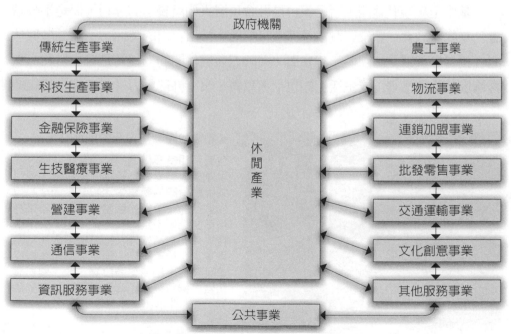

圖3-1　休閒產業在整體產業中的定位

惟休閒產業並無法將其產業定位於單一產業之中，有可能要將其涵蓋到兩個或兩個以上的產業，因為休閒產業必須與相關產業維持相輔相成、均衡互惠與互信互賴的夥伴關係，才能促進休閒產業的蓬勃發展與永續經營！

第一節　休閒活動體驗需求與休閒哲學

二十一世紀已經形成休閒產業掛帥的時代，尤其自二十世紀末迄至目前，因受到許許多多的天災人禍，諸如全球恐怖攻擊的威脅、七級以上的大地震頻頻發生、風災與雪災的肆虐、海嘯的聞風色變、SARS與禽流感陰影不散、二十一世紀金融大海嘯等衝擊，以至於人們的生活與工作價值觀產生重大的改變。現代人已不再將其工作與事業當作唯一的生涯旅程，也不會視工作如生命般辛勤工作，如今已將休閒當作與工作、生活同等重要的一個生命元素與休閒主張／哲學，因而在這個快速變化、競爭激烈、災禍風險不減的年代裡，休閒乃為各族群、營業事業組織、非營業事業組織及（非）政府組織普遍認同與鼓勵參與的共識。

一、休閒是休閒活動的代名詞

基本上，現代休閒生活已不再是社會頂層人們所獨享的專利，而是不分階層、年齡、教育、職業與財富水準，只要能夠排出自由的時間，不論是參與休閒者獨自參與或是隨團體一起參與，同時在參與休閒的過程乃是自由自在、歡喜愉悅，沒有工作上或生活上的包袱／束縛，沒有外部壓力（如工作上的組織

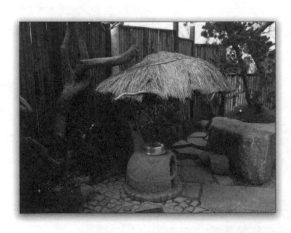

◀體驗台灣豐富多元的稻草文化

台灣有相當多樣化的稻草文化活動，除了能讓人感受歡樂熱鬧的氣氛外，更可以瞭解台灣的農村生活智慧，而成為極受歡迎的一項觀光活動！同時近年來的稻草文化逐步走向精緻化，稻草文化演變製作的稻草娃娃、稻草機器人、稻草外星人、稻草童玩、稻草手抄紙、傳統草鞋製作、稻草景觀設置、親子農村體驗營、稻草創意比賽等稻草文化系列活動。（照片來源：陳禮猷）

壓力與目標壓力、生理上的吃喝或睡眠需求），不是為獲取獎賞而參與，沒有急切目的等心靈狀態之下，來參與休閒活動與體驗休閒價值。

　　一般而言，休閒者除了參與休閒組織所提供的休閒活動之外，還會在休閒活動的進行前後購買休閒組織所提供的商品，以及感受／體驗休閒組織所提供的互動交流與服務，由於休閒過程所產生的產品乃包括了商品、服務與活動，所以本書將休閒商品／服務／活動當作休閒組織與其行銷管理者所要提供給休閒者的產品，也是休閒行銷的產品。另外，休閒者在參與／體驗某項休閒活動時，往往會因而衍生對其休閒商品／服務的購買／消費／體驗行為，況且休閒活動之設計規劃與經營管理的好壞，對於休閒者的體驗滿意度、是否在體驗過程中參與體驗／購買／消費休閒商品，具有相當程度的影響力。

　　就現代人來說，休閒已成為休閒活動的代名詞，人們對於休閒概念的瞭解不但可以從報章雜誌、書籍專題與電視電子媒體看到有關的休閒活動、休閒地點與相關的休閒活動概念，甚至可以在大街小巷、鐵路公路、捷運航運、戲院賣場、購物中心、郊區森林、景點名勝與各式各樣的pop，看到許多的休閒活動資訊。但是休閒本身並不具有讓參與者／休閒者產生休閒體驗的特性，休閒乃是參與休閒者藉由參與休閒活動的過程而能夠獲取體驗休閒之價值與效益；學者Samdahl（1998）就指出：「休閒可當作是知覺，也為互動關係的特殊模式，所以休閒是一種對環境所下的特殊定義。」Kelly（1999）也指出：「休閒乃是從注意力導引、資料處理、意義界定、直到體驗產生的一系列過程。」及「休閒活動的關注焦點乃在於體驗，而不是外在的結果。」

　　所以，人們在進行或參與某項休閒活動時，休閒活動本身只是休閒組織與其活動企劃者、行銷管理者所提供給休閒者有參與休閒的機會或服務／活動而已，至於參與休閒者到底能不能夠認同該項休閒機會？能不能夠藉由參與休閒活動而獲得符合其期望與需求之體驗價值與效益？則是要看參與休閒活動者如何去體驗或參與其選定的休閒活動，也就是其參與休閒活動時的心靈狀況、時間狀態、活動定義、行為決策與需求動機（吳松齡，2003：6-7）。因為這就是參與休閒者如何看待或解讀其所參與休閒活動行為的基本意義與定義。

二、休閒活動的主要價值概念

　　休閒活動有七個主要概念與價值（吳松齡，2006：7-23），分別為：

休閒（leisure）、遊戲（play）、遊憩（recreation）、運動（sport）、競技（athletics）、藝術（arts）與服務（service），每一個概念均有其個別與其他概念不同形式的體驗／價值，其所需要的活動企劃與行銷企劃自然也會因而有所差異。

(一)休閒

休閒這個名詞乃為時下許多人均能說得出口的名詞，只是並不是每一個人均能夠瞭解到休閒的真正意義，本書藉由時間、活動、心靈狀態、行為決策與需求動機來加以證明休閒的定義（吳松齡，2003：6-7）：

1. 以時間來定義：休閒乃是指人們在生涯發展活動中除去生活與生存的時間之外所剩餘的時間裡，可以自由自在選擇符合自己所需求與期望的活動，而且不會受到職場或事業經營管理活動之任務壓力所影響。

2. 以活動來定義：如同在自由時間裡可以自由自在選擇符合自己的期望與需求的活動，更重要的是此等活動不會受到工作上、職場裡或事業組織、本身生活所需壓力的束縛，同時更可盡情地放鬆自己與愉快地參與活動。

3. 以心靈狀態來定義：休閒乃是在沒有壓力、沒有急切狀態、心情放鬆坦然、拋棄工作上與生活上的包袱／束縛等狀態之下參與的活動，其目的與效益乃在於回復活力、提高自我成長潛能、昇華自己生涯發展與幸福的機會。

4. 以行為決策來定義：休閒強調自由的時間、自由的精神狀態、自由的行動、自由的態度與心靈、自由的休閒選擇、自由的休閒目的／效益／目標的抉擇。

5. 以需求動機來定義：休閒的積極目的在於實現休閒者／參與者的幸福感、自我價值與心靈昇華之動機，事實上，休閒活動參與者的需求動機頗為符合Abraham Maslow的需求動機理論。

(二)遊戲

遊戲乃是人類具有正面價值趨向的一種社會行為之活動，一般而言，遊戲活動乃是參與該項活動的人們均會對其活動的形式與模式具有高度的共識與認同，否則這個活動將會是非自發性與非自願性的活動。遊戲可以是沒有目的、

沒有組織性、偶然發生的、自發性的、愉悅與輕鬆自然的活動，但是也有可能要有組織性或複雜性、有冒險性與限制性的活動，所以遊戲活動基本上會受到國家、族群與地域之社會倫理規範與文化之差異，而有不同之意涵與價值。但是遊戲本身會是跳脫某些倫理道德規範、禮俗禁忌、法律規章、社會行為、商業活動與不合常理等框架，並得以依據參與者全新的、意想不到的、愉悅的、自由自在的、輕鬆自然的、天真的創意想法與創新活動方式，發展出遊戲活動的特殊體驗意涵與價值。也因為遊戲活動所具的特殊性、自發性、自由自在性與自我表達性的本質，使得遊戲活動的設計規劃頗具困難性與挑戰性，只是遊戲活動本身的不受禮俗、傳統與教條規範之特殊本質，以及在遊戲活動進行中的互動交流特性，則是在進行遊戲活動之設計規劃與行銷規劃時所應認真思考的方向。

(三)遊憩

遊憩乃是一種較為特殊的休閒活動，基本上，遊憩活動在本質上即為休閒活動的一種型式，其定義如下（Edginton等著，顏妙桂譯，2002: 8）：

1. 遊憩不同於純粹的閒散或完全休息，而被認為是一種包括身體的、心理的、社會的、情緒的參與特性在內的活動。
2. 遊憩涵蓋範圍相當廣泛（如運動、遊戲、手工藝、藝術創作、音樂、戲劇、旅遊、嗜好與社會活動），參與者在一生當中也許只參與過一次，也許參與過好多次，更也許是持續性的參與某特定的活動。
3. 參與遊憩活動者乃是自願的與自由自在地參與，絕不是非自願的參與遊憩活動，更不是被脅迫參與的。
4. 參與遊憩活動乃出於內在休閒需求動機的促進，而不是受到激勵獎賞或有特定的外在目的之促進。
5. 因為參與遊憩活動乃在強調參與時的心理狀態和參與的態度，所以參與遊憩活動的動機會比參與活動的本身來得重要。
6. 參與遊憩活動者對於參與之活動的高度投入，將會創造出該活動的價值與效益。
7. 遊憩活動的價值與效益乃是多元性的，涵蓋心智模式、體適能、與社會交流互動上的成長，以及參與者個人的愉悅、幸福、快樂，但是不可否

認的遊憩活動也可能是危險的、缺乏價值的、對人格發展有害的，所以在規劃設計之時，應該注意到要將此等負向因素加以排除在外。

(四)運動

運動乃是需要結合參與者／運動者的體能、耐力、敏捷力、毅力、決心、意志力與愛好度，才能夠順利推動的一種休閒活動。基本上，運動與競技均需要參與者／運動者的體能損耗，參與活動的規則及參與的技巧等概念的認知，以至於社會上大都把運動與競技合併為競技運動的概念，然而兩者在概念上仍然有其基本的差異性。此兩者的主要差異乃在於競賽性的概念，運動在本質上可以有競賽性，也可以是非競賽性的；但是競技則應該要將之界定在競賽性的活動之中，所以當運動融入了競賽之目的時，則此項運動就應該稱之為競技運動了（Ford P., 1970）。

運動表現在參與者／運動者之身體訓練的完成及其獲得良好的運動技能，在許多的運動類型中，參與運動者需要利用特殊設計的設施設備，並在各類運動之限定形式與大小的場地／範圍中進行有關的運動。一般來說，運動具有體能的損耗、活動的體驗、活動的規則、活動的技巧以及持續的參與等五大特性，所以休閒組織在規劃設計與行銷規劃有關的運動活動時，必須要能夠深入瞭解到此五大特性，才能讓運動的效益與價值深植於運動之中，也才能讓參與者／運動者得以獲得其效益與體驗的價值。

(五)競技

基本上，競技與運動的特性是相同的，只是競技乃定位在競爭性的運動之中，而運動若融入了競賽或競爭的目的時，就是所謂的競技運動。另外，若依參與者／運動者參與該項活動的動機或該項活動本身的特性加入界定，例如：

1. 參與者／運動者將參與活動的動機作為其工作或職業範疇，則該項運動應視為競技活動。
2. 參與者／運動者將活動當作玩遊戲的活動來參與時，則應視之為遊戲活動。
3. 參與者／運動者將活動當作一種自由體驗活動時，則此活動既是一種運動，更是一種休閒遊憩活動。

競技活動乃是休閒體驗時涉及到規則性競爭的一種體育活動，是需要持續性的體能競爭與有一定的制度化規則的競賽。在競技活動中，大多需要具有持續性競賽、積分計算與排名、預定分數的表現、指定參加場次（數）的完成，以及競技活動的組織化（如國際奧委會、美國NBA職籃聯盟、美國MLB職棒聯盟等）的特質。競技活動的競賽規則、競技活動的宗旨與焦點議題、競技活動組織的組織規章，以及參與競賽者可能採取的戰術戰略與技巧，均需要在活動企劃時予以深入規劃與瞭解的課題，以維持競技活動的公平、公正與公開性，以及符合競技運動精神與道德規範。

(六)藝術

藝術乃是包含創造性的專門領域之一項休閒活動，而且此一藝術活動在二十一世紀已成為一種主要的休閒活動。就廣義的藝術來說，藝術包含有表演藝術、視覺藝術與科技藝術等三大類：

1. 表演藝術：如音樂、舞蹈、戲劇、戲曲、文學、詩詞、寫作、兒童節目、唱遊等。
2. 視覺藝術：如繪畫、雕刻、建築、石雕、影雕、版畫、石版畫、木刻畫、刺繡、編織、紙雕、手染及手工藝等。
3. 科技藝術：如電視、電影、廣告、攝影、廣播、錄音、網路等。

休閒活動企劃者在設計規劃有關藝術活動時，應該要對於各項藝術活動（如音樂活動、舞蹈活動、戲劇戲曲活動、美術工藝活動、攝影廣播活動、電視與電腦活動、文學教育活動、電影廣告活動等）有所深入瞭解，才能設計與規劃出符合各項藝術休閒活動參與者的需求，也才能吸引他們的參與體驗／購買／消費。

(七)服務

服務乃是二十一世紀最有意義的一種休閒遊憩方式，一般而言，服務休閒乃是參與者／休閒者利用參與服務活動之際，將其一部分時間移作為他人服務或做某些事情，這就是當今社會流行的志工服務（volunteer services）。另外，尚有一種服務休閒活動，乃是利用參與社交遊憩活動時，用以培養其本身的社交、公共關係或公眾關係之能力的社交遊憩（social recreation）活動。

三、休閒活動需求與價值主張

　　休閒活動在休閒組織與休閒者／參與者之中各有不同的休閒需求與期望，休閒組織必須確保其所規劃與設計的休閒活動，能夠確保符合休閒者／參與者之需求與期望，所以休閒組織及策略管理者、活動規劃者必須要能夠鑑別出休閒活動的需要，設法在設計與規劃休閒活動時能夠滿足休閒者／參與者之要求，如此方能爭取到其顧客的參與。至於休閒者／參與者則有可能受到其年齡、性別、嗜好、個性、職業、經濟水準、學識經歷、休閒經驗、休閒目標利益、價值觀與哲學信念等因素的影響，而將依其參與休閒活動之休閒動機加以選擇性參與休閒活動。

(一)休閒活動的需求理論

　　休閒活動需求理論在筆者所著的《休閒產業經營管理》（2002：8-9）及《休閒活動設計規劃》（2006：28-29）書中有相當的討論，乃是嘗試藉由Abraham Maslow的需求五層次理論加以說明。

(二)休閒活動價值與功能

◆休閒與休閒活動的意義與功能

　　由休閒者／參與活動者的角度來看休閒活動的價值與功能，最直截了當的議題應該就是「到底人們從休閒活動之中能夠找到什麼？又能夠得到什麼樣的利益與價值？」而這裡所謂的利益就是休閒者／參與者經由參與某種休閒活動之過程所能得到的生理方面、心理方面、工作方面、事業方面或其他方面的情況與績效的改進，可能是可以量化的經濟效益或不可量化的非經濟效益；而這裡所謂的價值則是滿足休閒者／參與者的特定需求、期望、嗜好、文化或風俗之目標及休閒主張。

　　一般來說，休閒乃是在一種自由（freedom）的情況之下，為追求其個人休閒需求與期望所進行或參與某項休閒活動之體驗與實現，所以休閒乃是休閒者／參與者為追求其個人的休閒主張、概念、理想與價值的一項time free from work or duties，而這個time free from work or duties則是*Merriam-Webster's Desk Dictionary*為休閒所下的定義，其本意乃為「工作與責任之餘的自由時間，以較不費心力之狀況進行自己想要進行的事，以鬆弛身心」之意涵。Sylvester

（1987）曾將休閒定義如下：「愛、美麗、正義、善良、自由與休閒乃人類存在的偉大信念；休閒乃是人類需要將之視同其他願景、價值與理想的一般地位而積極地加以追求實現的方向」。Edginton等人（1995）又將休閒定義為：「休閒乃是影響生活品質的一項重要因素，休閒經驗的滿足可以提升人們的幸福與自我價值」。

◆休閒與休閒活動的價值與功能

休閒活動的價值、功能及人們對其評價與認知，已為二十一世紀的理想價值觀，人們正努力經由休閒活動的參與而追求此些利益、效益與目標。至於休閒活動的價值與功能，則以筆者在《休閒產業經營管理》（2003：7-10）的論點，作為其價值與功能的陳述如下：

1.經濟性效益：依據參與休閒活動之後所獲得的經濟利益，雖然所獲得的經濟利益不易評估，惟可經由休閒服務價值改變的大小予以金錢化的評量，然而評估過程尚須予以客觀公平的價值判定，以免失去公正的原則。

2.非經濟性效益：

(1)回復工作潛能與活力，促進個人發展：休閒者藉由參與休閒活動以維持身心的正常功能，能於休閒活動裡獲得自我成長，回復自信、潛能與活力，創造個人願景與生涯目標的實現。

(2)促進個人的身體健康與體能發展：休閒者經由參與休閒活動，可以維持身體之正常功能、體能的調適、平衡生理機能與增進身體的健康，進而增強個人的自信心，提升工作效率。

(3)擴大社會活動之參與範圍、增進社會人際關係：經由休閒活動之參與過程，可以擴大休閒者之社交圈與社會互動機會，和認識的同好與同道、同性與異性、名人與各行各業人群等，建立新的人際關係網絡，增進家庭和諧、社會群體關係與人際交往技巧。

(4)促進家庭親情交融：經由休閒活動，如親子旅遊、夫妻旅遊等，可以增進家族間情誼，享受親情歡娛之幸福。

(5)減少生理與心理之壓力與束縛：經由休閒活動，可減輕甚至排除來自於工作、學業、生活及人際關係上的壓力與束縛，消除生理上的體力負荷和心理上苦悶壓抑過勞現象。

(6)提高心靈與智慧之昇華利益：經由宗教信仰、文化藝術與教育學習等休閒活動，擴大心靈層次之提升與智慧之昇華利益。

(7)提高自我實現機會與成就感：休閒活動，如學習新技術、DIY學習、運動、藝術、文化、人群關係等，可以使參與休閒者在工作、學習與生活上，發揮潛能，接受挑戰，實現個人願景與生涯目標。

(8)創造冒險與創新機會：透過休閒活動，如競賽、遊戲、工作、旅遊、學習等，可以擴展休閒參與者之冒險與創新意願與機會，進而提升創新能力。

(9)探索學習能力之體驗：經由觀光旅遊、遊憩治療、遊戲、教育學習與文化藝術等休閒活動，使參與者能探索新知識、新技術、新能力，展現成就感與自我意識。

(10)增進新奇與刺激之機會：體驗新的休閒活動，激發參與休閒者之好奇心與嘗試，擴展休閒生活的新體驗。

(11)享受自由自在無拘無束的感覺：休閒本質即自由自在之休閒，使參與者拋棄束縛與壓力，享受自由的感覺，進而激發潛能，回復活力。

(12)增進社會福利：經由宗教信仰、文化藝術、教育學習、購物消費、觀光旅遊、餐飲消費等休閒活動，足以擴張社會經濟活動，增進社會福利經費來源。

(13)營造「真善美」意境之實現：藝術之美、宗教之善、文化之真、自然之美、社會之善、人性之真。

(三)休閒哲學與休閒主張

◆參與休閒者的休閒哲學與主張

參與休閒者的休閒哲學與主張，如**表3-1**所示。

表3-1　參與休閒者的休閒哲學與主張

休閒主張1：工作休閒主義	將工作當作休閒，也就是把工作視為其生涯的全部，如同工作狂般，染上工作的毒癮，深陷於工作之中而無法戒除。
休閒主張2：遊憩治療主義	將休閒當作個人身心回復與再造的一種方式，也就是視休閒為具有健康與治療目的之活動行為。
休閒主張3：遊戲排除寂寞主義	將休閒當作遊戲與排寂解憂行為的一種型態，同時存在於人類之文化當中，且與各種社會活動相關聯。
休閒主張4：觀光旅遊走透透主義	觀光旅遊休閒可以有計畫性的、公務性、隨個性與興趣的、有行程排定與漫無目的之流浪、清貧式等觀光旅遊活動。

（續）表3-1　參與休閒者的休閒哲學與主張

休閒主張5： 購物消費主義	將購物消費之行為當作一種休閒活動，休閒參與者藉以得到心靈與生理上的享受。
休閒主張6： 美食小吃主義	休閒者可經由大飯店、酒店、飯館、麵館、路邊小吃、鄉野美食、地方特色餐飲、夜市餐飲等所提供之消費行為而得到享受與滿足。
休閒主張7： 渡假休閒主義	大飯店、酒店、汽車旅館、旅社、民宿等場所，提供休閒者渡假休息與回復體力活力之行為與活動。
休閒主張8： 有機養生體能調整主義	養生有機園區、SPA溫泉、運動俱樂部、美容健身中心等，提供休閒者健康、活力、成長、美姿、美體與養生目標之行為與活動。
休閒主張9： 宗教信仰主義	寺廟、道觀、教會、佈道所等提供心靈信仰寄託、放鬆俗世壓力、回復自信與活力之休閒行為與活動。
休閒主張10： 知識學習主義	經由文化名勝古蹟、自然景觀與人文景觀、藝文活動、DIY自發性與群體參與式之學習活動等，以達到休閒目的之行為活動。
休閒主張11： 創意設計主義	經由休閒活動之參與，達到創意之萌生與創新構想的產生，提升個人與群體之創新發展的休閒行為與活動。
休閒主張12： 親情享受主義	經由夫妻、親子等家族系列活動，達到親密和諧、心情放鬆、釋放工作與家庭難於兼顧之壓力，回復工作活動與甜蜜親情之行為。
休閒主張13： 生態保護主義	經由生態保育旅遊活動，達到尊重大自然，重視原住民與生態保育之休閒行為與活動。
休閒主張14： 社會公民主義	經由志工服務活動，達到重視弱勢、照顧服務、環境保護、社會參與等休閒行為與活動。
休閒主張15： 公眾關係主義	經由互動交流，達到敦親睦鄰、守望相助、媒體報導、公眾關係等的休閒行為與活動。

◆休閒行銷管理者的休閒哲學與主張

　　行銷管理者的休閒哲學與主張，如**表3-2**所示。

表3-2　休閒行銷管理者的休閒哲學與主張

休閒主張1	提供美好、溫馨與值得再度消費的休閒經驗與感覺，乃是休閒組織與休閒行銷者必須提供給休閒者的重要議題。
休閒主張2	休閒者／顧客有自由選擇或參與其自認為乃是其所追求的休閒商品／服務／活動之權利。
休閒主張3	休閒組織與休閒行銷者必須秉持其組織之經營方針、願景與經營目標來規劃設計與提供休閒商品／服務／活動，同時應考慮到目標顧客的需求與期望之滿足原則。
休閒主張4	休閒組織與休閒行銷者在規劃設計與上市行銷前，應該確立目標顧客之最大利益的重要導向與方針。
休閒主張5	休閒組織與休閒行銷者必須確切瞭解與掌握到目標顧客購買／消費／參與體驗之休閒品質要求水準。
休閒主張6	休閒組織與休閒行銷者應該要以目前所有顧客與末來可能的潛在顧客為其提供優質與合適品質之休閒商品／服務／活動為主要訴求對象。

（續）表3-2　休閒行銷管理者的休閒哲學與主張

休閒主張7	休閒乃是人人皆有平等之權利，追求與實現休閒體驗之機會，所以休閒組織與休閒行銷者均應秉持平等原則提供顧客有關的休閒商品／服務／活動。
休閒主張8	休閒組織與休閒行銷者必須提供給顧客在安全、舒適、可靠、方便且要能符合顧客預期需求的品質。
休閒主張9	休閒組織與休閒行銷者使其全體員工（尤其第一線服務人員）瞭解到以服務為中心，以顧客利益為導向，以客為尊的認知與行動。
休閒主張10	休閒組織與休閒行銷者必須認知顧客要不分黨派、階層、族群、膚色、男女、老幼，均應一律平等給予自由與公平的休閒體驗機會與權利。
休閒主張11	休閒組織與休閒行銷者必須深切體認到休閒體驗服務之價值與效益所在。
休閒主張12	休閒組織與休閒行銷者應體認到顧客休閒體驗之感性、感覺與感受之重要性，並非力求可以量化以展示其價值與效益。
休閒主張13	休閒組織與休閒行銷者應基於自由自在與自主提升幸福感、自我價值、歡愉、自我成長、創新發展等基礎提供休閒商品／服務／活動。

 ## 第二節　參與休閒的顧客休閒行為決策

　　參與休閒活動者在進行休閒活動之顯性行為，乃是形之於外而且可以讓人感覺或觀察得到的行為或行動，所以應該包含著該休閒活動之顧客的購買／消費／參與體驗在內，同時也是前述動作之一種或多種在內之複雜動作組合。研究顯性的顧客行為乃是需要確立如下三個層次的問題：(1)第一層次乃在於決定分析的適當層次，即為休閒組織所規劃設計與上市推展的休閒商品／服務／活動應該定位的層次（如休閒行為動機、購買／消費／參與體驗的全部或某部分行為）及經確立定位層次後的資料蒐集、分析與瞭解顧客休閒需求所在；(2)第二層次乃在確立顧客休閒行為是其本身的行為或是整個產業／市場的行為所在；(3)第三層次則在確立顧客休閒體驗的顯性行為和其情感與認知之間所存在的互動或影響關係狀況。

一、顯性的顧客休閒行為

　　休閒組織／休閒行銷管理者要想能夠進行有效與成功的行銷策略，就應該要瞭解到應如何維持／改變其顧客社群的休閒行為，而且不是僅須寄望於維持其組織與目標顧客間的情感，或是僅致力於目標顧客的認知休閒方案與忠誠度／滿意度。這個論點乃在於情感與認知雖然會影響到顧客的休閒行為／決策，然而卻是不怎麼穩定的（因為僅止於想，到底是不夠支持付諸行動的），何況

◀原住民工藝創作產業化

原住民工藝的創作意念已有實質上的突破，不再重複傳統圖騰的式樣和傳統雕刻的技術；同時這些優秀工藝匠師更以設計生產「原鄉精品」商品為主題，以更接近消費群的想法及心理，用現代的創意、素材，將現代原住民對自然生態、歷史文化、神話故事的看法，表現在商品設計上，創造原住民工藝產業生機。
（照片來源：吳松齡）

尚有許多複雜決策因素（如關聯性、差異性、時間壓力、生命週期變化、休閒行為的特殊性等）會對休閒行為決策有所影響。

　　依據休閒行銷觀點，將休閒活動的消費行為過程與購買行為過程視為一系列的認知事件之後所發生的一項顯性的顧客行為，一般稱之為採用、參與、購買或消費。而所謂的消費／購買／參與體驗過程（如**圖3-3**），乃將認知變數（如知曉、理解、興趣、評估、相信等）當作是商品／服務／活動之行銷重點，當然此等變數也為活動規劃者與行銷管理者的活動規劃設計與行銷推展之主控重點。依據消費／購買行為來說，活動規劃者／行銷管理者必須將此等變數的出現頻率予以增強，並據以擬定其活動規劃設計與活動行銷推廣的策略與戰術戰略。但是休閒組織與規劃者／行銷管理者也必須要認知到，改變認知變數／過程的策略與戰術戰略，是一個有效的中介步驟，但是最重要的乃在於企

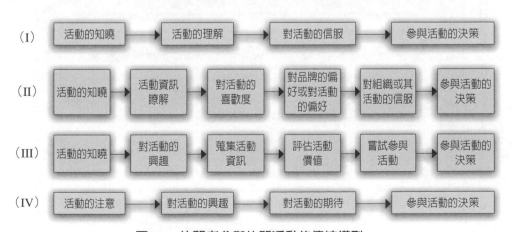

圖3-3　休閒者參與休閒活動的傳統模型

圖改變顧客行為,才是應該追求的方向,因為唯有改變顧客的休閒決策,才能
為其組織／商品／服務／活動創造獲利的空間。

二、顧客參與休閒體驗之決策過程

顧客參與休閒體驗的決策過程(如**圖3-4**),乃是說明參與休閒者為解決其
所面臨的問題,或實現其生涯與休閒的需求與期望,而進行的一連串顧客參與
休閒體驗的行動,也就是顧客選擇特定組織品牌或活動品牌而進行休閒體驗的
一系列過程。在此過程裡所構成的參與休閒之決策過程要件,除了參與休閒決
策過程之外,尚包括有影響決策過程的有關因素在內。

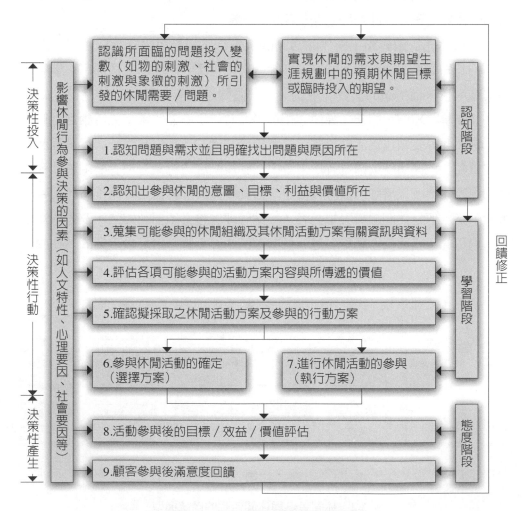

圖3-4 參與休閒體驗的決策過程

(一)顧客消費／購買前階段

　　顧客消費／購買／參與體驗前階段也就是參與前的認知階段，在這個階段的決策行為類型，大致上乃指基於休閒者的心理上、社會上、文化性與市場上所認知到參與休閒活動的問題點／瓶頸，或是基於休閒者本身的生涯規劃所預期或受到休閒活動資訊的刺激，因而瞭解到其為何要休閒？要選擇哪類的休閒活動？當然經由如此的問題與需求認知之後，就會導致或引發休閒者的休閒需要與休閒目標／價值之出現，如此方可進入決策性行動之學習階段。

(二)顧客消費／購買階段

　　顧客消費／購買／參與體驗階段也就是正式參與活動決策的學習階段，在這個階段需要經由所想參與的活動方案之規劃設計與行銷推展的組織，及其所推展的休閒活動方案之有關資訊與資料的蒐集，並且進行參與方案的評估，以掌握到休閒組織／活動方案所可能傳遞的價值之訊息，並加以評量是否符合其需求／期望與問題解決之目標。

　　休閒組織與行銷管理者應該要將其策略的運作放在參與休閒體驗的決策過程，而不是僅注意到最後的購買／參與體驗／消費決策，如此以利於掌握到顧客要如何參與休閒體驗的各項問題。

　　當然顧客參與活動策略的確定，也就是在其確定的時刻裡，應該考量到其所想參與那個組織與那個活動方案的確立，在此階段，仍然會受到人文特性、心理要因與社會要因等因素的影響。經由參與決策確立之後，自然就進入了正式參與其所選定的活動方案之參與（即消費或購買）階段，在這個階段，休閒者也會有所謂PDCA循環之內涵存在（如參與計畫、步驟、資源與體驗評核）。

(三)顧客消費／購買後階段

　　在這個階段就是休閒者參與休閒體驗的態度階段，在此階段，休閒者會將其參與之後所感受到、感覺到或量測到的體驗價值做一番評估，同時會將其參與體驗／購買／消費的經驗傳遞到其人際關係網絡裡的親朋好友、師長同學與同儕，使他們對其參與過的休閒活動及其組織之活動方案內容、價值與意涵有所瞭解，而這個資訊將會影響到他們的休閒決策；另外，有些休閒者也會把體

驗的經驗或建議主動回饋給休閒組織／活動規劃者／行銷管理者，以爲次個活動方案的決策參考。

三、顧客的休閒決策型態

顧客對於參與休閒商品／服務／活動之偏好決策型態有許多種類，而這些休閒活動偏好的決策會受到有關休閒活動資訊的不確定性（uncertainty）、複雜性（complexity）、社群中的衝突性（conflict）、財務的風險性（risk）及以往休閒經驗（experience）的影響（如圖3-5）。由於這五種情況將會導致顧客休閒決策更爲複雜化與多樣化，而休閒決策的各種不同的影響因素，有些是休閒顧客平時的日常生活中所決定的，有些是休閒顧客必須多方蒐集資訊以爲評估之後再決定的，更有些是受到其生命週期變化而有所改變的。而這些因素，在顧客的休閒行爲決策時會發生交互影響。此等考量因素乃是活動規劃者及休閒行銷者所必須關心的顯性消費行爲，而此等因素有賴於活動規劃者及休閒組織在進行活動規劃設計前，引用行銷研究之技術來進行評估，以爲擬定許多的策略來促進顧客的參與。

至於顧客參與休閒體驗的決策型態，則和參與休閒者的消費／購買決策過程繁簡程度存在有許多密切的關係。要到國外旅行與到國內休閒農場參與旅

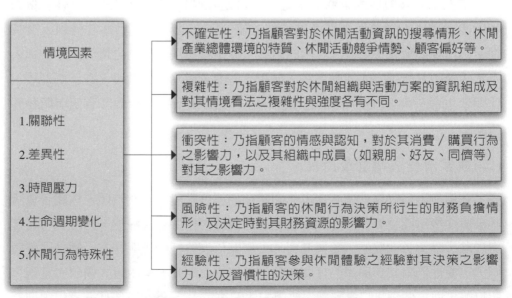

圖3-5　影響顧客參與活動決策之情境

遊休閒活動之決策過程，就有許多差異，到國外旅行要考量的要件、資訊及決策過程所需的時間，與在國內休閒農場休閒所需要的考量要件、資訊與決策時間，自有相當大的差異性存在。所以就休閒參與者及休閒行銷管理者、活動規劃者來說，不論是休閒參與者的購買／消費／參與體驗決策，或休閒組織／活動規劃者之休閒活動規劃設計策略與行銷策略的決策型態，均會與決策過程以及資訊處理過程存在有相當緊密的關係。

　　一般來說，依資訊處理與決策參與度的角度來看，休閒參與者的購買／消費／參與體驗型態，將可分為四種購買／消費／參與體驗決策型態與七種模式（如**表3-3**）。

表3-3　休閒顧客購買／消費／體驗決策型態與模式

		購買／消費決策型態			購買／消費決策模式
I	複雜性決策型	1.此類型決策大都發生在高價位且非經常性參與之休閒活動，例如：國外旅遊、國內長程旅遊、國外展覽活動等。 2.決策前須經資訊蒐集與評估，故休閒組織須提供充分資訊及活動價值。	I	組織決策模式	顧客的參與決策大都經由其所屬組織之管理者或經由組織內部討論所形成的參與決策。
				個人決策模式	乃指參與者自行決策的行為，例如：假日到台北101購物、週末看電影等。
II	忠實性決策型	1.此類型決策發生在高度參與投入，但是其資訊提供卻不必充分。此類型決策乃是顧客已經由學習過程而對其選擇充滿了滿足感。 2.一般發生在高風險性高價位的休閒活動之選擇決策上，但一般性日常活動也會有此特性。	II	基本決策模式	乃指參與者的生活／工作／學習生涯之中的承諾或認知而做之決策，例如：參與組織辦理之活動等。
				例行決策模式	則係由日常的事務性／健康性／學習性的決策，例如：每週日爬山、每週三晚上參與土風舞、每週六到購物中心購物等。
III	多樣選擇性決策型	1.此類型決策屬低參與度但須有相當的時間投入資訊蒐集與評估，方能轉換品牌／商品／服務／活動之選擇。 2.休閒組織應提供促銷活動以吸引顧客試用，方能促成顧客前來參與。	III	集權式決策模式	在組織內決策時未開放給員工參與的決策，而由高階主管逕予決定選擇活動。
				分權式決策模式	在組織內開放給員工或幹部參與討論，甚至投票表決所參與的活動。
IV	習慣性決策型	1.此類型對品牌忠誠度低、參與度低，大都強調方便性的決策。 2.休閒組織須注意市場知名度與占有率，鋪貨與休閒活動方案種類要充分。	IV	問題解決模式	顧客參與休閒乃基於為解決某項問題而進行之決策，例如：為提高身體體適能而參與運動俱樂部，為爭取獎金而參與圍棋社等。

第三節　影響顧客參與休閒的決策因素

就休閒顧客個人而言，影響到休閒體驗行為的決策因素大致上可分為三大類別，此三大類別決策因素為思想變數、特徵變數與環境變數，茲分述如下：

1. 思想變數：係指認知因素，如對品牌特徵的知覺、對品牌的態度、顧客的休閒知識與休閒主張／利益等思想變數，均會影響參與休閒體驗行為之決策。
2. 特徵變數：係指休閒顧客的人口統計、生活型態、家庭生命週期、休閒者年齡、休閒者人格特質／休閒哲學／生活方式等特徵變數，均會影響參與休閒體驗行為之決策。
3. 環境變數：係指休閒者受到文化、社會階層、面對面團體、情境等因素的影響，而有不同的參與休閒體驗行為之決策。

至於休閒者／顧客的休閒行為決策乃是受到參與、文化、社會、個人與心理等五大因素所影響，此五大影響因素乃類同於上述三大類別的決策影響因素，此五大因素分述如下：

1. 參與因素：乃現代休閒者的休閒行為決策中最具有決定性的因素，其包括有休閒者的參與度、做決策的時間、休閒商品／服務／活動的費用、休閒資訊蒐集的程度、休閒活動方案可供選擇項目的多寡等。
2. 文化因素：乃對休閒決策具有最寬廣的影響力，其包括有文化價值觀、次文化、社會階級等。
3. 社會因素：乃對休閒者進行休閒決策過程具有重要的角色，其包括有休閒者及影響群體，而影響群體乃指參考群體、意見領袖、家庭成員等之間的互動。
4. 個人因素：乃對休閒者進行休閒決策具有重要的角色，其包括有性別、年齡、生命週期、人格特質、自我概念與生活方式等。
5. 心理因素：乃是決定休閒者休閒認知與環境互動方式，其包括有認知、動機、學習、信念與態度等。

一、影響參與休閒決策的參與因素

休閒者／顧客的參與休閒決策中的參與度乃決定於如下五個主要因素：

(一)過去的經驗

1.休閒顧客對於休閒組織或休閒商品／服務／活動的休閒經驗所帶給的愉快或不愉快記憶，將會直接反應到參與度的高低上面。
2.曾經購買／消費／參與體驗過者，若屬於喜歡嚐新者將會降低其參與頻率，反之對於念舊者而言則會持續參與。
3.休閒商品／服務／活動若屬上市推展多時，也會降低顧客的參與度。

(二)興趣

1.休閒顧客對休閒商品／服務／活動，有興趣的參與度較高。
2.休閒顧客對符合其休閒體驗目的／價值／效益之商品／服務／活動參與度較高。
3.休閒顧客對參與體驗方式與其生理／心理／社會／文化／個人認知有關的參與度較高。

(三)風險

1.休閒顧客對購買／參與體驗之休閒商品／服務／活動的風險程度認知上升時，其參與度也相對提升。
2.休閒顧客對參與休閒活動方案之費用／成本的上升，往往會提升其參與度，反之則降低其參與度。
3.休閒顧客對參與體驗之後會影響到其人際關係網絡裡的族群成員之評價時，會提升其參與度。
4.若參與休閒之活動方案會引起自己的焦慮不安時的心理風險程度高時，會提升其參與度。

(四)參與體驗時的情境

1.參與體驗目的乃在於適合人際關係與互動交流目的時的參與度較高。
2.參與體驗目的在提升自己身價或塑造形象之參與度較高。

3.為迎合拍馬屁之參與度較高。

(五)社會可見性

1.具有社會展示意義者其參與度較高。
2.社會可見性提高時其參與度也會提升。
3.能夠提供高社會形象之參與度較高。

二、影響參與休閒決策的個人因素

　　休閒者／顧客的參與休閒決策中的個人因素（包括性別、年齡、家庭生命週期、人格特質、自我概念與生活方式等），均扮演著相當重要的角色。

(一)性別因素

　　男女需求表現在休閒需求與體驗價值的期待方面有諸多的差異，例如：

1.健身、美容、美姿、美儀與豐胸的要求，女性比男性來得強烈。
2.健康概念則男女兩性差異度不大。
3.男性喜好刺激性、方便性、簡單性與有導覽解說的休閒活動，而女性則偏好在購物、實用性與價格合理性、無壓力環境之休閒活動等。

(二)人類成長與發展決定因素

　　人類成長與發展決定因素，如**表3-4**所示。

(三)年齡與家庭生命週期因素

　　人們的年齡與生命週期約可分為下列五大階段：

1.約自零歲起到十四歲的成長期。
2.約自十五歲起到二十四歲的探索期。
3.約自二十五歲起到四十四歲的建立期。
4.約自四十五歲起到六十四歲的維持期。
5.約自六十五歲起到死亡的衰退期。

　　人們在各個階段的家庭生命週期裡的性格與社會發展關係，以及工作與休閒行為特徵乃是有所差異的，所以休閒組織與行銷管理者在規劃休閒商品／服

表3-4　休閒顧客的人類成長與發展決定因素

內在因素	生理因素	生物時鐘（biological o'clock）、遺傳基因、神經系統、心臟血管、肌肉骨骼、血液化學、工作與休閒需求節奏（rhythm）、心智與身體成熟度、工作壓力、體能負荷、對社會與群體的適應能力、對群組／社會的情感交流能力等。
	心理因素	自我舒壓概念、自我成長概念、生涯規劃理想、自我統整與信念、人格特質、自我認知能力、自我學習能力、自我調適能力與方法／機制、對工作與休閒的價值觀、對休閒的看法與認知的休閒主義等。
	形而上因素	形上學（metaphysical）內涵：生命的意義、生活的目的、生命的價值、生命的發展等。
外在因素	社會層面因素	社會對休閒的價值判斷、家庭對休閒的認知、同學同儕親友的休閒的接受度與認知、休閒教育的發展、經濟能力的發展、對參與休閒活動的語言交流程度等。
	文化層面因素	自然環境景觀、宗教文化與風俗習慣、人文景觀、組織／家庭的休閒哲學觀、地理環境等因素。
	情感層面因素	男女間情感、親人間親情、友朋間友誼、同儕與同學間情感、社會互動交流氣氛、群組／族群的情感交流、社交圈的互動交流等。
	物理層面因素	交通設施、活動場地與設施設備、地理區域、社區、政府法令規章、社會福利制度規範、族群習俗規範等。

務／活動之際，應將其顧客定位清楚，視其目標顧客之年齡與家庭生命週期予以規劃設計其商品／服務／活動，當然也包括行銷活動決策在內〔若讀者對年齡與家庭生命週期之工作／休閒行為關係有興趣者，可參閱《休閒活動設計規劃》一書（吳松齡，2006：168-170）〕。

(四)人口統計變數因數

人口統計變數因素，如**表3-5**所示。

表3-5　休閒與工作生涯發展之人口統計變數關係

因素名稱	工作生涯發展	休閒行為發展
年齡	1.生理、心理與社會層面因素對於工作生涯發展，乃是自成長期開始逐漸增強其對工作／職業生涯發展的參與頻率、強度。 2.也發生由個人需求與欲望的追求，一直到互助合作與競爭發展之群體行為。 3.但是在過了維持期之後，卻呈現衰退的趨勢（乃因生理老化、心理成熟關係）。	1.人們在過了建立期之後，其休閒需求與期望會在同儕團體間的社會文化期待之影響下，逐漸增強。 2.當然在此之前也是有休閒行為的，只是此階段的自我表達、自我成長與跟隨的因素會較大較多。 3.但在衰退期之後，參與休閒活動也因體力老化而改變為文化性、公益性與志工服務性為主。

（續）表3-5　休閒與工作生涯發展之人口統計變數關係

因素名稱	工作生涯發展	休閒行為發展
性別	1.工作生涯發展受到根深柢固的性別因素影響相當大及明顯。 2.工作生涯發展大都以社會的性別刻板印象而有職種、業種、業態上的明顯男女性別之差異。	1.仍受到社會的不同性別參與休閒活動期待之影響，致男女選擇休閒活動存在有差異性。 2.近年來流行不重視男女生刻板印象，而走向中性化休閒趨勢，例如：激烈競技活動或危險性休閒活動（如跳水、跳傘、高空彈跳、拳擊、摔角等），近年已有女性參與。
性格	1.個人的興趣、價值觀、信念與能力對於其工作生涯的發展方向會有相當大的左右能力，尤其展現出個人的工作企圖心、工作品質及思維的強弱、大小、優劣與積極消極性。 2.當然個人的性格也會受到年齡、性別、教育程度與收入高低的影響。	1.個人參與休閒活動之是否積極？是否熱心參與？是否偏好競爭性？是否偏好冒險性？均受到休閒者之個人性格的影響。 2.當然個人性格也會受到同儕團體的文化、嗜好與規範而有所改變。
教育程度	1.個人的教育水準高低對於其生涯工作規劃方向具有深遠且龐大的影響力。 2.例如：企管碩士或博士就不會去當操作員，而高中職畢業的也因無法當執行長，乾脆就去創業。	1.因為休閒活動大都是專業人士、自由工作者、自營事業主較有規劃其自由時間的能力，所以休閒活動也是此等人物的習慣/例行性決策而參與者。 2.當然也會受到社會休閒風氣影響，基層作業員也會參與休閒活動。 3.而大多數教育程度較高者大都較有自由時間可供運用，乃因他們的職業大都是白領階層而非藍領階層。
職業與所得水準	1.職業的高獲利性與低獲利性、職種的白領或藍領階級、自營作業者與受僱階級、自由工作者與朝九晚五工作者，均會影響到其個人對未來工作職業生涯發展的方向。 2.例如：勞工只求收入穩定不會被資遣，老闆則求提高市占率與競爭力。	1.職業的業種與業態，對於其事業體從業人員規劃的休閒活動會有不同類別，例如：科技公司喜好國外旅遊、養身美容與藝文活動，而傳統產業則偏好國內旅遊、烤肉露營與登山露營活動。 2.由於職種的差異自然其休閒方式有所不同，例如：白領階級喜好戶外、競技與冒險，而藍領階段則偏好旅遊、觀光、購物活動。
族群與國籍	1.族群種族差異性易影響到其人員的工作生涯規劃，例如：原住民大都從事勞力工作，外籍新娘則從事餐飲與家庭清潔、照護老人工作。 2.國家的發展狀況對其國人的工作生涯規劃有很大的影響力，例如：G8工業國家發展科技通信與資訊產業、開發中國家則朝向加工型態產業發展。	1.休閒活動則會受到族群或種族的影響，例如：原住民男性喜歡參與競技與冒險活動，女性原住民則發展工藝與歌唱藝術。 2.休閒活動也會受到國家的政策與發展方針所影響，例如：荷蘭人受政府鼓勵，每年最少有1/3人民出國旅遊；台灣921之後的休閒觀光政策，吸引國人參與地方特色產業之休閒活動人潮。

（續）表3-5　休閒與工作生涯發展之人口統計變數關係

因素名稱	工作生涯發展	休閒行為發展
個人的身體健康概況	健康狀況的好與不好對於人們參與工作的意願與能力，具有相當深遠的影響力，例如：煙毒癮者無法工作但是卻可能會為了生活而犯案。	健康的良窳對於參與休閒活動也有極大的影響力，例如：養生運動產業對於人們健康、塑身、美容有幫助，遊憩治療對於人們身體健康有益，SPA對於消除疲勞與健身有吸引力。
婚姻與家庭概況	1.婚姻對於人們工作企圖心應是正向因素，而現代有所謂的頂客族或頂仕族，則也一樣受到家庭因素的影響而努力工作。 2.溫馨和樂家庭的成員對工作企圖心遠高於殘敗家庭、中途之家出身的成員。	1.家庭性與個人性休閒活動對於休閒活動規劃具有相當不同的規劃重點。 2.空巢期的休閒活動頻率應比小孩在家的時期高。 3.頂客族、頂仕族的休閒活動參與率也高於有小孩的家庭成員。
居住與交通環境	1.都會區的居民由於生活費用高昂，所以其在工作／職業方面的投入時間與企圖心遠高於鄉鎮區居民。 2.交通的便利也影響人們的工作意願，例如：缺乏機車或汽車工具的人們，自然沒有能力追求更高挑戰但地理位置過遠的工作機會。 3.政府交通建設的便利性也會影響人們的工作機會。	1.在都會區辦理的休閒活動場所、距離與停車設施，乃是都會區休閒活動規劃時應考量重點。 2.鄉村區休閒活動則應考量交通道路與便利性。 3.對於有小孩的家庭性休閒活動、行動不便人士參與的休閒活動，則更應考量交通工具、停車設施、交通路線等因素。

(五)角色扮演因素

　　人們的角色扮演乃是依照個人一生之中所扮演的各種角色，而構築出人們的工作與休閒生涯彩虹圖（life-career rainbow）。據Super（1984）的研究，將生涯發展心理學理論加入角色理論，而提出一個廣度與深度更佳的生活廣度、生活空間的生涯發展觀，並以生涯彩虹圖說明該項理論。

　　據Super的看法，一個人一生之中所扮演的角色包括兒女、學生、休閒者、公民、工作者、配偶、家管人員、父母與退休者等九大角色。而不論哪一個角色，不外乎在家庭、社區、學校與工作場所等同儕團體（cohort）的人生舞台上，扮演著其各個階段的角色，例如：在成長期階段乃是剛出生、嬰兒、幼兒、兒童與學生；在探索階段則是學生、學徒、軍人或工作者；在建立階段則扮演著研究生、家長、工作者與配偶；在維持階段又是工作者、公民、休閒者與退休者；在衰退階段則可能是工作者，但大都是公民、退休者與休閒者。在如此的說法中，工作生涯發展強度與休閒生涯發展強度乃是有呈現反向關係，

也就是人們在維持階段之前主要的生涯發展任務在工作及公民／父母的角色，而在這階段起會將公民／父母／休閒者角色逐漸強化，尤其是休閒活動參與頻率與數量會呈現正向發展之趨勢。

這就是生涯發展理論加入「時間向度」之後，休閒組織與活動規劃者在規劃設計休閒活動時，將透過時間的透視，把過去的、現在的與未來的變化因素均納入考量，就會將其休閒活動規劃設計的方向結合人們生命中角色的觀念，以擴大其活動方案之規劃設計的思維與空間。

三、影響參與休閒決策的文化因素

文化因素包括了文化與價值觀、次文化、社會階級等在內，其對於休閒者參與休閒體驗具有相當深遠與廣泛的影響力。

(一)文化與價值觀因素

文化因素的組成元素包括有價值觀（如工作生涯遠景與努力工作、個人自由、工作與休閒主張等）、語言（如國內休閒活動與國外休閒活動所須具有的語言能力等）、文化遺產與歷史古蹟、風格（如生活習慣、風俗習慣、禮儀規範、倫理道德觀等）、節慶活動、法律規範、物質文明（如生活與休閒認知、流行生活與休閒潮流、所得水平、物價水準等），此等文化因素均足以影響到文化行為，工作行為與休閒行為，甚至於會變成工作、生活與休閒的主張。而且價值觀會因文化之不同而產生差異，諸如時間看待與使用方式、休閒與工作時間長短、國際化程度、語言、色澤、宗教、運動、自由、民主、進取或積極、頹廢或消極、奢華消費主義、節儉主義等均會受到文化差異而有所差異，價值觀的差異自然影響到參與休閒決策。

(二)次文化因素

次文化乃因為受到地理區域、政治信仰、宗教信仰、族群背景之差異而產生休閒者因其休閒行為受到次文化之影響，以至於在參與休閒之主張／價值、態度與參與體驗決策之時也會產生不同的決策因素。

(三)社會階級因素

社會階級因素乃由職業、所得、教育、財富與其他變數所構成，休閒組織

與行銷管理者應正視社會階級在休閒行銷的意涵，例如：

1.可提供正確的廣告策略與媒體選擇策略之參考。

2.可提供休閒地點／場所／通路的選擇參考。

四、影響參與休閒決策的社會因素

參與休閒者往往會受到參考群體、意見領袖、家庭成員與友人等對其擬參與體驗／購買／消費的休閒商品／服務／活動之意見的影響，以至於影響到其參與體驗決策，尤其在上述群體或個人之間的互動交流因素對其休閒決策影響力更是不容忽視。

(一)參考群體

參考群體可以直接或間接的影響到其群體成員的休閒決策，參考群體又可分爲主要會員群體（乃指家庭成員、朋友、同儕間的經常性或面對面的互動關係）、次要會員群體（乃指參與之組織團體間的非一貫性且正式的互動關係）、渴望參考團體（指期待成爲群體之一分子）、與非渴望參考團體（指避免成爲群體一分子），此等參考群體的活動、價值與目標往往會直接或間接的影響到休閒者之休閒決策。

(二)意見領袖

意見領袖所推薦或代言的休閒商品／服務／活動往往對休閒者具有參與休閒體驗決策的吸引力，同時意見領袖的信用與吸引力強度更是左右休閒者參與休閒體驗決策的重要影響力。

(三)家庭成員

家庭成員更是引導休閒者參與休閒體驗的價值、態度、自我認知與購買／體驗行爲之走向，乃係家庭能夠促成個人社會化過程、文化價值及規範自父母傳承給子女，子女模仿父母的休閒體驗模式將會比照辦理。

五、影響參與休閒決策的心理因素

影響參與休閒決策的心理因素包括有認知、動機、學習、信念及態度，此

等心理因素乃是休閒者與外界互動體認感覺、蒐集資訊、形成意見與採取行動的個人心理決策因素，且均爲個人環境與特殊場合所型塑出來的：

(一)認知

認知泛指休閒者選擇、組織與解讀外來刺激（如視覺、嗅覺、味覺、觸覺與聽覺）而形成對休閒者有意義的圖像，這個圖像就是認知，也是對休閒問題／價值／目標的體認，因而決定參與體驗與否之決策。

(二)動機

可依馬斯洛的需求五大層次，即生理需求、安全需求、社會需求、自我尊榮需求、自我實現需求，此等需求的提升與追求滿足之源頭即爲動機。

(三)學習

學習乃經由經驗與練習過程而產生的行爲轉換過程，雖然不易於直接觀察，但是卻可由休閒者的參與體驗行動而得知其效果，基本上學習可透過增強、重複、利用價值學習概念的刺激等行動而達到學習的效果。

(四)信念

信念乃指休閒者對休閒產業與休閒行爲所存有的系列知識，或許存在於對休閒商品／服務／活動的品牌形象、品質認知、價格意象、體驗經驗與效益，而這些信念可能是自我體驗，對休閒的知識與主張／哲學、聽聞經驗等所產生的知識。

(五)態度

態度則對某些休閒商品／服務／活動的學習過程而得到的前後一致之回應方式，所以態度比信念更爲持久且複雜，態度往往會引導休閒者個人形成好與壞、喜與惡、是與非的價值系統，因而休閒組織與休閒行銷管理者應努力調整休閒者參與休閒決策之態度，例如：改變對休閒商品／服務／活動特質的信念、改變信念的相對重要性、增加休閒者新的信念等。

第2部

選擇目標市場及市場定義定位

▲青橄欖樹藝術實習咖啡廳

朝陽科技大學校園內的「青橄欖樹藝術咖啡」(Oliver Café)，乃為提供師生們在校園內就能享受到五星級的精緻茶點與貼心專業服務。Oliver Café名為「青橄欖樹」，取其果實豐盛的意涵，期許來這裡實習的休閒系學生，都能像青橄欖樹一樣，在學期間就能累積實務上經驗，為投入職場加分。（照片來源：朝陽科技大學休閒系）

第四章 顧客休閒需求評估與市場調查

- 第一節 顧客休閒需求概念與需求類型
- 第二節 顧客休閒需求評估與市場調查

Leisure Marketing Feature

　　休閒組織想要發展出成功的行銷策略與行銷計畫，就要對於休閒顧客之需求與期望，以及對休閒市場的瞭解。一個市場是具有足夠的購買或參與體驗能力、意願，並且要能夠在合法進行交易的市場機制裡，發展出休閒組織與顧客之間的均衡互惠與互利之基礎。唯有如此，休閒商品／服務／活動才能符合其顧客群的休閒需求、休閒哲學與休閒主張，如此的狀況之下休閒組織之行銷活動才能順利地進行著。

▲群英樓是日據時期新港知名酒家

酒家一詞出現在漢代，西漢司馬相如與卓文君開設了一家夫妻酒店，台灣酒家文化經過多年的演變，到了1950年代酒家文化達到最興盛的時期，沿襲了從日據時代盛行的宴席、宴會習俗，常吸引各路人馬、富賈名人到這裡飲酒作樂，因此許多政商名流愛吃的酒家菜就孕育而生。對於酒家有好壞不同的評價，但無可否認的是無法抹煞它是台灣三十年前曾經存在的文化，以及一段重要的歷史！（照片來源：吳松齡）

　　休閒行銷規劃中，應對於顧客休閒行為有所瞭解與掌握，方能確認到顧客休閒需要與期待的體驗價值之水準。顧客休閒需要涵蓋了顧客的休閒哲學與價值觀、休閒動機、生活與工作／休閒方式、個人人格特質、家庭／工作群體／族群／社區等社會因素在內，休閒活動規劃者與行銷管理者應該要經由此方面資訊蒐集、調查與分析，以為掌握到顧客休閒行為之基礎與發展趨勢，休閒組織將可因此得以明晰地將其休閒商品／服務／活動與市場予以定義與定位，進而依其定位之目標顧客需求與期望加以規劃設計其休閒商品／服務／活動，以提供給目標顧客進行休閒體驗。

　　顧客休閒行為可從許多面向來加以探討，諸如：心理學、社會學、人類學、行銷學、廣告學、傳播學、商品管理學等，而這些學科旨在探究顧客休閒行為（或稱之為消費行為、購買行為）有關的背景知識、心理活動、需求心理、消費心理與消費行為等對於休閒參與者休閒體驗的研究，以利進行休閒商品／服務／活動的設計規劃與上市行銷有關作業，當然對於顧客休閒行為決策因素（包含內在因素與外在因素）的激發、理解與決策的認知與執行將會是有效的激化／促進劑。

 ## 第一節　顧客休閒需求概念與需求類型

　　顧客的休閒行為乃源自於休閒者的內在與外在因素所誘發出來的休閒需求，也就是休閒需求乃是受到休閒者的休閒能力、休閒組織所提供的休閒體驗及休閒體驗處所與設施設備所影響的行為，所以休閒行為需求具有相當多的特殊性。而這些特殊性的休閒需求據Murphy等人（1973）的研究，就提出如下的

◀追尋秋天裡的童話──九寨溝

九寨溝景觀四季景色迷人，動植物資源豐富，種類繁多，原始森林遍布，棲息著大熊貓等十多種稀有和珍貴野生動物。遠望雪峰林立，高聳雲天，終年白雪皚皚，加上藏家木樓、晾架經幡、棧橋、磨房、傳統習俗及神話傳說構成的人文景觀，被譽為美麗的童話世界。http://tw.mjjq.com/jiuzhaigou_tours/73.html（照片來源：唐文俊）

特殊行為加以描述：(1)社會化行為；(2)集體性參與；(3)嗜好性行為；(4)競技性行為；(5)實驗性或試驗性的心智活動；(6)冒險性行為；(7)積極主動或探險性參與；(8)參觀欣賞或間接參與；(9)感官刺激的體驗或激發感官的反應；(10)自我表演或肢體表達的行為；(11)文化藝術的創作；(12)自我或對他人的創意、表演與創作的鑑賞活動；(13)突破習慣領域的創新與蛻變性活動；(14)預測或期望實際參與的體驗價值之活動；(15)回想或尋找昔日體驗過的經驗之活動；(16)關懷與關心他人的滿足感行為；(17)傳遞自己休閒主張的心靈性活動等。

一、顧客休閒需求的概念

基本上，顧客休閒需求乃指的是休閒顧客個人的生理方面、心理方面或社會方面的不平衡狀態下所產生的需求。顧客休閒需求仍然依循馬斯洛需求五層次理論所揭示的五大需求理論（即生理需求、安全需求、社會需求、自尊需求與自我實現需求）一般，休閒顧客之需求與期望也就存在有上述五大需求的概念。

由於顧客需求形態會影響到顧客休閒體驗之參與程度，而這個參與程度將會影響到顧客需求的評估結果，所以在進行顧客需求評估之前，也應先對於顧客的需求基本概念與需求者的基本概念有所瞭解，方能有效進行顧客休閒體驗需求的更深入更寬廣的監視、量測與分析。當然顧客休閒體驗需求單以馬斯洛理論來說明，尚有些不足之處（如馬斯洛理論本身在定義需求類型時，未曾將需求呈現方式界定是由參與者來表達，或是由組織／專業人員進行監視量測與分析診斷過程所鑑別出來的參與者的需求來表達），所以我們在此將以如下幾個方向來加以補充顧客需求的概念。

(一)休閒需要

休閒需要（wants）乃指的是參與休閒體驗之顧客所盼望、期待或要求能夠得到某個事物、經驗或目標，一般來說，所謂的需要與需求主要的差異乃在於：

1. 需要乃是居於自身的盼望、期待或要求，並以需要者個人在以往的經驗或認知之知識為基礎，而產生其所謂的休閒需要，但是這個休閒需要乃在表達出需要者想要參與某一個特定的休閒體驗，乃是由於他個人的偏

好，或他認爲經由參與過程會給予他在某個方面的滿足或價值，所以他會有參與某個休閒體驗的需要，但卻不一定能夠眞正達成／符合他休閒需求的經驗。

2.需求則是指需求者乃基於爲了維持其生活的目的與意義或生命的價值，而萌生出來的休閒需求，同時這個休閒需求會受到其個人的生理的、心理的或其休閒需要的影響，所以休閒需求的認定應涵蓋休閒需要、需求、行爲、價值、態度與資源等方面的資訊蒐集、分析與診斷。

(二)休閒需求

休閒需求乃指的是參與休閒體驗之顧客在生理方面、心理方面或社會方面缺乏滿足的感覺或是發生不平衡狀態所產生的需求，或者是在其參與休閒體驗之後的實際狀況與期望狀況之間的經驗（experienced）產生了差距（gap）或矛盾情況時，也就產生了其休閒需求。而這個經驗可能是意識性需求（conscious needs），也可能是非意識的需求（unconscious needs），惟休閒參與者／顧客一旦產生了需求，就意味著他必須要進一步地去追求需求的滿足，這也就是造成他會參與休閒體驗的動機來源，所以說，意識性需求較能夠催化參與者／顧客進行參與休閒體驗之行爲。

(三)休閒動機

休閒動機（motive）乃指的是參與休閒體驗的顧客，爲了能夠消除某種經驗差距與矛盾／不平衡狀況，或是某種緊張的狀態，而經由他個人內心裡所引發出來的驅動力（drive）或衝動力（urge），這個驅動力或衝動力就是其參與休閒體驗的動機。一般來說，動機乃是一種轉化爲行動決策的理由，也就是被激化出來的需求，所以說，當某個人有了休閒動機時，他就會被這樣的休閒動機所逼迫或驅使他採取參與休閒體驗的決策，否則他將會產生無法滿足的緊張狀態。在心理學上來說，這個緊張狀態也就是需求，而爲了消除這個緊張狀態所投注的精力（energy），就是驅動力或衝動力，當然這樣的精力所投注的方向，乃是藉由誘因（incentive）的引導而激發出顧客的休閒動機，進而確立了其休閒的需要與需求。

(四)休閒知覺

休閒知覺（perception）乃是指參與休閒體驗的顧客在決定參與某項休閒活動之過程中，由於經由資訊蒐集，以及對其所蒐集的資訊加以篩選、剔除與整合，而產生其個人對於某項休閒活動或某個休閒組織所辦理的休閒體驗，具有特殊意義之形象，這樣的形象過程也就是所謂的知覺。另外所謂知覺，乃是經由人們的感官（如視覺、嗅覺、聽覺、味覺、觸覺等）工具，進而加以進行選擇性知覺及知覺的組合（organization）之過程，以形成顧客對於所蒐集的休閒資訊而產生的休閒知覺。然而，對於資訊的解釋將會因為顧客間的感官工具之差異性及其個人的選擇性（如選擇性接觸、選擇性扭曲、選擇性保留等）與組合原則（如接近原則、相似原則、連貫性原則或相關性原則）之不同，而有相同資訊卻有不同的解讀之現象，所以休閒組織／活動規劃者／行銷管理者在進行休閒商品／服務／活動之規劃設計時，也就常要加以瞭解的一個休閒需求認知概念的理由也在於此。

(五)休閒價值

休閒價值（values）乃是指參與休閒體驗的顧客（可能是指個人、社區或社會），所進行評量其在參與休閒體驗之前或之後的品質程度之標準、原則或指引。而這個所謂的價值，也就是參與休閒體驗的顧客作為其是否要參與、到底要參與哪個部分，或者會做什麼樣的休閒利益／目標／價值之假設等的判斷依據。事實上，這個價值就是引導顧客休閒行為與決策的方向，惟休閒價值普遍會受到顧客以往自己或其人際關係網絡的親友師長與同儕的經驗影響，這乃是人們的經驗往往會引發出人們有關的情感反應，及是否願意參與、參與程度如何等的決策，所以休閒組織／活動規劃者／行銷管理者就應該針對其目標顧客的休閒價值予以調查、分析與研究，以為瞭解其目標顧客的期望／期待休閒價值是什麼，有多大期望強度。當然在能夠經由價值的評量及瞭解顧客的期望價值所在之後，將會有助於規劃設計出符合目標顧客的期望與需求之活動或商品／服務／活動方案，自然較能收取事半功倍之效！

(六)休閒態度

休閒態度（attitude）乃是指參與休閒體驗的顧客之一種情感或心理的狀

態，也就是人們對於特定的休閒體驗所抱持之有利或不利的想法（thinks）或感受（feels）。態度是人們的學習反應傾向，也是人們對於休閒的一種看法或描述，休閒態度往往是決定人們對於休閒活動之喜愛或厭惡的程度，在休閒行為的形成過程中，態度的產生也就表示著休閒參與者已經對於某個休閒體驗方案或休閒商品／服務／活動，形成具體的休閒參與行為之趨向。態度乃是經由休閒參與者之認知層面（cognitive level）、感情層面（affective level）與行為層面（behavior level）所構成，所以休閒參與者的態度也就會反映出他對於休閒體驗方案、休閒組織形象與休閒商品／服務／活動之品牌的看法及可能的行動。另外態度也會影響到顧客／參與者的知覺與判斷，進而影響到他們的學習，以至於休閒顧客若對某個品牌／組織／休閒活動有負面的看法與態度時，將會影響到他們對於這個品牌／組織／休閒活動的消費或購買機會。

(七)休閒學習

　　休閒顧客往往受到以往本身或他人的休閒經驗，而改變其個人目前休閒行為之過程的一系列休閒學習的現象，而這個學習的現象也就是Howard（1963）的學習曲線（learning curve）。學習的增長與強化會促使休閒顧客之認知與記憶更為清晰，因而在休閒消費／購買的決策過程中，也就可以不加思索即可下定參與或是不參與之決策，而若是如此的現象一直發展下去，那麼那一個／一群顧客的參與休閒體驗之行為就變成一種「習慣」。若是這個習慣已告形成，那麼休閒組織／行銷管理者將會無懼於競爭者的投入與威脅了，然而學習也可能會為顧客所遺忘，也就是學習的喪失，而這個學習的喪失乃是受到：(1)替代者的興起與取代顧客的參與行為興趣；(2)遺忘掉了（即因工作或個人生活的影響而間隔久遠未來參與）；(3)消失（活動方案或其組織／產品品牌形象已失掉吸引力或是顧客休閒行為／需求已經發生了變化）等因素的影響。所以休閒組織／行銷管理者就必須經由如下的途徑來強化／影響顧客的學習（即經由如下的刺激以產生反應的過程）：(1)強化；(2)分散或重複訊息的傳遞；(3)編排訊息的順序；(4)利用特定刺激以產生反應，或利用相似刺激以產生相同的反應之一般化過程；(5)鼓勵顧客能夠共同參與以擴大顧客的學習效果。

(八)休閒者個性

　　休閒者個性（personality）指的就是某個人與他人之間的差別特殊特性，而

這個個性乃是形塑一個人的內在與外在形象之重要特質,並且會持續不斷地影響到人們的休閒行為。就休閒體驗方案之規劃設計與行銷推廣而言,個性會幫助休閒顧客的休閒動機創造,並影響到其動機的衍生、發展與強化,所以休閒組織／活動規劃者／行銷管理者也應瞭解其目標顧客的休閒個性。一般來說,休閒者個性大致上可分為三個類別來加以說明:

1. 以心智模式為基準,如血型、性別、族群、星座等不同的人們各有其不同的心智模式。
2. 以社會特徵為基準,如保守傳統或尋求刺激的嘗鮮心理、人云亦云的追隨者心理等。
3. 以個人價值為基準,如馬斯洛的五大層次需求類型。

只不過雖然個性對於休閒顧客的消費／購買行為有相當的密切影響力,但是卻不一定是絕對的,因為二十一世紀人格特質受到多面向與多元發展之影響,將不會是相當肯定的因素,然而休閒組織／活動規劃者／行銷管理者卻是不可疏忽的!

(九)休閒形態

休閒者的休閒方式、休閒興趣、休閒價值觀、休閒時關注的焦點等,將會構成休閒者的休閒形態(leisure style)。而這個休閒形態將會影響到個人對於參與休閒體驗時的預算編配,即在參與休閒體驗時的時間、金錢、深度與廣度,同時對於顧客的休閒需求與參與休閒體驗決策的考量因素,也會有相當大的影響力。例如:你有八天的假期,但是你只有六萬元的休閒經費預算,而你要帶著妻兒與父母一同參與休閒,這個時候你將不會考量到國外去度假旅遊,而因父母同行,那麼你也許不會考量參與戶外的體能活動,同時你必須考量是休閒遊憩或購物、餐飲、民宿之類的休閒決策。所以休閒組織／活動規劃者／行銷管理者在規劃設計休閒活動時,不妨先決定目標顧客的休閒形態,而後再針對顧客的休閒形態特徵,如休閒興趣、休閒主張、休閒價值觀、休閒體驗的方式、休閒時關注的意見或議題等,加以蒐集、整合、分析、診斷與瞭解之後,並作為休閒體驗方案與休閒產品／服務／活動之規劃設計作業,以及有關考量與設計重點／方向之參考。

◀山豬神話傳說──山豬情郎

台灣有許多原住民族，都喜歡獵山豬，豬肉用以醃食，山豬牙則用來做頭飾或胸飾，以示自己的勇猛。在鄒族的神話故事裡，傳說過去有一個山豬首領王子化身為英俊青年，與族人一位女子相愛，不久被她哥哥發現那男子不是人類，於是便用箭射殺那化身男子的山豬，譜出一段山豬與鄒族人的人獸相戀的淒美故事。（照片來源：吳松齡）

二、顧客休閒的心理分析

　　休閒組織與其活動規劃者、行銷管理者、全體同仁和其顧客之間，本來就需要建構綿密而紮實的關係網路，以利其商品／服務／活動在上市推展行銷之時，能夠充分提供給目標顧客參與體驗。在商品／服務／活動上市行銷之時，則會依照其休閒產業之業種特性與休閒組織之習慣，而將顧客的名稱或定義給予不同的稱呼，例如：客戶、參與者、顧客、消費者、來賓、會員、旅客、贊助者、使用者、訪客、涉入者等。不管是採取哪一個名稱，大體上均應存在著其所隸屬的業種特性與關聯性，而且也隱含有休閒組織、活動規劃者、行銷管理者與全體服務人員和其顧客之間所存在的權利義務、服務方式、溝通模式、專業認知、休閒價值、從屬關係等意涵或範疇在內。

　　對於顧客休閒體驗來說，休閒商品／服務／活動與顧客的休閒心理，乃是影響休閒行銷策略的不可控制變數，而且對於休閒市場與休閒行銷策略規劃，乃具有相當大的衝擊力道，也是休閒組織與休閒商品／服務／活動之發展與市場行銷的機會與威脅之肇始者，行銷管理者與活動規劃者必須相當謹慎與嚴肅的面對它，否則易於淪入失敗或被淘汰的命運。

　　因此，顧客在休閒體驗過程中所產生的心理活動，將會是顧客主體對於客觀的休閒商品／服務／活動及其相關的事務，以及顧客本身經由休閒體驗之後的反應，也是主觀與客觀的統一。所以對於顧客的複雜多變性，以及互相微妙影響的心理活動，將會直接支配與影響到顧客的參與休閒體驗之行為，同時也會因而決定其進行參與體驗的整個過程，這就是形成顧客之間的不同需求與期

望的重要休閒參與／體驗決策因素。

(一)顧客休閒參與心理的認識活動

顧客休閒參與的心理過程，乃是以主體的顧客參與休閒行為中的心理活動過程，也是顧客之不同心理現象對於客觀事實的一種動態反應，同時顧客的心理認識活動也是顧客參與休閒體驗的心理活動之第一步。基本上，顧客參與休閒體驗心理的認識活動，乃是圍繞在如下的問題之中：(1)我為什麼要參與此次的休閒體驗？(2)要參加哪一個休閒組織或場地所提供的休閒體驗活動？(3)應該要在什麼時點去參與這個休閒體驗？(4)參與這個休閒體驗是個人去或和他人一起去參與？(5)參與這個休閒體驗到底要如何參與？又要怎麼參與？

另外，不管是簡單的或複雜的顧客心理現象，應該是離不開顧客在參與某項休閒體驗之周圍情境／現象在顧客的心理或腦波中之反應，例如：顧客在參與某項休閒體驗時，從選擇決定與進場時就會自然而然地將該項休閒體驗方案呈現在其腦中，當然這些心理現象乃是極其複雜而多元的，例如：到底要不要參加？用什麼方式或身分去參加？參加該項休閒體驗的價值主張如何？有可能會有哪些層次的人參與？參加的動機如何？體驗過程中人際關係的互動交流機制如何？要花多少時間與金錢來參與？

這些複雜而多元的心理現象乃源自於看到廣告／報導才產生的，也就是經由認識休閒商品／服務／活動開始。同時這個認識休閒體驗方案的過程事實上乃影響著顧客參與休閒的心理與行為之重要基礎，而且這個休閒體驗方案的認識過程，大致上應包括對休閒體驗方案的感覺活動、知覺活動、關注活動、記憶活動與思維活動等顧客參與休閒心理的認識過程（如**表4-1**）。

(二)顧客休閒參與心理的感情與意志活動

顧客在經過認識的過程之後，應該會思考／評量參與／消費／購買此一休閒體驗方案是否真正能符合其休閒體驗之動機／價值嗎？而在思考／評量過程就是顧客感情活動之過程，而且在經歷感情過程之後，尚須經過顧客心理的意志活動過程。所謂感情與意志過程就是顧客在進行休閒體驗的參與心理過程，例如：(1)是否真的想要參與休閒體驗？(2)參與休閒體驗之目的與動機是否相符合？(3)參與休閒體驗時是否要有能力進行自覺的支配或調節其經費／體力／時間？(4)是否有能力克服困難而去參與該項休閒體驗之活動方案？(5)若參與休閒

之後是否就可以滿足自己的休閒需求與期望？

◆顧客參與休閒體驗時的情緒活動

顧客參與休閒體驗時的情緒表現程度有三種：

表4-1 顧客參與休閒心理的認識過程

認識過程	參與／體驗過程的心理反應
一、感覺活動	1.這個過程乃是顧客對於休閒活動方案之參與的最早期反應，同時這個過程乃是休閒體驗方案直接引起顧客的感覺活動，也就是引起顧客對於休閒商品／服務／活動的屬性或定位之一種反應活動。 2.一般來說，顧客大都對於休閒體驗方案的感受與感覺（甚至於行動），乃源自於其個人的感覺（如視覺、聽覺、觸覺、味覺、嗅覺等方面），而針對休閒體驗方案之有關資訊進行理性與感性的判斷，因而形成顧客對於休閒體驗方案之個性化反應。
二、知覺活動	1.這個過程則是經由感覺過程而促使顧客對於其所關注的休閒體驗方案之整體或總體印象的呈現或獲取之過程。 2.一般來說，顧客在感覺知覺的過程中，會對於休閒體驗方案之外部特徵及休閒組織／活動規劃者／行銷管理者傳達的價值與目標有所認識與瞭解，而在這個過程中最重要的會對於其所關注的休閒體驗方案有所記憶及思考，此系列的心理過程對其採取參與休閒體驗之決策具有相當的影響力。
三、關注活動	1.當顧客對某項休閒體驗方案有所感覺與知覺之際，並不是代表著其對此時所有的休閒體驗方案有所感如，因為他大概只能對某一定的休閒體驗方案有所感知而已，而對於某一定活動或商品／服務／活動的感知乃是對其有關的方案內容與其所傳達的意涵有所集中與注意之過程。 2.一般來說，顧客對某項休閒體驗方案的某些內容與傳遞價值，因強烈的感知而引起對某項休閒體驗方案的注意，就是在眾多的休閒體驗方案之中，由無意識的注意轉向為有意識的注意，因而在這個強烈的感知刺激情況下，使得他會對其發生特殊之感知過程。
四、記憶活動	1.當顧客對某項休閒體驗方案有特殊之感知過程時，其心理常會引起相當的記憶，諸如在過去曾參與過或體驗過的休閒商品／服務／活動所帶給他的回憶，常會在其思考或心理中泛起陣陣的回憶。 2.一般來說，記憶／回憶有助於淨化顧客的認識過程，因為依照顧客以往的認識、印象、經驗與感受，將會快速地加重其對某項休閒體驗方案的感覺知覺與注意程度，也就是有助於其認識過程的發展。
五、思維活動	1.當顧客對某項休閒體驗方案內容在進行認識之際，不單是從該休閒體驗方案的外在形象（企業與活動形象）、美麗型錄／導覽解說／摺頁及組織人員所極力傳遞的語文／文字／影像／圖檔等方面的認識而已，尚且會由該休閒體驗方案的特殊性、價值性與本身參與／體驗之目的來進一步認識，也就是針對某項休閒體驗方案予以全面性以及本質性的品質均加以認識，也即為思維／理性認識的過程。 2.一般來說，顧客在經由對休閒體驗方案的本質、屬性、目標、價值與整體形象的認識過程之後，大都會運用分析、綜合、比較、概括、推論、判斷與決策等思維過程。而且當顧客參與某項休閒體驗時，將會有哪些體驗價值與成果進行評估、衡量與選定，此一思維活動的過程也在其選定時圓滿畫下句點，也就是在此思維過程結束時，便已完成了整個認識的過程。

1. 積極的情緒，容易表現在顧客參與休閒體驗的積極態度上，而積極的態度能夠引導顧客參與休閒體驗的欲望，進而促成休閒體驗行為之發生。
2. 消極的情緒，也會表現在顧客參與休閒體驗的態度上，但會壓制/阻礙其參與體驗的參與欲望/行為的發生。
3. 雙重情緒，則會讓顧客在參與休閒決策上同時產生滿意/積極與不滿意/消極的情緒，至於顧客到底要如何決策則要看積極與消極情緒的力量到底哪一個比較大而定。

顧客參與休閒體驗時之情緒反應，基本上是沒有辦法具體呈現出來，但是休閒組織與活動規劃者/行銷管理者乃是可以經由顧客休閒行為之研究，由顧客在休閒體驗過程所表現的言談舉止與表情反應方面的喜、怒、哀、欲、愛、惡、懼等七情表現，而得以瞭解與判斷其情緒活動到底是積極的情緒、消極的情緒，還是雙重的情緒，進而提供規劃設計與行銷推展其休閒體驗方案之依據。

◆顧客參與休閒活動時的情感活動

顧客參與休閒體驗過程應該包括有情緒活動過程與情感活動過程，雖然顧客在進行休閒體驗之時，大部分乃表現在情緒狀態上，然而，顧客往往會在休閒體驗決策是否參與之緊要關頭受到情感狀態的左右。惟顧客參與休閒體驗決策的情感因素乃是多方面的，例如：

1. 顧客對於休閒組織或與其商品/服務/活動之品牌情感。
2. 第一線服務人員的服務態度。
3. 顧客參與休閒體驗的思維、價值主張、決策類型、人格特質。
4. 顧客本身心理背景因素（如生活經歷、工作或事業生涯的成敗、夫妻/親子親疏程度）。
5. 顧客參與休閒體驗的社會情感因素（即社會價值觀、道德觀、理智與真善美感等）。
6. 顧客參與休閒體驗的政治情感因素（即政府法令規章、社會壓力團體與媒體輿論等）。
7. 顧客參與休閒體驗的經濟情感因素（即個人或家庭的可支配所得情形、休閒體驗費用高低等）。

◆顧客參與休閒體驗時的意志活動

　　顧客參與休閒體驗的意志活動過程大多具有：(1)意志過程與顧客參與休閒體驗之目的性與關聯性；(2)意志過程與顧客之克服困難性相關聯的特徵。

　　顧客爲什麼要參與休閒體驗？乃因爲他們想要滿足其某方面的休閒需求與期望，而不是他是被動的被拉去參與休閒體驗；另外，顧客在決定參與某項休閒體驗時，應該是在沒有困擾阻礙的情形下參與的體驗活動，雖然在他下定決心參與時，無論是內在因素（如經費、時間、體力、感情因素等）或外在因素（如社會眼光、道德觀、價值觀等），均應已經予以克服與排除，否則是不會去參與的。所以這個意志過程乃是顧客的心理狀態與外部動作有了調節作用，而此一調節作用乃包括：可以導引顧客參與休閒體驗所需的情緒與行動；也可以制止顧客想要參與休閒體驗行爲之情緒與行動。

　　顧客進行休閒體驗行爲的意志活動大致上來說，應可分爲兩個層次，也就是顧客的休閒體驗行爲決定的層次及顧客進行休閒體驗行爲決定層次。顧客的休閒體驗行爲決定層次乃是顧客意志活動的起始層次，此一層次主要在五個方面予以呈現出來（如**圖4-1**）；而顧客的進行休閒體驗行爲決定層次則爲顧客意志活動的第一個層次，這個層次乃是進行參與活動決定的層次，也就是在其決定進行休閒體驗之決策時，即已要展開實際的休閒體驗行爲。

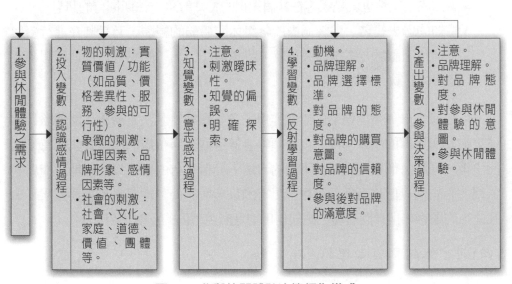

圖4-1　參與休閒體驗決策行爲模式

(三)顧客休閒參與心理的感知活動

　　一般來說，人們所具有的感覺除了上述所稱的五種（觸覺、聽覺、嗅覺、味覺、視覺）之外，尚有不少的感覺也是休閒組織／活動規劃者／行銷管理者所應加以關注的（此等其他的感覺例如：方向感覺、平衡感覺、舒服感覺、安寧感覺、快樂感覺等均是）。不論是哪一種感覺均會是經由訊息持續不斷地輸入在人們的腦波中，但是人們必須從眾多的訊息中予以篩選，將不必要的、額外或干擾的訊息予以排除，而免於人們的大腦負荷過重而發生行為、思維與決策的失常現象之危機。

　　一般而言，顧客在選擇某項休閒體驗時，其感知作用會受到感知的想像結構因素所影響，而此等感知想像結構因素為：

1. 感知的主體性，乃是顧客個人所獨一無二的世界觀，更是主導顧客的休閒體驗參與動機與態度，以及參與決策與行為的重要因素。
2. 感知的訊息分類，乃是顧客的預先判斷其參與某項休閒體驗方案的過程，而將其所獲得訊息予以組織成為某些相關的休閒體驗方案。
3. 感知的選擇性，乃是顧客經由大腦從眾多的休閒體驗方案中挑選其所認同的休閒體驗方案，而這個選擇性乃是主觀性的選擇。
4. 感知的期望性也就是顧客在其個人化的特殊解釋方法所期待的訊息。
5. 感知的過去經驗，顧客過去所參與休閒體驗的經驗，乃是其在進行參與某項休閒體驗方案選擇決策時，將經驗（已知）的感覺作為他所想參與體驗的經驗（未知）之反應。

　　所以顧客參與休閒體驗的感知作用，乃是顧客將其決定參與休閒體驗行為建立在其所選擇的訊息基礎之上，顧客會透過個人所位處的環境資訊而有不同的決策，同時每個顧客均有其不同的看法，於似乎有的顧客以品質期望作為其依據，有的則以價格高低為指標，更有的以參與的便利性為考量重要因素等，凡此等的顧客參與休閒體驗之感知作用均是產生不同的反射作用。

(四)顧客休閒參與心理的反射活動

◆反射作用的操作性條件
　　乃在於強化人們／顧客的學習概念，例如：某個人當他參加了某個組織

主辦的社交活動之後，所感受到的滿意度或滿足的感覺，將會是他以後會再選擇該組織所主辦的活動方案，或類似活動方案之選擇與決策的參考指標。所以說，這樣的概念乃是爲顧客參與休閒體驗注入一股積極性／正面性的加強作用，也能爲下一次他會因「條件反射」而再度去參與該類休閒體驗方案。當然積極面的條件反射作用越大，他再度參與的機會越高，反之則會對類似休閒體驗方案顯得興趣缺缺。所以如果顧客參與誘因／獎勵性（指滿意度、滿足感）起了有效的作用時，顧客就會爲他自己謀取參與休閒體驗之欲望更爲強烈，例如：許多歌星不論到國內的任何角落，甚或到國外，均會引起其粉絲的追逐，而不計時間與金錢的花費。

◆反射作用的認知學習

　　認知學習的重點一般而言並不在能夠學到多少，或是什麼，而是著重在怎麼樣能夠學習到之基礎上。認知學習乃是因爲是自動發展的有意識過程之理論，所謂的認知學習基本上應該具有五個要素：學習的動力、學習的暗示、學習的反射、學習的加強與學習的保持力，而此五大要素乃是促進學習技巧的操作項目，每一位顧客經由上述五大要素的認知學習，將會將其訊息深深地烙印在其大腦之中，而將之儲存記憶起來，就如同電腦記憶體或資料庫一般，給予顧客參與休閒體驗之前，有了巨大的回憶／想起往昔他曾參與過的效果／事物，因而促成其參與休閒體驗之決策。

(五)顧客休閒參與心理的學習活動

　　顧客參與心理的學習活動主要因爲自主反應（反射）可以學習，而且反應出來一個事實，那就是非條件的刺激會導致一個非條件的反射，例如：

1.有人說不能戒掉喝茶的習慣就很難戒掉抽菸的習慣。
2.某個音樂伴隨某組織的任何商品／服務／活動出現在電視廣告中，久而久之只要該音樂出現，人們便直覺地以爲是該組織的商品／服務／活動之廣告。
3.垃圾車播放〈少女的祈禱〉歌曲，讓人們一聽到該歌曲時，即直覺地認爲垃圾車要來收垃圾了。

　　當條件刺激不再激起條件反射時，就會發生廢除的效應，就如某項新的刺激與目前現有刺激所引起的反射作用相類似或相同時，就代表著這個新的刺激

和既有的刺激已呈現出普遍化的效應。但是這個普遍化效應卻存在於顧客的辨識能力之學習過程，進而使得顧客有區別或分辨的能力／反應，這個區別能力的形成也就是顧客的學習活動之過程，當此過程已告形成時，休閒組織／活動規劃者／行銷管理者也就必須相對地培養出其商品／服務／活動設計規劃的辨識能力，以和其競爭對手做比較，不論如何就是要採取積極性操作條件的反射作用，將其商品／服務／活動刺激能夠予以延長一段更長的時間，促使其顧客能夠有更多的積極參與行為。

但是顧客參與心理的學習活動也因為須具備有參與行為之變化或反應傾向，及須能產生出外在的刺激，即因發生了外在刺激方能促其參與行為之變化，所以顧客學習活動的外在刺激也是會隨著顧客的學習活動而產生其參與行為的變化，因而休閒組織／活動規劃者／行銷管理者就應該思考如何激起顧客的外在刺激，方能促使其顧客的參與行為之變化，例如：應該注意到休閒體驗方案的反應傾向、成熟狀況及參與者的短暫參與心理，乃是沒有辦法給予外在刺激之學習價值。

三、顧客休閒的需求類型

顧客休閒需求的類型，如**表4-2**所示。

表4-2　顧客休閒需求的類型

需求類型	學者專家	簡要說明
需求階層論的五大需求	A. Maslow（1943）	Maslow將需求分為五個層次： 1.身體／生理的需求。 2.安全／保證的需求。 3.社會的需求。 4.自尊的需求。 5.自我實現的需求。
生活層面的五個基本需求	A. Brill（1973）	Brill將人們的需求依據基本生活層面分為五個基本需求： 1.身體／生理的物質結構與有機的過程之需求。 2.情感／心理的情緒與情意領域之需求。 3.社會／與人群生活的關係之需求。 4.理智／智慧的思考能力之需求。 5.精神／賦予生活意義的重要原則之需求。
休閒表現於生活層面的五個潛在需求	J. F. Murphy & D. R. Howard（1977）	1.生理的需求，例如：體適能、體能測驗、疲勞回復、肌肉鬆弛、精神恢復、復健、運動、身體成長等。 2.心理／情感的需求，例如：愉悅、喜愛、自我成長

（續）表4-2　顧客休閒需求的類型

需求類型	學者專家	簡要說明
休閒表現於生活層面的五個潛在需求	J. F. Murphy & D. R. Howard（1977）	、自信、興奮、挑戰、期待、安全、自我實現、成就、幸福等。 3.社會的需求，例如：公眾關係、友誼、情誼、參與、賞心悅目、分享、關懷、歸屬、互動交流、和諧、敦親睦鄰、夥伴等。 4.理智／智能的需求，例如：學習、新的體驗、解決問題、興趣發展、技能熟練、觀察力、統整能力、自我DIY學習等。 5.精神／心靈的需求，例如：心靈的發展與契合、冥想與幻想、驚奇與喜出望外、超越與成長、著迷與深思等。
休閒遊憩表現於社會需求類型的五大需求	J. Bradshaw（1972）、D. Mercer（1973）、G. Godbey（1976）、L. H. McAvoy（1977）	1.規範性需求（normative needs）：休閒遊憩專家與政府法令規章與社區利益關係人所提出／期待的價值判斷，多數的休閒人口或是所期望與需求的標準，就是規範性的需要，例如：開放空間的基準、休閒遊憩設施規範與要求、無障礙空間、距離與交通設施、工作人員與服務規範、顧客滿意的最低限度等。 2.感覺性需求（felt needs）：休閒遊憩人們的要求與渴望、體驗與經驗基礎、服務品質標準等方面感覺性或呼聲的需求，就是感覺性需求，例如：顧客到底要做什麼、顧客受到廣告、報導與宣傳而被挑起的需求感覺、顧客參與活動規劃設計之渴望需求、顧客想要參加的活動、顧客經由學習過程所累積的需求形態等。 3.表達性需求（expressed needs）：休閒遊憩人們經由實際的活動參與，而得以將其休閒的偏好、習慣、品味、興趣與喜好等方面的知識予以付諸行動之需求，就是表達性需求，而此需求乃是顧客先建構所想要的需求之後再予以表達出來並加以實現者，例如：為健康而參加運動俱樂部、為養老而到老人照護中心、為競技需要而參與田徑運動、為瞭解地方文物而參觀地方特色產業、為學習工藝技能而參與工藝產業DIY活動等。 4.比較性需求（comparative needs）：休閒遊憩人們參與活動之經驗差異、休閒組織將其提供之商品／服務／活動之成敗與類似組織或社群所提供的成效做比較所得知之不足狀況，這就是比較性需求，例如：休閒組織為克服或改善其顧客所抱怨的服務差異、休閒處所之環境限制的功能障礙、顧客所拿同業服務比較之服務差異等。 5.創造性需求（created needs）：休閒組織為提高顧客的需求而進行的活動方案之規劃與設計，以為創造顧客的興趣與價值，並鼓勵顧客的參與，以爭取雖然曾參與過／想要做／其他組織已有提供的休閒

（續）表4-2　顧客休閒需求的類型

需求類型	學者專家	簡要說明
休閒遊憩表現於社會需求類型的五大需求	J. Bradshaw（1972）、D. Mercer（1973）、G. Godbey（1976）、L. H. McAvoy（1977）	活動之顧客前來參與，如此所創造出來的需求也就是創造性需求，例如：台中縣大里市菩提仁愛之家為照顧年老、獨居或行動不便的市民，因而開辦送餐的服務；中寮植物染文教協會開辦到縣境國小進行植物染布DIY教學課程、彰化縣干高台文化協會開辦員林立庫視覺藝術設計展覽會等。

第二節　顧客休閒需求評估與市場調查

在進行顧客休閒需求評估時，會產生如下五個問題：

1. 顧客需求評估的範圍為何？也就是目標市場或目標顧客在哪裡？
2. 什麼樣的科學評估方法？也就是顧客需求評估所需要運用的方法與工具有哪些？
3. 如何運用評估工具？也就是某項工具在評量某個休閒需求時很有效，但是卻在另一個休閒需求評量時可能會不適用。
4. 如何完成需求評估之目的？也就是需求評估是手段，若是無法引用評估出來的資訊於活動規劃設計與行銷活動作業上時，則將會是無效的需求評估。
5. 選擇不合適的評估工具所造成的顧客與休閒組織／活動規劃者／行銷管理者之間，會產生認知上的差異，而這個差異將會導致評估方法的效度

◀生態旅遊之特性與原則

生態旅遊之特性與原則包括：仰賴當地自然及人文資源、遊客帶著特定目的、強調保育觀念與負責任的旅遊方式、提升社區生活品質、以尊重的態度對待當地文化、人為操作與人工設施越少越好、遊客應有良好行為規範、管制遊客活動範圍以免傷及生態脆弱地區、監測維護以減輕環境衝擊、付費予社區得以永續發展、遊客得到喜悅學習與啟發、建立一套適宜的管理制度為目標。〈為了僅有的一個地球，林務局〉（照片來源：雲林縣養殖漁業發展協會蔡云姍）

（正確的評量）與信度（一致性的評估）不足，以致規劃設計與上市行銷時會發生漏失掉有價值的資訊。

一、顧客休閒需求評估的概念

顧客休閒需求評估的目的，乃在於藉由需求認定（needs identification）與需求評估（needs assessment）過程，以瞭解休閒者／顧客的個人與團體的休閒行為。休閒組織／活動規劃者／行銷管理者藉由需求評估的技術與過程，以判斷與評定需求評估所蒐集到之資訊的意涵，同時將其意涵運用在活動規劃與行銷策略擬定之策略規劃因素內，也就是活動規劃者／行銷管理者經由需求評估之後，就能夠對其目標／潛在顧客群的界定、活動資源運用的判斷，及對休閒活動／休閒體驗方案與其資源的匹配進行判斷是否延續、結束或發展？

而休閒活動規劃者／行銷管理者也藉由需求認定之技術與過程，來瞭解休閒者的休閒形態是什麼？例如：休閒者在休閒時大都在進行什麼樣的休閒活動？多久會進行一次休閒活動？大都是獨自參與或參與其所屬組織所辦理的活動？參與休閒設施設備之頻率多大？為何有些設備／設施會被超量使用，而有些卻被閒置？同時藉由休閒需求認定的評量其所提供的休閒商品／服務／活動所傳遞的因素，例如：其活動的領導品質、設施／設備使用與維護品質、活動的價值與休閒資源的改進與創造，是否可以滿足其顧客所需要的需求與期望？

休閒顧客與活動規劃者／行銷管理者，乃分別扮演著需求的被認定／評估者與認定／評估者之角色，休閒組織與活動規劃者／行銷管理者經由休閒需求之認定與需求之評估過程，將可瞭解到顧客與組織／規劃者與管理者之間的相互影響因素。也就是活動規劃者與行銷管理者將可經由需求的認定與需求的評估過程，以獲取對顧客／休閒者之需求滿足所應該納入檢視與考量的各個有關問題的瞭解，而這些有關問題乃是經由需求認定與評估之過程中所應予以徹底瞭解的問題所在，例如：(1)顧客所要求的商品／服務／活動有哪些？(2)所擬規劃設計的商品／服務／活動的服務對象有哪些？(3)如果要滿足他們時應該怎麼樣規劃設計合乎顧客要求的休閒體驗／活動方案？(4)如此的休閒體驗／活動方案內容需要哪些要素？(5)如此的休閒體驗／活動方案要達到什麼樣的成效／結果／目的？

一般來說，影響顧客需求評估過程的因素包括有：(1)休閒組織的事業共同

顧景與經營方針目標；(2)休閒組織可用的資源；(3)社區／位處周遭地區的社會經濟環境；(4)政府的法令規章；(5)公共建設與設施的問題；(6)休閒活動規劃設計決定的問題；(7)休閒體驗／活動方案實現與上市推展的問題；(8)休閒組織與休閒規劃者／行銷管理者的表現問題；(9)休閒者的休閒需求、體驗經驗與休閒主張；(10)顧客休閒需求資訊蒐集的適合性、代表性與正確性問題；(11)休閒組織／活動規劃者／行銷管理者的內在與外在特質等。

　　所以說，活動規劃者／行銷管理者在進行顧客的休閒需求認定過程中，需要運用相當多而且要能夠廣泛蒐集有關的休閒資訊與資料之策略，才能在顧客休閒需求評估過程中有足夠的資訊，以供相當專業的診斷與評審團隊進行顧客休閒需求之診斷。當然這個診斷專業團隊最重要的資訊蒐集是否足夠與有用？資料整理與分析診斷的方法與方式是否合適？如何評估並轉換為合乎顧客需求的活動方案之內容？均是活動規劃者與行銷管理者所必須努力學習與運用的重要任務。

二、顧客休閒需求的評估程序

　　在前面我們提到了顧客需求評估的進行，必須要能夠符合科學方法的精神。一般來說，所謂的科學方法之進行，乃是依循著「問題→方法→目的」之程序，故而休閒體驗／活動之顧客需求評估的進行步驟，基本上來說也應該遵行這樣的程序／步驟來進行。本書將顧客需求評估之程序簡化為五個步驟（如圖**4-2**）。

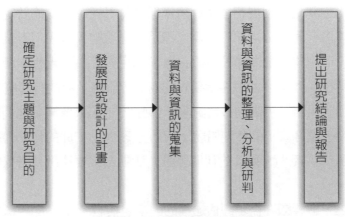

圖4-2　顧客需求評估五部曲

(一)確定研究主題與研究目的

◆研究主題

研究主題的設定可由如下兩個狀況而引發，即為：

1. 源自於休閒組織與活動規劃者／行銷管理者所面對之異於尋常的表徵或現象，即為代表其組織已經發覺到某些誘發性問題與發生要因的出現，因而利用情勢分析的方法來察覺與尋找所要解決的問題，並依據其組織之策略管理方面之資訊需求，而確立其所探索與研究之主題與目的。
2. 源自於休閒組織與活動規劃者／行銷管理者所想要瞭解的某些商品／服務／活動之市場性、行銷可行性、未來發展性，因而產生由顧客需求之角度加以研究，並訂定為研究主題與研究目的。

◆研究目的

依研究目的之分類及確立其研究目的，研究目的可分為三個類型：探索性研究（exploratory research）、結論性研究（conclusive research）、預測性研究（forcasting research）。

(二)發展研究設計的計畫

發展研究計畫也就是要發展出一個有效的研究設計（research design），而此一研究計畫必須依循如下幾個環節來進行，才能達成有效之目標。

◆進行文獻探討及建立研究架構與研究假設

這個環節主要乃是藉由文獻探討以為瞭解所探討研究的主題的相關知識概念與構念，並藉由學者專家曾探討的研究問題、研究假設、研究方法與研究分析的技術，進一步將其研究主題與子題的相關構念，依其研究思想的脈絡或構念間的相關性，以建立研究架構、研究命題或研究假設。

◆確定研究主題所需要的資料及其來源

研究計畫的開展也就這個環節展開，因為研究計畫的研究主題所需要的資料必須要能夠完整、精確與可靠性高，而這些資料可由研究人員所進行的探索性研究，以廣泛地蒐集與研究主題有關的資料，以作為更深入研究之依據。

研究計畫所需的資料可分為初級資料（primary data）與次級資料（secondary data）兩種。初級資料又稱為原始資料，乃是經由調查者直接由資

料來源處蒐集得來的未經整理之資料；次級資料又稱之為二手資料，乃經由他人或有關政經組織所蒐集的且已經過整理之資料，另外組織內部現成既有資料也是次級資料的來源。一般來說，次級資料來源管道有：(1)內部資料來源；(2)外部資料來源，例如：圖書館、同業公會或協會／學會／促進會／合作社、出版事業單位、商情研究／調查組織、學術研究機構、政府機關等。

◆初級資料的蒐集

一般常用的原始資料之蒐集方法可分為「質的調查研究」與「量的調查研究」兩種，其採行之原則乃基於研究需要而採取者。

1.質的調查研究，可分為觀察法、人員訪問法、電話訪問法、郵寄問卷法、e-mail問卷法、定點設站訪問法、家庭留置樣品測試法、試遊／試玩法、長期／固定顧客調查法等。
2.量的調查研究，可分為投射技術法、小組討論會法、深度訪談法等。

◆問卷設計

問卷調查必須要能夠設計出一份結構嚴謹的問卷，調查出來的結果才能具有可靠性，而一份問卷的設計大致上須有如下的步驟，才能設計出一份結構嚴謹的問卷：

1.需要針對研究的主題所需要問的問題（what）予以確立，而這些問題要能夠涵蓋到研究主題的內容，而且問題不宜過多或過少。
2.決定問題的形式，也就是要如何問問題（how），一般來說問題形式可分為開放性問題（指以問答形式由受調查者自由回答）及封閉性問題（指以選擇形式呈現出問題，由受調查者自由選擇一項或多項）。
3.設計問題／題目。
4.問題題意與詞句要避免引起聯想、暗示之詞語。
5.問題順序安排要避免有意或無意的順序安排，以免影響或暗示受調查者的思考方向。
6.評估問卷的信度（問題對受調查者之穩定性與一致性程度的高低）與效度（指涵蓋研究主題程度的高低）。
7.問卷版面的布局與編排要注意（如紙張品質、問卷外觀整潔、印刷清晰與題目編排等）。

8.大規模調查前可進行預試，以發掘出問題的矛盾處或不妥處。

9.修訂與定稿。

◆確定受調查的樣本

在此環節應依下列步驟進行：

1.界定研究／調查的母體。

2.確定抽樣的架構（sample frame），乃指名冊、通訊錄、地圖等。

3.選定抽樣方法（如機率抽樣與非機率抽樣）。

4.決定樣本數的大小。

5.選出樣本單位（從抽樣架構中擇取受調查之樣本單位）。

6.蒐集樣本單位可供研究之資料。

7.評估抽樣結果是否具有代表性與是否能夠確實執行？

◆調查研究工作時程的安排與編配

在此環節之中，就是要將調查研究的工作項目依研究團隊成員職責予以分配妥當，同時將各個工作項目之進度時間加以界定清楚，如此將可提供研究／調查者照進度執行有關工作，也不會發生疏漏之情形（這個工作時程安排可利用甘特圖、PERT/CPM等方法予以安排）。

◆經費的估算

任何調查研究均應基於經濟性原則及成本性考量，而編列經費預算以供執行，同時在結案之時也應進行經費之預算與決算之評估，以瞭解各項經費動支情形，作為下次調查研究時的參酌。

(三)資料與資訊的蒐集

在這個步驟裡，應該依據研究計畫來加以執行以蒐集初級資料，然而在這個步驟中可能會發生許多的障礙與困難（甚至於在研究設計時也未曾預料到的情況）。而這些困難的情況有可能會是如下之一種或多種：

1.電話訪問法中可能有的狀況，例如：電話沒人接聽、重打率過高、受訪者擔心詐騙集團的設局而拒答等。

2.郵寄／e-mail問卷法中可能有的狀況，例如：回收率太低、回答不完整率偏高、無效問卷偏高等。

3.人員訪問法中可能有的狀況,例如:訪問員未實際訪問而造假資料、受訪者擔心身分外洩而拒絕受訪、訪問樣本搬遷或門禁森嚴以致無法訪問到樣本對象、受訪者與訪問員間溝通不良以致發生糾紛、訪問員甄選不當影響訪問品質等。

4.研究計畫未依照既定流程進行,以致調查作業功虧一簣。

5.督導訪問員之作業未落實,以至於蒐集資料不符合要求。

(四)資料與資訊的整理、分析與研判

◆資料與資訊的整理作業

蒐集資料所獲取的資訊與資料應經過一番編輯或過濾的作業,以去除一些無效/失真的資料(如胡亂作答、草率作答、不合邏輯等),之後即進行各項標準來驗證樣本是否能夠代替整體母群體(如樣本大小、年齡、性別、地理位置、所得等),以提高對母群體推論判斷的信心,按著就可進行資料編碼與資料列表繪圖等工作了。

1.資料的編輯工作(editing),乃是資料整理的第一步工作,其主要的工作任務乃是初步的檢查與驗證,以維持所留下來的資料乃是有進一步分析的價值。

2.資料的編碼(coding)與建檔(filing),乃是將資料予以代碼或符號(如1、2、3、4、5、6、7等),給予資料貼上標籤(即為編碼),並予以編輯在適當的類別中以利歸檔及再使用(即為建檔)。

3.資料的列表與繪圖,則是將已分類的資料做有系統的編繪成各種圖表,以收簡化清晰之易於研究人員的分析與利用之效益。

◆資料與資訊的分析與研判

資料經由整理作業之後,即可應用電腦軟體(如Excel統計軟體、SPSS統計軟體)針對編碼後的資料加以分析,並進一步運用統計學的相關理論與知識,針對分析的結果加以解釋,以便瞭解到有關研究問題之現象與原因,而進一步作為規劃設計/行銷的決策參考依據。所用的分析方法主要有三種:

1.針對單一問題或多項問題做交叉分析,並予以檢定,例如:交叉表分析、獨立樣本t檢定、單因子變異數分析等。

2.針對研究群體加以分類，以瞭解各分類群體的特質，例如：因素分析、集群分析、區別分析等。

3.針對研究主題建立預測模式，例如：指數平滑法、多元迴歸分析法等。

(五)提出研究結論與報告

在最後的一個步驟裡乃是要將前面各個步驟中所探討的重點，例如：面對的問題、假設、研究計畫、執行、資料分析與研究發現，予以完整而簡單扼要地加以正確陳述出來，這個正確的陳述就是研究報告。

研究報告乃依據研究結果，在報告中予以呈現出有關的問題解決對策之建議與結論，而一篇報告應該要具有如下五個特質，才能算是一篇好的報告：(1)完整性；(2)精確性；(3)清晰性；(4)簡潔平易性；(5)可讀性。至於研究報告之類型大致上可分為兩種：其一為專業性報告（technical report）或稱為技術報告，其二為管理性報告（management report）。

◆專業性報告

專業性報告的主要內容應包括如下各項：

1.研究主題頁（包括題目、撰寫人、報告人、日期）。

2.目錄

3.結果的摘要。

4.調查研究動機與研究目的。

5.調查研究的方法。

6.研究設計的計畫。

7.資料的分析及研究結果。

8.研究結論與建議。

9.參考資料文件與文獻。

10.附錄（例如：問卷、參考書、技術性說明、統計公式等）。

◆管理性報告

管理性報告的主要內容大致應包括有如下各項：

1.調查研究的處理。

2.建議事項。

3.調查研究之目的。

4.調查研究之方法、技術與資料說明。

5.調查研究的結果。

6.附錄。

7.補充性資料。

三、顧客休閒需求評估過程中資料的取得方法

休閒組織／活動規劃者／行銷管理者在進行資訊與資料之蒐集作業過程，比較常用的方法約有如下四種：

(一)社會指標

社會指標（social indicators）乃是為尋求建立量化的服務需求資料之來源，一般來說，此類的指標大都會考量到一些所謂決定休閒設施的標準需求、人口統計變數資料、社會經濟指標、國民健康資訊、教育水準、人口密度、家庭組成類型、國民婚姻狀況、國家老年人比率與幼兒生育率、社區活動狀況、社會犯罪趨勢、國民自殺率與精神／心理疾病比率、中輟生情形等方面的標準／實際情形，與國民休閒需求的相關情形。這些社會指標類型之來源則源自於：

1.國家行政機構之統計報告、研究報告與出版品。

2.財團法人與社團法人組織的統計報告、研究報告與出版品。

3.學術研究組織的論文與報告。

4.利益團體的報告與統計資料。

5.其他個人或組織的報告與相關資料等的資訊與資料，而這些資料的取得將會是休閒組織進行休閒需求評估的初級資料的來源。

(二)市場或社會調查與研究

休閒需求的社會調查（social survey）及市場調查或行銷研究（marketing research），乃是為獲取休閒者的休閒偏好之相關訊息與資料，而發展出來的需求評估方法，一般來說，進行社會調查或市場調查所取得的資料，乃是休閒組織／活動規劃者／行銷管理者在規劃設計休閒體驗／活動方案與設置處所的主要參考依據。

一般來說，任何一個休閒組織在進行社會調查／市場調查之前，大都會與該組織的內部利益關係人（如董事會董事、各商品／服務／活動的執行長與行銷管理者，以及有關員工）、外部利益關係人（如社區的利益／壓力團體或個人、行政主管機關、金融保險機關、工安環保衛生機關、供應商、目標顧客等），進行充分溝通與訪談內容／問卷內容的大綱之擬訂，以確立訪談／問卷的題目，當然經由如此的探討與設定之題目尚應經過「預試」修訂，以及活動規劃者／行銷管理者／顧問專家的最後確認，以確保調查的信度與效度。 如此的社會調查／市場調查不外乎包含如下的目的：

1. 確認休閒組織與休閒商品／服務／活動的範圍與廣度深度。
2. 確認開放目標顧客能夠參與進行休閒體驗／活動規劃設計作業。
3. 確認休閒體驗／活動方案能夠符合有參與的與未參與的休閒者之需求與期望。
4. 確認休閒組織所擬推展的休閒體驗／活動方案之項目、內容與服務品質。
5. 確認休閒組織所擬推展的休閒體驗／活動方案之有關限制條件與影響要素。
6. 確認休閒體驗／活動方案有關設施設備與場地的社會或法規要求要素。
7. 確認休閒體驗／活動方案的目標顧客參與該方案時的參與／運用形態與要求。
8. 確認該地區休閒顧客需求的主要／次要考量因素及影響其決策因素。
9. 確認該地區休閒顧客的生活／經濟／工作／休閒形態。

(三)社區投入的策略與技術

社區投入的策略與技術，乃是休閒組織／活動規劃者／行銷管理者利用引導社區居民參與／投入的策略與技術，以引導社區居民能夠藉由他們參與和他們生活、工作與休閒生涯目標有關的議題討論過程，以呈現／表達他們的強烈或次強烈的休閒需求與期望。這就是藉由社區的參與而使休閒組織／活動規劃者得以瞭解到他們的想法、意見與價值觀，進而能夠規劃設計出符合社區居民需求與期望的休閒體驗／活動方案，如此的策略與技術最大價值，乃在於提供給社區居民或利益關係人主動表達休閒哲學與休閒主張的機會，使他們的意見與想法有被重視與被瞭解的機會，進而達成邀請他們參與規劃設計有關休閒體

驗／活動方案之過程的目的。

社區投入的策略與技術在現今重視社區主義／族群主義的時代裡，乃是值得加以運用的，這些策略與技術比較常用的約有五種：(1)社區論壇（community forums）；(2)焦點團體（focus groups）；(3)類別團體技術（nominal group technique）；(4)德菲法（Delphi technique）；(5)社區印象法（community impression approach）（Edginton et al., 1998），茲簡要說明如下（Edginton等著，顏妙桂譯，2002：153-160）：

◆社區論壇

社區論壇乃是由休閒組織的專業人員召開社區會議，以討論有關休閒需求的各項議題，同時這個會議乃是一種開放的會議，讓參與的社區居民能夠充分表達與交換意見，而休閒組織的專業人員則以傾聽及記錄的角色，以廣泛蒐集社區居民的意見，同時討論方向不限制休閒組織的既定議題，尚可擴及有關休閒體驗／活動的特定計畫、服務與常見問題等方面議題。

◆焦點團體

焦點團體乃是徵詢休閒需求、期望與要求的一種方法，而這個方法不僅在尋求社區居民所期待休閒組織能夠提供的休閒體驗／活動方案資訊，尚可在服務品質要求標準、促銷宣傳活動、價格決定、協助方案設計與實施等方面進行溝通，休閒組織經由焦點團體策略與方法，可以充分掌握到社區居民／目標顧客的真正需求，及競爭同業有關策略與方法，但是經由顧客的焦點團體所獲得的資訊，不見得就是未來的顧客需求與期望，同時其為維持與焦點團體的持續互動交流，卻在時間、人力與成本上往往是相當需要考量的成本負擔。

◆類別團體技術

類別團體技術乃是一種非互動交流的工作坊，其應用如下三個步驟：(1)問題認定；(2)問題排序；(3)重要參照團體的反應（顧客、專家、機關專業人員的回應）。此方法乃由類別團體（一般由八至十人組成）成員被要求針對問題說出其想法，而這些想法經過記錄整理之後經由團體的評論，而參與成員可以循環發言（round-robin），使所有成員能夠充分發表意見（均須加以記錄），在發言時為鼓勵充分提出意見，故不作評論，一直到問題點獲得澄清時方告停止，最後每個參與者又須被要求隨意排出最重要的五個想法，而後再取出最多認同／共識的想法至少五個，以作為休閒組織規劃設計休閒體驗／活動方案的

依據。

◆德菲法

德菲法乃聚焦於一組特定的議題或關心的事務，經由多次意見反應或陳述過程，同時在意見反應中是允許匿名方式來進行，以取得參與者自由與開放的提供意見。德菲法依據Siegel等人（1987）的研究，約有如下五個步驟：(1)確認主要要題；(2)專家審查；(3)登錄結果；(4)不一致項目的處理；(5)過程的循環／重複進行直到達到共識爲止。

◆社區印象法

社區印象法乃是經由社區中能夠代表說出或有效提出團體需求與期望的關鍵人物之互動交流，使休閒組織／活動規劃者／行銷管理者得以將其規劃設計的休閒體驗／活動方案契合社區居民的要求與期待，並能使他們獲得問題的解決與休閒體驗的滿足。社區印象團體大都是利益團體（如各種運動協會、休閒遊憩協會、法人組織等），而這些印象團體的需求資訊，乃是最能代表社區居民對於休閒組織與其休閒體驗／活動方案的改進意見。

(四)其他的調查研究有效策略

在這方面大都以社會調查／市場調查的一些方法，作爲進行休閒需求評估的方法或工具，這些方法與策略包括有：(1)直接面對面訪談；(2)電話訪談；(3)e-mail/MSN訪談；(4)郵寄問卷；(5)信件／電話結合在一起的調查訪問；(6)組織內部資訊與資料的引用；(7)組織外部資料的蒐集；(8)展覽／展售／說明／發表會；(9)研討會等管道來進行資訊與資料的蒐集。

Leisure Marketing Feature

　　單一的行銷組合策略不太容易讓其休閒商品／服務／活動為休閒市場的各個階層的休閒顧客所接受，所以行銷管理者必須明確地選定目標市場。所謂的目標市場乃是由市場中對特定的休閒商品／服務／活動具有特殊的興趣，具有符合其休閒主張／休閒哲學與休閒價值、購買／參與體驗的可能性較高的一群人所組成的。行銷管理者經由對目標市場的選擇與評估，將能夠讓行銷管理者與行銷服務團隊有效的開發市場潛力，並發展出最佳的行銷策略與行銷計畫。

▲同學會可以像休閒活動

同學會成立的目的乃在於畢業離校後,將四散在異鄉
奮鬥的老同學聚集在一起,各自述說在學業上、事業
上、生活上和精神上的點點滴滴。因此,畢業生同學
會就成為同學們引頸盼望的大事,尤其同學會之會議
流程與休閒體驗活動安排,將是同學會是否延續下去
的重要指標。同學會可以在輕鬆、愉快、自由、自
在,回憶、幸福與感性之中進行得相當溫馨,並適時
傳遞同學時代的快樂與幸福種子,如此的同學會將可
延綿不絕的舉辦下去。(照片來源:賴正氣)

　　休閒組織與行銷管理者必須要充分瞭解到其所設計規劃完成的休閒商品／服務／活動之市場意涵，因為市場（market）乃是發展成功行銷策略的基礎。市場應該包括有四個要件，而且缺一不可，少了其中任何一個要件，市場就不會存在。這四個要件就是：(1)必須要有能夠滿足顧客需要的商品／服務／活動；(2)顧客要具備有足夠的購買能力；(3)顧客必須要有對商品／服務／活動之購買意願（attitude）；(4)要能夠合法進行交易的組織或個人的組合，符合這四個要件的集合／組合就是所謂的市場。

　　休閒組織與行銷管理者要經常去瞭解其市場是否存在，主要是要確認這四個要素是否齊全？以及其休閒商品／服務／活動是否能夠符合消費族群的休閒哲學／主張、休閒價值／目標與其休閒需求／期望？一般而言，休閒行銷策略若是採取單一的行銷組合策略乃是不太可能讓商品／服務／活動為市場的各個階層所接受。因此，行銷管理者就有必要進行選擇其目標市場，應就其特定商品／服務／活動所具有的特定體驗／消費／參與價值有興趣的市場進行有關行銷活動（而這個市場就是所謂的目標市場），如此才能讓休閒組織與行銷管理者有效地開發市場潛力，進而發展出最佳的行銷策略。

 ## 第一節　休閒市場區隔與區隔化的確立

　　在上述市場四要素中，我們已瞭解到一個市場具有：(1)人或組織；(2)需求、期望或需要；(3)有購買能力；(4)有意願購買的共同特質。在市場之中，市場區隔（market segment）代表著一小群人或組織所具有的共同特性並使其有相似商品／服務／活動之需求與期望；而市場區隔化（market segmentation）則將

▶鹿寮成衣文化節

沙鹿的成衣市場，擁有全國最專業的剪裁、縫紉師傅，並有最悠久的成衣製作經驗及家數最多的成衣商店街，讓您有如置身超大型的百貨公司般，不論男裝、女裝、老人小孩或團體服裝訂作，保證款式新、品質佳、價格公道，來一趟鹿寮成衣商圈讓您享受最佳的購衣樂趣。（照片來源：備事得行銷股份有限公司洪西國）

市場分割成幾個不同的購買／消費／體驗族群，各個族群各有其不同的需求、特性或行為，因而各自需要不同的商品／服務／活動與行銷組合。所以休閒組織與行銷管理者就有必要將全市場中的某些個人及組織定義為一個市場區隔，而將其他個人及組織界定為另一個或多個市場區隔。至於市場區隔化概念，乃是可以依性別、年齡、教育程度、職業、階層、所得、種族、地域、行為等方面的特性而予以進行市場區隔。

一、休閒市場區隔化

休閒組織的行銷管理人員必須經常去研究與瞭解市場是否存在，主要乃在於確認上述市場的四項要素是否齊全。例如，我們都認知到現代社會裡休閒已是人們改善生活品質、追求生命意義與實現生活目的之重要元素，但是在M型社會底端階層的人們也許會認為他們的生活與工作之中是沒有休閒的市場，然而也有些人們會認為就是每天為生活而工作，也要有適度的休閒才能改進他們的生活與工作理想方式，因此休閒商品／服務／活動在M型底端階層的群體之中會有合乎其需求與期望的市場。然而這些說法稍嫌主觀，因為休閒組織與行銷管理人員是需要去瞭解市場四大要素在M型底端階層的狀況，例如：其所提供的休閒商品／服務／活動能否滿足M型底端階層人們的需求與期望？所能滿足的休閒需求有哪些？這些M型底端階層人們是否有足夠的購買能力與體驗時間？是否有參與／購買／消費的意願？是否存在有哪些倫理規範以致讓他們不敢貿然參與休閒？

在休閒市場中，市場區隔代表一小群人或組織所擁有的共同休閒主張或休閒哲學之特性，以至於他們有相類似的休閒商品／服務／活動需求。在某一端我們可以將此一群組的人們或組織定義為一市場區隔以符合其獨特休閒需求，同時在另一端則可將全部的休閒市場定義為一個大的市場區隔，而全部的休閒市場則又可定義為另一個大市場區隔。在行銷管理的構面裡，則應在前述的兩端之中找出可以描述市場的區隔因素，進而將休閒市場分割為某些部分或群體（但這部分／群體須能具有某些意義、相似與可辨認之需要、喜好、購買／參與習慣等特殊顧客決策過程因素），如此將休閒市場加以區隔的程序即為市場區隔化。在區隔之後，休閒組織／行銷管理者方可運用不同的行銷策略以為滿足各種特定區隔及特定的需要，例如：(1)可口可樂依照消費者多樣口味、可接

受熱量、咖啡因等因素而在市場上推出了一系列的產品，另外也提供傳統的碳酸飲料、香味茶、水果飲料；(2)星巴克（starbucks）在美國南部地區提供較多的甜點，店面通常較大較舒適（因爲當地顧客習慣傍晚蒞臨消費且消費時間較長）；(3)美國女性線上社群；iVillage（www.ivillage.com）多樣化頻道涵蓋的主題有小孩、美食、瘦身、寵物、人際關係、生涯規劃、理財與旅遊。

(一)有效市場區隔化的標準

市場區隔化的重要性可由福特汽車以單一車型Model T供應整個市場，然而通用汽車公司則應用市場區隔化概念針對特定區隔設計不同的車型，進而促使通用汽車成功地成爲全球汽車業的領導品牌，可是福特汽車的Model T卻淪爲失敗」的經驗得到印證。

雖然市場區隔化是很重要的行銷概念，但是並不是所有的市場區隔化均會是有效的，因爲市場區隔化並不能保證行銷一定成功，但是有效的市場區隔化卻是能夠提高商品／服務／活動成功行銷的機率。有效的市場區隔化的必備條件有如下五個要求標準（Armstrong & Kotler, 2005）：

◆可衡量的（measurable）

市場區隔所分割的群體之市場規模大小、購買力與基本資料應該是可以明確量測的，雖然有些區隔變數很難衡量（例如：台灣的男同志或女同志人口雖有概略估計量，但是在人口統計變數中卻是沒有此類資料可供辨識），因而所謂的市場利基者就會將「同志酒吧」、「同志書店」鎖定在這個區隔。另外，單一的區隔應該要有足夠規模以滿足開發與維持特定行銷組合，但是並不代表其潛在顧客必須很多，例如：爲某顧客量身設計的客製化商品／服務／活動、辦公室、住宅、專案軟體、客機等行銷方案。但是若是顧客數未達一定的數量則其商業價值可能是「負的」也是不可疏忽的要件，例如：在1980年代的宅配送餐服務獨居老人或特種行業人口，1980年代的家戶聯防、家庭個人電腦等行業所以失敗，乃是太早問世而尚未爲顧客所接受以致失敗，然而二十一世紀則可以成功！

◆可接近的（accessible）

休閒行銷管理者對市場區隔所分割的群體必須要能夠進行接觸與服務，應該要能夠以有效方式對該區隔進行行銷活動，也就是要設計差異行銷組合以接

近不同之目標區隔。例如：

1. 想對原住民族群進行行銷，可以利用原住民電視台做有效的促銷。
2. 專攻夜生活女性的香水廣告，應利用夜生活工作者喜歡的立體或平面媒體做廣告，否則很難接觸到這些夜生活女性顧客。
3. 台灣南部地區地下電台就是銷售給老年人／銀髮族有關商品／服務／活動的最佳廣告媒體。

◆足量的（substantial）

市場區隔必須具有一定的規模以爲提供給行銷管理者獲利的可行性，所以其市場規模夠大或者獲利性夠高時，休閒組織就值得去開發。同時任何市場區隔必須是盡可能最大的同質顧客族群，如此才值得量身訂做客製化行銷方案的進行。例如：

1. 台灣2008總統大選時藍綠兩陣營的競選背心是專爲助選人員量身訂做。
2. 但專爲台灣體重九十公斤以上的女士設計之服飾可能會不划算。
3. 美國Exodus Productions服務公司，專爲重獲新生的基督徒設計出有特殊詞字的運動服裝，每年創下三十億美元的銷售佳績。

◆可區別的（differentiable）

市場區隔概念上應是可作區別的，而且各個市場區隔對於不同的行銷組合要素與行銷方案均應要有不同的對應策略與行動方案。例如：

1. 假使顧客對每天的必需日常生活用品之價格意識相同，則若將其高、中、低定價策略之市場區隔應是沒有價值的。
2. 假設男生與女生對某個品牌的香水之反應是相同的，那麼就沒有必要去做不同的市場區隔。
3. 休閒運動則可依性別、年齡等人口統計變數作市場區隔。

◆可執行的（actionable）

市場區隔必須與休閒組織的能力相互結合，如此才能有效擬定行銷方案以吸引及服務市場區隔。當某個休閒組織過分區隔市場時，將會導致行銷成本高昂、行銷策略複雜與沒有效率。例如：

1. P&G公司就因此改變策略，減少其商品區隔，以爲有效率利用其有限的

行銷資源。

2.裕昌生物科技公司找出七個酒品市場區隔，但因財力有限與人才不足，以至於只選擇大眾化烈酒與年輕化飲料酒市場區隔來進行行銷。

3.台灣國內航空市場因受高鐵營運之影響，而導致除華信航空外均於2008年8月間宣布關閉國內航線。

(二)休閒商品／服務／活動的市場區隔

由於市場區隔化的存在，促使休閒組織與行銷管理者採取商品差異化（product differentiation）的行銷策略，所謂的商品差異化乃是休閒組織採取不同的行銷組合活動，例如：產品特色與廣告宣傳活動，藉之以爲使顧客認爲該等休閒商品／服務／活動不同於其他休閒組織，而且比其他休閒組織之休閒商品／服務／活動更有購買／消費／體驗之價值。同時，休閒顧客對於休閒商品／服務／活動之認知上差異，可由有形商品／服務／活動的實體／外觀／感覺到無形商品／服務／活動之感受／便利／安全，以及有形與無形商品／服務／活動之價格與印象等方面產生不同的認知差異。

◆進行市場區隔化的原因與趨勢

如上所言，市場區隔化已成爲行銷研究與行銷管理實務上的主導概念，同時市場區隔化更是實現行銷觀念的主要方法之一，也爲休閒組織擬定行銷策略與進行資源分配的重要方針。大致上，市場區隔化的主要原因有：

1.能夠真正反映出休閒市場的真實狀況，因而可以更加清楚、明確的定義市場。

2.能夠協助行銷管理人員對競爭情勢做最好的分析，因而得以找出發展新商品／服務／活動的有利機會。

3.能夠有效的分配行銷資源，提高行銷效率與效能。

4.能夠協助行銷管理人員設計規劃出各種的行銷組合，以爲滿足個別特定區隔的需求。

5.能夠改善行銷規劃，以促進策略規劃的有效性。

尤其在二十一世紀的台灣休閒行銷管理人員，更是必須重視市場區隔化的環境趨勢，諸如：

1.休閒人口不斷地增加，促使市場區隔化變得更多、更大與更爲有利可圖。

2.個性化主張之個人主義盛行，使得人們愈來愈重視與關心自己如何突顯出與他人不同之自我實現需求。

3.休閒市場百花齊放式的競爭帶來了品牌繁衍，使得許多休閒組織會運用品牌經營策略，如以某些側翼品牌（flanker brand）來保護旗艦品牌（flagship brand）來站穩市場，因而造成許多的商品／服務／活動出現在市場上。

4.新的休閒需求、主張與哲學一再被產生出來，以至於市場區隔變成更為重要。

5.新的廣告與傳播媒體愈為多元化、多角化，使得各種特殊的休閒需求一再的被創造出來，而這些特殊需求就需要有一些小區隔以為滿足。

◆進行市場區隔化的變數或基礎

行銷管理人員使用區隔變數或基礎（如個人、群體或組織特質）以為分割整個休閒市場為幾個不同區隔，而在區隔化過程裡可運用單一變數（如年齡）或多重變數（如年齡、性別、族群、教育、所得、職業、職位等）來當作市場區隔化的基礎因素；但是不可否認的，當區隔化基礎因素增加時，各個區隔的市場規模將會降低，只是在這個數位時代裡引用多重變數區隔較引用單一變數區隔會更為精確，也更為休閒組織與行銷管理人員所常引用。至於休閒市場的區隔變數主題，本書將介紹個人型休閒者市場區隔、組織型休閒者市場區隔與國際型休閒者市場區隔（如**表5-1**）。

表5-1　休閒市場區隔化的變數或基礎

主題	區隔變數或基礎說明
一、區隔個人型休閒者市場	1.地理市場區隔化（geographic segmentation）：乃是將市場區隔分成不同的地理區域（如國家、省縣、鄉鎮、鄰里），休閒行銷者可以決定一個或數個地理區域，或是對所有區域行銷，只是在決定之前應考量到各區域休閒人口的休閒需求與休閒偏好間的差異。當然，休閒行銷者也可按顧客忠誠度等因素來加以區隔市場。 2.人口統計市場區隔化（demographic segmentation）：乃是依據人口統計變數（如人齡、性別、家庭人口數、家庭生命週期、個人生涯階段、所得、職業、職位、教育水準、宗教、種族、國籍等）以為分析或衡量參與休閒體驗者之需求／期望、喜好、休閒主張、休閒使用率、休閒忠誠度、休閒體驗價值／利益等方面，均與人口統計變數有極大的關係，此等人口統計變數對於評估目標市場的規模大小與有效掌控／接觸目標市場乃是相當有幫助的。 3.心理統計變數區隔化（psychographic segmentation）：乃是根據休閒／體驗者之社會階級、生活型態、人格特質、動機等心理變數，將其區

（續）表5-1　休閒市場區隔化的變數或基礎

主題	區隔變數或基礎說明
一、區隔個人型休閒者市場	隔為不同的群體，同屬一個人口統計區群的人們有可能具有非常不同的心理統計輪廓。 (1)人格特質乃反映了個人的習性與態度，可區分為大哥型、務實型、炫耀型、愛好刺激型、幻想型、獨立型、衝動型、保守型等。 (2)社會階級可分為上上層、上下層、中上層、中下層、下上層與下下層等。 (3)生活型態可分為刻苦耐勞型、專心於工作型、專心於家庭型、退休人員型、時髦社區居民型、休閒愛好型、名流社交型等。 (4)動機可反映出感情訴求、品質訴求、價值訴求、身分／地位訴求、經濟實惠訴求等。 4.行為市場區隔化（behavioral segmentation）：乃根據休閒者／體驗者對休閒商品／服務／活動的知識、態度、使用與反應等行為，將其區隔為不同之群體。通常行為市場區隔變數有：休閒／體驗動機與利益／目的、休閒體驗者身分地位、休閒體驗頻率、休閒體驗者使用狀況及其忠誠度、休閒體驗準備階段、行銷因素（如價格、品質、服務、訴求）等。 5.使用多種區隔變數：休閒組織與行銷管理者愈來愈普遍地以多種區隔變數為基礎，致力於能夠找出規模較小且界定更明確的目標群體。每個群體均會呈現獨特的特徵與休閒體驗行為（如品質意識、品牌意識、品牌忠誠度、價格意識、休閒目的與主張、休閒習慣與偏好、個人或團體休閒區隔、重視家族與家庭關係、休閒體驗者特性等），並提供休閒組織與行銷管理者強而有力的工具，以為精準預測需求，選擇目標市場與塑造促銷所要傳遞的訊息。
二、區隔組織型休閒者市場	1.總體變數區隔：組織休閒市場的總體變數區隔可分為：(1)地理位置（如休閒場址、交通設施、交通路線與道路建設、距離景觀／場址遠近、周邊公共設施）；(2)顧客／休閒體驗者人口統計變數（如業種、業態與組織規模）；(3)休閒商品／服務／活動之使用（如休閒商品／服務／活動之種類與數量、休閒體驗價值／目的、顧客／休閒體驗者之休閒方式及選擇休閒參與之途徑）等。 2.個體變數區隔：乃是將組織休閒市場中決策形成單位的特質納入考量之程序，將會使得目標市場定義更明確，諸如：(1)主要的休閒參與標準（如品質、服務、休閒組織形象、技術支援、價格）；(2)休閒參與之購買策略（如報名與報到程序、休閒商品／服務／活動銷售通路、休閒體驗時的參與休閒流程）；(3)休閒體驗決策者之個人特質（如人口特性、決策風格、風險忍受程度、信心程度、休閒參與決策者之權責）；(4)顧客關係管理（如休閒組織與顧客關係緊密度、售後服務策略與顧客互動交流狀況）；(5)其他變數（如休閒顧客之組織營運特性、採購方式、情境因素）等。 3.休閒組織可採取的其他變數區隔：在特定目標／目的之休閒組織與休閒顧客規模下，休閒組織可採取制定採購方式與採購準則以區隔市場，就如同休閒體驗者個人市場區隔化，乃是以為其組織與其顧客之利益為區隔市場的最佳基礎。

（續）表5-1　休閒市場區隔化的變數或基礎

主題	區隔變數或基礎說明
三、區隔國際型休閒者市場	1.休閒組織可利用一個或一組變數區隔國際休閒市場（如地理位置、經濟因素、文化因素、政治因素），而將全球的市場區隔化為幾個顧客群（如中國大陸－華北、華南、西南、西北、東北，美國－美西、美東、美中、美北，歐洲－中歐、西歐、北歐、南歐、東歐等）。 2.將國際市場依地理區域、經濟、政治、文化及其他因素區隔，乃假設每一個市場區隔包含一個國家。但是一般而言，休閒組織會採取不同的區隔方法，也就是將有類似需求與參與休閒行為的休閒顧客形成一個市場區隔，即使他們分屬不同的國家之跨市場區隔化（intermarket segmentation）。例如：博物館乃以全球愛好古文物與古文明之顧客為目標市場，而不論其國籍；大陸微笑漢俑與秦代兵馬俑之欣賞顧客對象也不限大陸或台灣，以及全世界之顧客。 3.另外，台灣的休閒組織也可與世界各地區類似業種或可互為串聯／互補之休閒組織策略聯盟，而將全球各地有類似的需求者形成一個市場區隔（如分時渡假聯盟）。

二、描述休閒市場區隔種類與剖面

在選定市場區隔變數之後，緊接著便是根據這些市場區隔變數來進行實際的市場區隔作業，並於區隔完成後再進行每一個市場區隔的剖面描述。

(一)休閒市場區隔之種類

休閒市場區隔之種類，如**表5-2**所示。

(二)休閒市場區隔之剖面描述

乃在於將每一個市場區隔裡的某些獨特特性，以及其與不同的區隔之間的差異進行詳細說明。這些變數的描述大致上包括（林建煌，2004：215）：

1.市場區隔規模（顧客數目、市場區隔成長率、市場區隔銷售金額）。

2.市場區隔之顧客特性（人口統計特性、地理特性、心理特性、追求利益、行為特性）。

3.所使用休閒商品／服務／活動（品牌、消費／參與數量、參與／體驗時機）。

4.溝通行為（接觸媒體別與頻率）。

5.購買／參與體驗行為（偏好的通路、頻率、消費金額、消費時間）等。

而這些變數的描述有利於行銷管理者掌握到各種區隔的顧客需求與期望，進而針對所擬選的市場區隔發展出適當的行銷策略。

表5-2　休閒市場區隔之種類

一、依休閒目標／ 目的而分類	1.觀光產業（tourism industry）；2.生態旅遊產業（eco-tourism industry）；3.地方特色產業（functional industry）；4.休閒購物產業（shopping industry）；5.寂寞遊戲產業（game industry）；6.主題遊樂園（theme park）；7.休閒渡假產業（resort industry）；8.飲食文化產業（cultural foods industry）；9.會議產業（meeting industry）；10.休閒運動產業（sport industry）；11.知識產業（knowledge industry）；12.宗教信仰產業（religious beliefs industry）；13.文化藝術產業（cultural arts industry）等。
二、依休閒活動 方式分類	1.健康活動（wellness）；2.藝術（the arts）；3.文學活動（literary activities）；4.自我成長／教育活動（self-improvement/education activities）；5.運動遊戲及競技（sports, games & athletics）；6.水上運動（aquatics）；7.戶外遊憩（outdoor recreation）；8.嗜好（hobbies）9.社交遊憩（social recreation）；10.志工服務（volunteer services）；11.觀光旅行（travel and tourism）；12.空域戶外運動（airspace outdoor sports）；13.生態旅遊活動（eco-travel activities）；14.文化創意設計活動（cultural intention activities）；15.知識學習活動（knowledge studying activities）等。
三、依休閒者年齡 分類	1.兒童休閒市場（children leisure market）；2.青少年休閒市場（youth leisure market）；3.成年休閒市場（adult leisure market）；4.銀髮族休閒市場（senior leisure market）；5.家庭休閒市場（home leisure market）等。
四、依休閒者性別 分類	1.男性休閒市場（masculine leisure market）；2.女性休閒市場（feminine leisure market）。
五、依市場規模或 潛能分類	1.主要休閒市場（primary leisure market）；2.次要休閒市場（secondary leisure market）；3.機會性休閒市場（opportunity leisure market）等。
六、依價格分類	1.豪華休閒市場（deluxe leisure market）；2.中產階級休閒市場（middle-class leisure market）；3.社會／大眾休閒市場（mass or social leisure market）等。
七、依旅程範圍 分類	1.國民休閒／旅遊市場（domestic leisure market）；2.國際休閒／旅遊市場（international leisure market）；3.區域休閒／旅遊市場（regional leisure market）等。
八、依休閒方式 分類	1.個人休閒市場（individual leisure market）；2.團體休閒市場（group leisure market）；3.家庭休閒市場（family leisure market）等。
九、依使用交通 工具分類	1.地面休閒市場（land leisure market）；2.海上及水上休閒市場（sea and river leisure market）；3.空中休閒市場（air leisure market）等。

三、發展市場區隔的策略

　　休閒組織與行銷管理者發展市場區隔策略所需的步驟，可以彙整如**圖5-1**所示。在休閒商品／服務／活動之市場中，行銷管理者可以在確認其市場區隔之

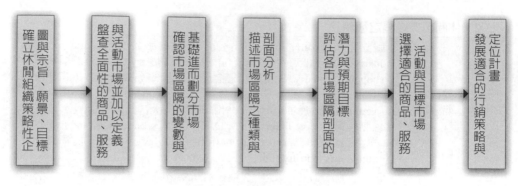

圖5-1　發展市場區隔策略

基礎之後，將其所有可能的目標顧客作一個有意義的劃分，再以市場區隔變數描述各個區隔，使各個區隔均有明顯／鮮明的描述。緊接著行銷管理者就能夠從這些區隔之中找出一個或數個作為目標市場，進而為每一個目標市場擬定相對稱且可行的行銷策略與定位計畫。

(一)市場區隔將市場需求連結到行銷活動

市場區隔的目的乃在於將顧客需求連結到行銷活動上（如**圖5-2**），其目的乃為追求休閒組織實現其商品／服務／活動與其顧客之需求與期望的效益。當然這些需求與效益應該要能夠與休閒組織所採取的行銷活動相關聯。基本上，市場區隔在行業活動流程之中乃是為追求休閒組織願景與目標的一個過程或手段，也是導引休閒行銷活動以達成行銷目標之手段，其最大目標乃是將其商品／服務／活動行銷上市及獲取組織期待之利益。

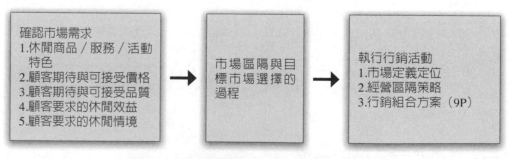

圖5-2　市場區隔將市場需求連結到行銷方案

(二)發展市場區隔策略

銳跑（Reebok）公司就是利用市場區隔策略相當成功的案例，Reebok將在產品與競爭者間保持商品差異化，並且鎖定新的顧客或重新鎖定既有的顧客，例如銳跑在1981年起就推出不同種類的鞋款（1981年慢跑鞋、1982年有氧鞋、1984年網球鞋與籃球鞋、1986年健走鞋、1988年多功能鞋、1997年高爾夫鞋、2001年兒童Traxtar鞋、2003年成人Precision DMX鞋），而且是不斷地擴展其目標市場，以及開發新商品以符合市場需求，因而Reebok在二十一世紀仍能屹立不搖。

Kerin、Hartly與Rudelius（2004）以「市場－商品表」（market-production grid）進行市場區隔策略工具（如**表5-3**）（表中「S」代表次要市場，「P」代表主要目標市場）。

表5-3　藉由「市場－商品表」顯示不同區隔以滿足顧客不同需求

市場區隔		商品									
上市時間		1981	1982	1984	1984	1984	1986	1988	1997	2001	2003
種類	顧客	慢跑鞋	有氧鞋	網球鞋	籃球鞋	童鞋	健走鞋	多功能鞋	高爾夫鞋	兒童Traxtar鞋	成人Precision DMX鞋
專業導向（30%）	慢跑者	P						P			P
	上有氧課程者		P					P			
	網球選手			P				P			
	籃球選手				P			P			
	打高爾夫球者								P		
	追求刺激者							P			
非運動員導向（70%）	走路者	S	S	S	S		P	P			S
	孩童					P				P	
	以舒適或造型考量之顧客	S	S	S	S		S	S			S

資料來源：Kerin, Hartly & Rudelius（2004），石晉方譯（2005）。《行銷管理——觀念與實務》。台北：麥格羅‧希爾，頁210。

※表中顯示，非運動員導向市場並未在一開始即鎖定舒適與健走，健走鞋型到1986年才開始突顯出來，因此促使Reebok走向健走鞋款。

第二節　經營市場區隔與選擇目標市場

　　休閒組織與行銷管理人員可藉由市場區隔化對整個休閒市場狀態有一個更清楚的輪廓，因而可發掘出許多的市場機會。休閒組織必須評估各種不同的市場區隔，並藉由區隔化以為提供行銷管理人員許多的可行方案，同時允許該組織集中資源於某些區隔，也就是選擇目標市場。休閒組織在選擇目標市場之時，應該先考量與評估各個區隔，再從中選擇合適的目標，同時進行行銷策略的設計與規劃。

一、評估市場區隔

　　在進行不同市場區隔的評估時，休閒組織應該要注意到市場吸引力的大小，而這些市場的市場吸引力大小乃受到如下幾個因素的影響：

(一)市場區隔的規模及成長性

　　市場區隔的可能銷售數量／金額、銷售成長率、預期獲利率乃是評估市場區隔的首要因素。但是「適當規模及成長特徵」卻是相對的概念，規模最大、成長最快的市場區隔對於每一個休閒組織來說，並不一定是最佳選擇，因為有時候休閒組織未必有足夠的資源，可以在誘人的市場中與許多競爭者相對抗；也就是缺乏足夠資源的休閒組織，也許可選擇規模較小，較不吸引人，然而卻是對他們而言較具有利潤可圖的市場。

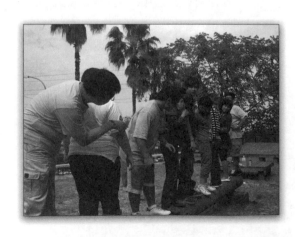

◀探索教育之活動體驗

探索教育乃藉由身體力行，透過遊戲、活動、信任、溝通領導與被領導、問題解決等挑戰性課程，建立工作團隊與團隊意識的強化，激勵團隊向心力，以達成團隊目標。（照片來源：朝陽科技大學休閒系）

(二)市場區隔的結構吸引力

市場區隔內的競爭激烈強度乃是選擇目標市場應該加以考量的重要因素，雖然某個市場區隔內存在有許多強而侵略性高的競爭者，乃是比較不具有吸引力的市場區隔，但是激烈競爭的市場區隔並不表示就應該予以放棄，反而是沒有競爭者的市場區隔內之休閒顧客可能是對其市場區隔中的商品／服務／活動沒有需求。同時，休閒組織若能領先進入原本不被看好的市場區隔，反而有可能因學習經驗而領導市場，更且可能創造出令人羨慕的競爭優勢。影響某個市場區隔的議價能力、獲利程度與市場吸引力大小之因素相當多，諸如：(1)該市場區隔有許多實際的與潛在的替代品；(2)購買／體驗之休閒顧客的相對力量；(3)供應商的供應價格與數量、品質之控制力量等會影響到吸引力的大小。

(三)休閒組織的能力與目標

即使某個休閒市場區隔有適當的規模、成長性與在市場結構上具有相當的吸引力，休閒組織與行銷管理人員仍然應該要考量到該組織的能力、目標與資源是否一致。縱然某些具有吸引力的市場區隔，卻因無法配合休閒組織的長期目標，或是並未具有足夠的讓該市場區隔成功的技術與資源，此時就應該予以捨棄。另外，當組織缺乏或無法即刻獲致該市場區隔競爭成功的優勢時，就不應該貿然進入該市場。即使當組織已具備有必須的競爭優勢，但是仍應評估是否仍能優異的運用這些技術或資源，或是能夠與組織策略相符合，否則將來未必能夠在市場區隔中贏得勝利。所以，休閒組織必須評估是能否在可以提供比競爭者更高價值且占有競爭優勢時，才是進入該目標市場之時機，而且不分大型或中型、小型的休閒組織均應審視自己的能力、目標與資源。

二、市場定義與選擇目標市場

Kerin、Hartley與Rudelius（2004）提出區隔市場與選擇目標市場的所有過程可分為以下五個步驟：

(一)步驟一：形成潛在休閒者區隔

◆選定有效的區隔化標準

休閒組織與行銷管理人員在進行休閒市場區隔化時，應該確立用來進行市

場區隔化時的有效標準以供依循，而這些有效的標準有：

1. 可以提高未來獲利機會與使投資報酬率最大化之潛力。
2. 同一區隔的潛在休閒顧客對於休閒組織的行銷活動（如廣告宣傳、媒體、商品／服務／活動之特色）將會有類似的反應／需求。
3. 不同區隔的休閒顧客需求乃須具有明顯差異性（不具明顯需求差異之顧客宜合併為同一區隔，區隔後所增加利益／數量無法彌補額外區隔支出者，宜合併區隔減少行銷活動支出）。
4. 區隔必須為行銷活動所能觸及，否則不如不予以區隔。
5. 不須耗費太複雜與太多的成本就能將潛在休閒顧客分派到特定區隔，而且行銷管理人員須有能力使市場區隔化有效運作。

◆區隔個人型與組織型顧客休閒市場的方法

由於個人型與組織型的休閒顧客之特性不盡相同，所以其休閒市場區隔變數也會有所差異。一般而言，區隔個人型休閒顧客的變數有兩種：

1. 休閒顧客的特性變數：如地理區隔、人口統計區隔與社會經濟區隔。
2. 休閒顧客的購買變數：如休閒商品／服務／活動之特色、品質、顧客服務與保證、輕度／中度／重度休閒參與／使用率等。

至於區隔組織型休閒顧客的變數有：

1. 地點位置變數：如登門拜訪促銷、電話行銷、網路行銷、廣告行銷等。
2. 組織人數變數：如組織規模大小。
3. 組織追求利益變數：如休閒主張／哲學、休閒品質、休閒價格、顧客服務與保證等。

◆形成區隔的變數

經由上述的市場區隔化過程，可以選定上述的區隔變數來加以區隔我們的目標顧客族群，諸如：人口變數、心理變數、地理變數、行為市場區隔化使用多種區隔變數等，但是不論怎麼選擇區隔變數，就應該要能符合「有效市場區隔化標準」的五大標準之要求。當然在進行行銷活動之前必須考量到：

1. 是否所有區隔的要求都會有所差異？
2. 如何使用不同的廣告媒體來進行有效的觸動這些群體？

3.如何讓這些群體會容易受到休閒行銷活動的感動？

(二)步驟二：形成可供休閒顧客購買的商品

在這個步驟，休閒組織／行銷管理者就要將其想要上市行銷的休閒商品／服務／活動與其所形成的市場區隔相對應，並進行有意義的分類。尤其當休閒組織擁有多種休閒商品／服務／活動之時，更應該將相類似或相近區隔的商品／服務／活動作分類，否則將在行銷資源分配上產生不易分配的窘境，甚至於容易讓顧客產生無法進行購買決策之困擾。

◆休閒市場的市場定義

上述的分類動作即是定義市場的基本作法，所謂的定義市場或產品分類應該就是休閒組織將已參與競爭之市場或新市場，但具有相關特性或商品類別的市場，或是全新的市場。諸如：(1)休閒農場要推出某些新品種之農特產品之前，即應審視該類別農特產品之市場；(2)高雄夢時代購物中心擬引進摩天輪之前，即應審視可能的摩天輪之顧客群體規模。

◆選擇區隔市場之基礎

這個過程必須具備有眼光精準、創新創意概念與具有市場知識，雖然進行市場區隔化並未有科學程序可供依循，但是「有效的市場區隔化標準」的五大標準卻是必須具備的原則。

◆休閒商品／服務／活動的產品分類

休閒商品或服務、活動的商品分類方法有：

1.依行銷的性質做分類依據，例如：團康活動、空域活動、水上活動、海底活動等。
2.依休閒顧客的休閒體驗方式做分類依據，例如：學習活動、競技活動、遊憩治療活動、社交活動等。
3.混合分類者，例如：參與水上活動，但參與目的乃在於競賽、參與海底浮潛活動，但參與目的乃在於生態保育或社交活動之目的等。

(三)步驟三：發展市場－商品表與評估市場規模

在這個步驟，休閒組織／行銷管理者必須進一步的選定描述區隔的因素，以確認被使用的區隔變數。而後就應該進行市場調查（不論是正式的或非正式

的市場調查），將「市場－商品表」繪製出來，以為行銷管理者瞭解到各個市場區隔的預估市場規模之大小。

◆選定描述區隔變數與產品分類

在步驟二中的市場區隔基礎已告選擇之後，即應進一步選定與描述區隔變數，例如某休閒運動健身中心的市場區隔變數有男性（經營者、白領上班族、藍領上班族、退休者、學生）、女性（經營者、白領上班族、藍領上班族、退休者、家庭主婦、學生）；而該休閒運動健身中心的商品分類有競技類、健身類、保養類、美麗類、遊戲類。

◆發展市場－商品表與市場調查評估市場規模

接著就可繪製「市場－商品表」，橫軸代表市場、縱軸代表商品，將兩者（市場與商品）之間做記號（如表5-4），同時並在各個方格裡（即為市場商品組合）的市場規模，而這個市場規模乃需要經由市場調查或行銷研究的過程，以為預估各個市場區隔裡的各種商品分類的可能銷售數量或金額。

(四)步驟四：選擇目標市場

在這個步驟，休閒組織與行銷管理者就應該要小心挑選其目標市場，而且在挑選過程中應該考量到選擇哪些市場區隔的經營策略，作為行銷組合規劃的參考。行銷管理者可選擇的目標市場區隔策略有：無差異行銷（undifferentiated

表5-4　休閒運動健身中心挑選目標市場

市場區隔		商品／服務／活動／分類				
		競技類	健身類	保養類	美麗類	遊戲類
男性	經營者（含SOHO族）	D	B	B	D	C
	白領上班族	C	A	C	D	B
	藍領上班族	C	C	D	D	A
	退休者	D	B	A	C	D
	學生	C	C	D	D	A
女性	經營者（含SOHO族）	D	C	B	B	C
	白領上班族	C	C	B	B	C
	藍領上班族	C	C	B	B	A
	退休者	D	C	B	B	C
	家庭主婦	C	C	B	B	B
	學生	C	C	D	D	A

備註：方格中符號：A（表示市場規模較大），B（表示市場規模中等），C（表示市場規模較小），D（表示幾乎無此市場）。

marketing）、差異化行銷（differentiated marketing）、集中行銷（concentrated marketing）、個體行銷（micro-marketing）等，但是這些市場區隔的經營策略該如何選擇與界定，則是行銷管理者應該於選擇市場界定策略之時就應加以考量者。

◆目標市場的界定策略

休閒組織與行銷管理者在評估各種不同的市場區隔之後，就應該決定要進入哪一個或哪幾個市場區隔，即界定其目標市場，但是這個目標市場應該要能夠涵蓋到一組具備有共同需求與特徵的顧客，而且這些顧客正是休閒組織或行銷管理者所要服務的顧客／群體。

只是行銷管理者與休閒組織要想妥適服務其目標市場／顧客到底是應採取無差異（大眾）行銷，或是差異化（區隔）行銷、集中（利基）行銷、個體行銷（地方性行銷與個人行銷）？就有待行銷管理者審視其行銷資源與目標市場之狀況、能力、財力而定（如**表5-5**）。

◆選擇市場界定策略

不同市場區隔經營策略的選定與執行，雖然有許多行銷管理者運用某些程度的差異化行銷，但是卻是沒有一個單一的策略可供休閒組織長久或有效的運用。一般來說，在選擇市場區隔策略時應該要能考慮許多因素，因為策略的經營乃需要相對的資源，而休閒組織卻是必須在有限資源裡加以妥適選擇與分配。

所以，在不同的資源或情境之下，不同的策略有不同的效果，選定策略的基本考量因素有：

1.休閒組織本身資源狀況。
2.本身的商品／服務／活動與競爭者之間的同質性高低情形。
3.本身商品／服務／活動之生命週期的階段性考量。
4.休閒市場的多樣性狀況：如目標顧客大多具有相同品味？購買相同數量？以同樣方式因應行銷刺激？
5.競爭者的競爭策略等因素。

最終，行銷管理者必須致力於運用與考量上述因素以選擇市場區隔之經營策略（如**表5-4**），假設休閒運動健身中心已因市場過小、組織資源有限與組織經營目標不符等原因放棄遊戲類與競技類的產品，而若以競爭地區與達到區隔成本而言，此休閒運動健身中心應該選擇女性族群（儘管也想將男性族群納入

表5-5　經營市場區隔的不同策略

區隔策略	簡要說明
一、無差異行銷	1.無差異行銷或稱為大眾行銷（mass marketing）策略，乃是將市場中的顧客視為需求相似、休閒組織決定以相同的商品／服務／活動、通路、定價、溝通／宣傳的行銷組合，來服務其顧客與滿足整體市場。 2.這種行銷大眾的策略重點乃在於顧客需求的共同性，而非差異性，通常無差異行銷策略的實施，乃是不需要將市場區隔的，也就是以大量配銷與大量宣傳的方式，來降低產品之生產／提供與流通成本，並且節省市場區隔之時間與成本。
二、差異化行銷	1.差異化行銷或區隔行銷（segmented marketing）策略，乃是將市場切割成不同的區隔，休閒組織以數個市場區隔為目標市場，並分別以不同的行銷組合來滿足各個不同區隔的顧客需要。 2.一般而言，差異化行銷因以不同區隔的顧客間的差異性需求或偏好，分別設計不同的行銷組合。差異性行銷可以避免無差異行銷的缺點，也能照顧客市場中的不同需要，所以也易於創造出更多的業務績效，但是也增加不少的經營成本（如商品設計成本、促銷成本、生產／採購成本等）。
三、集中行銷	1.集中行銷或利基行銷（niche marketing）策略，乃是休閒組織專注於一個或少數幾個市場區隔或利基的市場內顧客的需求、動機、滿意度與占有率，並發展出乙套適合的行銷組合。 2.集中化行銷可以集中組織有限資源，將重點放在單一商品或少數幾個商品與行銷推廣活動上，因此易於掌握市場區隔的需求、取得特殊名聲與強勢市場地位。但其主要缺點則是無法分散風險，有時過於專注某些市場區隔，導致顧客對休閒組織的印象很僵化，以致無法再轉移到其他市場區隔。
四、個體行銷	1.個體行銷或資料庫行銷（database marketing）策略，乃是針對個人或地方性顧客群體，以量身打造的方式訂做出符合其需求與期望之產品與行銷企劃的作法。個體行銷應可再細分為在地行銷（local marketing）與個人行銷（individual marketing）兩種： (1)在地行銷乃是為當地顧客／市場量身打造其需求與期望之品牌與推廣活動，這裡所謂的在地群體包括國家、城市、社區與某些特定商店／通路在內。 (2)個人化行銷乃是為每一個別顧客提供能滿足其需求與期望的商品／服務／活動與行銷企劃，故又稱一對一行銷、客製化行銷、個人市場行銷。 2.現代行銷已經要更精確掌握單一顧客的需求、特性與購買經驗，所以建立顧客資料庫已是一項重要工具，故又稱為資料庫行銷。

區隔），而將市場區隔放在女性族群上，勢必只要思考健身類產品或女性學生族群是否要放棄或另做差異化或個體行銷策略之策略選擇？

(五)步驟五：採取行銷活動觸及目標市場

從**表5-4**中可從斜影區域的方格裡找出該休閒運動健身中心的目標市場，更可引導出相匹配的行銷活動以提高業務績效（來客數量與利潤），這也就是行銷管理者要來展開與執行的計畫（如**表5-6**）。

雖然廣告活動具有相當的吸引注意力效果，但是休閒組織與行銷管理者仍然要不斷地改變其現有的區隔策略，尤其商品分類更是要加以時時改變與創新的，因為單一的商品並不一定能夠符合獨占市場的利基，有些商品可能在商品線或市場上會有些重疊。但如果能將市場區隔策略加以不斷改變或創新，則可提供不同商品以滿足不同的市場需求，則是可預期能夠永續經營與發展的不二法門。

另外，行銷管理者也應要瞭解到協同整合的機會，就是要有效率地對於選擇目標市場區隔與執行行銷決策，乃是具有相當重要的影響。在「市場－商品表」中有一種平衡活動可進行行銷協同整合（marketing synergy）與商品協同整合（product synergy），以瞭解到休閒組織的最佳協同整合在哪裡。

在**表5-4**的橫軸部分即為行銷協同整合，就市場區隔而言代表著有成功機會，而縱軸部分乃為商品協同整合，每一欄代表研究發展與設計規劃，上市行銷的協同整合機會。休閒組織若強調在行銷協同整合上，選擇單一的顧客／市場區隔時，可能需要資源挹注在研究發展、設計規劃與上市行銷活動上，以符合多樣需求。而若休閒組織強調在商品協同整合上時，就應準備財力、時間、人力在行銷活動方面，以利讓更多的顧客瞭解到產品的特性與效益。這就是說，行銷管理者必須尋找商品協同整合與行銷協同整合的平衡，如此才能讓市場競爭優勢持續保持下去，也能增加市場地位與組織的經營利潤。

表5-6　觸及女性區隔的廣告活動（休閒運動健身中心為例）

市場區隔	可採取的廣告活動
經營者（含SOHO族）	會員制度、平面／電子媒體公眾報導、平面／電子媒體廣告、VIP頂級會員、電話行銷、業務員推銷
白領上班族	會員制度、平面／電子媒體公眾報導、平面／電子媒體廣告、VIP頂級會員、車廂廣告、業務員推銷
藍領上班族	會員制度、廣播電台公眾報告、平面／電子媒體廣告、折扣／優惠、電話行銷、業務員推銷
退休者	會員制度、平面／電子媒體公眾報導、平面／電子媒體廣告、折扣／優惠、夾報廣告、業務員推銷
家庭主婦	會員制度、平面／電子媒體公眾報導、平面／電子媒體廣告、折扣／優惠、夾報廣告、業務員推銷

三、市場定位與商品定位

緊接著休閒組織就應該決定其已選擇的目標市場所應占有的地位，這就是執行定位策略與商品差異化所扮演的角色與其方式及原因。定位乃是開發乙套特殊行銷組合以影響潛在顧客對某種品牌、商品線或組織的整體認知之概述。而位置乃指產品／品牌與競爭者的產品／品牌在相互比較下，在顧客心目中所占的地位（Lamb, Hair & McDaniel, 2003）。商品定位（product position）乃指產品被顧客依據某些重要屬性而予以定義之方式，也就是商品在顧客心目中相對於競爭者商品之地位（Armstrong & Kotler, 2005）。顧客對產品之定位乃是重要的，例如：(1)寶鹼公司洗衣劑方面就推出十一種，且每一種均有不同與獨特之位置；(2)汽車市場中各品牌之商品也各有其商品定位（如**表5-7**）。

表5-7 知名汽車公司之商品定位

豐田汽車	賓士汽車	福特汽車	富豪汽車	保時捷汽車	日產
產品品牌ECO 商品定位：經濟性	商品定位：豪華性	產品品牌 Focus 商品定位：經濟性	商品定位：安全性	商品定位：性能高人一等	產品品牌 Primera 商品定位：馬力足起動快

(一)商品定位應考量的因素

由於商品定位策略之基礎在於商品差異化，休閒組織與行銷管理者在選擇商品定位策略之目的乃在於與競爭者商品／服務／活動間會有所區別。這些區別可能會是實體上的差異（如商品的外觀、設計、功能、特性等），也可能是無形的差異（如商品的服務、品牌、商譽等）。但是不論是實體上或無形的差異，均是形成商品定位上的不同，而且均來自於顧客的主觀認知之結果，不一定是客觀的實情（林建煌，2004）。

行銷管理者與休閒組織經由產品的定位策略，將可以讓所有的商品／服務／活動與競爭者有所不同，並且須有效地與目標市場／顧客溝通。行銷管理者可考量如下因素為商品進行適當定位：商品／服務／活動的(1)特性（attributes）定位；(2)價格／品質（price/quality）關係定位；(3)競爭（competitors）情況定位；(4)用途（application）定位；(5)使用者／休閒者的特

圖5-3　Levis牛仔褲之認知地圖與定位策略

資料來源：Lamb, Hair & McDaniel（2003），李旭東譯（2003）。《行銷學》（第三版）。
　　　　　台北：高立，頁144。

性定位；(6)使用時機（product class）定位等。但是不管休閒組織與行銷管理者
選擇上述哪些種方式來定位，行銷管理者必須要強調其商品／服務／活動之特
色，以顯示出與競爭者有所不同。一般而言，行銷管理者往往會借助於商品定
位圖（product positioning map）來進行商品定位（如**圖5-3**）。商品定位圖乃藉
由圖示的方法，將顧客心目中對某一商品類主要品牌的相關位置的認知，透過
知覺圖與偏好圖予以呈現出來。

　　圖5-3以Levis牛仔褲爲例，因Levis牛仔褲市場占有率逐漸下降，不受到青
少年的青睞，因而Levis開發了一系列前衛的服飾，包括剪裁怪異的牛仔褲及尼
龍拉鏈、變裝短褲，而在成人市場區隔中也開發出休閒褲裝，以企圖重新奪回
市場占有率與競爭優勢。

(二)商品定位的步驟

　　休閒顧客經常擁有相當多的商品／服務／活動資訊，他們無法在每次進行
休閒購買／參與決策之時，重新評估有關商品／服務／活動，因此爲簡化其購買
／參與之決策過程，休閒顧客往往會將有關商品／服務／活動予以分類，也就是

將商品／服務／活動與休閒組織予以定位。因此商品定位乃是顧客對於某項商品／服務／活動相較於競爭者商品之知覺、印象與感受的一組頗為複雜的組合。

　　基本上，顧客對於商品定位可能會受到或根本未受到休閒行銷人員的協助，但是行銷管理者不可以抱著碰運氣的希望其商品定位可輕易的定位完成之心理，應該要為定位而規劃，以利在其選定的目標市場裡選擇能夠帶給休閒商品／服務／活動最好最大的競爭優勢之位置／定位。另外，行銷管理也應規劃妥善的行銷組合以創造出其所規劃的商品定位。

　　本書將採取林建煌（2004）所提出的商品定位步驟作為休閒行銷管理人員在規劃商品定位時的參考：

◆步驟一：辨識相關的競爭性商品品牌

　　行銷管理人員應由商品類別之角度來審視有哪些商品是互相替代的（也就是具有相類似的基本需求之特性），以及哪些商品品牌是互相競爭的（也就是同類需求之商品類別中有互相競爭之特性）。例如：台灣地區的摩天輪（wheel）市場有：台北美麗華購物中心、高雄夢時代購物中心、古坑劍湖山世界、花蓮遠雄海洋公園、后里月眉探索樂園、台北市立兒童樂園、六福村主題樂園等品牌。

◆步驟二：辨認目標顧客作為界定商品品牌間差異的定位基礎

　　在這個步驟裡，乃在於瞭解顧客是運用什麼樣的定位基礎來評估各個品牌商品間的差異。而這個商品定位的定位基礎有：商品屬性、商品用途、商品使用者／體驗者、商品類別、商品競爭者等定位基礎，惟不論是基於哪些個基礎來評估，均應找出各個競爭品牌間的差異點。台灣的摩天輪市場中的美麗華摩天輪被民眾票選為「最IN的約會聖地」，高雄夢時代摩天輪為「創造幸福夢想的Hello Kitty摩天輪」，劍湖山摩天輪為「觀賞自然之美與庭園景緻的摩天輪」，海洋公園摩天輪為「觀海天一色的蔚藍太平洋與青翠山巒的花蓮之神奇摩天輪」、月眉探索樂園摩天輪為「賞園區繽紛風貌與后里風光的魔法摩天輪」、台北市立兒童樂園摩天輪則是「會變換左右方向的迷你摩天輪」。

◆步驟三：瞭解顧客對各品牌間相對位置的知覺

　　在這個步驟，行銷管理人員要瞭解目標顧客對各個替代品牌間對競爭地位之認知，也就是這些品牌之間有哪些整體上的差異。由於目標顧客對各個競爭品牌間的彼此相對位置會產生商品知覺圖（product perceptual map），這個商品知覺圖（如**圖5-4**）乃在於顯示目標顧客對各品牌間彼此相對位置的知覺，也顯

示各品牌間的競爭差距（competitive gaps）。各品牌在商品知覺圖上的距離大小與替代性成反比關係。

◆步驟四：找出商品知覺圖的構面以解讀商品知覺圖

在這個步驟，行銷管理人員依據目標顧客對各品牌間相對位置的知覺，以及目標顧客對各品牌之商品在關鍵屬性上的評價，可以找出目標顧客用來形容各品牌間相對位置之整體知覺所使用的屬性，也就是各品牌間之競爭差距所隱含之屬性意義，以爲解讀商品知覺圖，行銷管理人員可找出形成此商品知覺圖的關鍵屬性（如**圖5-5**）。

圖5-4　假設的台灣摩天輪市場之商品知覺圖（只有產品點）

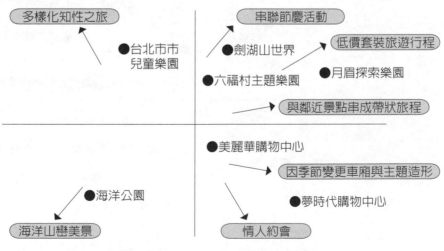

圖5-5　假設的台灣摩天輪市場之商品知覺圖（產品點＋屬性）

◆步驟五：找出目標顧客的理想點

在這個步驟裡，行銷管理人員依據各品牌間相對位置的整體知覺所使用的屬性，請目標顧客就這些屬性表示出其心目中理想品牌所應具有的價值，如此行銷管理人員就可找出目標顧客的理想點，也就是商品偏好圖（product preference map）。商品偏好圖（如圖5-6）呈現出各競爭品牌間相對位置之知覺，形成商品知覺的關鍵屬性，及目標顧客的理想點，另外，也能呈現出各品牌在市場上的機會，及主要競爭者的相對市場地位。

◆步驟六：尋找可能的定位位置

在這個步驟，行銷管理人員可以找到可能的定位位置，但是尋找產品定位位置時，有可能存在有：(1)與競爭者相似的定位，那麼就有必要比競爭者更好以挑戰競爭者；(2)為直接挑戰競爭者時就應採取與其對抗之定位，以替代競爭者的利益；(3)避開與競爭者面對面對抗的定位等策略方向，以至於其商品定位位置有可能不只一處。

◆步驟七：選定商品定位位置與傳達給目標顧客

在這個步驟，行銷管理人員有可能可以找到其定位之所有的可能位置，但是必須與其休閒組織的使命、願景、經營目標、經營資源與競爭情勢相聯結做

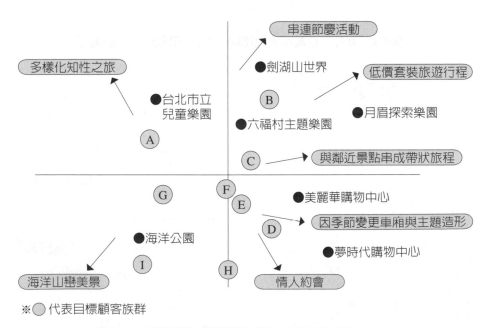

圖5-6　假設的台灣摩天輪市場之商品偏好圖

思考，以確定其商品定位之位置。當行銷管理人員選定其商品定位位置之後，即應進行規劃行銷策略與行銷組合方案，以利將此商品定位位置傳遞給目標顧客瞭解。

(三)市場再定義與商品再定位

行銷管理人員一旦選好定位策略時，休閒組織即應努力地將其定位位置傳遞給目標顧客，同時整個組織的行銷組合方案必須與定位相配合。但是休閒市場的環境變化仍是持續在進行著，而這些變化將會讓行銷管理人員必須重新思考調整其行銷策略，也就是進行市場再定義與商品再定位。所謂重新定義或重新定位（repositioning），乃是一種重新調整商品／服務／活動在顧客心目中與競爭者產品之相對位置。

休閒組織與行銷管理者利用重新定位策略以維持成長或修正定位錯誤，重新定位乃是改變休閒顧客對於組織品牌與競爭者品牌之間的認知。例如：

1. 烈酒市場，裕昌生技公司將高粱酒的無色、無味重新定位，加入流行象徵（如改變為名貴包裝、填加保健中藥材、降低酒精濃度）之後修正為吸引年輕族群。
2. 購物中心市場，1988年美國Greenbriar購物中心發現其顧客有94%是黑人時，即針對黑人顧客打廣告與回饋黑人社區（如提供獎學金給當地大學生、贊助當地小學的藝術教學活動），因而成功站穩其競爭地位。
3. 重機車市場，推出運動、休閒與強調守法，宣傳訴求為重機車的合法路權與安全、守法戶外駕駛之休閒活動。

但是休閒組織要建立好選定（含再定位）之定位位置，就必須小心地藉由與定位一致的產品績效與溝通加以維持，當然也需經常監控其位置之變化，隨時配合顧客需求與競爭環境之變化而改變與調整其定位。但是，休閒組織也不宜突然改變定位，因為現在顧客涉入／參與聲浪高漲，實在不宜貿然改變，以免打亂顧客之印象。

第3部

確立行銷方案及行銷9P策略

▲茶葉包裝行銷老商品新商機

透過包裝設計和行銷手法，茶葉原是老人專利的喝茶品茗，現在也在年輕族群的消費市場當中攻城略地。業者一方面主打養生和健康，又聘請專業設計師在包裝上下功夫；精緻而多元化的茶葉商品，大大提升年輕人的接受度。透過包裝行銷手法，不但提高茶葉這種老商品的附加價值，更讓茶商品在競爭激烈的年節禮盒市場當中保有一席之地。（照片來源：吳松齡）

Leisure Marketing Feature

　　行銷的本質在研發新的、符合顧客需求滿足、創造顧客需求的新商品／服務／活動。廣義的商品還包括了包裝、商標品牌、服務態度等抽象特質，所以廣義的product是商品／服務／活動，即為一種協助顧客達到參與／購買體驗的實體、服務與抽象特質的組合。只是商品／服務／活動之發展乃在於讓顧客瞭解、感覺與感動，因此休閒商品化計畫就變得相當重要性，唯有將其商品化才配稱之為商品，否則只停留在實驗室、孤芳自賞的產品階段，那麼休閒行銷就會失敗，且會一無是處。

▲文化創意產業展呈現文化感動與創新商機

文化創意產業自2002年列為國家重點發展計畫，文化
就是生活，文化所創造出的不只是經濟效益，還包括
無形的附加價值；人才是文化建設的基石，國民的創
意可促進文化發展，文化創意產業展將持續掀起創意
經濟的熱潮，藉由此產業交流的絕佳平台，讓跨國美
學思維與台灣旺盛的創作生命力結合，再次展現「新
東方」文化感動與創新商機。（照片來源：吳松齡）

　　休閒組織與行銷管理人員都需要有新商品、新服務與新活動的不斷注入，以形成組織的新血。若一家休閒組織沉迷於既有商品／服務／活動的行銷，不但不容易將其組織提升到一個境界，反而可能會被淘汰出局。

　　何謂商品（product）？狹義的定義為產品，其重點乃指一個產品或服務的功效、價值或實體特徵。新力（SONY）的DVD Player，馬自達汽車的M6車款、星巴克的摩卡咖啡、花蓮海上賞鯨之旅、台鐵公司的鐵路渡輪之旅、企管顧問師的諮詢與診斷報告等均算是產品。但是對於一個休閒組織與其行銷管理人員而言，商品的概念就必須更為開闊而豐富。畢竟，休閒顧客購買／參與的休閒體驗活動並不是僅限於該項活動本身而已，更重要的乃在於需求的滿足與感覺的感動。例如：(1)休閒者參與海底浮潛活動時，並不知道海底浮潛場域的選擇、維護與安全維護的過程，絕大多數的浮潛者只想在海底浮游與觀賞海底生物，如此而已：(2)參與露營活動者也如此，他們只想在活動進行時是愉悅的、輕鬆的與幸福的感覺；(3)參與工藝DIY活動，當然是在DIY過程裡獲得自我成長與幸福自然洋溢的感覺。

　　對於商品的廣義定義就不只是產品概念中所呈現的實體或功能性特徵而已，廣義的商品應涵蓋伴隨的售前／售中／售後服務、包裝設計、場地設施設備的規劃、交通設施／路線與停車設施、商標／品牌、DM／摺頁等較抽象之特質。因此Louis E. Boone與David L. Kurtz（2001）認為廣義的休閒商品乃是一種幫助顧客達到需求滿足的實體、服務、活動流程與抽象特質的組合。Armstrong與Kotler（2005）更將商品定義為市場上可供注意、取得、使用或消費以滿足顧客需求與期望的任何東西。所以本書將休閒商品定義為商品／服務／活動，也就是包括了實體物品、服務、事件、人員、地點、組織、規劃、作業流程、服務理念或是這些單品的結合，也就是所謂的休閒商品／服務／活動乃包括了有形商品、無形商品、服務、活動在內，其在市場上可供休閒顧客注意、取得、使用、參與、體驗與消費的可供顧客需求滿足的東西，也包括了上述任一、多個或所有的本質。

 ## 第一節　暢銷的商品組合與商品化計畫

　　由於商品乃是在交換過程中，對交換對手而言具有價值，並可用來在市場上進行交換的任何物品，因此商品必須具有兩大要件：(1)要具有價值；(2)要能

夠在市場進行交換（林建煌，2004）。因此，沒有辦法滿足前述兩要件其中之一的，便無法將之當作商品，例如：(1)沒有辦法回收的廢棄物就因為不具有價值或交易市場存在，所以就不是商品；(2)陽光也不是商品，因為它沒有交易市場存在，所以也沒有辦法變成商品；(3)在台灣的水稻收成後，均將稻草切割為碎稻草，以至於沒有交易的價值，所以切割後的碎稻草就不是商品。

　　商品乃是市場的提供品（market offering）的關鍵要素，商品的提供是休閒組織行銷活動的核心，也是行銷組合的起點。基本上，商品策略乃是休閒行銷9P之道，沒有了商品的其他8P策略大致上會是沒有著力的對象。行銷組合計畫開始於擬定一個能帶給目標顧客價值，以及滿足其需求與期望的提供品。同時這些市場提供品乃是可以成為休閒組織與顧客之間，所建立之具有獲利關係的基礎。

　　休閒商品的範圍應該涵蓋到商品、服務與活動，休閒組織的市場提供品通常同時提供了有形的與無形的商品、無形的服務與提供體驗的活動，而這些市場提供品都可以分別扮演著主要或次要的角色。例如，某休閒農場的農特產品（如芭樂、山藥、南瓜等）乃意味著商品而無伴隨額外服務，但是在農場內的導覽解說活動卻只是提供解說服務而已，但是在這兩個極端之間，通常會有許多商品，卻是提供了商品本身、服務與活動的組合（如南瓜由熱戀中男女認養活動）。同時，目前與未來的商品／服務／活動將會變得愈來愈為便利性、舒適性與感動性，因為休閒組織已不再只能提供單一的商品價值與目的，必須提供更多的加值服務。不但如此，休閒組織為了提升競爭優勢，不得不在提供商品／服務／活動之外，更要設法演出、傳遞、溝通與行銷更足以讓顧客難於忘懷、驚喜意外與感性幸福的經驗。這裡所謂的經驗乃是顧客永記在心、幸福洋溢、愉悅自由與個人化的體驗記憶，所以經驗在休閒行銷活動中乃是需要行銷

◀123木頭人

「123木頭人！」聽到當鬼者喊出口令，這時大家都屏住呼吸，深怕不小心動了一下就要輪到自己當鬼了。木頭人，這個古老有趣又不失新意的遊戲，玩法可以自由變化，大家運用巧思來制定規則，就可以讓這個遊戲更好玩喔！木頭人可以創意成小人兒、小貓、小狗、大象、獅子、企鵝等。（照片來源：大雪山協會王子壬）

管理者正視，以及努力追求實現並提供給顧客滿足的最重要顧客休閒體驗之價值。

一、休閒商品服務活動規劃與決策

休閒商品在本書已將之定義為休閒商品、服務與活動之意涵，一般來說休閒顧客購買／消費／參與／體驗決策之時，不只是商品、服務或活動而已，他們要的是休閒組織必須要能先想到與做到滿足他們需求與期望，而後再依他們的要求提供給他們的商品／服務／活動。

(一)休閒商品服務與活動的概念

在思考休閒商品／服務／活動之概念時，大概可思考如下五個層次與三個種類：

◆休閒商品服務與活動的層次

Kotler（2000）提出五個層次來思考商品的概念，本書引用Kotler的五層次概念來說明休閒商品的個別商品（individual product）本質（如圖6-1）。

1.核心商品（core product）：任何休閒商品／服務／活動對於其顧客均會有其根本的利益／價值，這種根本利益／價值就是核心商品。例如：

圖6-1　商品層次

資料來源：Philip Kotler (2000), *Marketing Management*, The Millennium ed. New Jersey: Prentice Hall, p.395.

　　(1)園遊會的根本價值在於互動交流或傳遞主題。

　　(2)休閒運動則在於強身、交流與自由歡愉。

　　(3)購物休閒活動在於購物、互動、學習與休息。

2.基本商品（basic product）：休閒商品／服務／活動只要能具有達到核心商品之基本功能的商品屬性，即可稱爲基本商品，這有點類似陽春型商品。例如：

　　(1)主題導覽解說只有解說員在解說，卻未能與顧客互動交流或Q & A，基本上仍是導覽解說活動。

　　(2)黃昏市場具有購物功能，惟因其購物時間短暫與規模不若購物中心，也無空調設備，但是隨購物者心境也可視之爲購物休閒之一項活動。

3.期望商品（expected product）：乃指顧客心目中的此類休閒商品／服務／活動之期待所應具備之商品屬性，而且往往超出基本屬性之要求。例如：

　　(1)參與志工活動者往往除了扮演志工角色之外，往往會兼具需求休閒、觀光、旅遊之要求。

　　(2)進行清貧旅遊者則除了休閒旅遊之外，可能還存在有壓力放鬆、心理治療之屬性。

4.擴張商品（augmented product）：其具有與競爭者相互進行有效競爭之商品屬性。例如：

　　(1)台北美麗華摩天輪即定位爲大台北居民最佳約會場所，而高雄夢時代摩天輪則定位爲夢幻的Hello Kitty。

　　(2)阿里山元旦觀日出活動與台東太麻里觀日出活動之差異乃在於地理位置（海vs.山）屬性之差異。

5.潛在商品（potential product）：乃指休閒商品／服務／活動之未來可能被發展的新屬性。例如：

　　(1)休閒運動俱樂部可能朝向競技發展。

　　(2)休閒農場可能會發展爲觀光、住宿、餐飲與社交活動功能屬性。

◆休閒商品服務與活動的成分

　　休閒商品／服務／活動的商品意涵應包括自休閒顧客離家起直至回到家之整個經驗（Middleton, 1994），所以我們將休閒商品／服務／活動定義爲各種不同構成要素的結合體或是一個套裝組合（a package）。所以我們給予休閒商品知識的定義爲：

1. 休閒商品／服務／活動乃是具體性知識（如溫泉是冷泉或熱泉、摩天輪高100米或88米）、抽象性知識（溫泉池是否有防針孔設施、摩天輪的保養維護與遊客搭乘是否有SOP或SIP以為遵行）與顧客情感評估（如敢不敢在溫泉池有許多遊客前寬衣解帶、敢不敢搭乘摩天輪）等方面的組合。

2. 休閒商品／服務／活動乃是感覺、價值與效益的結合，當然也含括有潛在風險的負面結果，所以休閒者在參與／購買之前即應進行決策評估與選擇。

3. 休閒商品／服務／活動乃為滿足休閒者之效益、目標與價值（如歡欣、愉悅、滿意、感動、快樂、幸福，或失望、生氣、憤努、挫折、悲情、不滿意等）。

4. 休閒商品／服務／活動的目的地之自然景點、人文景點、人文文化景點、社會生活景點及有關環境。

5. 休閒商品／服務／活動之場地、設施設備、交通路線與道路安全、活動項目、服務項目等。

6. 休閒商品／服務／活動目的地的可及性、合法性與安全性。

7. 對休閒商品／服務／活動目的地的形象與認知。

8. 休閒商品／服務／活動之提供者的信用、形象與認知。

9. 休閒商品／服務／活動的價格、價值與顧客休閒需求行為符合性的認知。

上述九大成分（components）乃是構成完整商品（overall product）的主要成分。對休閒顧客而言，其所滿意的休閒商品／服務／活動，不僅是消費品的使用／體驗而已，其所在乎的乃在於相關整體配合的結果，因為顧客關切的並不代表其參與／體驗／使用該休閒系統中的每一個過程／步驟均會有所興趣，而是關切其進行休閒系統中所能替他們負擔較多的功能，相對的會減少顧客不必要的工作勞務，這就是「消費系統概念」。因此，休閒組織與行銷管理者必須建立整體的行銷觀念，休閒商品／服務／活動之所以發展競爭優勢，並不完全來自於休閒商品／服務／活動的提供者，而是包含其他足以影響休閒者認為有價值之事務／事件（如金融方便性與安全性、政府法令規章、社區居民態度、交通路線與交通建設、住宿與吃飯的方便性與充分選擇性等），因此休閒組織與行銷管理者必須認清這些足以影響休閒者認為有價值之事物，方能順利發展其組織經營實力與商品銷售利基／機會。

◆休閒商品服務與活動的分類

　　休閒商品服務與活動大致上應可區分為有形商品（又可分為消費性商品與工業性商品）、無形商品、服務、休閒活動等類。廣義的說，休閒商品／服務／活動乃包括了任何可供銷售／體驗的東西，例如：經驗、組織、人物、地點與創意。我們將以有形商品／服務／活動之休閒者觀點與休閒期間長短的分類，以及無形商品／服務／活動之分類方式加以說明。

1. 依休閒者觀點來分類：乃是從休閒者在購買／消費／參與之時，所投入的心力（effort）與風險力（risk）來分類，則可分類為便利品（convenience products）、選購品（shopping products）、偏好品（preference products）、特殊品（specialty products）、冷門品（unsought products）等。

2. 依休閒期間長短來分類：乃是因為休閒顧客對某些商品／服務／活動是經常購買／參與的，或是偶爾才會購買／參與，或是幾乎不會購買／參與。因此，休閒者使用休閒商品／服務／活動的長短與頻率，會對於休閒行銷活動產生相當的影響。此分類有耐用品（durables）、消耗品（consumerables）、可拋棄品（disposables）、收藏品（collectables）、經驗品（experience）。

3. 依無形休閒商品／服務／活動來分類：乃是非傳統的行銷應用，也是無形商品概念的擴展。此行銷方式有：組織行銷、人物行銷、景點行銷、故事行銷、活動行銷、理念行銷、創意行銷等。

(二)休閒商品／服務／活動的決策

　　休閒組織與行銷管理人員對休閒商品／服務／活動進行管理之時，通常分為三個層次來考量，這三個層次為商品品項管理／決策、商品線管理／決策、商品組合管理／決策。就某項休閒商品／服務／活動來說，行銷管理者應該制定商品特色、商品利益、商品設計與商品品質等比較外顯、硬體的部分，但是在商品項目決策過程中，還有一個比較屬於軟體的重要決策，即為品牌（品牌決策問題本書稍後將加以討論）。

◆商品品項決策

　　商品品項乃指休閒組織的眾多商品／服務／活動中的某個獨特商品版本，行銷管理者的行銷決策中以商品品項決策為最根本，行銷的其他8P均是環繞著

這個基本決策。

　　商品品項決策基本上就是個別商品／服務／活動的決策（如**圖6-2**），我們將這個基本決策的重點放在商品屬性（product attributes）、品牌（branding）、包裝（packaging）、標示（labeling）與商品保證（product warranties）的決策上。

圖6-2　個別商品／服務／活動決策流程

◆商品線決策

　　商品線（product line）乃指一群彼此具有高度相關的商品，其彼此可能在功能上相似，或是均有相同的顧客群，或是經由同一生產／提供程序，或是經由相同的銷售通路，或是在同一價格帶之內。例如：休閒購物中心提供數條商品線的休閒運動服務、主題樂園數條商品線的水上活動、休閒農場提供數條商品線的農場DIY活動等。

　　休閒組織為了藉由商品線的規劃而將某些相似的商品品項放在同一條商品線上，其目的乃在於：

1.廣告時易於發揮經濟效益。
2.同條商品線可以有一致性的共同包裝，以呈現其獨特性。
3.同一條商品線上可以共用標準規格的原材料／零組件，以降低生產與倉儲成本。
4.同一條商品線的商品在配送與倉儲成本上會較為低廉。
5.同條商品線之商品品項之品質水準大多具有同等水準。

　　有關商品線策略決策包括商品線長度（product line length），也就是商品線內的商品品項數目。一般而言，商品線策略決策有四大類別：商品線延伸（product stretching）、商品線填滿（product line filling）、商品線縮減（product line pruning）、商品線調整（product line adjusting）等。

◆商品組合決策

　　商品組合乃是指某個休閒組織所上市行銷的所有商品，所以任何一家休

閒組織均有其各自的商品組合（product mix或product assortment）。例如：(1) Walmart的銷售店內約有現貨一萬五千個以上的商品品項；(2)珠寶銀樓公司在銷售現場至少有珠寶、鑽戒、手錶、各種手飾與配件等品項；(3)奇異電器有二十五萬以上的商品品項。

商品組合決策思考上，應該考量到寬度（width）、長度（length）、深度（depth）與一致性（consistency）等四大構面：

1.商品組合的寬度，乃指該組織所擁有的不同商品線數目。例如：
 (1)黑松公司商品寬度有碳酸飲料、果汁飲料、茶飲料、咖啡飲料、酒類產品、優酪乳、其他類等七類。
 (2)P&G公司則有二百五十個品牌，並且各屬不同的商品線。

2.商品組合的長度，乃指在產品組合內，該組織所擁有的商品品項數目。例如：
 (1)黑松公司的商品長度有黑松汽水、黑松沙士、吉利果、黑松葡萄柚汁、黑松烏龍茶、歐香咖啡、五良玉白酒、黑松天霖純水、美天LGG優酪乳等共六十一種。
 (2)P&G公司的洗衣精商品線即有七種、肥皂有六種、洗髮精五種、洗碗精四種。

3.商品組合深度，乃指各商品線內之商品品項中可供顧客選擇的樣式種類。例如：
 (1)黑松公司的碳酸飲料之黑松汽水有350ml、1,250ml、1,500ml、2,000ml鋁罐與寶特瓶共五種包裝形式供顧客選擇。
 (2)P&G公司的牙膏有十三種：多種防護、防蛀牙、防牙垢、雙效美白、廣效美白、兒童防蛀牙、敏感性配方，以及蘇打與過氧化氫淨白配方等。

4.商品一致性，乃指在商品組合內，各商品線在最終用途、生產／銷售需求、行銷通路與其他方面的關聯程度。例如：
 (1)黑松公司之商品一致性上乃呈現在其商品都是飲料，以致在行銷表現出高度一致性，所以其商品一致性程度很高。
 (2)P&G公司的商品均為消費性商品，且經由相同配銷通路，故其商品一致性程度相當高，但依顧客之不同功能需求來說則一致性較低。

二、商品化計畫

商品化計畫（Merchandising, MD）依據美國管理學會的定義：「實現企業之行銷目的，而以最適切的場所、最合適的時間，最適合的數量與最合理的價格，行銷特定之商品或服務的計畫與督導活動。」

休閒產業最基本的立足點乃在於滿足休閒參與者／顧客的需求與期望，而顧客對於休閒商品／服務／活動的期待不外乎如下幾點：(1)方便休閒參與之期待；(2)休閒場所給人良好溫馨而具有人性、尊重與自我成長之氣氛的期待；(3)休閒組織服務人員給人舒適、自由、自在、愉悅與尊嚴的感覺之期待；(4)休閒商品予以方便參與、購買、接受與消費的期待；(5)休閒活動給予合理、適宜或價值超越價格的期待；(6)休閒體驗價值與效益之期待；(7)休閒資訊與情報提供之期待。休閒組織應針對上述幾個期待時時加以自我檢討與查驗，其所提供之商品／服務／活動是否已能滿足參與者／顧客的需求與期望？若有所不符合時應極力改進，以求符合參與者／顧客之要求與期待。

休閒組織為達成實踐其組織願景、使命與目標，以及為追求符合休閒顧客參與／購買休閒商品／服務／活動之需求與期望，就必須將休閒商品／服務／活動進行市場優勢競爭分析、行銷活動方案設計、試銷以測試顧客回饋與反應意見，以及行銷活動方案之計畫／執行／控制／檢討修正，也就是將休閒商品／服務／活動之行銷活動方案予以商品化計畫，故本書也稱之為休閒商品化計畫。

(一)休閒商品化計畫的具體策略與行動

休閒組織／活動之呈現給休閒參與者的商品／服務／活動，最主要的乃是販售其活動、服務或商品的體驗價值與效益，所以休閒產業之商品化計畫乃是讓休閒參與者／顧客能夠享受其參與休閒時的感性、感受、感覺與感動的體驗。所以休閒產業要能夠發展商品化計畫，乃須朝向如下幾個策略與活動予以具體實施：

1.目標顧客之設定與潛在顧客之開發。
2.休閒場所、地點與設施設備之選擇與規劃策略。
3.休閒體驗／活動方案之設計與設施設備之開發。
4.休閒體驗／活動場地的設計與活動的流程規劃設計。

5.解說、導覽、參與作業標準程序之規劃。

6.休閒商品／服務／活動之方案開發。

7.休閒之體驗／活動方案組合構成。

8.參與／消費／購買／接受休閒體驗／活動方案之價格策略。

9.服務作業管理程序制定與服務人員訓練。

10.參與者／顧客參與流程系統規劃。

11.商品化業務活動規劃。

12.販售／展示／參與休閒活動之管理。

13.支援性服務之提供。

14.創造參與者／顧客再度參與消費之氣氛與促進活動。

15.提供緊急應變計畫與風險管理對策。

16其他相關之販售／參與／消費／購買／接受等各項作業之進行。

17.售後服務與成效檢討，以及改進推動。

此些商品化計畫實施之具體事項，其目的乃在於符合參與者／顧客之基本期待，以達成休閒參與者／顧客前來參與活動的高顧客滿意度。

(二)休閒商品化計畫之管理議題

休閒暢銷商品之商品化計畫的目的，乃為達成其商品／服務／活動能夠成為暢銷商品。二十一世紀初的全球金融海嘯與不景氣，休閒事業組織並非沒有暢銷商品，例如：對於休閒者／顧客所參與或購買之休閒商品／服務／活動就有所謂的很自然吸引人們參與／購買之動機，如此的休閒商品／服務／活動就可以稱之為暢銷商品。

至於如何成為休閒暢銷商品？很可能永遠是休閒組織與行銷管理者必須持續進行研究與發展之議題。日本神田範明（2002）即提出如下公式：

1.銷售＝商品力×銷售力

2.商品力（商品本身所具有的魅力）＝品質×價值×感動

3.銷售力（銷售方式所具有的優勢）＝廣告宣傳×營業×流通×銷售×服務

4.感動＝獨創性×潛在需求之合適性

※上述四個公式的「×」乃表示此些相乘效果所產生出來之意義，並非指「數學上的乘算」。

　　所以休閒組織要想使其休閒商品／服務／活動成為暢銷商品時，應掌握住商品本身具有的魅力（也即顧客感受之休閒體驗之價值與效益）和其具競爭優勢之市場行銷能力，所發揮之乘數效果，其具有感性、感動之品質（如**圖6-3**），自然而然地可以使其休閒活動成為暢銷商品。

(三)休閒商品化計畫體系

　　休閒商品／服務／活動之商品化計畫可予以有系統的整理而形成一個體系（如**圖6-4**），該體系中較為重要且為休閒組織與行銷管理者關注之焦點如下：

1.商品化計畫的擬定：舉凡商品／服務／活動的競爭情勢分析／SWOT分析，休閒組織願景／使命／經營目標、行銷計畫、資訊情報系統與分析評估方法等，均足以影響到該組織的商品化計畫，當商品化計畫既經確立之時，即應進行商品化策略之規劃與管理。

2.蒐集資訊與情報：乃需先建置乙套組織的資訊情報系統，該系統需涵蓋組織內部與外部資訊之蒐集，這些資訊系統應涵蓋CRM、SCM、MIS、ERP、POS等系統的連結與資訊情報之運用。

3.分析與評估方法：在進行商品化策略選擇之前，應建立乙套分析與評估的方法，以為提供商品化策略之決定依據。

4.商品化策略：在進入商品化策略之戰術與戰略規劃之際應就：(1)商品組合企劃與策略；(2)人員訓練與組織發展；(3)行銷計畫與管理；(4)服務作業流程合理化；(5)顧客服務與關係管理；(6)通路與流通管理；(7)價格與品牌定位；(8)場地設施設備規劃與管理；(9)促銷與公共報導策略；(10)緊急應變與危機管理等方面，加以瞭解、分析與建構出合乎組織願景、使命與目標的商品策略。

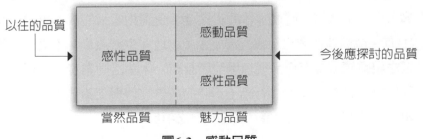

圖6-3　感動品質

資料來源：神田範明著，陳耀茂譯（2002）。《商品企劃與開發》。台北：華泰，頁21。

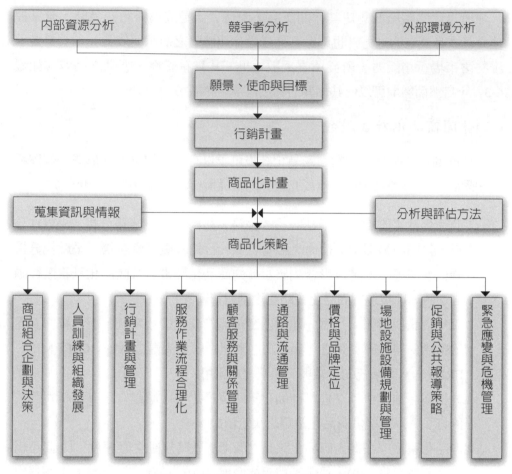

圖6-4　休閒組織商品化計畫體系圖

5.商品化作業：上述的商品化策略在市場測試／試銷步驟中，已能讓行銷
管理者取得所需要的資訊，以供最後決策，決定其新商品／服務／活動
是不是要如期如計畫上市行銷？若是經由市場評價的結果要上市，就接
著進行商品化（commercialization）或正式上市，將新商品／服務／活動
導入市場。在這個時候，休閒組織會承受到相當大的成本壓力，諸如：
(1)有生產製造作業之組織就需要生產場地與生產設備，不需生產製造作
業之組織應該要有商品展示場地與設施，休閒活動業者更需要停車與活
動場所與設施設備；(2)行銷上市時的廣告宣傳與促銷成本等，是休閒行
銷人員必須妥為規劃與進行資金預算之項目。

另外，上市行銷的時機（timing）更是值得行銷人員深思熟慮的重要項

目，因為太早推出會落得無法取得顧客共鳴而失敗，太晚上市則是無法吸引顧客注意焦點，而需大量廣告促銷費用來支持。同時上市推展的地點是單一地點、單一區域或全國性推展，均是行銷管理者必須深入分析以為選擇者。

若是休閒組織與行銷管理者具有國際行銷能力與資源者，應可經由策略聯盟、併購策略、跨國投資等方式，向全球擴展其新商品／服務／活動，但是保險的作業法則是採取有計畫的逐步市場擴展（planned market rollout）方式。

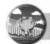

第二節　休閒商品發展與生命週期管理

休閒組織在發展新商品／服務／活動之時，應該講究挖掘顧客的潛在需求，並據以為不斷地開發新商品／服務／活動，以為隨時滿足顧客的需求、期望與欲求，並藉此延伸其事業經營觸角，以確保組織在休閒市場上的優勢地位與吸引更多的潛在顧客，達成休閒組織永續經營的事業願景。

基本上，任何商品／服務／活動均有其商品生命週期（product life circle, PLC），當商品生命週期呈現出衰退與老化的重大行銷挑戰之時，休閒組織與行銷管理者就應構思如何不斷地開發新商品以替代老化的商品（新商品發展的問題），以及調整其行銷策略（商品生命週期的策略問題），以為成功地在商品生命週期的各個階段成功地管理其商品／服務／活動。

另外，新商品／服務／活動的上市成功率大致上並不高，據研究指出：消費品約有三成到四成的成功機會。惟休閒產業的投資額大致上均相當的龐大，所以休閒組織大多不太敢冒太大的風險來輕易開發新商品，而是採取各種新商品之商品化計畫來開發，以增加成功的機會。但是休閒組織若一昧不發展新商品時，將會因商品生命週期循環因素導致無法提供新商品／服務／活動給顧客購買／參與，甚而流失目標顧客。所以休閒組織仍要時時開發新商品，但是應步步為營，妥善應用技術分析，採取審慎的態度以掌握住每一個新商品發開的細節，以降低失敗之風險。

一、休閒新商品的基本概念與分類

高雄夢時代購物中心的摩天輪定位為「Hello Kitty摩天輪」，以紅、橙、黃、綠、藍、紫色繽紛車箱，車廂外觀裝扮Kitty、丹尼爾、Melody、喜拿、布

丁狗、大眼娃、酷企鵝、大寶等Hello Kitty族貼紙，將Hello Kitty樂園高掛高雄天空，呈現出幸福與夢想的「Hello Kitty摩天輪」，乃是業者深入瞭解市場脈動，進而掌握市場優勢並和台北美麗華購物中心與劍湖山世界的摩天輪形成區隔，而吸引大批人潮創造高雄夢時代購物中心的傲人業績。

(一)休閒新商品的基本概念

對休閒組織來說，新商品約可分為商品修改、商品線發展、進入相關的商品類別、進入全新的商品類別等四大類，乃為對休閒組織的新穎程度來分類。另外，若從顧客的觀點來說，則可將新商品分為突破性發明、領先性的創新、修改性的創新、模仿性的新商品等四大類，乃為對市場的新穎程度來分類。

(二)休閒新商品的分類

1.創造市場的全新商品：如愛之味的鮮採蕃茄汁、京華城購物中心二十四小時百貨商場、Palm的記事本與搜尋功能等。

2.進入既有市場的新商品：如五星級汽車旅館、休閒農場進入遊樂市場與餐飲市場、民宿進入旅館市場。

3.進入市場中既有商品之新商品：如Qoo以酷兒虛擬人物進入市場、美術館引進咖啡文化、文化創意產業中的手工藝品市場逐漸形成產業。

4.既有商品改良或改變成的新商品：如汽車業之改變內裝或外裝件而以新車種面世、Piano Club的裝潢改變並搭配節目流程改變以吸引顧客、休閒中心的改變裝潢與汰換設施設備而以嶄新面貌推出等。

5.既有商品予以重新定位：如運動俱樂部調整入會費與票價以吸引不同層次顧客參與、購物大賣場修正會員制為開放社區民眾之非會員制、五星級大飯店之總統套房開放給有錢願出錢的民眾進住等。

6.降價求售手法：如餐飲店的非用餐時段優惠價、休閒樂園非假日時段低價優惠、旅館非假日住房費三折優惠等。

7.既有商品改良後並更改名稱之新商品：如旅館兼營藝品展售業務、遊樂區門市販售非主題園商品（餐飲品除外）、地瓜葉變成養生菜等。

二、休閒新商品的發展流程

休閒新商品發展乃係將所企劃開發之新商品／服務／活動，以至於上市行

銷的一系列流程（如**圖6-5**）。

(一)需求的探索與檢討

在本階段，休閒組織與行銷管理者應積極尋找其目標顧客，並做到：

1.發掘目標顧客之需求。

2.瞭解目標顧客之真正需求與要求。

3.檢討其需求是否真為顧客所需求之商品。

4.此商品在休閒市場中的定位所在為何？

5.蒐集有關於此商品之創意等方面的重點，並作為發展新商品之基礎（如**表6-1**）。

(二)設計開發新商品

在本階段，休閒組織必須開始評估所有創意構想，例如：新商品創意的市場性、報酬性、合法性、適宜性與可行性。同時將創意構想轉化為實際的商品／服務／活動。同時藉由商品在目標市場／顧客群所揭露的顧客意見與訴求，予以建構新商品之商品定位，及其市場規模預測、品質要求標準、行銷組合策

圖6-5 新商品發展流程

159

略、設計開發預定進度,以及確認此商品確有其需求等步驟,均爲本階段的重要工作項目(如**表6-2**)。

表6-1 休閒需求的探索與檢討

步驟	簡要說明
一、找出目標市場	需要掌握到目標市場/顧客是否具有成長潛力,同時新商品在市場中要能符合組織之提高競爭地位與市場吸引力的需要。另外,休閒組織要能掌握到有關資源與技術,以及進入此商品市場障礙不宜太高。
二、分析目標市場結構	應對目標市場有所瞭解,並要能分析與審驗商品之市場區隔、市場生命週期與競爭情勢分析等情況,並鑑別出本身的資源與技術是否具備足夠能力進入此一市場。
三、發掘目標顧客之需求與期望	以市場調查或行銷研究方式進行目標市場與目標顧客之需求與期望、市場規模大小、市場特殊屬性、利益關係人等方面的資訊蒐集與分析,並找出真正符合目標顧客之要求,以利發展新商品。
四、商品空間之檢討	經由市場調查或行銷研究之後,休閒組織將能確實的瞭解目標顧客之需求,進而針對研究結論來查驗商品間的位置關係,此即為商品定位分析,也就是瞭解商品空間上的空隙是否值得開發之問題。
五、蒐集創意與構想	創意衍生乃是系統化的尋找新商品之創意與構想,而創意構想之來源乃來自於組織內部與外部的創意來源。但是休閒組織需要對具有提升競爭優勢、與眾不同的創意,均加以蒐集、檢視與評價,將符合組織願景、使命與經營目標之創意付諸/轉化為新商品構想。

表6-2 休閒新商品的設計開發

步驟	簡要說明
一、創意構想之市場測試與決定	需要瞭解與確認顧客所要求之商品屬性,並與創意構想結論相對比,以及整合為預擬開發的實際商品。評估重點為:顧客偏好,以及要如何選擇,藉以確立顧客偏好順序,以及評估其可行性。
二、商品定位與預估需求	商品定位可分為主觀性定位(乃指利用經驗值與直覺來選擇其位置)與客觀性定位(乃指以調查蒐集之資料做統計分析、以所得結果做定位),定位後即可推估大約市場規模以為行銷策略規劃之依據。
三、品質需求計畫	引用品質機能分析表(QFD)手法,為新商品規劃出品質需求計畫,作為商品設計規劃時考量與整合的品質標準/依據,同時作為該商品設計規劃與開發製作時的媒介/橋樑。
四、設計開發進度計畫	此步驟可分為設計與開發規劃、設計與開發輸入、設計與開發輸出、設計與開發審查、設計與開發查證、設計與開發確認、設計與開發變更之管制等七大過程。而此七大過程應建立其設計與開發進度計畫表,以掌握各過程之進度能如期完成。
五、行銷組合策略	商品/服務/活動之名稱、包裝、價值、通路、廣告文宣、促銷宣傳、服務人員能力、服務作業流程、設施設備與場地、與顧客夥伴管理、行銷企劃書等應在設計開發之新商品特點上有所考量,當然等到上市之測試與正式上市行銷時均可作修正與補充。

(三)設計、試製與評價

在本階段，休閒組織與行銷管理者應進行如下作業／過程：(1)品質需求與設計結合；(2)商品設計；(3)商品試製；(4)商品評價；(5)商品試銷（如**表6-3**）。

(四)市場測試

在本階段，經由市場實地市場測試，乃是此商品試銷過程中較大一點的抽樣區域進行測試，以宣傳促銷手法（廣告、折價券、優待券、特別活動等）來促銷，以瞭解市場反應與顧客接受度。同時藉由市場測試階段，可以決定正式上市時間、價格、服務供應、服務作業管制等作業系統，以及確立廣告宣傳溝通之方式（如**表6-4**）。

表6-3　休閒新商品的設計、試製與評價

步驟	簡要說明
一、品質需求與設計結合	商品的品質需求計畫乃將顧客需求轉化為虛擬商品，在正式商品設計時，應將此虛擬商品轉化為實體商品／服務／活動之方向，以為在市場上得為顧客所接受參與或購買。
二、商品設計	正式商品設計作業乃將顧客需求、組織資源、法令規章、利益關係人建議等加以融合而形成商品草案、設計圖（含品質需求計畫），設計者並和商品／服務／活動企劃人員溝通與修正，以形成正式商品藍圖。
三、商品試製	依正式商品藍圖辦理採購、發包與施工、監督等作業（但是休閒商品／服務／活動若非實質商品時，則會以模擬試製、試玩、試遊或試車代替試製階段），當試製完成／結束時即應進行商品評價作業。
四、商品評價	試製或試車可利用查核表來進行參與人員之評價作業，而試玩／試遊則以遊客意見調查表來蒐集資料、分析與分析之方式來進行。
五、商品試銷	小規模／特定對象之試銷作業乃是利用某些人／某地區居民來進行購買／參與／休閒商品，以瞭解是否可以滿足其需求，若有落差時則予以檢討與修正，以符合目標顧客之要求。

表6-4　休閒新商品的測試作業

步驟	簡要說明
一、行銷策略測試	經由大一點規模的市場測試，將可測試出行銷組合策略之可行性？價值？廣告宣傳效果？通路效果？促銷策略效果？人員服務績效？服務作業流程可行性與評估？設施設備評價？以作為正式上市前修正／調整參考。
二、市場需求測試	經由大一點規模的市場測試，將可推估市場規模有多大？平時與假日前來參與／購買之休閒顧客數量有多少？休閒組織可接待顧客之規模與滿足顧客需求的能力有多大？
三、市場評價	經由大一點規模的市場測試，將可瞭解到市場需求，進而修改商品／服務／活動，以符合市場／顧客需求（評價可分為針對機能、功能、價值、形狀、外觀、售價、收益情形進行分析評價）。

(五)正式上市

在本階段，乃在市場測試結束與評價結果是成功的時候，新商品即可準備正式上市行銷，而擬妥上市計畫書與廣告宣傳計畫等行銷企劃乃是必要的工作。當然，商品化計畫是在正式上市之前就應該準備妥當的必要工作，因為在這個時候最重要的就是將新商品／服務／活動上市，而且一旦將新商品導入市場，休閒組織就會面臨很高的成功機會，或是可能會上市失敗的壓力（如**表6-5**）。

(六)商品生命週期管理

在此階段，最重要的乃是追求新商品的持續發展，以及各個新商品的成功。但是新商品的成功乃需要有持續不斷的創意，以及將創意轉化為商品／服務／活動，更需要將之成功定義、定位與再定義／定位，以找到合適成功的市場與顧客，這階段也就是商品生命週期管理的工作。商品生命週期階段的主要工作步驟為市場反應分析、競爭優勢分析、商品行銷組合策略檢討與修正、組織新商品發展等（將於後面加以說明）。

三、休閒商品生命週期管理

休閒商品仍然有如工業類與商業類商品一樣有其生命週期，若休閒組織未在商品開發時予以考量並在新商品的生命週期中善加管理，則該組織將無法在

表6-5　休閒新商品的正式上市作業

步驟	簡要說明
一、商品化上市行銷	1.新商品上市行銷前預估競爭者會立刻跟進時，宜採全國性或全面性的上市宣傳廣告策略，以期市場先占先贏；反之若預估競爭者尚未能跟進時，則可採漸進方式上市行銷。 2.但是新商品上市（不論全面性或漸進式上市），均宜步步為營，一步一腳印地展開商品化計畫與策略行動。同時在上市時也應有效反應市場變化，並查證、查驗與確認有關的行銷關鍵要素，以為持續改進。
二、商品上市後之評價	新商品上市後其上市業績、利潤、顧客價值、顧客服務等方面均應作評價，若均符合預期目標則應本著「好還要再好」思維持續改進，若不符合預期時則應立即分析與改進。這步驟最重要的是爭取顧客的維持與再度參與／購買、品牌知名度與指名度、顧客忠誠度與信賴度，以力求發現新的空間與掌握強而有力的競爭優勢。

其新商品甚或其品牌之行銷與利潤上獲得最大的利益。商品銷售階段之生命週期一般包括有導入、成長、成熟、飽和、衰退等五個階段（如**圖6-6**），在此五個階段裡的休閒消費心理意義也各有不同，值得休閒組織在商品開發管理中就須加以研究其各階段之消費者心理反應，及早因應，但是有許多的休閒商品是呈現循環再循環型狀，而不是一般學理上所稱的S型，此乃是休閒組織在其商品衰退期時強力促銷之後再創佳績，或是在衰退期時注入新生命（創新、改進或改變的元素）而呈現另一波高峰的情形。

(一)商品上市行銷階段的休閒消費心理意義

◆導入期的休閒消費心理

休閒商品在導入期時顧客對其商品參與處於摸索學習階段，同時商品之服務作業技巧較不完美且其知名度較低、休閒產業市場競爭較不激烈，所以此時的休閒參與者大多是在求新、好奇、趨美、適時與時髦的心理需求下，帶頭進行參與休閒。然而大多數的休閒消費者則因為仍對新休閒商品／服務／活動不瞭解，或不想冒險當白老鼠，或仍執著以過去的休閒習慣等心理因素，而出現不同程度之學習、接受、拒絕反射；而此時休閒組織則在服務作業技巧上力求精進，擴大行銷宣傳與強力促銷，以為縮短休閒新商品之導入期時間。

◆成長期的休閒消費心理

此時期的休閒商品在休閒市場上應是初站穩腳步而有更多的企圖心加速拓展開發目標顧客的參與，一般而言，此時期的參與休閒者逐漸增加，業績也緩步向上提高，惟市場競爭也同時出現於此一休閒新商品行銷活動中。此時期之

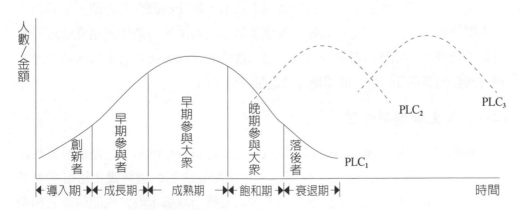

圖6-6　休閒商品生命週期與休閒者類別分布

Leisure Marketing: The Core

休閒參與者大多是先前試參與過而持續再參與之情形，同時並引領較為保守的休閒顧客跟進參與休閒，惟此休閒商品的進入市場時間還算短暫，所以此時的休閒商品可能會有所修正或調整，是以給予休閒參與者疑惑與風險的感受；然此時的休閒組織應加強廣告宣傳，刺激目標顧客參與的欲望與信心，而持續作溝通與教育以讓更多的目標顧客瞭解新的休閒商品乃是很重要的工作任務。

◆成熟期的休閒消費心理

此時期的休閒商品大致上已定位完成，服務作業技巧已相當熟練，前來參與休閒者也大幅度的增加，休閒組織之該項商品的利潤也達到高峰，然而市場競爭者也大幅度增加。此時期的休閒組織應該朝向開發市場之深度與廣度，改變廣告宣傳策略（如比較法代替報導方式），價格政策彈性化，強化休閒商品之差異性等方式，以吸引更多未來參與／消費之顧客；然而此時期的休閒參與者對於休閒產業中各休閒組織之商品價值、功能、特色、價格及服務作業之感受方面變得相當在意與敏感。

◆飽和期的休閒消費心理

此時期的消費者需求漸趨飽和，同時其消費／參與休閒之需求開始轉變為追求新穎的、不同的、特別的與未曾參與過的休閒商品。當然此時期的休閒參與者對新商品／服務／活動之品質及價值、效益之要求更為嚴格；而休閒組織在此時需要加強管理績效，修正市場策略與商品策略，改變廣告宣傳內容，樹立商品新形象，擴大行銷組合策略，加強開拓市場。

◆衰退期的休閒消費心理

休閒商品有時因經濟不景氣、消費者口味變化、全球化因素、新商品導入等因素，造成現有商品老化或面臨撤退之情形。休閒組織在此時期，應該思考是否繼續經營下去？或是採取收割改變策略？這些決策乃是休閒組織管理階層與策略管理者必須作判斷的時機與決策；此時的休閒參與者大多抱著期待，希望有同類的新商品應世，或期待休閒組織降價吸引。

(二)商品生命週期管理

商品生命週期管理（product lifecycle management, PLM）乃是商品已在市場上正式全面性上市之時，組織應該考量其商品的生命週期變化情形調整其「產、銷、人、發、財」等五管策略，因為組織乃以追求最大利潤與最高利潤

164

為其組織之共同願景為目的，所以當其商品的PLC已走到飽和期或衰退期時，應即時改變經營管理策略，否則將會把成長期與成熟期所賺取的利潤倒賠，甚至很可能撤退或結束。

例如有新的競爭者投入市場作競爭時，要採取強攻策略？或採取防禦策略？所以組織之經營管理階層與行銷管理人員、企劃人員應當時時針對其商品作盤點，查核價格策略要修正？廣告文宣要增加或減少？商品定位要不要改變？促銷策略是否要調整？人力資源策略要增員或裁員？……凡此種種均是組織要能瞭解其商品之PLC所處位置的關鍵因素。

◆市場反應分析

休閒產業市場之反應，正是休閒商品生命週期管理中所應注意的，諸如在導入期時其市場規模較小，成長也很緩慢，同時組織之商品知名度也低，則市場之競爭狀況將不會很激烈，此時新導入之商品則可採取高價的市場去脂（market skimming）定價策略來創造利潤，惟若市場發展快速或競爭者相繼進入市場，此時價格敏感度很高，其商品定價策略則採市場滲透（market penetration）之低價策略，期能順利進入市場。

市場中經由經濟理論與物種進化論之「物競天擇」過程，演化出自然的競爭性市場結構，而在商品之導入、成長、成熟、飽和以至於衰退階段，其市場中的反應將會是促使商品定位更為明確，即在商品成熟之後，各競爭者爭相提升自己的市場競爭地位與市場吸引力，任何人想要進入此市場，均須在大環境競爭，直到最後而產生優勝劣敗之情形。

市場在成熟之後，市場中除了大型組織及專業性組織之外還可能有第三家存在，惟此家規模通常不很大，業務則太多元化，而缺乏規模經濟或顧客忠誠度，故大多進行價格競爭，且其投資報酬率則屬不佳，然而如此的三家則可共存於其產業之中。

在市場各階段之生命週期中，市場之變化及反應左右了休閒產業之組織與休閒參與者的心理層面，在其心理層面之反射下，將會使其採取之策略隨著市場各生命週期中之市場反應而有所差異，也就是說市場反應將會左右休閒組織採取不同的對應策略。諸如：SPA業者在2001年於台灣屬導入期與成長期，在此時的價位較高乃因投入此產業者規模不經濟，惟到2002年下半年則因大量SPA業者投入，因而產生了價格差異化策略與創新SPA為具有療效之商品策略，

使其價格方面在有機能性或功能性之業者較高於未具特殊功能或機能之業者。

◆競爭優勢分析

休閒組織之條件／資源隨著環境與時間變化，及其商品／服務／活動之商品生命週期之轉化，而造成其產業或組織之市場競爭地位與市場吸引力發生變化，例如阿里山遊樂區因小火車摔落事件造成該地區住宿退房達到三成以上，日月潭船難事件造成日月潭遊客銳減五成以上，921大地震災區遊憩與觀光飯店業蕭條達兩年以上；而宜蘭冬山河因國際童玩節之配合造勢形成2001年至2002年觀光遊憩熱潮，屏東海生館則在屏東縣政府及中央政府之大力支持及宣傳下形成其服務優勢，大甲鎮瀾宮媽祖出巡則在台中縣政府之媽祖文化節助益下形成其活動優勢等，均受到其環境變化之影響而形成其優勢或劣勢。

波特把企業所處的競爭環境中的組成分子分為五大類型，即直接競爭者、供應商、消費者、替代品及潛在進入者。

例如：對於一家主題遊樂園之經營管理而言，其最直接之競爭者當然是鄰近地區的觀光遊樂區、觀光農場、渡假村等業者之替代性競爭力，而主題遊樂園之上游供應商（如機械設備廠商、觀賞設施廠商、表演團體、餐飲原料或設備供應商等）及一般團體的遊園觀光客對其價格之議價能力，另外，若當地區為尚具有利潤之時，則財團另組替代性業者進駐形成潛在競爭者。

休閒組織之策略管理者與行銷管理者應該將其組織所處之競爭地位與市場吸引力作盤點與診斷，瞭解其組織所位處之環境，並採取合適的對應策略，以確保其競爭優勢。波特也認為一個企業的成功與否必須策定其一般化策略，而此一般化策略即為低成本策略、差異化策略與集中化策略。Michard A. Hitt（1999）提出差異化策略、成本領導策略、集中低成本策略與集中差異策略。

◆商品行銷組合策略檢討與修正

新商品正式上市行銷之後，應時時針對商品之行銷績效予以評估，若是其實際績效未達預期目標績效時，即應針對其行銷組合策略作盤查分析，以瞭解並掌握其行銷資源組合之情形，諸如：

1.商品定位方面：商品定位是否符合組織之預期目標？若不能達成目標時，是否要將其商品定位予以修正或調整？而在商品定位上其目的乃在發覺是否有另項機會（opportunity）？或其已不適切時想將其轉移一個更好之位置的再定位，及追蹤其在市場的目標可否達成。

2.品質需求方面：商品品質需求計畫是否符合顧客所要求之真正品質？若是顧客的品質要求已超越新商品開發之時的品質需求計畫時，則組織應針對商品的品質再予以具體化轉換為能夠符合顧客之要求的水準。

3.廣告策略：廣告策略之應用在商品生命週期各階段中各有不同的策略，諸如在導入期之廣告策略乃是相當常用的而且是採取較為強勢的廣告策略；惟在成長期的廣告費用往往高於導入期，以利消費者能對商品有較高的認識；成熟期的廣告要調整增加其預算或訴求改變嗎？就看商品是否要加強投資其品牌，使其品牌成為組織之資產；飽和期之廣告策略則可延續成熟期之品牌投資策略；衰退期時則視其要進行商品收割策略（不再增加廣告投資）或繼續採取投資策略，或採行集中效果策略（分析商品個別通路、地區之損益、留下符合經濟效益之通路、地區集中促銷）。

4.通路策略：通路策略之應用也可應用在商品生命週期之各階段，採行有所不同之通路策略，諸如導入期之通路策略因係新商品致其通路較為不廣，惟此時應極力擴大其通路；成長期通路應該擴大策略，以加速取得競爭優勢；成熟期大致上消費者對品牌支持度較穩定，新加入者不多，惟若有新加入者時則必來勢洶洶，故或可採行市場修正策略、商品修正策略、通路修正策略以為因應；飽和期通路大致穩定，視競爭者加入狀況而採行市場修正、商品修正或通路修正策略以為因應；衰退期則宜採取集中效果策略以維持其競爭優勢，或乾脆退出市場之策略以為因應競爭者。

5.促銷策略：導入期乃要採取強力促銷之策略，以吸引潛在顧客並逐步建立經銷網／經紀網；成長期則比導入期應更擴大投資經費以為擴充市場占有率，同時試著進入新的市場區隔與銷售管道，並擴大品牌知名度；成熟期與飽和期則視市場定位與通路是否需要轉型或修正而定，若須修正則不妨持續擴大促銷經費，以確保持續市場競爭地位與市場吸引力；衰退期時則須由經營階層決定，到底要持續投資或採取收割措施不再增加促銷費用，而以昔日累積之銷售力來販售，以為將促銷費用節省為組織之利潤，當然也可採取集中效果戰略，專攻特定有效益之通路或地區，以追求穩定利潤。

6.價格策略：導入期可採取高價之市場去脂定價策略與低價之市場滲透策

略，當然要採取哪種策略則視其商品之品牌知名度與潛在競爭進入市場時點與可能性、消費者對其價格之敏感度及是否已為經濟規模而定；成長期價格大致可維持導入期之價格水準，惟此時對商品之改良以領先競爭品牌、降低服務作業成本以儲備降價之實力；成熟期與飽和期若未修正其市場定位策略與商品修正策略時，則將要考量是否降價以為穩定其顧客，惟若其品牌知名度能維持在一定水準之上時，則可免淪於採取降價策略；衰退期則視其經營管理決策，若為採行收割措施時則大致可降低價格以穩住營銷業績，惟若採取集中效果策略之時則可免採取降價策略。

7.品牌策略：品牌形象策略不論其商品生命週期處於哪一階段均為組織必須努力建立品牌知名度與形象，因為二十一世紀的產業均可以說面臨了商品的區隔效果降低、平均品質／性能的提升、商品生命週期的縮短與企業之購併增加，所以要進行品牌管理，而品牌行銷管理則應由如下幾個方向來進行：增加品牌面度以豐富品牌個性、集中表現品牌特質、建立獨特的品牌行銷管道、建立品牌架構及回饋並作動態管理。品牌形象與品牌切入點會隨著市場之動態改變，但卻是要確保品牌核心價值（如顧客忠誠度、獲利率），否則品牌管理將是沒有意義的。市場愈成熟，品牌在消費行為過程中的角色愈為重要，所以除非組織想完全撤出市場，否則品牌形象策略乃是持續不斷地投資，而把品牌變為資產，把品牌變為商品價值之代表，則組織之永續發展將可持續下去。

◆組織新商品發展

休閒組織新商品的發展流程乃始於商品創意而止於商品化。休閒組織應該要抱著「順序性商品發展」（sequential product development）的方法，在組織內部各個部門間將新商品傳遞到下一個階段或部門之前，應要個別完成其階段流程／任務。此乃井然有序、一步接一步的按部就班以協助將複雜且有風險的商品發展專案，掌握在合理、可行的範圍之內。但是其發展流程之速度快慢乃須視市場情勢變化與休閒組織之資源、技術能力而定，否則易於導致新商品失敗。為了使新商品上市得以順利進展，任何休閒組織與行銷管理者均應擬定乙套新商品上市計畫（也許要有備援計畫）以供遵行。

所謂的新商品上市計畫大略有下列兩大方向應加以注意：

第一，新商品上市之前的專案研究方向與項目有：

1. 編製新商品的知識：如型錄、海報、DM、摺頁等。
2. 編訂新商品之服務作業流程與作業程序書、作業標準書：如導覽解說作業流程、活動作業流程等。
3. 建構新商品標準話術：如組織、商品／服務／活動、應對與拒絕、價格策略、抱怨處理、退換貨處理、反應回饋、售後服務與顧客關係管理等方面的話術、應對與溝通、說服、談判等。
4. 制定商品價格策略。
5. 規劃經銷／經紀與物流配送、交通運輸指南等方面的通路策略。
6. 制定針對組織內部與外部關係人之促銷、宣傳與溝通策略。
7. 召開組織內部（前場與後場均涵蓋在內）全體人員之服務訓練與行銷技術能力培育訓練等。

第二，新商品上市發表會的方向與項目有：

1. 如何辦理好對內部利益關係人的新商品發表會，以強化員工的服務水準（尤其第一線人員更為重要）。
2. 如何辦理好對外部利益關係人的新商品發表，以讓其能瞭解新商品之價值與利益（尤其有關行銷9P的內容均應納入）。
3. 上市簡報：如商品目的／價格、效益、目標顧客、與競爭者商品SWOT分析、新商品營運目標等。
4. 角色扮演：乃為上市發表會之模擬作業，以找出待改進缺失與研討緊急事件／危機因子的應對等。
5. 新商品發表記者會／說明會。
6. 新商品公眾報導與（或）宣傳廣告。
7. 新商品上市發表會後檢討、分析、改進與建檔並分享給所有的行銷人員，以作為下一波新商品上市發表會改進參考。

第七章 休閒商品品牌決策與價格策略

- 第一節　休閒品牌決策與品牌權益管理
- 第二節　休閒商品行銷方案的價格策略

Leisure Marketing Feature

　　品牌的開發與成長乃是休閒組織與商品／服務／活動成功的一項主要因素，任何休閒組織在動態市場中能夠有效的管理品牌與妥適的採取決策以維護及提升其品牌權益，乃是創造該組織經營利益與品牌價值的不二法門。而在休閒商品／服務／活動的定價策略過程中，則必須考量到其商品／服務／活動與市場／顧客定義與定位、價格特性、定價方法與影響其定價決策等因素，妥適訂定具有競爭力、品牌價值、符合顧客休閒需求等方面要求與平衡的價格。

▲日月潭涵碧樓飯店乃是在賣感覺與生活體驗

產品是指市場上任何可供顧客注意、獲得、使用或消費的事務，旨在滿足需求與期望。因此，產品可以是實體商品、服務、零售商店、人物、組織、概念。而品牌的重要性遠大於產品，因為相同產品雖都能滿足消費者的需求與期望，但是品牌卻能夠導致產品的差異化。日月潭涵碧樓飯店雖是觀光、休閒、會議、遊憩型態的飯店，但是她將飯店內之泳池與湖面連結，創造的優質服務與尊容形象，以及前進式的獨特建築風格，充滿顧客服務的價值，將該飯店推向高檔與優質的品牌境界。（照片來源：德菲經營管理顧問公司許峰銘）

　　休閒組織在經由商品組合決策過程時，即應思考其商品決策是否能夠在目標市場中，將自己的商品／服務／活動和其競爭者加以有效的區別？這個時候，品牌就是一個主要的區別與識別的工具，休閒行銷人員可以藉由品牌的定位，使其目標顧客在自己的商品／服務／活動中，以與競爭者進行有效的區別。

　　依據美國行銷協會（AMA）之定義，所謂的品牌乃是「為廠商或中間商用來辨認（identify）供應之商品或服務與其他競爭對象之商品或服務有所區別之名稱、文字、符號、圖案，或前面四項之組合」。所以說，休閒組織之所以也需要導入品牌的概念與策略，主要乃在於能夠與其競爭者有所區別，也由於使用品牌於休閒組織與商品／服務／活動，而有所謂的組織品牌與商品品牌之運用方法。

　　由於品牌也為顧客在進行其休閒購買／參與決策的一種識別工具，所以品牌不但是休閒組織與商品／服務／活動對顧客的信用保證與服務承諾。同時也是品牌的價值定位，因此有所謂的高檔品牌、中間品牌與低檔品牌之區分。所以，休閒組織與行銷管理者／品牌經理就要瞭解到其品牌要如何經營？價格定位要如何進行以襯托出品牌的價值？要不要依賴大量媒體廣告？要不要創造故事／事件來進行熱鬧的行銷活動？另外，組織之商品定價策略方向，以及組織的財務槓桿運用是否能夠順利經營、創造與維持其品牌的價值？

 ## 第一節　休閒品牌決策與品牌權益管理

　　休閒組織或商品／服務／活動成功的先決條件乃在於行銷管理人員是否能夠在目標市場中，成功的將自我的商品／服務／活動與競爭者相區別。而品牌則是行銷管理者用來區隔本身與競爭者商品／服務／活動的主要工具，品牌乃是行銷之根，沒有品牌的行銷就是無根的行銷。品牌是一種名稱、專有名詞、符號、設計或其組合足以使顧客辨識其商品／服務／活動與競爭者商品之不同所在。因此我們根據這個定義，可知道創造品牌的關鍵，在於決定一個名稱、圖樣符號、設計或屬性，以便識別一個商品／服務／活動，並與其他商品／服務／活動作區分，因而這些可以區分、識別的品牌成分即為品牌要素。

　　品牌是休閒組織的一項重要的成功要素，就像乙家休閒組織主要與具有持續性的資產，有可能會比其組織的某些特定商品／服務／活動、設施設備的壽命還要長。所以，有許多企業組織的經營階層會在其經營事業失敗之際，仍

◀伊甸基金會乃是推展兒童早期療育的佼佼者
有許多孩子，因為家庭環境、經濟、親職教育能力及文化刺激等不足，使得他們在發展或學習上受到限制，而較同齡孩子落後；伊甸於1994年起，積極推動發展遲緩暨身心障礙兒童家庭服務工作，在全台十二個縣市提供外展或機構式早期療育服務。伊甸希望透過早期療育這種人性化、主動而專業整合性的服務，解決發展遲緩兒童各種醫療、教育、家庭及社會相關問題，開發孩子的潛力與加強發展，並減輕家庭負擔。（照片來源：南投伊甸庇護工場朱文洲）

然不吝於將場地、設施設備與建築物出售以償還債務，但是卻相當堅持保留其品牌與商標，以為他日東山再起時再度引用（此為桂格燕麥公司創辦人John Steward與麥當勞執行長所堅持的看法）。因此，品牌乃是任何企業組織一項很有力量之資產，我們必須要相當謹慎地擬定出有關品牌的關鍵策略，以為組織的品牌建立與管理之依循。

一、品牌策略之決定

品牌涵蓋上述的廣義定義，但也包括下列三種不同層面的意義：

1.品牌名稱（brand name）：在品牌的構成要素裡，可以用言語表示的部分稱之為品牌名稱，它是由文字或詞句所構成，如大同、聲寶、台積電、劍湖山、涵碧樓等。

2.品牌標記（brand mark）：由符號（logo）或圖案所構成者稱之為品牌標記，其主要目的乃在於藉由標記使之產生視覺上的識別作用。

3.商標（trade mark）：依各國法律規定註冊或登記，並取得法律保障之品牌名稱或品牌標記者均稱之為商標。

因此，品牌涵蓋了一些要素，如商標、符號、品牌名稱、品牌標記、品牌個性、品牌人物塑造、廣告方式等。至於品牌應該擺放在哪一個位置比較好？這乃是休閒行銷管理者的一項大挑戰。惟如**圖7-1**所示的主要品牌策略之決策流程，則可供行銷管理者參與依循之方向。

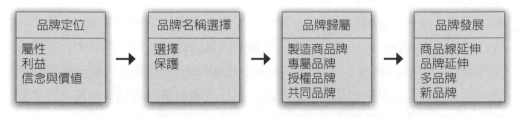

圖7-1　主要品牌策略之決策流程

資料來源：Gary Armstrong ＆ Philip Kotler（2005），張逸民譯（2005）。《行銷學》（第七版）。台北：華泰，頁309。

(一)品牌定位

　　行銷管理者應已相當認知到其品牌名稱不只是識別商品而已，尚可以與競爭者區別，以利目標顧客的識別與瞭解。在休閒顧客眼中，休閒品牌（涵蓋組織品牌與商品品牌在內）乃是休閒組織或商品對顧客的承諾與信用保證，更是休閒顧客在進行休閒決策時的重要識別工具。因此，休閒行銷者必須相當清楚的在目標顧客的心裡，將休閒品牌予以清楚的定位出來。一般來說，休閒品牌的定位大致上有三種層次（此三層次就是品牌定位）：

1. 最低層次的商品屬性也是品牌定位最起碼的層次，競爭者很容易仿效這種屬性，顧客對此種屬性的興趣不大，因為顧客對於能夠帶給他們利益的商品屬性才會有興趣，例如：席丹（ZIDANE）活膚精華露之行銷策略將商品定位為Rovisome微脂囊體。
2. 中間層次的品牌定位，乃將其品牌名稱與某種顧客族群所期待的利益相連結，例如：席丹行銷人員的活化細胞與修護老化皮膚之最佳效果作為定位。
3. 頂層的品牌定位不僅使用屬性或利益加以定位之外，更是以強烈的信念與價值作為定位，例如：席丹行銷人員除訴說Rovisome微脂囊體與活化細胞修護皮膚的利益，更可以對顧客訴說這些屬性與利益，而感動顧客與吸引顧客之興趣與購買衝動。

　　當然，當你已為商品／品牌定位完成之際，即應建構一個品牌的使命與願景，也就是：(1)這個品牌要成為什麼？(2)這個品牌要達到什麼目標？基本上，一個品牌的定位乃在於組織要傳遞給顧客有關其商品／服務／活動與品牌的特

質、利益、服務與經驗的承諾，有點類似買賣合約書所傳遞的價值與滿足之品牌合約。例如：Goodyear輪胎提供「當輪胎沒氣時還能以每小時五十五英里的速度跑五十英里的旅程」之承諾；麗池卡登豪華客房則提供「真正難忘的經驗，但不保證是最低價的價格」之承諾；席丹活膚精華露提供「以最小分子發揮最大吸收效果」之承諾。

(二)品牌名稱選擇

行銷管理者均瞭解到一個好的品牌可以大幅增加商品／服務／活動的績效，但是要如何選擇一個好的品牌名稱卻是相當困難。命名（branding）乃是行銷商品／服務／活動的基本決策之一，也就是組織使用一個品牌作為與競爭者區隔之識別，而品牌名稱可以是任何字、設備（設計、聲音、形狀或顏色），或是上述的結合，以利區分行銷人員所提供的商品／服務／活動。

在品牌命名上，我們所要關心的是如何讓品牌容易成功。因此，首要的工作乃是要對商品／服務／活動及其價值／利益、目標市場／顧客，以及行銷策略加以審視。同時，大多數成功的品牌名稱均具有如下的特徵與品質：

1. 應具有隱喻或暗示到該商品的利益與品質。如通樂、一匙靈、純潔、肌力、Beautyrest甜夢等。
2. 易於發音、易於記憶、易於辨識、較少的破音字乃是較容易為顧客接受與易於成功的品牌名稱。如乖乖、旺旺、斯斯、黑人牙膏、愛之味、蝦味先、Tide洗衣粉、Puffs面紙等。
3. 避免不當諧字當作品牌名稱。如標緻汽車不用寶獅（保證輸）汽車為品牌、CITY與「死豬」諧音、阿拉伯字的4或四等。
4. 簡短與單純的品牌名稱易於成功。如峰牌香菸、Crest牙膏；但有時較長的名稱也有成功的，如I Can't Believe it's Not Butter人造奶油、麥當勞的I'm love it等。
5. 宜有特色且獨一無二的品牌名稱。如Oracle甲骨文資訊、康師傅牛肉麵、柯達軟片、華碩電腦等。
6. 有正面的聯想之品牌名稱。如水美人、皮爾卡登酒粕洗面乳等。
7. 能夠強化商品形象之品牌名稱。如優美家具、舒潔平版衛生紙、綠油精等。

8.應要能夠被延伸的品牌名稱。如亞馬遜網路書店卻以「亞馬遜.com」為名以保有擴充至其他業種機會之名稱。

9.應能翻譯為外國語言的品牌名稱，但要能避開他國的禁忌。

10.要能夠註冊登記，並受到法律保護。

11.最好能夠支持一個符號或口號（slogan）。

(三)品牌歸屬

休閒組織的品牌歸屬（sponsorship）與製造產業的品牌歸屬有所不同。一般而言，製造產業組織之品牌歸屬有四種選擇：(1)製造商品牌（manufacturer's brand）或全國性品牌（national brand）；(2)零售商冠上專屬品牌（private brand）或稱商店品牌（store brand）、配銷商品牌（distributor brand）；(3)授權品牌（licensed brand）；(4)共同品牌（co-brand）等。但是休閒組織採取的品牌選擇則因休閒服務具有無形性、不可分割性、變異性與易消逝性之產業特質，以至於大概只有兩種選擇，其一為休閒組織品牌或全國性品牌（如劍湖山主題樂園、陽明山國家公園、美麗華購物中心、文山休閒農場、圓山大飯店等）；另一則為授權品牌（如香港迪士尼樂園、東京迪士尼樂園、吉隆坡麗晶酒店、北京麗晶酒店、新加坡麗晶酒店、泗水君悅麗晶酒店等）。

當然，還有另一種品牌歸屬之選擇，即是所謂的「沒有品牌的商品」（generic product），最常見的是在超市中看到的紙抹布、紙巾、垃圾袋等商品，在休閒場所的餐飲美食（如肉圓、肉粽等）與農特產品，通常在這些商品的外包裝可能會看不到品牌名稱，只有商品種類的字樣、內容成分、製造者等資訊，沒有品牌的商品成本較為低廉，售價也會低一點（但遊樂區內的價格卻不低），在景氣不好時或一般收入較低階層與年紀稍長、孩童類的遊客階層仍是受歡迎的。

(四)品牌發展

一般來說，當休閒組織要發展品牌時，大致上會有四個策略可供選擇（如**圖7-2**）：(1)商品線延伸（line extension）；(2)品牌延伸（brand extension）；(3)多品牌（multibrands）；(4)新品牌（new brands）等。

◆商品線延伸

商品線延伸乃指以相同的或現有的品牌名稱延伸到屬於同一類別的新形

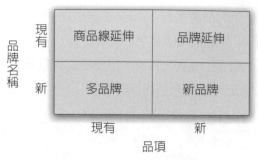

圖7-2　四種品牌發展策略

資料來源：Gary Armstrong & Philip Kotler（2005），張逸民譯（2005）。《行銷學》（第七版）。台北：華泰，頁315。

式、新口味、新顏色、新成分、新包裝、新規格、新活動流程、新活動方式等方面的新商品／服務／活動。例如：(1)跳繩活動增加二組交叉跳繩；(2)跳水活動增加海上跳水項目；(3)摩天輪增加乘座者附贈炸雞塊活動；(4)中秋賞月營隊活動內容增加情人接吻比賽項目；(5)肉粽增加低脂肪、低鈉鹽、素食、紅燒、焢肉、古早味與野薑花等七種新口味。

◆品牌延伸

品牌延伸乃指將現有品牌名稱延伸到新的或改良的商品／服務／活動類別（如興農企業早期為農藥的專業產銷公司，後來跨足到生鮮超市產業、人壽保險產業、餐飲業、職棒球隊等多種業種）。品牌延伸策略可以協助新的、改良的商品／服務／活動迅速取得顧客的識別、認同與接受，也可以壓縮某些廣告成本，但是仍然存在有許多風險因子（例如：興農企業推展的餐飲業即因該企業已為消費者定位為農藥專業廠家，其生產出來的餐飲料理可以吃嗎？以至於興農中央廚房供應便當的事業即告夭折；雖然興農生鮮超市是經營下來了，但是也受到上述消費者呆板印象影響，以至於歷經二十多年的辛苦經營才存活下來）。所以休閒組織在進行品牌延伸時，應該進行品牌定位再定位的過程，以降低某些消費者／顧客的既定、先入為主的刻板印象之壓力與衝擊。

◆多品牌

在相同類別的商品／服務／活動中推出其他品牌名稱，例如：(1)P&G公司的二百五十種以上品牌名稱之商品；(2)Johnson & Johnson的各種嬰兒用品均以Johnson & Johnson為品牌；(3)某酒品公司運用不同的品牌名稱，如高價的A品牌高粱酒與低價的B品牌伏特加酒，以保護其主力品牌。

◆新品牌

乃在於現有品牌名稱之力量已現疲態，因而必須建立新品牌。例如：日本松下公司（Matsushita）針對不同商品線建立了如Technics、Panasonic、National、Quasar等品牌名稱；台灣艾思妮國際公司針對不同市場定位而推出曼黛瑪璉與曼黛瑪朵兩個品牌的內衣等。只是多品牌策略也可能分散組織的有限資源，以致各品牌之間的差異微乎其微，因此P&G公司就為此問題而在追求超級品牌（mega brand）策略，以淘汰某些弱勢品牌。

二、品牌權益及其決定因素

休閒組織之所以要建立品牌，其目的有三：商品確認、重複購買／體驗、新商品／服務／活動上市行銷，而此中最重要的乃是商品確認以與其他商品／服務／活動做區別。在休閒行銷學上，品牌乃是休閒組織在顧客心目中的形象、承諾與經驗的複雜組合，更代表某一家休閒組織對某個特定商品／服務／活動的承諾。

一個強而有力的品牌，可以帶給組織多項好處：(1)使其目標顧客在休閒決策過程中容易注意到該組織與其商品／服務／活動的存在，相對的，可增加參與／購買的機會；(2)強化其目標顧客對其商品／服務／活動品質之認定與評估，以形成對其品牌與商品／服務／活動的忠誠度。這些好處就是品牌能夠帶給商品／服務／活動的競爭優勢或品牌權益（brand equity）。

品牌權益，乃指品牌名稱與組織名稱的價值。品牌權益由一個品牌、名稱與符號所連結的資產與負債，乃是由組織所提供的商品／服務／活動對顧客價值之增加或減少。若是一個品牌的資產大於負債則表示其品牌權益是正的，反之則是負的；簡言之，就是指兩個外觀、特性、功能等完全相同的商品／服務／活動，當賦予不同的品牌名稱、符號或標示時，顧客所願意支付的價格差異。

(一)品牌權益的主要決定因素

任何商品／服務／活動的品牌權益高低，乃取決於如下幾項主要決定因素：(1)品牌忠誠度；(2)品牌知名度；(3)顧客感受的品質；(4)品牌聯想；(5)其他專有品牌資產等（如**表7-1**）。

表7-1　品牌權益的決定因素

品牌忠誠度	1.品牌忠誠度簡稱為既有顧客對某一品牌持續性的偏好程度。也就是既有顧客的品牌忠誠度，就是競爭者最大的產業進入障礙，也是組織的最重要的資產，以及和顧客的信賴關係。 2.品牌忠誠度的價值有： (1)休閒組織擁有高品牌忠誠度的顧客時，將可以節省大量的行銷成本。 (2)對某品牌忠誠度高的顧客將會為該品牌塑造良好的口碑，廣為推薦其人際關係網絡之親友同學前來參與／購買。 (3)能夠提供給組織一個因應市場變化／新產品上市之策略反擊的緩衝時間。 (4)既有顧客對品牌的忠誠，提供了品質保證以增強新顧客的購買／參與之信心與安全感。 (5)可以獲得流通業者與經銷／中介商的支持。
品牌知名度	1.品牌知名度乃指一個可能顧客於購買／參與某項商品／服務／活動時，自然而然會回憶起某項品牌之特定商品類別之能力。品牌知名度可視為一種商品／服務／活動之實質承諾的訊號，高知名度者易於讓顧客回想到，因而變成顧客可以考量購買／參與之品牌。 2.品牌知名度對休閒組織而言，是可以創造四種價值：品牌聯想的基準點、熟悉的感覺、實質的承諾、可以考量的品牌等。基本上品牌知名度高的品牌權益相對也越高，但並不一定是絕對的，因為高知名度不一定會帶來顧客於購買／參與決策時之指名度（所以高知名度要和高指名度相互連結）。
顧客感受的品質	1.顧客感受的品質往往應該定義為顧客預期的目的與各種替代方案的比較。顧客感受品質受到有形與無形的商品／服務／活動之品質因素所影響（例如：商品效益、特色、可靠度、耐用性、利益、造型、反應度、保證、同理心、有形化、個性化等）。 2.顧客感受到某項商品之品質優良時，往往可將品牌延伸到其他商品，因此品牌價值的建立與擴充將是輕而易舉的（例如：維多利亞秘密花園擴充到美妝品、保養品；皮爾卡登由領帶、襯衫到皮帶、皮夾、再到化妝保養品等）。
品牌聯想	1.品牌聯想乃是顧客記憶中連結到某種品牌的所有事物。如果某項商品／服務／活動的品牌聯想越正面、個數越多，則該商品／服務／活動的品牌形象就越好。因而可將所謂的品牌形象或企業形象，就定義為以品牌或企業組織為中心的許多概念之有意義連結。 2.品牌聯想可創造休閒組織五大價值： (1)協助蒐集、分類、選擇與處理分析資訊。 (2)差異化與品牌／市場／商品定位。 (3)購買／參與之理由與支持因素。 (4)創造正面的態度。 (5)作為品牌發展的基礎。
其他專有的品牌資產	1.伴隨品牌而來的專利、商標、著作權、與流通業者的夥伴關係、與顧客的忠誠／信賴／承諾關係，均是品牌的專有資產。這些專有資產對於品牌權益具有相當大的影響力。 2.同時品牌的專有資產也能有效地阻止競爭者侵蝕組織的既有顧客族群（例如：7-ELEVEN挾龐大通路以阻止其他超商的促銷與競爭；Intel的

（續）表7-1　品牌權益的決定因素

其他專有的品牌資產	CPU專利保護避免競爭者挑戰；研華企業高研發績效穩居台灣創新企業龍頭地位等）。

(二)品牌權益的四大建立面向

美國Young & Rubicam廣告公司提出之Brand Asset Valuator量表，乃是將一個品牌之品牌權益的建立可經由四個面向加以分析，此等四個面向如**圖7-3**所示。

基本上，休閒組織之非傳統商品乃是可以利用行銷手法以創造品牌權益的，例如：台灣中華職棒聯盟各球團的隊名、吉祥物、標誌、服裝顏色均為建立特殊形象與獲得球迷認同的行銷策略，不但如此建立龐大的球迷族群，同時經由媒體報導與轉播賽程、Blog的互動等策略，進而將球隊所代言的商品／服務／活動形成熱賣，以及塑造運動行銷話題與引導其商品／服務／活動之流行風潮等，均是品牌權益的具體呈現。

(三)品牌權益的管理

品牌權益的資產對顧客提供的價值在於幫助顧客解釋、處理與儲存和商品／服務／活動、品牌有關的大量資訊，因此品牌資產會左右到顧客之購買／參與休閒決策之決心。所以組織與行銷管理者應審慎依循如下幾個方向或準則來進行品牌權益之管理：

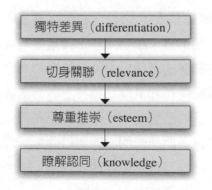

獨特差異（differentiation）　（獨特差異的形象與性格乃是與其他競爭者間之商品／服務／活動差異之基本要素）

切身關聯（relevance）　（切身關聯性乃是顧客認為品牌之重要性或品牌帶給顧客的好處）

尊重推崇（esteem）　（品牌所代表的高品質及受歡迎程度所贏得顧客的尊重、讚譽）

瞭解認同（knowledge）　（顧客對品牌之充分瞭解時會提高品牌與顧客間的親密關係）

圖7-3　品牌權益的四個面向：Young & Rubicam模型

資料來源：Louis E. Boone & David L. Kurtz（2001），陳慧聰、何坤龍、吳俊彥譯（2001）。《行銷學》（第九版）。台中：滄海書局，頁273。

1. 應該要在行銷9P的策略基礎上，將品牌權益管理責任委由品牌經理（brand manager）執行，以創造與維持強而有力的品牌與品牌權益。只是若將品牌權益之管理當作長期策略來進行時，則應跳脫品牌經理之專注短期效果的盲點，改變由品牌資產管理小組來管理將會較爲妥適。

2. 應該持續地向顧客傳達品牌的定位，廣告活動則是常被運用來創造品牌的知曉度與建立品牌偏好、品牌忠誠度。但是品牌並不是靠廣告維持，而是因爲品牌經驗而得以持續。這些品牌經驗包括廣告、個人品牌經驗、口耳相傳、個人與組織人員互動交流，經由各項互動交流媒介的互動等，可以產生正面或負面的品牌認知、感覺，所以休閒組織與行銷管理／品牌經理應努力於這些接觸點的管理，因爲它們會與廣告產生關聯。

3. 應該努力在組織內部形成全體人員均能與其品牌共存亡之共識，否則品牌的定位也就無法掌握住。休閒組織與行銷管理者／品牌經理必須將員工訓練成以顧客爲中心的心態，以及能以組織的商品／服務／活動而自豪，如此由於員工的熱誠將呈現出來在與顧客互動交流之枝微細節上，因而不但給予顧客眞誠的服務之外，更可讓顧客體會到組織與員工的品牌承諾與渴望。

4. 行銷管理者應該要對行銷決策建立一個更寬廣的觀點，例如在設計行銷活動時，即將回想品牌能力之觀點、改變顧客的品牌認識能力之觀點、改變品牌聯想的強度與獨特性等元素加到行銷活動設計之內，以爲影響顧客的品牌認知。

5. 行銷管理者應該認知到想要維持品牌知名度，並不一定要持續運用廣告、事件行銷、公共報導、促銷等行銷工具，雖然此些工具是會有直接的貢獻，但是品牌知名度並不會增加顧客的價值。尤其對於高知名度的老品牌而言，就不太需要將行銷資源投注在知名度的維持上，而應該投注在提升顧客的品牌忠誠度與顧客感受的品質上，才較能維持高績效的品牌權益。同樣的，行銷管理者應該以長期經營的心態與行動來管理品牌權益，因爲顧客所感受的品質與品牌聯想也是要長期投資的，絕不是短期的大量促銷就能達到的。

6. 行銷管理者／品牌經理要定期地進行品牌價值的稽核／評估，以確實掌握到其品牌的優勢與劣勢。例如：

(1)目前的品牌在傳達到顧客的眞正利益是否比競爭者好？

(2)品牌的定位是否恰當適宜？

(3)品牌定位是否取得顧客的支持與認同？

(4)品牌能夠取得組織的合適與持續支援？

(5)品牌的承諾與滿足顧客渴望是否爲組織內部全體員工所共識？

7.當進行品牌稽核時，若發現品牌價值改變、顧客的偏好改變與新的競爭者出現，或是品牌權益五大決定因素的相對重要性有所不同時，就需要重新針對品牌或是商品／服務／活動加以重新定位。例如：P&G公司在1990年以新台幣四十八億元從Del Monte公司買進Hawaiian Punch，卻在1999年以新台幣六十五億元出售給Cadbury Sehweppes；而桂格燕麥於1994年以新台幣五百四十四億元買下Snapple，於1997年以新台幣九十六億元賣給Triarc公司。

 ## 第二節　休閒商品行銷方案的價格策略

　　二十一世紀乃是數位經濟時代，網際網路已成爲一個明星寵兒的市場空間（market space），同時這個網際網路產業也正在改寫行銷遊戲規則。以往的行銷定價乃是採取固定價格的定價模式，已被顛覆成流動定價模式，因爲這就是現代與未來的公平交易原則——「買賣雙方經由溝通、協商與談判機制，將定價機制定位在市場可以承受或買賣雙方可以接受之基礎」。正如Armstrong與Kotler（2005）提出的「回到未來：網路上的動態定價」，乃是數位經濟時代行銷管理者（不論其屬於生產製造業、生產服務業、服務業、休閒產業，或是公共服務業）必須認知與正視的課題。

　　在這個商情瞬息萬變、競爭激烈與客製化服務的定價環境裡，價格已不再是生產者、供應者或服務者說了就算，而是必須呈現出「好的定價乃在於想要獲得更多價值的顧客與想要回收成本並能獲取合理利潤的廠商／服務者之間的平衡點」，也就是休閒者與提供休閒者之間必須取得相互接受且均能雙贏的共識，如此的定價策略方向乃是數位經濟時代的休閒組織與行銷管理者所必須認知與正視的議題。

　　在2005年起，全球受到能源與農工原材料匱乏的影響，幾乎導致各個產業的經營成本上漲（石油與稀有金屬的價格上漲動輒以倍數算），但是消費者／

◀來吉鄒族的另一種精神指標

阿里山來吉部落又稱為山豬部落，除了石雕山豬意象之外還有一種特色的精神指標，那就是男性陽具。當地流傳一個非常神奇的傳說，靠山而居的來吉部落居民，以前山崩事件頻傳，他們對抗山崩的方法是以陽具指向山，據說從此後再也沒發生過任何一起，有一次有人移動指向塔山的陽具，當晚隔壁村便發生嚴重土石流。（照片來源：吳松齡）

接受服務者卻因「什麼都漲但薪資沒漲」而缺乏足夠的可支配所得來從事休閒活動體驗與非生活必需品的購買，迫使休閒產業的經營者與行銷管理者受到了「定價的緊箍咒」，幾乎喪失了定價的能力，不但調升價格是不可能的任務，還要面臨降價要求的壓力，的確現代的休閒組織正面臨降價與傷害利潤的巨大壓力（因售價沒辦法調升，但原料、設備維護、服務支出成本卻逐漸上漲），休閒組織與行銷管理者正陷入空前的決策危機。

一、休閒商品與服務、活動的價格

休閒商品／服務／活動在台灣921大地震（1999）、美國911（2001）、南亞大地震（2004）、中國四川大地震（2008），以及全球性景氣衰退、停滯型通貨膨脹、美國次級房貸影響，導致了休閒商品／服務／活動的需求減低。休閒產業無不推出嶄新、令人驚艷、幸福感性的平價休閒商品以爭取顧客的參與。但是這個以降價爭取顧客的策略並不是好的方法，因為降價（雖價格未調升，但成本卻高漲）不正是傷害到休閒組織的獲利？何況降價也非解決之道。

不必要的降價不僅會吃掉利潤，同時更會導致產業間、各同業間的價格戰；另外更是錯誤引導顧客認為以前價格是否太高？是否業者賺取暴利？現在不漲價是否業者所提供的價值不足？現在不漲價是否表示業者降價求售？業者提供的商品／服務／活動價值是否比其品牌價值高？凡此種種誤解不但對休閒組織的價值承諾與品牌承諾有所傷害，更可能導致顧客對休閒組織的廣告宣傳、促銷與品牌承諾嗤之以鼻。

休閒組織應該體認到其所提供的商品／服務／活動乃在提供合宜的顧客價值，而不是以價格來呈現其商品價值，所以行銷管理者應該要能夠運用品牌定

位與行銷策略來說服顧客接受你的行銷定價，與讓他們認知到你的品牌的確提供了較高的價格。但是休閒組織與行銷管理者也面臨了相當的挑戰，那就是要怎麼定價？要怎麼找到一個合理且合乎組織與顧客之休閒主張／哲學的價格？因爲這個價格正可以使顧客接受／滿意，且休閒組織能爲顧客創造價值且也有合理利潤，這個定價策略與概念正是休閒行銷的重要組合工具。

(一)價格的特性與重要性

價格乃是指在交換過程中，爲獲得商品／服務／活動所需的支出／犧牲。狹義而言，價格乃是爲獲得商品／服務／活動必須花費的金額；廣義來說，價格概念包括貨幣與非貨幣的犧牲，也就是擁有或使用／體驗商品／服務／活動而交換出所有價值的總合。

◆價格的意義

1. 價格對購買者／休閒者而言：交換價值乃是意味著商品／服務／活動對其所提供之滿足、效用，或滿意／幸福／回復疲勞程度，也就是使用／體驗價值。依休閒商品／服務／活動本身屬性，其使用／體驗價值乃是由有形屬性與無形屬性所構成，所以價格乃代表購買者／體驗者對休閒商品之有形屬性與無形屬性的支出／犧牲。其中無形屬性在休閒商品組成上乃居於相當重要的地位，往往會由於無形性屬性的不滿足，即使休閒商品定價再低廉，也不會爲休閒顧客所接受。

2. 價格對休閒組織／行銷管理者而言：價格乃是收入的來源，其組織或個別休閒商品之利潤重要來源，不但會影響組織是否永續經營與發展，更會影響到組織與商品形象／品質。休閒行銷管理者必須將價格當作行銷組合一項要素，同時更可以拿來作爲促銷或競爭的工作。

3. 價格在二十一世紀已因3C科技（網際網路、合作網路與無線通訊）的發達而呈現動態定價的潮流，所謂的動態定價乃是對不同的顧客，在不同的情境下，組織會提供不同的價格，顧客也會要求不同的價格。這就是現代的商品應該將買賣雙方連結在一起，根據市場所能承受或認知的價格來瞬間定價。

◆價格的類別

休閒行銷人員往往需要依據市場情勢、競爭狀況，而採取不同類別的價格基本概念（如**表7-2**）。

表7-2　價格的類別

統制價格 （regulated price）	某些商品／服務／活動對一般大眾的日常生活會有影響，以致此些商品定價就會受到政府干涉或法令規範限制者，即為統制價格。例如：(1)火車、高鐵、長短程汽車、客運、捷運、航空的票價；(2)民生必需品價格；(3)停車費用、汽柴油價格、瓦斯電力費用等。
競爭價格 （competitive price）	在完全競爭或接近完全競爭的市場裡，供需雙方關係所形成的價格即為競爭價格。例如：(1)期貨市場的交易價格；(2)證券市場的成交價格；(3)在購物中心販售之商品價格等。
管理價格 （administered price）	乃在不完全競爭情況下所形成的價格（這些不完全競爭價格乃受到差異化或市面上競爭者很少之寡占形成者）。例如：(1)在主題樂園內販售的商品／服務／活動之價格；(2)在休閒園區內有多家休閒事業，但因其策略聯盟而形成價格統一之情形；(3)鋼鐵與塑膠原料廠商受到投資額過大致缺乏競爭者投入之定價情形等。

(二)休閒商品／服務／活動的定價策略

休閒組織在進行與發展休閒商品定價策略時，有如下三種情境必須加以考量：

1.為新的商品／服務／活動設定價格時。
2.針對現有商品／服務／活動進行長期性的價格改變時。
3.針對既有商品／服務／活動進行短期性的價格改變時。

而休閒組織／休閒行銷人員在決定其活動的實際價格時，有五個重要因素必須加以考量：

1.固定的直接成本。
2.固定的間接成本。
3.變動的直接成本。
4.變動的間接成本。
5.市場的需求預測等。

(三)休閒商品／服務／活動的定價程序

在休閒顧客與休閒商品／服務／活動的可參與性、可獲得性與其他情境因素之影響下，商品的價格乃是會影響到休閒顧客的參與／購買／消費之行為。

依據Rossnian（1989）指出，他將商品的價格定義為：「價格乃是活動主辦單位收取其提供給顧客參與之休閒體驗活動所支付的金額大小」，所以說，我們將商品的價格名詞定義為：休閒顧客在進行休閒體驗活動時，他們必須支付與承受的成本。而這個商品價格必須分為三個構面來說明：其一，從休閒組織／休閒顧客來看，商品價格乃是其提供服務活動與商品所必須反映的成本與合理利潤；其二，從休閒顧客的方面來看，商品價格應該就是他們認為參與時所期待能獲取的體驗價值；其三，從一般社會機構與政府主管機關的監督立場來看，商品價格應該是休閒商品供需雙方平衡點，也是符合社會／法律的公平正義原則的價格意識，這個價格意識基本上是合乎競爭價格或管理價格、管制價格之基礎，而不會有壓迫、詐騙或取巧之行為模式在商品定價行為中呈現。

　　本書提供休閒商品定價程序（如圖7-4），本模型與一般模型主要差異之處，乃在於我們強調顧客的需求、購買／參與體驗行為分析，與顧客參與／購買之成本等方面。

圖7-4　休閒商品價格的定價步驟與定價體系圖

二、休閒商品選擇定價的方法

休閒商品的定價方法，基本上有所謂的成本導向法、需求導向法、競爭導向法、實驗設計定價法與新產品策略性定價等五種，然而在實務運用上，則可依據所面臨的外部環境與內部環境因素，而將上述五種方法合併採取運用。

(一)成本導向定價決策

成本導向定價法（cost-oriented pricing method）的主要原因，乃在於企圖將其總成本回收爲基本定價原則而爲其定價之決策。基本上此一定價方法已不適合於以銷售或行銷導向、休閒生活導向的時代或產業，至於此類定價方法約可分爲：

◆成本加成定價法

成本加成定價法（cost-plus pricing method），乃是將商品／服務／活動的單位總成本加上期待的利潤作爲其價格之決策，也就是售價與成本之差額即所謂的加成（mark-up），亦即所謂的銷售毛利，此一方法大致在零售業或批發業中爲較可行的定價方法。惟此一方法缺乏彈性，也忽略了顧客的需求彈性，而易於受到季節性與商品／服務／活動生命週期變化的影響，所以加成比例應和上述的變化做調整。

◆損益平衡點定價法

損益平衡點定價法（break-even point method），乃是利用損益平衡點分析的方法計算出商品／服務／活動的銷售收入與支出相等之點，以爲提供商品規劃者有用的財務資訊，並協助他們估計其商品定價的價格點是否在平衡點的右方或左方（如圖7-5），也就是在利潤的方向或在損失的方向，當然也提供他們辨識出在其定價的價格點處，以及其休閒商品的直接成本、間接成本、固定成本與變動成本之關係是怎麼樣。

一般來說，利用損益平衡點定價法的假設基礎乃建立在：(1)該休閒商品之價格乃是可以任意決定的；(2)可以合理的將其商品的總成本劃分爲固定成本與變動成本；(3)不必考慮到該休閒商品的需求變動情形；(4)該休閒商品的需求量相當大等方面上，而所謂的損益平衡點（BEP）計算公式及運用方式可由**表7-3**所示的公式計算得知。

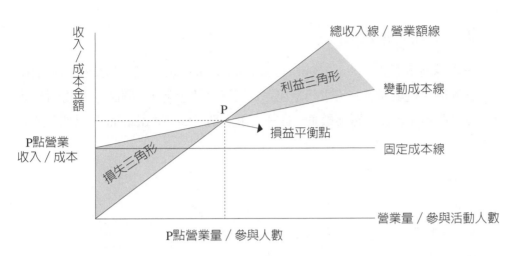

圖7-5　損益三角形與損益平衡點

表7-3　損益平衡點的幾種運用方法與公式

情況類別	損益平衡點	計算公式
基本公式	參與人數／銷售量的BEP	固定成本÷〔銷售價格－（變動成本÷參與人數或銷售數量）〕
	營業收入的BEP	固定成本÷〔1－（變動成本÷營業收入）〕
固定成本變動的情形	參與人數／銷售量的BEP	（固定成本±變動金額）÷〔銷售價格－（變動成本÷參與人數或銷售數量）〕
	營業收入的BEP	（固定成本±變動金額）÷〔1－（變動成本÷營業收入）〕
變動成本呈比例升降之情形	參與人數或銷售數量的BEP	固定成本÷〔銷售價格－變動成本×（1＋升高%或1－降低%）÷參與人數或銷售數量〕
	營業收入的BEP	固定成本÷〔1－變動成本×（1＋升高%或1－降低%）÷營業收入〕
售價調整的情形	參與人數或銷售數量的BEP	固定成本÷〔銷售價格×（1＋升高%或1－降低%）－變動成本÷參與人數或銷售數量〕
	營業收入的BEP	固定成本÷〔1－變動成本÷營業收入×（1＋升高%或1－降低%）〕
為達到某個盈餘目標時	應有的參與人數或銷售數量	（固定成本＋盈餘目標金額）÷〔銷售價格－（變動成本÷參與人數或銷售數量）〕
	應有的營業收入	（固定成本＋盈餘目標金額）÷〔1－（變動成本÷營業收入）〕

(二)需求導向定價決策

需求導向定價法（demand-oriented pricing method）乃是經濟學的定價模式，就經濟學觀點而言，需求乃是在一定價格之情形下，休閒者／顧客對於休閒商品／服務／活動之需要數量。此一需求法則（law of demand）以如下公式來表示：

X＝f（P）
其中，
X：總需求
P：價格

而利用此需求法則在定價決策上應考量之要素有：

◆需求的價格彈性

需求的價格彈性（price elasticity of demand），乃指需求與價格之關係受到價格之變化而引起需求變動的反應程度，也就是在定價時要針對需求彈性加以分析，亦即所謂的價格彈性，而這個價格彈性可經由需求曲線（如**圖7-6**）加以說明：

$$e＝\frac{Q_1－Q_0}{Q_1＋Q_0}÷\frac{P_1－P_0}{P_1＋P_0}＝數量變動比率÷價格變動比例$$

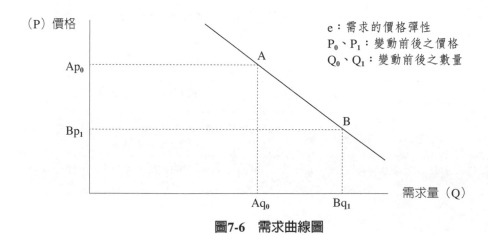

圖7-6　需求曲線圖

1.需求的價格彈性等於1時，價格變動與需求數量變動成正比例關係，價格
　變動對其總收入不會產生任何影響。

2.需求的價格彈性大於1時，價格變動與需求變動成反比例關係，也就是價
　格上升時，其需求量會呈現大比例的減少，以致使總收入減少；反之，
　則因價格下降導致需求量大幅增加與總收入增加。

3.需求的價格彈性小於1時，價格下降，需求量會呈小比例增加，總收入相
　對減少；反之，則需求量會小幅度減少與總收入增加。

◆需求的所得彈性

　　需求的所得彈性（income elasticity of demand），乃指所得水準也會對於需
求量產生增減的影響，而所得變動百分比與需求變動百分比間的關係程度，就
稱為需求的所得彈性（Q）。

$$Q = \frac{Q_1 - Q_0}{Q_1 + Q_0} \div \frac{E_1 - E_0}{E_1 + E_0}$$

其中，

Q：需求的所得彈性

Q_0、Q_1：變動前後的需求

E_0、E_1：變動前後的所得

1.需求的所得彈性大於1時，所得增加會導致需求增加；反之，則會導致需
　求大幅減少，此類商品／服務／活動大都屬於高檔或奢侈性等級。

2.需求所得彈性介於0與1之間時，商品／服務／活動受到所得變動之影響
　較少，此類商品／服務／活動大都屬於一般性、日常性或必需性的層級。

3.需求所得彈性小於0時，價格不變，所得的變動與需求的變動乃是呈現反
　向之關係，此類商品／服務／活動大都屬於低檔或劣級層次。

◆需求的交叉特性

　　需求的交叉彈性（cross elasticity of demand），乃指若某項商品／服務／
活動的價格變動一個百分點，所引起另一項商品／服務／活動需求量變動的百
分比，此一彈性乃用於衡量某項商品／服務／活動受到另項商品／服務／活動
的價格變動所影響到其需求量的變動程度，此變動程度即稱為需求的交叉彈性
（β）。

$$\beta = \left(\frac{X_{q1} - X_{q2}}{X_{q1} + X_{q2}} \div 2 \right) \div \left(\frac{Y_{p1} - Y_{p2}}{Y_{p1} + Y_{p2}} \div 2 \right) = \frac{X_{q1} - X_{q2}}{X_{q1} + X_{q2}} \times \frac{Y_{p1} + Y_{p2}}{Y_{p1} - Y_{p2}}$$

=X商品／服務／活動的需求變動比率÷Y商品／服務／活動的價格變動比率

其中，

X_{q1}、X_{q2}：X商品／服務／活動變動前後的需求量

Y_{p1}、Y_{p2}：Y商品／服務／活動變動前後的價格

1. 需求的交叉彈性小於0時，X與Y兩項商品／服務／活動之間乃是具有相互依存的關係，也就是兩者乃是具有互補性的，例如汽油與大眾捷運工具、咖啡與奶精等。

2. 需求的交叉彈性等於0時，X與Y兩項商品／服務／活動之間乃是各自獨立的關係，也就是兩者之間的需求量與價格之間沒有任何影響力。

3. 需求的交叉彈性大於0時，X與Y兩項商品／服務／活動之間乃是具有互相替代關係，也就是兩者乃是互為替代品的，例如：根莖類蔬菜與葉菜類蔬菜、國內旅遊與國外旅遊等。

(三)競爭導向定價策略

競爭導向定價法（competition-oriented method），乃是基於休閒組織的競爭對象之價格水準，而將之納為本身有關商品／服務／活動的定價依據基準。在這個定價策略基礎裡，乃以競爭對象的價格水準做基準，而考量本身組織形象與市場定位，和競爭對象的價格保持某一定差額的價格，作為其商品／服務／活動之定價，然而卻對其本身商品／服務／活動的成本高低，以及市場需求量大小不會太在意（甚至於忽視掉而沒有進行任何調整）。

◆現行市價法

現行市價法（going-rate pricing method），一般乃在於完全競爭市場機制下的一種定價決策模式。由於在完全競爭市場裡，所謂的休閒參與者與休閒組織雙方對於休閒商品／服務／活動的價格、品質與需求量等方面，均有相當充分的瞭解與認識，所以價格水準也就是取決於休閒市場供需情形，任何休閒組織與休閒顧客均很難於更動其市場既有的價格水準，即使休閒組織想往上修正其價格，但除非具有差異化優勢，否則將會喪失既有的顧客再來參與活動之機會。

◆競標法

競標法（sealed-bid pricing method），乃是考慮競爭對手所可能的報價水準，再考慮本身是否有能力依照競爭對手定價水準作為本身的定價，若有此能力，就可以將競爭對手的可能價格列為本身的定價，反之則應放棄此一市場，或轉而將既有商品／服務／活動予以創新，例如：重新市場定位、差異化策略或退出市場。

(四)新產品的策略性定價決策

新產品的策略性定價法（strategic pricing of new products method），乃是針對新開發完成的商品／服務／活動予以策略性的定價方法。由於新商品／服務／活動的具有高度不確定性（例如：新的休閒商品的規劃設計與上市行銷過程中有什麼困難？所需的成本有多大？市場的需求是否存在？市場需求量多少？市場可接受的價格水準如何？），以及新休閒商品的定價到底要採取哪一種策略的挑戰，到底是撈油式定價法（skimming pricing method）或滲透式定價法（penetration pricing），較為符合新休閒商品的定價策略？

◆撈油式定價法

這個定價決策乃是將新的休閒商品／服務／活動的價格予以高檔層次的定價，也就是利用人們好奇、獨占鰲頭與滿足創新的心理，而將休閒商品價格定得很高，雖然只有少數人會參與，但是因為該類休閒商品初上市，其市場本來就小，故以高價位獲取短期利潤，俟一段時間之後將價格降低，使更多的休閒參與者／顧客能夠均來參與。例如：家庭用電視遊樂器、新開發的個性化旅遊景點、五星／六星／七星級汽車旅館等。

◆滲透式定價法

這個定價決策乃是將初期的定價壓得很低，而藉以深入與滲透整個新市場，迅速取得高的市場占有率。例如：休閒農場與民宿的大量興建與上市，均係採低價滲透的策略，另外一般性的汽車旅館與普及化的藥膳餐廳也是如此。

(五)實驗設計定價決策

實驗設計定價法（experimental pricing method），乃利用試銷、試遊或試用的實驗設定方法。

1.選擇兩處特性相同的地區或兩類休閒需求與休閒主張相類似的族群進行實驗，其中一處或一族群乃是控制區，另一處或另一族群則是實驗區，分別以舊有價格水準與試驗的價格，開放給此兩區人們進行參與／消費／購買，等經過一定時間之後，再依據參與人數／消費量做比較分析，以瞭解哪一個價格較適合或最有利，以為進行定價之決策。

2.另外一個乃是採取試銷／試遊／試用的行銷手法，分別針對其試銷期間的參與者進行問卷調查與觀察其滿意度情形，以為決定其定價之決策。此試銷方法也可以不同族群或人口結構（例如：職業、地區、教育水準、所得水準等），進行測試其對本項新的休閒商品／服務／活動的接受程度如何？可接受價格水準如何？

三、影響定價決策的有關要素

(一)制定定價的政策

◆新產品定價政策

新的休閒商品／服務／活動定價政策，乃是如上文所說的撈油式定價法的初期高價政策，及滲透式定價法的初期低價政策等兩種定價政策。

1.高價政策：

(1)導入市場之初期若其價格彈性小於1，大多數的顧客並不瞭解此類休閒商品之特性，同時市面上也沒有替代品，所以初期會採取高價政策。

(2)導入市場之初若其價格敏感度較低的市場，則採取高價政策進入市場，等市場的休閒商品生命週期進入成長期，則可降低價格水準以吸引價格敏感度較高的市場。

(3)基於競爭市場之特性，於導入市場時以高價政策先行回收市場開發與研究發展之成本，期以取得有利的競爭地位，之後再降低價格水準。

2.低價政策：

(1)其休閒商品之價格敏感度較高。

(2)可藉大眾行銷方式吸引大量的顧客參與休閒商品／服務／活動之體驗／購買／消費，以降低其成本。

(3)預估在導入市場時立即遭到競爭者大量跟進，而為求立即站穩市場，

故以低價定價政策進入市場。

(4)爲求迅速占有整個市場時，也可採取低價政策進入市場。

(5)企圖藉由低價策略以降低跟進之競爭者數量等要件，而採行低價之定價政策。

◆服務與活動的定價政策

休閒組織的商品若是以服務與活動等非有形商品爲之，則其定價政策自然與有形商品的定價政策有所差異。

1. 若是牽涉到原材料與補給品的時候，則應將此等原材料與補給品的進項／採購價格，加上加值型營業稅與材料補給品的附加費（material loading charge），而此一附加費就是爲回收採購成本所需要的期望利潤（一般大約是進項總成本的30%至50%左右）。

2. 若是牽涉到服務人員的參與／提供服務的時候，就應該分析所謂的直接工時收費率（即人工直接成本，預定行銷與管理費、預估每小時每位服務人員的期望利潤等在內），再分析所提供的服務／活動的工時情形，而予以折算而來的。

◆消費性商品與服務活動的定價政策

休閒組織的商品若屬於消費性商品時，其定價政策除了商品的成本與期望利潤之外，尚應考量到服務活動的價格水準。惟一般來說，消費性商品與服務活動的定價政策，不外乎：

1. 心理定價方法，如奇數定價法、習慣定價法、價格陣線法（pricing liming）與聲望定價法等。

2. 促銷定價，如領導定價、競標定價與個性折扣定價法（superficial discounting）等。

◆工業商品的定價政策

工業商品的定價政策方法大都採取成本加定價方法來進行其定價決策，而其定價的公式爲：

價格＝（C＋P）×M×Cp×Cs×Cc

其中，

C：表示總成本

P：表示期望利潤

M：表示市場的經濟因素

Cp：表示同業競爭壓力的強度

Cs：表示競爭品的替代性

Cc：表示顧客的價格意識

　　基於上面的公式，我們提出影響定價變數有M、Cp、Cs、Cc等四大因素，而當此四大因素的數值小於1時，乃表示對該休閒組織的獲利機會是不利的，也就是其定價之價格會低於（C＋P）；又若此四大因素的數值大於1時，則表示其獲利機會很高，即其定價之價格可高於（C＋P）。

　　而工業商品的定價政策除了上述公式的考量之外，尚應考量到：(1)運費；(2)地區別的市場需求、運費與稅金；(3)同地區價格的一致性；(4)同功能用途者價格相同，不同功能用途之價格彈性不同，故須有差別價格；(5)跨國行銷的價格與本地價格的差異性等因素。

◆反托拉斯法或公平交易法體制下的定價政策

　　台灣的公平交易法及歐美國家的反托拉斯法，往往會對工業與消費性商品（甚至服務／活動）進行一些特定形式的定價行為，在美國的Robinson-Patman法案、Clayton法案、Sherman法案均限制差別定價（price discrimination）的行為；另外也有一種禁止的定價行為，即掠奪式定價法（predatory pricing method），乃是禁止以暫時性削低價格以擴大對商品需求，而在以後則會以限制供應數量的手法來拉高價格之行為。在台灣，公平交易法禁止供應商聯合漲價或跌價、非法／未經報備的結盟行為。

(二)影響定價的主要因素

◆休閒商品／服務／活動之特性

　　有關休閒商品／服務／活動之特性，乃指：

1.商品屬性的定價方面：在定價時應就其商品／服務／活動予以市場／顧客的定義與定位，也就是針對其屬性有所瞭解，如有形與／或無形屬性上在其顧客之認知與評價方面，以及在顧客心目中的地位與／或需要、社會上／心理上／其他方面的附加價值，均有待休閒組織與行銷管理者在其定價策略上加以考量。

2.顧客的參與／購買行為與態度：往往顧客／休閒參與者的參與休閒活動
或購買／消費休閒商品服務之頻率，也會左右到休閒商品／服務／活動
的定價決策。一般來說，購買／參與／消費頻率較高的休閒商品之定價
不宜高，否則就會影響到顧客參與／購買／消費的意願，而且價格的高
低往往也是促進參與休閒活動的行動促進劑。

◆休閒商品／服務／活動的需求彈性

已在前面有所討論，故以**表7-4**說明之。

◆休閒市場的擴張可能性

休閒商品／服務／活動在休閒市場的機制裡，若是某項休閒商品／服務／
活動可以經由行銷與推銷手法，加以刺激其顧客的參與／購買／消費頻率，或
每次參與購買／消費時擴大其參與的範圍或購買消費金額，則休閒組織／活動
規劃者／行銷管理者大可不必採取降低價格之策略，來激勵參與／購買／消費
之數量／金額，反而可以採取反向操作方式將價格拉高，卻也不會影響到商品
／服務／活動參與者／顧客的參與／購買／消費之行動，同時有可能會更為擴
大其營銷金額或參與人數。當活動規劃者／休閒管理者／策略領導人進行實驗
研究之後，若持正面肯定的結論，則休閒組織應該可以採行行銷與推銷的策略
行動方案加以導入，藉以擴張市場與擴增休閒參與／購買／消費數量，以及達
成更多的營運收入。

表7-4　需求彈性的定價之影響

需求的價格彈性	1.價格彈性大於1時，參與休閒體驗／消費／購買的活動數量與價格漲跌乃成反比例關係，同時價格漲跌對於休閒組織所得到的收入，也呈現反比例的關係。 2.價格彈性等於1時，參與休閒體驗／消費／購買的數量與休閒組織的收入之變化，不會受到價格之漲跌影響。 3.價格彈性小於1時，價格上漲將導致需求量／參與休閒體驗／消費／購買的數量以較小比例的減少，休閒組織的總收入反而會增加；反之則需求量／參與／購買／消費數量會以小幅度的增加，而休閒組織的總收入則會減少。
需求的所得彈性	1.所得彈性大於1時，休閒者／參與者／顧客之所得增加會導致參與／購買／消費數量的增加，反之則會導致參與／購買／消費數量的大幅減少。 2.所得彈性介於0與1之間時，休閒者／參與者／顧客的之所得增減變化與參與／購買／消費數量上升或減少之間，並無明顯的影響。 3.所得彈性小於0時，在價格穩定下，參與／購買／消費數量與所得之變動間，乃是呈現反方向之關係。

◆市場的定義與定位

　　休閒商品／服務／活動之目標顧客族群，必須加以明確定義清楚及妥善予以定位，也就是將其市場予以明確定義與定位，否則很可能會錯誤地加以定價，以至於不為其市場／顧客所認同，甚至於為其市場／顧客所拒絕。所以休閒組織／活動規劃者／行銷管理者必須妥適地區隔其顧客到底在哪裡？這些顧客參與休閒體驗／購買／消費的動機在哪裡？參與的頻率有多少？每次參與的消費額度是多少？凡此種種的顧客族群明確化，乃是休閒組織所必須鑑別清楚的。

◆外部的競爭環境分析

　　休閒組織／行銷管理者也應該明確地針對其所規劃設計的休閒體驗方案所位處的產業環境有所瞭解，例如：

1.既有的休閒市場中是否有所謂的競爭者存在？有沒有可能再投入參與該市場之另一個休閒組織或活動？
2.既有的休閒市場是呈現完全競爭狀況？不完全競爭狀況？或寡占／獨占狀況？
3.本身的休閒體驗方案在休閒市場裡的利基點何在？優勢與劣勢點何在？
4.本身的休閒組織在產業中所獲得的企業／組織形象怎麼樣？
5.本身所規劃設計出來的休閒體驗方案的評價怎麼樣？有沒有比競爭對手的類似或具互補性的休閒體驗方案來得高評價或低評價？

　　凡此種種的競爭環境分析，均是左右到休閒商品／服務／活動的定價決策因素。

◆內部競爭資源的分析

　　休閒組織／行銷管理者更要瞭解到其休閒組織／休閒商品／服務／活動的內部資源，例如：

1.休閒商品／服務／活動的作業活動成本如何？是否比競爭對象／活動的成本來得高或低？
2.休閒組織本身的服務人員（尤其第一線服務人員）之服務品質水準如何？顧客要求回應能力如何？服務作業流程是否符合顧客前來參與活動的需求與順暢／便利？
3.休閒體驗方案所提供給予顧客在進行休閒體驗之需求與價值，能否給予

他們一次購足的感覺？

4.休閒體驗方案之進行過程中的標準作業程序是否嚴謹地規劃？有沒有建立標準的檢查／稽核作業程序？

5.休閒組織的行銷活動預算與資源的匹配程度如何？

6.休閒體驗進行之場地與設施設備是否足以讓休閒體驗方案順利進行？

7.有沒有建構好妥善的緊急事件處理與應變的作業程序以供服務人員遵行？有沒有進行過模擬演練？有沒有因新商品的上市而作必要的調整？

凡此種種因素均會左右到休閒組織的活動定價決策。

◆休閒商品／服務／活動的休閒行銷組合方案

休閒組織與活動規劃者在規劃設計休閒活動時，必須考量到商品／服務／活動的多樣化，當然在休閒行銷組合方案定案時，就需要考量到是否要將某些休閒行銷方案的定價設定在包套服務的基礎上，予以組合定價，或者是依照各個商品／服務／活動予以個別定價？事實上所謂的組合定價，乃在考量其休閒行銷組合方案中各個商品／服務／活動的聯合成本，將全部的休閒行銷方案價格予以組合，構成方案的組合價格而加以定價的方式，如今已很少依個別休閒行銷方案予以個別定價，供顧客依需求選擇參與（但是購物產業則會依個別商品／服務／活動加以定價）。當市場不景氣時，休閒組織的修訂價格方式有可能是將全體休閒行銷方案構成價格予以修訂；但最有可能的，乃是針對某些特定休閒行銷方案之價格加以修訂之後，再將整個休閒行銷組合方案之構成價格，依特定休閒行銷方案修訂價格之幅度予以修訂，如此的思維乃是考量到低收益率與低參與率的休閒行銷方案採取低價策略，藉由休閒行銷組合方案之各商品／服務／活動組合比例，予以重新調整組合定價，其目的乃為維持高收益率與參與率的休閒行銷方案的收益能夠在一定水準的情況下，進行市場行銷活動。

◆休閒活動處所／行銷分配通路

一般來說，有形的商品以及可伴隨有形商品移轉的服務與活動，乃是會受到行銷分配的通路之長短／遠近、方便性與其他特性而影響其價格之訂定，以及辦理休閒體驗所在地點之到達方便性與否、距離遠近、交通設施是否齊全、休閒據點周邊設施設備之完整性等方面，均會是影響定價的重要決策因素。例如：

1.休閒體驗進行處所在深山，若是缺乏順暢的交通公共建設的支持，則該

處所的休閒行銷組合方案即使相當吸引人，卻會因交通不方便而影響人們的參與意願，這個時候，休閒行銷組合方案的價格就需要考量是否可以高價策略或低價策略，來刺激顧客的參與意願。

2.休閒體驗活動進行處所有點偏僻，交通雖然方便，但是離住宿休息，吃飯睡覺的處所太遠時，則該休閒體驗活動的價格策略也同樣地陷入兩難的情境，當然休閒組織若能自備民宿時則可另當別論了。

3.若休閒體驗活動進行處所周邊地點涵蓋了吃的、喝的、用的、玩的、住的、睡的等休閒組織，如此的環境有點類似休閒園區／度假勝地，那麼其商品／服務／活動定價自然可以往高處考量了！

◆休閒組織之社會服務角色定位

休閒組織的社會服務角色定位，對於該組織的行銷方案定價哲學具有相當大的影響力。首先來說明商業性質的休閒組織，因其社會服務角色是自我承擔一切經營成敗的責任，因此當然會以能夠充分獲取利潤的方式來進行行銷方案的規劃設計與上市行銷，因此商業性的休閒組織之休閒行銷管理者，就必須以提供商品／服務／活動的銷售與推展收入來滿足其社會服務之角色扮演，故而必須將休閒商品／服務／活動予以妥當的定價，藉其銷售的收入來平衡有關的成本，以及能夠賺取合理的利潤。如此的社會服務角色的休閒組織在定價策略上，自然會和非營利休閒組織與政府主管機關附設之休閒組織，有顯著的不同定位，因為非營利休閒組織與公營休閒組織的資金來源可能是稅收、募款、捐助或政府補助經費，所以這樣的休閒組織自然不能再考量其收支平衡與否，或是要有盈餘了。故而這樣的休閒組織所經營管理的休閒活動，有可能會採取完全免費參與的方式，或是採取活動參與者／休閒者／顧客支付部分費用，另一部分費用則由此些組織的補助之服務方式。

◆公共遊憩系統的定價議題

休閒體驗活動場地與設施設備所位處的遊憩系統，若屬公家所有時（如展演場、公園、社區或政府機構附屬的遊憩場地與設施設備），則不論是商業休閒組織或是非營利休閒組織／政府機構，當其在此公家遊憩系統辦理有關的休閒體驗活動時，則其收取的參與費用（如門票、清潔費、管理費等），就應該有所斟酌考量了。因為這些公家的遊憩系統乃是經由人們的納稅錢，或是經由人們／企業組織的贊助／捐獻，而得以建設完成的，若是收取的門票（含管理費、清潔費）太高，則會引起有識之士或關心公共建設議題的人們／組織的大力

抨擊，因而引起休閒參與者／顧客的反感或卻步，而造成參與者／顧客的流失。

◆**休閒商品服務與活動分類系統的定價哲學**

　　依經濟學家Howard與Crompton（1980）區分財貨為公共財（public）、半公共財（merit）與私有財（private）之形式，說明受益者／體驗者與付費者的定價哲學如**表7-5**所示。

◆**價格定價與法律規範之關係**

　　休閒行銷方案之定價過程中，也會受到國家或國際性的法律規章所限制，任何休閒組織若在定價過程中稍有疏忽，很可能會觸犯國家的法規而受到處罰，或是觸動國際性法律規章之禁止／限制規範，而遭到其他國家法令／壓力團體的抵制。所以於休閒行銷方案定價過程中，活動規劃者與行銷管理者／策略管理者就必須針對國家與國際性的法律，對商品／服務／活動的有關規定加以深入瞭解，以免發生觸法或犯眾怒之後果。

　　一般而言，價格定價與法律規範之關係，大致上有：

1. 價格協商（price fixing）：乃組織在定價時不得與同等業種之組織協議其定價，以防止發生聯合操縱價格之情形。
2. 低於最低法定價格（minimun pricing）：乃組織不得為競爭需要，而長期將價格壓低在成本以下。
3. 轉手價格維持（resale price maintenance）：休閒組織的銷售與行銷過程，為維持末端售價的穩定，而採取停止經銷／中間商價格，或停止供應經銷／中間商有關商品／服務／活動時，並未違反「薛爾曼反托拉斯法」。
4. 價格提高（price increase）：乃指排除在政府規範的管制期間內，休閒組織對其商品／服務／活動價格的提高，乃是不受法律規範的，但是公營休閒組織則依照國家法令規範來執行。
5. 價格差異化（price differentiation）：乃美國Robinson-Patman法案規定，同一通路階層的交易對象雖不同，但其價格條件卻不得有不同／差別的，惟若有充分證據顯示其成本不同，則可不受該法案限制。

◆**其他**

　　除了上述十二項因素之外，一般顧客在交易／參與習慣、組織形象、政府考量／利益團體壓力、經濟景氣循環等因素時，也會對其商品／服務／活動之定價行為有所影響。

表7-5　休閒商品服務與活動分類系統的定價哲學

	公家遊憩系統				私人遊憩系統		
	公共活動	半公共活動	私人活動	企業活動	公共活動	半公共活動	私人企業活動
定義	本系統內的設施設備與場地完全開放給所有的民眾參與有關的休閒體驗。	除了公共活動服務之外，尚可經由管理機構規劃設計較特殊或高級的額外服務，供民眾體驗。	私人企業在系統內辦理休閒體驗活動。	符合政府施政政策時，可以承租本系統內設施設備與場地，以辦理休閒體驗活動。	接受政府委辦休閒體驗活動之經費，故本系統內設施設備與場地乃是完全開放給人們免費參與體驗。	接受政府部分經費的支持，除了基本服務採免費之外，尚規劃某些額外的服務供民眾參與體驗。	完全由私人企業自力在其系統區內進行休閒體驗動服務之提供。
受益者	凡是有參與意願的民眾均可直接受益，未能參與之民眾，也可享有間接休閒服務之利益。	只要有參加體驗者就能受益，所以參加頻率愈高者受益愈多，當然社會也會間接受益。	只有參加體驗者才會受益，但社會並不一定會有受益之機會。	只有參與體驗者會受益，社會不一定有受益機會。	凡是有參與意願者均可直接受益，無法參與者或可間接受益。	只要有參加體驗者就會受益，但社會不一定會有助益。	只要有參加體驗者就會受益，但社會則不一定會受益。
系統服務經費來源	本系統內設施設備與場地均由政府預算支應。	（同左）	（同左）	（同左）	本系統內設施設備與場地經費均由私人企業自行籌措支應。	（同左）	（同左）
付費者	參與者完全不收費，其活動經費源自於人們的納稅。	參與者支付部分或全部的直接費用，不足部分由政府經費補助。	參與者必須全部負擔所有的直接或間接營運成本，政府是沒有給予補助經費的。	參與者必須負擔全部的直接或間接營運成本，及場地設備設施之使用租金成本，政府是沒有給予經費補助的。	參與者完全不收費，其活動經費來自於政府預算或企業補助。	參與者須支付部分或全部的直接間接營運成本及資產成本，不足部分由政府或企業予以補助。	參與者須支付全部的直接與間接營運成本及資產成本。
個案舉例	1.2008年台北國際藝術博覽會 2.2005年台灣燈會在府城 3.2005年台東鐵道藝術村 4.公立學校體育場、棒球場 5.2008年全國中等學校運動會	1.2009年瓊斯盃國際籃球邀請賽 2.國立台中美術館 3.國立故宮博物院 4.夜間球場 5.國立海生館 6.2009高雄世界運動會 7.2009台北聽障奧林匹克運動會	1.在公家場地辦理的國際標準舞、土風舞、武術 2.承租公家場地辦理的座談會、研討會 3.附屬在公家單位之餐飲店承包商、休閒體驗活動承包商	租用公家系統的高爾夫練習場、商店、展售店、健身房、歌廳等	1.2008年台中縣市大甲媽祖國際觀光文化節 2.義診活動 3.國家品質獎、磐石獎 4.多元就業開發計畫——人才培訓地方企業輔導 5.921重建活動	1.承辦政府政策說明與輔導民眾申請之研討會與說明會 2.政府機關補助之文化藝術展演 3.政府機關補助之商品展示會	1.觀光旅遊活動 2.登山生態旅遊 3.購物中心 4.健身俱樂部 5.高爾夫球場

- 第一節　通路、供應鏈管理與後勤管理
- 第二節　休閒場地與設施設備管理決策

Leisure Marketing Feature

　　行銷通路乃是由不同的行銷組織及其間之互動關係所組成的系統，此系統乃是經一般所謂的通路、供應鏈與後勤管理等子系統所構成。其目的乃在於促進商品／服務／活動由提供者／服務者向休閒組織、休閒參與者／購買者之實體移動及物權轉移、使用／體驗權轉移為目的。而休閒組織中的實體設施、設備與場地，乃是休閒顧客在參與體驗／購買使用過程中，最主要的移轉、轉移與體驗的場地或設施設備，所以本書將實體設施設備決策列為休閒行銷9P之一項，其原因與目的乃在於此一決策因素對顧客滿意之影響力。

▲行銷通路服務是企業策略

透過行銷通路建構企業價值鏈,將商品/服務/活動送到消費者手中,搭起了企業到顧客的橋樑。通路在現代企業經營中所扮演的角色已不可同日而語,它不再只是一種企業功能,而是企業策略的一部分,甚至是幫助企業克敵致勝的關鍵!(照片來源:德菲經營管理顧問公司許峰銘)

　　休閒產業受到多元化、複合式經營型態與顧客多重需求趨勢的影響，已不再局限於單純的觀光旅遊、休閒活動與互動交流領域，有愈來愈多元的發展趨勢，諸如：休閒購物、醫療觀光、遊戲治療、公益服務、生態旅遊等休閒潮流。所謂的休閒產品更是涵蓋了有形的商品、無形的服務與感性的互動交流等層次，以至於現今要談行銷通路就應先瞭解到配銷系統（distribution system）或是物流（physical distribution）的概念，因為在休閒行銷的運作上，物流乃扮演了後勤支援的角色。

　　本書將跳脫工商產業的行銷通路框架，也就是在本書的行銷通路不僅是指將商品／服務／活動由休閒組織轉移至顧客之管道而已，尚且涵蓋到後勤管理與供應鏈管理，以及顧客如何到達休閒場所接受休閒組織提供商品／服務／活動之體驗／購買功能。

　　另外，在休閒行銷組合中的實體設備（physical equipment）對於休閒行銷活動之管理過程具有一定的影響力，諸如：(1)休閒場地所在地的交通路線、交通公共建設情形；(2)休閒場地內的設施設備管理情形；(3)配合休閒場地或設施設備所規劃出來的休閒行銷方案等，均會對休閒商品／服務／活動類別之規劃設計方向、行銷活動規劃方案及對休閒顧客參與意願產生重大的影響。所以本書也將實體設備列為休閒行銷9P組合之一個議題，在實體設備的規劃設計、採購外包、安裝試車、營業運轉及維護保養上，均會左右到休閒顧客的參與／購買意願，在休閒行銷策略管理中有必要將顧客關注焦點與需求納入實體設備的管理上，以利顧客可以安心、放心、開心的前來體驗／購買休閒商品／服務／活動。

　　針對上述的說明與問題，本章將針對行銷通路（marketing channel）、供應鏈（supply chain）、後勤管理（logistics）與實體設備等議題與策略，分別討論之。

第一節　通路、供應鏈管理與後勤管理

　　行銷通路或配銷通路（distribution channel）就像是同一通路或路徑，透過行銷通路可以讓休閒組織的商品／服務／活動、所有權／體驗權／使用權、付款及風險等功能可以與休閒顧客互動流通。休閒行銷通路乃是由不同的休閒行銷組織及其間之互動關係所組成的系統，此一系統乃是以促進商品／服務／活動由休閒組織向企業組織及最終顧客之實體移動、物權轉移、體驗／使用權轉

豐都位於重慶忠縣和涪陵間的長江北岸，這裡有《西遊記》、《封神演義》、《聊齋志異》等所說的陰曹地府、鬼國幽都。重慶豐都計畫將鬼神文化娛樂化以謀取鬼城豐都最好的出路，一旦能夠被塑造成為遊戲，讓遊客參與體會乃是相當有意思的。將鬼神娛樂化讓豐都發展成為鬼城文化、鬼文化的一個基地，以此為基礎建設一個以娛樂為主題的「豐都大樂園」，就會變成為真正的「東方迪士尼」。（照片來源：唐文俊）

移為目的。在行銷9P組合中乃代表了「地點」的意義，並導引適時、適地、適物、適事與適人的功能，通路成員（有稱之為代理商、經紀商、批發商、零售商、中人、中介、再販賣者、掮客等）互相議價並在過程中移轉所有權／體驗權／使用權，順利地讓休閒顧客取得有形商品與無形商品、體驗休閒價值。

供應鏈乃是由行銷通路中各成員結合努力以創造出來的無縫隙群體或個人，其目的在於執行活動以便創造商品／服務／活動，並將其傳遞給休閒顧客，而其所涉及的顧客之不同也就會有不同的行銷通路。供應鏈包括原材料、設施設備規劃方案、成品、設施設備供應商、交付商品／服務／活動給顧客的批發商／零售商／中介／經紀商等組織與個人在內，各種不同的組織與個人之管理過程乃是各有其不同的管理活動。供應鏈管理（SCM）是供應鏈中跨組織的物流活動和資訊的整合與組織，以提供專業與分工，克服差異、提供互動交流效率、促成配銷過程，進而促成有價值的商品／服務／活動並提供給顧客使用／消費／參與／體驗。

後勤管理涵蓋所有關於企業組織的物流活動，也就是通路成員間的資訊、商品／服務／活動之流動與管理。而休閒組織的後勤管理除了商品／服務／活動設計與生產提供前階段、生產與提供階段、生產與提供給後續的原物料與商品轉移活動之外，應該要涵蓋休閒顧客如何到達休閒處所的路程，以及顧客體驗完成後的離開路程在內。

一、管理行銷通路的行銷策略

行銷通路乃是以促進商品／服務／活動由休閒組織向其顧客（包括企業組

織、法人組織與個人）之實體移動、物權轉移、休閒設施設備與場地之使用權／體驗權轉移爲目的。而這個目的需要依賴行銷通路的管理，如此行銷管理者才能將其休閒商品／服務／活動提供給其目標顧客體驗／購買，因此行銷通路在整個行銷活動之中扮演了相當關鍵的角色。一般來說，行銷通路在行銷活動中具有某些功能，諸如：(1)Lamb、Hair與McDaniel（2003）指出中介者執行的行銷通路功能有：交易功能、後勤協商功能與促成（調查與融資）功能；(2)Armstrong與Kotler（2005）指出行銷功能有：資訊、推廣、接觸、調配、協商與其他等功能；(3)Roger A. Kerin、Steven W. Hartley與William Rudelius（2004）指出：交易功能、物流功能與促進功能；(4)Louis E. Boone與David L. Kurtz（2001）指出：減少行銷人員與最終顧客間過度頻繁接觸、調解買賣雙方間所需商品／服務／活動之品質與數量上異差，使交易過程標準化、創造出交易條件與對象。

(一)行銷通路的特性與重要性

行銷通路／配銷通路乃是一種涉及提供商品／服務／活動給顧客（含組織、個人）消費／使用／體驗之過程的互賴組織。行銷通路可以比擬爲水從源頭到達終點的中間管線（Kerin, Hartley & Rudelius, 2004）。行銷通路使物流從休閒組織經由通路成員（如中間商／代理商／批發商／零售商／分銷商／經銷商／中介）移轉給休閒顧客購買／體驗。而這些通路成員會對於休閒組織產生功用與爲顧客創造價值，至於將會如何創造附加價值？基本上商品／服務／活動乃經由通路成員將其商品組合轉換爲符合顧客需求的商品組合，而這些創造附加的方法乃經由如**表8-1**所示之通路成員所能提供的功能，而予以創造出來的，至於這裡所稱的附加價值乃涵蓋顧客與休閒組織的利益在內。但是通路成員的功能應由誰來執行？若由休閒組織本身來執行時將會導致行銷成本上升與售價提高；而若由通路成員來執行者，休閒組織之成本與售價將可降低，但是通路成員的成本勢必要增收費用以平衡成本上升之利益缺口。所以，休閒組織在進行劃分通路之時，要考量到不同的功能必須分配給那些相對於成本而能創造更多利益／價值的通路成員。

(二)通路行爲與組織結構

當休閒組織建立起其行銷通路之時，就會出現許多的通路流（channel

flows），透過這些通路流的建立與管理，休閒組織將可促成其通路成員完成其應扮演的功能／角色。所謂的通路流，基本上乃是通路成員所應扮演的功能，據林建煌（2004）指出通路流應包括有商品流（product flow）、所有權流（ownership flow）、金錢流（money flow）、資訊流（information flow）、交涉流（negotiation flow）與推廣流（promotion flow）等種類。

惟不論通路成員到底是批發商、零售商、經紀商、中介、中盤商、配銷商，其必須經由通路途徑使其商品／服務／活動傳遞送交給顧客，因此休閒行銷管理者就有必要找出其最有效的通路。顯然的，各種不同類型的商品／服務／活動所適合的行銷通路結構自然有所差異，通常我們會以通路階層結構（channel level；通路階層乃泛指商品／服務／活動及其所有權／使用權／體驗權更接近最終顧客／休閒者之層級的中間商）來看通路的階層數目。由於通路成員在休閒行銷行為中乃是不可或缺的成員，因此我們以為在上述所談及的通路功能中涵蓋了多樣的「流」，而且各種不同形式的「流」必須彼此連接；同時更需要將行銷通路經由人們與組織之間進行互動，以為完成休閒顧客、休閒組織與休閒行銷管理者，以及通路之目標的一項複雜的通路行為系統。但是，通路的結構不但要具有指引通路成員間的正式互動關係之功能，也要認知到通路結構會隨著市場與顧客需求之變化而改變之趨勢，因為新的通路系統乃是會隨時演化或出現的。

◆通路行為

一般而言，通路成員間乃是利益共同體，必須在互相依賴與均衡互惠的原則下，扮演其各自在通路途徑中所應具的專精角色，例如在南投的植物染文化創意工藝品乃是由某個工作坊負責開發設計與製造，以及負責透過廣告行銷活動與節慶宣傳來創造市場需求，而展售店的角色即是於店頭中展示其工藝品、回答顧客的詢問與建議，並完成交易買賣。在這樣的產銷分工下，工作坊與展售店各自負責其專精的工作任務，此時通路就會發揮出極高的行銷效益。

但是，上述的專精任務分工往往會受到休閒組織或／與通路成員、或是個別通路成員之間的短視、角色貢獻度認知差異、利益分配紛擾等通路衝突（channel conflict）的影響，以至於對休閒組織或通路成員之間的組織形象、行銷利益、產業競爭力、顧客價值均會發生損害現象。例如：(1)某渡假連鎖汽車旅館之某些連鎖店會抱怨其他不肖連鎖店兼營色情或索價過高、服務太差而影響到該渡假汽車旅館之整體形象；(2)某酒莊透過經銷商販售其酒類製品，但因

酒莊專業經理又透過網際網路與顧客互動或行銷，以至於引起現在經銷商的抗議；(3)某藝品工作室的銷售通路策略乃是在各地成立旗艦店來銷售其工藝品，但是又成立了到府銷售的銷售人員，因此發生了旗艦店與銷售人員之衝突。

　　另外，通路衝突也有正面的價值，例如：某休閒渡假中心經由市場調查／行銷研究之後，發現網際網路銷售通路具有不可忽視的價值，因而成立了網路行銷中心，委由專業經理負責此一通路的行銷業務，以區隔於昔日完全經由旅行社代理的行銷通路，這就是創新與競爭力提升的策略。但是此舉將會惹毛了旅行社，因此該休閒渡假中心的經營者親自以電話和旅行社溝通，說明這樣的通路創新乃在增加品牌知名度，而不會損及品牌權益與各旅行社的利益。雖然未必會完全取得所有旅行社的支持，但是不可否認的，現在乃是旅行社與渡假中心共同拓展業務與逐步拉升其住房率。然而，休閒組織若未妥善處理與管理好通路衝突，很可能會造成通路效率的瓦解與失控，乃是不得不注意的事實。

◆垂直行銷系統

　　行銷通路中的垂直型態（長度）決定於通路成員的數目，所謂的垂直行銷系統（vertical marketing system, VMS）指的是「生產者／提供者、批發商與零售商等整合如一個系統的配銷通路結構，可能會因為其中的某個成員擁有其他通路成員的所有權，或是彼此間以契約做規範，或是掌握強大的權利而促成彼此間的合作」（Armstrong & Kotler, 2005）。顯然這和傳統式配銷通路（conventional distribution channel）之任何通路成員均無法對其他成員有任何控制力，同時也未有乙套有效解決通路衝突之正式方法等特徵是有所不同的。

　　休閒商品／服務／活動的垂直行銷系統包含企業式垂直行銷系統（corporate VMS）、契約式垂直行銷系統（contractual VMS）與管理式垂直行銷系統（administered VMS）等三種型態。依Armstrong與Kotler（2005）指出：(1)企業式垂直行銷系統乃指將生產與配銷的連續階段合併於單一所有權的垂直行銷系統，即為通路領導地位透過共同所有權建立起來；(2)契約式垂直行銷系統包含了一群生產與配銷不同層級的獨立廠家之垂直行銷系統，其經由契約結合在一起，以為獲得較獨立經營更具經濟規模與行銷效果；(3)管理式垂直行銷系統則是經由某一通路成員的規模與權力，而非經由共同所有權與契約之關係，協調從生產到配銷的連續階段之垂直行銷系統。

　　另外，不論通路成員有多少階，其以中間商（指代理商、經紀商、批發商、零售商）之有無來區分時，休閒行銷通路可分類為直接通路與間接通路兩種：

1. 直接通路：其乃是生產者／提供者／休閒組織與顧客之間並無中間商存在，也就是不透過中間商而直接銷售商品／服務／活動給顧客。休閒組織常應用此種行銷通路策略，例如：休閒農場或遊樂中心透過網路、郵購或本身所屬零售店來銷售其旅遊行程或主題商品等。

2. 間接通路：其為生產者／提供者／休閒組織透過中間商分擔一部分的配銷工作，這在休閒行銷活動中乃是常有的通路策略。例如：(1)處理音樂活動的門票販售會由書店、超商、文化中心與本身門票銷售部門一起肩負門票預售任務；(2)觀光飯店、渡假中心會同時利用中間商與本身網路或電話預約系統預訂房位或休閒活動場地等。

◆水平行銷系統

行銷通路的水平構面（寬度）決定於通路成員中同層級參與之成員數目，所謂的水平式行銷系統（horizontal marketing system）指的是「位於同一通路階層的兩家或以上的組織，聯手開發新的行銷機會之一種通路安排」（Armstrong & Kotler, 2005）。基本上，通路成員數目愈多，代表其通路愈廣，而這些通路成員乃藉由聯合運作，以結合各自的各項資源（財務、產能／容納顧客數量、行銷等）以達成單獨運作時之不易達成的任務。而通路成員間可能會是互為競爭者或非競爭者之關係，其間的合作基礎也許會是短暫的，也許會是長久的，也許會另行聯合成立另一個組織。例如：(1)台北101購物中心內部設有運動俱樂部、自動櫃員機；(2)溪頭遊樂區內有住宿與用餐的飯店；雀巢公司與通用磨坊（General Mill）合作的燕麥粥產品行銷到北美以外的國家等。但是在休閒產業中有水平通路之經營方式大多局限在都市區域、超大型購物中心或大規模的休閒渡假中心等區域，基本上並不多見。

◆電子行銷通路系統

休閒產業與消費性產品、商業性產品的商品／服務／活動行銷通路，並不是進入市場的唯一通路，電子商務乃是現在與未來的休閒組織與顧客間一條重要的通路選擇。互動式的3C技術使電子行銷通路變得更為可行，也就是休閒顧客可以經由網路、通信與電腦科技取得商品／服務／活動，而且這些通路的特點乃是結合電子與傳統中間商為顧客創造新的顧客價值。另外，電子行銷通路方便性與低成本乃是獲得顧客的關愛眼神之重點，只是電子中間商乃是沒有辦法執行物流作用的，也是一直尚未形成主流通路之原因所在。

◆多重通路系統與策略聯盟

二十一世紀，由於顧客區隔與通路機會的激增，愈來愈多的企業組織採用多重通路配銷系統／混合式行銷系統，也就是同樣的商品／服務／活動會同時採取兩種或更多的不同類型通路，以為接觸一個或一個以上的顧客區隔，藉以販售給不同區隔的顧客。多種通路配銷系統在現今多元化的市場情勢裡將會提供許多的優勢，以擴展其業務績效與市場涵蓋率，並獲得多種顧客區隔的客製化訂單或商品／服務／活動之銷售機會。然而並不是採取多重通路行銷系統就會易於掌握市場／顧客需求，因為採取多重通路在競爭激烈的市場中，通路的衝突乃是很容易發生的，所以休閒組織想要採行多重行銷通路策略時應予以認知。

近年來，在行銷通路的發展上，有朝向策略通路聯盟之趨勢，即為藉由另一家企業／休閒組織的行銷通路來推展商品／服務／活動之銷售。例如：(1)休閒農場的農特產品與其加工品可經由一般企業或同業的中間商來銷售；(2)音樂會門票銷售可搭配書報雜誌社來銷售預售門票；(3)美國Kraft Foods與星巴克合作，使星巴克咖啡藉由Kraft食品在美國的超級市場與國際間的通路來銷售。

(三)與行銷通路相關的決策

休閒組織在選擇與建構其行銷通路系統時，行銷管理人員宜根據其各項資源與條件，再據以決定其行銷系統在休閒市場上的涵蓋面與密度。

◆通路的階層數目

不論是直接行銷通路或是間接行銷通路，我們以為只有一階通路者乃稱為直接通路（即不包含任何中間商，例如民宿透過民宿網、型錄、摺頁與電話來進行銷售、藝術中心透過園區或遠距教學來推廣藝術教育課程等），而間接通路，則會因消費者、工業品、服務／活動而會有二、三、四階通路情形。

一般而言，直接通路應考量商品／服務／活動之價值與品牌知名度，低價位或品牌知名度低的商品／服務／活動通常採取間接通路。分配通路乃稱之為商品／服務／活動的前向移動（forward movement），惟在現今環保綠色與社會型企業的要求，而有回溯通路（reverse channel）的發展，其主要意涵乃在於回溯到生產者／提供者／休閒組織階層。此類型通路乃在於強調再循環、再生再利用的環境保護概念，例如：可由中間商或休閒組織扮演回收廢棄物（如容器、電池等）、修護再利用（如畫作修護、木雕與石雕藝品修護）等。

此外，所有通路中的各個組織或個人乃是需要透過各種形式的流（flow）而彼此相連結，其中的流包括有商品或實體流、所有權流、付款流、資訊流、推廣流等，因此直接通路或是少數階的通路就會變得相當複雜。

◆**分配通路規劃的影響要素**

研擬行銷通路決策時應該要從休閒顧客的需求開始，也就是休閒組織在發展通路策略時，必須要先評估每一個通路方案所能達成的營運績效與相對之利潤、成本，以及考量各個通路對掌握行銷之商品／服務／活動與休閒顧客之影響（因為有些通路成員會要求簽定長期或短期、中期的銷售權契約以確保其利益）。

一般來說，影響通路發展的因素約有如下五個構面：

1. 市場特性：有休閒顧客或消費者數目、地區的集中性、顧客型態（例如：組織型顧客則分配通路宜短、非組織型態之個別休閒者則需較長通路）。

2. 商品特性：單位價格高低、商品之易腐性、商品之流行性、商品技術性高低、商品線深度與廣度。

3. 休閒組織本身特性：財務資源足夠與否、行銷能力之高低、管理中間商的意圖（如想穩定末端價格或徹底執行穩定價格時，採取較短之通路階層）。

4. 中間商特性：處理促銷能力、商品儲運能力、銷售信用能力、其他中間商的經營行銷企圖心等。

5. 競爭環境特性：競爭者的通路階層選擇情形、產業環境的變化、法律規範情形、經濟景氣狀況等。

◆**通路規劃與設計決策**

一般而言，配銷通路之規劃、設計決策與步驟如下：

第一步，鑑別與確認顧客的需求。

1. 從通路中找出顧客的需求與期望是什麼？
2. 顧客休閒行為的價值主張是什麼？
3. 顧客休閒時是否考量距離與交通狀況？
4. 顧客購買方式為何？

5.顧客會希望更多的服務？

6.顧客是否要求包套服務／一次購足服務？

7.顧客預約或購買時之通路服務水準如何？

第二步，設定通路的目標。

休閒顧客對於通路之服務產出的需求，乃在於商品批量大小，等待時間、地理上的便利性與商品的多樣化等構面，而通路之目標則在於商品普及性、推廣與促銷的努力程度、顧客服務項目與價值、市場資訊的蒐集與成本效益等方面。通路目標也會受到休閒組織本質、商品特性、中間商特性、競爭環境特性之影響，以至於改變其通路目標。

第三步，確立主要的備選通路中間商。

1.確定配銷通路及中間商的形態：必須基於休閒顧客的立場來考量，也就是由休閒顧客的需求來確立零售商的形態，由零售商需求確立批發商形態。在二十一世紀的中間商形態類別乃走向複合配銷通路，以不同形態的配銷通路與中間組織的商品／服務／活動轉移到目標市場。雖然複合配銷通路會降低通路風險，但也會引起通路成員間的價格競爭（即通路的水平衝突）。

2.確定配銷通路的涵蓋度：分配通路密度（intensity of distribution）之政策有開放式分配政策（即對中間商的類別與數目來加以限制，適用於大量分配與需要充分擺設之商品）、選擇式分配政策（即依地區選擇若干家符合條件之中間商的分配政策，被選擇之中間商可以兼營同業／競爭者商品）、專屬式分配政策（即對指定地區授權中間商獨家經銷該休閒組織之商品，但會要求不得兼營同業／競爭者之商品）等三種。分別說明如下：

(1)開放式分配政策乃適用於日用品類，即分配涵蓋密度高與購買耗費時間低的商品類別。

(2)選擇式分配政策乃適用於選購品類，即分配涵蓋密度與購買耗費時間均呈中度狀況之商品類別。

(3)專屬式分配政策乃適用於專門品類，即分配涵蓋密度高、購買耗費時間也高之商品類別。

3.確定通路成員相互間的權利與義務：也就是要建立各個通路成員在價格

政策、銷售條件與地區經銷權等方面的責任與權利規範，以為休閒組織
與各通路成員間遵行之依據，也為管理通路衝突的SOP。

第四步，評估主要的配銷通路。

將主要的可行備選通路中間商依據經濟性、控制性、適應性等準則加以評
估。

1. 經濟性準則：乃在於比較各個不同通路方案的可能銷售類、成本與獲利
 能力，最重要的乃在於需投資多少成本與可獲得多少報酬的評估。
2. 控制性準則：乃在於休閒組織是否有較多的控制權？
3. 適應性準則：乃在於長期的承諾，以及保有通路的彈性以為適應環境的
 變化，即要將中間商納為夥伴關係乃應具有優越的經濟性與控制性為前
 提。

第五步，發展國際配銷通路。

在此二十一世紀乃全球化時代，休閒產業的行銷管理者也應在上述四個步
驟完成之後，積極思考發展國際配銷通路的課題。全球行銷的潮流已是不可擋
的潮流，行銷管理者必須瞭解各個國家的現有通路結構，以為修正現有的通路
策略，進而成功的為組織開發出國際配銷通路。

(四)通路管理決策

經由通路的規劃與設計階段，應已擬妥了適當的通路計畫，緊接著就應該
對所選擇的通路加以執行與管理。執行通路管理的項目包括：

◆選擇通路成員

休閒組織的商品／服務／活動之行銷活動乃經由多元的通路以為達成組織
行銷目標，休閒組織在選擇中間商時，必須確立哪些特質或標準，作為分辨或
評估合乎要求的中間商，其評估項目應涵蓋個別通路成員的經營歷史、經銷的
其他商品線、成長率、獲利能力、變現能力、合作意願、行銷資源與能力、形
象等項目。同時，若選擇的是代理商時，應評估其經銷的商品線數目與性質、
行銷團隊素質與經驗等；又若選擇的是獨家經銷或選擇式經銷之零售店時，應
評估其顧客形態、地理區位與未來發展潛力等。

休閒商品／服務／活動的主要通路成員，應包括有：

1. 遊程供應商：如航空公司、鐵公路運輸業者、巴士公司、租車公司、遊

輪、旅社、飯店、風景區、休閒娛樂公司、運動俱樂部等。

2.中間商：如旅行社、旅遊經營者、經銷商、特殊通路供應者──個人銷售旅遊行程者／地區招攬遊程之顧客／中介／聯合售票者等。

3.國際行銷通路商：如休閒組織國外部、旅行社、多國籍休閒組織等。

　　至於通路模式可分為直接通路與間接通路兩種系統，而此二系統又可區分為一、二、三、四階通路模式（有關通路模式請參考本章前面的說明）。

◆管理與激勵通路成員

　　中間商選定之後，為取得各中間商的合作，與強化各中間商的向心力與企圖心，休閒組織必須持續的管理與激勵，以達到最好的境界。有關通路成員的管理與激勵方式，大致上不外乎建立夥伴關係管理（partner relationship management, PRM），與通路成員建立長期的夥伴關係，以為滿足休閒組織與中間商均能滿足與滿意的行銷體系。而PRM最重要的方向乃在於：

1.合作方式：運用激勵措施，如較高利潤、優惠的付款條件、廣告與展覽／展示補貼、協助銷售等激勵措施以要求各中間商合作。

2.合夥方式：將經銷業務範圍、商品供應、市場開發、顧客爭取、服務／活動提供技術協助與指導等雙方利害關係事項予以契約化，明白界定中間商的權利與義務。

3.分配計畫：針對目標市場、存貨水準、銷售訓練、廣告宣傳與公眾報導、促銷等行銷活動加以規劃設計，並在組織內部設置分配計畫之專責單位或人員，以便推展有關業務，以及扭轉中間商為休閒組織的夥伴與利潤共同贏取者。

◆評估通路成員

　　休閒組織為達成經營目標，就應該定期評估各通路成員的績效，運用評估與衡量工具（如銷售配額、平均存貨水準、損害與遺失品處理、對休閒顧客的服務品質與休閒組織促銷或訓練計畫的配合度等）來評估／檢核各個通路成員的績效表現。

　　對於績效不佳的中間商，休閒組織應加以協助與輔導改進，在不得已狀況下不排除予以更換；而對績效表現優良的中間商，休閒組織應予以獎賞與增加其經銷權利。

(五)通路的合作、衝突與領導

行銷通路中有可能發展出三種關係,即通路合作(channel cooperation)、通路衝突與通路領導(channel leadership)等。

◆通路合作

行銷通路成員通常是彼此獨立的,休閒組織為有效發揮通路功能,有必要積極促進各通路成員的合作關係,以提升通路競爭力。通路夥伴關係密切,乃代表各通路成員共同努力以創造供應鏈並達成競爭優勢,充分配合協調、存貨與資訊互通有無、商品/服務/活動相互支援,將可促使各通路成員快速滿足顧客需求、提升品質、降低成本。進而使夥伴關係及結盟促進休閒組織得以尋求全球性事業夥伴的資源充分利用,更使得市場容易進入及成本更有效率,最重要的能夠滿足顧客需求,創造休閒組織與各通路成員多贏的局面。

◆通路衝突

通路成員乃為獨立主體,其中有任何一個或某些成員為其自身利益而損害到其他成員之利益時,即會發生通路衝突。通路衝突常發生在垂直通路、水平通路與多重通路(如**表8-1**)。通路衝突不一定均是負面旳,傳統的通路成員常會拒絕因應時代變遷的任何改變,因此,在此時刪除如此無法跟上時代潮流的通路成員,反而可以讓整個供應鏈成本下降。有時候通路衝突會造成整體供應鏈力量下降,為免對通路衝突的不利影響,就應對通路成員之權利與義務予以明確界定,對通路衝突加以管理,以降低因角色模糊或混淆所致之不必要衝突。

◆通路領導

通路領導乃指的是通路權力、控制與領導,而通路權力是控制或影響其他通路成員的能量,通路控制發生在一個通路成員擔當通路領導(channel leadership)

表8-1　三種類型的通路衝突

1. 水平衝突(horizontal conflict):同一通路階層中成員間的衝突,例如:休閒育樂公司之門票預售店會抱怨其他地區預售店在價格上或地區銷售上過度競爭或跨區銷售等。
2. 垂直衝突(vertical conflict):同一通路中不同階層間的衝突,例如:老店生意為新店搶走而和授權公司發生衝突、為廣告宣傳而與經銷商發生衝突。
3. 多重通路衝突(multichannel conflict):同一休閒公司建立兩條或以上的通路,且在同一市場區隔中互相競爭時所發生之衝突,例如:休閒公司在原有中間商外另行成立一條新的經銷體系或直營部門行銷體系時就會產生衝突。

角色並執行權威與權力，也就是成為通路領導者。通路領導者乃其擁有獎賞權、專家權、合法權與強制權等通路權力（channel power），以至於成為通路領袖。休閒組織因為控制新的休閒商品／服務／活動之規劃設計、生產製造與上市行銷，所以休閒組織即為通路領導者。而中間商則因控制價格、存貨、售後服務與顧客關係，以至於成為通路領導者。通路控制乃是休閒行銷中常見的商業行為，也影響到行銷成本的降低與績效的管理。

二、管理供應鏈中的行銷後勤管理

　　以往的通路成員間乃是互相獨立的，但是基於上述討論的夥伴關係管理之結論，在未來通路的整合已變成一個相當重要的發展趨勢。所以在瞭解行銷通路與供應鏈管理之後，即應進入探討通路整合與後勤管理的具體方式。通路整合乃將行銷通路中不同層級的成員加以整合，以協調各通路成員間的行動，以達成配銷效率化目標的實現，而支持通路整合的重要概念就是供應鏈管理，至於後勤管理則是對通路成員間的資訊、商品／服務／活動的流動管理。在後勤管理中物流是相當重要的一部分，所謂的物流乃是將商品運送到顧客手中之過程的所有商品移動。

(一)行銷後勤與供應鏈管理

　　後勤管理乃美軍軍需資材的申請、生產計畫、採購、庫存、輸送、聯繫補給與品管等作戰所需軍用物資的管理。企業後勤（business logistics）作業乃包括生產前階段的資材供應（material supply）之轉移活動、生產階段的資材管理（material handling）之轉移活動，以及生產後階段的物流／實體配送（physical distribution）之轉移活動（如圖8-1）。

　　而將後勤管理系統概念運用到行銷活動時，可以說是行銷後勤（marketing logistics）或稱之為實體配送／物流，而所謂的行銷後勤乃指：「規劃、執行、控制物流的活動，就是把原料與最後成品由產業運送到顧客端，以滿足顧客需求並且獲利的過程」（Armstrong & Kotler, 2005）。但是在休閒組織的行銷後勤系統，我們以為大多數的休閒商品乃是無形的商品，需要顧客親自到達休閒處所接受休閒組織的服務與參與活動體驗，因此我們認為休閒行銷後勤活動除了應涵蓋如圖8-1企業後勤功能之外，尚應包括如何規劃設計與輔助其目標顧客前來休閒處所參與體驗，以及如何送走體驗完成的顧客之轉移活動在內（如圖8-2）。

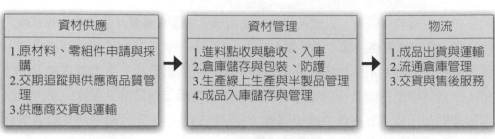

圖8-1　企業後勤系統圖

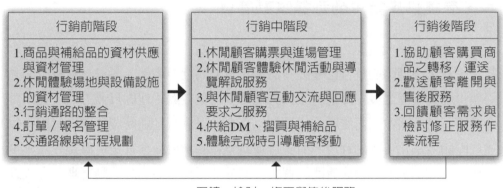

圖8-2　休閒行銷後勤系統圖

◆行銷後勤的重要性

　　以往的實體配送只強調如何適時、適量、適質、適地與適合運送原材料、半成品、成品與服務給顧客，但是現在已是感動行銷與完全服務行銷的時代，行銷管理者已有偏好採用顧客為中心的後勤想法，也就是採取逆物流的觀念（由市場倒推回到企業組織，甚至供應商），因此就形成了供應鏈管理的概念。供應鏈管理泛指「在供應商、企業組織、中間商與最終顧客間，由上游到下游的一切原物料與商品／服務／活動、相關資訊等附加價值的管理活動」。

　　二十一世紀，後勤管理愈為企業／休閒組織所重視，乃因：

1.改善後的後勤系統可以讓顧客獲得較好與較快速的服務、較為合理與低廉的價格，因此能夠讓休閒組織獲得較強而有利潤的競爭優勢。
2.實體配送的改善可為組織與顧客大幅減少成本。
3.商品多樣化的時代潮流，使得後勤管理改革更顯得其重要性。
4.資訊通訊與網際網路的發展易於提高通路效率。

5. 後勤管理的另一部分就是供應鏈管理，而供應鏈又可稱之為價值鏈（value chain），因為供應鏈的每個活動都會創造價值，而且均為顧客所能感受得到的價值。

◆後勤活動目標與成本控制

休閒組織的行銷後勤系統涵蓋了：

1. 行銷前階段的資材供應、資材管理與顧客進場。
2. 行銷中階段的休閒體驗與商品／服務／活動銷售。
3. 行銷後階段的有形商品運輸、售後服務與回溯服務等活動。

其主要目標乃在於以最少的成本提供顧客最大的服務，也就是以最少的成本提供顧客要求的目標服務水準，其目的乃在於利潤極大化而不是銷售額的極大化。因此，行銷管理者要針對對顧客更高更好的服務水準之利益與成本加以評估，並企圖使之合理化（即服務比競爭者少時就應將價格定低點，反之則應拉高定價）。

後勤管理除了可提供顧客有價值的服務之外，其活動中尚應重視的就是成本控制的考量，在企業後勤系統中的成本很可能會占所有行銷成本的一半以上。行銷管理者應該構思降低後勤活動成本，諸如：

1. 重新審驗供應鏈／價值鏈中的各項活動是否有創造或增加商品／服務／活動的價值效果，並將那些無法創造或增加價值的活動予以刪除。
2. 可以組成包括顧客與供應商的代表之跨功能小組，以檢視各個後勤活動，提出降低成本之行動方案以供組織／行銷管理者採行。
3. 也可以將部分工作任務委外給專業的後勤服務公司，如此也能夠達到降低成本與提高顧客價值的目標。

◆後勤的主要功能

基本上，休閒行銷之後勤管理的主要功能為：

1. 總體層面之後勤功能：休閒商品／服務／活動的經濟性效益與非經濟性效益（如體力回復、體適能發展、交通互動、心靈智慧提升、冒險經驗、學習體驗、自由發展等），乃隨其商品價值的形成、表現、傳達與實現而創造出來，以符合顧客休閒需求。

2.個體層面之後勤功能：由資材／補給品供應、管理與物流或實體配送等活動，以達到提高配送的可靠度（如準時交貨、合適品質、合宜數量），並縮短訂貨循環時間或顧客進場等待時間，以及體驗活動流程順暢、一次性購足或包套式服務、降低成本、提高行銷利潤等。

(二)行銷前階段的休閒行銷後勤系統

行銷前階段的休閒行銷後勤系統除了實體原物料／零組件／成品的企業後勤系統或稱物流系統之外，尚應涵蓋到引導顧客前來參與休閒體驗的行銷後勤系統在內。其主要的後勤／物流活動如後所說明。

◆商品與補給品的資材供應與資材管理

休閒組織的商品大多是由供應商提供（也有休閒組織為自己生產者，如休閒農場、工藝工坊等），但是提供休閒活動之休閒組織在休閒體驗／活動過程中仍需提供補給品與材料，以利休閒活動的進行。這些作業過程中應該要做到適時、適質、適量與適地的要求，也就是從成品、半成品、原材料、零組件的請購、採購、交期與品質管理、進貨驗收、入庫儲存、存量管理、生產／裝配線上移動與半成品管理、成品入庫管理等作業過程，均屬此階段的後勤系統的重要工作項目。

◆休閒場地與設施設備的資材供應與資材管理

休閒組織的活動場地與設施設備，乃是休閒體驗／活動是否為顧客接受的最重要影響因素之一。休閒場所的立地選擇、場址規劃、設施設備規劃與維持，均會影響到休閒體驗／活動績效。所以有關休閒場所與設施設備之選擇、設置、流程規劃、設備維護，均為休閒組織與行銷管理者應予審慎管理的重要後勤管理工作項目。

◆行銷通路整合

行銷通路整合主要乃是將行銷通路中不同層級的成員加以整合，以協調其行動，來達到有效配銷的目標。支持行銷通路整合一個很重要的觀念就是供應鏈管理。不論是水平式行銷系統或是垂直式行銷系統，均應利用供應鏈管理的通路整合型態，水平式行銷系統又稱為共棲性行銷（symbiotic marketing），主要乃是經由購併或自願合作方式，來合併行銷通路中同一層級的其他成員。而垂直式行銷系統則是利用企業式VMS、管理式VMS或契約式VMS，將不同階層

的通路成員加以協調，使其如同在同一家組織內的成員一般。經由行銷通路的整合乃在於減少個別通路成員間的衝突，透過整體的規模經濟、溝通與談判力量及減少重複浪費的活動，可以產生更大的通路效率與效能。

◆訂單／報名管理

迅速與正確的訂單處理／報名管理，乃是可以降低顧客流失與受訂前的顧客抱怨之風險，並可以加速休閒組織本身的存貨運轉、預先準備活動需要工作之目的。後勤系統的運作乃是由訂單／報名作業著手，此一作業可分為：

1. 有形商品之訂單，將由業務行銷人員、中間商或顧客送交訂單，轉而要求資材部門儘快交運物品，及會計部門開具帳單／發票與通知收款之訂單出貨與收款循環。
2. 無形商品／服務／活動部門的報名，將由活動／行銷人員、中間商或顧客送交報名單，轉由活動部門或營運部門儘快依活動日期準備有關活動需要物品與補給品，以及整理活動場地與設施設備，準備迎接顧客報到參與活動體驗，當然在顧客報到時就會進行收取活動費用之工作。不論商品或是服務／活動之銷售作業，任何相關部門或人員均不得稍有疏忽，否則將會影響到後勤系統的效益，更而造成顧客流失之不良效果。

◆交通路線與行程規劃

休閒活動辦理所在據點往往在郊區、山上或海邊，要不然就在都會區內，也因為如此就相當需要注意到交通路線的規劃。凡是交通道路建設不完善、交通道路不便利、停車場不妥善者，均會影響到休閒顧客的參與意願。另外，有關休閒體驗／活動行程的安排也會左右到顧客的休閒決策，尤其旅遊行程體驗／活動流程、補給品準備、休息／睡覺場地準備、餐飲準備等，均是休閒組織在規劃行程之時必須完全充分準備妥當，否則會讓顧客卻步與抱怨不斷，甚至讓顧客留下不愉快的休閒體驗／活動經驗。

(三)行銷中階段的休閒行銷後勤系統

行銷中階段的休閒行銷後勤系統涵蓋休閒顧客購票與報到／進場作業、休閒顧客體驗休閒活動與導覽解說服務、與休閒顧客互動交流與回應要求之服務、供給DM／摺頁／補給品、體驗完成時引導顧客移動等後勤管理活動。

◆休閒顧客購票與報到／進場

　　休閒活動的顧客參與方式有預約報名與到場報名方式，當然休閒組織若採會員制者會有會員報名方式。一般來說，若是預約報名方式則各休閒組織或有報名表或預約表機制，以供顧客事前預約或報名，但往往會是在非定期性活動、非假日節日活動、須租借場地之活動、交通較不方便的活動場地、活動場地屬政府列管地區等情形下，休閒組織會採取報名或預約方式。至於到場報名／購票方式，則是大型或已具知名度的遊樂園或電影院、歌星簽唱會、購物中心，或是假節日型的定期性活動、免租借之自我場地、都會區的休閒體驗活動等喜歡採取的方式。惟不論報名預約或到場購票／報名，休閒組織必須將報到或報名、購票處動線規劃妥當，以利顧客進場體驗有關休閒活動。

◆休閒顧客體驗休閒活動與導覽解說服務

　　休閒顧客在進行休閒活動體驗之時，有關休閒商品／服務／活動的導覽解說服務、商品／服務／活動之促銷與提供給顧客選擇之過程，乃是行銷過程中相當重要的行銷活動，在這個活動過程中必須讓顧客充分感受得到休閒組織的用心、細心與關心，進而能充分體驗有關的休閒活動之價值與效益，如此才能讓顧客感動與留下好的印象，以後才能再度前來體驗與推薦親友同學前來參與體驗。

◆與休閒顧客互動交流與回應要求之服務

　　在休閒顧客體驗或購買／消費休閒商品／服務／活動之時，最重要的乃是第一線的服務人員應該要如何與顧客妥善及貼心的進行互動交流。在休閒體驗過程中的顧客與服務人員之互動交流過程中，也許顧客會提出建議、抱怨或要求，此時的服務人員必須快速的給予回應，否則會讓顧客感受不到休閒組織是有服務熱忱、品質與素養，同時更會對休閒組織的服務品質與商品效益、活動價值持疑。若是如此時，將會在顧客的體驗經驗中烙下「不佳」的印象，也會影響到再度前來體驗的動機，更不會去推薦他人前來體驗，這乃是休閒行銷過程中相當重要的環節，值得休閒組織與行銷管理人員注意及做好與顧客互動交流、回應顧客要求之後勤作業項目。

◆供給DM、摺頁與補給品

　　休閒行銷過程中有關DM、摺頁、導覽品與補給品之提供，乃是重要的作業項目，行銷管理人員必須充分與後勤作業有關人員充分協調，在顧客到達休

閒場所前即應準備完成，否則會讓顧客無法從休閒資訊中充分瞭解休閒體驗的方法、過程與緊急應變機制，對其體驗過程乃是有所負面影響的。

◆體驗完成時引導顧客移動

休閒顧客於各個休閒活動階段中，休閒行銷人員必須事先規劃好當顧客體驗完成一個活動時，如何引導他們進入另一個活動，或是引導他們如何移動／離開，乃是事前規劃休閒活動時即應妥善準備完成的，同時更應訓練服務人員的引導與服務基本能力和知識，如此才能讓顧客留下深刻印象，以及讓他們有感受到快樂、幸福與被尊重的感覺。

(四)行銷後階段的休閒行銷後勤系統

行銷後階段的休閒行銷後勤系統涵蓋協助顧客購買商品之移轉／運送、歡送顧客離開與售後服務，以及回饋顧客要求與檢討修正顧客服務作業流程等後勤管理活動。

◆顧客購買商品之移轉／運送

這個後勤系統乃是支援行銷活動的相當重要作業，休閒組織行銷規劃時即應慎重選擇運輸工具（如網際網路、卡車、鐵路、水路、管線與空運等運輸方式），因為運輸工具與方式的選擇對於商品的價格、運送時效及商品抵達的狀況，均會左右到顧客的滿意度。尤其在選擇商品之運輸方式時，休閒組織必須考量到速度、可靠性、可行性、成本與其他狀況。因此，休閒組織在行銷規劃的後勤管理系統中，必須審慎考量與規劃商品之移轉／運送方式與工具。

◆歡送顧客離開與售後服務

休閒組織應該規劃如何讓體驗完成之顧客能夠輕鬆、愉快、帶有感動性的離開，絕對不是「來者是客竭盡歡迎，一旦購買或要離開時即放任其離開而未予以關懷與服務」的方式，應該是「來者與離開者均是應享尊敬與榮耀的感動」，如此的與顧客感動式互動交流才是休閒組織與行銷／服務人員所應認知的重點。當然，凡是來過休閒場所的顧客在其離開之後，休閒組織應秉持顧客關心管理之精義給予妥適、溫馨與關懷的售後服務。當然期待他們再舊地重遊與再來接受休閒組織之服務，更是休閒組織與行銷管理人員應該盡全力促成的售後服務重點項目。

◆回饋顧客要求與檢討修正顧客服務作業流程

每當一段時間過後，休閒組織與行銷管理人員應該針對顧客服務作業流程加以深入檢討、分析與修正。因為在各個時間裡，顧客會有正面的或負面的申訴、抱怨或要求改進，這些建議與要求乃是休閒組織必須正視的，也是要予以蒐集、分析與整合的服務品質改進的重要資訊／資料，休閒組織必須採取定期與不定期的時間來進行此一重要的服務品質管理系統之維護與改進，才能讓後面進場的顧客能夠享有較佳的服務體驗。當然，每當休閒組織進行改進之後，應該要據實回應有提供建議或要求之顧客，讓他們深切瞭解到休閒組織的誠意與服務熱忱，如此才能掃除有不愉快體驗經驗的顧客改變看法，進而再度前來體驗。

三、整合後勤管理系統

在二十一世紀，整合後勤管理（integrated logistics）有必要為休閒組織與行銷管理人員予以高度重視的概念，這個概念乃是著重在經由組織內部與所有行銷通路成員間的均衡互惠與團隊合作，才能將最適合的顧客服務與最經濟性的配銷成本同時呈現在行銷後勤系統上，也才能將組織的後勤系統，與供應商、組織內部前場與後場成員、顧客加以整合，促使整體的配銷系統績效的極大化得以顯現出來。

(一)組織內部跨功能小組的合作

本章前面所提及的跨功能小組之組成乃是促使休閒組織的最佳後勤績效的重要發展，因為休閒行銷中有相當多的商品乃是無形商品與服務、活動的組合，其績效的顯現不似有形商品之易於達成，所仰賴的乃是休閒組織前場與後場成員的合作，絕不是行銷、銷售、財務、活動與採購等部門各自追求績效而忽略相關功能部門的服務活動就能夠達成休閒組織之最佳後勤績效的。因為配銷活動乃是相當強烈的權衡問題，不同功能部門之間必須互相協調，以為達成優質後勤績效的整體性才是最好的途徑。

整合後勤管理乃在於調和組織的所有後勤決策，不但要與供應商建立夥伴關係的供應鏈管理機制，更要與顧客建立夥伴關係的需求鏈管理機制，同時組織內部之相互協調、合作與支援的價值鏈的後勤管理機制，均是在進行後勤管

理系統整合的重要關鍵因素。休閒組織與行銷管理者必須妥適加以整合、協調有關後勤與行銷的各項活動，才能在最經濟的成本下，創造最高的市場競爭優勢、顧客滿意度。

(二)建立後勤夥伴關係網路

休閒組織在內部之各個部門成員均應視為後勤夥伴關係，尤其前流程與後流程之各個服務人員更應秉持互助合作、均衡互惠的夥伴關係來進行顧客服務作業。另外，休閒組織也須與各個通路成員間建立密切的合作，傳遞顧客滿意與顧客價值以為改善整個配銷通路，並建立良好、緊密的顧客關係。

休閒組織必須將原材料、零組件、成品、設施設備供應商，以及組織內部全體成員與顧客之整個供應鏈與需求鏈成員，建立起緊密的合作與夥伴關係，如此才能服務其顧客。當休閒組織能夠建立起後勤夥伴關係網絡時，休閒顧客將會享受與感覺得到休閒商品／服務／活動的價值與效益，甚至於得到其所關切與要求的價值之滿足，如此的全體後勤夥伴的共同努力與創造顧客價值的行動，將會是左右休閒行銷績效的關鍵。

(三)物流系統的延伸發展

由於國際化、全球化的發展，休閒行銷國際化、跨地區化已是不可避免的潮流，所以有必要將某些或全部的物流、配送作業委託給第三方物流（3PL）的提供者，甚至於第四方物流或第五方物流的提供者也是有可能出現的後勤提供組織。

 第二節　休閒場地與設施設備管理決策

休閒行銷的第4個P乃指的是physical equipment（實體設施設備），也就是休閒場地與場地內的設施設備。因為休閒組織對其活動體驗、商品購買與服務提供的過程裡，和顧客的接觸點乃在於休閒場所與其設施設備，而這個接觸點正是休閒組織是否能夠吸引顧客前來體驗／購買的關鍵要素，所以我們將休閒場地與設施設備當作行銷組合策略之一項關鍵要素。

◀DIY學習體驗休閒活動

馬蹄蛤生態休閒園區,以養殖台灣原生種——紅樹蜆為主要產業,在各級相關單位輔導下結合政府政策,發展漁業轉型休閒觀光,並於民國94年8月成立「馬蹄蛤主題館」,以食用過後的「馬蹄蛤」外殼,發展蛤貝工藝,在主題館員工精心巧思鑽研下,研發製作成各種精巧可愛的動物造型及彩繪藝術品,除了提供中小學手工藝教材之外,也提供漁村體驗時手工藝DIY的樂趣。(照片來源:吳松齡)

一、休閒場地選擇與休閒活動導入

休閒行銷在進行其行銷方案規劃時,除了應考量到休閒組織與商品/服務/活動的定義與定位之外,尚應考量到其所位處的產業資源與環境、政府/政治系統的影響因素,志願/公益系統的影響因素、組織/市場系統的影響因素等,當然休閒組織的休閒主張、哲學觀、價值觀、事業經營方針也是要深入探討如何與前面的因素相匹配。如此的適切掌握與運用,方能促使其商品/服務/活動順利地規劃設計及行銷上市。

(一)組織與商品/服務/活動的市場定義與定位

一般而言,休閒產業之市場有點固定,而且休閒顧客之休閒行為不太容易改變,但是休閒組織與行銷管理者仍然具有影響休閒顧客的市場選擇能力。休閒組織與行銷管理者/策略管理者/活動規劃者在瞭解其市場情勢與顧客休閒行為之後,基本上已經確立了其商品/服務/活動的模式與類型(即業種與業態)。在這個時候,即應該就其應有的市場加以深入的瞭解與掌握,也就是坦然地面對其所選擇的市場或商品/服務/活動之所有可能的競爭因素,這就是將其市場或商品/服務/活動予以明確的定義與定位。

這些競爭因素乃是休閒組織與行銷管理者必須坦然面對的:

1.所選擇的市場或商品/服務/活動是不是休閒組織所熟悉或具有競爭優勢?

2.休閒組織是否具有經營這個市場或商品/服務/活動的競爭優勢與核心

能力？有哪些？

3.所選擇的市場或商品／服務／活動是否為競爭者忽視或競爭者較缺乏競爭優勢的市場或商品／服務／活動？

4.所選擇的市場或商品／服務／活動是否存在有進入障礙？或許有障礙但自信可以克服？

5.是否注意到市場或商品／服務／活動的複雜性、多變性與不可預期性之市場特性？

休閒市場存在有複雜性、多變性與不可預期之特性，所以行銷管理者應該要注意的市場特性有：

1.不宜將所有的商品／服務／活動與品牌均投入到同一個市場中與競爭者競爭。

2.休閒市場有其不完全競爭性，所以需要注意休閒場所與活動據點的設置處所之行銷可行性與行銷績效。

3.市場拓展需要迅速建立有關的聯繫網路，且要不斷地前進，不應該看到績效時就停下來。

4.休閒市場具有易於進入卻不易退出之市場特性。

5.進入市場與開拓市場之策略，應該要能深謀遠慮地開發出競爭優勢與保持其優勢。

6.應該避免直接與明星競爭優勢之競爭者相對抗，而是在本身具有相當的支援力量時方可發動侵占市場的競爭活動。

7.進入市場時應該避開同業種之領導者或具有市場優勢之競爭者。

8.進入市場時應該避開競爭者之商品／服務／活動，藉以分散進入市場風險。

9.進入市場應該選擇具有成長機會的商品／服務／活動。

10.應該檢視市場衰退訊息，並藉由商品／服務／活動之開發或改良，以增加市場重整與縮短市場衰退機會。

11.可以結合國外休閒組織進行策略聯盟，企圖使組織邁向國際化通路發展。

12.可以進行國外休閒市場的遠地／國際行銷策略，以吸引國外顧客前來參與休閒。

13. 盡可能善用在地資源（包括人力、資本、技術、管理、原材料與其他必需之資源）並建立分配與供應鏈。

14. 進入市場時就應該抱著背水一戰的認知與行動。

15. 擁進入市場時就要有取得市場之完全壟斷與控制的目標認知與勇氣、行動。

(二)休閒場所與休閒行銷／活動方案的選擇與導入

休閒組織在規劃設計與選擇休閒體驗／活動之場地處所之際，應要考量到如下對休閒體驗活動方案會有影響的因素：

1. 休閒組織的休閒主張、哲學觀與價值觀。
2. 休閒資源的分配方式與決策方式。
3. 政府公共建設與法令規章。
4. 利益關係人的要求與呼籲。
5. 社區居民的態度。

另外，休閒組織在休閒體驗／活動場地或鄰近地區的整體環境及規劃區域之休閒資源，均應加以深入瞭解與評估、掌握，以為將其休閒商品／服務／活動順利、可行、合法地規劃設計與行銷上市鋪路，並提供給顧客參與／體驗／購買。

◆休閒場地所在地之休閒系統分析

所謂休閒系統，乃指其規劃的休閒場地所在地在行政主管機關所規劃之區域計畫、地區觀光遊憩整體發展綱要計畫、所在地觀光遊憩整體發展綱要計畫等休閒系統的關聯位置所位處場地之發展可行性、適宜性與價值性。休閒組織對於其休閒場地所在地之休閒系統分析，將有助於瞭解其所擬規劃的休閒商品／服務／活動方案，與其鄰近的相關休閒組織之商品／服務／活動是否能夠形成一個策略性的連結休閒圈，以及有助於分析其擬規劃設計之休閒行銷活動方案之可行性、適宜性與適法性。

◆休閒行銷與休閒活動規劃的策略定位

休閒活動／行銷方案應該要能夠對休閒商品／服務／活動之多樣性體驗價值與效益有所瞭解，也就是對其目標顧客參與／購買休閒商品之需求與休閒

主張／哲學／價值觀有所連結，以吸引目標顧客的參與及潛在顧客的嘗鮮／參與。由於受到目標顧客與潛在顧客之多樣性體驗價值系列（如**圖8-3**）之影響，以至於有不同的策略思維、策略選擇與策略決定。因此就會左右到休閒活動／行銷方案之策略定位，以及不同的休閒商品／服務／活動及市場／顧客定義與定位。

經由休閒市場／顧客定義與定位，休閒組織將可積極將休閒活動／行銷方案導入於市場之中，至於在導入市場之際應考量的向度有：

1.休閒組織願景應建構為休閒組織的共同願景與事業使命。
2.將休閒組織的休閒主張、哲學觀與價值觀轉化成休閒活動／行銷方案。
3.休閒活動／行銷方案應符合目標與潛在顧客之需求與期望。
4.所規劃的休閒商品／服務／活動與行銷方案應能創造出顧客滿意度的最低限要求。
5.所規劃設計與提供顧客參與／購買之休閒商品／服務／活動要能夠與競爭同業相比較且要略高的水準。
6.應針對鄰近地區的休閒產業環境做分析，並以獨特性、排他性、互補性、替代性的行銷／活動方案來吸引顧客參與／購買。
7.所規劃設計與行銷上市之休閒行銷／活動方案之內容必須合乎法令規定。
8.休閒行銷／活動方案與商品／服務／活動應能創造在地經濟繁榮、帶動社區居民生活品質向上提升、提供社區居民就業機會、回饋社區文化／

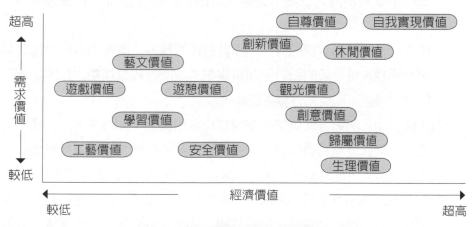

圖8-3　休閒體驗／活動的價值系列圖

政治／經濟／科技／交通／治安的資源與支持等思維與行動。

9.要能夠符合與滿足環境與生態保護的要求、公共安全與職業安全及衛生的呼聲、交通秩序與安全的維持、社區治安的支持。

10.要能夠符合社區或鄰近地區之自然環境、人文景觀、天然景觀與生物保育之綠色產業與綠色活動之要求。

11.休閒行銷策略擬定之前要自我診斷與分析出組織的目前資源分配及需求資源項目／數量，以為妥善進行行銷策略定位。

◆休閒行銷與休閒活動的規劃與導入

　　有關的休閒體驗活動方案與商品／服務／活動的行銷方案之策略定位與思考已告完成，就應思考如何將之導入於休閒市場，分別說明如下：

1.休閒行銷與休閒活動方案導入分析方面，應關注到：

(1)休閒系統分類與資源分析：即休閒處所的區域位屬政府規劃的區域計畫、地區觀光遊憩整體發展綱要計畫、所在地觀光遊憩整體發展綱要計畫之關聯位置所擁有的產業資源類別與項目，創新發展出差異化的休閒活動／行銷方案、差異化的服務作業策略、低成本高利益的經營管理策略、創意嶄新的商品／服務／活動，以吸引顧客前來參與體驗／購買／消費。

(2)休閒行銷／活動方案的形態與發展分析：即針對休閒系統分類與資源種類規劃出符合該休閒地點的休閒商品／服務／活動，以確立該休閒活動／行銷方案之休閒價值與效益，並為未來發展方向加以定位，例如：台北動物園乃以吸引遊客入園的目的型、學習型與遊憩型為定位。

(3)休閒行銷／活動資源的分配：即針對休閒據點／處所的各項設施設備與交通建設做妥適的結合與運用規劃，並配合政府規劃之休閒系統型態加以規劃，期能充分發揮資源效益。

(4)休閒行銷／活動方案應集中在開發或規劃據點：即考量休閒組織的資源有限與充分應用發揮資源之價值與效益的特性，宜考量能夠集中選擇最能夠吸引休閒顧客、休閒組織目標、資源價值的據點或處所。

(5)整合規劃與開發多種休閒價值的休閒據點或處所：即考量便利性、多樣性、新穎性、差異性、價值性與乙次購足性的休閒需求潮流，休閒

組織必須研擬規劃多機能休閒體驗原則之前提下的休閒處所／據點，
將休閒行銷／活動方案作功能之整合開發，但並不是將所有方案局限
在其原規劃區的休閒空間系統之中。

2.休閒行銷與休閒活動方案導入方向，乃應針對如下三大方向加以規劃與
導入：

(1)休閒組織或休閒商品／服務／活動之自然休閒資源：如天然景點、山
川氣勢與起伏變化，天候變化所產生的日出／日落／彩霞／雲霧／星
空、動植物與魚類昆蟲特殊資源、地形地物所勾勒出的虛擬與實體境
界之自然資源等方面的利用／再造／塑造。

(2)休閒組織或休閒商品／服務／活動之人為設施資源：如既有的與擬規
劃開發的人工休閒設施設備應與自然休閒資源相結合，以規劃出足以
吸引顧客前來參與體驗／購買／消費之需求與欲望。

(3)休閒組織或休閒商品／服務／活動的產業休閒資源：如休閒處所／據
點所在地與鄰近地區的農業、林業、漁業、山產、礦產、動植物、工
商業產品、交通設施、住宿／吃飯／休息處所等資源，均可考量規劃
進入休閒行銷／活動方案之中，以形成該休閒處所／據點或鄰近地區
的產業休閒活動。

(三)休閒處所與休閒活動的適法性、適宜性與可行性分析

經由休閒行銷與休閒活動導入分析之後，即應瞭解到其所規劃設計與導入
上市行銷的休閒商品／服務／活動之定義、定位與再定義再定位，緊接著即應
進入適法性、適宜性與可行性之分析。

◆適法性分析

即審查休閒處所商品／服務／活動與區域計畫法相關法規、都市計畫法相
關法規、建築相關法規、土地法相關法規、土地重劃相關法規、文化資產相關
法規、不動產相關法規、農業相關法規、環境保護相關法規、工安與公安相關
法規、勞動相關法規等法令規章是否符合，以免被政府／政治系統所處罰或遭
受到利益／壓力團體的抗爭。

◆適宜性分析

1.針對休閒處所所在地、休閒商品／服務／活動、休閒行銷／活動方案之

目標顧客、休閒機能、休閒活動運作方法、休閒體驗活動分類、訴求議題重點、休閒體驗活動進行流程與其他休閒商品／服務／活動結合策略等方面的需求，使休閒行銷與休閒體驗活動方案能夠滿足顧客的需求與期望，才能提高顧客再參與／購買率、經營與利益目標達成率、顧客參與／購買人數、組織形象，以及達成休閒組織永續經營之目標。

2.實質的環境條件與策略作分析。

3.設施設備內容加以查驗探討，以免因設施設備之品質而影響顧客參與體驗／購買／消費之體驗價值感受與再購買／參與之意願。

◆可行性分析

即針對下列兩方面的組織資源加以可行性分析：

1.環境資源，如自然環境、人文環境、社經環境、政治環境、其他環境。

2.組織資源，如自有資金與外來資金、人際關係網絡、休閒行銷與活動規劃技術經驗與智慧、商品／服務／活動開發技術經驗與智慧等。

二、休閒設施設備的決策

休閒行銷／活動規劃中，設施設備與場地之決策占有相當重要的分量，例如：休閒景點建築物、使用區域、影響交通層面與範圍、休閒場所容納入場休閒顧客人數的限制，對社區居民生活／居住／交通／治安影響程度、每天／每週開放時間的長短等方面，均是規劃休閒行銷／活動方案時應該要深入考量的要素。

(一)休閒活動／行銷之設施與地點

休閒體驗／活動設施之設置地點、位置、布置情形、供給量、交通狀態與交通流量、開放時段、停車設施及大眾運輸工具方便性，均會影響到休閒參與者／顧客參與活動之使用價值與體驗，所以休閒產業經營管理者、行銷管理者與活動規劃者勢必要考量有關其規劃或提供之休閒體驗活動設備的需求，與使用是否能夠充分傳遞其休閒體驗活動？提供體驗活動之場所的需求與使用是否能充分供給休閒參與者／顧客之期望與需求？其提供體驗活動之地點是否能充分供給休閒參與者／顧客之便利性？其提供體驗活動之地點是否能符合社區居民之期望與要求？

　　每天冬季合歡山賞雪活動總是會造成許多愛好賞雪的遊客之向隅，難於上山、交通意外、捐客黃牛敲竹槓、賞雪區之意外及附近居民生活受影響的抗議等責難或批評，乃是賞雪場地之交通建設、路況管制、賞雪人潮與車潮安全措施、賞雪休閒者教育等各項因素之規劃及執行不足所致，當然合歡山飄雪在台灣乃是稀有資源而造成的困境，惟若在有關管理機關之事前規劃時能多一份用心與細心，並嚴加執行每一個活動進行中之人、事、時、地、物及其他狀況之控管，自是可以做得更好些。

(二)休閒體驗活動／行銷場地之實體設施設備

　　休閒體驗活動之實施與運作免不了須具備有體驗活動場所內之有關體驗活動設備與物品，體驗活動設備乃指具有重複使用之固定財形態的器材設備，而物品則是隨著休閒參與者／顧客之使用或參與而須做增補之耗材。在休閒產業之行銷策略規劃中，實體設施設備乃是一個相當需要加以關注的焦點，因為實體設施設備之良窳將會實質影響到休閒參與者／顧客之感覺、感受與感動度高低，同時也具有參與前之吸引力及溝通效益，此在休閒產業之策略行銷上同列為9P：(1)product（商品）；(2)price（價格）；(3)place（通路）；(4)promotion（促銷）；(5)person（人員）；(6) process（作業程序與流程）；(7)physical-equipment（實體設施設備）；(8)partenership（夥伴）；(9)programming（規劃）等的重要理由。

　　休閒活動之實體設施設備，包括有活動據點之建築物、土地範圍、活動設施、停車場、植物草皮等。簡單的說，例如：(1)公園區域內的公園專車、停車場、衛生設施、健康步道、亭園、運動場、簡報室、住宿休閒用房舍、會議室等；(2)健身俱樂部內的健身器材、健身場、休息室、更衣室、餐飲室等；(3)社區商業的休閒設施，例如：保齡球館、網球場、籃球場、健身中心、SPA、電影院、舞廳、餐館等；(4)地方特色產業區內的DIY教室／學習場、教室／簡報室、特色產業有關生產設備與產品展示間、餐飲區、衛生設施等；(5)學校或學習區域內的游泳池、室內體育館、室外球場與田徑場、會議室、圖書館、教室、小型劇場、衛生設施與停車場等。

　　這些休閒體驗／活動的實體設施設備並不是休閒體驗活動的本身，只是參與該休閒組織的休閒體驗活動時，就必須具有與該休閒體驗活動相關的設施設備，否則這個體驗活動將無法順利運作與實施，甚至於根本沒有辦法運作（例

如：射箭活動若缺乏箭或箭靶；籃球比賽缺少籃球、籃球場或記分牌、碼錶；購物休閒活動缺乏足夠的商品／服務／活動或廠商參與等）。

但是在另一層面來說，光有規劃設計與建置良好的設施設備，卻缺乏為其搭配良好完善的休閒體驗／活動方案之規劃與設計，則休閒體驗活動的價值也會降低，甚至於根本沒有價值，例如：(1)台中縣大里市空有耗資億元以上的停車場，卻沒有規劃好有關停車作業，以至於落成五年多仍未開放，形成蚊子場；(2)休閒農場規劃完成，場內綠意盎然，設置了優雅完善的設施，但是卻因經營者未能為其規劃出營運計畫與有關休閒農場之休閒體驗／行銷活動方案，以至於遊客零零落落，而有關場之計畫；(3)電影院生意因缺乏一套完美的行銷方案，以至於電影院有如蚊子院等。

因此，在休閒體驗／活動的規劃設計作業上，設備與設施的需求與使用乃是休閒體驗活動能否傳遞與經營下去的重要關鍵因素。另外，設施與設備的設計、管理與維持，則是延長其使用壽命的重要工作。另外，活動規劃者應在進行休閒活動規劃與設計時予以深入的計畫，甚至於參與設備設施之規劃及構思維護保養管理之規劃。

◆設施設備之規劃與設計理念的參與

因為任何休閒商品／服務／活動均會有所謂的生命週期之問題；也許目前的體驗活動設施設備並非在該等設施設備規劃時的目的，換言之，為目前的休閒體驗／行銷活動方案量身打造的設施設備，也許在不久的未來會因市場／顧客休閒需求改變，而不得不沿用此套設施設備而規劃設計與之匹配運用的另一個休閒體驗／行銷活動方案，所以活動規劃者最好能計畫到（甚至親自參與）設施設備之規劃理念，方不會因休閒體驗／行銷活動方案的修正、調整或改變而必須將既有的設施設備予以拋棄，也就不會浪費資源與資金，而保有營運的資源。此例子不少，例如：(1)台灣的生產工廠因大環境轉變而將生產設備整套外移到中國大陸另行設廠，而留在台灣的廠房及土地，則可改為觀光工廠或文化創意產業（例如傳統家具展售中心、紙藝工廠、陶瓷DIY場等）；(2)廢棄的學校、車站或公營事業場改為文化藝術、休閒遊憩、工藝展售中心等；(3)老舊商圈裡的商場改為老人服務中心、銀髮族聯誼休閒中心等。

◆休閒場地與設施設備的氣氛格調

休閒場地與設施設備乃是塑造休閒組織之特色與文化的一項重要因素，包

括：

1. 休閒據點周圍的交通管理措施、停車場管理。

2. 入口／購票／報到系統的人性化、溫情化與貼心化設計與氣氛營造。

3. 休閒據點內部的優雅環境（包括室內裝飾、色澤、植栽或盆景、動線規劃、設施設備之擺設與保養、音響選擇與噪音管制等）。

4. 休閒體驗活動流程中的各項休閒／遊憩／運動／遊戲設備的妥當性與品質呈現。

5. 休閒據點內陳列的商品品質，以及動線規劃、參觀／導覽解說流程與品質。

6. 洗手間的指引與清潔、氣味。

7. 休閒場所之建築物的構造與室內裝潢、使用器皿、景觀布置、材料質地選擇是否與在地或休閒主題／訴求相匹配。

8. 休閒場所的環境維護、生態保育、5S整理整頓。

9. 休閒場地內的標示牌是否明確易懂？DM／摺頁／說明書是否齊全、吸引人？

10. 休閒導覽解說人員的知識性、互動交流性與知性感人是否與設施設備相互輔助？

11. 休閒場所與設施設備是否考量到人文風情、氣候、特產、休閒主題／訴求／主張，以展現其風格與情調。

12. 休閒場地內飲料與餐點的供應情形（包括在地特色、價格、品質、安全性）。

13. 休閒處所內的住宿休息處所是否能呈現家外之家與以客為尊的氣氛？

◆設備設施的管理與保養維護

任何設施設備均要給予系統化管理、日常性保養維修、預防性與預測性的保養維持，否則其使用壽命將會遞減，以至於附隨該設備設施的休閒活動之服務品質與顧客體驗價值會每下愈況，甚至於喪失顧客，所以設備設施之管理與保養維護作業乃是不可避免的認知。而所謂的設備設施的管理與保養維護，可涵蓋到：

1. 場地的5S整理整頓與清潔。

2.照明燈光設施之配合休閒體驗／活動方案要求（或明亮、或陰暗）。

3.空調（溫濕度）的控制。

4.牆壁的色調與粉刷。

5.窗簾、天花板與地板之保養。

6.監視設施的設置。

7.日常（每日、每週或每月）的定期保養維護。

8.每年的定期預防保養與依設備設施特殊要求的定期性預測保養等。

9.設施設備異常時的處置SOP，以及體驗活動進行中之設施設備發生異常時緊急事件處理與危機管理機制等。

■ 第一節　休閒行銷溝通推廣目標與步驟
■ 第二節　休閒行銷溝通推廣的媒介運用

Leisure Marketing Feature

　　休閒行銷管理者必須善於應用整合式行銷溝通，以整合所有促銷活動（媒體廣告、直接信函、銷售促進、公共關係、人員銷售），塑造一致的、以顧客為焦點的行銷與促銷資訊。整合式行銷溝通不僅是行銷管理者與行銷服務團隊全體成員的責任，同時也必須是休閒組織中的其各個部門的通力合作，才能達成預期的行銷績效。而最重要的乃是行銷管理者必須在其組織內部發展出該組織以顧客／行銷為導向的休閒組織，同時也必須發展出以顧客／行銷為導向的行銷活動，以及利用行銷概念建立高滿意度與信賴度的顧客關係。

▲獨木舟休閒運動

大鵬灣碼頭舉行的獨木舟研習營,從獨木舟起源、發展,獨木舟的型式做介紹;術科部分為陸上划槳、水中基本動作(上下船艇、翻船處置及緊急狀況求救)解說和練習、綜合練習選擇由碼頭划向對岸的蚵子島往返,以及裝備的收藏等完整的獨木舟初步技巧。參加者在完成基本的練習之後,都覺得獨木舟休閒運動很有趣,希望下次有機會一定再來體驗。(照片來源:梁素香)

　　現代休閒行銷要求的不單是要發展出好的商品／服務／活動，定出合理且吸引人的價格，以及讓目標顧客可以購買／參與體驗得到而已，休閒組織更要與其既有的或潛在的顧客、供應商、中間商、社會大眾等進行有效的整合性溝通，而且溝通的內容需要策略性的進行，絕對不是隨興所至的溝通，這就是所謂的整合性行銷溝通（integrated marketing communications, IMC）。因為整合性的行銷溝通乃是需要調和融入一貫性的協調得宜的溝通計畫，以為和顧客、供應商、中間商與社會大眾建立與維持任何形式的溝通關係，並且維持良好的顧客（含內在與外在顧客）關係。

　　整合性行銷溝通乃是休閒組織的整體行銷傳播／溝通方案，也就是所謂的推廣組合（promotion mix）或溝通組合（communication mix）。推廣／溝通組合包括有廣告、促銷、公共關係、人員銷售與直效行銷等工具的組合（其定義如**表9-1**）。然而，基本上行銷溝通並非僅以上述五種主要推廣工具為限，例如：(1)商品／服務／活動；(2)價格；(3)通路；(4)實體設施設備與場地；(5)服務人員；(6)服務作業程序；(7)與顧客、供應商與利益關係人的夥伴關係；(8)行銷方案規劃等皆具有溝通／傳播的功能，所以休閒組織在進行行銷組合（即上述9P策略與決策）均應考量到此9P的整體性，同時更要相輔相成與均衡互惠的配合，才能發揮最大的溝通效果。

表9-1　五種主要的溝通／推廣工具

工具別	簡單定義與說明
廣告	由特定且身分確定的贊助者以付費方式對觀念、商品、服務、活動，進行非人員的方式表達、陳述或推廣。
銷售推廣	銷售推廣又稱促銷、銷售促進，乃為鼓勵商品／服務／活動的購買或銷售、消費或參與／體驗所提供之短期誘因。
公共關係	為建立休閒組織與／或其商品／服務／活動之良好形象、口碑，並為抑制或應付負面／不利的謠言、故事與事件而設計的活動。
人員銷售	由休閒組織的銷售或行銷團隊對其目標顧客所進行的面對面的互動交流，藉以建立良好的顧客關係，並達成銷售目標。
直效行銷	利用各種非人員的接觸工具（如電話、郵件、傳真、電子郵件、網際網路與其他工具），以和審慎選定的顧客做直接聯繫或溝通，以期得以引發此些選定顧客的直接反應。

第一節　休閒行銷溝通推廣目標與步驟

　　行銷溝通／推廣乃是滿足休閒市場需求的一項手段，乃是藉由傳播／溝通的方式，將其目標市場／顧客的需求予以喚起。在行銷組合策略中，真正可以控制的行銷組合變數乃是行銷推廣變數，尤其在經濟景氣低迷或是休閒市場已面臨飽和時刻，休閒商品／服務／活動趨於近似，顧客對價格敏感度高的行銷環境，行銷推廣變數就是能夠掌握與左右行銷成敗的關鍵變數。

　　由於二十一世紀已由大眾行銷轉向目標行銷，同時在行銷環境中與之對應的溝通管道與銷售推廣工具呈現大量化與豐富化潮流。休閒顧客在休閒組織／行銷管理者採用不同訊息來源方式下，以及不同媒體與不同的促銷方式之廣告訊息，無形中均會變成休閒組織單一整體訊息的一部分之認知上混淆，以至於造成休閒組織形象與品牌定位的更加混淆。所以現代的休閒行銷管理者必須運用IMC溝通概念。同時應該要審慎地整合協調各種溝通管道，在休閒市場上建立起強勢的品牌認同，將所有的組織與商品／服務／活動的形象與訊息予以結合，並加以強化休閒組織與商品／服務／活動的所有訊息、定位與形象，以及識別出彼此間（所有的行銷溝通活動）橫跨所有相關部門加以整合與協調（Armstrong & Kotler，張逸民譯，2005：514-515）。

　　IMC乃結合了廣告、促銷、公共關係、人員銷售與直效行銷等不同效益的推廣工具，將這些溝通／推廣工具相互搭配成整合性行銷推廣組合，以聯手創造最佳的行銷溝通效果。IMC應要能識別出顧客與休閒組織、商品／服務／活

◀藝術殿堂鹿港天后宮

鹿港天后宮創建於民前二百二十一年，係台灣唯一奉祀湄洲祖廟開基聖母神像的廟宇，鹿港天后宮湄洲媽祖不但神靈顯赫，香火鼎盛，更因廟宇年代久遠規模宏偉，而聞名遐邇。尤其建築結構富麗堂皇，古色古香，雕樑畫棟獨具匠心，屋頂上的斗栱及樑柱是以水泥鑄模而成，燕尾式的廟宇飛簷起翹，曲線流暢。彩繪及木石雕刻，皆精緻絕倫巧奪天工，故有藝術殿堂之稱。（照片來源：吳松齡）

動與品牌接觸的所有可能時間與場合。同時在每次品牌與顧客接觸之前均應傳遞出好、壞或不好也不壞的訊息，當然休閒組織是應該傳遞出一致性與正面的訊息給顧客。

一、休閒行銷溝通推廣的主要目標

　　休閒組織與行銷管理者爲了能夠順利將其休閒商品／服務／活動予以成功促銷，就應該著力於組織與行銷人員、服務人員和顧客之間的有效溝通能力的培植。因爲行銷活動在基本上本來就是溝通，溝通也就是行銷，兩者之間乃是密不可分的（如**圖9-1**）。

　　事實上，休閒行銷溝通與促銷的目的，乃在於企圖影響目標與潛在顧客的休閒行爲，只是在顧客參與體驗／購買休閒商品／服務／活動之前，乃應藉由前面所提到的溝通組合五大工具，針對其目標／潛在顧客的休閒需求、休閒資訊與休閒主張／價值觀等方面，予以進行訊息傳遞及說服他們進行休閒決策。所以我們將告知、說服與提醒的過程定義爲行銷溝通的主要目標（如**表9-2**）。

二、休閒行銷溝通推廣的進行步驟

　　行銷管理者需要經由上述五大行銷溝通組合工具，將其組織與商品／服務／活動的有關訊息傳遞給目標與潛在的市場／顧客，以達成其組織的經營與利潤目標。然而各種行銷溝通組合工具的運用，在本質與目的上均是爲其商品

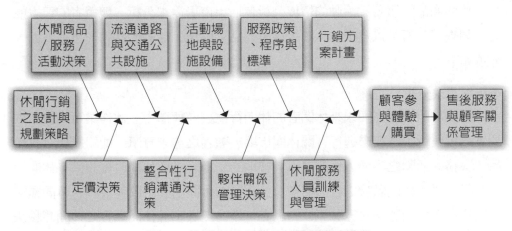

圖9-1　休閒行銷方案之行銷溝通連續帶

表9-2　行銷溝通／推廣的主要目標

告知	行銷管理者將其休閒行銷／活動方案有關內容、價值、活動進行方式與休閒體驗／活動目標予以告知其目標／潛在顧客，應告知之範圍包括有：休閒商品／服務／活動內容、項目、價格、價值、休閒活動流程，可能衍生的休閒活動方案內容、可能的風險或應注意參與體驗之條件等。藉由告知之行動，以建構並提升休閒組織與商品／服務／活動之品牌與形象。
說服	行銷管理者更應盡一切可能將其組織與商品／服務／活動之品牌形象，予以深深烙印在目標／潛在顧客的休閒選項之中。這個過程就是說服目標／潛在顧客接受、認同與支持你的休閒主張／價值觀與商品／服務／活動，並採取參與體驗／購買行動。
提醒	行銷管理者對其既有以及已屆生命週期成熟階段之商品／服務／活動，也應努力提醒顧客，促使他們記住我們的組織與商品／服務／活動仍然存在著，以及期待他們前往來參與體驗／購買的行動。這個過程就是提醒顧客記得與要付諸行動前來參與體驗／購買，當然更是展現休閒組織永續經營的實際能力與企圖心。

／服務／活動進行促銷活動，所以行銷管理者就應該培養其行銷與服務人員的專業技術，以及與顧客進行有效溝通之能力，否則要想達成組織經營目標與商品／服務／活動行銷目標將會有所困難。另外，有關組織形象、服務品質形象、高階經營與管理者的言行或品德、休閒場地／據點與設施設備的良窳，均是和顧客溝通的一項工具，有待組織與行銷管理者強化與提升溝通績效的溝通方式。

至於行銷溝通與行銷推廣的步驟則有如下幾項：

(一)情境分析

休閒商品／服務／活動的情境分析包括：市場需求分析、競爭者的競爭能力之調查與分析，以及調查休閒組織與商品／服務／活動的品牌形象等方面，分述如下：

◆市場需求分析

乃在於瞭解現在與未來休閒者的休閒行為趨向與潛力，此作業可經由市場調查分析與行銷研究來進行有關休閒市場／顧客之需求資訊（如組織與／或商品／服務／活動之品牌；休閒處所／據地的交通設施與休閒設施設備、休閒活動進行方式、休閒體驗之目標與價值、花費的休閒活動時間與成本、休閒顧客以往的參與休閒體驗之經驗等）的調查，作為提供掌握休閒顧客之休閒體驗決策過程與休閒參與決策之依據。

◆競爭者的競爭能力調查與分析

　　乃在於鑑別與確認既有與未來可能的競爭者之行動，及早擬定因應與可供採取的行銷溝通／推廣之策略方案。

◆調查休閒組織與商品／服務／活動的品牌形象

　　即考量組織與商品／服務／活動的整體給予外界的觀感（如組織形象、社會企業形象、休閒場地／據點與設施設備形象）、休閒功能形象（如服務品質形象、價格形象、促銷宣傳形象等），以及休閒行銷／活動方案（如有形商品形象、無形服務與活動形象、休閒活動品牌形象、品牌線形象等）。

(二)確認目標聽眾或觀眾

　　行銷管理者在進行行銷溝通之前，即應確認目標聽眾或觀眾，他們雖然有些可能已是既有的顧客或是潛在顧客，但是也有可能是競爭對手的市場調查或行銷研究人員，或是一般的社會大眾。然而不可否認的，休閒組織／行銷管理者若是沒有鑑別與確認其行銷溝通的目標聽眾／觀眾時，將會使其溝通效果大打折扣的。同時，行銷溝通過程中，溝通者常會因目標聽眾／觀眾之類型而影響其溝通決策（如說什麼、如何說、怎麼說、在哪個時間點說、在那個地點說、由誰來說比較好等）。

(三)決定行銷溝通目標

　　行銷管理者在進行行銷溝通時，應該要瞭解如何將其行銷溝通之目標傳遞給予目標聽眾／觀眾，以促成其參與體驗／購買休閒組織的商品／服務／活動之決策。這個過程乃是溝通者在其目標聽眾／觀眾中尋求認知的（cognitive）、情感的（affective）或行為的（behavioral）反應。一般而言，有關顧客參與休閒／購買之反應階段理論有四種較為著名之反應層級模式：

　　1.AIDA模式：注意→興趣→渴望→行動。

　　2.效果層級模式：注意→瞭解→喜歡→偏好→信服→購買。

　　3.創新採用模式：知曉→興趣→評估→試用→採用。

　　4.溝通模式：展露→接收→認知反應→態度→意圖→行為。

　　休閒行銷活動中的行銷溝通所應扮演的角色乃在於：(1)如何創造出商品／服務／活動的品牌形象、產品形象與組織形象；(2)誘發出目標／潛在顧客的休

閒需求與參與動機；(3)提高銷售額／參與體驗人數、市場知名度／占有率。

當然行銷溝通之目標應涵蓋有：(1)目標市場／顧客的界定；(2)傳達明確的溝通訊息；(3)確立行銷溝通的訊息處理模式（如**圖9-2**）；(4)確立訊息溝通的預期效果；(5)確立休閒活動促銷的預期營業額或參與體驗人數、市場占有率等。

(四)設計行銷溝通訊息

在決定期望的目標聽眾／觀眾之反應模式後，即可進行發展有效訊息，在發展有效訊息時應先確立其訊息內容（要傳達什麼訊息）、訊息結構（如何表達才比較合乎邏輯）、訊息格式（要如何以符號來表示傳達），以及訊息來源（由誰來作說明與傳達）。

(五)選擇行銷溝通管道

行銷溝通者必須對其溝通管道作選擇，以作為行銷訊息之傳達管道，一般溝通管道可分為人員管道與非人員管道兩種，茲說明如下：

◆人員溝通管道

乃是經由人與人之間的面對面、電話、網際網路、郵件等方面的直接溝通。此種溝通管理乃是溝通者針對目標聽眾的特質與需求，而設計出各種不同的溝通方式，再由目標聽眾／觀眾得到某些對其溝通目的之有效回應。休閒行銷／活動方案的溝通乃經由休閒組織之行銷／營業人員、中間商與策略聯盟對象之行銷／營業人員、休閒處所／據點附近居民、休閒組織之人際關係網絡中的親朋好友與同儕師長等管道，向其目標顧客進行溝通，因此此種管道又可稱之為社會管道，其溝通乃是口碑行銷的重要行銷溝通方法。

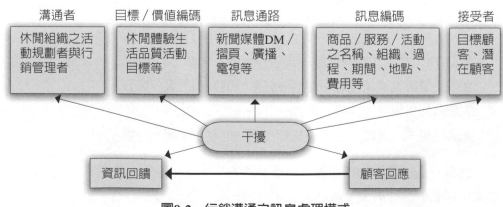

圖9-2 行銷溝通之訊息處理模式

◆非人員溝通管道

　　大多指的是不利用人員的互動交流與接觸回應方法而達成行銷溝通。其應用的工具有：

1.平面媒體：如報紙、雜誌、DM、摺頁、手冊等。
2.廣播媒體：如有線電視、無線電視、廣播電台等。
3.電子媒體：如網際網路、手機簡訊、數位光碟／影帶／音帶等。
4.展示媒體：如T霸、POP廣告物、電子布告欄、招牌／看板、海報、布幔、旗幟等。
5.整體環境氣氛的塑造與傳達：如喜洋洋的氣氛／環境傳達快樂與幸福；悲傷氣氛／環境傳達哀傷；冷靜、專業形象傳達信心與品質等。
6.事件活動的傳達：如利用酒會／宴會、開幕活動、名人簽名／簽唱／簽書會、紀念舞會／交響樂演奏會、追思彌撒等。
7.節慶活動行銷：如文化／藝術／宗教慶典與活動等。

(六)決定行銷溝通經費預算

　　行銷溝通經費預算之編製方式，乃是要看所屬業種與業態來進行規劃其行銷溝通經費預算。例如：健身運動產業、化粧品業與飲料業的溝通經費預算占營業目標之比率，就會比工業類的比率來得高些；雖然同屬相同之業種，也會因各組織之財務能力與促銷策略之差異，而會有所不同比率之預算。另外，行銷溝通經費預算與編製方法，應可分為主觀判斷法與客觀判斷法兩種（如**表9-3**）。

(七)選擇與決定行銷溝通組合

　　行銷溝通工具（如**表9-4**）各有其優缺點（如**表9-5**），所以行銷管理者在進行瞭解、選擇與決定其行銷溝通工具之時，就應該要能充分瞭解各項行銷溝通工具之優缺點，如此才能有效的進行促銷規劃與行銷溝通組合策略。基本上，在**表9-4**所列出的行銷溝通工具要如何選擇？其選擇應考量的因素有：商品／服務／活動之市場類型、行銷策略是採取推或拉的策略；休閒顧客在購買／參與之前的準備階段／因素；商品／服務／活動之生命週期階段；組織／休閒商品在市場的地位或排名等因素。

表9-3　預算編製方法

主觀判斷法	主觀判斷法乃是根據休閒組織的活動規劃者與行銷管理者或經營管理者的經驗與好惡／認知，進而決定其促銷經費的高低，一般來說，主觀判斷法大致上可分為：(1)營業額百分比法：依據該組織的目前或預期的營業額之某個百分比，作為設定促銷預算的基礎；(2)任意決策法：乃是隨著組織經營管理者／活動規劃者／行銷管理者的興趣與看法，隨意決定其預算的一種不按牌理出牌之決策；(3)量力而為法（affordable method）：乃是依組織本身的支付能力為設定預算之依據，也就是有多少錢就編多少預算的消極決策；(4)競爭對等法：乃是以對付競爭者作為設定促銷預算之依據，其目的乃在於和競爭者分庭抗禮；(5)單位固定金額法：乃指每銷售／出產一個單位就提出一個固定額作為促銷預算。
客觀判斷法	客觀判斷法乃是依據銷售函數來暸解市場回應與行銷／促銷投資之間的關係，進而決定其促銷預算。在休閒體驗活動的行銷力量的投入與產出之間所存在的關係，就是所謂的銷售回應（sales response），而此一銷售回應分析之目的，乃在於探討休閒體驗活動的銷售量／市場占有率之因素、影響力及其影響方式，諸如休閒行銷9P（即商品／服務、活動、價格、促銷、通路／分配／交通路線與場地、服務人員、作業程序／標準、實體設施與設備、活動方案、夥伴關係等）對於銷售量／市場占有率的影響力。只是將9P列入考量時，往往受到複雜的數學理論影響，所以本書建議讀者，採取人員的銷售、廣告數量／金額來作為主要的變數，及解釋人員銷售與廣告量多寡對銷售量／市場占有率的影響。

表9-4　行銷溝通／促銷工具（舉例）

廣告	促銷／銷售促進	公眾關係	人員銷售	直效行銷
1.平面媒體廣告 2.網路媒體廣告 3.無線與有線電視廣告 4.信函、電子郵件 5.型錄、摺頁、宣傳小冊子 6.商品的內部與外部包裝 7.T霸、布幔、布條 8.廣告看板、海報、傳單 9.導引標幟、店頭廣告 10.DVD/VCD、視聽器材 11.商標、招牌、解說牌	1.競賽、遊戲、表演 2.熱場（鬧場）活動 3.獎金大放送（含紅包、旅遊券、禮品） 4.樣品贈送（含贈品、禮物） 5.展示會、展售會 6.名人代言活動、簽名會 7.折價券——折扣活動 8.低利融資、抵換與折讓活動 9.招待活動 10.集點抽獎／兌換 11.搭配銷售 12.累積點數紅利分配 13.印花／促銷商品 14.觀光／旅遊護照 15.參加旅遊展、商展等	1.平面媒體報導、電子媒體報導、廣播媒體報導與展示媒體報導 2.演講會／研討會／說明會／發表會 3.年報、季報與組織對內或對外發行的刊物 4.贊助與公益活動 5.公眾報導 6.社區關係 7.遊說活動 8.緊急事件處理 9.環保工安或健康活動	1.新商品／服務／活動發表會或特賣會 2.業務人員會議 3.獎賞激勵方案 4.實例說明 5.商展／展示會 6.銷售說明會 7.代言人活動 8.休閒顧問諮詢 9.展示會促銷方案（如與代言人合照、共餐等）	1.型錄行銷 2.摺頁行銷 3.信函行銷 4.電話行銷 5.網路行銷 6.電視購物 7.宣傳單／DM行銷

表9-5　行銷溝通工具優缺點

溝通工具	優點	缺點
廣告	可在短暫的時間中，就接觸到許許多多的顧客，並將其商品／服務／活動之訊息迅速地傳遞給直接與間接的閱聽者／顧客。另外還可利用諸多廣告媒體工具做最佳選擇，以迅速建立顧客對其組織與商品／服務／活動的印象／品牌形象。	廣告之媒體工具有太多選擇，以至於傳遞訊息之受聽者很有可能是非潛在／可能的顧客；同時廣告若利用廣播媒體做管道，其耗費頗為驚人，以至於廣告時間短暫，不易打動顧客行動決策，同時人們的自動篩選或拒絕收聽／閱讀而影響其成效；另外廣告常易引起不支持其內容者之批評。
促銷／銷售促進	促銷工具多樣可供選擇，且可交互運用，有效地在短期內刺激顧客前來參與體驗／購買／消費。同時促銷工具更可以迅速提升市場知名度與市場占有率。	促銷的商品／服務／活動可在短期內達成目標，但有形的商品卻會被顧客囤積造成庫存而影響往後的銷售數量；至於低價促銷往往有損商品／服務／活動之品牌形象，而引導顧客期待下一波的促銷活動，因而使得銷售不如預期，且可能為競爭者侵入。
公眾關係	成本低廉，可藉由可信度高的媒體或代言人做公眾報導式的傳遞，以提升其商品／服務／活動本身的知名度與市場占有率。	媒體往往會要求回饋，以至於成本不見得比其他工具來得低；同時利用代言人時的成本往往會攀高；另外公眾關係的報導內容與方式往往不是組織可以左右的。
人員銷售	人員面對顧客的雙向互動交流較能取得顧客的信賴，與採取參與體驗／購買／消費之行動；同時面對面溝通方法與內容可以量身打造，依顧客特質與需求加以設計，較符合客製化的精義，另外雙方互動交流具有發問與回答的機制，乃是其受到歡迎的一項原因。	人員面對面溝通乃是需要相當多人力始可達成，以至於人員接觸成本頗高；人員的訓練與培植之成本與時間頗需組織高階主管的支持；而且營業人員管理不同於一般內部員工之管理，有賴組織完善規劃有關管理制度與薪酬獎金方案以為因應；另外營業人員招募往往不易達成需求目標也是困難點。
直效行銷	可選擇目標客與目標市場進行促銷而得以降低促銷的資源浪費；行銷成本一般來說較為便利；同時與顧客之間的互動交流場合／機會乃是可以進行的。	不易於在特定時間內篩選出合適的目標顧客來進行；同時採取散彈打鳥方式，則會引來負面批評；另外也不容易在短暫時間內，就為組織或商品／服務／活動創造出其良好的品牌形象。

(八)行銷溝通促銷策略的協調與整合

　　一般來說，在休閒組織／行銷管理者決定了選取的溝通工具之後，就應該針對這些行銷溝通工具的最佳促銷組合加以確立，而在確立之前更應該將此些工具之採取與執行策略加以協調與整合，以確立其能夠獲得最佳溝通效果的促銷策略。

　　休閒組織的活動規劃者與行銷管理者應該將行銷溝通的工作區分為兩階段的推動策略來進行，也就是：

◆第一階段的說服性溝通

　　所謂的說服性溝通乃是將其商品／服務／活動加以設計與包裝，以為傳達的訊息、形象、價值與利益，及提升其組織與商品／服務／活動之品牌形象，並藉由訊息溝通以說服顧客前來參與體驗活動或購買商品／服務，這一種說服性溝通頗為能夠提升與刺激顧客之需求，乃是休閒組織的活動規劃者與行銷管理者應該列為長期性的努力方向。

◆第二階段的促銷性誘因

　　所謂的促銷性誘因，乃是藉由某些激勵措施以刺激顧客的需求，及引導他採取參與／購買／消費之行動，而這些激勵性之誘因則可包括有：折價券、折扣、累積點數、回饋降價、免費樣品／試用或試遊、抽獎／摸彩等促銷性誘因。而這些誘因的採行乃在於說服性溝通之後所採行的策略，因為這些誘因乃在顧客業已接受到說服性溝通之刺激，若再不加上臨門一腳，則顧客是有可能確已受到說服性溝通的影響，但是卻不見真正採取行動，也就是他們已有產生前來參與體驗／購買／消費之意願，若能再以促銷性誘因加把勁，將會有助於促使他們儘快下定參與休閒體驗之決策。

　　另外，在促銷活動預算已告確立之後，就應該將其預算分配到其擬採取的各項行銷溝通工具之上，惟該如何選擇與分配？事實上並不易做到最佳的分配，但是不管如何分配，最好的原則乃是所採取工具所得到的邊際報酬率應該是相同的，只是要真的達到這個原則在實務上是不可能的，但卻是應該盡可能遵守這個原則，而且其最高指導原則乃是所有促銷溝通工具組合之總經費不可以超過預算總額。

(九)衡量溝通效果與持續改進

　　促銷活動方案的績效如何？大致上仍然以行銷溝通的結果來進行衡量，而衡量的事項大致上應包括（黃俊英，2002：329）：

1.目標顧客／閱聽者是否有看過或聽過？看過或聽過多少次？

2.他們能記得哪些訊息？

3.他們對這些訊息的看法或態度是正面或負面？

4.他們在收到訊息之後，對於該組織或其商品／服務／活動的看法或態度有無明顯的改變？若有，是正面或負面的改變？

5.在他們收到訊息之後的參與體驗／購買／消費行為有否明顯的改變？

在上述的評估事項中，應該可以將行銷溝通效果之衡量指標定義為：

1.品牌知名度。

2.溝通所傳遞訊息為顧客所瞭解、認知與接受／參與行動之程度。

3.對於休閒組織或／與商品／服務／活動之品牌支持度的消長。

4.參與休閒活動之意願、態度與行動的強度。

5.顧客對休閒組織與休閒體驗活動的認知情形等。

　　經過上述的衡量之後，休閒組織的活動規劃者與行銷管理者應可瞭解到其行銷／促銷溝通組合的優點或缺點，同時可利用PDCA管理循環的手法，進行持續改進，以達成不好的就予以改正或補足，並追求好還要更好的效果。這就是衡量行銷溝通組合之後所應採取的持續改進，因為我們在進行行銷溝通組合策略時，常會產生某些有待思考在往後的另一波商品／服務／活動上市行銷時應該加以避免的瓶頸，例如：(1)在進行情境分析時是否有抱持過於樂觀或悲觀的想法？(2)行銷溝通的目標與其休閒體驗活動方案上市行銷的業務目標之設定是否可行？(3)促銷預算編訂是否合理，而不過於主觀或被動？(4)所設計的溝通訊息是否可充分說明其休閒體驗活動設計規劃的價值、利益與目標？(5)所選擇運用的溝通工具是否有必要修正？使用媒體之適宜性？(6)各項促銷溝通工具是否有必要加以修正或另行規劃，以為較符合活動經營與行銷之目標？(7)所訂定之目標有沒有辦法真正的達成？若未能達成時應該採取何種改進措施？

(十)整合性行銷溝通

　　休閒組織／行銷管理者可以運用多種類的行銷溝通工具，將其所規劃設計的休閒體驗活動方案之各項內容的活動體驗訊息，針對其目標顧客／潛在顧客做溝通。而這些溝通工具與溝通訊息進行結合／整合運用，藉以將其各種商品／服務／活動之訊息加以整合，並將其整合後的最完整訊息經由各項行銷溝通工具，正確無誤地傳遞予其目標／潛在顧客，這就是所謂的整合性行銷溝通。另外，促銷／銷售促進與直效行銷的效果，較易於在短暫時間內即可顯現；公眾報導與公眾關係之顯現效果則需較長的時間，乃屬於一種潛移默化的性質；廣告效果也屬長時間的效果，因為廣告往往需要一段時間，才會對顧客的認知與行動有所影響；人員銷售則屬於能夠在短暫時間內即可看到其溝通效果（如**圖9-3**）。

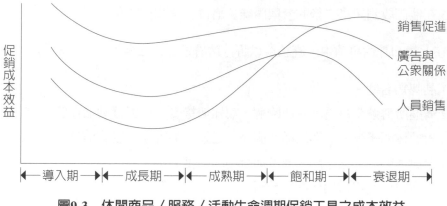

圖9-3　休閒商品／服務／活動生命週期促銷工具之成本效益

 ## 第二節　休閒行銷溝通推廣的媒介運用

　　休閒行銷溝通與行銷推廣活動的媒介（tools），主要乃是廣告、促銷、公眾關係、人員銷售與直效行銷等推廣工具，但是我們依**表9-4**所列出的工具予以整理後擇要說明如下：

一、平面媒體

　　平面媒體廣告最常見的就是報紙廣告與雜誌廣告兩種，分述如下：

(一)報紙

　　報紙乃是訊息傳播的一項重要工具，其運用方法是由休閒組織將其商品／

◀生態觀賞區的意義與經營方法

生態觀賞區的功能與運用涵蓋有：(1)利用當地生態資源營造環保生態空間與自然資源營造在地文化；(2)整合各項資源配合社區發展藍圖；(3)綠美化提升民眾生活品質；(4)建立解說系統與培養解說專才；(5)藉由認識地方與配合地方使當地產業文化轉型；(6)透過環境景觀再造，提升豐富的生態資源環境；(7)舉辦文化與生態紮根活動，以永續發展為前提，提供教育學習環境。（照片來源：台南縣休閒農業協會）

服務／活動之訊息，透過付費委託或贊助／免費方式，在一家或多家報紙上進行公眾報導、廣告、社論、新聞評論、讀者投書與休閒體驗經驗談等方式，將訊息與資訊內容藉由報紙的發行，傳遞給發報全地區或特定地區的民眾閱讀。其目的乃藉由報紙的發行，以吸引民眾的注意力與激發民眾前來購買／參與的需求與期望，並鼓勵與引導民眾付諸參與體驗／購買／消費之行動，以達成休閒組織與行銷管理者之目標。

報紙大致可分為全國性報紙、地區性報紙、專業性報紙、社區報紙與消費指南等種類。至於經由報紙的廣告，可能為：

1.該休閒組織或／與其商品／服務／活動已是新聞題材。
2.休閒組織／行銷管理者與新聞界或記者有相當友好的工作關係，而主動為其做資訊傳播。
3.付費購買廣告。
4.期約後續會買付費廣告而提前做公眾報導。
5.付費廣告後續的公眾報導。
6.藉由贊助方式而獲得公眾報導。
7.透過報社總編輯或／與記者之利益關係人的引薦，而得以公眾報導方式呈現等方式。

(二)雜誌

雜誌的性質與報紙有些類似，雜誌大多為週刊、半月刊、月刊、季刊、年報或不定期之方式出刊，其刊登廣告與專題報導方式與報紙頗為相似，因此休閒組織／行銷管理者必須與雜誌社工作同仁（尤其總編輯、文字記者、攝影記者及編輯同仁）維持良好的互動交流關係。

二、導覽解說手冊

行銷溝通工具之中，導覽解說手冊（brochures）乃是最有效與最廣泛使用的一項工具，手冊乃是將休閒商品、服務、活動資訊以紙本或電子檔方式一併呈現，而形成一份手冊，其傳遞的資訊乃是對該休閒活動的特色、內容、區域、設施設備、交通路線與活動流程，在手冊之中加以顯現出來，以利顧客在參與活動時能夠迅速地找到他們所想要參與的休閒體驗與活動。導覽解說手

休閒行銷學
Leisure Marketing: The Core

冊一般係以摺頁或小冊子的方式呈現，其規格有大有小，顏色可依休閒組織的
CIS或喜好設定，形狀可任意設計，內容文案可簡單陳述訊息，事實上，導覽
解說手冊在當今與未來的休閒體驗活動之促銷策略，不可否認地已具有相當的
地位，甚至於可以說，任何休閒產業大都會有其導覽解說手冊或摺頁的促銷工
具。導覽解說手冊的製作要領如**表9-6**所示。

表9-6　導覽解說手冊製作要領

手冊的內容	導覽解說手冊的內容大致上乃受到如下幾個問題的影響：為什麼要編製導覽手冊？此份手冊著重在休閒體驗活動方案之內容資訊傳遞？或是提供促銷活動資訊？或是為其組織／活動的形象提升？或為某項擬將推出的新產品／服務／活動預先暖身造勢？或是介紹該組織的全部休閒體驗活動套餐？凡此種種均需要活動規劃者與行銷管理者等專業人員，予以敏銳分析、慎重規劃與傳遞其目的資訊。
手冊的發行時機	手冊的發行，到底在什麼時間點（timing）進行較合適？事實上並沒有辦法以一個普遍適用的原則來加以說明，而是要由休閒組織的專業人員來審酌當時的情境而予以決定時間點。例如： 1.國家公園的遊憩部門之手冊可依照季節來製作與發行。 2.展演產業的展演部門則將整年度的活動計畫一次在前一年年底之前製作與發行。 3.促銷某一套裝旅遊行程則宜依每次的活動行程而加以製作與發行。
手冊的格式設計	手冊所要傳遞的訊息及其編排格式往往會影響其訊息溝通效果，例如： 1.手冊要用彩色或單色製作？ 2.手冊裡面要用照片或圖表？ 3.手冊的封面／標題要怎麼設計？ 4.手冊要製作成小冊子或摺頁？ 5.手冊呈現素材及訴求本質等。 均是在進行手冊格式設計（format and design）時要加以思考的，因為這些格式的設計往往會受到閱聽者特質的影響，換句話說，就是手冊所傳遞的訊息正是定位該手冊所傳遞的休閒活動的重要媒介。
手冊的分發	導覽手冊製作完成時，即應思考如下問題： 1.主動分發的對象要怎麼選擇？又要如何決定主動分發給某些特定人士？ 2.如何讓人們瞭解到組織已編印完成手冊與分發之訊息？ 3.分發手冊方法是前來參與體驗活動者到服務區或設施旁邊索取？或是會主動寄發給目標顧客？ 4.手冊可否放在某些特定場所（如文化活動中心、各級學校生活輔導組、各社團、各社服機構、各社區活動中心、圖書館等）供人們主動索取？ 5.手冊分發是採取自由免費取閱？或是須付費取閱？ 　凡此種種問題均是在散發導覽解說手冊時，應予以周延思考的議題。
手冊的經費管理	手冊經費預算的多寡往往會影響到手冊的設計、格式、印刷、數量與品質，所以休閒組織在規劃設計活動時，即應思考到手冊的經費預算。例如：921重建區特色產業大都均受到921重建基金會或文建會、農委會、經濟部的手冊經費補助，以至於大多數特色產業組織均有其導覽解說手冊或摺頁，然而卻是一次一個格式設計到底，而沒有依時間或產業情境變化另行製作，其乃因政府支援經費緊縮的結果。

三、廣告傳單

廣告傳單（fliers）乃是幾乎所有的休閒活動組織均會使用的宣傳方式，廣告傳單乃是由組織使用個人活動與自製傳單，是既可以大量散發而且是低成本的宣傳方式，它使用的最大目的，乃在於提供給顧客參與體驗休閒與互動交流的重要細節，可藉由它的訊息傳遞而促銷其休閒體驗／活動方案，並引起顧客前來參與／購買／消費的欲望與行動。這些廣告傳單的品質在組織內部與組織間會有所不同，且廣告傳單的品質往往限於該活動的收入預算。一般來說，廣告傳單大都印製在單張的紙上，並設計成個別閱讀的單元，其目的乃在於傳遞活動組織所期望促銷的訊息，以引起閱讀者的注意力與參與的興趣（一份有效的廣告傳單之主要內容如**表9-7**）。

四、創意文案

休閒組織與行銷管理者在進行促銷活動之前，即應撰寫一份或多份的創意文案，以為將休閒商品／服務／活動訊息傳遞給顧客閱讀，並藉此掌握住目標

表9-7　休閒體驗活動方案廣告傳單應有的主要內容

休閒體驗活動名稱	活動名稱必須主題明確，同時應該以簡潔、明確與有力的文字或圖案，來傳達其活動的目的與價值。
活動的參與對象	活動的參與對象也必須相當明確，因為活動參與者的年齡、性別、地理環境、活動參與之技術／能力水準、身心狀況與宗教信仰等，均會影響到他們參與活動的意願，所以必須明確的加以確認。
活動辦理時間與地點	活動辦理時間與地點的說明必須相當明確，同時最好也將「若遇颱風停止上班上課時，則順延多久在同地點同時段辦理」等應變字眼加上去，或須在網路上或新聞報導中予以緊急宣導。
活動的辦理與贊助機構	活動的辦理機構之名稱、地址、電話、傳單、電子信箱、網址與聯絡人等資訊，均應在廣告傳單上明確載明，遇有協辦單位或贊助機構、指導機構時，也應一併予以明確載明機構／組織名稱，必要時也可以依照辦理機構的登載項目（如名稱、網址、電子信箱、聯絡人、電話等）一樣予以載明在廣告傳單之上。
廣告傳單的分發方式	一般來說，活動的廣告傳單分發方式可以利用：(1)網頁供閱讀者下載；(2)直接以電子郵件或郵寄給目標對象；(3)放置在人潮聚集區（如醫院、書店、超商、辦理活動場地、團體機構等），供人們自行取閱或僱用志工／工讀生分發；(4)製作海報、布幔、旗幟張貼／出現在特定地點之明顯處；(5)僱用志工／工讀生挨家挨戶的分發、夾報分發或隨雜誌寄發等方式。

顧客之期望與需求，並傳達參與／購買此休閒／活動方案之體驗，或互動交流之價值／利益／目標。一份創意文案應具有5W1H的架構（Ryan FL. F., 1988）以確立整份文章之整體性，另外，Foster（1990）另提出創意文案的撰寫要領：

1. 要用簡單、清晰的詞句來撰寫文案。
2. 要將休閒體驗／活動方案予以清晰詳細的呈現出來。
3. 文案內容盡可能地人性化、感性的呈現。
4. 盡可能將文案內容與休閒體驗活動情境相結合。
5. 文詞造句應加以潤飾，所謂「平、仄、轉、折」一氣呵成，以吸引或創造顧客的興趣。
6. 利用／參考曾參與／購買過的顧客現身說法，以創造顧客參與的興趣與利益。
7. 文詞應讓顧客看得懂，並將一些專業細節或文詞穿插在文案之中，以讓顧客瞭解。
8. 整份文案要對稱，在任何重複文詞之目的乃在強調支持有關論點，而不是前後脫鉤致引起顧客疑惑。
9. 對於重複性文詞除在加強語氣或特別強調某些訊息之外，是不必要一再地重複出現同義之詞句。

五、新聞稿

新聞稿（the news release）的撰寫，往往需要比導覽解說手冊的文案內容要更多、更詳細，因為新聞稿乃是報紙或雜誌上預留的新聞空間，也是休閒組織的免費宣傳空間。新聞稿乃是將休閒體驗／活動方案傳遞給報紙或雜誌的正式性文案，同時報社／雜誌也不會在資訊不足情形之下即為文介紹，所以休閒組織必須先行準備好有關的資訊，以供平面媒體做正面／有利的報導。同時，在新聞稿送出時，並不一定會為媒體／編輯接受，也許被接受了但是卻發生被修改或另行撰寫成對休閒組織的休閒體驗活動之促銷價值沒有助益的文詞內容，甚至於面臨同業或競爭者的競爭此一有限空間等情形，此乃是常有的現象。

所以休閒組織／行銷管理者必須學習與遵循新聞稿的撰寫要領，例如：

1. 要能以簡潔、確實與直接的方式來撰寫。

2.應該可以利用倒金字塔的格式來撰寫（如**圖9-4**）。

3.要有一個好的導言以促進閱讀者很快地明白整個文案的內容與其所要傳遞的意涵。

4.同時要能夠依照5W1H方式加以敘述出該文案的內容。

5.要將休閒體驗活動內容與資訊加以客觀的報導，而不是主觀的敘述出該休閒體驗活動的報導內容。

一般來說，新聞稿的格式應為：

1.每一邊均應留有空白。

2.雙行間隔單面繕寫／打字。

3.若有續頁時應在前一頁底部打上「續次頁」，以明確告訴編輯／閱聽者尚有次頁，在最末一頁底部應加註「末頁」。

4.最好每一頁底能段落完整呈現，不要同一段落分隔兩頁。

5.新聞稿的主要活動訊息／事件應有一個方格附註，放在整份文案的每一頁的左上角，附註內容應包括組織名稱、作者名字、地址、聯絡電話／傳真、電子郵件、文章發布日期、文章大約字數等。

六、新聞特稿

新聞特稿乃是針對某個特定的人、事、時、地、物的一種具有創意性的報導，而這樣的報導大都是由報章雜誌社或電台、電視網路媒體主動發掘出來的

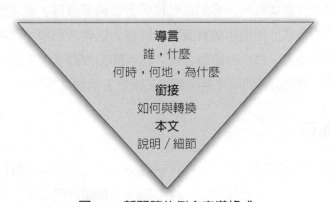

圖9-4　新聞稿的倒金字塔格式

資料來源：Christopher R. Edginton等著，顏妙桂譯（2002）。《休閒活動規劃與管理》。台北：麥格羅‧希爾，頁339。

報導，此等報導乃是針對時代脈動中的有意義或人們認爲有興趣的活動、事件
或故事，而加以新聞特稿方式予以呈現給社會大眾者，而新聞特稿有時候也可
以由休閒／活動組織提供某些建議或創意文案，再經由報章雜誌、電台、電視
網路媒體的撰稿人或編輯加以整合修正或潤飾之後，予以報導出來。

七、讀者投書

休閒組織與行銷管理者也可善用讀者投書的途徑，促使其休閒體驗活動訊
息得以面擴散，藉以吸引更多人們的共鳴。當然讀者投書也有負面的批評，但
是若是遇到有負面的讀者批評時，即應勇於承認錯誤，並立即將改進措施透過
媒體途徑予以公開說明，以取得反對者的諒解與支持。另外，休閒組織更應主
動聯繫反對批評的讀者，向他們說明改進的措施與成果，更可邀請再度前來參
與體驗活動，以驗收改進成效，同時並可以將此實況以新聞報導方式予以呈現
該組織的感謝支持與批評，以及展現改進的成果。

八、會員／顧客通訊

會員／顧客通訊（newsletters）乃是休閒組織／行銷管理者與其會員／顧客
的一種溝通媒介，可以書面或電子報方式加以呈現有關商品／服務／活動的行
銷與促銷資訊，諸如：休閒組織與商品形象、休閒主張與價值觀、休閒體驗活
動方案、已辦理過的體驗活動照片與花絮、參與／體驗者回應、進行中的活動
訊息、預計進行的活動訊息與計畫、休閒處所／據點之交通、設施設備資訊、
促銷活動方案等資訊與資料。當然更應包括有組織與會員／顧客的互動交流機
制在內，其目的乃在於塑造組織與商品／服務／活動之形象，傳遞休閒組織之
休閒體驗價值與主張，擴大組織與會員／顧客間的互動交流關係，以及達成吸
引更多的目標／潛在顧客的前來參與體驗／購買／消費之目的。

九、廣告回函

在休閒活動的促銷過程中，廣告回郵信函或網路廣告回函也是常被利用
的促銷方法。一般來說，若用書面的廣告回函大都是伴隨著廣告傳單或是活動
手冊／摺頁、會員／顧客通訊等一併發送出去，而網路廣告回函則伴隨著電子

廣告、電子報、電子郵件廣告信／活動訊息等併予發送者。廣告回函往往會在某項特定活動舉辦期間加以進行，而且在這個特定期間裡，給予回信／回函者某些贈品或優惠，以達成促銷的效果。另外，若是使用其休閒／活動組織的LOGO、服務政策、品質政策或週年慶等類的標語，在其發寄信函或電子檔案的明顯位置上，將會是吸引目標顧客關注焦點的一項識別系統，乃是值得引用的。

十、電子資訊

休閒組織可以自設組織網頁或依附在策略聯盟網頁中，或是與其他個人或組織網頁相聯結。網際網路資訊提供主要內容有：商品／服務／活動之名稱／類型／內容、活動時間與地點、經費預算、主辦單位、聯絡人姓名與電話／傳真／電子信箱、主導人（如講師、教練、貴客）、活動進行流程、參與者應注意與配合事項等。網頁的建置與設計要注意者有：

1. 網頁的版面具吸引力、視覺效果、活潑生動、簡潔有力、易於點閱瀏覽。
2. 必須時時更新與維護。
3. 與顧客互動交流機制之建立與及時回應等方面的用心、細心、放心與安心評價。

另外，在休閒場所／據點／設施設備與交通路線中，可以設置電子廣告看板，將有關資訊與資料呈現在廣告看板上，觸碰感應式電視或電腦螢幕上加以揭示出來，以利顧客在參與前／參與過程中取以獲取足夠的資訊，強化他們參與／購買的行動。

十一、吉祥物

休閒／活動組織也可以選擇某一種動物或植物、鳥類、布偶等，作為其組織／活動的吉祥物，並將選擇的過程開放給前來參與休閒體驗／活動的人們進行票選，以聚集人潮。另外，也可以經由平面媒體與立體媒體的票選活動（如廣告回函、電子信件、網路票選），以擴大休閒組織與休閒體驗／活動的知名度或曝光機會。

經由選擇過程所選定的吉祥物，將會是該組織／活動的一項重要LOGO，不但在活動資訊上加以揭露在明顯位置上，同時更可以在相關的休閒商品／服務／活動中加以揭露（如在包裝紙上、在商品容器上、在商品上、DVD/VCD內容等），使該吉祥物逐漸代表該休閒組織或該休閒體驗活動，進而讓顧客瞭解該吉祥物乃為組織或活動的代名詞。另外，在活動進行過程中，也將該吉祥物予以擬人化加入活動之中，使參與活動的顧客與吉祥物同樂在一起，共同體驗休閒體驗活動之價值。

十二、獎賞與表揚活動

休閒組織可以藉由激勵獎賞和公開表揚的活動，來表達對於某項休閒體驗活動目標達成的感謝與鼓勵意涵，例如：

1. 某項遊戲活動中的優勝者表揚。
2. 某項回饋活動中的抽獎中獎者之獎金或獎品。
3. 某項親子遊樂活動中的比賽優勝者表揚。
4. 志工活動的資深志工表揚。
5. 捐助活動有功者之感謝。
6. 參與競技比賽優勝者之表揚。
7. 協助或支援休閒／活動組織有實質貢獻者之感謝或表揚。
8. 由獎牌、獎盃、匾額、獎狀、感謝狀、獎品予以傳達獎賞／表揚。
9. 將接受獎賞／表揚者之姓名烙印在活動施設設備或建築物、看板、植物吊牌上。
10. 在公開場合／儀式中加以表揚。
11. 拍照PO上網流傳等。

此等獎賞／表揚活動，除了可以感謝、獎賞與表揚體驗活動參與者之外，尚可藉此將休閒組織與商品／服務／活動加以宣傳，進而刺激或激勵目標顧客之參與／購買欲望與需求。當然休閒組織也可經由獎賞／表揚活動，將其組織內優秀員工加以表揚，順便提升組織員工服務士氣與工作熱忱，以及提升休閒組織之形象。

十三、感性與感動式促銷活動

休閒促銷方式也可以經由感性與感動式的促銷活動來加以進行，諸如：
1.鼓勵一家三代共同參與，凡參加者給予溫馨與幸福的禮遇或禮品。
2.鼓勵親子關係的家庭休閒活動。
3.給予甜蜜夫妻共同參與的驚喜。
4.塑造參與活動可以健康、幸福與快樂的氣氛與價值。
5.給予前來參與體驗活動者之日剛逢生日或結婚紀念日者一個大的新穎驚喜等。

同時在該體驗活動的廣告文案或創意文稿／照片／短片中，也可搭配人世間的喜樂、歡娛與幸福意涵之文字、照片或活動，將該休閒體驗活動塑造為溫馨感人或幸福快樂、自由自在、歡欣鼓舞、健康愉快等的體驗價值真義，如此的感性與感動式促銷也是值得休閒行銷管理者予以思考之方法。

十四、新穎與流行物品促銷

休閒活動促銷也可以經由某些具有新穎性與流行性的物品來進行促銷，諸如：T恤、帽子、鑰匙圈、飾品、貼紙、徽章、小名片夾、小日記本、小相本、活動照片、明信片、小工藝品、大頭貼等。惟這些新穎與流行物品需要具有新穎性、新奇性與流行時尚性，同時應該將休閒體驗活動名稱或組織商標、簡短文詞加以套印／烙印在這些物品上面，使參與該活動的人們自然而然地會想起這個活動與辦理此活動的組織，在其往後日子裡一有參與類似休閒體驗活動念頭時，即可聯想到此活動或組織，可以說藉此小物品的發送，其帶來的廣告價值也最好。一般來說，此等物品之促銷活動大都在大型的節慶活動、運動賽會、研討會、慈善公益或宣傳活動中予以進行，因為這些活動的參與人口最多，也最容易將這些物品發送出去。

十五、贈品促銷活動

贈品促銷活動乃是指前來參與活動或購買／消費休閒商品／服務時，隨即贈送某些特製的宣傳品（special print promotions），諸如：玩具、布偶、海報、

書籤、與體驗活動相關之手冊、優待券、折價券、入場券或其他時尚流行的物品等。事實上,這些贈品的選擇乃是很重要的,必須是吻合顧客的興趣或需要的贈品,而不要以休閒活動規劃者或行銷管理者的角度來選擇,同時這些贈品不應該在市面上買得到,如此才會讓這些前來參與體驗活動之顧客感受到其價值,也才能激發他們再來參與,或是鼓勵其人際關係網絡中的人們前來參與的熱忱與興趣。

十六、活動標示

活動標示(signs)有:

1. 識別性的標示:以簡單明瞭的圖案、文詞或照片將休閒體驗活動辦理地點說明出來。
2. 指引性的標示:以簡單的道路交通標識引導顧客到達休閒處所／場地。
3. 指導性的標示:以解說方式將各種設施設備或商品使用、活動體驗、緊急應變方法呈現給顧客瞭解。
4. 警告性的標示:以說明某些禁止事項與禁制要求。
5. 告知性的標示:以說明休閒組織可提供的服務與活動。

休閒體驗活動的標示牌,應該要能夠配合休閒據點所在地的自然景觀與人文背景,不要破壞整體景觀形象與環境保護要求,所以有關標示牌應該是使用什麼樣材質(例如:木牌、金屬牌、布牌)、什麼樣的形狀與色澤、字體字形與大小、圖案或照片選擇等,均應是休閒組織與行銷管理者應予以深入思考,並做整體性規劃的要事。

十七、活動展示、陳列與示範展演

活動展示(exhibits)、陳列(displays)與示範展演(demonstrations),乃是休閒組織為具體陳述、說明與強調其休閒商品／服務／活動之特性、外觀、品質、價值與目標的一種促銷運用方式。其實這個就是活動地點展示(pop displays),其最主要目的乃在於吸引目標顧客與前來參與活動體驗者,特別注意某一項休閒商品／服務／活動,並進一步達成參與／購買／消費的機會。當然也可以將展示、陳列與展演當作該體驗活動服務的一部分,也就是這些展

演、展示與陳列本來就是體驗活動的一部分。另外，購物中心熱場活動中的街頭藝人表演、民俗表演與明星偶像表演，以及民俗節慶活動的七爺八爺遊行、八家將表演等，均是休閒體驗活動的示範表演，也就是動態的活動宣傳。然而，一般的展示與陳列，則大都歸屬於實體的展示與陳列，也就是靜態的活動宣傳。

十八、立體媒體

　　立體媒體包括有線電視、無線電視、數位電視、各種頻譜的廣播電台、網際網路、通信簡訊等在內。休閒組織可利用此等媒體，將廣告短片、廣告MV/DVD/VCD、新聞稿、廣告文稿等宣傳廣告話題，藉由立體媒體之路徑，將其組織與商品／服務／活動形象、活動方案之內容／場地／時間／費用、休閒體驗活動目標與價值等訊息予以傳遞給目標顧客，以吸引他們關注焦點與採取購買／參與體驗之行動決策。

　　事實上，立體媒體廣告除了收費的廣告方式外，尚可利用公眾報導、戲劇製作協助、脫口秀或相聲表演贊助、公眾服務專題（如生態保育、關懷婦女與弱勢團體），或是承辦政府機構的民生經濟與公共政策宣傳活動等方法，以達成該休閒組織與休閒體驗／行銷活動方案宣傳與廣告之目的。

十九、廣告看板

　　廣告看板（stationary advertising）也是休閒／活動組織常用為廣告宣傳與促銷的一種方法，所謂廣告看板包括：各種交通要道兩旁的T霸、布幔廣告、觸碰感應式電子看板、海報、空飄氣球等均是。廣告看板也會呈現在鐵公路車站、捷運車站、港口與航空車站的付費處所，其呈現方式為跑馬燈方式或海報等。惟在基本上來看，廣告看板乃是定點靜態的宣傳廣告工具，或是為了某個特定原因（例如：季節性需要、付費期滿、人潮聚集地點改變），可以轉移到另一個特定地點／場所／工具上予以展示的。

二十、會議與展覽會

　　休閒組織也可以利用產業會議、活動說明會、公開演說（public speaking）與參加產業展覽會的方式，達成活動之廣告宣傳與促銷目的。

1. 產業會議：乃是休閒組織利用和其所屬公會或協會就有關經營管理與行銷發展問題進行者，在該會議中，可以將休閒體驗／行銷活動方案加以介紹、說明與宣傳，此種方式的促銷效果往往還不錯。

2. 活動說明會：則是新的休閒體驗活動上市前的說明，在說明會進行時，往往須邀請新聞記者參與，並且給予有關休閒體驗活動資訊，好讓媒體記者撰稿發布新聞。而參與活動說明會的目標顧客，更是休閒組織的服務人員與行銷人員要努力說服他們，激發其前來參與體驗活動的欲望。

3. 公開演說：則是活動促銷的一項相當有效工具，一般來說，擔任的演說者必須具備有良好的演說、說服與溝通能力，在演說中，就要將休閒活動資訊做重點、魅力與親切的介紹，以激發他們前來參與體驗的欲望，同時在演說時也可善用媒體記者，並予以激勵他們願意將該休閒體驗活動訊息發布新聞稿。

4. 產業展覽會：則是利用旅遊展、旅遊用品展、休閒遊憩展、休閒觀光展，以及政府機關辦理的政策成果展的機會，將其休閒體驗活動資訊在展覽會中予以誘人與感性的宣傳，不但可以與既有顧客維持綿密互動交流，尚可藉此接觸到更多的潛在顧客，擴大活動市場的接觸面，只是展覽會之成本較為高昂，所以休閒組織在規劃以此工具作為廣告宣傳促銷方法時，必須審慎評估，以及對參展有關事宜也應加以妥慎規劃。

二十一、其他

其他可供作為廣告宣傳與促銷工具者，尚有：

1. 以電話直接拜訪目標或潛力顧客。
2. 製作DVD/VCD廣為流傳。
3. 利用組織的年度報告。
4. 利用活動照片廣為宣傳。
5. 利用業務人員進行直接行銷。
6. 利用各地區的仲介商或掮客做行銷。
7. 製作休閒體驗活動護照及建立激勵獎賞制度等。

第十章　整合行銷溝通推廣的策略決策

■ 第一節　行銷溝通與推廣的作法與策略
■ 第二節　整合行銷溝通策略的運用型式

Leisure Marketing Feature

　　現代行銷要求的不僅僅是發展出好的商品／服務／活動，制定出吸引人的價格，以及讓目標顧客均能夠舒適、自由、快樂、幸福的參與／購買而已，休閒組織與行銷管理者也必須要能夠與其現有或潛在的顧客溝通，同時溝通的內容並不是隨興與隨意進行的。所有的溝通活動必須調和與融入一致性、一貫性、和諧的、被感動的及協調得宜的溝通計畫。

　　這就是良好與有效的溝通對於與現有的、潛在的及未來的顧客之間建立與維持任何形式的關係乃是重要的，也是建立夥伴／顧客關係的重要因素。

▲文化知性旅遊

文化實際上主要包含器物、制度和觀念三個方面，具體包括語言、文字、習俗、思想、國力等。文化知性旅遊乃在文化是共有的、文化是學習得來的、文化的基礎是象徵、文化作為相互關係的整體而呈現出一體化的趨勢。（照片來源：唐文俊）

　　如何讓既有顧客能夠再度參與／購買，以及讓潛在顧客前來參與／購買，乃是休閒組織與行銷管理者必須挖空心思做好行銷溝通與推廣的組合策略。

　　行銷管理者必需的商品／服務／活動之組合與品質、價格、服務水準、設施設備、活動流程、媒體廣告、熱場活動、促銷活動、服務作業程序、顧客關係與溝通管道等方面予以有效地進行溝通與推廣，使其組織的休閒主張、哲學與價值觀得以傳送到顧客的休閒決策上，並爭取其認同、支持與參與／購買，並藉以建立組織與商品／服務／活動之形象與品牌知名度，這就是採取行銷推廣手法和顧客建立緊密的夥伴關係。行銷管理者在策略上應指引其組織成員（尤其第一線服務人員）提高其服務品質，提供高品質的商品／服務／活動，達成高的顧客滿意度與組織高績效、高獲利的事業經營目標。

▶許願樹之解說牌

解說是教育活動的一環，解說牌在休閒環境中扮演傳播訊息的重要角色。解說牌是講求知性之旅及生態之旅必要的周邊設施，將所要傳遞的訊息，甚至於將某些已不可考的傳說一一記述，增添旅人閱讀的樂趣及簡易的生態常識。解說牌的位置、大小、材質、架設方式等，攸關整體景觀、維護難易、可親性等。（照片來源：吳松齡）

第一節　行銷溝通與推廣的作法與策略

　　行銷溝通與推廣的促進活動，乃在於落實與顧客建立良好的夥伴關係，而且也是如何協助組織的服務／行銷人員提高經營績效的一切活動。顯然地，行銷推廣／溝通的對象是以既有的顧客為目標，以及開發／吸收更多的潛在顧客，使其行銷績效得以呈現出來（此等績效目標有市場占有率、獲利率、品牌知名度、營業業績、平均員工／坪數附加價值率、顧客回流率等）。

一、行銷溝通與推廣的具體作法

(一)特色化的行銷溝通／推廣活動

休閒組織與其行銷管理者應該創新發展出創意性與特色化的行銷推廣活動，才能創造更多的吸引顧客前來參與／購買的機會與商機，也才能達成其組織永續經營之目標。行銷管理者可思考如下幾個方向的創意／特色行銷思維：

1. 將商品／服務／活動以獨特方式加以展出或呈現出來，以驚奇、感動、感性與感覺的刺激力、吸引力與注意力傳遞給顧客，進而促成顧客的參與體驗／購買／消費決策。
2. 塑造獨特、易記與易聯想的組織與商品／服務／活動品牌形象，讓顧客在萌生其休閒需求之時即會想到你。
3. 開發顧客休閒計畫外的需求，尤其二十一世紀複合式經營型態的走俏，乃是休閒組織與行銷管理者懂得整合、創造與服務的需求，使顧客在達成其休閒目標之餘，尚能隨機性或被休閒行銷推廣活動激發出的新需求之參與體驗／購買／消費行為。
4. 朝向專門化、精品化的專業經營模式來發展休閒組織與商品／服務／活動，並與其品牌形象結合，使顧客一有休閒需求之際即會想到你，但是行銷管理者應記得要讓顧客來參與體驗／購買／消費時，要能夠近乎乙次購足之便利性。
5. 因應人們工作作息與休閒方式，休閒組織與行銷管理者可思考分時段分別計費或定時計費、包套式一價計費的方式，吸引顧客前來參與體驗／購買／消費。

(二)顧客需求導向的顧客需求滿足計畫

行銷管理者必須思考如何來進行以顧客需求為導向的行銷溝通與推廣策略，休閒組織要創造顧客滿足及有足夠的顧客／參與者／人潮；在內部必須執行內部的行銷推廣，經由商品的顧客需求功能之引燃爆發力，在外部則由專業的行銷管理團體結合行銷服務人員配合集客力，擴大客數之目標，運用媒體及各種商品推廣，熱場活動的靈活運用，依行銷推廣計畫程序予以推廣，如此將

可創造出休閒組織與休閒體驗活動的創新強勢與優勢，並在推廣計畫執行中以5W1H的模式來查驗行銷推廣策略，以達成顧客滿足需求與顧客滿意目標。

◆**Who：對誰提供休閒服務？**

　　休閒體驗活動必須先確立其目標市場與目標顧客是誰，而針對其確認之顧客／市場提供休閒商品／服務／活動乃為休閒產業之重要指導原則，而對誰服務所採取運用之媒體並不限定是廣告工具，而是要積極地面對其顧客採取特定之行銷推廣活動，同時若是針對目標顧客的推廣活動務必要特色化、精緻化與獨特化，其推廣效果方能提升。

◆**What：對其提供何種休閒服務？**

　　休閒組織在區隔市場與市場定位時，即應考量其本身之業種與業態，安排其為目標顧客提供之休閒商品／服務／活動，如此才能符合顧客之需求並能滿足其需要，以提升其經營效率與宣傳效果。

◆**When：提供之服務應能適時性調整**

　　休閒產業易受到季節性需要、星期例假與節慶時間序列需要之影響，所以休閒組織必須針對其業種與業態之區隔而分別安排其行銷宣傳推廣策略，適時性分析乃針對其營業時段，查核提供休閒體驗與商品／服務／活動之開始到結束時間所需要的人力配置與服務資源準備，並予以研究如何做適時性之安排，適時性調整，包括營業時間調整、人力之調整、商品資源供給量調整等在內。

◆**Why：從顧客消費行為心理作顧客休閒行為之研究**

　　休閒產業的業種業態多元化，故其顧客消費行為心理端視其商品／服務／活動所屬之業種與業態而有不同之顧客消費心理與行為，惟若同組織內有包含較多之業種業態（如購物中心、複合式經營之休閒組織）時，應針對其各業態與業種予以整合其銷售功能與休閒體驗之價值。惟其較不利於作單獨商品或服務的消費行為心理分析，而若針對其外圍的活動，例如：購物中心之商圈、休閒組織之社區與生活圈、職業職位、年齡、性別、所得水準等結構，深入探討研究其所確認之目標顧客消費行為心理的特質與特徵。

◆**Where：完成業態與業種架構後之顧客到底在哪裡？要如何激發？**

　　休閒組織從先期研究與規劃、執行開發、商品企劃、正式上市等一系列必要的程序，循序推展其所提供之商品／服務／活動，其重要目標乃是將其商品提供給目標顧客，可是顧客在哪裡？此一重要議題乃在先期研究與規劃、執行

開發以至商品企劃階段即已界定其目標顧客,而要如何將這些尚未交易購買／參與休閒之顧客予以激發前來休閒體驗則是相當重要的議題。

◆**How**：完成行銷推廣之經費多少？要如何評定顧客滿足計畫之績效？

　　休閒產業執行開發費用相當高,惟當組織執行開發完成擬將其商品／服務／活動推向市場之行銷推廣預算經費到底多少才合理？一般而言有採取量入為出法、銷售百分比法、競爭對等法與目標任務法等方法,然而預算編列必須與推廣顧客滿足計畫相結合,同時設定查核點評估其成效。

　　一般而言,行銷推廣效果之評核乃依其推廣前後有關其組織／活動之銷售效果,進行比較其心目中與實際的市場占有率、銷售業績,以決定其採行之行銷推廣活動是否成功,並以為下次推展行銷推廣活動時之參酌。

二、行銷溝通與推廣的整體策略

(一)擬定行銷推廣策略

　　擬定行銷推廣策略應該要制定顧客滿意度指標,乃是作為擬定行銷推廣策略的首要工作。顧客滿意度指標與行銷推廣績效乃是成正比關係,顧客滿意度一經制定之後,即扮演著各項推廣策略之依循角色,使行銷推廣活動不至於迷失方向。

◆**顧客滿意度與商品滿意度**

　　基本上,第一次前來參與體驗／購買的顧客,有可能從休閒組織的溝通媒介裡獲得有關商品／服務／活動資訊,也有可能隨興或隨機性的參與體驗／購買。然而無論如何前來參與體驗／購買,其於第一次或逐步獲得休閒資訊時的感覺如何？有哪些反應？以及經由實際參與體驗／購買之後的感覺或反應如何？這些感覺／反應均是顧客滿意度的重要指標,當然也是顧客對商品滿意度的重要指標。

　　休閒組織與行銷管理者應在行銷推廣策略中作適當地機會安排,使前來參與體驗／購買的顧客能夠得到休閒心理／行為的滿足感,而且也要因應休閒顧客的多樣化、多變性的休閒商品需求與選擇,故而在其休閒處所／據點或其鄰近之策略聯盟夥伴處,提供商品多樣化與乙次購足的商品／服務／活動。因此休閒組織與行銷管理者就應在其商品／服務／活動之經營上,運用不同業種業

態間的策略聯盟方式，打破業種業態的限制框架，企圖使顧客不至於受到業種與業態的限制而失去休閒決策之選擇能力。

　　另外，休閒服務人員乃是行銷管理者與組織的觸角，扮演著直接與顧客溝通的角色，所以服務人員的服務能力、品質、技術與熱忱親切的服務態度，更是左右顧客是否會再度前來參與體驗／購買的重要因素，所以行銷管理者要提高顧客滿意度，就應由服務人員（尤其第一線服務人員）的訓練與制定服務SOP著手。

◆破壞價格的行銷推廣策略

　　數位時代顧客的消費行為雖然高價位的奢華品牌已為奢華行銷立下相當的奢華迷思，但是絕大多數的人們仍然受到國際性經濟趨緩、油價與原物料價格走俏、民生物質價格高漲、工資水準呈現負成長等內在外在因素的影響，已讓80%的人們不再迷戀名牌，不再輕言追求虛榮心的滿足。因此，在休閒市場就發展出國民旅遊與平民休閒的需求，一般超高的休閒價格已經不為大眾所接受，因而在休閒市場中產生了巨大整體性的破壞價格，品牌忠誠度也受到重大的打擊，休閒者產生了自我約束的休閒行為。

　　因為在二十一世紀起的國民可支配在休閒領域之所得水準呈現大幅滑落現象，休閒組織與行銷管理者在行銷推廣上就有必要推展較為節約的休閒商品／服務／活動之行銷推廣活動。

　　一般在價格秩序破壞之後可供採行的行銷推廣活動有：

1.包套式一價到底的物美價廉與合理價格策略。
2.在行銷資訊傳遞方面必須事先充分提供給目標顧客，並與顧客真誠貼心地溝通。
3.善用集客策略使目標／潛在顧客能被行銷推廣活動所吸引。
4.精心設計規劃並導入實施高感受性、高感動性的服務作業程序。
5.運用整合性的行銷溝通策略吸引目標／潛在顧客，以提高回流參與體驗／購買績效，並提高顧客滿意度與品牌忠誠度。

(二)組成行銷推廣團隊

　　休閒組織與行銷管理者為執行有效的行銷推廣活動，就應該建置好一個專業的行銷推廣團隊。此一行銷推廣團隊可以由專業公司、組織行銷主管與行銷

有關人員所組成，也可由組織之行銷主管、行銷推廣人員與相關人員組成，此團隊的工作任務乃在於執行休閒組織之中期與長期行銷經營目標之任務，以專業化經營、創意性經營、策略性經營，與有目標、有願景的宏觀角度，將行銷效果（含內部與外部的效果）呈現出來。當然，此一行銷推廣之專業團隊成員必須具備有休閒商品／服務／活動的專業知識、行銷推廣專業素養、行銷推廣豐富經驗，同時要具備有心胸開闊、視野寬廣、服務熱忱、互動交流技巧、回應顧客要求等方面的服務能力與認知。

(三)瞭解行銷推廣工具特性

行銷推廣工具各有其特性與成本，因此行銷管理者在選擇適當工具之前就應該要瞭解到各種工具的特性（如第九章的**表9-4**與**表9-5**）。

(四)行銷推廣的組合策略

行銷推廣的組合策略可分為「推的策略」（push strategy）與「拉的策略」（pull strategy）兩種策略選擇（如**圖10-1**）。

休閒組織在發展其推廣策略時的考量因素有：商品／市場種類、參與體驗／購買就緒階段、商品生命週期階段。一般而言，在較昂貴與購買／參與風險較高的商品／服務／活動，以及目標市場之顧客數目較少或顧客參與以團體為主的市場，則較為重視用人員銷售來進行行銷推廣活動。

(五)行銷推廣活動之執行

一般而言，行銷推廣活動有如下幾個要求：(1)最佳業種安排所呈現的商品／服務／活動群組；(2)優良的服務品質；(3)最適宜的價格策略；(4)最佳的場所

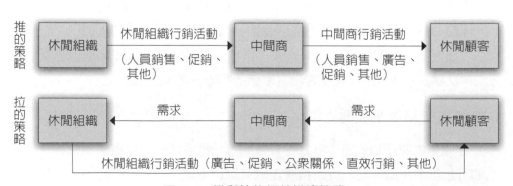

圖10-1　推與拉的行銷推廣策略

與設施設備規劃（尤其動線空間績效更宜妥適安排）；(5)精心設計的熱場活動以吸引高的集客力或人潮。

　　而行銷推廣應予執行的方向則有：

◆休閒商品整合性

　　休閒商品整合性的行銷推廣乃經由業種安排所呈現的商品／服務／活動，必須具有豐富的商品種類，能給予自由、歡樂、愉悅與便利的參與體驗環境，並須呈現多樣化的商品品項／活動項目以供顧客選擇。

◆活動效果衡量指標

　　行銷推廣活動效果衡量指標為：

1.採取之行銷推廣活動應能達到簡化休閒顧客的休閒決策。
2.經由推廣活動後應能達到增強休閒組織與顧客之行銷溝通效果。
3.推廣活動目的乃在創造休閒組織與商品之品牌形象及休閒舒適環境。
4.推廣活動結果應以增加顧客再度前來參與休閒之意願。
5.推廣活動之積極效果為吸引人潮、活絡休閒氣氛及減少尖峰離峰人潮之差距。
6.推廣活動可增加休閒參與者，增強集客力，創造更多商機。
7.推廣活動應能達成休閒組織之行銷經營目標，擴大業績。

◆持續檢討與改進

　　行銷推廣應能重視持續的檢討與改進，以達到永續經營與發展之目的，而此持續的檢討與改進可經由PDCA的管理循環理念來進行，以達成行銷推廣之目標。

 ## 第二節　整合行銷溝通策略的運用型式

　　行銷溝通與推廣的各項型式之運用，大致上可以單一型式或兩種、兩種以上的組合運用，而這些型式的運用主要是由休閒組織與行銷管理者之策略選擇，當然其行銷經費預算、行銷目標、行銷標的、行銷團隊組成及行銷策略規劃，均足以影響到休閒行銷溝通與推廣之運用型式。有關行銷溝通與推廣組合策略之運用型式，分別介紹於後。

◀北京故宮博物院是世界文化遺產

故宮,古稱紫禁城,位於北京市中心的故宮博物院堪稱為中國綜合性的博物館,前為天安門,後有景山屏障,西有碧水粼粼的中南海,東有十王府街,北有天然屏障景山。北京故宮博物院典藏累積明清兩代五百多年的珍奇文物,每年超過五百萬人次的觀光人潮,上百萬件的珍貴古物,展現北京故宮的強大魅力,1987年更為聯合國收列為世界文化遺產。(照片來源:唐文俊)

一、廣告

廣告乃是一種利用大眾傳播媒體,由贊助者付費的溝通型態,其目的在於說服或影響目標閱聽眾。廣告的主要特性在於可以接觸廣大分散在傳播媒體可及之地區的民眾,無論是平面媒體、立體/電子媒體、網際網路上的廣告,其贊助者(包含其商品/服務/活動)就是廣告主(advertiser),對於民眾的影響力與影響層面乃是相當廣大與深遠的。

(一)廣告的簡單介紹

廣告不只是顧客從各種媒體上看到與聽到廣告訊息而已,廣告更是「一連串有計畫的活動」,包括:廣告媒體刊播前的目標擬定、策略規劃與創意設計,以及刊播後的效果評估等在內(Wells, Moriarty & Burnett, 2006)。

◆廣告的組成要素

廣告乃是由可辨識出的贊助者/廣告主所提供的付費訊息,透過各種非人際關係媒體,以達成說服或影響廣大目標閱聽眾之目的。依Wells、Moriarty與Burnett(2006)指出廣告五大要素為:

1.廣告是一種付費的傳播。
2.廣告必須有可辨認的廣告主。
3.廣告的目的多數是在說服或試圖影響閱聽者。
4.廣告的對象乃是廣大的目標閱聽眾。
5.廣告主要透過各種非人際媒體來進行傳播。

◆**廣告的主軸、要角與種類**

　　廣告乃是一連串有計畫的宣傳活動，這些活動包括廣告策略、廣告創意、廣告執行與廣告媒體等四大主軸，各個主軸基本上是不能獨立傳播訊息的，乃是要各個主軸緊密結合相互連結運用的，而且需要廣告產業五大要角的全力配合與全心投入，才能在各個環節裡發揮創意，將所要傳遞的訊息傳播到各個目標閱聽者的認知與行動上。

　　廣告業五大要角包括：廣告主、廣告公司（advertising agency）、廣告媒體（advertising media）、供應商（suppliers）與目標閱聽眾（target audience）。此五大要角必須互相分工合作與相互支援，才有可能生產出一支令人激賞、感動與躍躍一試的廣告。

　　廣告的種類可分為七大類：品牌廣告（brand advertising）、零售店廣告（retail advertising）、直接反應式廣告（direct-response advertising）、企業間廣告（business-to-business advertising）、企業廣告（institutional advertising）、非營利廣告（nonprofit advertising）與公益廣告（public service advertising, public service announcement, PSAs）等。

(二)廣告傳播方案的設計

　　廣告乃是休閒產業用來將說服性的訊息傳遞給目標市場的目標顧客的有效工具之一，廣告的定義：「在標示有資助者名稱並透過有償媒體（paid media）所從事的各種非人員或單向形式溝通」。

　　商品需要透過廣告和消費者溝通，愈高記憶度的廣告，愈能幫助商品銷售，即使是好的廣告創意，如果記憶性低的話，仍然會是個失敗的廣告，所以廣告的內容，除了必須與商品有關之外，其傳遞的訊息要清楚、簡單、容易確認其品牌與商品，同時廣告的曝光時機、地點、次數和媒體選擇，均會影響其廣告之成敗。

◆**廣告方案的決策**

　　休閒組織在設計與發展其廣告方案時，行銷管理者應深入瞭解與確認其目標市場／顧客之購買／參與體驗動機，並依照廣告5M來進行廣告方案之決策（如**圖10-2**）。廣告5M乃指：

　　1.Mission（使命）：廣告之目標是什麼？是溝通目標或銷售目標？

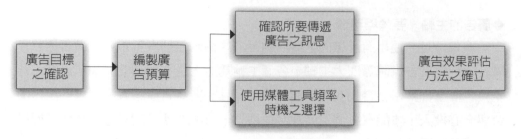

圖10-2　廣告決策流程

2.Money（金錢）：組織有多少廣告預算？預算的編定方法為何？

3.Message（訊息）：廣告要傳遞商品／服務／活動的哪些訊息？

4.Media（媒體）：此廣告要使用哪一種媒體？哪一個時間進行廣告？怎麼
進行廣告？

5.Measurement（衡量）：廣告效果之評核方法為何（針對溝通／銷售目
標）？有沒有達成預期的廣告目標？

◆廣告媒體策略

休閒組織與行銷管理者應跳脫以量取勝的廣告行效策略，因為花大錢的廣
告策略未必能夠達到其溝通／銷售目標、組織／商品形象；而是要將廣告之效
益評估原則放在「質」的方向來思考，乃是期待以有限的廣告預算／資源來進
行開發或嘗試更多的媒體，達到廣告之意外效果。一般而言，廣告媒體工具有
如**表10-1**所示之選擇。

◆廣告話題策略

以往廣告節目太重視商品訊息溝通以至於不易吸引顧客的青睞，而在
二十一世紀時，此一情勢已改變，一般人對於廣告話題之評價往往高於正式的
文章或節目內容之製作水準，且廣告話題每每為人們所轉述或引用，甚至於廣
告節目也有了金鐘獎，而一般廣告話題之策略如何？經筆者之觀察大略可歸納
為二十種廣告話題策略，如**表10-2**所示。

二、銷售推廣

銷售推廣又稱之為銷售促進或促銷，乃包括各式各樣的誘因（incentive）
工具（大部分皆屬於短期性質者），藉以刺激目標顧客對特定商品／服務／活
動產生立即或熱烈購買的反應。

表10-1　廣告媒體工具建議表

序	媒體工具	簡要說明
1	無線電視台廣告	1.無線TV廣告之收視戶最多，其收視戶分散各職種、各階層、各年齡層、性別與家庭。 2.惟廣告費用最高，必須有相當的廣告預算方能支應。
2	有線電視台	1.收視戶也分布各業種業態、職種職位、性別年齡等人士。 2.廣告費用較低，組織在進行廣告時須考量商品之市場區隔與目標顧客定位，以決定在何家TV台何時段進行之。
3	報紙媒體廣告	四大報（《自由時報》、《聯合報》、《中國時報》、《蘋果日報》）、專業報（《經濟日報》、《工商時報》）及一般性報紙（地區性、區域性、全國性），均為可資利用之廣告媒體，惟四大報及兩大專業報之費用高但流通面廣且多。
4	網路廣告	製作網頁、登錄網址進行商品／組織品牌形象廣告，此方面費用不會很高，惟在網頁製作上須作創新，及登錄網路公司須具有相當之形象與知名度。
5	車體廣告、地下道廣告	在捷運車廂內、公車車廂內、地下人行道牆壁張貼廣告海報、旗幟等貼面或噴漆廣告行為。
6	發票廣告	在發票上印刷登載組織或商品之品牌形象，加強曝光機會。
7	工商日誌、常用生活手冊	藝文活動節目表、火車公車捷運時刻表、導覽手冊、工商日誌等均可附加廣告行為。
8	電話卡、金融卡、信用卡、儲值卡、現金卡	電信公司之電話卡、金融機構之信用卡、金融卡、儲值卡、現金卡、捷運公司的悠遊卡與其他卡型均可結合廣告議題。
9	LED電腦看板	利用街角、大樓、公共場所設置之LED電腦看板，做各項商品或組織品牌形象之廣告活動。
10	立體POP店頭媒體	立體POP置於賣場，另於手推車、手提袋、員工服飾、店內音樂、購物指南等烙印上商品或組織品牌形象之店頭廣告媒體。
11	捷運車站、航空站、火車站、公車站廣告	利用捷運車站、航空站、火車站與公車站等公共場所，進行燈箱、站牌、旗幟、海報等方式予以進行之廣告方式。
12	交通廣告、宣傳車廣告	利用宣傳車從事巷弄街道以流動式或定點式的靜態海報廣告或口語宣傳廣播方式進行之，以捕捉流動顧客。
13	購物袋、商品包裝袋	在商品包裝袋與購物袋上予以呈現商品或組織品牌形象。
14	戶外看板、海報、旗幟、布幔	視覺媒體、廣告看板或海報、布幔、旗幟等方式可放置在戶外或張貼廣告區，以展現廣告訴求主題。
15	集積包裝	集積包裝以展示商品或組織之品牌形象，並可秀出獨立形象及廣告效益。
16	雜誌廣告	廣告置於雜誌內，其效果一般而言尚屬不錯，其廣告費用也算合理，同時廣告時須看雜誌發行量與對象來探討。
17	夾報廣告	利用派報社將DM、海報夾附於報紙分送到各個報紙訂戶手上，惟此方式大多限於區域或鄰里型市場為主。
18	展示會、展售會、發表會	舉行商品發表會、商品展示會／展售會，加強聚積廣告效果。
19	宣傳單廣告	選派宣傳單分發人員分送（可於交通流量多的地區、人潮多的場所、學校、辦公大樓、社區等）。
20	通訊簡訊及電子郵件廣告	利用手機簡訊傳送商品訊息，及網路電子郵件傳送商品／組織品牌形象之廣告行為。

表10-2　廣告話題策略

序	類型	簡要說明
1	懷舊記憶型	敘述昔日風土文化、日常作息、鄉土特色、餐飲美食等老舊記憶。
2	思鄉情愁型	利用思念故鄉與懷念故土／老家片斷心理來敘述話題。
3	生活片斷型	利用生活片斷以連續劇方式串聯商品，以家庭為主之訴求與共鳴話題。
4	體驗現身型	藉由使用者／參與者之參與經驗提出薦證話題。
5	形象掛帥型	以塑造身分地位與個性化形象來訴求商品主題。
6	感性感動型	以理性、感性、感覺與感動之手法，達成感動品質訴求議題。
7	懸疑推理型	分段式廣告，造成參與者／顧客之期盼心理的廣告訴求議題。
8	音樂歌曲型	以家喻戶曉之流行歌曲、地方戲曲與藝術歌曲作為訴求。
9	虛擬人物型	以虛擬人物或真實人物之互動達成議題之訴求。
10	卡通動畫型	以漫畫、動畫或卡通方式來點綴廣告議題。
11	純真浪漫型	以男女浪漫感情與純真愛情方式達成訴求商品之主題。
12	單鏡到底型	畫面簡單少有變動及情節單調，但以旁白來完成訴求主題。
13	偶像代言型	以影劇名流、知名作家與政壇名人為商品代言人。
14	單刀直入型	直接挑明使用／參與此商品的真正價值與效益的廣告訴求。
15	負面切入型	以反面類比方法，比較價格高低影響商品品質優劣之訴求。
16	置入行銷型	在節目進行中插入廣告訴求，至於廣告手法則可參考其他手法。
17	嬉戲熱鬧型	以喜劇嬉戲來達成主題之訴求。
18	威脅恐嚇型	以若不參與／購買使用此類商品將會發生怎樣或以恐怖手法來訴求商品。
19	填鴨叮嚀型	反覆叮嚀使消費者／參與者牢牢記住商品與組織品牌之廣告議題。
20	其他類型	運用誇張手法、高難度與特殊攝影技巧或冒險患難方法之廣告訴求。

　　所以，我們以為「廣告若是在提供一個購買／參與的理由，則銷售推廣將提供三至五個購買／參與的誘因」。銷售推廣的工具包括有：(1)消費者促銷：如樣品、折價券、折現退錢、回扣、紅利商品、贈品、抽獎、貴賓卡優待、免費試用、試玩試遊、商品保證、展示、競賽等；(2)交易促銷：如購買折讓、免費商品、二度參與休閒優待、商品折讓、聯合廣告、廣告與展示折讓、銷售獎金、經銷／中間商銷售競賽等；(3)銷售人員促銷（salesforce promotiom）：如紅利、銷售競賽、銷售人員高峰會等。

　　休閒組織／行銷管理者在運用銷售推廣工具時，應該要建立目標、選擇工具、推廣方案、預試、執行與控制推廣方案、最後評估結果，茲分述如下：

(一)建立銷售推廣目標

　　銷售推廣目標乃是由更廣泛的促銷目標（promotion objectives）衍生而來，促銷目標則又源自於更基本的行銷目標（marketing objectives）。因此，就休閒

組織與商品／服務／活動而言，銷售推廣之目標乃為誘導、鼓勵目標顧客，激發潛力顧客前來體驗／試吃試唱／試玩試遊／試購買使用，以及吸引其他競爭者之顧客前來參與體驗／購買商品／服務／活動。同時更在非節慶例假日與淡季之時，刺激與鼓勵其顧客前來參與體驗／購買，並藉以抵制競爭者的銷售推廣活動，期待能夠建立顧客對組織與商品品牌的忠誠度，以及推廣至新的顧客群。

(二)選擇銷售推廣的工具

基本上，有許多的銷售工具能夠達到上述的行銷推廣目標，行銷管理者應考慮到各業種與各業態的市場、銷售推廣目標、競爭情勢、成本效益等因素，才能適當的選擇其銷售推廣工具。這些工具有消費者促銷工具（consumer-promotion tools）、交易促銷工具（trade-promotion tools）、商業促銷工具（business-promotion tools）等，如下所述：

1. 消費者促銷工具：如樣品、折價券、折現退錢券、優價包／減價包／組合包、贈品、競賽／摸彩／遊樂抽獎、惠顧酬賓、免費試用／試吃／試玩／試遊、商品保證、聯合促銷、交叉促銷、POP展示等。
2. 交易促銷工具：如折價、折讓、免費／廣告商品等。
3. 商業促銷工具：如商品展示會、商業會議、銷售競賽、紀念品廣告等。

(三)發展銷售推廣方案

行銷管理者應該要明確界定更完整的促銷方案，其主要內容應涵蓋有促銷預算或誘因、參與條件、促銷期間、配送工具、促銷時機、總體促銷預算等項目。

(四)預試銷售推廣方案

預試銷售推廣方案乃在於確立所選擇的銷售推廣工具是否正確？誘因足夠與否？銷售推廣所傳遞的訊息是否明確與有效率？目標顧客對推廣方案的感受度如何？有無為目標顧客所接受？對於潛在顧客是否具有誘因？

(五)銷售推廣方案之執行與控制

任何個別的促銷方案均須建立其執行與控制的計畫。在執行規劃時，必須涵蓋前置時間與銷售延後時間，而所謂前置時間乃是指準備一個方案到正式執

行時,所要花費之時間,其應包括初步的計畫、設計、包裝修改的批准、郵寄材料的決定或是否運送到家,並配合廣告的準備、購買點的陳列、實地銷售人員的通知、個別經銷商、區域的分配、贈品或包裝材料的購買與印刷、預增存貨的生產／購買,以及特定日期在配銷／暢貨中心展示的各項準備活動,最後還包括對中間商配銷的時間表等。

(六)銷售推廣方案結果的評估

此工作乃是相當重要的,一般常用的評估方法乃是檢視促銷前、促銷期間、促銷後不久與促銷後長期所顯示的銷售推廣成果(如**圖10-3**)。一般而言,休閒組織若是沒有暢銷／熱門或比競爭者具優勢的商品／服務／活動,其品牌占有率又回復到原有的水準時,只能說該銷售促銷活動改變了顧客需求之時間型態,並未能增加其總需求量。**Philip Kotler**指出:「促銷結果有時可以回收成本,但大多數是無法回收的,大約僅16%左右可以得到報償而已。」

三、公眾關係

公共關係(**PR**)乃是一項行銷的重要工具,公共關係也稱公眾關係。一個休閒組織與其內部利益關係人、外部利益關係人之間,應該要建立和保持具有建設性、良好與暢通的關係,也就是良好、暢通的公眾關係。在此所謂的公眾(public)之意義乃為:(1)所謂的公眾乃指任何一個群體對組織達成目標的能力有實際的或潛在的幫助或影響;(2)所謂的公眾即與特定的公共關係主體相互聯繫及相互作用的個人、群體或組織的總和,乃是公共關係傳播溝通對象的總稱。

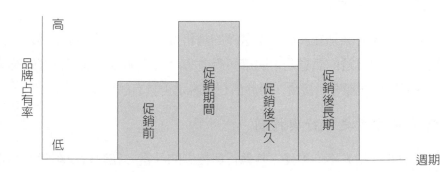

圖10-3 銷售推廣對品牌占有率之影響

(一)公眾的特徵與分類

公眾雖然與人民、群眾、人群一樣均為一定數量的人們所構成，惟其涵義與應用有著特殊的規定與意義，公眾之特徵具有：(1)整體性；(2)共同性；(3)多樣性；(4)變化性；(5)相關性。我們從此五大特徵來把握公眾的特定意涵，可以協助我們理解此一概念與人民、人群，特別是群眾這幾個概念間之區別。

一般而言，一個休閒組織公眾關係須由內部利益關係人與外部利益關係人間所形成。其分類說明如後：

◆不同組織有不同的公眾

不同組織有不同的公眾，如圖10-4所示。

競爭性

I.競爭性營利組織	II.競爭性非營利組織
III.獨占性非營利組織	IV.獨占性營利組織

非營利性　　　　　　　　　　　　　　　　　營利性

獨占性

圖10-4　社會組織之類型

◆同一個組織有不同的公眾

同一個組織有不同的公眾，例如：股東關係、雇主員工關係、員工關係、社區關係、一般公眾關係、消費者關係、競爭者關係、供應商關係、金融機構關係、媒體關係、慈善團體與志工團體關係、宗教信仰關係、勞工關係、工會關係、學校關係、政治團體與壓力團體關係、政府關係、業界關係等。

◆同一種公眾有不同的分類

同一種公眾有不同的分類，例如：

1.依關係重要程度可分為首要公眾與次要公眾。
2.依對組織的態度可分為順意公眾、逆意公眾、邊緣公眾。
3.依對某穩定因素可分為臨時公眾、週期關係公眾、穩定公眾。
4.依對組織的價值可分為受歡迎公眾、不受歡迎公眾、被追求的公眾。

5.依公眾發展不同階段可分爲非公眾、潛在公眾、知曉公眾、行動公眾等
類型。

◆基本的目標公眾分析

基本的目標公眾分析，例如：

1.員工關係：如全體職員、工人、幹部等。
2.顧客關係：如購買者、消費者、參與者、體驗者等。
3.媒介關係對象：如新聞傳播機構、傳播人員、媒體人員等。
4.政府關係對象：如各業務主管機關。
5.社區關係對象：如當地權力管理部門、地方團體組織、鄰居等。
6.名流關係對象：如政界、科技界、教育界、宗教界、學術界、影視歌
壇、體育、文化、藝術等。
7.國際公眾關係：含國際性之政經、科技、社會、國防、外交、文化活動
在內。
8.其他公眾關係：如股東、金融保險機構、商業關係、競爭關係等。

◆行銷的公眾關係

1.PR的功能：PR常常被視爲行銷的拖油瓶（marketing stepchild），以及一
種相當嚴重的促銷規劃的補救措施。公眾關係部門所要執行的主要活動
有：(1)新聞關係（press relations）；(2)商品報導（product publicity）；
(3)組織／公司溝通（corporate communication）；(4)遊說（lobbying）；
(5)諮詢（counseling）等五大類。
2.行銷PR的任務：(1)協助商品上市；(2)協助成熟期商品重新定位；(3)建
立對某商品的興趣；(4)影響特定的行銷目標；(5)防禦遭受輿論質疑的商
品；(6)藉由建立休閒組織／品牌形象使商品更受歡迎；(7)協助蒐集新商
品／服務／活動資訊；(8)協助化解風險危機事件；(9)協助建立休閒組織
和公共媒體、社會名流與利益／壓力團體之互動交流關係。
3.行銷PR的工具：(1)出版刊物（publication）；(2)事件（events）；(3)
新聞（news）；(4)演說（speeches）；(5)公共服務活動（public-service
activities）；(6)識別媒體（identity media）；(7)組織標幟系統與附屬導引
系統等。

(二)行銷PR的主要決策

行銷PR的主要決策如**圖10-5**所示，茲分述如下：

1. 建立行銷目標，例如：建立知名度與可信度、鼓舞銷售人員與經銷商，降低促銷成本等。
2. PR訊息與工具之選擇，例如：蒐集題材、挖掘新聞、製造新聞事件等。
3. PR方案的制定。
4. PR方案的評估。
5. PR方案的執行。
6. PR執行成果評估，例如：展露度、知曉／理解／態度改變、銷售與利潤的貢獻等。
7. 回饋與矯正預防改進。

(三)公共報導

公共報導是公共關係的一種方式，乃係以非自行付費的方式，藉由出版刊物或廣播與電視媒體來報導商業／休閒新聞的機會，或藉由3D媒體與網路媒體以非個人方式，將休閒組織的商品／服務／活動、品質與服務政策、經營理念、社會責任宣言等，經由媒體以新聞或節目之方式予以傳遞給目標閱聽眾，以為激發目標顧客對其商品／服務／活動之需求，並提高休閒組織與商品／服務／活動之知名度，進而塑造優良的企業或／與商品／服務／活動形象。

公共報導乃是不要休閒組織支付廣告費用之免費廣告，而且公共報導的應用場合相當廣泛，諸如：(1)新商品／服務／活動開發成功與上市之時；(2)組織或商品／服務／活動獲得獎項或通過ISO9001／14001、OHSAS18001、ISO10015、CE／⑬／UL標誌之時；(3)引進國際或全國先進設施設備之時；(4)

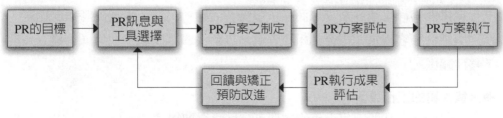

圖10-5　行銷PR的決策流程

國家領導人、地方政府首長或知名清流／學者參訪之時；(5)特殊事件等場合均可利用公共報導的題材（須有新聞性、故事性、價值性、為民眾關注焦點）加以揭露與傳遞出休閒組織與商品／服務／活動的訊息與資料。

另外，所謂的置入式行銷〔基本上應正名為產品導入（product placement）〕也是公共報導的一項手法，其常見手法乃將某些商品／服務／活動或組織之經營理念、品牌意象、休閒主張等經由廣播電台與電視、電影節目中劇情、人物、口白予以搭便車方式傳遞給目標閱聽眾，以便達到宣傳的目的與效果。

公共報導的使用雖然不需要支付媒體版面與媒體時間的使用費用，但是仍然需要某些投資，例如：贊助或捐贈媒體之費用、準備生動有趣的新聞題材；雖然此等投資金額或許比起廣告成本有時並無差異，然而公共報導給予目標顧客之信賴度與接受度，遠比廣告來得較大的公信力與吸引力，所以休閒組織／行銷管理者應對此方面多加研究並善加運用，則是可以思考與正視的課題。

四、人員銷售

人員銷售（personal selling）乃是一種雙向溝通的管道，乃泛指現代的銷售人員採取主動方式，一方面將其組織及商品／服務／活動之資訊傳遞給目標顧客，一方面將顧客的需求、期望與要求回饋到休閒組織，讓顧客的需要得因休閒組織之行銷組合策略調整而得到滿足的一種銷售／促銷方式。

(一)休閒產業之人員銷售本質

從事人員銷售工作者有各種不同的頭銜：推銷員、業務代表、客戶專員、銷售工程師、銷售顧問、代理人、產品經理、地區經理、行銷代表、顧客發展代表等（Armstrong & Kotler, 2005）。在數位時代的銷售人員必須努力於建立與顧客的長期／夥伴關係，不但要瞭解顧客需求，更要在行銷倫理與道德規範下，提供能夠滿足顧客需求之商品／服務／活動。另外，更要隨時傾聽顧客、鑑別與評估顧客需求、組合其組織資源，以解決顧客問題，並與顧客建立長期／夥伴關係。

◆銷售人員的工作類型

一般而言，休閒銷售人員的類型可分為訂單取得者（order getters）、訂單

接受者（order takers）與銷售支援者（sales supporter）等類型（如**表10-3**）。

◆銷售人員的工作任務

銷售人員有下列幾項工作任務：

1.要積極發掘與尋找潛在的顧客，以開拓市場。

2.將組織與商品／服務／活動資訊傳遞給既有與潛在顧客，並與其意見溝通與互動交流，期能爭取前來購買／參與體驗之機會與行動。

3.利用專業知識、技能與經驗，將潛在顧客變成前來購買／參與體驗的顧客。

4.運用行銷技巧與顧客接近、展示商品訊息、回答疑問等推銷技巧，以促進前來參與體驗／購買之行動。

5.須充分為顧客服務，使其需求與期望得以滿足。

表10-3　銷售工作類型

訂單取得者	1.乃指主動為某項商品／服務／活動尋求潛在顧客的銷售人員，其任務為促使既有顧客持續購買／參與體驗其休閒商品／服務／活動，同時要將潛在顧客轉換為其組織與商品／服務／活動之購買者／參與者，也就是維持既有顧客與創造新顧客前來購買／參與體驗之銷售人員。 2.休閒組織常利用團隊銷售（team selling）與研討會銷售（seminar selling）、系統推銷（system selling）、關係銷售（relationship selling）、諮商銷售（consultative selling）方式來爭取顧客前來購買／參與體驗。
訂單接受者	乃指不需要為自己組織與商品／服務／活動出去尋找新的顧客，在許多情況下是顧客會來找他們。訂單取得者可分為內部接受訂單者（inside order taker）與外部接受訂單者（field order takers）兩種。他們的主要工作為尋求對現有顧客的重複購買／參與，維持與現有顧客的關係。也就是處理重複購買／參與之訂單，與協助解決現有顧客的問題，因而不太需要做很多的推銷努力，只要維持一定水準的服務品質與顧客滿意度，即是最佳的銷售績效了。
銷售支援者	1.乃指協助完成／促成商品／服務／活動銷售之工作者，他們可協助完成銷售任務，但本身卻不必直接從事銷售工作。此類人員主要工作乃在於尋找可能的潛在顧客、提供前述兩種銷售人員所需的資訊、教育／引導顧客使用／參與商品／服務／活動、建立組織與商品／服務／活動形象、售後服務與顧客關係管理等。 2.銷售支援者有： (1)巡迴銷售人員（missionary sales representative）乃扮演提升組織與商品／服務／活動形象，提供問題解決方法與傳遞新商品／服務／活動之資訊／價值給目標顧客。 (2)技術專家（technical specialists）提供技術協助的支援，並向顧客解釋與溝通技術細節，以說服目標顧客自然成為參與／購買者。 (3)銷售團隊（selling team）乃結合一群銷售與非銷售人員，來達成建立與維持強大顧客關係之目標（以服務團體顧客最常見）。

6.在行銷與推銷過程中要注意市場情報、競爭者動態、顧客需求變化趨勢等資訊之蒐集，以供行銷管理者及早因應。

7.要持續維持與既有顧客／潛在顧客的良好、緊密的互動交流關係，以建立與既有顧客的長期夥伴關係，以及激發潛在顧客的前來購買／參與體驗之欲望，最重要的乃在於讓前來購買／參與體驗過之顧客的滿意度能夠維持或提升。

(二)休閒銷售人員的銷售過程與步驟

銷售人員的推銷過程（selling process）包括有銷售人員必須精通的步驟，這些步驟的重點乃在於吸引新顧客並爭取到他們前來購買／參與體驗，只是有許多的銷售人員應該要將花太多的時間在維持既有顧客的良好關係，以及建立與顧客的長期／夥伴關係當做他們的重要工作任務。

◆第一步驟──發掘與評核潛在顧客（propecting）

這個步驟乃在於發掘與辨認合格的潛在顧客，在此步驟裡銷售人員可運用如下方法來達成發掘與評核其顧客之線索：

1.經由媒體刊物（如報紙、雜誌、會員名錄、光碟）找尋潛在顧客名單。

2.透過廣告與其他媒介物引導一些前來查詢或索取資料之潛在顧客。

3.以參與商展／旅展或集會鼓勵潛在顧客前來參觀。

4.以直接信函與電話行銷、網路行銷獲得潛在顧客的回應。

5.跟既有顧客詢問或鼓勵他們提供潛在顧客名單。

6.供應商、中間商、沒有競爭關係之組織的銷售人員、金融人員、公會組織幹部之主動或經鼓勵後的推薦介紹。

7.主動參與／接觸潛在顧客所屬的組織與協會、活動。

8.掃街拜訪（cold calling）。

9.參與會引起潛在顧客注意的演說與研討會。

10.自己組織的顧客（尤其已失聯者）名單。

11.運用自己的人際關係發掘來的顧客名單。

◆第二步驟──接洽前準備（preapproach）

在拜訪潛在顧客之前，應做好如下準備工作：

1.蒐集有關潛在顧客的資料：如需求特性、休閒主張、休閒決策過程等。

2.選擇訪問目標：如可否立即達成銷售、評估成為真正顧客的可能性等。

3.決定訪問方式與時間：如人員親自拜訪、電話拜訪、書信或電子郵件問候等方式，以及拜訪最佳時機等。

4.擬定全盤的銷售策略。

5.銷售人員的自我管理（如：服裝、儀容、攜帶資料、摺頁／DM、資料夾或手提電腦等）與準備妥當（如：心理建設、能接受拒絕、說服能力等）。

◆第三步驟——接近（approach）

銷售人員要很明白如何與顧客見面與招呼顧客，銷售人員並且要注意儀表、開場白及接下去的話題。接近顧客的方法應該審慎，且在開場白之時，即應以正面性的吸引潛在顧客的注意力、善意與興趣。這樣的開場白之後就要接續一些瞭解顧客需求的主要問題，或藉由摺頁、DM、說明書、筆記型電腦當場Demo以吸引顧客的注意與好奇心乃是重要的。另外，在接近顧客之銷售過程中做個傾聽者，也是很重要的銷售手法。

◆第四步驟——簡報與展示（presentation）

銷售人員一方面要以生動的方式展示其商品／服務／活動的特色，一方面也要傾聽潛在顧客的意見與評論。在現代行銷觀念裡銷售人員必須站在顧客的利益／立場來說明商品的特性，因為現代的顧客要的是休閒的需求解決方案與休閒的利益／價值，他們要求銷售人員能夠給予正確、快速的回應。所以，在這個階段銷售人員要運用AIDA（注意→興趣→欲望→行動）模式（例如：刺激反應銷售法、公式銷售法、滿足需求銷售法、解決問題銷售法等）來介紹與展示商品／服務／活動，先引起其注意，再激發興趣，並誘導購買／參與體驗意願，最後達成促使其參與體驗／購買之行動。

◆第五步驟——克服異議（handling objectios）

對於潛在顧客的任何隱藏的異議均應加以尋找出來，並針對異議予以澄清，同時利用異議作為提供資訊的機會，將異議轉化為參與體驗／購買的理由。銷售人員對潛在顧客的既有休閒標的物或品牌之冷漠不願接受新的休閒行為，或是不願放棄某些休閒行為，不應有令人不愉快的聯想與先入為主的概念產生，而是應該站在協助顧客解決任何有關休閒參與體驗或購買的異議之立

285

場，給予顧客扭轉以往的異議或顧忌之理性決策權利，進而促使他們作成參與體驗／購買之決策。

◆第六步驟——完成銷售（closing）

銷售人員應該把握時機，利用如下技巧來協助完成銷售：

1.向顧客直接要求訂單（直接法）。
2.重述雙方的協議（彙總法）。
3.提出協助顧客填寫／製作訂單的要求（佯裝法）。
4.詢問顧客要選擇哪一個休閒方案（選擇法）。
5.提醒顧客若不趕快下訂單其將會喪失某些機會（威脅利誘法）。
6.提供某些誘因（施惠法）。
7.提出該目標顧客的競爭者之參與體驗經驗，以激發其下決策（激將法）。

當然在上述介紹的銷售技巧中，基本上乃是商務談判（business negotiation）的手法，所以銷售人員應先接受銷售人員的協商或談判戰術，與戰略的訓練。

◆第七步驟——事後追蹤（follow-up）

銷售人員要確認顧客在參與體驗／購買行為之後的滿意度，以及繼續與顧客維持良好關係，進行事後追蹤乃是不可或缺的一項工作。銷售人員在完成銷售之後，即應立即安排售後服務（含事後訪問安排），以掌握與進行顧客對其提供的商品／服務／活動滿意度調查、顧客在休閒購買／參與體驗之後的建議與期望、新商品／服務／活動資訊的提供等重要售後服務工作，藉以展現對顧客關係的重視，以及減低顧客在參與體驗／購買之後的可能憂慮，並增加顧客再度參與體驗／購買之意願與行動。

(三)對既有顧客的銷售

休閒組織與銷售人員一旦爭取到一位新顧客之後，即應針對這位既有顧客進行關係行銷。對於既有顧客的銷售應著重在強調長期／夥伴關係的建立與維持。關係行銷的概念乃在於強調建立銷售人員、服務人員與顧客之間的長期均衡互惠與互助互利關係，此種概念也就是關係行銷的延伸。

關係行銷與諮商銷售、關係銷售均是經由互利的夥伴關係，來達成顧客的長期滿意，進而建立、維持與強化和顧客之間的互動交流與均衡互惠、互利互

助關係。因此在關係行銷概念下，銷售人員應處處站在顧客利益的角度，協助顧客解決異議或疑慮，並且時時為讓顧客取得更佳、更好的休閒價值／利益而提供新的商品／服務／活動資訊與完全休閒方案，如此銷售人員與休閒組織將會變成顧客信賴與滿意的對象，並能建立長期的夥伴關係與雙方雙贏的結果。

　　關係行銷最後所創造出來的結果，乃是將顧客塑造為忠誠度高的顧客，以及提高休閒組織的競爭優勢。但是某些休閒商品／服務／活動乃是不易維持顧客的重複購買／參與體驗休閒行為，乃因休閒產業之間不論是同業種或是不同業種之間（如國民旅遊vs.國外旅遊、戶外活動vs.室內活動、觀光飯店vs.民宿等）存在有替代性，其主要原因在於人們休閒時間的短暫、休閒經費預算、休閒者身體因素與新穎休閒活動的吸引力等因素所造成，所以休閒組織要想建立和維持與既有顧客之長期夥伴關係是有些困難點存在。但是休閒行銷管理者若因此放棄關係行銷的概念在銷售活動上，乃是愚不可及的，因為關心顧客、服務顧客與經營顧客乃是休閒組織與行銷管理者必須努力追求與執行的銷售策略，其理由乃在於開發新顧客成本往往高於維持既有顧客之成本、老顧客往往會推薦其人際關係網絡之潛在顧客前來參與體驗／購買、合作愈久的顧客所創造的價值會愈大等理由。所以休閒組織不應在顧客經營上輕易忽視既有顧客的經營，當然也要努力開發新顧客，乃是關係行銷的關鍵成功作法。

五、直效行銷

　　直效行銷是一種可以和個別的目標閱聽眾進行雙向溝通之互動式溝通工具，直效行銷包括與仔細選定的個別顧客／消費者／休閒者進行直接聯繫，以為取得直接回應，並得以建立長遠的顧客關係。一般常見的直效行銷型式有郵購行銷、型錄行銷、電話行銷、電視行銷、線上行銷、多層次行銷（multilevel marketing）／直銷（direct selling）等型式。同時在學術界裡又有將之稱為：資料庫行銷（database marketing）、個人化行銷（personalized marketing）、目標行銷（target marketing）、關係行銷等用語，然而上述各種型式或名詞均不若直效行銷來得貼切。

(一)直效行銷的特色

　　直效行銷組織與顧客直接溝通，乃是採取一對一互動的方式，休閒組織可

以運用詳細的資料庫修正／調整其行銷方案，並對選定的區隔或個別顧客需求進行溝通。其對組織或商品之品牌形象塑造，可經由一種直接、立即、可衡量的顧客回應（如電話、e-mail、網站互動），直接與顧客互動交流以設計出能夠滿足顧客個別需求的接單後生產（built-to-order）系統，以符合個別顧客之特殊需求。

一般來說，直效行銷乃是一種行銷推廣工具，其目的乃在於促使顧客採取特定行為，所以直效行銷具有如下幾個特色：

◆個人化的銷售方式

直接以資料庫中的目標顧客與行銷方案向顧客進行溝通，同時經由直接、立即、可衡量的顧客回應，以瞭解到顧客的個別需求，再以特殊的行銷方案滿足顧客之個別需求。

◆廣告效果與行銷行動合一且可衡量

直效行銷乃是經由付費媒體，傳達訊息給顧客，並將其溝通目標定位於廣告與行動結合在一起，誘發顧客對廣告訊息做出立即回應的行動。直效行銷的傳達訊息乃在於要求顧客的立即行動，所以直效行銷乃是可以立即加以衡量的。

◆使用媒體傳達訊息給事前篩選的特定對象

直效行銷乃使用直接信函（含網路e-mail、Blog在內）與電話，以接觸其特定顧客對象，所以其所傳達的訊息乃是較能夠以精確的方式集中在其事前選擇的特定對象，甚至於可進行一對一的互動溝通。另外，直效行銷是無法引導或控制顧客的反應方向，但卻是可以影響的。

◆可以進行測試行銷方案以降低行銷風險

直效行銷可以將其行銷方案藉由某些樣本，針對商品組合、價格策略、促銷組合、廣告文案設計、服務流程、服務人員、場地設施設備與行銷夥伴關係策略等進行測試，以降低行銷風險。

◆可藉由顧客直接客觀的衡量反應以彈性調整廣告媒介

直效行銷所使用的工具可給休閒組織與其行銷管理者直接客觀的顧客反應，並可明確衡量廣告效果，以作為彈性調整廣告媒介物之依據。

(二)直效行銷的方案規劃

洪順慶（2003）指出直效行銷的方案規劃乃環繞著提供物的六個要素：

1. 產品，直銷行銷之產品有可能是商品、服務或活動，或是其中兩者或以上的組合，產品必須具有一定的屬性，並能提供給顧客某方面的利益／價值。
2. 和時間有關的觀點，直銷行銷之提供物可能是一次或連續的交易，但必須要讓顧客滿意，否則顧客也會離開的。
3. 價格，直效行銷的廣告通常會使用價格訴求，以塑造低價的經濟形象。
4. 付款條件，直效行銷的付款方式有現金、貨到付款、分期付款、寄帳單、信用卡付款、郵政劃撥或銀行間轉帳付款等方式。
5. 促銷誘因，直效行銷也會採取贈品、抽獎、競賽、積點、免費樣品等促銷誘因，以提供顧客某些額外東西以刺激顧客購買欲望與行動。
6. 風險降低，直效行銷可採取一些降低風險因素（如不滿意完全退貨、產品責任保險、免費試用等），以增強顧客的購買／參與體驗之信心。

商品目錄公司、直接郵件廠商、電子郵件代發廠商、電話行銷廠商、網際網路與電子商務行銷、行動商務行銷等，均是把直效行銷當作是和顧客溝通的方式。在二十一世紀裡仍然有許多行銷組織將直效行銷作為一個補充的通路或媒介來行銷其商品／服務／活動，但是已有更多的行銷組織將直效行銷建構為一個新穎與完整的行銷模式來經營，尤其利用3C科技來進行直效行銷與建立綿密的顧客關係。諸如：博客來網路書店、eBay、udn聯合新聞網、戴爾電腦均是將3C科技結合與轉型為直效行銷的新行銷模式之明星企業。

(三)直效行銷使用的媒體

直效行銷所使用的媒體通稱為直接反應媒體，其中包括有如下幾種：

◆直接信函

乃是將信件、小冊子、摺頁、DM、錄音帶、錄影帶、光碟、產品樣直接郵寄給目標顧客，請他們利用郵件或電話、e-mail、信用卡、郵政劃撥來訂購商品／服務／活動。

◆型錄行銷

乃是將商品或服務目錄、活動計畫說明書直接以郵件或e-mail、MSN、Blog之方式傳達給目標顧客，或是將型錄、說明書放在中間商店中或網頁上（含Blog）以供顧客訂購或瀏覽、閱讀。

◆電話行銷

乃是利用電話來銷售商品／服務／活動，電話行銷可分為由內而外（outbound）與由外而內（inbound）兩種電話行銷；由內而外的電話行銷乃是由組織或行銷人員直接以電話與顧客互動交流與促銷；而由外而內的電話行銷大多依據免費的0800或客服電話、訂購專線等，由顧客以電話要求組織或行銷／與服務人員之接受訂單、接受要求提供說明、接受客訴／報怨與建議、接受退貨或其他服務等。

◆電視直接反應

經由電視之直接反應廣告（direct response advertising），就是電視廣告直接從傳遞的訊息當中產生銷售或顧客的詢問，以吸引顧客打電話訂購，惟採用此方式時須儘快將商品／服務／活動移轉到顧客手中，否則一旦顧客之熱情下降很可能會後悔或撤單。

◆廣播電台、雜誌與報紙的直接反應

利用廣播電台的直效行銷乃是將所要傳遞的訊息傳播給特定／目標的顧客，以達成銷售之目標，惟報紙與雜誌乃是為一般社會大眾為之的大眾媒體，所以其資訊傳達或撰寫方式須為一般社會大眾之區隔而撰寫與發行。

◆宣傳單廣告

利用夾報或請工讀生、代發廠商將商品／服務／活動之宣傳單、海報、說明書、小冊子傳遞給目標顧客，以取得訂單。

◆線上行銷

乃是利用3C科技工具將商品／服務／活動之廣告、訊息傳遞給目標顧客，同時組織、行銷人員與顧客之間就進行即時性的溝通、互動交流與行銷銷售。組織與行銷人員可經由線上電腦或通信系統，提供有關商品／服務／活動資訊以供顧客參與，而顧客更可利用其電腦或行動通信、PDA工具，經由網路、電話與休閒組織／行銷人員進行價格協商與訂購。

六、多層次傳銷

　　多層次傳銷也是企業組織的一種行銷方式，其意義乃是指企業組織經由一連串獨立的直銷商進行商品／服務／活動的銷售，每一個直銷商除了依據行銷活動賺取佣金、獎金或銷售利潤之外，更可以透過個人的招募、培訓、輔導與管理手法，而將其個人的銷售網路建立起來，形成一個類似企業組織的銷售網，當然最重要的乃是將商品／服務／活動銷售給顧客，以賺取佣金、獎金或其他經濟利益。

　　直銷商就是上線，上線的直銷商必須自己吸收、招募、訓練、管理與輔導其下線直銷商，而下一層直銷商也必須自己吸收、招募、訓練、管理與輔導其再下一層直銷商，再下一層直銷商同樣須自己吸收、招募、訓練、管理與輔導其再下下層直銷商，如此形成多層次的上線與下線的運作就是多層次傳銷的基本運作原理。此中的下線直銷商要把行銷所得的部分貢獻給其上線直銷商，這乃是經由人員引介的方式，一層一層建構起來的龐大銷售網路，因其有點類似傳教士的佈道銷售方式，故稱之為傳銷。

　　由於多層次傳銷方式曾引起諸多道德與否、合法與否的爭議，以及是否為「老鼠會」之疑慮，因此政府乃制定公平交易法以及相關法規加以規範。依據「公平交易法」第8條的定義：「多層次傳銷，謂就推廣或銷售之計畫或組織，參加人給付一定代價，以取得推廣、銷售商品或勞務及介紹他人參加之權利，並因而獲得佣金、獎金或其他經濟利益者而言。前項所稱給付一定代價，謂給付金錢、購買商品、提供勞務或負擔債務。」

　　公平交易委員會也提供幾點涉及違法之判斷基準以供綜合判斷某一多層次傳銷事業是否合法，這些參考基準有：

1. 參加人之收入來源是否主要來自介紹他人所抽取佣金，而不是來自銷售商品的利潤以及與其下線參加人間的業績獎金差額。
2. 所銷售商品或勞務之定價是否較一般市面之相同或同類商品或勞務價格明顯偏高。
3. 加入成為直銷商之條件，是否須繳交高額之入會費或要求認購相當金額之商品，而這些商品並非一般人在短期內所能銷售完。
4. 參加契約書中是否依據管理辦法的規定，明定有參加人得以解除契約或

終止契約方式退出傳銷組織，以及退出後雙方之權利義務關係，包括參加人得退還所持有之商品，多層次傳銷事業有買回義務等規定。

5.該事業是否已向公平會報備，雖然已向公平會報備，並不代表其一切行為即為合法，但是報備者即在公平會之監督範圍內，公平會並且會不定期派員前往該公司檢查，對消費者仍具有保障。

　　所以，多層次傳銷的確是一種行銷推廣型式，也是商品／服務／活動提供者與顧客之間縮短距離的直接物流方式。所以多層次傳銷之行銷組合也應與一般企業組織的行銷組合4P或本書的9P仍有許多相同之處，比較大的差異乃在於多層次傳銷的商品行銷手法與高昂的價格策略，以及促銷策略採取直銷商表揚大會、大規模海外旅遊、成功的直銷商現身說法、成功直銷商高峰論壇、百萬名車／名錶／鑽飾等方面。基本上，行銷4P或9P組合均可運用到多層次傳銷事業之行銷管理裡面，本書為節省篇幅就節略，尚請讀者見諒。

第十一章 服務人員與服務作業管理決策

- 第一節　服務人員與人力資源管理決策
- 第二節　服務作業與服務過程管理決策

Leisure Marketing Feature

　　休閒事業的商品／服務／活動之所以能夠有效地行銷，乃是透過服務人員的組成、教育、訓練、生涯發展與人力資源管理等策略性人力資源管理，才能夠在休閒／服務行銷過程中的服務行為、服務品質管理、服務品牌管理、服務定價管理、服務廣告管理、顧客關係管理、服務場地／設施設備與通路、服務作業程序與作業標準及服務倫理等多項議題得到最適宜的管理。而其中的服務作業程序與作業標準化，則是服務人員應該努力與展現於服務品質與服務作業的具體指標。

▲原住民舞蹈表演

依主題及不同族別的祭儀、生活風俗、服裝特色，編
著創作來呈現傳統舞蹈。其目的乃在於促進文化的推
展，以活潑動感的表演型態呈現出力與美的舞蹈。台
灣原住民各族群最具傳統特色歌舞有：布農族的射耳
祭與小米祭、賽夏族的矮靈祭、達悟族的飛魚祭、排
灣族人的五年祭、卑南族的海祭與男性的猴祭及女性
的鋤草祭、南鄒族的子貝祭、鄒族的戰祭與小米收穫
祭。（照片來源：林虹君）

　　服務是服務人員的行為、努力、品質與表現，乃是與有形商品、場地、設施與設備有所差異的。所以我們將服務人員與服務作業管理列為行銷策略組合的另一項特定的管理領域，而與商品、價格、通路、促銷、實體設施設備、顧客夥伴關係與行銷企劃併列為9P的策略範疇。

　　休閒組織中的所有活動，均需和服務人員與服務作業之管理相連結、相依存，因此休閒組織與行銷管理者就要能夠深切瞭解到如何善用人力資源與用人發展的重要性，以及服務活動與服務過程的核心價值乃是數位經濟時代休閒行銷管理的重要課題。

　　David H. Maister（2001）進行各種可能賺錢因素之調查研究報告「Practive What you preach」，指出有關服務作業管理之結論為：

1. 管理方面共七項：(1)主管會傾聽；(2)主管會給予價值觀；(3)主管值得信賴；(4)主管是很好的教練與指導員；(5)主管的溝通順暢；(6)主管要求部屬同時自己更身體力行；(7)員工間彼此尊重。
2. 品質標準方面共六項：(1)寧願是最好的而不是要最大的；(2)最好的表現來自於員工的通力合作；(3)為工作表現設定高標準；(4)專業是高品質的保證；(5)為顧客提供最好的服務；(6)勇於任事不推諉責任。
3. 員工工作態度方面共三項：(1)員工的工作熱忱與士氣都很高；(2)員工對工作相當忠誠；(3)員工願意為工作奉獻。

　　休閒組織的行銷與服務團隊應該要跳脫次要與消極的角色，並蛻變為主要的與積極的角色，也就是人力資源管理不應局限於處理傳統的人事管理事務而已，更應增加策略性功能，進而將人力資源管理活性化，並且將服務作業管理提升到讓全體服務與行銷人員均能體認顧客滿意的顧客服務文化。同時，休閒組織、高階經營管理者、行銷管理者、與第一線的行銷服務人員，均必須要能夠瞭解顧客滿意的實質意義，並找出顧客終身價值（consumer lifetime value），才能在其服務作業活動中傳遞顧客滿意與顧客價值給予顧客，以確保能夠永遠贏得顧客前來參與體驗／購買之競爭優勢。

第一節 服務人員與人力資源管理決策

二十一世紀乃是多元化、國際化與多變化的工作與休閒世界,在這個時代裡,休閒組織與行銷管理者必須體認到數位經濟時代的多樣性:(1)新經濟時代(the new economy)的來臨所造成的全球化、科技工具日新月異、工作與休閒市場潮流一波接一波的變化、社會的多元化與多變的需求與期望、企業組織追求利潤、愈來愈需要滿意滿足與感動的顧客需求等因素所導致的質變結果;(2)新組織時代(the new organization)的委外派遣與臨時契約工作制度、多樣化勞動力與文化的勞工組合、注重全面品質管理制度、組織精簡 / 再造 / 重組的蛻變精神、組織與勞工需要核心專長與優勢、彈性工時制度、獎賞與激勵、責任中心與利潤中心、賦權取代授權、社會責任與倫理道德規範等因素,促使休閒組織必須更具彈性、更有能力來適應這個時代的變化與要求;(3)新員工時代(the new employee)的技能專長勞工之報償高於一般勞工、工作保障愈來愈低以致勞工要自求多福,員工與組織均應建立員工工作生涯規劃、員工工作壓力日增,以致心理困擾超多、員工身體與心理健康需求成為勞工主流思想等因素,逼使員工要重新定位,使其在工作中得以快樂、平安與愉悅,工作之餘暇得以休閒、生活與體驗。

一、組織領導人與行銷管理者應有的認知與領導行為

休閒組織與行銷管理者必須認清在這個新經濟、新組織與新員工時代裡的

◀良好體適能和規律運動

體適能的定義,可視為身體適應生活、運動與環境的綜合能力。體適能較好的人在日常生活或工作中,從事體力性活動或運動皆有較佳的活力及適應能力,而不會輕易產生疲勞或力不從心的感覺。現代人們的身體活動的機會越來越少,營養攝取越來越高,工作與生活壓力和休閒時間相對增加,每個人更加感受到良好體適能和規律運動的重要性。(http://www.fitness.org.tw/TW/index.html)(照片來源:黃馨誼)

變化，不論其組織擁有多麼宏遠的願景與多麼卓越的行銷策略，最後所決定該行銷方案是否成功？是否獲得顧客滿意？是否達成組織的經營與行銷目標？均不外乎是由服務人員（尤其第一線的服務人員）的表現來決定一切。所以，服務人員要如何經由組織與行銷管理者的協助才能獲致優秀的績效？如何激發服務人員的服務工作熱忱？則是現代行銷管理者必須要能夠關注的議題。

行銷管理者之工作有哪些（what）、做什麼事（which）、為什麼（why）、如何做（how）、誰是領導者（who）、何時啓動（when）等議題，乃是休閒行銷管理者應該審視時代潮流、商品／服務／活動特性，以及顧客期望與需求之變化而加以變革創新。何況，休閒組織的競爭將來會發生怎麼樣的變化，乃是沒有人可以確切的預知；然而我們能夠確認的乃是休閒組織領導人與行銷管理者必然要做到如下各方面的態度、想法與行動：

(一)領導人與行銷管理者應具備的態度與想法

1. 要瞭解管理乃是要做到「有意識」的管哩，而不是盲目的管理，也就是管理要有明確的目標（且應是可以量化）。
2. 要用科學的方法管理，凡事均應經由PDCA循環直到完美方可停止。
3. 要建立乙套明確的做事原則與制度，使部屬有所依循。
4. 要具有成本意識，必須要以最低的成本去完成最好的工作、商品／服務／活動、服務顧客。
5. 要具有品質意識，任何行銷與服務活動均要能滿足顧客的需求與期望。
6. 要具有服務意識，必須要以眞誠、貼心與感動的服務行爲，進行最貼心、優質與感動的服務顧客。
7. 要有「勞動時間銀行」之體認，充分瞭解與掌握部屬之時間成本。
8. 要具有將部屬視爲內部顧客之服務理念，爲部屬進行服務管理。
9. 要將服務作業活動規劃爲具有流程方法與流程管理之能力與認知。
10. 要深切瞭解休閒組織與行銷團隊的服務政策，並進行合理化的管理（如命令統一原則、管理範圍原則、工作分配原則、賦權與授權原則、服務流程與服務至上原則等）。
11. 要讓部屬有參與服務流程與服務作業規劃，使部屬有參與感、認同感與歸屬感，進而自動自發地爲其顧客服務。

(二)領導人與行銷管理者應培養的習慣

依Stephen R. Covey的《與成功有約》（*The 7 habits of highly effective people*）書中的七個高效能經理人必須具備習慣與「The 8th habit」的第八個習慣，充分指出休閒組織領導人與行銷管理者應具備的習慣，乃是現代的高效能經理人為達成卓越境界的成就感、熱忱執行與顯著貢獻等所應培養的八個習慣，此八個習慣為：

1. 主動積極掌握選擇的自由，對現實環境積極回應，為生命負責，為自己創造有利的機會，做一個真正操之在我的人。
2. 以終為始，鎖定生命的座標，並藉由擬定與確立目標的過程，澄明思慮，全力以赴。
3. 要能夠掌握到個人管理的重點，辨別事情之輕重緩急，急所當急，並要講究充分授權，才能忙得有意義。
4. 抱持雙贏思維，要有利人利己的人際觀，才能大家都是贏家。
5. 傾聽同事與顧客聲音，用眼觀察與用心體會，做個雙向傳播的聆聽者，如此才能知己知彼、設身處地與人溝通。
6. 集思廣義與人合作，激發潛能面對挑戰，以發揮最大統合綜效。
7. 嚴格要求自己，進行自我投資於創新發展策略，拓展自我成長空間，與協助同事與顧客得以均衡發展。
8. 傾聽自己的聲音，並激勵他人找到他們的聲音，以發展出願景、紀律、熱忱與良知等四種智力，並將組織與商品／服務／活動從高效能提升到卓越，以為服務內部顧客與外部顧客的需要，使組織與經理人的生命達到最大的成就感與意義。

(三)領導人與行銷管理者應該要具備的特質與條件

休閒組織領導人與行銷管理者必須在組織之中奠定其專業地位，而要奠定專業地位乃是需要具備有專業的條件、專業的資格與專業的責任，分述如下：

◆專業的條件

領導人與行銷管理者應具備的條件涵蓋：

1. 社會科學領域的知識。

2.休閒服務的價值觀。

3.行銷與銷售策略之規劃設計能力。

4.行銷與銷售策略之管理能力。

5.組織管理能力。

6.領導管理的特質。

7.溝通說服的能力。

◆專業的資格

　　休閒組織與休閒行銷管理者乃是規劃設計與提供商品／服務／活動給顧客購買／參與體驗，所以在基本上行銷管理者應該要具有專業領域的概念，也就是專業能力應要能經得起社會大眾（尤其前來購買／參與體驗之顧客）的檢視、稽核與驗證，使其目標與潛在顧客能夠相信其專業行為，進而敢於購買／參與體驗其所規劃設計與上市行銷的商品／服務／活動。然而這個部分卻是不易做公正、公平與公開評估，乃因雖有獲得政府主管機關與有關團體所核發的專業資格之證明文件（如執照、證照、證書、登錄、註冊），但是在目前的專業證照核發與後續管理之機制尚未如醫師、律師、會計師等公會的嚴謹，以至於尚無法獲得社會大眾與利益監督團體的信賴。

　　但是，行銷管理者與行銷服務人員若能獲得有關商品／服務／活動之專業資格者，基本上已能證明他們已取得社會大眾（尤其休閒顧客）所接受其在某個商品／服務／活動領域之專業執業資格，在如此概念之下，這些行銷服務團隊的成員自然應具備為其專業領域之倫理道德所規範的服務熱忱與限制，如此方能保持其專業權威，以及取得顧客之支持與信任，否則自然免不了受到社會的責難，因而損其專業資格（如停業、撤照）與休閒組織形象。當然行銷服務團隊的專業績效乃是有賴服務熱忱與持續接受訓練（一年之中最少要有多少時數的訓練與執行服務經驗，以及不得有消極情形存在），以維持其團隊成員之專業資格。

◆專業的責任

　　休閒行銷管理者與其行銷服務團隊成員，除了致力於其專業能力的培養及取得專業資格與權威之維持外，尚應努力於其專業責任的養成，如此才能成為真正具有專業權威的行銷服務人員。至於行銷服務團隊成員應養成的專業責任（尤其行銷管理者更需要具備）有：

1. 做事必須要能夠主動積極的專業認知與行動。

2. 要能夠掌握住休閒組織與商品／服務／活動的規劃設計與上市行銷的方向，以及顧客關注之服務焦點。

3. 要把能夠讓參與體驗／購買的顧客之利益與價值獲得滿意之任務放在第一順位。

4. 要能夠充分瞭解與掌握住顧客與組織的需求，並讓顧客價值與組織利益取得平衡點，以維持顧客與組織之利益與價值。

5. 要在進行行銷服務之前與之時，能夠集思廣益多方聽取內部與外部顧客及有關利益關係人的聲音與意見。

6. 必須持續接受新知識／技能的訓練，以維持與累積足夠的專業能力。

7. 應確立並執行符合顧客要求，以及持續改進服務作業流程中的服務品質缺口，以維持一定水準之上的專業服務品質。

8. 應要能夠與顧客（包括潛在顧客）進行良好與有效的公眾關係與互動交流。

9. 應該在行銷服務團隊內部營造出高績效、高品質與高熱情的工作狀態。

10. 應該具備在服務與行銷過程中的自我管理與自我發展的能力。

11. 應該將累積的服務專業經驗與知識，建立為知識庫以為傳承與延續。

12. 應該在行銷與服務過程中秉持專業倫理道德規範。

13. 應該要能協助行銷管理者與組織，以建立高績效與高優質的行銷服務團隊。

(四)領導人與行銷管理者要點燃部屬的服務熱情

休閒組織販售的大多是無形商品／服務／活動，即使有販售有形的商品仍然需要服務人員（行銷與服務工作任務）直接面對顧客，為顧客提供真誠、熱情、感動的服務。這就是不論休閒組織與其商品／服務／活動有多麼的宏遠願景、多麼優異的行銷策略，提供多麼高品質、高價值的商品／服務／活動，最終還是要由直接或間接面對顧客的員工之表現來決定一切。

Rodd Wagner與James Harter（2006）提出優異管理的十二項要素（The 12 elements of great managing）乃是點燃員工熱情的十二項要素，此十二項要素如下（EMBA世界經理文摘247期：102-111）：

1.應該要知道組織對我的期望與要求。

2.應該要具備有做好我的工作所需要的資料與設備管理之能力。

3.在工作時，我會找出機會點來進行我最擅長的事。

4.在過去的一週中，我曾經因為工作表現而受到表揚或讚賞。

5.在組織內，我的上司與同事會關心我。

6.在工作進行中，我所提出的意見會受到重視。

7.在工作進行中，會有人鼓勵我的發展。

8.從組織的使命或目標裡，會令我感受得到我的工作乃是重要的。

9.我的同事們均能致力於做好工作。

10.在組織之中，我至少會有一位摯友。

11.在過去的六個月裡，組織中有人曾與我談到有關我的工作進展狀況。

12.在過去的一年裡，我在工作之中有機會學習與成長。

(五)行銷管理者要發展為卓越的行銷領導者

依據Bennis與Nanus（1985）的研究，管理者乃是把事情做對，而領導者則是做對的事情（managers do thing right, leaders do the right thing），所以管理者與領導者之間乃是有差異性的（吳松齡，2006：107）。

基於此，行銷管理者就有必要將其關注議題放在：

1.如何在團隊裡建立誠實與信用。

2.如何獲得領導的權力或權威。

3.在團隊裡要如何變成一個有效能的導師與教練。

4.要如何使團隊成為有工作熱情與改善服務流程的團隊。

5.要如何激發團隊成員的工作熱誠。

6.要如何防止團隊的僵化。

7.要如何滿足顧客的需求與維持長期的顧客關係等方面。

至於在二十一世紀的領導人（包括行銷管理者在內）要如何進行前瞻的領導？Ram Charan（2007）提出八種要創造優異績效所應具備的本領（know-how）：

1.為事業／商品定位與調整定位。

2.隨時偵測新興的外在變化型態並採取因應行動。

3.要能善用組織／團隊關係以改變團隊成員之間的共同合作方式，也就是善於領導／管理組織／團隊內部的社會體系。

4.必須為組織／團隊培養接班的領導人才。

5.將組織／團隊形成一支堅強的團隊，邁向團隊共同目標。

6.要設定正確與能夠反應未來機會的目標。

7.確定明確目標之後，更應排定明確的優先要務，並傳遞給組織／團隊成員瞭解，以及做好資源分配與集中全力在優先要務之工作上。

8.必須具備有應付市場以外的社會壓力與危機風險管理能力，以應付非市場的社會性挑戰，確保組織／團隊的價值。

二、行銷服務團隊的管理

休閒組織與行銷服務團隊的管理應包括行銷與服務活動的分析、管理、執行與控制，其中包括了團隊之策略與結構的設計，行銷服務人員的招募、甄選、訓練、激勵獎酬、監督與衡量。

(一)建立行銷服務團隊

休閒組織與行銷管理者應該履行：(1)設定行銷業績目標；(2)甄選行銷服務人員；(3)訓練行銷服務人員；(4)推動行銷與服務工作；(5)激勵行銷服務人員的工作意願；(6)建構薪資與激勵獎賞制度；(7)考核行銷服務的績效與成果等工作任務。所以，行銷管理者會面臨行銷服務團隊策略與設計的問題；一般來說，行銷服務團隊之設計與建立乃依據業種業態、休閒組織規模、商品／服務／活動特性、休閒場地與設施設備類型、休閒活動類型等而有所不同。但是基本上，大致上有如下幾個類型：

◆地區別行銷服務團隊

每一位行銷服務人員分配被指定之獨家行銷服務區域，負責推廣指定之商品／服務／活動業務給這個區域的所有顧客，這類型適用於商品／服務／活動之特性相似，且不需提供技術性服務之休閒組織。這類型團隊有明確的訂定行銷服務人員的工作與責任，也會客觀及精確地評估行銷服務人員的個人績效，並進而將行銷資源作妥適合宜的調整，另外，也會增強行銷服務人員與顧客建

立友好關係，因而增進行銷服務績效。這類型行銷服務團隊往往會藉由多層次的行銷服務人員來支援，以強化行銷服務績效，與及時回應顧客要求或建議。

◆**商品別行銷服務團隊**

以整條商品線作為規劃行銷服務團隊之依據。在這個體制之下，由於每一位行銷服務人員必須瞭解其所負責的商品／服務／活動（特別是當其商品／服務／活動之種類繁多且複雜時），但是當組織型或大客戶在購買／參與體驗該組織不同類的商品／服務／活動之時，此類型行銷服務團隊易發生有多個行銷服務人員均將所負責之商品／服務／活動銷售予同一位顧客，而易於產生顧客的反感。另外，也易於造成組織的銷售人力與物力的浪費，所以採取此類型行銷服務團隊，應考量商品／服務／活動的結構，如商品種類多、商品技術性高、各商品間並無關聯條件之下，較適合採用。

◆**顧客別行銷服務團隊**

以顧客或業種之型態差異來進行專業性編組，也就是依照不同的業種與業態，服務現有顧客或開發新顧客，以及主要大顧客或一般顧客，來分別建立行銷服務團隊。此類型編組能掌握顧客的需求，提供更佳的服務，例如在相同的商品／服務／活動市場中，顧客的需求卻是不盡相同之情況下，利用此行銷服務方式，將可提供給顧客專業的行銷服務，進而提升組織的競爭力。此類型團隊較適用於工業商品／服務／活動，以及較具客製化的商品／服務／活動等類的行銷服務活動。

◆**任務別行銷服務團隊**

乃是依據行銷服務人員所負責之職責而編組之行銷服務組織，例如：根據開發顧客或服務顧客之任務，將行銷服務團隊分為負責新顧客開發的市場開發部，以及負責現有顧客之拜訪與聯繫之顧客服務部。

◆**混合式行銷服務團隊**

由於上述四種類型的行銷服務團隊均各有其優缺點，在沒有最佳的情況下，組織可採取顧客別與地區別、顧客別與商品別、地區別與商品別，甚或任務別與顧客別、地區別、商品別來編組，惟最高原則應為選擇一個最能滿足顧客需求，又能夠符合休閒組織最好的整合行銷策略之行銷服務團隊。

(二)確定行銷服務團隊規模

至於要如何規劃合宜的行銷服務團隊之規模，乃是不甚輕易的事，因為增大規模或人數勢必增加行銷費用，但是不一定就會明顯地增大銷售業績或金額／數量。基本上，要能夠平衡人力與費用，行銷服務團隊規模的大小乃應以銷售目標的達成為依據，所以休閒組織必須把顧客多少、目前的市場地位、休閒時間、顧客別所需投入訪問／服務次數、服務／訪問時間需求，以及休閒組織人員離職情形等因素加以考量。

(三)其他行銷團隊策略與結構議題

這個議題乃是行銷管理者在組織完成其行銷服務團隊之時，應該要一併確立的問題，也就是應該決定哪些團隊成員參與行銷服務過程（哪些人在第一線擔當第一線銷售／服務人員，哪些人須出外訪問顧客爭取訂單／前來參與體驗，哪些人在組織內部以電話接洽顧客或接待前來洽談／參與體驗之潛在顧客），以及第一線行銷服務人員如何和不同的行銷服務人員與支援行銷服務人員合作等方面的議題：

1. 在休閒組織內部的第一線行銷服務人員乃是直接面對顧客、服務顧客、與提供顧客參與／購買體驗價值的關鍵員工，所以行銷管理者必須予以嚴謹的服務品質教育與訓練、傳遞並要求瞭解到休閒組織之服務品質政策與目標，同時要不定時、不定點到行銷服務現場訪查，以掌握服務品質與顧客感受程度。

2. 內部行銷服務人員須：
 (1) 做好從直接銷售與顧客服務的顧客分析。
 (2) 扮演外部行銷服務人員（尤其第一線行銷服務人員）與顧客之間的聯絡者、支援服務者、提供服務資訊與資源者之角色。
 (3) 運用其負責業務有關工具與職務經驗來處理顧客的要求、申訴與抱怨問題。

3. 行銷服務團隊乃涵蓋服務、銷售、行銷、技術與支援服務、活動規劃、工程、財務以及其他相關部門的人員，所以是一組行銷服務活動團隊。一般來說，比個別的行銷服務人員更容易掌握顧客需求，看到顧客的不舒服或不滿意之反應與問題、發掘行銷服務瓶頸、找出解決對策、激發

行銷服務／銷售機會。

三、行銷服務人員的管理

休閒組織與行銷服務人員的管理議題應涵蓋：行銷服務人員的招募與遴選、教育與訓練、薪酬計畫、設定行銷服務目標、督導與評估等方面。

(一)招募與遴選

休閒組織想要執行成功的行銷服務團隊管理，以及增進行銷與服務績效，就必須做好行銷服務人員的招募與甄選。在美國的調查研究資料中有如下結果：

1.不適合從事行銷服務的工作者，第一年任職內離職率31.5%。

2.企業因甄選及訓練一位新進的行銷服務人員之費用約12,000美元。

3.一個典型的行銷服務團隊，前30%的行銷服務人員大概會帶給企業60%的營業額。

因此，謹慎挑選行銷服務人員，有助於提升團隊的行銷服務績效，反之不但影響業績，更會造成離職率過高，間接造成財務上的損失。

招募與遴選方式有公開甄選（利用人事廣告，或洽請學校、就業服務機構、企管顧問公司，或參加校園／公開的徵才博覽會代為甄選，此方式適用於一般人才之甄選）與推薦甄選（甄選具備特別經驗，或有專長／技術之行銷服務人員，或具策略／規劃之行銷管理者之特質時則可利用推薦甄選之方式）等兩種。惟休閒組織在進行甄選之時，應該要分析其行銷服務工作本身與所需行銷服務人員的特質、專長、經驗與知識，以鑑別出其產業中一個成功的行銷服務人員的人格特質與應具備技能。接著就可經由公開／推薦方式甄選所需行銷服務人員，不論採取公開或推薦甄選皆須經由申請表格審查、個別面談及心理測驗等三階段進行（請讀者參考一般人力資源管理類書籍，不另說明）。

(二)教育與訓練

當甄選完成之時，即應針對新錄取的行銷服務人員加以教育與訓練。一般針對新人實施教育與訓練的時間有可能需要數週、數月、一年或一年以上的時間。在台灣剛開始的新進人員教育訓練時間大約三、四個月時間，等到正式任

用之後則會經由新商品發表／說明會、行銷會議、顧客服務會議、與網路等在職教育訓練，以提供在職的行銷服務人員之持續訓練。至於教育訓練講師則可涵蓋休閒組織高階管理者、專業人員、專案領導人、行銷管理者及聘請的外部講師擔任之。

◆教育訓練項目

教育訓練項目有：

1.休閒組織沿革與歷史。
2.休閒組織之品質政策、社會政策、行銷政策、服務政策。
3.商品知識與市場知識。
4.行銷與服務的方法、技能、歷史經驗、行銷服務計畫等。
5.行銷與服務的廣告、商品組合、價格、宣傳、品質與服務方面之知識。
6.行銷服務目標與行動方案。
7.其他，例如：報告與報表填寫、市場調查方法、顧客資料管理、顧客抱怨與申訴建議管理、自我經營與自我管理、緊急事件處理與應變等方面。

◆教育訓練目標

教育訓練之目標乃在於：

1.行銷服務人員必須瞭解並認同其休閒組織。
2.行銷服務人員必須充分瞭解本身組織的商品／服務／活動。
3.行銷服務人員必須瞭解顧客的需求與期望，以及競爭者的特質與採行方案。
4.行銷服務人員必須瞭解要如何向顧客表達？如何服務顧客？如何回應顧客要求？
5.行銷服務人員必須瞭解如何實地作業的SOP與SIP等作業程序與基本責任等。

(三)薪酬計畫

薪資報酬制度乃是吸引行銷服務人員前來應徵與加入行銷服務團隊，以及加入之後是否能夠投入心力以達成組織給予之行銷服務目標的重要誘因。所以

薪酬計畫必須誘人，更應考量到公平與激勵兩大原則，才能達成上述目標。

　　薪酬包含有固定金額、變動金額、費用與津貼（變動性）、福利等部分，說明如下：

1.固定金額：通常是底薪、加給與津貼（固定性）等項目，乃是不考量行銷服務人員的業績，每週／每月給予一定金額之報酬，也就是給予行銷服務人員穩定的收入。

2.變動金額：是依據行銷服務人員之業績表現，或用來激勵行銷服務人員的額外努力，而給予的佣金或紅利、獎金。

3.費用與津貼（變動性）：是補償行銷服務人員的工作相關支出，以激發行銷服務人員樂於從事需要且必要的行銷服務活動。

4.福利：提供行銷服務人員的工作保障與滿意度，一般而言，所謂的福利項目有勞工保險、勞工退休金、健康保險、人壽與意外保險、產物保險、免費旅遊、疾病或意外補助、婚喪喜慶福利補助、購車優惠補貼、派外受訓、入股等方面均屬之。

　　行銷服務人員的薪酬計畫可以激勵行銷服務人員工作意願，與指引其工作方向，所以薪酬計畫必須指引行銷服務人員進行與整體行銷策略一致的活動（如**表11-1**）。但是若休閒組織與行銷管理者必須在平時的溝通與訓練時，要求行銷服務人員必須以鉅視的觀點來拓展與顧客之間的關係；否則只重爭取業績與獲得高額薪酬，卻破壞掉顧客關係，則是傷害整個組織利益與顧客長期價值的薪酬計畫，乃是最應注意的議題。

表11-1　整體行銷策略與行銷服務人員報酬之關係

	策略目標		
	快速獲取市場占有率	鞏固市場領導地位	最大化的獲利能力
理想的行銷服務人員	獨立自動自發的人	競爭性問題的解決者	團隊選手、關係管理者
行銷服務重點	完成交易、持續的高活動量	諮詢式行銷服務	顧客滲透（增加購買／參與）
薪酬計畫角色	爭取顧客、獎勵高業績	獎勵新的與既有的業務績效	管理商品組合、鼓勵團隊行銷服務、獎勵顧客管理

資料來源：Armstrong & Kotler（2005），張逸民譯（2005）。《行銷學》（第七版）。台北：華泰，頁576。

(四)設定行銷服務目標

行銷服務人員與行銷服務團隊的責任業績目標之設定，乃在於將之當作激勵士氣及評估行銷服務績效之依據。

休閒組織的行銷服務人員大致上分為正職員工與兼職員工，而兼職員工又可分為一般退休人員的部分工時參與、學生的部分工時工讀、上班族的休假時間參與、在家全職家庭主婦的閒暇時間參與等方面的兼職員工。所以休閒組織與行銷管理者不但要制定正職行銷服務人員的責任業績，更要制定兼職員工的平均每支領一小時薪酬的標準責任業績，以利在人力資源管理上的運作，並控制有關的人事支出成本在經營預算水準之內。

責任業績目標之制定應依據商品／服務／活動別、地區別、單位薪酬別來考量，並以公平與可行為原則，分別制定各商品／服務／活動、地區、單位之基本責任目標業績；否則不但行銷服務人員沒有信心達成目標，更易使休閒組織無法達成評估與激勵之目標。

(五)督導與評估

休閒組織與行銷管理者經由督導活動，可以督促與激勵其行銷服務人員把工作做好，而針對行銷服務人員的管理，除要做好事前的規劃之外，還應該做好事後的評估，循實際成果與預計成果之差異分析，以及差異因素分析與取得行銷服務人員的例行資訊，以達成缺失改進與評估行銷服務人員之目的。

◆行銷服務人員的督導

一般來說，休閒組織與行銷管理者在督導行銷服務人員的密切程度上差異很大，例如：

1. 有些著重在協助行銷服務人員訂定出其顧客目標與設定訪問標準。
2. 有些著重在協助行銷服務人員如何在休閒活動據點中服務顧客，與制定回應顧客要求的時間／作業標準。
3. 有些著重在協助外部行銷服務人員在花多少時間開發新顧客與花多少時間服務既有顧客上，並規定其時間管理的優先順序。
4. 有些著重在協助內部行銷服務人員的時間管理優先順序，以及電話／網路開發新顧客與服務既有顧客之時間分配原則。

5.有些著重在協助行銷服務人員如何妥善支配與運用時間於電話／網路行
銷服務、面對面行銷與服務、等待與移動（等待與旅程時間）、服務訪
問、行政事務處理等五大時間分析。

但是，除了引導行銷服務人員做好時間分配與服務顧客、爭取業績之外，
更應要激勵他們。行銷管理者可以營造全力以赴爭取業績與服務顧客的組織氣
候，也可以建立各個行銷服務人員的責任目標業績，以督促他們努力達成目
標，更可以建構激發他們士氣與績效的正向誘因，例如：

1.將行銷服務人員當作組織有貢獻價值的人，而給予高額獎金、佣金與升
遷機會。
2.達成責任目標業績者給予獎狀、商品、現金、旅遊、參加高峰會議、給
予利潤分享計畫。
3.平時的行銷會議提供他們一個社交場所、與同儕互動交流、與高層主管
聚會討論機會、與同儕互動學習切磋行銷與服務經驗，以發牢騷與爭取
團體認同的機會。

整體而言，休閒組織與行銷管理者必須要捨得編列這些正向誘因的計畫、
時間與預算，方能激勵與獎賞行銷服務人員的業績表現。

◆行銷服務人員的評估

行銷管理者應針對行銷服務人員的業績表現進行事後評估，並找出各個行
銷服務人員與整個團隊之預計成果與實際成果的差異，再針對差異因素進行分
析研究，以找出改進對策作為改進與矯正預防的依循。

這個評估程序牽涉到效益（effectiveness）與效率（efficiency）的
評估項目，前者乃在於評估業績目標的達成程度，後者則是進行利益性
（profitability）評估。不論是哪種評估項目，乃是需要有良好的回饋，而此良
好回饋乃代表要能夠取得行銷服務人員的例行資訊，方能進行行銷服務人員的
評估工作。

這些資訊乃來自於銷售／服務報表（如年度／月份／週別／日期別的行銷
／服務工作計畫書、年度／月份／週別／日期別的行銷／服務報表、年度／月
份／週別／日期別費用報表、商品別或地區別的年度／月份／週別／日期別目
標業績與實際業績比較表、行銷服務人員別的年度／月份／週別／日期別目標

業績與實際業績比較表等），而額外的資訊則來自於對他們的觀察、顧客調查與行銷服務人員交流／交談。

　　休閒組織與行銷管理者藉由行銷服務人員的報表與其他資訊，可以正式地評估他們的效益與效率。而效益與效率的評估將會引導行銷管理者制定與傳達明確的績效評估標準給行銷服務人員瞭解，同時也可以因此取得他們的某些較具建設性的回饋，以供行銷管理者修訂與次週期制定標準之參考。當然這些回饋將會提供行銷管理者思考如何推展再教育的策略方向，以及如何修正為更具激勵性政策的思考，當然其目的只有一個，就是要其行銷服務團隊與成員好還要再好。

第二節　服務作業與服務過程管理決策

　　基本上，休閒產業乃是服務業的範疇，休閒產業也具備有服務業的特質，其販售的標的應可區分為純商品、混合式與純服務三大類，而這裡所謂的服務若依照服務活動的個別性質來說，則又可分：(1)大量服務（此類型的服務乃由休閒組織單方面來考量顧客的需求，而加以設計規劃出來的商品／服務／活動）；(2)訂做型服務（此類型服務介於客製型服務與大量服務之間，基本上休閒產業的服務種類與範圍，大多屬於這一種型態的事先已告決定其商品／服務／活動，但是會因應顧客需求而做或多或少的追加或修正以提供服務）；(3)客製型服務（此類型服務乃是事先接受顧客預約／預購之量身訂做的服務）。

　　休閒產業所具有的服務特性會使得休閒行銷與服務人員在從事行銷與服務之時，會與製造業有截然不同的問題需要去面對。這些服務特性會影響到服務

◀地方特色產業

OTOP意指「One Town One Product」一鄉鎮一特產，就是每個鄉鎮結合當地特色，發展具有區隔性手工藝或食品／農特產的產業。地方特色產業的範疇是以鄉、鎮、市為主，所發展出的特色產品需具有歷史性、文化性、獨特性或唯一性等特質之一。經濟部中小企業處所推廣的內容相當廣泛，包括工藝品、食品、景點，例如：鶯歌陶瓷、新竹玻璃、大溪豆乾、魚池紅茶等特色產業。（照片來源：陳錦文）

行為、服務倫理與服務品質等方面的決策課題，當然更會影響到休閒組織的顧客服務作業管理系統與策略之制定。所以，本書將服務作業程序管理列為行銷策略組合9P之一項，本章節將探討休閒產業的服務行為，以及服務作業與服務過程管理有關的議題。

在這個講究顧客服務與顧客滿意的時代，服務基本上可視為一序列的行為、程序與表現（Zeithaml & Bitner, 2000），同時服務所會接觸到的人就是近在眼前的具體個體。休閒服務乃是一種整體性質的感受，也就是當顧客在購買／參與之後，對該休閒組織所感覺、感受與感動到的所有行為，以及對該組織與其員工的具體表現（陳澤義，2006）。另外，Buell（1984）提出服務之基本涵義：「服務是凡被用在銷售，或配合物品銷售，其連帶提供的各項活動、利益或滿意。」

一、休閒服務的特性與管理重點

(一)休閒服務的特性

休閒服務的行銷標的和服務業之純商品、混合式與純服務，乃是可以相通的，而且現今的休閒產業經營模式大多走向複合式的經營方向，現今休閒產業具有下列四大特性：

1. 生產性服務業：知識密集型的服務，為顧客提供專業服務，如醫療觀光、生態旅遊、運動休閒等。
2. 分配性服務業：網路型的服務，透過網路系統將人、物品、資訊由A地運送到B地，如宅配運輸、通信服務、購物休閒服務等。
3. 個人性服務業：個人型的服務，如餐飲休閒、客房服務、運動健身服務等。
4. 社會性服務業：公關互動交流型的服務，如教育學習休閒、志工旅遊、俱樂部等。

這些服務業特性與休閒產業的服務特性是相通的，Regan（1963）、Fitzsimmons和Fitzsimmons（1997）所提出的服務六大特性（如**圖11-1**）最能說明休閒服務特性的內涵。

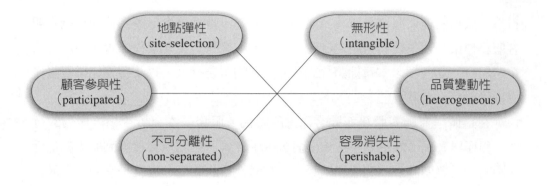

圖11-1 服務的六大特性

資料來源：陳澤義（2006）。《服務管理》。台北：華泰，頁15。

◆**服務的無形性**

　　無形性乃是服務的基本特性，休閒行銷管理者必須瞭解到服務乃是一種行為或演出，並非實體物品，所以服務是一種執行活動，在顧客購買／參與體驗之前是無法像實體物品一樣，去接觸到、看到、嚐到、聞到或感覺到，也因此顧客不易在事前先評斷服務品質的好壞。同時，大部分的休閒商品／服務／活動乃是實體上的無形，服務乃是無法展示出來，也不容易被記憶住，因此休閒服務可稱之為心理上的無形性（Bateson, 1997）。休閒服務提供者為了降低顧客消費心理的不確定性，往往會提供一種或多種的方式，使其服務有形化，並提供給顧客某些適當的品質訊號，例如：

1.在顧客決定購買／參與體驗之前，提供服務品質的保證或具體的服務品質事體。

2.從設施設備、行銷服務人員、品牌形象、DM／摺頁等資料中，提供給顧客尋找其想像中的服務品質訊號。

3.提供優質的休閒組織品牌形象與為顧客稱許的口碑等。

◆**服務的品質變動性**

　　休閒服務的品質會因為行銷服務人員、服務的時間、服務的場所或設施設備、服務被提供的方式等方面的不同而會有所差異。服務品質乃是變動的（也稱為異質性、非標準性、隨時間變動性），其變動也會因為行銷服務人員與顧客的互動、顧客彼此之間的經驗交流，以及提供服務的時間／場地／設施

設備不同時對顧客的感受等情境，而造成服務品質的變動性。因為服務品質並不容易維持一定的品質水準，休閒組織與行銷管理者就有必要將較多的人力、物力、心力與財力之投資於行銷服務人員的人力資源（如招募、選用、訓練、薪酬、升遷、激勵獎懲與福利等方面）策略規劃與執行上，盡力將各個行銷服務人員的服務品質予以一致性。另外，休閒行銷服務過程中的前場與後場之服務，則應力求達到前場服務的顧客化／客製化，與後場服務的標準化／工業化，如此才能確保服務品質。

◆服務的不可分離性

　　實體商品的先生產再銷售與顧客購買後再消費的特性，乃與無形服務的生產與消費同時進行之特性有所不同的。因此，服務的不可分離特性就強迫了顧客與服務提供者在服務過程中的緊密結合，同時行銷服務人員必須要能快速提供服務，才不至於讓顧客虛耗在時間的浪費。因此，可以說在服務的生產過程中，時間與地點之重要性乃是不可疏忽的。由於服務的生產與顧客的消費／體驗乃是同時進行的，服務的大量生產便會其困難性，另外，顧客若是介入服務過程，則會影響到服務的產出品質與過程品質（Parasuraman, Zeithaml & Berry, 1985）。再者，因為服務是生產與消費／體驗同時進行的，所以服務是無法當場使之復原的不可逆性（Sasser, Olisen & Wyckoff, 1978），以及服務必須與顧客接觸，所以服務要盡可能增加顧客的消費／體驗之便利性。所以休閒組織必須注重：

　　1.行銷服務團隊與人員的訓練、激勵、顧客關係管理機制之建立與執行。
　　2.在服務流程中管理顧客消費／體驗行為之能力。
　　3與顧客間的接觸與互動交流機制之建立與運作。

◆服務的容易消失性

　　服務具有的容易消失與不可儲存性，往往會促進行銷管理者在平時要做好需求預測與產能利用的有效規劃，尖峰、離鋒時間差別定價以調節需求，使用較短的分配或管理通路，等候線原理的應用，全職與非正職員工調配上班時間，生產要素排程策略與行銷組合策略，修復（recovery）策略、顧客預約優惠制度等方面的策略規劃與執行，企圖使需求水準與服務產能規劃相匹配。

◆服務的顧客參與性

　　休閒服務的生產與消費／體驗的同時進行特性，往往會導致顧客必須介入

生產過程，而這個介入生產的過程乃是顧客與行銷服務人員互動交流關係。同時此種存在的互動交流關係會對於服務產出與其品質有相當程度的影響。而顧客參與服務的生產與消費／體驗過程，會呈現在：

1. 服務人員與顧客的接觸／互動交流機會上。
2. 服務藉由場地／設施設備或行銷服務人員運作，以達成顧客服務活動的進行。
3. 顧客主動參與／創造其滿意的服務項目。
4. 顧客DIY達成消費／體驗活動等類型的服務。
5. 行銷服務人員對顧客的建議、要求與抱怨之受理、處置與回應過程。

另外，顧客與行銷服務人員的高度接觸，以及顧客間彼此的互動接觸，均會對服務品質與交易活動產生影響，而且行銷服務人員的素質與顧客互動交流技巧，同樣也會影響服務品質與交易活動的產生。所以，如何強化顧客關係管理與內部行銷，則是重要的議題。

◆服務的地點是可以有彈性的

休閒服務地點往往限於休閒據點之場地或設施設備，以至於顧客必須到休閒據點接受服務。但是，有些休閒商品／服務／活動是可以有彈性地點的，例如：

1. 慢跑只要路線規劃（含申請）或場地即可。
2. 休閒活動（如郊遊、露營、土風舞、演講、DIY學習）在有足夠的空間便可以辦理。
3. 文化創意商品可以巡迴展售。
4. 歌唱會也可巡迴各地演出。
5. 學術交流會議是可以易地辦理的。

當然，有些休閒商品／服務／活動是必須在定點辦理的，如漆彈遊戲、賽車活動、摩天輪、海底浮潛、動物園、植物園、生態解說等。

(二)休閒服務作業的管理重點

休閒服務是一種行為、一種行動、一種態度，主要乃是休閒組織與行銷服務人員對其顧客而產生的商業或非商業性的活動。服務的對象可能是人或是非人（指物品而言），所以休閒服務乃是需要依據服務的對象而設計與提供不同

種類的服務過程（Lovelock, 1999）。

依據Lovelock（1999）的服務型態分類服務活動，可分為四種型態：

1.人的服務，指有形的服務活動產生在顧客身上。
2.物的服務，指有形的服務活動產生在顧客的物品上。
3.心靈鼓舞的服務，指無形的服務產生在顧客身上。
4.資訊的服務，指無形的服務產生在顧客身上。

依據Lovelock的分類，本書將休閒服務類型整理如**表11-2**所示。

休閒服務最重要的議題，乃在於行銷服務人員必須掌握到顧客服務管理的重點，並且要深入瞭解到顧客的行為，就能夠根據顧客的需求與期望，建立有效的顧客服務傳遞系統，以及與顧客接觸／互動交流的服務作業系統、服務的利益所在、服務的差異化與便利性。

◆服務作業系統

服務作業系統乃是服務流程分析（service process analysis），也就是服務分解，即為將乙套完整的服務作業系統，分解為多個服務項目，再將各個服務項目依照時間順序及服務項目之先後順序予以串聯而成，或是將每一個服務項目制訂標準作業流程，以協助服務作業現場的各項工作能夠更為明瞭與徹底之規範，另外也可藉由服務流程的制訂，以協助顧客參與服務作業（林清河、桂楚華，1997）。

表11-2 休閒服務的四種類型（舉例）

區分		服務的直接接受者	
		人	事物
服務行為	有形的	人的服務（服務呈現在人的身體上）：醫療觀光的醫療保健、旅遊觀光的旅客運輸、旅館民宿的住宿服務、餐飲美食、休閒美容、SPA療法、運動健身、游泳運動、浮潛運動等。	物的服務（服務呈現在實體物品上）：物品宅配運送、洗衣乾洗、民宿景觀設計、高爾夫球場草坪照料、旅客住宿的保全服務、遊樂設施與器材的保養維修、停車設施與車輛保全服務、露營設施維護、運動器材保養等。
	無形的	心靈鼓舞的服務（服務呈現在人的心智上）：DIY學習旅遊、志工旅遊、清貧旅遊、文化學習活動、休閒園區廣播與資訊服務、博物館開放參觀活動、古物文明展演活動、戲劇歌唱活動、知性與知識講座活動等。	資訊的服務（服務呈現在無形資產上）：休閒資訊傳遞、摺頁、故事介紹、導覽解說、緊急避難與危機處理、公眾報導與新聞／廣告、品牌故事與形象傳播、急難救助與社會參與、敦親睦鄰與社區共創雙贏等。

　　一個服務的生產與消費／參與體驗作業可分為顧客看不到的後場（back office）與顧客看得到的前場（front office）。後場就是指休閒服務的技術核心（technical core），後場的服務供應（乃指服務準備與後續管理行為）乃是服務所賴以生存或支援的立基。一般而言，服務的顧客並沒有辦法接觸到休閒組織後場的技術核心。但是因為服務的不可分離特性，顧客大多需要親臨服務場所接受服務，所以顧客真正可以感受到、看到與接觸到的，就是休閒場地、設施設備，以及顧客接觸／互動交流人員，即為休閒組織與服務的前場。

　　休閒服務作業系統是由技術核心、實體設施設備與接觸人員所構成（如**圖11-2**），另外，一般所謂的服務作業系統乃指後場部分，在服務作業系統中的實體設施設備與接觸人員不但是服務作業系統的一部分，同時也涵蓋在服務傳送系統裡，所以服務的作業系統與服務傳遞系統兩者乃是互相連結在一起，並非兩個獨立的子系統（洪順慶，2003）。

◆服務傳遞系統

　　服務傳遞系統應該著重在服務傳遞系統的便利性能夠滿足顧客的需求。在**圖11-2**中可以瞭解到，服務的傳送系統除了要有服務的提供者之外，大多需要藉由實體設施設備與場地，以及服務作業流程的設計，才能夠提供給顧客滿足其需求之服務，也才能讓顧客彼此之間互動交流與接受服務。另外，服務傳送系統的地點必須要能夠讓顧客容易到達，以及服務作業流程的規劃、前場與後場的設計、顧客參與程度的高低等，均是在規劃設計服務傳送系統時應予以關注的議題。

註：◀——▶表示直接的互動交流，◀ － ▶：表示間接的互動交流

圖11-2　休閒組織的服務作業系統

資料來源：洪順慶（2003）。《行銷學》。台北：福懋，頁242。

在服務作業流程設計過程裡，也應該注意到服務的四種類型，而會有所不同的設計議題。一般而言，若是以人為服務對象時，就應講究能讓行銷服務人員與顧客接觸的前場之服務流程為管理重點；反之若是以物為主要服務對象，則應該注意後場的服務流程管理。在整個服務傳遞系統中，最重要的乃在於服務系統的規劃設計，例如：

1. 服務作業系統與傳遞系統的整合，以提高顧客服務品質。
2. 行銷服務人員如何充分運用實體設施設備與場地，以提高行銷服務績效。
3. 顧客彼此之間如何互動交流，使顧客對休閒組織的真誠服務感動等，均是休閒組織在設計規劃服務系統的重要課題。

◆顧客行為與經驗

顧客在接受服務時的參與程度、顧客與行銷服務人員的互動交流情形、顧客在休閒處所體驗時與其服務場所的互動情形、顧客與休閒設施設備的互動情形，以及顧客彼此之間在消費／體驗過程中的互動情形等，均會對顧客在消費／參與體驗之滿意程度產生重大的影響，也會造成顧客休閒行為與經驗的刻板印象。

◆服務的利益所在

休閒組織必須瞭解服務的利益所在，乃在於其顧客與行銷服務人員身上，這就是服務利潤鏈（service-profit chain），這個服務利潤鏈乃是把休閒組織之利益、顧客的滿意度、行銷服務人員的滿意度的金三角關係予以相連結為休閒組織的利潤鏈（也稱價值鏈），而此利潤鏈（如**圖11-3**）共有五個重要環節（張逸民譯，2005：322）：

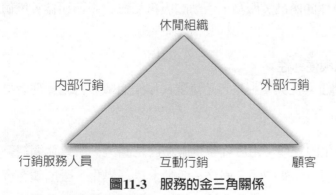

圖11-3　服務的金三角關係

資料來源：修改自Gary Armstrong & Philip Kotler（2005），張逸民譯（2005）。《行銷學》（第七版）。台北：華泰，頁323。

1. 內部的服務品質，指較佳的行銷服務人員甄選與訓練、良好的工作環境、充分支持與支援行銷服務人員和顧客互動交流，才能產生優質的內部服務品質。

2. 員工滿意與高績效行銷服務人員，指經由策略的人力資源管理、領導統御、內部溝通、激勵獎賞、福利措施，以達到員工滿意與打造高績效的行銷服務團隊。

3. 較大的服務價值，指創造有效率與效能的顧客價值與服務傳遞，以產生較大的服務價值。

4. 高滿意度與忠誠度的顧客，指經由上述的努力以創造高顧客滿意度、高顧客回流率、高顧客忠誠度、顧客推薦其他顧客等優質顧客服務策略，以達成高滿意度與忠誠度的顧客關係。

5. 持續成長與永續經營的利益，指高績效行銷服務團隊與休閒組織。

由於顧客與行銷服務人員乃是創造休閒組織成長與利益的關鍵，所以休閒行銷必須注意到**圖11-3**中的互動行銷、內部行銷與外部行銷等服務行銷策略的運用。

休閒組織與行銷服務人員將要提供哪些服務給顧客？這就是行銷服務人員必須認知清楚的地方，也就是要鑑別出顧客到底要什麼樣的服務，瞭解顧客希望能從服務過程中獲取什麼樣的利益？所以要將服務的重點放在顧客與員工身上，把顧客與員工的滿意度，和休閒組織的利益連結起來，如此服務的價值鏈乃是休閒組織與行銷管理者應該認清必須加以正確的建立之關鍵。不論是人的服務、物的服務、心靈的服務或是資訊的服務，均要將其服務的價值加以凸顯出來，並且要將休閒商品／服務／活動的服務品質與服務利益／價值充分地提供給顧客體驗。

◆**服務的差異化與便利性**

休閒服務的差異性與便利性，乃是現代休閒組織與行銷管理者必須認知的管理重點：

1. 服務差異化的管理：由於客製化服務已是潮流，所以休閒組織與行銷管理者就必須將休閒商品／服務／活動予以差異化，否則顧客會認為不同的服務提供者間的提供服務彼此相近，則顧客就會考量價格與便利性，而忽視了提供者。所以休閒服務提供者應盡力發展差異化的供應、傳

遞、形象、品質、生產／服務效率與效能、品牌以及便利性。

2. 服務便利性的管理：某些休閒服務是可以經由電子化商品與遠距的服務來達成。因為這些休閒服務並不需要顧客在場，只要在服務結束時能夠順利、快速與安全地提供給顧客所要的服務即可，因此這些產出物為資訊的服務並不一定要依賴行銷服務人員的直接與顧客接觸才能傳達，是可以改變為利用電子及遠距科技設備來傳送作為替代性通路，如此的服務將會是便利性與即時性的傳送通路方式，可以節省休閒組織與顧客直接接觸之時間與作業成本。雖然有些顧客參與度較高的服務行為中，通常服務是無法利用替代性通路來完成，但是不論是以顧客本人為對象，或是以顧客的所有物為對象，雖然此等服務乃是依顧客本人或所有物來加以設計的，但是要能讓顧客可以快速的、便利的與及時的接受服務乃是必須關注的焦點。所以服務的差異化會呈現在服務的便利性上，例如在顧客參與程度低的可運用替代性通路來進行服務行為，而在顧客參與程度高的則可運用便利性的顧客參與來進行服務行為。

二、休閒服務作業的品質管理

在休閒服務行銷管理中，服務品質乃是重要的概念，由於休閒服務作業管理系統乃是提供顧客參與體驗、購買消費與互動交流的最關鍵作業，所以在此系統作業過程中，有必要對顧客進行服務品質要求水準之調查，以為規劃設計服務品質標準之參酌。一般而言，休閒行銷管理者必須針對顧客所關注的服務品質焦點加以調查，而Parasuraman、Zeithaml與Berry所發展之針對五個服務品質特性（實體性、可靠度、回應性、保證性與同理心進行評估）的服務品質調查表（SERVQUAL），乃是可供休閒組織與行銷管理者參考的一種工具。

而服務品質調查表對於服務品質缺口分析乃是方便的，因為休閒服務大多是無形的服務（人的服務、物的服務、心靈鼓舞的服務、資訊的服務），因此在服務過程中（含與顧客溝通、接觸過程）會產生認知與實際上的誤差（gap），而產生對於休閒服務品質認知上的負面影響（如**圖11-4**）。在**圖11-4**中可能發現有五個缺口，此五個缺口的分析乃是休閒組織與行銷管理者必須努力檢討、修正與改進者（如**表11-3**），以符合顧客之需求與期望，以及提高顧客滿意度。

(一)服務作業管理循環

某些成功的休閒／活動組織之領導者能夠身體力行，對服務作業品質管理

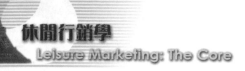

圖11-4 服務品質缺口分析

資料來源：A. Parasuraman, V. Zeithaml, & L. Berry(1990), *Delivering Quality Service*. New York: Free-Press, p.46.

表11-3 服務品質缺口分析與對策

缺口別	建議矯正預防措施
缺口1	1.瞭解顧客之需求與期望到底是什麼。 2.改進組織之服務作業管理程序。
缺口2	1.確認顧客真正的需求與期望是什麼。 2.發展服務作業管理程序，以設計符合顧客要求之服務。
缺口3	1.針對行銷與服務人員，予以服務作業管理程序之訓練。 2.並和行銷與服務人員溝通，以取得其對顧客要求之服務能夠明瞭。
缺口4	1.針對顧客經由行銷推廣與廣告宣傳認知差距予以瞭解。 2.並和顧客做溝通，以使其明瞭組織的服務品質標準。 3.必要時得修改行銷推廣與廣告宣傳之表達方式。
缺口5	1.設計謹慎的服務作業與推廣宣傳活動體制。 2.加強和顧客溝通。 3.加強訓練行銷與服務人員之行銷與服務作業水準與能力。

投下大量的時間與心力，他們把品質當作組織經營管理的首要任務，而且秉持高標準的要求，以及到現場巡訪查察的三現主義，所以其組織內的行銷與服務人員及相關部門全體人員，不得不由內心動起來，進而啟動堅強的執行力，共

同為做好全方位服務顧客、滿足顧客之服務作業品質管理活動，尤其第一線員工必須要接受組織文化與品質理念的教育訓練，使其具有「說、寫、做」一致的服務顧客行為與態度，同時管理者也能投入實際的服務顧客之環境中，瞭解顧客的需求與期望，並協助其員工與顧客，領導者更要能確立其組織目標，和管理者制定評估標準與激勵措施，如此一來，休閒組織當可在此展現活力的模式，乃稱之為服務管理循環（service management circle）（如**圖11-5**）。

(二)提升服務作業管理系統之顧客品質行動方案

休閒組織與行銷管理者有如下幾個方案可供參酌，作為擬定提升服務品質的行動方案：

1. 把顧客當作休閒組織的永久夥伴，其方法有：
 (1)瞭解顧客參與／購買休閒商品／服務／活動之動機。
 (2)試著與顧客互動，但是不宜一成不變流於形式。
 (3)讓顧客感受到休閒組織與全體行銷服務人員均很認真與誠心地服務。
 (4)經常蒐集調查顧客的意見／需求／期望。
 (5)遇有顧客抱怨、申訴或建議時，要及時、快速與認真的回應。
2. 徵詢內部員工對於改進顧客服務品質的看法。當然應先和顧客溝通與瞭解他們希望休閒組織與行銷服務的人員的服務品質之看法與要求，而後再與內部員工溝通，告知顧客的要求與期望，以及管理者的看法、所見所聞與要求改進之意見。
3. 制定組織的服務政策並由最高領導者宣示與帶頭執行。必須由最高領導帶頭聲明與力行，以帶動全體行銷服務人員的執行動能，更可吸引顧客

圖11-5　休閒組織服務管理循環

的認同與支持。

4.遴選優質的行銷服務人員與團隊。包括施予教育訓練、評估與考核，以及輔導與潛移默化行銷服務人員的服務能力與品質水準。

5.制定組織的服務品質目標。品質目標最好能夠具體化、數據化，使品質目標明確以供全體員工遵行。

6.訂定服務品質目標評核標準、評核措施與激勵獎賞措施。評估要以定期、不定期方式進行評核與監視量測服務品質績效狀況，而且要獎賞與懲罰分明與立即性，而懲罰可以再訓練代替。

7.確立評核後檢討與改進行動機制。檢討方法可運用QC七手法及ISO9001／14001的矯正預防與持續改進措施。

8.領導者與管理者不定期、不定時親自到服務現場查核服務現狀。包含瞭解顧客的新需求與期望、同業或異業競爭者的服務品質水準、員工服務品質績優者即時給予激勵等。

9.本行動方案乃是永續性的循環迴路，並沒有停止的時刻，必須追求顧客滿意與服務績效好還要再好之境界。

(三)服務作業的品質管理

服務應該包含有商品及其價格、形象與評估，以及休閒服務與休閒活動的感覺、感動、歡娛、自由、幸福、快樂等體驗價值在內的整體服務行為。休閒組織與行銷服務人員必須提供給顧客的是自由、自在、無拘、無束、歡娛、快樂、安心、感覺、感動、健康、美感、成長、學習等休閒體驗與效益。而休閒服務作業乃是藉由與顧客接觸、溝通、互動與交流過程，提供給予他們有關的服務價值，所以休閒服務乃是由服務作業的活動過程來提供顧客價值，以及經由休閒體驗過程而產生的顧客價值，而此兩者之服務作業品質更取決於兩個要素（即服務作業本身與休閒體驗），惟此兩要素乃是共存的（如**圖11-6**）。

◆服務作業的品質管理特質

休閒服務作業管理活動過程中，有可能因為休閒組織在規劃設計上或行銷服務人員的一個疏忽或缺點，而導致整個休閒行銷活動趨於失敗，甚至於嚴重到會影響到整個組織的生存。所以休閒服務作業只有兩種結果，其一乃是全盤皆贏，其二則是全盤皆輸，不太容易存在於輸或贏之間，這個特質就是行銷管理者不可不重視的品質管理特質。

圖11-6　以服務提供服務關係圖

◆體驗感覺並為顧客解決問題

　　Theodone Levitt提出「商品這個東西是不存在的」，為何會有此論點？乃是因為現代的休閒者／顧客會捨得花費成本來參與體驗／購買休閒商品／服務／活動，主要乃是顧客基於向休閒組織或行銷服務人員購買／參與體驗時所獲得的體驗之感覺或感動、休閒組織與行銷服務人員能夠幫顧客解決在參與體驗／購買過程中的問題，以及休閒組織與行銷服務人員能夠持續給予顧客之購買／參與體驗價值和為顧客提供解決問題對策等三大理由，所以顧客才會捨得花費其可支配所得前來購買／參與體驗休閒商品／服務／活動。

◆服務作業品質的策略方案

1.建構顧客至上以客為尊的品質經營理念並傳送給內部與外部顧客。

2.建構滿足顧客對服務品質要求之對策資訊庫。

3.建立對顧客的服務承諾並藉以表達組織之品質目標。

4.制定可供監視量測的服務品質標準，並由組織領導者帶頭向所有員工宣示執行決心，以形成組織的服務文化。

5.建立品質異常與顧客申訴抱怨處理作業標準（包含回應顧客與服務補償措施在內）。

6.建立與顧客接觸的具體改進措施，例如：

　　(1)站在本身即為顧客之角度所應該獲得的待遇與服務來服務與善待顧客。

　　(2)將顧客的需求與期望是否獲得滿足作為行銷服務人員的責任。

　　(3)行銷服務人員必須瞭解自己的工作任務並要努力服務顧客。

　　(4)將自己的優勢分享給予同儕，並主動支援服務顧客。

(5)行銷服務人員要樂觀，不要害怕顧客的挑剔或找碴。

(6)行銷服務人員要能夠與顧客進行有效溝通。

(7)行銷服務人員也要與同儕保持良性溝通等。

7.培養多行動少保證的作法，以做好顧客至上的服務，例如：

(1)從「不滿意的服務」體驗作為教育員工的起點。

(2)將顧客滿意正式列為組織的經營成本概念，以明確顧客服務政策。

(3)運用技巧、時間，與少數不滿意／挑剔顧客來創造服務顧客的滿意績效。

(4)多一點實際行動少一些口頭承諾。

(5)防止組織領導者「錯誤理念──講乙套做乙套或賭一下」的主導效果，凡是服務顧客的政策均要落實。

(6)組織與行銷服務團隊上下一體為建立服務顧客的服務文化而努力。

(7)建立完整、周延、具體有效的顧客滿意作法。

(8)服務品質與績效評核需要與激勵獎賞／懲罰措施配合運用。

(9)避免只以業績達成率為服務的唯一追求目標。

(10)品質異常改進工具與教育訓練要持續實施。

(11)秉持ISO9001／14001之持續改進精神，追求好還要再好的服務品質，與高度的顧客滿意度、顧客忠誠度、顧客再回流參與／購買率。

三、休閒服務作業流程分析

休閒服務作業流程分析，乃是將乙套完整的服務作業系統分解為數個服務作業項目，而後再將每一個服務作業項目依照時間順序與服務先後次序予以串聯而成；或是將每一個服務作業項目另行訂定標準作業流程，以為服務作業系統得以更易明瞭與更徹底，避免服務失誤或延遲的發生；或是藉由服務流程的制訂，以協助顧客參與服務的作業（林清河、桂楚華，1997）。

(一)服務流程圖

服務流程圖（service flowchart）也稱服務循環圖（service cycle chart），乃是提供給行銷服務人員在提供服務的同時，不會因為失誤、誤認顧客關注焦點、不清楚服務先後次序或不熟悉服務作業SOP，以至於造成服務品質異常或是顧客無法充分體驗，引起顧客抱怨，而加以建立的服務步驟，以形成清晰而明確的服務流程與次序（如**圖11-7**）。

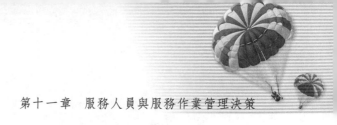

一、顧客電話預約作業流程

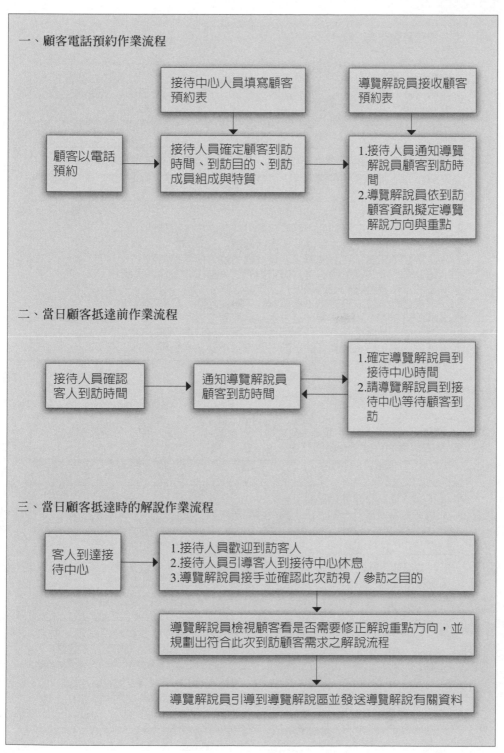

```
                    ┌──────────────────┐      ┌──────────────────┐
                    │ 接待中心人員填寫顧客 │      │ 導覽解說員接收顧客  │
                    │ 預約表             │      │ 預約表            │
                    └────────┬─────────┘      └────────┬─────────┘
                             │                         │
                             ▼                         ▼
┌──────────┐     ┌──────────────────┐      ┌──────────────────┐
│ 顧客以電話 │ ──▶ │ 接待人員確定顧客到訪 │ ──▶ │ 1.接待人員通知導覽  │
│ 預約      │     │ 時間、到訪目的、到訪 │      │   解說員顧客到訪時 │
└──────────┘     │ 成員組成與特質      │      │   間              │
                 └──────────────────┘      │ 2.導覽解說員依到訪  │
                                           │   顧客資訊擬定導覽  │
                                           │   解說方向與重點    │
                                           └──────────────────┘
```

二、當日顧客抵達前作業流程

```
                                            ┌──────────────────┐
                                            │ 1.確定導覽解說員到  │
                                            │   接待中心時間     │
┌──────────┐     ┌──────────────────┐      │ 2.請導覽解說員到接  │
│ 接待人員確認 │ ──▶ │ 通知導覽解說員      │ ◀──▶ │   待中心等待顧客到  │
│ 客人到訪時間 │     │ 顧客到訪時間       │      │   訪              │
└──────────┘     └──────────────────┘      └──────────────────┘
```

三、當日顧客抵達時的解說作業流程

```
┌──────────┐     ┌──────────────────────────────┐
│ 客人到達接 │ ──▶ │ 1.接待人員歡迎到訪客人          │
│ 待中心    │     │ 2.接待人員引導客人到接待中心休息  │
└──────────┘     │ 3.導覽解說員接手並確認此次訪視／參訪之目的 │
                 └──────────────┬───────────────┘
                                │
                                ▼
                 ┌──────────────────────────────┐
                 │ 導覽解說員檢視顧客看是否需要修正解說重點方向，並 │
                 │ 規劃出符合此次到訪顧客需求之解說流程          │
                 └──────────────┬───────────────┘
                                │
                                ▼
                 ┌──────────────────────────────┐
                 │ 導覽解說員引導到導覽解說區並發送導覽解說有關資料 │
                 └──────────────────────────────┘
```

圖11-7　導覽解說作業流程圖

325

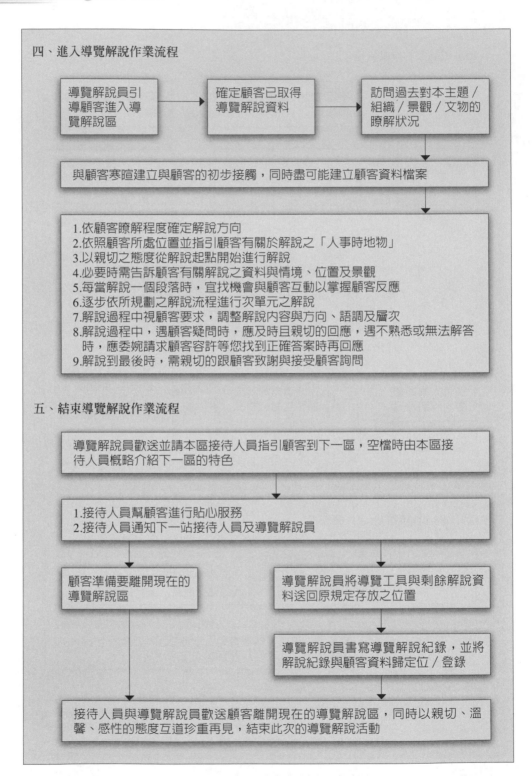

四、進入導覽解說作業流程

| 導覽解說員引導顧客進入導覽解說區 | → | 確定顧客已取得導覽解說資料 | → | 訪問過去對本主題／組織／景觀／文物的瞭解狀況 |

與顧客寒暄建立與顧客的初步接觸，同時盡可能建立顧客資料檔案

1.依顧客瞭解程度確定解說方向
2.依照顧客所處位置並指引顧客有關於解說之「人事時地物」
3.以親切之態度從解說起點開始進行解說
4.必要時需告訴顧客有關解說之資料與情境、位置及景觀
5.每當解說一個段落時，宜找機會與顧客互動以掌握顧客反應
6.逐步依所規劃之解說流程進行次單元之解說
7.解說過程中視顧客要求，調整解說內容與方向、語調及層次
8.解說過程中，遇顧客疑問時，應及時且親切的回應，遇不熟悉或無法解答時，應委婉請求顧客容許等您找到正確答案時再回應
9.解說到最後時，需親切的跟顧客致謝與接受顧客詢問

五、結束導覽解說作業流程

導覽解說員歡送並請本區接待人員指引顧客到下一區，空檔時由本區接待人員概略介紹下一區的特色

1.接待人員幫顧客進行貼心服務
2.接待人員通知下一站接待人員及導覽解說員

顧客準備要離開現在的導覽解說區

導覽解說員將導覽工具與剩餘解說資料送回原規定存放之位置

導覽解說員書寫導覽解說紀錄，並將解說紀錄與顧客資料歸定位／登錄

接待人員與導覽解說員歡送顧客離開現在的導覽解說區，同時以親切、溫馨、感性的態度互道珍重再見，結束此次的導覽解說活動

（續）圖11-7　導覽解說作業流程圖

　　服務的現場乃是服務的核心，而服務接觸點（service encounter）則是決定顧客是否滿意，以及顧客是否願意與休閒組織維持長期／夥伴關係的重要核心服務焦點所在。服務流程圖乃是將服務作業活動中的各個步驟與次序予以明確繪製出來，以及將各個步驟的責任人員與相關人員、設施設備加以繪製呈現，其目的乃在於提供或協助各個行銷服務人員正確的掌握住服務接觸點，以及掌握到各種可能的顧客抱怨、服務品質異常、風險危機等可能的發生之事件。但是服務流程圖的每一個程序與流程並不是一成不變的，而是要依照休閒場所與設施設備、休閒活動、組織的服務文化定位、休閒產業環境競爭變化、顧客休閒需求變化等因素而做調整，方能符合顧客的期望與要求，以及防止服務流程的失誤或缺失。

(二)服務藍圖

　　服務傳送系統乃是可以利用視覺圖形（即服務藍圖）來繪製，並依此來進行服務（Shostack, 1985），服務藍圖（service blueprint）可以檢視服務的過程，也就是先用簡單的流程圖以為說明／描述服務作業流程，再針對各個單項作業項目／過程指出服務提供者可能會失誤的地方，這裡有系統的點出可能的失誤點，就是服務提供者／行銷服務人員可以加以防範／預防的焦點。

　　服務藍圖（如**表11-4**）乃是指引行銷管理者如何在組織的服務政策指引之下，將本身組織的服務加以定位，並據以擬定出有關的作業標準，並與顧客短暫性接觸過程中盡量避免失誤的發生，以為確保服務品質的提升。

表11-4　導覽解說服務藍圖（部分）

	服務次序	W	W	W	W	W
	服務標準	1.預約	2.停車服務	3.等候解說	4.引導就位	5.導覽解說
前場	服務標準	回覆快速 答詢內容	等候時間 親切引導	等候時間 答詢內容	服務時間 準時引導 服務內容	準備定位 導覽解說
	物理證據	聲音與語調、友善態度、引導停車、人員服裝儀容、停車場設施。	等候區茶水、化粧室、接待員、解說員、解說資料。	解說員、解說資料與道具、解說場地與設施、顧客。	解說服務、解說員服裝儀容、解說場地與設施、解說資料與道具、顧客。	

（續）表11-4　導覽解說服務藍圖（部分）

		互動線				
前場	服務人員	F接受預約、確定時間日期、聯絡解說員、傳遞預約表。	歡迎顧客、停車指揮、聯絡接待員。	歡迎顧客、販售門票給收據、分發園區摺頁與解說資料、通知解說員。	接待員引導、解說員就位、歡迎顧客、準備解說員資料與道具、引導參訪。	F解說服務、引導顧客移動、問題Q&A、補充資料、操作解說道具。
		可見線				
	服務人員	檢視顧客需求、分析顧客屬性、填入預約表並傳送給解說員。	引導停妥車輛檢視上鎖。	準備好解說資料給接待員/解說道具給解說員、檢視解說區設施。	協助接待員分發解說資料與調整解說道具、協助解說員引導顧客就位。	解說員進行顧客需求確認、開始解說服務、解說中間作Q&A、協助顧客。
		內部互動線				
後場	支援服務	維護通信與電腦、網路預約系統。	停車場維護保養。	等候區5S整理整頓、設施設備與場地維護。	解說場地整理、維持解說設施與道具、解說資料準備。	解說SOP與資訊補充、解說場地五S整理、解說道具維護。
		內部線				
	資訊服務	資料庫（CRM）的建立與維護。	容量預估與保留、顧客資料建檔。	新穎資訊蒐集與建置並傳送給解說員。	提供前波顧客預計所需時間以利安排解說服務。	建立顧客新的建議、需求與問題資料庫。

※註：W表示等候點，F表示失誤點。

第十一章 夥伴關係管理與顧客管理決策

Leisure Marketing Feature

行銷程序乃在於藉由創造及傳遞卓越的顧客價值以建立緊密的顧客關係，以及抓住顧客的價值報酬率。創造與傳遞顧客價值的結果乃在於穩住與提升顧客忠誠度、保留顧客、市場占有率、顧客占有率、顧客權益。夥伴關係行銷與顧客關係管理乃是要審視其顧客群的差異性而加以妥善的規劃設計與推展，所謂的不同的顧客型態就需要有不同的顧客關係管理策略，以期達到與適當的顧客建立適當的關係，如此才能達成長期的夥伴關係。

▲一起歌唱從土地長出來的歌

用對音樂的熱情來回饋與學習，在社區教導基礎的
樂器使用技巧，然後一起認識社區，共同來找尋家
鄉的旋律、音樂素材，用音樂創作勾勒對社區的凝
視，用音樂細說村落的從頭，用音樂點亮鄉村無限
希望。一起歌唱從土地長出來的歌，是在地的、參
與過的、熟悉的、熱情的歌曲，點燃年輕人們對鄉
村的喜愛與情懷，呼喚鄉村青年與父老們的信心與
尊嚴，重構鄉村的圖像。（http://www.wretch.cc/blog/
musiccountry/18212970）（照片來源：大雪山協會王
子壬）

麗池卡登飯店（Ritz-Carlton）之所以吸引顧客進住，乃是麗池卡登飯店之房間提供給顧客超奢華的物質享受，以及優質的服務水準，因而獲得顧客的青睞。諾斯壯百貨公司（Nordstrom）同樣全心全力地投入顧客，因而在高檔百貨公司中得以出類拔萃。這些成功的吸引顧客不捨花費而樂於接受他們服務個案，乃是他們能夠保證「多走一哩路」的服務水準，因為他們已經將其企業組織打造成為「所有員工均注重以客為尊」的行為，也因為他們奉行了如下四大原則（Robert Reppa & Evan Hirsh, 2007）：(1)創造以客為尊的文化，強調服務為首要價值觀；(2)挑選優異行銷服務人員，而且認知到沒有顧客至上意向的人是無法訓練成為優質的行銷服務人員；(3)不斷地訓練行銷服務人員，以強化他們熟悉商品／服務／活動與行銷服務流程，並強化組織的價值觀；(4)有系統地評核以客為尊的行為，並採取激勵獎賞措施以提高行銷服務產出品質。

休閒產業的行銷也是要不斷精進的，在數位時代的行銷已經跳脫了過去注重短期顧客關係的行銷方式，已實質轉變為要注重長期的夥伴關係管理之關係行銷。即使如麗池卡登飯店、諾斯壯百貨公司一樣，也應該要深入瞭解到要想使企業組織永續經營，不能只依靠不斷地開發新顧客而已，而是必須要與現有的顧客、上游的供應商、中間商及組織內部員工之間，建立並維持長期的、忠誠的、互惠的夥伴關係。也就是在創造顧客價值及建立強而有力的顧客關係之同時，行銷服務人員必須體認到他們乃是無法獨立完成的，而是必須要與許多的行銷夥伴密切合作，必須建構良好的夥伴關係管理（partner relationship management）體系與工作。同樣的，休閒行銷服務人員為了創造更多顧客價值而與其組織內部夥伴與外部夥伴的合作環境已告產生了，這就是休閒組織與行銷管理者必須深切瞭解者。

 ## 第一節　夥伴關係行銷與顧客關係管理

台灣中部地區一家知名的塑膠容器製造公司，其自動化、高科技的顧客資料庫強化了該公司與顧客之間的關係。該公司擁有大約5,000家顧客，其中又以小型與微型企業顧客居多，每個月大約有1,500家顧客與該公司有交易記錄，而這些顧客資訊則完全建檔於電腦的顧客資料庫中。該公司行銷服務人員只有八名女性業務代表，在面對顧客問題回饋、顧客服務要求與銷售訂單交易談判問題當中，只要顧客一通電話，就由業務代表透過顧客資料庫的運用，即能立

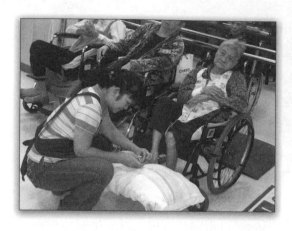

◀志工時間投資　未來照護有保障

志工人力時間銀行是為了鼓勵人們在自己有能力服務他人時，先存入服務的時數，有朝一日自己年老或需要時，就可以從中提領出服務的時數。藉此建構一個老人照護社區化、「我為人人，人人為我」的支援社會體系，減輕一般家庭照護老人的負擔。現有提供志工人力時間銀行服務者：財團法人老五老基金會、傳神居家照顧協會、弘道老人福利基金會。（照片來源：埔里農會基金會林伯馨）

刻給予顧客高優質的服務，因為該公司曾經在亞洲地區成為該業種的標竿企業（雖然2008年在不景氣洪流中，加上家族鬥爭而發生跳票的經營危機，但仍值得予以提出來與讀者分享）。

關係行銷乃是休閒組織與其顧客、上游供應商、內部員工及其他的事業夥伴，發展與維持長期均衡互惠的關係，並達成行銷目標。關係行銷也是在多重服務的休閒組織中，為吸引、維持與強化和顧客之間的關係之活動（Berry, 1995），所以關係行銷之目的乃在於創造更有效的顧客接觸方式，經由提供商品／服務／活動之規劃設計、研究製造、行銷上市等過程的企業活動，將可以和顧客發展出一種持續的關係。而這些企業活動更會直接、間接影響到一個休閒組織關係行銷的成敗。

一、休閒組織的關係行銷運用

Berry與Parasuraman（1991）提出關係行銷有三種關係層次：

1. 財務結合層次，也就是行銷服務人員與顧客之間的業務交易行為，甚至包括組織與其股東之間的合資或投資行為在內。
2. 財務與社交結合層次，休閒組織除了與顧客進行財務往來之外，尚會處理公司旅遊、年終尾牙、假日運動休閒或餐敘等聯誼活動。
3. 社交與結構結合層次，乃泛指股權的交換與購買，以至於策略聯盟之廣義社會結構關係，也就是當關係行銷層次越高時，顧客化程度將會越為升高，此時休閒組織與顧客之關係將會更為緊密。

　　與內部顧客、外部顧客及事業夥伴建立長期的夥伴關係，有三個基本步驟（Louis E. Boone & David L. Kurtz, 2001）：首先，休閒組織必須利用3C科技建立完整的顧客資料庫，以為休閒組織蒐集目前及潛在顧客的各類資訊與資料；其次，經過顧客基本資料的分析，將會對於其目前及潛在顧客的休閒行為、方式及參與體驗之習慣或主張有所瞭解，進而修正其行銷組合策略，更進步一為顧客提供差異性、個性化的休閒資訊與休閒服務；最後，行銷管理者經由行銷評估其組織與顧客、其他事業夥伴之間的個別關係之成本與效益，以確保關係行銷得以成功。

(一)休閒市場的關係行銷重點

　　休閒產業大多販售無形的商品／服務／活動，所以休閒組織的關係行銷重點，乃在於顧客關係管理，強調顧客的終身價值，並與顧客建立長期夥伴關係。休閒關係行銷強調的是與其內部顧客、外部顧客及其他事業夥伴間的合作，其夥伴關係與傳統關係相比，乃在其講究與顧客建立長久、持續的夥伴關係，而不是僅在於一次交易的互動關係（如圖12-1）。基本上，共創品牌（co-branding）、共同行銷（co-marketing）、策略聯盟（strategic alliance）等現代行銷概念，均是關係行銷的運用，而這些必須經常且持續地維持發展與增強之長期關係的情境，就是關係行銷與顧客關係管理的重要著力點之所在。

　　休閒組織的關係行銷例子相當多，諸如：

1.運動健身俱樂部以會員制與其顧客建立長期夥伴關係，顧客每隔一段時間即會到俱樂部進行健身活動。

2.職業球類聯盟，則以球迷與明星球員建立長期支持的夥伴關係，遇有公

圖12-1　以品牌創造特色的實例

資料來源：Louis E. Boone & David L. Kurtz（2001），陳慧聰，何坤龍、吳俊彥譯（2001）。《行銷學》（第九版）。台中：滄海書局，頁205。

益活動或比賽活動，則球迷自然會到場支持其球隊或明星運動員。

3.美麗產業的顧客服務人員每隔一段時間就會主動聯絡顧客，提供新的美容美體新知，或叮嚀顧客需要注意之事項，以和顧客建立長期關係。

4.主題遊樂園定期將園區資訊、新商品／服務／活動資訊、回饋顧客活動資訊傳遞給顧客，乃是要吸引、維持與增強和顧客間的關係。

5.動物園在網路上建置Blog社群，長期保持與顧客維持互動交流的緊密關係，其目的乃在吸引、維持與增強和顧客之間的關係。

(二)關係行銷與顧客導向的休閒組織

二十一世紀的休閒市場中，行銷與顧客的口味產生了相當激烈的變化。在以往，任何休閒組織一旦決定了休閒商品／服務／活動之後，顧客只有購買／參與體驗或不要購買／參與體驗的選擇，對於其休閒功能、價值、感受與效益，顧客大多沒有表達意見的空間。然而在現今的講究多樣選擇、感情與感動的體驗、客製化的商品／服務／活動設計、顧客參與的需求等潮流下，休閒組織與行銷管理者已經扭轉為「以顧客為導向」的行銷與經營理念，講究如何吸引、維持與增強和顧客的關係，以及建立顧客之間的均衡互惠與信任合作關係，企圖從顧客處獲取高顧客忠誠度、高顧客回流購買／參與率、提高顧客權益（如**表12-1**）。

由於交易式行銷中，組織／行銷服務人員與顧客之間的關係是短暫而局部的，當休閒顧客前來購買／參與體驗完成之後，休閒組織／行銷服務人員與顧

表12-1　傳統交易行銷與關係行銷策略之比較

策略特質	交易式行銷	關係行銷
時間導向	一次交易完成或短期關係	持續、長期的互動關係
休閒組織的行銷目標	只希望能吸引顧客前來購買／參與，完成交易即可	不但要求完成交易，更要求強調如何維持和增強與顧客之間的關係
顧客服務的重視程度	只重視客訴抱怨之處理，至於其他顧客服務較不重視	相當注重如何服務顧客與滿足顧客的需求與期望
顧客接觸的頻率	低度到中度接觸	高度接觸且相當頻繁
顧客忠誠度	低的顧客忠誠度	高的顧客忠誠度
與顧客的互動交流情形	一般性的與顧客保持互動交流，惟大多偏向於品質異常處理與衝突管理	採取多元管道的互動交流，且以取得維持與增強和顧客之間的信任合作關係
顧客服務品質之產出	大多講究標準化的服務品質	講究標準化服務品質之外，尚努力建立客製化服務品質，企圖建立全面品質管理制度來服務顧客

客之間的關係也告結束，雙方少有所謂的社會性互動交流關係。例如：當你觀光旅遊到某個購物中心購買完成之後，一旦你的旅遊行程結束，很可能就會仍然回到你熟悉的傳統市場或大賣場去購物，而在旅遊過程中的購物中心的購物經驗乃是一次偶然的交易，對於日後的購物行為應該是沒有影響的。

　　所以休閒組織與行銷管理者必須將以往短視的行銷概念予以捨棄，而是要以更為開闊的視野來經營行銷活動。這就是我們呼籲現代的休閒組織與行銷管理者必須建立以顧客為導向的關係行銷之理由，因為在關係行銷活動中所培養出來的顧客與休閒組織、行銷服務人員的關係，乃是全面性、長久性與均衡互惠的關係。在關係行銷中，行銷服務人員與顧客之間會有相當頻繁的社會性互動，或許有些組織或行銷管理者會擔心其行銷服務人員與顧客間的長期、頻繁社會性互動，可能會因為行銷服務人員的流動而造成顧客的流失；然而行銷管理者與休閒組織應該深切認知到社會性的互動將會有助於整個休閒組織對顧客服務的全面性服務，更是有助於提升顧客滿意、顧客回流率與顧客對休閒組織的信心，而有助於顧客與休閒組織的長久關係之建立。再說，一個具有卓越經營理念的休閒組織與行銷管理者，更應該秉持行銷服務人員即為內部顧客之理念，而全力建構內部的卓越領導、社會性互動與激勵獎賞制度，使員工得到滿意，進而使行銷服務人員樂於與顧客進行合作關係的互動，同時會在整個組織的服務政策指引下，對於組織的滿意度與忠誠度將促使休閒組織、顧客與員工之黃金三角關係更為穩固。

(三)與適當的顧客建立適當的關係

　　關係行銷的目的，乃在於與顧客發展出特殊緊密的聯繫。關係行銷是建構在休閒組織對顧客的全面承諾，這些承諾就是要信守對顧客的承諾，並建立與顧客的長期、適當的關係，其目的乃在於顧客權益（customer equity）的建立。顧客權益依Armstrong與Kotler（2005）定義為「整個休閒組織的顧客其終生價值之加總，也就是對休閒組織具有忠誠度及獲利性愈多的顧客愈多，也就會促進該休閒組織愈多的獲利。」

　　休閒組織與行銷管理者必須妥適管理其顧客權益，並盡力使之最大化。雖然忠誠度高的顧客往往是會創造休閒組織的獲利，只是並不是每一個有忠誠度的顧客都值得休閒組織去營造／投資緊密的顧客關係，因為某些有忠誠度的顧客並無法為休閒組織創造利益；相反的，有些沒忠誠度的顧客卻是會為休

閒組織帶來利潤的。所以，休閒組織必須選擇適當的顧客來建立適當的關係，Armstrong與Kotler（2005）提出的四種顧客關係分群，將可帶給休閒組織與行銷管理者某些策略選擇之參考（如**表12-2**）。

這個顧客關係分群乃在提供休閒組織思考建立顧客關係時，應該確立「依照顧客的潛在獲利性來分類顧客與管理顧客關係」之原則，也就是不同的顧客型態需要不同的顧客管理策略，這樣的策略原則，乃在於指引休閒組織與行銷管理者是否要在其顧客身上投注相當的人力、物力與財力之決策依據。當然休閒組織與行銷管理者可以經由外部行銷策略，對其顧客、供應商與其他事業夥伴提出各項承諾或保證。而顧客則可經由這些承諾而對休閒組織之商品／服務／活動的功能或品質有所正確的期待。但是休閒組織與行銷管理者對其顧客的承諾也必須要是可以實現的，而且也相互一致的；否則誇大不實或根本無法實現的承諾，會造成顧客的失望，導致離開該休閒組織。

任何休閒組織在進行外部行銷對其顧客有所承諾之時，也必須一併致力於內部行銷，以凝聚所有行銷服務人員（包括前場與後場員工在內）的向心力與服務熱誠，才能促使承諾得以實現。時下流行的神秘訪客（mystery guests）乃是讓其針對行銷服務人員在顧客購買／參與體驗過程中可能遭遇的問題予以調查，並協助他們解決有關的問題；甚至於神秘訪客可能扮成顧客，再針對可能的問題進行對行銷服務人員的服務要求，也就是社會上俗稱的「奧客」，其目的乃在於檢視休閒商品／服務／活動上市行銷時，有關的行銷服務人員是否已做好實踐承諾的各項準備（如服務行為、服務態度、服務禮儀、服務形象、服務績效等）？是否已具備完成履行承諾於服務作業流程之中？是否具備與顧客建立長期夥伴關係之能力與行動？

表12-2　顧客關係分群

		所投射出的顧客忠誠度	
		短期顧客	長期顧客
潛在獲利性	高獲利性	蝴蝶型顧客關係：休閒組織的商品／服務／活動和顧客需求之連結有一定的適配度：高獲利性的潛能。	忠實朋友型顧客關係：休閒組織的商品／服務／活動和顧客需求之連結相當密切：有最高的獲利潛在性。
	低獲利性	陌生人型顧客關係：休閒組織的商品／服務／活動和顧客需求之連結並不密切：最低的潛在獲利性。	戀棧不去型顧客關係：休閒組織的商品／服務／活動和顧客需求之連結並不密切：低獲利性的潛能。

資料來源：Gary Armstrong & Philip Kotler著（2005），張逸民譯（2005）。《行銷學》（第七版）。台北：華泰，頁33。

二、休閒關係行銷與顧客關係管理

如前所述，對顧客做出承諾，必須先做好內部行銷，並且要在顧客參與體驗或購買消費之過程中，確實做到其商品／服務／活動所承諾的價值、功能與品質，這乃是關係行銷的三個基本步驟（Louis E. Boone & David L. Kurtz, 2001）。同時曾光華（1995）指出「關係行銷強調的是利用多元化、個人化的溝通方式，和個別消費者／顧客發展長期互惠的關係聯絡網路。關係行銷有三個中心思想：(1)注重與顧客／消費者發展長期互惠的關係網路；(2)針對的對象為個別的顧客／消費者；(3)注重以多元化與個別化的溝通方式，並和顧客／消費者建立關係。」

(一)關係行銷的連結方式

Louis E. Boone與David L. Kurtz（2001）提出關係行銷過程中，除了承諾之外，交易／買賣／顧客與提供者雙方應該還要發展出情感層面的四大連結（如**圖12-2**），也就是：

1.感情因素的連結。
2.對角色的神入或感情的移入。
3.均衡互惠、相互讓步與各取所得。
4.遵守承諾、相互付出。

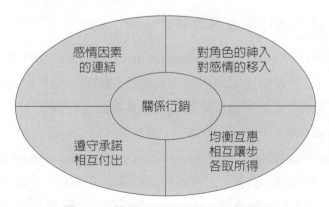

圖12-2　關係行銷的四個情感層面

資料來源：Louis E. Boone & David L. Kurtz（2001），陳慧聰等譯（2001）。《行銷學》（第九版）。台中：滄海書局，頁214。

(二)深淺程度不同的關係行銷

Berry（1995）曾將服務業的關係連結（結合）分爲三種層次：

1.以金錢財務性爲連結基礎的第一層次關係行銷。
2.以社會性互動爲連結基礎的第二層次關係行銷。
3.以結構性互補爲連結基礎的第三層次關係行銷。

這三個層次乃是關係行銷學者大致上均認同的理論，胡政源（2007）將中外學者的理念整合在一起，也就是將各種服務績效變數分爲三種關係連結構面，其分類與所屬服務績效變數爲：

1.財務性／經濟性，主要乃包括相對競爭的價值。
2.社交性／反應性，主要包括容易瞭解顧客參與／購買之需求，能快速回應顧客參與休閒建議、能快速回應顧客報名／預約、能快速處理報到與費用問題、能快速回應顧客的諮詢、便利達成顧客參與／購買的服務、便利達成顧客的休閒體驗，以及便利地納入顧客關係管理範疇之中。
3.結構性／合夥關係，包括提供各種休閒商品／服務／活動計畫以供顧客選擇，有優質與貼心服務的行銷服務團隊提供顧客各項休閒服務、有安全方便與自由的設施設備以供顧客選擇、完整的內部員工滿意之人力資源管理制度以培養優質顧客服務，將顧客納入夥伴關係的範疇以提供完整的服務。

(三)顧客關係管理的意義與重要性

顧客關係管理（customer relationship management, CRM）就是關係行銷，其主要意涵乃在於協助休閒組織找出有價值的顧客，並與顧客建立關係，以及有效的管理顧客關係；也就是繼續與顧客維持良好關係，並使其組織獲利（Stone, Woodcock & Wilson, 1996）。麥肯錫（Mckinsey）公司認爲「顧客關係管理應該是持續性的關係行銷（continuous relationship marketing, CRM），以尋找對組織最有價值的顧客。」我國經濟部商業司則指出「顧客關係管理乃技術性之策略，將資料驅動決策，轉變爲商業行動，以回應並期待實際的顧客行爲。從技術觀點來說，顧客關係管理代表必要的系統與基礎架構，以擷取、分析與共享所有組織與顧客之間的關係。從策略角度來說，則代表是一個過程，

338

用來評估與分配組織的資源，給予那些可為組織帶來最大利益的顧客關係活動。」（胡政源，2007）我國資策會則認為「e世代的CRM是以顧客需求為核心的關係行銷，結合資訊科技與網路的運作加速實現與顧客關係的知識管理，其基本循環模式從顧客資料取得、萃取、轉化為可用的知識。並適時透過管道與合適商品與顧客互動，以達成或超過顧客最滿意之目的。同時要持續不斷地開創、修正、執行與顧客之間的互動（胡政源，2007）。

　　因此，我們可以將顧客關係管理看做關係行銷、終身價值行銷、忠誠行銷、一對一行銷，其主要目的乃在於使企業組織創造出長期與顧客相互獲利與互惠互利之夥伴關係，並發展出忠誠關係以獲致利潤（陳澤義，2006）。所以，發展顧客關係管理的重要性在於：「開發新顧客的成本將遠高於維繫舊有顧客的成本支出（Jones & Sasser, 1995），休閒組織更應當由傳統的創造顧客前來參與／體驗，轉換為與顧客建立關係，Heskett、Sasser與Schlesinger（1997）更明白指出「只要降低顧客的品牌轉換率5%，經由服務價值鏈將可增加25%以上的利潤」。

三、休閒組織的關係行銷行為

　　如上所述的關係行銷會讓行銷更有效率，例如：留住既有顧客、減少大量的行銷浪費與鼓勵顧客做許多行銷服務人員的工作等。而休閒組織的關係行銷行為，乃為休閒組織與行銷服務人員為維護與增進和顧客之間的關係，所採取的關係接觸行為，同時這個行銷行為乃是左右關係品質的重要先行變數（Crosby, Evans & Cowles, 1990）。一般而言，關係行銷行為應包括有：

1. 接觸程度（contact intensity）：乃指行銷服務人員為其組織之行銷目的，直接面對面或間接方式與顧客相互溝通的頻率或持續溝通的時間之程度。
2. 相互揭露（mutual disclosure）：乃指說真話與顧客進行溝通，以取得顧客的互惠或回應，而此溝通方式休閒組織可以正式／非正式分享予顧客有關休閒商品／服務／活動之資訊。
3. 合作意圖（cooperative intentions）：乃指休閒組織／行銷服務人員與顧客之間的努力朝向互助互惠合作之意圖。

一般常見的關係行銷行為包括（陳澤義，2006）：

1. 直接郵寄（direct mail）：會促進與顧客的聯繫、增加發現顧客的可能性、強化掌握顧客休閒行為的可能性，以及清楚界定休閒組織與行銷服務人員和顧客間的彼此角色。

2. 優先對待（preferential treatment）：可以促使休閒組織強化注意到顧客的基本需求（如優先進場、服務自動升級、VIP卡服務），而給予各個顧客選擇性的差別服務，如此將可使有價值與忠誠度的顧客感受到知覺優先對待之需求的滿足，此將可導致越高的知覺關係投資（Wulf, Schroder & Iacobucci, 2001）。

3. 個性化溝通（interpersonal communication）：強調休閒組織／行銷服務人員與顧客之間的溝通乃依據顧客分級而有所謂的主要顧客做主要溝通、次要顧客做次要溝通，如此將可促進顧客對休閒組織／行銷服務人員的熟悉度、友誼與社會支持感（Berry, 1995）。個性化認知與品牌忠誠度，將可促進休閒組織／行銷服務人員與顧客之間的友誼式互動交流，以及表現出個人溫情（Crosby, Evans & Cowles, 1990）。而越高的知覺個性化溝通，將可促進越高的知覺關係投資（Wulf, Schroder & Iacobucci, 2001）。

4. 獎賞（tangible rewards）：乃指顧客對休閒組織／行銷服務人員所給予的可接觸利益（如價格優惠、特殊禮物、免費贈品、顧客忠誠紅利、小禮物等），越高的知覺有形獎賞，將會導致越高的知覺關係投資（Wulf, Schroder & Iacobucci, 2001）。

5. 人際關係（或人情）：也是影響關係行銷行為之溝通方式與層面的重要因素，尤其在東方世界裡更有所謂的人情關係勝於利益關係之說法。

6. 愛面子：這也是維繫社會和諧的關鍵力量，尤其在東方的社會裡更是將驕傲與自尊心、好勝心擺在決策的前面因素。

7. 不好意思：乃是顧客在其人際關係網絡中就會產生的一項關鍵力量，這個行為類型與愛面子乃是一體兩面，只是不好意思更是缺乏拒絕溝通與購買／參與／勇氣的最大殺手。

 第二節　管理與合作建立長期顧客關係

　　二十一世紀的休閒組織與行銷服務人員，應該要考量較傳統型的供應商－顧客關係（supplier-customer relationship）更廣泛的夥伴關係，也就是涵蓋供應商夥伴、內部夥伴、外部夥伴與顧客夥伴之間的關係。而這個關係網路或其延伸的關係理論、觀念與概念，更為許多著名學者所提出（如**表12-3**）。關係行銷最重要的也就是最優先的任務，乃是將焦點關係（focal relationship）擺在上述四種利益關係人之間與彼此間關係的管理之上。同時更應超越了單一買賣雙方的二元關係（Gummesson, 1999），並涵蓋了其他類型的組織關係。另外，在整體的行銷觀點上，毫無疑問的，顧客／市場乃是最重要的焦點，即使內部市場、轉介市場、供應商市場、員工（召集）市場與影響力市場也必須以顧客市場為核心（Christopher et al., 1991）

表12-3　關係類型與核心關係的類型

學者	顧客夥伴	供應商夥伴	內部夥伴	外部夥伴
Doyle（1995）核心公司與其夥伴	顧客夥伴	供應商夥伴	內部夥伴、員工、功能性部門、其他SUBs	外部夥伴、競爭者、政府、外部合夥者
Hunt & Morgan（1994）四種夥伴與十種關係	購買者夥伴、中間商、最終消費者	供應商夥伴、商品供應商、服務供應商	內部夥伴、事業單位、員工、功能性部門	平行夥伴、競爭者、非營利組織、政府
Christopher等人（1991; 1994）六種市場	顧客市場	供應商市場	內部市場、員工市場	轉介市場、影響力市場
Gummesson（1996; 1999）30Rs	典型的市場關係、典型的二元關係（顧客、供應商）、典型的三元關係（顧客、供應商、競爭者）、典型的網路關係（配銷通路）、特殊的市場關係、專職／兼職行銷服務人員、服務接觸人員、多頭的顧客與／或供應商、顧客間關係、親密與疏遠的關係、不滿意的顧客關係、獨占的關係、顧客即為會員、電子式關係、連體社會群帶關係（共生等）、非商業關係、綠色關係、法律為基礎的關係犯罪網路		共同的關係、利潤中心、內部關係、品質、員工、矩陣關係、行銷服務、所有權人／資本家	巨型的關係、人際／社會關係、巨型組織（如政府、聯盟）、知識關係、巨型的聯盟（如EU、NAFTA）、大眾媒體

資料來源：John Egan（2005），方世豪譯（2005）。《關係行銷》。台北：五南，頁198。

◀解說媒體的種類

解說媒體的種類如：
1.以物為解說媒體：解說牌（植物名牌、一般內容解說牌等）；視聽設備（幻燈片、錄音帶、影片、電視、錄影帶、電腦簡報系統等）；出版物（單張、摺頁、畫冊、手冊等）；自導式步道；自導式車道；陳列展示（標本、實物展示）等。
2.以人為解說媒體：以解說員導遊解說；解說員定點解說；現場示範表演；諮詢服務。（照片來源：德菲經營管理顧問公司許峰銘）

一、顧客關係管理的關係品質模式

依陳澤義（2006）的研究（如**圖12-3**）指出：關係品質會受到服務人員的專業知識、服務人員的道德行為、關係接觸行為（包括接觸頻率與關係持續時間）等，影響其行銷的績效與顧客未來互動的預期。

(一)顧客關係品質的中介變數

Morgan與Hunt（1994）所提出的關鍵中介變數（key mediating variables, KMV）模式，則將關係品質應涵蓋信任與承諾兩者中介變數，其中信任乃是引導承諾，而信任受到共享價值觀、溝通、投機行為之影響，承諾則受到共享價值觀、關係利益與關係終結成本的影響；另外信任則會影響到合作、良性（功能性）衝突、決策（不）確定性，承諾也會影響到合作、維持交往或離去傾向、默許（順從），這就是Morgan與Hunt的關鍵中介變數模型（如**圖12-4**），也是顧客關係管理中一項最有名的模式。

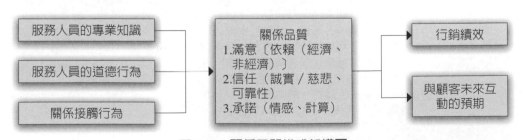

圖12-3　關係品質模式架構圖

資料來源：陳澤義（2006）。《服務管理》（第二版）。台北：華泰，頁323。

圖12-4　Morgan與Hunt的顧客關係管理之KMV模型

資料來源：陳澤義（2006）。《服務管理》（第二版）。台北：華泰，頁323。

(二)影響顧客關係品質的先行變數

依陳澤義（2006）的研究指出，共有十一項先行變數會影響到顧客關係品質；這十一項先行變數為：

1.行銷服務人員為維護與增進顧客關係所採取的關係銷售行為（relational selling behavior），包括有與顧客的面對面或間接方式與顧客溝通頻率，以及與顧客雙方的互助合作意願等。

2.行銷服務人員與顧客之間的接觸程度（包括與顧客的接觸頻率與關係持續時間）。

3.行銷服務人員站在顧客立場來思考「顧客感受到休閒組織對其價值／福利的貢獻與關心程度」的「顧客知覺支持」（perceived support for customer, PSC）（Bettencourt, 1997）。

4.休閒組織與行銷服務人員所提出的「服務具體化」，以為降低顧客的知覺風險與提高顧客購買／參與體驗的意願。

5.在行銷服務傳遞過程中，休閒組織與行銷服務人員對於顧客權利受損或客訴抱怨事件的採取補救措施，將可化解顧客的抱怨與索賠行動，進而促進顧客滿意之「關鍵事件補救」。

6. 休閒組織與行銷服務人員的「行銷倫理道德」將會左右到關係品質的滿意或不滿意，若有負面的不倫理、不道德行為出現，將會導致顧客對休閒組織或對商品／服務／活動的不信任。

7. 與顧客結束關係所需成本之「關係終結成本」（relational termination cost）更會影響到休閒組織與顧客之間的關係，此終結成本包括結束成本（如罰款、違約、重新締約成本）等。

8. 與顧客建立良好／夥伴關係所獲得的「關係利益」（relational benefit）乃是由理性與現實角度思考關係品質的問題。

9. 與顧客建立行為、目標是否相似價值觀念之「共享價值觀」（shared value）。

10. 與顧客的夥伴關係間有關的互動交流、接觸行為與自我揭露等「溝通行為」。

11. 對顧客短期採取的「投機行為」雖不是不倫理、不道德的行為，然而卻會被批評有欠公平、公正與公開。

(三)顧客關係品質的結果變數

顧客關係品質會影響到顧客的忠誠度與市場占有率，也會影響到顧客關係的持續時間（Crosby, Evans & Cowles, 1990）。

基本上，休閒組織與行銷服務人員在與顧客銷售行為過程中，任何單一事件的服務品質，均會對於其顧客關係品質之整體帶來影響，甚而對其顧客滿意度與市場占有率均會帶來影響。因為顧客關係品質會透過顧客本身所認知的滿意程度，進而影響到其對休閒組織與商品／服務／活動的實際休閒購買／參與體驗行為（即承諾、信任與忠誠度）。同時，休閒組織／行銷服務人員必須認知到「承諾與信任乃是長期性／夥伴關係，滿意度與依賴僅短期性關係而已（Ravaid & Gronroos, 1996），也就是休閒組織與行銷服務人員應要基於長期性／夥伴關係的原則，將顧客關係品質拉高，以促與顧客關係更為穩固，如此才能擴大市場占有率／市場競爭力。

顧客關係品質之結果變數，乃是銷售效果與未來持續互動的預期，由圖12-3中可以知道休閒組織必須在如何提高行銷績效／銷售效果，以及維持與具有正面貢獻的顧客發展長期／夥伴關係上努力建構與執行CRM，如此才能將CRM的價值與品質效果發揮出來。

二、顧客關係管理的經營

Kalakota與Robinson（1999）提出顧客關係管理有三個不同的階段：獲取（acquisition）、增進（enhancement）與維持（retention）。這三個階段有點類似顧客生命週期之三個階段：

1.獲取可能購買／參與體驗的顧客階段，乃是將休閒組織與商品／服務／活動的差異化、創新性與便利性予以行銷，以吸引新顧客。
2.增進現有顧客關係，藉由有效的休閒行銷策略與顧客服務，以穩固與強化和顧客間的關係，進而為休閒組織與商品／服務／活動創造有價值的利潤。
3.維持具有價值的顧客，乃藉由鑑別顧客的需求，給予眞正的滿足，將可獲得長期性且有獲利性的顧客關係。

然而上述顧客關係的三個階段乃是需要相互的影響關係，在面對不同顧客與商品／服務／活動之特性下，任何階段的策略改變，將會影響到其他階段的變動，也就是這三個階段乃是相互牽連的現象（胡政源，2007）。

(一)顧客關係管理的施行步驟

NCR公司助理副總裁Ronald S. Swift曾提出導入顧客關係管理的四大步驟為：(1)知識挖掘（knowledge discovery）；(2)市場行銷企劃（marketing planning）；(3)顧客互動（customer interactions）；(4)分析與修正（analysis & refinement）（劉玉萍，2000）。陳文華（2000）則提出顧客關係管理的七大施行步驟為：(1)決定顧客關係管理的目標；(2)瞭解改變目前的行銷手法中可能的障礙；(3)規劃調整組織與作業程序；(4)利用資訊科技技術分析找出不同特性的顧客族群；(5)決定如何經營不同顧客族群間之關係與規劃行銷活動；(6)執行顧客關係管理與行銷服務計畫；(7)監督評量與回饋等（如圖**12-5**）。

(二)顧客關係管理如何配合整體行銷策略

至於顧客關係管理要如何配合整體的行銷策略？休閒組織與行銷管理者必須充分瞭解到上述顧客關係管理／顧客生命週期的各階段之主要工作任務，同時更要認清「行銷思想是構成關係行銷觀念的基礎，而CRM是關係行銷不可或

圖12-5　顧客關係管理的推展步驟

資料來源：陳文華（2000）。〈運用資料倉儲技術於CRM〉，《能力雜誌》，第527期，頁 132-138。

缺的一部分」之概念（Roger Baran, Robert Galka & Daniel Strunk, 2008）。也就 是現代的休閒行銷功能／任務已不再集中在行銷部門，而是組織中的每一個人 （無論是前場或後場人員）均應該要有行銷與顧客服務概念，以及均能夠採取 行銷法則。而這個行銷法則就是以顧客為中心的焦點必須擴散到組織的各個部 門與人員，其顧客關係管理就應該循以下議題而與整體的行銷策略相配合：

1. 行銷活動涵蓋了行銷的策略規劃與執行、行銷與促銷、服務與管理、顧 客資料庫管理等業務範圍，此等業務並不僅是行銷部門與行銷人員的責 任與義務而已，更應該由直接面對顧客的直線人員來負責（祝道松等 譯，2008）。

2. 二十一世紀的行銷需要組成跨部門／功能的行銷服務團隊來共同執行， 才能將CRM的各項議題（軟體系統、硬體設備、技術運用、顧客關係管 理策略與執行方案等）有效加以管理與運用（祝道松等譯，2008）。

3. 顧客關係行銷將行銷與溝通規劃的層次拉高到品牌層次，藉由CRM建立 一個強而有力的品牌價值（如提供價值、節省時間、提供便利性、允許 客製化等），以融合組織系統與服務作業流程，使全體員工確實明白顧 客的個別與特殊需求（Temporal & Trott, 2001）。CRM的關係行銷已取代 傳統交易行銷，不但加入大量行銷與利基行銷元素，同時更強調與顧客 的互動交流新策略（祝道松等譯，2008）。

4. 在擬定顧客關係管理經營模式與策略時，應考量到如下幾項要點（張瑞 芬、張力元等，2007）：

 (1)休閒組織的整體組織策略是否與顧客價值一致？

 (2)顧客的策略是否與休閒組織之策略一致？（顧客策略之制定應考量：

對顧客區隔與需求的瞭解、瞭解顧客的貢獻程度與競爭者比較時的維繫顧客的競爭力如何、顧客與組織之間的雙贏關係是否建立、誰負責管理與維護顧客關係等）

(3)顧客關係管理之目標是否明確？

(4)組織的文化是否能達到顧客關係管理？

(5)行銷通路與商品／服務／活動管理是否相配合？

(6)組織是否擁有正確的技術性基本結構與能力來促進顧客關係管理與學習型組織？

5.顧客接觸中心已經成為組織的資訊新中心，並且轉變包括來自顧客也來自業務與管理的資訊樞紐（祝道松等譯，2008）。

6.顧客管理系統已經讓組織可以蒐集新型態的顧客資料，並建立新型態的市場區隔（祝道松等譯，2008）。

7.善用顧客關係管理策略的五大支柱（張瑞芬、張力元等，2007）：

(1)顧客資料描述。

(2)將顧客區隔為群組。

(3)研究顧客之產業及其關鍵力量。

(4)技術投資以提供顧客完善解決方案。

(5)對於個別顧客或顧客區隔服務處理的一致性。

8.建立最適化的CRM流程，諸如經由四大要素以建立最適化流程為（張瑞芬、張力元等，2007）：

(1)與顧客之互動。

(2)與顧客之聯絡。

(3)對顧客之瞭解。

(4)與顧客建立關係。

9.培養經營顧客關係管理的核心能力（張瑞芬、張力元等，2007）：

(1)尋找顧客的能力。

(2)辨識出最有價值顧客之能力。

(3)認識顧客的能力。

(4)與顧客保持良好溝通與聯繫的能力。

(5)確認顧客可以從組織得到其所要的客製化服務之能力。

(6)檢查顧客確實得到被允諾的商品／服務／活動之能力。

(7)留住顧客的能力。

(8)辨識最具成長潛力之顧客。

(三)顧客忠誠與關係管理

Uncles等人（2003）將顧客忠誠度定義為：「顧客對一特定組織之交易偏好承諾態度，常會購買／參與體驗其商品／服務／活動，並推薦給其親朋好友。」Tellis（1988）指出：「顧客忠誠度乃指顧客持續性或經常性的購買／參與體驗同一品牌的商品／服務／活動之行動。」Guest（1995）認為：「顧客在某段時間內對某一品牌的喜好不變，也是顧客對品牌偏好一致，即對該品牌具有忠誠度」。Frederick（2000）認為：「顧客忠誠度乃指正確顧客的信任，也即為爭取值得投資的顧客，並贏得顧客的承諾關係。」

◆顧客滿意—忠誠—利潤鏈

顧客滿意—忠誠—利潤鏈（satisfaction-loyalty-profit chain）（如圖12-6）乃是休閒組織想要建構顧客關係管理時需要深入瞭解者。因為顧客購買／參與體驗休閒組織所提供的商品／服務／活動時會有所期望與期待／要求，若其商品／服／活動績效與品質能夠符合顧客之預期或超出其預期時，顧客將會因而覺得滿意，甚而導致忠誠的顧客，如此將可為組織帶來更多更大的收益／價值。所以休閒組織與行銷服務團隊就應瞭解此一鏈結之間的相互關係與其關聯程度，如此對其顧客關係之管理與組織利益／價值，乃是具有相當的參考價值。

◆顧客滿意度與顧客忠誠度對CRM之關係

現代的休閒行銷市場乃是相當激烈競爭的，顧客滿意度與顧客忠誠度，乃是休閒組織保持競爭力的主要法則，良好的顧客服務已是現代休閒組織成為最

圖12-6　顧客滿意—忠誠—利潤鏈

資料來源：張瑞芬總編審，張力元等著（2007）。《顧客服務管理》（第二版）。台北：華泰，頁29。

佳企業的差異化策略工具。Kasper（1996）指出：「品牌忠誠度與顧客對商品／服務／活動之認知、商品滿意度有高度相關」；Reichheld與Sasser（1990）更認為：「顧客滿意會促使其顧客忠誠度提升。」所以休閒組織在經營CRM時，一方面要藉由顧客滿意度的提升，增加顧客忠誠度與維持狀況，另一方面要經由對顧客的有效掌握，以增加創造利潤的機會。

　　休閒組織應依據顧客服務策略而更動其組織結構與服務作業流程，並在組織內部形成共識，取得員工與顧客的一致支持，如此彈性因應顧客差異需求而運作為以顧客為中心的彈性組織。胡政源（2007）指出：「顧客關係管理乃引用資訊技術的輔助，整合組織功能、顧客互動管道，乃至於運用資料庫技術探求顧客需求，提高顧客忠誠與滿意」。休閒組織利用顧客分析找出顧客的休閒行為、忠誠度、潛在顧客與對組織有貢獻價值的顧客，以妥適分配組織的資源，並以不同的商品／服務／活動、不同的通路、不同的服務顧客方案、不同的促銷組合方案針對不同的顧客／市場區隔加以規劃，以達到滿足顧客的不同需求，並建立品牌知名度、提升顧客滿意度與顧客忠誠度，則是休閒組織導入CRM的最重要目標。

◆顧客忠誠方案

　　所謂的忠誠方案（loyalty programs）乃指的是如何吸引顧客、獎勵顧客重複購買／參與而推出的優惠方案。張瑞芬、張力元等（2007）指出導入忠誠方案的目的有：「(1)建立真正的顧客忠誠（包括態度忠誠、行為忠誠，並進而成為顧客所必須衷心仰賴者）；(2)短期立即的利潤；(3)中期與長期的利潤；(4)服務成本與顧客價值相結合。」他們並提出忠誠度層次（如**圖12-7**），以為強調CRM與行銷重點乃在於如何從顧客獲取（customer acquisition），轉向顧客保留（customer retention），維持住忠誠顧客與發展為長期夥伴關係已為當前重要課題。

　　基本上，顧客忠誠度的衡量方式大致上可分為：(1)經常性重複購買意願；(2)主要行為（如購買／參與時間、頻率、數量與保有時間）；(3)次要行為（如顧客是否願意公開推薦及口碑等行為）等三大類。而影響顧客忠誠度的重要因素（張瑞芬、張力元等，2007）則有轉換障礙（switching barriers）、費用（fees）、核心服務（core services）、形象因素（image factors）、其他因素（other）等五大因素。

　　至於顧客忠誠方案的管理，張瑞芬、張力元等提出三階段的互動循環模式（如**表12-4**）。

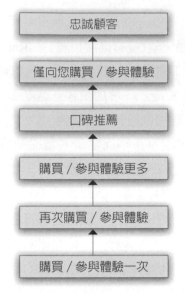

圖12-7　忠誠度的層次

資料來源：張瑞芬總編審，張力元等著（2007）。《顧客服務管理》（第二版）。台北：華泰，頁31。

表12-4　顧客忠誠方案管理的三階段互動循環模式

第一階段 設計顧客忠誠 方案	1.設計顧客忠誠方案的目的為提升商品／服務／活動之價值主張、強化顧客下次再購買／參與體驗之動機、考量市場特性、計算各階段成本。 2.設計顧客忠誠方案的方法乃是利用所蒐集顧客資料庫中的資料，量身設計最適合的方案，應包括溝通模式與夥伴關係。 3.設計顧客忠誠方案應考量兩大層面：(1)優惠結構（如優惠選擇方案、優惠方案期望值、優惠比例、優惠層次或等級、優惠期間等）；(2)結盟夥伴（即與夥伴共同推出方案）。
第二階段 實施顧客忠誠 方案	1.商品／服務／活動之選擇、廣告宣傳活動、促銷活動等均為執行顧客忠誠方案之內容。 2.惟在推展顧客忠誠方案時，需要後勤部門或後場人員的支持，所以必要時須調整組織結構。
第三階段 評估顧客忠誠 方案	1.評估顧客忠誠方案乃在於實施成效之評估，以衡量出顧客滿意度與顧客終身價值。 2.評估顧客忠誠方案應考量到：(1)花費成本；(2)優惠選擇範圍；(3)獲得獲惠條件的可能性認知；(4)容易使用等因素。 3.另外在評估衡量過程中應確實瞭解顧客關係情形，以及顧客區隔是否正確等議題。

資料來源：張瑞芬總編審，張力元等著（2007）。《顧客服務管理》（第二版）。台北：華泰，頁32-34。

三、建立長期的顧客關係

在發展與顧客的長期關係中，單靠契約是沒有辦法達成的，因爲顧客與休閒組織之間一時性利益分配不均，就會影響到雙方的關係（雖然有些投機行爲並不會影響到彼此間關係）。只要雙方之間存在有信任、承諾與組織之顧客權益關係時，會減低投機行爲發生的機會，就是雙方不會汲營於即時的利益平衡，當然雙方的交易成本就會因而降低（Ganesan, 1994）。

陳澤義（2006）指出：「所謂的顧客關係，乃指如下概念：(1)關係導向與關係結果（如上下游廠商間關係、消費者與服務企業間關係）；(2)信任與承諾；(3)滿意與倚賴度；(4)繼續來往意願與忠誠度。」至於長期關係，大致上乃指達一年或一年以上的長期交易／關係而言。

休閒組織要想與顧客建立長期的夥伴／顧客關係，大致可朝：(1)建立顧客關係導向的經營策略；(2)建立以顧客權益爲依歸的顧客關係管理系統；(3)建立高顧客滿意度的關係行銷；(4)建立與顧客之間的高關係信任度；(5)建立與顧客之間的關係承諾。分別說明如下：

(一)關係導向

主流的行銷觀念已由大量行銷與利基行銷轉換到關係行銷，因此休閒組織與行銷管理者就必須重視其組織與顧客個人關係的建立。同時品牌權益（brand equity）的觀念也因顧客導向時代的來臨，而必須將其品牌權益導向的經營策略調整爲顧客權益導向的經營策略（如圖12-8）。

在新經濟時代，行銷管理者應將行銷重點放在組織與顧客之間的關係，絕對不再是單一的交易關係。要關心顧客、重視顧客，而不應僅重視其商品／服務／活動的銷售而已；而維持既有顧客會比不斷地吸引新顧客來得重要，這就是現代行銷管理者必須落實關係行銷的重點概念，更是行銷與事業經營是否能夠成功的關鍵要點。

(二)顧客權益

顧客權益（customer equity）乃是整個組織的顧客其終生價值的加總，也就是對其組織具有忠誠度與獲利性的顧客愈多，那麼該組織的顧客權益也就會愈高。顧客權益也是一項比銷售量或市場占有率更好的組織績效之評估工具，因

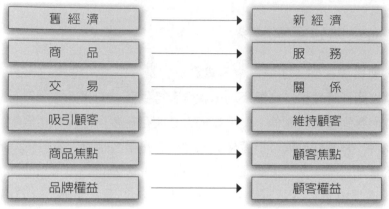

圖12-8　新經濟架構之長期趨勢

資料來源：Rnst, R. T., Zeithaml, V. A., Lemon, K. N. (2000), *Driving Customer Equity: how customer lifetime value is reshaping corporate strategy*, New York: The Free Press.

為顧客權益乃是將組織與顧客之間未來的利益／價值予以描繪出來。

　　任何組織均應謹慎管理顧客權益，應該將顧客視為一項資產，並且要將之管理與最大化。但是並非所有的顧客（甚至並非所有忠誠的顧客）均應大力投資，因為並不是所有的忠誠顧客均會能夠有利益／價值的，而且有可能某些不是忠誠顧客卻有可能具備有利益／價值的，為什麼會如此？那就要視組織所花的成本而定。所以休閒組織／行銷管理者就應該認知到「與適當的顧客建立適當的關係」的意涵，也就是要根據組織的潛在獲利性及所顯示的顧客忠誠度，每一不同族群的顧客就應該要有不同的關係管理策略。

　　顯然地，休閒組織若沒有效率地管理整個對於顧客服務的窗口，使之成為一個組織成功與否的關鍵要素，那麼品牌就無法創造財富，因為只有顧客才能夠為休閒組織帶來真正的利益與企業價值（Czinkota, Kotabe & Mercer, 1997）。高度的品牌知名度只是能夠維持顧客的一部分，若是品牌權益未以顧客關係為導向的話，將會是空有高品牌知名度，卻是沒有高的顧客維持率，將會是沒有意義的。在顧客維持率大為提升之後，組織的獲利能力就會增加，因此顧客權益的建立與落實，對於顧客服務的視野將會大幅創新。行銷管理者應該認知：「行銷策略成功的關鍵乃是在顧客身上」，只有將顧客視為一項重要資產，審慎管理顧客權益，才可以在管理並維持既有顧客，以及積極爭取新顧客的策略與利益／價值上取得平衡。

　　顧客權益實施，依據Blattbery與Deighton（1996）所提出的顧客資產實驗模

型中，提出如下六大步驟以供參考（胡政源，2007）：

1. 步驟一：先投資高價值的顧客。
2. 步驟二：將商品管理轉換為顧客管理。
3. 步驟三：考量交叉銷售對顧客權益的影響。
4. 步驟四：以行銷計畫追蹤調查顧客權益的增加與減少。
5. 步驟五：監控顧客的保留情況。
6. 步驟六：分辨行銷成果中「取得」及「維持」的比率。

(三)顧客滿意

　　休閒事業經營必須以顧客關係為導向，因為顧客常常會扮演現場參與的角色，所以休閒組織與行銷管理者、行銷服務人員就必須要能夠傾聽顧客聲音，而且要讓顧客產生滿意，對以銷售／提供大多為無形商品／服務／活動的休閒組織來說，乃是存在有相當大的挑戰與重要的課題。因為滿意的顧客比較會產生再度前來參與體驗／購買／消費的動機與行動；顧客滿意度高的反應，基本上乃是顧客對某個特定參與體驗／購買／消費的情緒性反應（Oliver, 1980）。而關係行銷上的顧客關係滿意，則是指累積的顧客整體關係滿意，不是單一的特定交易（指參與體驗／購買／消費）的滿意。

　　整體的關係滿意程度乃是經年累月的過去顧客對休閒組織的顧客服務作業的全面性評估（Anderson, Fornell & Lehmann, 1994）。所謂的顧客滿意乃可分為經濟性的滿意（如：毛利、報酬），與非經濟性的滿意（如：愉悅的互動交流、幸福、感動、被尊崇、快樂）等兩個構面（Geyskens, Steenkamp & Kumar, 1999）；而上述兩個構面的滿意乃受到核心服務的滿意（如：商品／服務／活動的資訊、組織的直接溝通、服務人員的接觸服務等）、接觸人員的滿意（如：接受服務的正面或負面感受等）及組織的滿意（如：休閒組織與顧客的互動與直接溝通、媒體廣告與公眾報導、服務的正面或負面感受等）等三個影響模式的影響（Crosby & Stephen, 1987）。

　　如上所言，顧客關係滿意並非短暫交易／關係互動就可以形成的，而是一段時間（一般約需一年以上的時間）的交易與互動交流之後；對其顧客關係現狀的感受評價而來的。有關顧客滿意度的衡量可由**圖12-9**來說明，經由顧客滿意衡量之後，若顧客的實際感受低於顧客的期待時，那顧客將會不滿意，

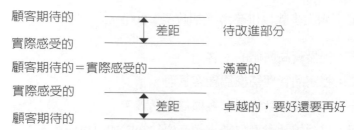

圖12-9　顧客期待與實際感差距之滿意度認知

資料來源：張瑞芬總編審，張力元等著（2007）。《顧客服務管理》（第二版）。台北：華
　　　　泰，頁41。

休閒行銷管理者就應該進行顧客不滿意的要因分析，並採取矯正預防措施加以改進。反之，實際感受等於期待時，顧客就會感到滿意；而實際感受高於期待時，就表示顧客有高的滿意與愉悅之感。

　　休閒組織若能在其顧客滿意度衡量獲得高的、卓越的評價時，其與顧客／休閒者之間就會產生關係的依賴（relationship dependency），而這個依賴關係也就是創造出顧客的忠誠度的先行變數。休閒組織與行銷管理者必須努力提高顧客的滿意度，以及高的關係依賴度，如此就可以讓其顧客有高的忠誠度。緊接著，休閒組織就可獲得與顧客的關係信任與關係承諾，並達成與顧客之間的長期夥伴／顧客關係了。

(四)關係的信任

　　信任（trust）代表行為的可預期性，可以降低行為的不確定性，信任乃是組織相信其顧客會採取對自己有利的行動（Anderson & Narus, 1990）。信任乃經由社交／互動交流過程，所學習到對他人或他組織的正向期望（Barber, 1983）。信任是顧客對休閒組織所提供的商品／服務／活動之品質與可靠程度有信心，在行為上，信任代表一方相信，且主觀上有意願去倚賴另一交易夥伴，會實踐其諾言與義務，且其行為對成員有正面影響（Anderson & Narus, 1990）。

　　信賴（confidence）與信任之意義有些接近：

1. 信賴是顧客相信行銷服務人員的話與承諾之可靠性（Dwyer, Schurr & Oh, 1987）。

2. 信賴是當信任某個組織時就不須考量其對象，信任則比較考量到某個特定行銷服務人員，而不是其所屬的組織（Mayer, Davis & Schoorman, 1995）。

3.信賴可與信用（credibility）和誠意（benevolence）交互使用（Ganesan, 1994）。

Barber（1983）將信任分為能力的信任（task-focus trust）、責任感的信任（fiduciary trust）及關係的信任（relational trust）等三類。而Rempel與Holmes（1986）則將信任的構成要素歸納為可預測性（predictability）、可依賴性（dependability）與信心（faith）等三大要素。至於信任的原因應該來自於：(1)個性傾向（指過去的經驗）；(2)環境因素（指來自於所接收之知識、資訊與系統能力）；(3)風險因素（指來自於交易行為中之風險）等三方面（陳澤義，2006）。至於信任的形成，整理如**表12-5**所示。

(五)關係的承諾

關係承諾（relationship commitment）乃是夥伴間、人與人間相互依賴的最高層級的信任（Scanzoni, 1979）；關係承諾也為交易雙方之間對於彼此關係所許下的明示或暗示的誓約（Dwyer, Schurr & Oh, 1987）；關係承諾也是指發展穩定關係的期望，雙方願意借由短暫的犧牲，以換取關係的維持與對關係穩定的信心（Anderson & Sullivan, 1993）。

表12-5　信任的形成

學者	形成的形式或角度
陳澤義（2006）	1.基於過去的良好經驗，或持續性交易所形成。 2.基於特質近似所產生（如家庭背景、求學過程、宗教信仰等）。 3.基於正式的社會結構所產生（如學生在學校信任老師）。
Shaprio Eben（1994）	1.權威基礎乃基於權威的壓力而來。 2.知識基礎乃基於知識搜集所獲得，允許瞭解與預測被信任者的行為。 3.認同基礎乃基於夥伴間的共同分享價值與信仰。
Mcallister D. J.（1995）	1.合約的信任，乃基於雙方所簽訂之合約而信任對方。 2.能力的信任，乃基於雙方的能力而信任對方。 3.商譽的信任，乃基於昔日的組織商譽而信任對方。
Mcallister D. J.（1995） Michell P., J. & J. Lynch（1998）	1.情感基礎的信任，乃基於人際間所建立的關心與交換回饋，致使在情感上對於對方所產生的好感。 2.認知基礎的信任，乃基於過去合作經驗的高滿意度，而認為對方值得信賴。 3.行為基礎的信任，乃基於對方的人格特質，而認定他會公平對待我們，是高層級的信任。

資料來源：陳澤義（2006）。《服務管理》（第二版）。台北：華泰，頁348-349。

因此，關係的承諾應具有如下的特性（陳澤義，2006）：

1. 乃是交易方採取肯定的行動，投入有利的資源於雙方彼此的關係之中，以創造對己方有利的關係，或去證明自己對該關係的付出，如沉沒成本等。
2. 乃是一種態度與長期的穩定行為，也表明自己對發展或維持彼此關係有其持久的意願。
3. 乃是一種時間構面，強調唯有經由長期關係才能發生作用的某些事情，隨著時間的流動，雙方對於關係在資源上的投入與態度才能展現出一致性。

關係承諾的結果將會影響到顧客的忠誠度，與雙方是否會願意繼續往來的意願。所以組織建立客服中心（contact center）就變得很重要，客服中心乃是作為組織與行銷服務團隊利用各種溝通管道、互動交流技法和顧客接觸，並作為協助顧客處理各項事務、解答各項問題的服務團隊。客服中心必須以顧客服務導向為指導原則，同時肩負有協助業務推展、行銷、維持高顧客滿意度等任務。所以休閒組織與行銷管理者應該認知到客服中心建置的重要性，為追求關係承諾之實踐，客服中心的建置應可扮演相當重要的角色。客服中心之設置與導入，對於組織運用CRM技術，強化對顧客的瞭解、掌握潛在顧客與獲利情況，推展有效市場策略之目標，以及塑造顧客的高度關係信任與關係承諾，將會有實質的貢獻，休閒組織想要蛻變為新一代的企業組織，有必要思考建置客服中心，並將之導入於CRM體系中的策略思維與策略行動。

第十二章　休閒行銷企劃決策與行銷計畫

Leisure Marketing Feature

　　行銷企劃乃是休閒事業組織的乙項重要工作，休閒組織若有優質的產品力（即商品／服務／活動），再搭配其行銷組織與行銷管理者強而有力的行銷企劃力，以及該組織的營運組織力，三者合而形成黃金三角陣容，如此的休閒組織必然會創造出良好的行銷績效、經營利潤與顧客滿意度，進而成為該產業裡的標竿企業。行銷企劃的成果乃是行銷計畫，行銷計畫乃是休閒組織及行銷管理者執行與控制行銷活動的依循，惟行銷計畫在行銷執行與行銷控制過程中，應該要能因應環境與市場、顧客的變化而加以調整與修正。

▲青年探索台灣──青年旅遊志工

青輔會2008年青年探索台灣──青年旅遊志工招募種
類計有七類青年旅遊志工：青年旅遊公民記者、青年
旅遊e志工、青年旅遊國際推廣大使、青年旅遊校園
推廣大使、青年旅遊國際志工、青年旅遊翻譯志工、
青年旅遊319情報員，分別協助推動不同青年旅遊之
推廣工作。（照片來源：朝陽科技大學休閒系）

　　休閒組織為了順利有效的將其商品／服務／活動推出上市，除了需要因應市場的激烈競爭情勢、上市順利獲得顧客的青睞、有價值的行銷活動、有效率的控制行銷費用、獲得高度的顧客滿意度、建構與顧客的長期夥伴關係，以及發展出不致為競爭者擊敗的競爭力，就必須要建構合宜且有創新價值的行銷計畫。尤其當休閒組織的經營業務內容日趨複雜與規模愈為擴大之時，就必須要面對更為激烈的市場競爭環境，在這個時候就會覺得愈為需要更為嚴謹、合乎邏輯、分析問題與發展行銷企劃案的有效架構。在休閒產業之中，因為產業受到人們工作與休假、連休假期、淡旺季需求變動等變化因素的影響特別顯著，所以休閒行銷計畫就顯得很重要了。雖然有許多成功的休閒組織並沒有準備極為詳細的企劃案，這乃是由於在該等休閒組織的工作人員對於背景資料與現有情勢已有相當的瞭解，然而行銷計畫卻也是他們必備的企劃案，因為有了行銷計畫即等於有了發展行銷企劃案的有效架構，也是促使他們成為成功的組織的一項重要因素。

　　二十一世紀的休閒產業已是必須以市場／顧客導向作為休閒組織達成整體目標的依據，休閒組織要能夠創造或維持市場需求，統合與分配其組織資源，才能夠達成以市場／顧客導向的經營，且其經營方式並不僅強調組織內部各個職能的經營效率化，行銷管理也不僅以9P作為因應市場與競爭的手段，而是要能夠採取「環境—策略—組織—經營資源」之平衡意識作為經營基礎，經營重點強調市場環境、企業理念與使命、經營資源、行銷策略、組織因應及管理評估等各項要素的整合（蕭鏡堂，2002）。而行銷企劃正是整個行銷管理活動（分為策略性規劃的行銷管理、擬定行銷組合的行銷管理、執行行銷組合的行銷功能管理等三大層次）中一個相當關鍵的行銷活動。

 第一節　管理行銷活動與行銷企劃策略

　　行銷企劃的目的有：(1)分析行銷過程的有形紀錄，其中的思考邏輯乃是可以被檢視的，同時其目的乃在於確認其可行性與內部執行的穩定性，藉以評估與執行績效；(2)作為指引行銷活動的指導綱要或劇本；(3)籌措因應行銷過程所需資金或資源之工具（J. Paul Peter & James H. Donnelly Jr., 2003）。

　　行銷的管理程序應包括：計畫行銷方案、執行方案、評估效益（如**圖13-1**）。

1. 計畫階段包括情境分析（外在環境評估與組織內部評估，即SWOT分析）、設定組織目標（包括期望目標、目前目標、差距分析等）、擬定／設計達成這些目標的策略選擇與資源分配。
2. 執行階段則包括有建構行銷組織與行銷服務團隊的編組，並依據行銷計畫指引行銷組織／團隊的實際執行行銷作業。
3. 評估階段乃是依據組織目標來分析執行行銷活動的實際績效，並對有差距（gap）的部分予以檢討改進。

▲武術運動

為了推廣符合時代需求的武術，就應該要將之運動化、休閒化。因為武術的作用乃在於：提高體能、健康防身、鍛鍊意志、培養品德、競技觀賞、交流技藝、增進友誼。所以武術早就被現代人當成一項健身活動，以及強身防身、競技比賽、技藝交流、社交活動與遊憩治療的現代化休閒活動。（照片來源：武少林功夫學苑）

一、策略性行銷企劃與基本理論

一般而言，所謂的企劃（planning）乃是指針對未來所擬定與採取行動的決策過程，而行銷企劃乃是一個統稱名詞，其範圍應該涵蓋有：(1)商品企劃案；(2)定價企劃案；(3)通路企劃案；(4)促銷企劃案；(5)公關企劃案；(6)服務企劃案；(7)廣告企劃案；(8)媒體企劃案；(9)公益企劃案；(10)營業企劃案；(11)實體設施設備企劃案；(12)服務人員企劃案；(13)服務作業企劃案；(14)夥伴關係企劃案；(15)市場調查／行銷研究企劃案；(16)品牌行銷企劃案；(17)新產品／新事業企劃案；(18)年度／月份行銷企劃案；(19)組織再造企劃案等多種企劃案。

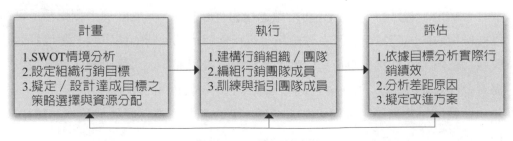

計畫	執行	評估
1.SWOT情境分析 2.設定組織行銷目標 3.擬定／設計達成目標之策略選擇與資源分配	1.建構行銷組織／團隊 2.編組行銷團隊成員 3.訓練與指引團隊成員	1.依據目標分析實際行銷績效 2.分析差距原因 3.擬定改進方案

圖13-1　行銷管理程序

(一)行銷企劃的本質

　　企劃需要依循休閒組織本身條件／資源與其所面臨環境之評估、組織經營願景與目標設定、達成組織目標的各種可行方案之擬定與選擇、方案實施計畫書的編製等程序而加以進行，所以行銷企劃應可視為行銷資訊之蒐集、分析與選擇的過程。

　　一般來說，運用系統方式控制未來的程序即為企劃，它是由「要達到什麼？」（what）、「如何達到？」（how）、「何時達到？」（when）等三大單元所組成，所以任何企劃均應遵循：(1)分析情境；(2)設定目標；(3)研擬策略；(4)編製計畫書等四大步驟進行（蕭鏡堂，2002）。俗話說：「如果你不知往何處，你便會不知所措」正說明了休閒組織為何需要有一般性企劃案與特殊性企劃案的理由。

　　行銷管理人員必須先決定其組織與所掌管部門的主要事業願景與使命，也就是要決定其應該要達成的任務，並開發出策略性規劃以達成其任務。但是行銷管理者必須考量到休閒組織的各個部門職能與組織資源／條件，如此所擬定出來的行銷企劃案才能順利推展，當然其組織的各個部門在擬定本身的企劃案時也應考量到其本身應該具備的行銷角色與任務。

　　行銷的策略性規劃（strategic planning）乃是行銷管理者以長期的觀點將其組織的商品／服務／活動、資源與市場機會結合在一起。雖然策略性規劃乃是依據長期觀點而加以進行的行銷企劃，但是行銷管理者並非就可以慢慢來開發與執行的，因為現代的休閒市場乃是瞬息萬變的、休閒需求不斷地被激發出來、與競爭者的激烈競爭等，均足以讓行銷管理者喘不過氣來。所以行銷管理者必須不斷地檢視市場機會與市場威脅，要快速的行動趕在顧客改變需求之前，絕不可將策略性規劃當作慢慢來做就好了，唯有及早擬定與不斷地修正有關的整體性行銷計畫才能掌握市場。

(二)行銷企劃的基本概念

　　有關行銷企劃應該瞭解的幾個基本概念，除了上述行銷企劃的本質之外，尚應瞭解如下幾個基本名詞與概念：

◆願景或使命

　　休閒組織或是休閒活動均應建立其願景或使命（mission），因為願景或使命

乃是休閒組織或營運活動的中長期希望成為什麼樣的一種正式性描述。一般的實務界大多將願景與使命混淆與交互著使用，惟本書仍希望將之區分為「使命，一般使命說明書中乃在於回應『我們的組織或活動是什麼』之類的問題，而願景說明書則在回應『我們的組織或活動要變成什麼樣子』之類的問題」（如**表13-1**）。

◆組織或企業政策

企業／組織政策（policies）乃指為支持及完成目標所訂定的特定方向、方法、程序、規則、形式與管理原則。由於組織的策略方向是不會改變的，基於日復一日的累積，政策在規劃策略上乃是必需的。政策導引重複發生的問題得以獲得解決，並引導策略的執行。策略使員工與管理者瞭解其利益關係人的期望是什麼，因此讓其策略執行的成功可能性提高，同時也提供了乙個管理控制的基礎，引導跨部門合作及縮短管理決策時間。

政策明定了誰做什麼事，並針對適當的管理層級在經常發生的問題上予以適當的授權，以供管理者決策。一般而言，休閒組織乃是可以制訂自己的政策宣言，用以引導及指揮所屬員工有關的作業／行為（如**表13-2**）。

◆目標與標的

休閒組織為了有效管理其有關的環境，落實有關的政策，應該設定各項管理系統（如行銷管理、品質管理、人力資源與訓練管理、環境管理等）之管理目標（objective）與標的（goal），目標可視為自政策延伸的一個大方向，標的則是達到目標的一座里程碑。從ISO14001：1996第4.3.4節「目標與標的」的「以文字表示之目標與標的，必須延伸到所有相關的管理機能別上」、「應該由環境政策展開出目的一致之環境目標與標的」、「建立與審查目標與標的時

表13-1 ABC公司的使命與願景說明書

使命說明書
ABC公司乃是台灣地區知名的休閒育樂公司，我們經營休閒、遊憩、運動與戶外活動業務，並提供優良品質的休閒育樂設施與服務、休閒活動給我們的顧客，我們的責任乃在於尋求較佳的財務報酬，並追求長期性的發展，達成顧客滿意、員工滿意、股東滿意與供應商滿意之永續經營目標，我們對於社區／社會的責任承諾將堅定不移，而在此承諾中，獲取企業經營目標與社會責任的平衡。

願景說明書
ABC公司將會發展為全亞洲地區的卓越綠色休閒企業，而且會成為員工、供應商、顧客、投資者、競爭者與其他的利益關係人眼中一致讚賞的卓越休閒組織。我們更將成為其他休閒組織衡量經營績效指標時所引為標竿的標準，同時我們會秉持創新、誠信、品質、服務、快速回應、群體合作、企業責任與創造機會的能力，持恆永續成長與發展。

表13-2　ABC公司的人力資源與訓練政策

人力資源乃企業延續生命之命脈，唯有不斷地人才輩出，創新突破，企業方能永續經營，所以本公司極為重視人才之培育，針對全體同仁均有詳盡的方案和制度來吸引、甄選、訓練、激勵、留住及培育最好的員工，在以全體同仁安全為首要工作原則的前提下，鼓勵全體同仁去達成本公司指定的目標與同仁之職業生涯目標。

一、我們的目標

持續推行高績效組織與培養全體同仁為高績效員工的目標，本公司與全體同仁均致力通過持續發展人力資源，促進企業永續發展的關鍵成功理念、技術、經驗、智識和營運績效表現。

二、我們的政策

1. 為全體同仁提供優質的訓練，令他們能符合本公司的要求及能協助所屬部門達成其部門之工作目標。

2. 為全體同仁提供優質培訓，包括作業、技術、安全、督導、資訊科技、品質、管理及任何其他必要的訓練，以便他們能以高效率提供有效的服務。

3. 確保全體同仁具備必要的技能、經驗與知識，根據作業程序與作業標準安全地進行本公司所有的商品、服務與活動之作業流程，使能更進一步滿足所有的顧客的要求。

4. 培養學習文化，鼓勵和支持全體同仁學習和交流所學到的知識和技能，藉以提高他們的思考、專業、技術及管理等範疇的能力。

5. 鼓勵和推動與顧客、供應商間的互相分享學習及交流知識，從而加強我們與事業夥伴的緊密夥伴關係。

三、我們的期望

我們充分瞭解公司與全體同仁能取得成就，全賴一群專業能幹的員工，因此我們一直積極主動培訓員工，發展他們的潛能。並透過不同的管道促進公司與全體同仁之間彼此的瞭解，使全體同仁更有效率地朝共同目標前進，這些管道包括：董事長、總經理與同仁間的溝通會議；管理審查會議；各種會議的資訊分享。本公司將繼續提供有效且開放的溝通管道給員工，讓大家一起為共同目標來努力。

應注意的事項」等三大重點中，可瞭解到：「組織須建立目標以落實其行銷政策，建立行銷目標時，須針對行銷環境審查，以鑑別出有關的行銷環境考量面與相關的行銷環境衝擊納入考量。而行銷標的則隨之可被設定，以利於特定的期程中達成這些目標，且可量測的。」目標與標的須由行銷管理者負責訂定，設定目標與標的之後，可考量建立量測行銷績效的指標，以確保目標與標的之可被達成。

行銷目標應為休閒組織本身的行銷政策所設定且欲達成之整體行銷目的，同時要盡可能加以量化；而行銷標的則依據休閒組織本身的行銷目標所設定之詳細且盡可能量化的績效要求，用為施行於休閒組織之行銷活動，以利達成前述之行銷目標（如**表13-3**）。

表13-3　ABC公司的行銷目標與標的

1.提升我們的市場占有率。 2.改善我們的企業形象。 3.減少我們的廢棄物與資源損耗。 4.提高消費者知名度。 5.提高消費者指名度。 6.推動員工與鄰近居民的認同。 7.提高我們的利潤率。	1.明年度提升我們的市場占有率從15%到25%。 2.明年度至少獲得三個消費或環保團體對我們公司正面獎牌。 3.明年度我們的產品減少包裝使用量30%，與製作過程之能源使用量減少15%。 4.明年度提高消費者知名度在前三名。 5.明年度提高消費者指名度在前三名。 6.明年度達到員工滿意度90%，社區居民滿意度80%。 7.明年度公司利潤率由20%提升到25%。

◆行銷管理方案

　　休閒組織的行銷管理者、經營管理階層、各目標／標的負責人、相關主管、相關顧問專家等人員，均應合作建構出有效的行銷管理方案，也就是達成目標／標的之行動方案（action program）（如**表13-4**）。

表13-4　行銷管理方案的制定

一、制定行銷管理方案之步驟 　　1.步驟一，由行銷管理者與各項目標／標的負責人，依據各目標／標的之內容，並考量有關事項後，逐條列出相對應之可能方案，並指派各方案之負責人員（若缺乏相關技能時，應與相關部門主管或顧問專家共同研擬）。 　　2.步驟二，行銷管理者召集各行銷管理方案負責人，共同審查有關的管理方案，並考量顧問專家與經營管理階層之意見後，確立管理方案內容、資源分配與實施方案。 　　3.步驟三，彙總上述人員意見，決定如何監督管理方案之執行成效與進度，與定期審查及修改管理方案之方式。 　　4.步驟四，確認施行管理方案所需資源之取得，與各項執行過程的主要負責人員與次要協助人員。 　　5.步驟五，正式公告施行，並定期審查與修改有關方案內容。 二、制定行銷管理方案應考量事項 　　1.休閒組織發展行銷管理方案之過程有哪些？ 　　2.行銷管理方案之發展過程有否包含所有相關的行銷服務人員？ 　　3.有無定期審查管理方案的過程？ 　　4.有無界定人力資源、財務資源、行銷活動之權責與時程等方面之優先順序？ 　　5.行銷管理方案如何反應行銷政策、目標與標的之規劃過程？ 　　6.行銷管理方案如何與行銷政策、目標與標的相連結？ 　　7.如何監督／審查行銷管理方案之施行與修改？ 三、制定行銷管理方案之重點 　　1.制定行銷管理方案必須與行銷目標、標的相對應（宜逐條）。 　　2.每一個行銷標的，至少要有一個行銷管理方案相對應，惟一個管理方案可與多項行銷標的相對應。

（續）**表13-4　行銷管理方案的制定**

　　3.行銷管理方案應要能夠達成與切合實際。
　　4.當有新的行銷活動時，應注意其「包含性」，否則應另行修定或另立新的管理方案。
四、行銷管理方案之主要內容
　　1.說明如何達成行銷目標與標的之方法、步驟、程序、資源。
　　2.說明施行時程與負責人員（包括權責人員之分工、進度、查核點）。
　　3.新行銷活動採行前之審查（規劃設計、行銷活動、售後服務等階段）。
五、範例（某生態農場為例）
　　1.政策：保育自然資源。
　　2.目標：在技術與經濟可行時，盡量節約用水。
　　3.標的：一年內生態導覽解說區節約用水量20%。
　　4.管理方案：在生態導覽解說區裝置循環回收用水裝置：
　　(1)負責人：簡二郎
　　(2)所需資源：解說區所有從業人員、循環回收用水設備與技術費用新台幣150萬元。
　　(3)完成時間：○○年○○月○○日。

◆**策略與戰術**

　　一般而言，策略（strategy）乃是一項廣泛的行動計畫，讓休閒組織得以運用以達成其行銷目標，完成組織使命。不同的組織也許會有相同的目標，但是其採用之策略可能會不同（如A、B兩家休閒農場同時提出2010年要提高市場占有率成長20%之目標，但A公司可能採取擴大企業職工福利委員會市場，而B公司則採取擴大一般休閒顧客市場之策略）；相反地，也可能A、B兩家公司之目標不相同，但卻採取相同的策略以達成各自之目標。

　　而戰術（tactic），則為執行策略之方法，所以戰術必須很明白、詳細地將行動方向予以陳述清楚。戰術必須與策略相配合，但是戰術所涵蓋期間往往比策略期間來得短暫些（如**表13-5**）。

　　總而言之，一個休閒組織想要在行銷上獲致成功，行銷管理者應該要自我

表13-5　策略與戰術的舉例

策略	戰術
本溫泉渡假民宿的促銷是針對30～45歲的年輕男女	1.在這個市場區隔閱讀的雜誌（《天下雜誌》、《遠見雜誌》、《商業周刊》、《數位時代》、《動腦雜誌》）刊登廣告。 2.贊助這類群組參加的活動或他們收看的電視節目（如「康熙來了」、「女人我最大」等）。
本餐廳的促銷對象是針對明星與知名人物	1.設置隱私性、個性化包廂吸引這些顧客。 2.經由VIP卡與預約消費為主要行銷手法。 3.提高食物料理、酒類、飲料等級至頂級。

回答如下問題，才能依據行銷企劃的幾個基本概念達成行銷目的。而這些行銷的概念／問題乃為：(1)組織願景／使命：我們到底是哪一種產業？(2)組織政策：我們要提供些什麼給所有的顧客？(3)目標／標的：我們要完成什麼？(4)管理方案：我們要如何達成目標／標的？(5)策略／戰術：策略為籠統敘述我們要如何達成工作？戰術則為詳細陳述要如何達成工作？策略與戰術乃是可以涵蓋在管理方案之有關執行策略與戰術工作上。

二、行銷企劃應涵蓋的架構與內含

戴國良（2007）提出乙份完整涵蓋的行銷企劃案，應包括的項目與內容如**圖13-2**所示。

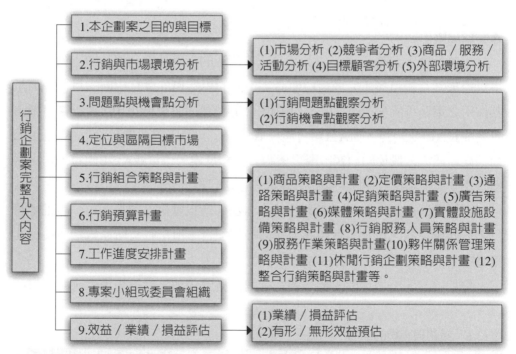

「註」整合行銷策略與計畫可涵蓋：(1)公關 (2)直效行銷 (3)事件／活動行銷 (4)主題行銷 (5)網路行銷 (6)置入行銷 (7)代言人行銷 (8)公益行銷 (9)全店行銷 (10)體驗行銷 (11)VIP行銷 (12)異業結盟行銷 (13)口碑行銷 (14)運動行銷 (15)簡訊行銷 (16)Blog行銷 (17)e-mail行銷 (18)旗艦店行銷 (19)價值行銷 (20)感動行銷 (21)玩偶／公仔行銷 (22)粉絲行銷 (23)尊榮行銷 (24)故事行銷 (25)品牌行銷等。

圖13-2　行銷企劃案完整架構九大內容

資料來源：修改自戴國良（2007）。《圖解式成功撰寫行銷企劃案》。台北：書泉，頁3。

(一)行銷企劃案的成功關鍵

戴國良（2007）提出行銷企劃的二十一項KSF（key success factor）：

1.參考過去的做法，避免重蹈覆轍。

2.是否確實可以滿足顧客的需求？

3.要掌握大膽的行銷創新原則，不走老套，要有特色與差異性。

4.市場與顧客區隔、商品與品牌定位是否正確？

5.行銷企劃案是否超過競爭對手的內容、速度與做法？

6.行銷企劃案必須與經營策略相配合為策略行銷。

7.必須掌握行銷環境的最新變化趨勢。

8.行銷企劃案必須有相關數據來支撐行銷管理方案與想法。

9.參考國外先進國家的市場發展、產業現況與成功業者之成功行銷與促銷手法。

10.針對有形與無形效益、短期與長期效益、內部與外部效益、成本與利益進行分析。

11.研擬多個管理方案做比較、選擇與思考。

12.編製行銷預算以供行銷決策。

13.確立時程表作為管制、追蹤與考核用途。

14.學習賽局理論，要同時想到第二步、第三步方案以因應競爭對手。

15.建立好各項行銷活動之標準作業流程（SOP）。

16.異業資源結盟，擴大本身的管理方案之價值與吸引力。

17.Show me the money（能賺錢的就是好的企劃案）。

18.企劃案必須經由可行性分析確認其具有可行性。

19.企劃案的編擬、審核與確認，應經由跨部門／單位的討論通過。

20.須取得經營管理階層（尤其最高當局）之支持。

21.將企劃案視為「流動型企劃案」，應隨時檢討、分析與改進。

(二)行銷企劃案應包含的九大原則

戴國良（2007）提出九項思考力看行銷問題解決（如圖13-3）；這九項原則——6W2H1E乃提供行銷管理者在進行行銷企劃案時，應該思考其企劃案之內容與架構，是否確實包含了這九項精神與內涵。

行銷企劃與行銷問題解決的九項思考力

1.What：到底想做什麼事？要達到什麼目標？要解決什麼問題？

2.Why：為何要如此做？為何要選這個方案？為何是此觀點？是什麼原因造成的？

3.Who：誰來執行？負責的人或組織是誰？夠不夠水準？帶得動人？

4.Where：在何處執行此方案？在何處解決問題？

5.Whom：對象目標是誰？

6.When：何時開始執行？何時應完成？時程表分工如何？查核點何在？

7.How to do（How to get）：如何做？做法有何創新？有效？可行？有多少方案可供選擇？有備案？風險程度如何？成功率如何？

8.How much（How many）：多少預算？要投入多少人力？損益預估如何？

9.Effectiveness（Evaluation）：效益評估為何？有形效益與無形效益有多少？部分效益與整體效益有多少？內部效益與外部效益有多少？

圖13-3　從6W2H1E九項思考力量看行銷問題解決

資料來源：戴國良（2007）。《圖解式成功撰寫行銷企劃案》。台北：書泉，頁133-134。

(三)休閒行銷企劃案之類別

　　行銷企劃案乃指行銷管理者與行銷服務人員對未來的行銷活動方式所預做的安排，以及執行所需的各項作業的詳細書面。行銷企劃案應包含對行銷目標與標的之具體陳述，以及一連串為達成上述目標與標的之行動方案。這個行動方案必須配合預算、資源、活動監控等內容，以及該如何去衡量行銷績效。一般而言，行銷企劃案大致上可分為策略性行銷計畫與戰術性行銷計畫兩大類別，若依其時程而則可分為長程行銷計畫與短程行銷計畫兩種。

　　策略性行銷計畫為長程計畫，其時程可能三年、五年、十年，甚至更長的時間，其企劃案的形式乃是由高階主管、行銷管理者及行銷服務團隊共同參與而形成的休閒組織整體性議題，其議題涵蓋市場與顧客區隔、品牌與商品／服務／活動定位、規劃新商品／服務／活動、更新休閒場所與設施設備等有關議題。

戰術性行銷計畫為短程計畫，其時程為一年或一年以下時期，其企劃案之形成乃是中階與低階行銷主管的職責。但是戰術性行銷計畫必須配合休閒組織的長程／策略性行銷計畫，其目的乃在於決定目標市場與特定行銷組合等相關議題，其議題應涵蓋具體目標與時程、行銷組合與預算、具體行銷活動、監視與量測行銷活動之進行等有關議題。

 ## 第二節　行銷策略規劃與發展行銷計畫

如上所言，休閒組織的行銷策略規劃乃應涵蓋到休閒組織的行銷企劃的幾個基本概念，方能有效地達成行銷目的，而這些概念／問題則為組織願景／使命、組織的行銷政策、行銷目標與標的、行銷管理方案以及策略／戰術等概念。所以，行銷計畫乃是行銷管理人員對未來行銷活動方式所預作的安排，以及執行所需的各項作業的詳細書面。蕭鏡堂（2002）指出行銷計畫對於行銷管理者而言，乃是街道圖（road map），有助於有效執行與控制行銷策略。

一、行銷計畫的本質與內容

行銷活動過程的最重要結果乃是行銷計畫，但是行銷計畫的本質與內容乃應涵蓋哪些部分？茲為參考起見，僅將主要的構成項目簡要說明如下：

◆執行摘要

規劃的文件當中，應該要針對計畫本身的主要目標與建議做一個摘要說明。此一摘要說明代表整份計畫的鳥瞰，以方便行銷管理人員的閱讀。同時，

▶國家公園的生態系統

在面積遼闊、山高谷深、植被豐富、生態複雜的國家公園裡，野生動物資源豐富。生態系（包括植物群落、動物群落、土壤、日光、氣溫、溼度等）中的動、植物相互依存，彼此饋養，並與生長環境相結合，不但顯示了各個生態系的特色，也構成整個國家公園多采多姿的生態系統。（照片來源：吳松齡）

這份執行摘要可以讓更高階主管迅速地掌握到整個計畫的重點。一般來說，在執行摘要之後宜再列出一份全計畫的全文目錄，以供參考。

◆目前的行銷情勢分析

在這個部分應該將市場情況、商品情況、競爭者情況、配銷通路情況、總體產業環境情況等相關背景資料加以診斷與說明。例如：

1. 競爭環境，如主要競爭者之商品及know-how、財力／物力／人力狀況、規模、市場知名度與占有率、商品品質、行銷策略、其他優缺點等。
2. 情境環境，如顧客需求、社會與文化潮流趨勢、人口變化、經濟景氣、生產與服務技術、政治情勢、法令規章等。
3. 不確定性環境，如財務金融措施與環境、政府施政措施、傳播媒體環境、利益關係人關心事項等。
4. 休閒組織本身環境，如主力商品／服務／活動與know-how、休閒組織本身之財力／物力／人力狀況、既有顧客族群與目標顧客族群、主要優點與缺點等。
5. 配銷環境，如配銷通路、交通路線、交通建設、周邊輔助設施設備等。

◆未來情境展望（即機會與問題分析）

針對商品／服務／活動的主要機會與威脅、市場知名度與占有率、利潤等目標，加以界定。本項議題應將其本身的商品／服務／活動所面臨的主要機會與威脅、優勢與劣勢進行分析，當然行銷計畫所必須處理的問題也應一併加以解決：

1. O/T分析，乃行銷管理者針對該組織所面臨的主要機會與威脅加以確認。
2. S/W分析，乃行銷管理者針對其組織的商品／服務／活動之優勢與劣勢加以確認。
3. 問題分析，乃藉由上述SWOT分析的發現，以界定行銷計畫中所必須列進去的主要問題。

◆（確認）目標市場與商品定位

行銷管理者就應該確立其目標市場與目標顧客，也就是將其市場區隔明確，並將其商品／服務／活動的定位清楚，以利行銷9P策略的順利進行（尤其定價策略、宣傳與廣告策略）。

◆（設定）行銷計畫目標

此時，行銷管理者應將其行銷計畫之目標予以設定，而這個目標大致上有兩大類型的目標必須加以設定：

1.財務目標，如財務績效——投資報酬率、稅前淨利、現金流量等。
2.行銷目標，如營業收入、市場占有率、市場知名度品或品牌知名度、配銷通路數目、平均客單價等。

◆（研擬）行銷策略

此時，行銷管理者就應進行描繪出廣泛的行銷策略大綱，也就是將「競賽計畫」（game plan）以休閒行銷9P組合策略之方式來說明行銷策略，而此競賽計畫也就是休閒行銷策略。策略的陳述乃代表用以達成行銷計畫目標的廣泛行銷途徑。而策略的陳述應涵蓋主要的行銷工具（如休閒行銷9P工具策略）之方式來表達，其策略陳述項目如：目標市場的市場定義與定位、商品／服務／活動、價格、配銷據點與交通建設／交通路線／周邊配合休閒場地、促銷／宣傳廣告、服務人員、服務作業流程、夥伴關係與顧客關係管理、休閒設施設備與場地、研究發展、行銷研究／市場調查等。

要發展這些策略時，行銷管理人員必須與其他會影響到策略成敗的有關部門或人員共同討論（一般會透過跨部門的跨功能團隊來討論），如此的行銷策略擬定才會是較為完整周全的，以為往後執行行銷計畫時的有效助力。

◆（研擬）行動方案

策略陳述表現出行銷管理人員用以達成休閒組織目標之更為廣泛的行銷能力（marketing thrusts）（Philip Kotler, 1994）。所以在陳述行銷策略之後，就應該要思考如下問題：

1.What（此行銷計畫到底要做什麼？有什麼主要與次要的目標？）。
2.When（此行銷計畫要何時做？何時開始與何時結束？）。
3.Who（此行銷計畫由誰來負責推廣？如哪個團隊？哪個單位？哪些人？）。
4.How much will it cost（此計畫的成本預算有多少？需要多少資源來支持？）
5.How（此行銷計畫要如何進行？進行方式有哪些？）

◆預估損益

行銷管理者應將行動方案的有關各項支持行銷計畫執行的各項預算予以編製完成，也就是編製出所謂的預估損益表。在這個預估損益表中：

1. 收入部分，乃指出預估的銷售收入（含顧客數、銷售商品／服務／活動數量）與平均實際客單價等。
2. 支出部分，乃指出生產與服務作業、行銷與推銷、人工成本等。

預估損益表經編製之後，必須呈報最高階層審核，並加以修正或核准，經核准後之預估損益表乃是一項預算，也是行銷管理人員與相關部門執行行銷計畫之依據。

◆控制與執行

行銷計畫的進行過程中，行銷管理者與休閒組織有關稽核部門就應該進行偵察行銷計畫被執行之情形，也就是監視、量測與考核整個行銷計畫的進行。通常目標與預算大多依月份或季別來制訂的，稽核部門與行銷管理者必須依月份／季別來檢視計畫的執行成果，並指出來達成目標的人員／單位或商品／服務／活動及其未達成原因，並呈報經營管理階層有關未達成部門／人員或商品／服務／活動與原因，以及改進對策（含矯正預防措施），以期及時改進並達成預期目標之目的。

◆結論與建議

以上所述，乃是一個相當完整、週全、豐富的行銷企畫案內容。但是行銷企劃案乃為極為複雜的工作，基本上乃是行銷企劃部門應該要負責的工作，但也可以視為企業組織行銷服務團隊的共同經驗累積而形成。在此數位經濟時代的企業組織，必須規劃一套或數套的行銷企劃案，而且必須以顧客／市場為導向的行銷企劃案，才能獲取企業的永續經營契機。

雖然許多並未準備好行銷企劃書，但是卻有所謂的「營業計畫書」，這種情形在某些上市上櫃公司乃是常見的現象，因為證券期貨管理機關要求他們分發給股東的年報時，要求必須附有營業計畫書，發行新股或增資時的公開說明書也做如此要求。其實這些營業計畫書已具備有經營規劃，其範疇遠超過行銷企劃書，只是其內容相當精簡，通常大多約為20頁左右。

因此，我們以為凡是具有前瞻性、策略性、遠見的企業組織，應該規劃其

公司的行銷企劃書，不但要具有前面所述說的重點之外，尚應於進行策略性行銷規劃之過程中，將所發現或是有可能的風險、事件、緊急應變的方案一併加以陳述。

本行銷企劃案之架構提出之目的，乃在於期望所有的行銷企劃人員於撰寫行銷企劃案之時，或是於行銷主管於進行督導行銷企劃案的執行過程中，應該要具備此一完整的架構能力、理論思維、實務技能，如此才能有效的做好行銷企劃與執行、控制評估等工作。

◆附錄（含參考文獻）

在此單元裡應該將銷售報告、行銷研究／市場調查報告摘要、相關研究與報導摘要、蒐集的初級資料摘要、以及經過分析整理與處理過之次級資料摘要等，檢附以供閱讀者參考。另外，並將參考的書籍、報章、雜誌、網路資源、技術報告等資料，一併予以陳明，惟撰寫參考資料時應依照APA有關規定撰寫。

二、行銷策略規劃的步驟

一般而言，休閒組織在進行行銷策略規劃之時，行銷計畫系統發展約有五個階段來進行：(1)無計畫階段（unplanned stage）；(2)策略性公司計畫階段（strategic company planning-stage）；(3)年度行銷計畫階段（annual planning-stage）；(4)長期行銷計畫階段（long-range planning-stage）；(5)策略性行銷計畫階段（strategic planning-stage）。

◆無計畫階段

一般來說，休閒組織在初創立時，經營管理階段幾乎無暇忙於計畫，因為組織階段一切從無到有，要人沒人（沒有充裕經費聘請幕僚人員來協助進行計畫），要錢也不夠（沒有事前的妥適完整規劃，以至於經營階層每天忙於籌措資金、開發顧客、增購未預算到的設施設備與原材料／半成品／成品，更而無暇於計畫的進行），所以經營管理階層每天所努力的工作乃在於日常作業的事務處理、危機化解、顧客開發、商品／服務／活動的推銷、資金的籌措，而其目的乃在於生存下來。

◆策略性公司計畫階段

在這個階段，經營管理階層必須妥善運用策略規劃與管理的技術，制定休

閒組織的願景、使命與長程目標，以及規劃達成目標的大方向。尤其是需要建立乙套預算制度（budget system），有條不紊地促使其組織在成長過程中所需要的資金能夠滿足；另外，休閒組織的目標與策略便成為其組織中各個部門／單位的目標規劃依據。

◆年度行銷計畫階段

在這個階段，經營管理階層就應依照上一階段的願景、使命與長程目標擬定年度計畫（包括經營計畫與利潤計畫）。而這個年度計畫應涵蓋各個不同部門／單位（如生產、服務作業、營業、財務、人力資源、研發、企劃等）的短期（一般以一年為年度行銷計畫之單位）規劃。另外，計畫的方法可分為三種：

1.由上而下的計畫（top-down planning）。
2.由下而上的計畫（bottom-up planning）。
3.目標下達—計畫上呈的計畫（goals-down-plans-up planning）。

◆長期行銷計畫階段

在這個階段，經營管理階層應依照前兩個階段的願景／使命／長期目標與年度行銷計畫，進行擬定中期（一至三年）與長期（三年以上）的長期行銷計畫。長期行銷計畫乃是依據整個休閒組織的願景／使命與長期目標而加以制定的行銷計畫，至於年度行銷計畫則是為達成長期行銷計畫的第一年之行銷計畫，而每年度結束之前一至兩個月即應進行規劃次一年度的行銷計畫，如此周而復始的運作，方能達成休閒組織的願景／使命／長期目標。另外，年度行銷計畫必須是詳細的細節計畫，而長期行銷計畫則非細節的行銷計畫，而是概括式的行銷計畫。

◆策略性行銷計畫階段

在這個階段乃表示休閒組織與其經營管理階層已歷經行銷計畫系統的多次運作與改進，已能充分掌握住產業環境、組織資源與競爭策略，因而其經營管理能力與創意／創新／創業／創造技術已足可在競爭激烈的產業環境中，不斷創造與調整其經營管理體質，追求永續經營與發展之最佳機會，所以在此階段，休閒組織將可以創新行銷，並可以依據商品生命週期來彈性修改其策略性行銷計畫，甚至於可以創造新的事業模式。但是無論如何，卓越的經營管理者必須要秉持創業精神、創意思考、創新發展與創造競爭優勢之精神，才能永保

其組織的優勢競爭力。

三、選擇計畫模式

一般而言，休閒組織在進行策略性公司計畫與策略性行銷計畫之際，要如何建構策略性事業單位，以使得公司內部計畫與組織的結構相整合，這個部分在本書第二章第二節中已有所著墨到的策略性事業單位（SBU）的概念，以及產品／市場擴張方格、BCG成長─占有率矩陣兩種計畫選擇模式，為節省篇幅將不再說明。而另一種與BCG矩陣相當類似的GE事業檢視模式（GE business screen）將在本章稍加說明。

(一)GE事業檢視模式

GE事業模式乃是GE公司在麥肯錫顧問公司指導與協助下被開發出來的。該模式（如**圖13-4**）乃需要將其事業區分為策略性事業單位，而其區分基礎乃依據市場吸引力（market attractiveness）與事業定位（business position）兩種因素，每個因素的評估依據數個標準而定：(1)市場吸引力必須依據市場成長率、市場規模、進入市場難度、競爭者種類與數量、技術要求、利潤率等標準而加以判定；(2)事業定位包括有市場占有率（與BCG矩陣一樣）、策略性事業單位的規模、差異化優勢之強度、研發創新能力的強度、生產／服務作業能力的強度、成本管理與控制能力之強度等標準加以判定（Michael J. Etzel et al., 2004）。

GE事業檢視模式，最重要的是設定評定市場吸引力與事業定位的標準，而各個評定標準均有其不同的重要性，根據所設定的標準來評比各個策略事業單位，再依據其市場吸引力與事業定位來計算其整體評比（如數字）。依此等

市場吸引力		高	中	低
	高	投資	投資	防禦
	中	投資	防禦	收割
	低	防禦	收割	放棄

事業定位

圖13-4　GE事業檢視模式

評比基礎，各個SBU在市場吸引力與事業定位因素上將會呈現出高、中、低情形，因而將各個SBU標示在3×3矩陣當中（如**圖13-4**）。這時候SBU在其最適位置上，在上層左邊的最上方代表市場商機最具吸引力、掌握商機的最佳事業定位，而在下層右邊方格則其原因正好相反。在這個九個方格對於如何分配資源具有指導作用，並可提供行銷管理者採取何種行銷策略之建議。

　　GE事業檢視模式乃提供休閒組織經營管理階層與行銷管理者如何運用最有效的行銷策略以使用有限資源：哪些SBU應該扶植？哪些SBU應保持現有市場定位？哪些SBU應該捨棄？依據此模式可分為四大策略選擇：

◆投資策略（invest strategy）

　　矩陣圖左上角三個方格之SBU可採行此項策略，惟要採取此項策略之SBU應該要有充分足夠的資源。而為強化或至少維持此種SBU之目的，休閒組織必須採取大膽的與資金充沛的行銷活動。

◆防禦策略（protect strategy）

　　矩陣的左下角到右上角對角線的三個方格內之SBU可採取此項策略，惟要採取此項策略之SBU，休閒組織應須有效、適宜的分配其公司有限資源給此三個方格內的各個SBU。採取防禦策略乃在於協助此等SBU得於維持現有的市場定位，同時，此等SBU仍可為其組織創造其他SBU所需的資金。

◆收割策略（harvest strategy）

　　矩陣的右下方兩個方格內之SBU因為缺乏市場吸引力與強大的事業定位，所以休閒組織即不應再為此兩方格內之SBU挹注新的資源，反而是要抑制此等SBU的支出，企圖使此等SBU之剩餘獲利極大化。當然此等SBU也可採取賣出的策略，至少還會為休閒組織增加出售所得之收入。

◆放棄策略（divest strategy）

　　矩陣的最右下角方格內的SBU，因已到了不值得繼續經營的地步，所以休閒組織就不應該再給予任何資源，或者最好的方式就是放棄該等SBU（如出售或關閉）。

(二)評估計畫模式

　　不論是產品／市場擴張方格、BCG成長—占有率矩陣或GE事業檢視模式，均有其優缺點，惟以上三種計畫模式均有其共同的限制性與優點（Michael J.

Etzel et al., 2004）：

◆限制性部分

三種計畫模式均受制於如下三個限制性缺點：

1.過於簡化，三種模式大多著墨於對市場商機與相關決策的評估爲基礎，而且大多僅依據兩、三種因素就加以評斷，有點不夠準確。
2.可能在沒有可靠資訊的情況下，就將SBU擺進某個方格裡面或是選擇策略，有點冒險與不切實際（如市場占有率未必一定有足夠的獲利）。
3.有可能運用此等模式的結果就推翻掉產品經理、品牌經理、行銷經理的重要商業判斷。

◆優點部分

1.此三種計畫模式均一致要求要評估商機、分配資源與擬定策略，以防止休閒組織的採用標準過於變動頻仍，以致讓行銷服務人員無所適從之危機發生。
2.此三種計畫模式乃採取直接清楚的分類方式，促使休閒組織可以根據影響事業表現的評估標準，以檢視各個SBU或產品組合。
3.此三種計畫模式可以凸顯出市場吸引力高的商機，進而避開冒進投資行爲發生。

　　從上述的限制性與優點的說明，我們可以指出：「計畫模式可以協助經營管理階層與行銷管理人員進行有限資源的妥適分配，以協助進行具有前景的事業與行銷策略。但是，行銷管理人員必須記住任何計畫均只是輔助工具而已，一切還是要依靠行銷判斷與最佳／最適決策。」

(三)計畫評估與注意事項

　　行銷企劃案的評估報告之主要內容，應該可以涵蓋如下項目，但並不是說評估報告一定要包括這些項目，而是要依照行銷企劃案評估之目的，以及分發各閱讀報告者之期望，與評估過程中所採取的評估程序等需求而定。這些評估報告之主要內容有：(1)評估目的；(2)評估範圍；(3)評估課題（含評估標準、主要課題、額外課題）；(4)行銷企劃案的簡要描述（含以往經驗、行銷環境、行銷目標之描述）；(5)評估者背景簡介；(6)法令規章與風俗禁忌、道德規範簡

述；(7)資料蒐集與統計分析方法；(8)資料分析解釋與判讀；(9)計畫評估的結論；(10)評估者主觀意見的評論；(11)計畫評估的建議等項目。

在進行計畫評估的撰寫過程中，應該要考量到如下幾個項目，以利於整份評估報告的完成：

1. 在評估過程中，若發現該企劃案之進行方式有待修正，而且若不及時加以修正時，將會對該休閒行銷方案產生某些立即性不利影響時，則可在未完成評估報告之前，即提出修正建議給予行銷管理者作爲考量。
2. 在評估過程中發現企劃案內容與行銷目標相違背時，或是對於顧客的參與體驗價值不滿意時，應該建議行銷管理者立即修正（甚至停止），以免流失顧客或傷害到組織形象。
3. 其他事項，如：
 (1) 何時提出評估報告。
 (2) 提出報告之前的溝通與討論。
 (3) 報告要能夠考量到閱讀報告者之吸收能力，而做出簡潔或描述性的報告。
 (4) 可依據不同的報告閱讀者而提出不同撰寫方式的報告。
 (5) 對於未納入評估課題的部分要加以列示出來，以供報告閱讀者瞭解。

另外，評估報告的提出，必須要能化解或減少閱讀者的阻力或反抗，就必須要居於如下的立場／作法，才能讓評估報告得到有效的結果。此些立場／作法即爲：(1)盡可能以數量化來描述問題；(2)站在閱讀者立場點出問題的嚴重性；(3)站在關心者與協助者角度來說服閱讀者。

第4部

執行行銷方案及考核行銷績效

■ 第十四章　行銷計畫的組織、執行與控制

▲入口意象之設計精神與内容

1.重點入口空間之建築體或景觀配置應考量與主體建築相稱之分量與氣質;2.設計構想應符合精神之主題;3.設計手法應尊重歷史文化發展之軌跡;4.設計之表現形式須符合時代與文化意涵;5.設計之意象應反映出本案建築風格與人文環境之整體性;6.設計構想及材質說明;7.須具備高度可行性。(照片來源:修平技術學院林訓正)

- 第一節　策略性行銷計畫的組織與執行
- 第二節　有效的行銷活動之評估與控制

Leisure Marketing Feature

　　行銷執行與控制乃在於將行銷計畫付諸行動，以確保行銷計畫能夠達成行銷目標。而行銷執行與行銷控制乃是行銷的管理面，也就是探討休閒組織要如何組織、執行、評估與控制其行銷活動。行銷活動要能有效率、效能與價值的進行，乃需要以顧客需求、期望與利益為導向，並與該休閒組織的各個部門（甚至利益關係人也應涵蓋在內）合作、互助、互惠地共同將其組織建構為現代化行銷導向之組織，並且全組織傾全力支持與協助行銷組織順利執行、評估與控制其行銷計畫。

▲員林四百坎步道

從出水巷、四百坎步道或自行車道向上行快到山頂時有一處極佳的觀夜景平台，百果山登山步道（百坎步道）（步道長度約3公里，步行時間約2小時），路線規劃經由出水巷可通往百坎步道區，百坎步道包括二百坎、三百坎及四百坎步道，沿著這三條登山步道拾階而上，都可上達主稜，視野遼闊，可遠眺附近山景及員林市中心，為當地人最佳的健行去處。（照片來源：德菲經營管理顧問公司許峰銘）

在前面所討論的主題乃在於說明行銷的策略面與戰術面，本章則將探討行銷的管理面（administrative），也就是探討組織、執行與評估行銷活動。本章我們將探討休閒組織如何進行組織行銷工作、人員安置、指揮執行行銷計畫等執行（implementation）作業階段，而在作業結束之後，行銷管理人員必須進行評估（evaluation）其組織的行銷績效，此一階段應涵蓋如何達成前階段之策略性計畫的目標，並審視行銷環境變化，改進其執行行銷功能之技巧，以及準備新的或修正計畫。

另外，我們將提出有關新商品／新服務／新活動的設計與規劃程序，以供休閒組織與行銷管理者、活動規劃者在進行新產品開發與商業化一序列過程的參考。一般而言，我們將休閒組織在進行新產品／開發與商業化過程統稱為休閒活動案的設計與規劃程序，在此作業程序中應該考量到與發展出該休閒組織的商品／服務／活動之內容與需求，藉以將其活動方案設計規劃出來，呈現給目標顧客體驗／購買。而這個休閒活動方案的設計規劃程序乃涵蓋了行銷作業程序的各個過程／階段，所以本書將之簡略探討以分享讀者。

 第一節　策略性行銷計畫的組織與執行

行銷計畫的規劃、執行與評估之間，具有相當密切的關聯性，如果休閒組織缺少了策略性計畫與管理作業程序／方式時，則此組織的行銷活動將會是漫無準則可供依循，將會是「打爛仗」方式的行銷與毫無吸引顧客再度前來購買／體驗之魅力。雖然，行銷管理者妥適地進行了策略性行銷計畫，但是若是沒有具備有效的執行與評估這些計畫之能力與技術，縱然是良好的計畫卻是沒有

▶**永續觀光之發展範疇**

Sustainable Tourism永續觀光之發展範疇應涉及遊憩規劃、觀光管理、行銷策略、自然保育、文化保存、環境教育、資源解說、永續發展、遊客行為等議題。永續觀光旅遊應該是朝向「在符合經濟、社會及美學需求的同時，仍得以維護文化的完整性、基礎生態運作、生物多樣性及維生系統，來管理所有的資源。」政府、國際機構、非政府組織以及遊客本身，勢必扮演更積極的角色以維繫永續觀光於正途。（照片來源：吳美珍）

辦法獲致計畫之目標的達成；相反地，一個不是很完美的計畫，卻在有效的執行與評估之管理行銷活動下，很有可能可以克服某些不是很好的計畫。

　　休閒行銷計畫之執行與評估程序，應該包含行銷計畫的組織與執行，以及行銷計畫的行銷績效之評估與控制。這四大主要作業項目與重點之所以在現代休閒行銷活動中備受關注，乃是因為徒有妥適完美的策略性計畫，卻未能確保行銷活動是否能夠成功、有利益、有價值。所以現代的行銷管理者必須與相關部門／單位在進行策略性計畫時，即應針對組織、執行、評估與控制等重要的行銷計畫執行管理程序予以關注。否則空有良好的策略性計畫卻是無法掩飾不良的執行與管理，一個聰明有企圖心的行銷管理者，必須有效的執行與評估管理行銷活動以克服其行銷計畫之不足。

　　在這個作業過程裡，我們將要探討如下的問題：休閒組織將會遭遇到什麼樣的行銷趨勢？同業或異業組織的行銷策略與戰術有哪些變化？行銷服務部門與組織中的其他部門之間關聯性如何？其組織應採取什麼樣的步驟以強調顧客導向？其組織將要如何改進其行銷功能之技巧？

　　基本上，行銷計畫的組織與執行，乃是行銷計畫的執行面，此構面應包括有「建立顧客導向的行銷組織」及「執行行銷計畫與追蹤售後服務」兩大作業重點項目。

一、建立顧客導向的行銷組織

　　行銷計畫的執行構面包含三個階段：(1)組織行銷工作；(2)人員安置；(3)指揮執行行銷計畫。其中人員安置與指揮執行部分，在本書第十一章中略有探討到銷售人員甄選與行銷服務團隊組成，惟其大部分乃屬於人力資源管理重點，為節省篇幅，將不再深入探討（請讀者參閱有關人力資源方面之書籍）。

1. 現代一個真正以行銷與顧客為導向的休閒組織，乃是要將行銷當作每一個部門（而非僅行銷部門）的功能。
2. 任何休閒組織的行銷部門若是缺乏顧客導向的話，那麼這個休閒組織將會很難將行銷功能推廣到其他部門。
3. 任何休閒組織必須體認到，應該要採取某些步驟，使其組織轉為「市場導向」，所謂的市場導向的概念乃是不可以將行銷與促銷混淆，因為其商品／服務／活動與價格、價值必須要能夠滿足顧客需求。

4.行銷管理者與經營管理階層必須組成跨部門／跨功能的行銷服務團隊，所謂的行銷工作必須由行銷部門（含廣告、業務推廣、行銷研究、業務／銷售、實體配銷、品牌及其他行銷工作在內）與其他部門（含研發創意、工程、採購、生產製造／服務作業、財務、會計、信用、法律等）所組成的跨功能行銷服務團隊共同努力來執行行銷計畫與行銷策略。

5.休閒組織的經營管理階層必須體認到要想改變全組織的市場導向／顧客滿意的行銷文化，就必須制定乙套變革創新行銷文化的步驟，如：

(1)鼓勵並深信各個部門主管均有必要轉變為顧客導向。

(2)指派一位高階管理帶領組成行銷服務團隊。

(3)必要時委請外部行銷顧問專家前來協助與指導。

(4)制定具有顧客滿意服務元素的激勵獎賞制度。

(5)招募優秀的行銷專業人才。

(6)發展強勢的內部行銷訓練計畫。

(7)建立乙套現代化的行銷規劃系統。

(8)建立年度行銷卓越表現的公開表揚方案。

(9)進行扭轉以產品為中心的組織型態，並發展出以市場／顧客為中心的組織型態。（Philip Kotler, 1994）

6.行銷組織的層級要予以減少，以強化負責開發策略性計畫的主管，可以深化與市場的員工和顧客之間的溝通。同時，應採取員工授權，賦予中間階層主管有更多權力可以激發創意，迅速回應市場變化，增強顧客滿意度。

7.行銷部門的組織方式：

(1)功能性管理組織：乃是最普遍的一種行銷組織，由功能性的行銷專家所組成，他們均隸屬於行銷主管之下，而由該主管來協調各專家的活動。如**圖14-1**所示，乃是由廣告與銷售促進專家、行銷研究專家、業

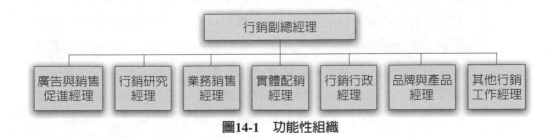

圖14-1　功能性組織

務銷售專家、實體配銷專家、行銷行政專家、產品與品牌專家、其他行銷工作專家所組成，惟此等專家／中階主管均由行銷主管統一指揮、領導、協調。

(2)區域專屬組織：也是一般最常被採用的一種行銷組織型態，每一位行銷服務人員被分配到特定的銷售區域，數個鄰近區域的行銷服務人員隸屬於一位區域的行銷服務主管，這位主管直接向該組織的行銷服務部門最高主管負責，此型態的區域主管乃為該地區主管（如圖14-2）。這種區域組織乃為確保有效與良好地執行當地市場的行銷策略，並為有效掌控與管理行銷服務團隊，以提供最佳與滿意的顧客服務，同時更可快速掌握當地競爭者之動作。

(3)產品與品牌管理專屬組織：產品／品牌管理的組織，並不是取代功能性管理組織，而是提供另一種管理層面。產品／品牌管理組織乃是由產品／品牌經理領導，以領導數位產品群經理，而產品群經理則分別管理特定或單一的產品／品牌經理。這類組織（如圖14-3）主要優點乃是行銷服務人員可以專注在其管理的各項產品或品牌，但缺點則有相同的乙位顧客可能會有該組職一位以上的行銷服務人員在拜訪／服務之重複性成本出現，不但成本偏高且也易於惱怒或讓顧客迷惑。所以Pearson與Wilson提出五個步驟來改善：步驟一：明確界定產品／品牌經理角色的範圍與應承擔的產品／品牌責任；步驟二：建立一套策略發展與評估程序，以提供產品／品牌經理在作業上的一致性架構；步驟三：界定產品／品牌經理功能性專家的個別角色時，必須將兩者之間的潛在衝突列入考量；步驟四：建立一套正式程序，以促進產品／品牌管理與功能性直線管理之間的利害衝突情況，能夠移轉到最高層；步驟五：建立一個能配合產品／品牌責任，且能夠進行績效衡量的系統（Philip Kotler，方世榮譯，1996）。

(4)顧客／市場專屬組織：乃是以顧客或產業來進行組織編組的。顧客的分組可採取產業別或配銷通路（如圖14-4），行銷服務之業務乃依據配銷通路分組的休閒組織，乃是可以依據不同的產業、服務現有顧客或開發新顧客，以及主要大顧客或一般顧客，來建立分開的行銷服務團隊編組。這種組織可以輔助休閒組織變更為顧客導向，以及與重要顧客建立緊密關係，也就是這種組織強調顧客與市場，而非產品。有

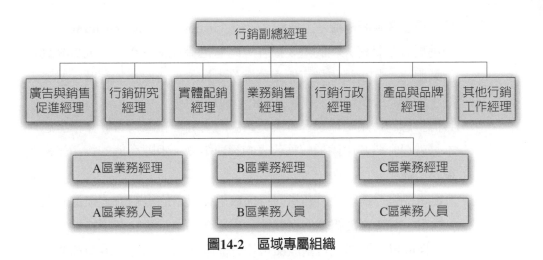

圖14-2　區域專屬組織

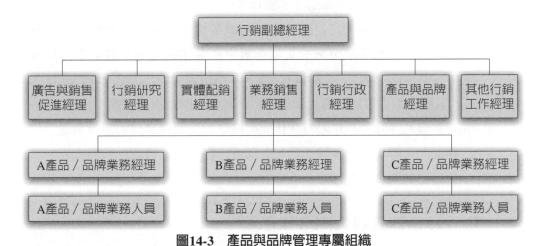

圖14-3　產品與品牌管理專屬組織

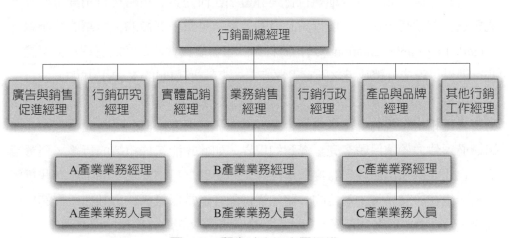

圖14-4　顧客／市場專屬組織

另一種顧客專屬組織是主要顧客組織（major accounts organization），乃為更有效服務大型的重要顧客，此種組織通常會有小組成員來負責行銷服務，其小組成員可能涵蓋業務人員、銷售服務工程師、財務人員、生產與服務作業人員等方面的成員所組成。

(5)其他型態的行銷組織：基本上行銷部門之管理組織尚有好多種型態，本書就只介紹其中兩種較為代表的管理組織：矩陣型態的行銷組織與網路組織。

①矩陣型態行銷組織：乃指同持採取兩種以上的編組方式來進行組織編組，有時會因組織的複雜性，或是產品同時具有多項特性，則此時採取單一型態的行銷組織可能會面臨難題，因此採取兩種或以上的方式來進行組織編組（如圖14-5）。

②網路行銷組織：乃是跨公司的組織型態，因組織為求彈性與專業性而採取策略聯盟方式來結合數家企業組織，而形成的網路組織（Webster, 1992）。圖14-6乃顯示網路組織的運作方式，網路組織的互動可以從單純的買賣採購到結合形成一個命運共同體。

(6)行銷服務團隊：乃是最需要休閒組織與行銷管理者努力思考與建立的跨部門／跨功能的團隊活動，此部分已在本書第11章中有所介紹，本章為節省篇幅不再討論。

二、執行行銷計畫與追蹤售後服務

行銷主管要如何有效地執行行銷計畫？任何完美的策略性行銷計畫如果不能夠適當的執行，那麼這個行銷計畫的效果乃是微乎其微的。所謂的行銷執行（marketing implementation）乃指將行銷計畫轉變為實際行動的過程，並保證這些行動得以達成行銷計畫之既定目標的方式來執行（Philip Kotler, 1997）。

另外，如果行銷活動僅止於完成行銷服務或是交易，那麼這一個行銷活動將會是相當短視的，為了要配合顧客導向／市場導向概念之行銷概念，休閒組織必須致力於確保顧客完全滿意的境界，如此才能達成組織的行銷／經營目標，也才能創造出顧客忠誠度與組織的永續經營之目標實現。甚至於有些行銷活動乃是在於交易後才進行的，諸如提供顧客適當保證條款與其他所需的售後服務，乃是對於顧客是否滿意與休閒組織未來營收的最佳證據與促進劑。

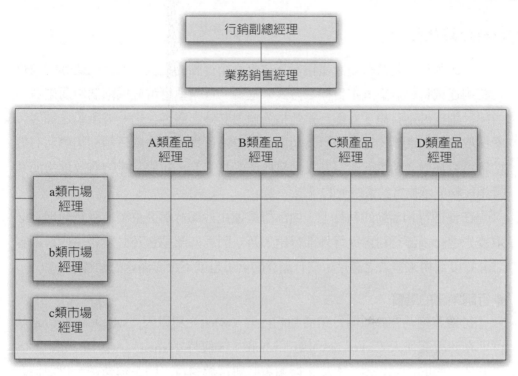

圖14-5　矩陣式行銷組織

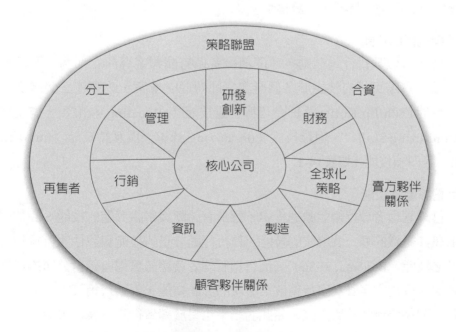

圖14-6　網路組織

資料來源：林建煌著（2004）。《行銷管理》。台北：智勝，頁550。

(一)行銷執行

行銷執行乃是將行銷計畫轉變爲實際行銷行動的過程,並確保此等行銷行動能夠達成行銷計畫既定目標之方式來進行。行銷執行可分爲兩個層面來看:內部行銷與外部行銷。外部行銷乃指公司對其外部顧客(指一般所稱之顧客)所採取的行銷活動,也是指行銷功能內的整體行銷;而內部行銷則指如何有效地傳達行銷概念給內部顧客(指組織內部的員工),並使其能夠有效地扮演其行銷任務與承擔行銷策略上的分工。

在整個行銷活動的執行上,內部行銷遠比外部行銷更重要,行銷管理者必須優先進行內部行銷再進行外部行銷,乃是因爲外部顧客乃必須藉由內部顧客之滿意度而得來需求之滿足,沒有滿意的員工也就不會有滿意的顧客。

◆行銷策略的落實

行銷策略乃在於陳明行銷活動的內容(what)與原因(why),而行銷執行則在於說明何人(who)、何地(where)、何時(when)、如何(how),以完成整體的行銷活動。所以,行銷策略與行銷執行之間必須緊密予以連結有關策略/戰略層次與戰術/技巧層次,如此行銷執行才能順利與有效地執行,以達成行銷計畫之目標(如**圖14-7**)。

◆行銷執行的技能

爲求有效執行行銷活動,休閒組織各個有關顧客導向之部門,必須能夠運用乙套實際可行的技能於各個層次(即功能、方案、政策等三個層次),這些技能依Philip Kotler所研究乃爲配置技能(allocating skill)、監視技能(monitoring skill)、組織技能(organizing skill)與互動技能(interacting skill)等四項技能(如**表14-1**)。

◆行銷診斷的技能

行銷管理者於行銷活動過程中,應具有診斷與辨識問題的技能、評估問題發生在其組織的哪一個層次的技能、執行行銷計畫的技能與評估執行行銷方案成果之技能(Bouoma, 1986)。而行銷管理者就應該具備有針對公司的行銷功能層次、行銷方案層次與行銷政策層次的診斷技能,否則行銷策略方案與執行之間的關係將無法診斷出來,如此的結果也易於導致行銷方案之未能達成預期結果。當然各項診斷工具有很多種,讓有興趣者參閱有關診斷之書籍或論文、研究報告。

390

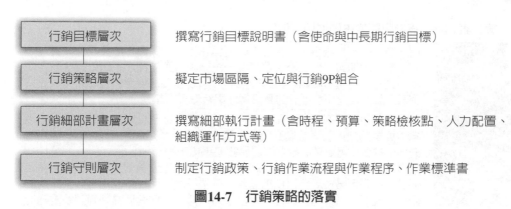

行銷目標層次	撰寫行銷目標說明書（含使命與中長期行銷目標）
行銷策略層次	擬定市場區隔、定位與行銷9P組合
行銷細部計畫層次	撰寫細部執行計畫（含時程、預算、策略檢核點、人力配置、組織運作方式等）
行銷守則層次	制定行銷政策、行銷作業流程與作業程序、作業標準書

圖14-7　行銷策略的落實

資料來源：林建煌著（2004）。《行銷管理》。台北：智勝，頁554。

表14-1　行銷執行的四大技能

區分	簡要說明
配置技能	乃用以指引行銷管理者將預算、資源（含時間、財務、人員等）分配到各功能、方案、政策層次上的技能。
監視技能	乃用來發展或管理行銷控制系統，以為評估行銷活動的成果（行銷控制型態將於本章稍後加以說明）。
組織技能	乃用來發展乙套有效的工作組織，即為整合正式組織與非正式組織，以為有效執行行銷計畫／方案。
互動技能	乃培養行銷管理者去影響組織或團隊成員去完成行銷目標之能力，此技能應包括領導統御、溝通協調、談判說服、激勵獎賞等能力在內。

(二)追蹤售後服務

有研究指出「所謂的行銷服務乃起自於交易完成後的售後服務」，係告訴休閒行銷管理者必須努力找出哪些特定的行銷活動乃在於交易後進行，並且努力做好追蹤售後服務工作，才能真正獲得顧客滿意、顧客再參與體驗、業務績效與營收成長之目標。前面我們提到的保證條款與其他所需的售後服務，正是休閒組織與行銷管理者必須做好的重要工作（如**表14-2**）。

表14-2　售後服務的主要項目與內容

| 保證條款（warranty） | 1.保證條款的目的乃在於向顧客／買方保證如果商品／服務／活動有瑕疵時，賣方將負責賠償。ISO9001（2008）甚至於將明示保證條款項（express warranty）與暗示保證條款（implied warranty）均列為賣方必須保證與負責任的，也就是一般所謂的賣方注意（cavert venditor）。
2.產品責任（product liability）與社會責任（social responsibility）乃是現今休閒組織與行銷管理者必須關注的議題，此等責任議題涵蓋：瑕疵、不 |

（續）表14-2 售後服務的主要項目與內容

保證條款 （warranty）	良、錯誤、不當標示、有害環境保護與有害生態保育、浪費能源與資源、有害顧客生理與心理風險、遊憩場地設施設備警告標示不清或誤導顧客使用方式，不當廣告腐蝕社會道德規範、引誘顧客冒險參與體驗而導致受損害等方面，均是現今重要的產品責任與社會責任議題。
售後服務 （postsale service）	1.售後服務包括：退費、退貨、維修保養、宅配服務、申訴報怨處理、售後售中與售前的與顧客互動交流、新商品／服務／活動訊息與DM／摺頁優先通知顧客、再消費／參與體驗顧客優惠措施等方面。 2.售後服務主要乃是為了獲得超越競爭者的差異化優勢或只是為了完全滿足顧客，或利用售後服務以增加營收。不過不管如何，休閒組織必須認清的乃是售後服務頗具有挑戰性，所以必須以有效率與有效益、有競爭優勢的售後服務，才能贏得顧客的信任與忠誠度。

第二節　有效的行銷活動之評估與控制

　　儘管規劃了再美好的行銷計畫，到了執行行銷計畫時，意外事件總是不斷地出現，所以行銷管理者就必須不斷地監督與控制其行銷活動。行銷控制可以定義為用以確保行銷活動能依行銷計畫來完成，並且應該在休閒組織的行銷計畫付諸實施之後，即應進行行銷控制與績效評估程序。

　　一般而言，行銷組織若無建立乙套行銷控制與績效評估程序以供依循時，行銷管理者將會無法確認其行銷計畫的可行性，或是造成其行銷計畫成功或失敗的原因在哪裡，何況，休閒產業的行銷管理程序乃分為行銷規劃、行銷執行與行銷控制等三個階段（如**圖14-8**）。行銷控制與績效評估乃在行銷規劃與行銷執行階段之後，行銷控制與績效評估因此可定義為「用以確保行銷活動能按行銷計畫完成，並採取矯正預防措施以改進偏離或失敗的一種監視與修正程序」。這個定

▲2009客家桐花祭

1.宗旨：透過「中央籌劃、企業加盟、地方執行、社區營造」之合作模式，聯合產業與桐花，結合更多創意與資源，以凸顯地方特色、深化各地藝文活動內容，實現「深耕文化、振興產業、帶動觀光、活化客庄」的行銷目的。
2.補助項目：以能結合在地文化、工藝達人、特色產業、觀光資源、開發知性旅遊等項目為優先考慮。（照片來源：陳麗如）

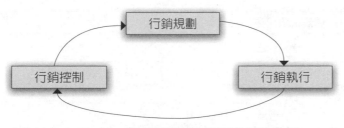

圖14-8　行銷管理工作事項的循環關係

義就是指出有效的行銷控制與績效評估系統，能夠確保休閒行銷活動依據休閒
行銷計畫來完成，並達成組織所追求的行銷目標。

一、行銷績效評估與控制程序

　　一般的行銷績效評估與行銷控制程序，不論是完整的行銷稽核或僅評估行
銷活動的部分要項，其評估與控制程序均應包括如下三個個別不同的步驟：(1)
衡量或找出實際的行銷績效或結果（要取得實際的資料，並和目標、預算相比
較，以找出預期與實際績效的差異）；(2)找出差異原因（並盡可能找出此等差
異結果是在整個行銷活動的哪個環節出了問題，若可以的話，運用要因分析圖
法或創新思考技法來進行要因分析）；(3)確立有效處理對策並計畫下一階段的
行銷活動（包括矯正措施與預防措施等持續改進對策在內）。

　　這個行銷評估與控制程序（如**圖14-9**）的另一個優點，乃在於協助改正誤
導的行銷活動（misdirected marketing effort），因為在行銷過程中對於產生差
異的原因，有相當大的比例乃出自於經常發生的異常要因（包括行銷策略錯
誤、市場定位錯誤、價格定價錯誤、業務／服務人員使用不當、通路配置不
對、行銷活動錯誤等要因在內），但是不可否認的，誤導的活動卻是不易為
行銷管理者發現，乃因他們缺乏足夠的資訊〔即一般所稱的冰山理論（iceberg
principle）〕，以至於在進行差異分析於財務報表或營運報表、成本分析報表
時，往往只看到露出水面上的冰山小尖頭，而水面下的冰山所隱藏的危險卻被
忽略了（如行銷活動分配不均、各商品別或市場別績效消長狀況、營收成長只
看到整個公司的總平均成長而忽略個別商品／品牌的成長率之消長狀況、新商
品上市成功所帶來的利益狀況等）。而這些誤導的行銷活動正是需要經由行銷
績效評估與控制程序步驟，以找出被誤導的所在，並及時採取改正行動加以改
進與導正有關的行銷活動。

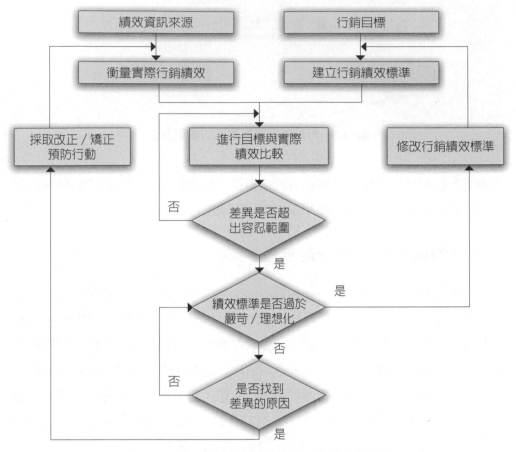

圖14-9　行銷績效評估與行銷控制的基本模型

資料來源：林建煌著（2004）。《行銷管理》。台北：智勝，頁556。

二、行銷績效評估與控制類型

　　前面所提的行銷評估與控制程序乃是行銷管理者必須具備的認知與行動，只是一般的休閒組織的行銷控制與評估程序並不是很理想的付諸實施，其原因乃在於：(1)組織規模越小的行銷評估與控制績效往往比較大的休閒組織來得差一點，乃因為小型組織的設定明確行銷目標與設立績效衡量體系之工作較差的因素；(2)一般的休閒組織往往忽略掉個別商品／服務／活動之獲利率與成長率之鑑別與量測，往往只進行整體組織的獲利率與成長率之衡量，以致有陷入冰山理論之風險；(3)一般休閒組織較少進行與競爭者的定價、利潤與成本方面的衡量，其原因乃源自於資訊的不易蒐集；(4)一般休閒組織也少進行廣告與促銷

活動的正式效果評估，其原因也來自於資訊的不完整；(5)很多休閒組織所編製的控制報告往往不夠明確，以至於不易找出真正差異原因與採取正確的改正措施。

　　所以，我們認為進行行銷控制的方式與類型的瞭解，以及行銷績效評估的瞭解乃是必要的。

(一)行銷控制的方式

　　一般來說，依據控制點所在來說明，行銷控制大致上可分為三大方式：事前控制、事中控制與事後控制（如**表14-3**）。

(二)行銷控制的類型

　　行銷控制的類型可分為：(1)年度計畫控制；(2)獲利力控制；(3)效率控制；(4)策略控制等四種類型（如**表14-4**）。

(三)行銷績效的評估

　　基本上，任何組織在進行行銷控制活動時，最重要的核心乃在於行銷績效的評估。行銷管理人員可採取之行銷績效的評估方法／工具有相當多種類，常用的有：銷售分析、市場占有率分析、行銷成本分析、獲利力分析、市場／顧客服務分析、行銷組合效率分析、策略性控制等七種（如**表14-5**）。

表14-3　行銷控制之方式

事前控制 （feed forward control）	1.事前控制乃是將控制點設在行銷活動開始進行之前，其實此一控制方式乃是最適切的控制方式。因為事前控制之目的乃在於防範問題發生，是以未來導向的，且其所花費成本也最低。 2.只是這種控制方式必須要有充分的、及時性與正確的資訊，以及所控制的標的是可以事先控制的才易於採行（例如：廣告測試、產品上市前試銷等活動均屬之）。
事中控制 （concurrent control）	1.事中控制乃是將控制點放在行銷活動進行中，也就是控制發生在整個行銷活動進行之中。這個方式既是在行銷活動過程中加以控制，所以能夠在異常問題尚未造成重大損失之前，及時採取改正／補救行動。 2.事中控制乃在於行銷活動過程予以直接監督，雖然採取事中控制往往是在發生落差之時才會發現而採取修正行動，但是卻可經由密集的事中控制將這些落差降到最低限度。
事後控制 （feed back control）	1.事後控制乃在於行銷活動訊息回饋之時採取調整，以為次個行銷活動展開時的參考，雖然損失已經發生，對於該次行銷活動績效沒有幫助，但是事後控制卻也是唯一可行的方式。 2.尤其是有些行銷活動尚未完全結束之前，很難瞭解到該次行銷活動的好壞，所以事後控制是很多組織最常用的控制方式，惟鑑往知來，也不失為值得行銷管理者採取的改正、調整方式。

表14-4　行銷控制的類型

控制類型	主要責任者	控制的目的	控制的方法／工具
年度計畫控制	高階經營管理階層、中階行銷管理者	檢視是否達成年度計畫所要求的結果	銷售分析、市場占有率分析、銷貨對費用比率、財務分析、顧客滿意度等。
獲利力控制	行銷控制人員	檢視公司賺錢或虧損的情況	分析下列各項目的獲利力，如：產品、地區、顧客群、市場區隔、經銷商通路及訂單等。
效率控制	直線與幕僚管理者、行銷控制人員	評估並改進行銷支出的效率及其影響力	分析下列各項目的效率，如：銷售人員、服務人員、廣告、促銷、配銷等。
策略控制	高階經營管理階層、行銷稽核人員	檢視公司有關的市場、產品、通路等，是否有追求最佳的機會	行銷效果之評核工具、行銷稽核、行銷卓越表現、審查企業倫理與社會責任等。

資料來源：Philip Kotler著，方世榮譯（1996）。《行銷管理學》。台北：東華書局，頁972。

表14-5　常用的行銷績效評估方法

銷售分析 （sales analysis）	1.銷售分析包括衡量與評估實際的銷售成果與銷售目標之間的差距，又可分為銷售變異分析（乃指衡量不同因素對銷售績效差異的相對貢獻之百分比，以提供行銷管理者找出未能達到銷售量之原因），與個體銷售分析（乃指在審核上述評估的未能達到預期銷售目標的特定產品、區域等，以供行銷管理者確切找到真正的答案）。 2.行銷管理者應本著「冰山理論」之認知，找出個體銷售區域、產品、行銷服務人員、休閒活動項目／設施設備的成長或落後，以及找出為什麼會發生這種結果及應如何解決之對策。
市場占有率分析 （marketshare analysis）	1.市場占有率分析用於比較公司銷售量與產業銷售量，只是如何取得產業總銷售資訊較缺乏有力證據來源（雖然政府機關的統計資料是來源）。 2.整體市場占有率：顧客滲透率×顧客忠誠度×顧客選擇性×價格選擇性 (1)顧客滲透率（customer penetration）乃指購買／參與體驗本公司商品／服務／活動的顧客，占所有顧客的百分比。 (2)顧客忠誠度（customer loyalty）乃指顧客向本公司購買／參與體驗某項商品／服務／活動的數量，占此顧客向全部供應商購買／參與體驗同類商品／服務／活動的百分比。 (3)顧客選擇性（customer selectivity）乃指本公司的平均顧客購買／參與體驗量，相對於一般公司的平均顧客購買／參與體驗量的百分比。 (4)價格選擇性（price selectivity）乃指本公司商品／服務／活動的平均價格，相對於所有公司平均價格之百分比。
行銷成本分析 （marketing cost analysis）	1.行銷成本分析乃針對損益表營業費用部分所進行之詳細研究，行銷管理人員應該建立預算目標，並研究預估成本與實際費用間的變數。 2.行銷管理人員應該監督此等行銷費用的比率，若比率的波動幅度小時或可忽略，惟若超過正常水準時則應加注意。一般的正常水準可利用管制圖（control chart）界定管制上限，期望水準與管制下限來加以管制。 3.行銷成本分析可分為：(1)損益表中的費用科目分析；(2)休閒行銷活動成本分析（可依遊程別、設施設備別、商品／服務／活動別來進行分析）；(3)依據產品或市場就分配到各區域、行銷服務人員、遊憩項目／設施設備，或其他行銷項目的休閒行銷活動成本。

（續）表14-5　常用的行銷績效評估方法

獲利力分析	1.乃針對不同的產品線、銷售區域、顧客群、行銷服務人員、顧客群、配銷通路、訂單大小等進行獲利力分析，以提供行銷管理者決定何種產品或行銷活動、休閒體驗活動項目或設施設備需要擴張、削減或剔除。 2.獲利力分析之方法步驟為：(1)第一步驟為確認功能性費用；(2)第二步驟將機能費用歸屬於行銷實體；(3)第三步驟則編製每一個行銷實體的損益表；(4)第四步驟分析並確認哪些行銷實體與其獲利力／績效問題；(5)第五步驟則採取最佳的矯正預防措施；(6)第六步驟再確認／追蹤是否已將獲利力／績效控制在預算之中，再有不足者重啟第四與第五步驟；(7)第七步驟則秉持持續改進循環再循環上述步驟。
市場／顧客服務分析	1.市場／顧客服務分析乃是要想瞭解行銷服務人員對市場或顧客群的服務績效，行銷管理人員應該要針對各個衡量項目設定標準，若有異常／偏離標準時，即應馬上採取改進／矯正預防行動。 2.一般的衡量項目有：(1)新顧客開發數目；(2)目標市場的忠誠度與偏好度；(3)不滿意顧客數；(4)相對的產品品質；(5)失去／不再前來的顧客數；(6)相對的服務品質；(7)目標市場的知名度與評價；(8)新舊顧客的變動情形；(9)既有顧客再度前來的顧客數等。
行銷組合效率分析	1.行銷組合效率分析乃在檢討造成績效不佳的可能策略原因。 2.一般常用的行銷組合效率分析項目有：(1)銷售力效率（如：行銷服務人員／團隊的訪問服務次數／時間／成本／顧客數／維繫既有顧客與開發新顧客等方面之效率）；(2)廣告效率（包括每一種傳播媒體、計算每接觸1,000人次目標顧客所花費之廣告成本CPM、目標顧客注意到／回想到／閱讀到各個媒體工具之廣告訊息人數比例、顧客對廣告內容接受度與期望廣告效果達成度、顧客在接觸廣告前後對產品態度的改變、媒體廣告播放後顧客詢問次數、每次詢問所花費成本等）；(3)銷售促進效率（如：因而增加顧客數與銷售百分比、每1元銷售的陳列成本、因促銷而產生的詢問次數與前來購買／參與人數等）；(4)新商品效率（如：新商品／服務／活動上市成功比例、新產品占全部產品銷售額百分比等）；(5)配銷效率（如：新通路的增加及通路的成長性、配銷的及時性等）。
策略性控制	1.策略性控制乃在於針對整體的行銷策略之有效性進行嚴格的評估，以為其目標、政策、策略與行動方案能夠因應環境的快速變化而及時進行調整。 2.此類工具有行銷效果等級評估與行銷稽核（將於稍後再進行討論）。

三、行銷稽核與行銷效果等級評估

　　基本上，一個休閒組織的銷售與利潤績效並不必然可以顯示出其行銷效果。良好的績效可能是該組織的某項商品／服務／活動或設施設備占了天時地利之便，然而並不是由於其行銷管理策略與行銷行動所造成的結果，所以，行銷管理者若針對某些有績效的商品／服務／活動或設施設備之行銷活動再加以

改良的話，很可能其獲致的績效會更為明顯／良好。相對的，某些商品／服務／活動或設施設備雖然運用了卓越的行銷規劃，卻未見有良好的績效。在這些情況之下，若貿然更換行銷主管或團隊的話，也許情況會更差。

這就是行銷導向的五個重要屬性所導致的行銷效果，此五個屬性大致上為：(1)顧客休閒哲學與主張；(2)整合性行銷組織與傳播；(3)行銷資訊與情報的蒐集情形；(4)策略導向的行銷計畫之規劃、執行與控制；(5)行銷活動的作業效率。而這些屬性均應加以衡量，依據Philip Kotler（1994）研究指出「應經由行銷效果評等量表（marketing-effectiveness rating instrument）來進行衡量」（Philip Kotler，方世榮譯，1996）

在整體的評估與控制程序中，行銷稽核乃是相當基本的一個要項，行銷稽核乃是針對整體行銷活動進行檢討與評估，其範疇涵蓋行銷哲學、行銷環境、行銷目標、行銷策略、行銷組織、行銷資源與行銷績效等項目之檢討與評估。基本上，行銷稽核乃包括評估，但是不僅限於評估項目而已，因為行銷稽核的結果，乃可以提供重要訊息給行銷管理者，以利行銷管理者針對行銷計畫予以正確而遠觀／宏觀的策略性規劃。惟完整的行銷稽核並不是時常進行，大多是一般較長的時間（如一年、數年）才進行的，只是不要不信邪而等到發生重大危機時才進行稽核，如此將是遠水救不了近火的。行銷稽核主要目的有：(1)找出行銷環境的變化；(2)分析行銷成功與失敗的問題以檢討／修正行銷策略；(3)預測未來狀況及收取預防效果。

(一)行銷稽核程序

ISO9001（2008）8.2.2內部稽核之條文標準如**表14-6**所示。

行銷稽核應始自於組織員工與稽核人員舉行會議，以便對組織的行銷目標、涵蓋範圍、深度、資料來源、報告格式與稽核時程進度等達成共識。行銷稽核的基本原則為「不能依賴組織的主管獲取資訊、資料與意見、顧客、供應商、通路商，以及有關的內部與外部利益關係人也應加以訪談」。當行銷稽核人員蒐集資訊、資料與報表階段之後，應針對他們對於所稽核的部分提出主要發現之事實／證據，以及提出建議改進方向。行銷稽核最有價值的部分乃在於稽核進行過程中，行銷稽核人員與有關受稽核業務主管之間經由比較、爭論，而發展出另一套行銷計畫活動的新觀念，以為次年度行銷計畫之參考。

表14-6　ISO9001〈2008〉8.2.2內部稽核

組織應在既定規劃期間執行內部稽核，以決定是否品質管理系統：
1.符合既定規劃安排（見7.1）、符合本國際標準要求和組織建立的品質管理系統要求。
2.已被有效地實施和維持。
一稽核計畫應加以規劃，規劃時依過程的狀況和重要性、被稽核的區域和先前稽核結果考慮。稽核準則、範圍、頻率和方法應加以界定。稽核人員的選擇和稽核的執行應確保客觀和稽核過程的完整性。稽核人員不應該稽核他們自己的工作。
應建立書面程序以界定為了規劃和執行稽核，建立紀錄及報告結果的責任與要求。
應維持稽核紀錄和其結果（見4.2.4）。負責被稽核區域的管理階層應確保已採取任何必要的改正及矯正措施未過期延遲，以消除被發覺出的不符合和它們的原因。後續跟催活動應包含已採取措施的查證和查證結果的報告（見8.5.2）。

註：見ISO19011為指引。

(二)行銷稽核內容或組成要素

一般所謂的稽核在實務界常以診斷（diagnosis）為之，有關一般常用的行銷稽核項目／組成要素大致上有如下幾項：

◆行銷環境稽核

乃針對總體環境（如人口統計、經濟、生態、科技、政治、社會／文化等）方面的變化情形與現況進行鑑別與瞭解，以及針對行銷任務環境（如休閒市場、顧客族群休閒主張與變化、競爭者的休閒行銷策略與行動方案、配銷通路／交通建設狀況、供應商與顧客對休閒組織的夥伴關係、財務資源狀況、宅配／運輸與倉儲狀況、服務人員與服務作業品質狀況、休閒商品與休閒價格定位、休閒設施設備策略、社會大眾評價等）方面加以瞭解與鑑別。

◆行銷策略稽核

乃針對休閒組織之願景／使命、行銷目標與標的、行銷策略與戰術、行銷行動方案等方面加以稽核，以為鑑別與瞭解該組織的行銷策略適合度？與競爭者比較優勢狀況。

◆行銷組織稽核

乃針對：
1.行銷組織的正式組織與行銷服務團隊之編組、權責、領導統御與溝通流程。
2.行銷與服務、銷售之間的功能性運作與效率狀況。

3.行銷部門與其他部門之間界面效率（interface efficiency）等進行鑑別與瞭解。

◆行銷系統稽核

乃針對如下方面加以鑑別與瞭解：

1.行銷資訊系統。
2.行銷規劃系統。
3.行銷控制系統。
4.新商品／服務／活動發展系統。

◆行銷生產力稽核

乃針對獲利力分析與成本效益分析等方面加以鑑別與瞭解，以為提供休閒組織是否擴張、緊縮或退出之建議。

◆行銷功能稽核

乃針對行銷計畫（包括行銷目標、產品計畫、定價政策、市場資訊計畫、銷售計畫、促銷計畫、廣告宣傳計畫、品牌行銷計畫、銷售力、配銷等方面），以及行銷生產力數量型診斷／稽核（包括營業活動力、行銷效率、銷售額經常利益率、銷售額營業利益率、損益平衡點的操作率、營業安全邊際率、貨款回收率、存貨週轉天數／率等）方面進行監視與量測，以為提供給行銷管理者充分數據及採取改正／矯正預防行動（此方面有興趣讀者可參考吳松齡等著《中小企業管理與診斷實務》，揚智文化，2004）。

第5部
延伸休閒行銷及永續經營發展

■ 第十五章 休閒組織倫理行銷與永續發展

▲充滿著山豬意象的阿里山來吉部落

嘉義阿里山鄉來吉村的山豬都不會動,來吉部落意象就是以山豬為代表。來吉村是鄒族的部落地區之一,來吉村在過去大量使用鑿刻的石板當作建材,家家戶戶都具有將河床石塊搬運堆積、鑿石成塊的技術。帶領部落青年到處留下山豬石雕創作的,正是村內的藝術家不舞,創作題材中主要以山豬為主,舉凡生活飾品、茶杯、石雕、畫作等都可以看到山豬的蹤影。(照片來源:吳松齡)

第十五章　休閒組織倫理行銷與永續發展

- ■ 第一節　非倫理道德行銷的議題與機會
- ■ 第二節　走向社會責任行銷與社會企業

─ Leisure Marketing Feature ─

　　現代休閒行銷觀念乃是一種以顧客服務與雙方互惠的哲學，不但要給予休閒商品／服務／活動的提供者與接受服務者均衡互惠與滿意滿足，同時更要讓所有的利益關係人均能夠因為休閒行銷活動的進行而得到其需求的滿足。所以休閒行銷活動應該是無害的行銷活動，不應僅滿足了休閒組織與其顧客的需求，而忽略了社會責任行銷的議題與範疇的遵行與積極參與。不倫理、不道德的行銷活動將會引起政治法律與文化道德的攻擊，進而導致競爭力的喪失，甚至被迫退出產業。

▲木雕的應用與藝術的體驗

三義木雕博物館是台灣唯一以木雕為專題的公立博物
館,該館以收藏展示木雕藝術精品為主,其展示主題
包括:雕刻藝術的起源、中國雕塑歷代風貌、南島民
族木雕、三義木雕源流、建築家具、寺廟宗教、複合
媒材及當代藝術邀請展、木雕藝術特展等九部分,將
木雕之美具體呈現,讓觀眾對木雕的應用與藝術獲得
完美的體驗。(照片來源:德菲經營管理顧問公司許
峰銘)

　　二十一世紀乃是全球化、地球村的時代，任何企業組織均爲世界公民一分子，均必須要做對的事（do the right thing）。尤其休閒行銷管理者每當展現組織爲顧客所準備的行銷活動策略時，應該提供適當的休閒商品／服務／活動、訂定使顧客感覺能夠獲得滿足／好價值的價格、在財務報表上應該能夠呈現出好的績效，以及使得其組織獲取利潤。行銷觀念乃是顧客服務、顧客價值與雙方均衡互惠的哲學，行銷活動的運作乃是引領整個經濟去滿足無數顧客之多樣與多變的需求，也是創造員工滿意、顧客滿意、股東滿意與社會滿意的行銷作法。

　　然而，並不是所有的行銷管理者與行銷服務人員都能夠依循上述的行銷基本概念與行銷作法。有些休閒組織使用了某些可疑的行銷作法，雖然表面上看來並無所謂有害的行銷活動，可是卻會對社會大眾（包含社會責任、倫理道德）產生負面的影響。尤其行銷組合策略工具中的廣告、宣傳與促銷活動中，就存在有道德的與不道德的爭議，例如：(1)香菸廣告與酒類廣告大多被各國政府做某些限制，以免有害於國民健康；(2)高價格的定價系統常爲社會大眾批評（如麥當勞漢堡被迫於2009年2月採取降價措施）；(3)採取逐戶推銷手法是否侵犯到人們的隱私權？(4)採取高壓式戰術推銷時有無導致顧客產生困擾或被強迫購買？(5)奢華行銷所造成的奢華浪費等問題。

　　所以，行銷管理者必須認清「公司的純利（bottom line）不應該只是衡量公司的績效」而已，而是必須重視到社會責任行銷的概念與落實在行銷活動裡。至於社會責任行銷可由休閒組織、行銷管理者、行銷服務團隊成員的認知與自我要求，以及社會與國家制定的法令規章與倫理規範等方面來加以進行，如此才能使休閒組織與其商品／服務／活動可以爲社會大眾所接受，也才能促使組

▶就業服務大姐頭頒獎典禮

多元就業開發方案是勞委會在921地震後，為了解決失業問題，從以工代賑、就業從建大軍、永續就業工程計畫系列演變而來的重要政策。多元就業開發方案就是政府用投資的觀念引導民眾，在自己生活的周遭去協助整個社會解決一些社會問題，來提升社會的品質和價值，在這樣的發展過程裡面去發現、創造一些就業的可能和機會，這種新的創造就業機會的概念，是非常具有創意的一個轉變！（http://www.justtaiwan.com.tw/hotlink.asp）（照片來源：吳美珍）

織的永續發展。

 第一節　非倫理道德行銷的議題與機會

　　二十一世紀的資訊經濟與網際網路、創新廣告宣傳手法、創意知識市集對於行銷管理人員與行銷組織有關人員的挑戰，可謂越來越嚴峻。以往某些傳統的策略與技巧已不再適用，或是很快就面臨過時的壓力，甚至於還經常出現全新的課題。休閒組織與行銷管理人員就必須努力去克服這些障礙，才能獲致長期的永續經營與成為最成功的休閒事業。

　　行銷活動與行銷作法受到來自各方的批評，雖然有些批評是合理的、理性的，但是有些則不是如此。只是休閒組織與行銷管理者不論批評者是否理性與合理，乃是應該廣納這些批評於其行銷活動之中，因為社會批評家認為「某些行銷活動會對個別顧客、顧客群、社會整體以及對其他家休閒組織造成傷害」之批評卻也是不爭的事實。

一、資訊經濟的議題與機會

　　二十一世紀的3C科技的快速發展，往往提供給買方顧客更多的議價優勢，但是卻也產生了休閒組織與行銷服務人員所提供資訊的質與量、顧客服務、安全與隱私方面的議題。雖然網路行銷存在上述的議題有待克服，但是發展出來的電子商務（e-commerce）與行動商務（mobile-commerce）卻是未來真正走向國際化、全球化市場的機會。

(一)資訊品質與數量

　　網際網路發達的結果，顧客／買方具有相當的議價優勢，也由於網路的快速成長，其所提供資訊的數量與品質則已為當代相當重要的議題。

1.休閒組織大多會僅花費些許費用即可註冊一個網址並設立網站，以至於數百萬網站存在，同時在網路世界裡提供給顧客／買方數以億計的資料與資訊。何況上網搜尋資訊與資料也相當方便，只要一台可上網的PC與支付連線費用，即可輕鬆在浩瀚網路世界裡搜尋想要的資訊與資料。只是在浩瀚無際與龐大資訊世界裡，最易於讓休閒顧客迷失在此網路世界

裡，以至於讓休閒顧客的決策相對地產生困惑，因爲顧客並無法判斷何者對其休閒需求會有滿足的能力與價值。

2.另外，由於政府主管機關立法制度對網際網路規範的腳步跟不上網路科技的變化，以至於讓網路交易糾紛頻傳，雖然有網路倫理的呼籲與某些專業組織（如社團法人與財團法人）會設定某些自願性規範條款，但是網路詐騙事件卻也不曾中斷過。

3.同時，網路具有即時性與互動性的功能，以至於休閒組織在與顧客互動過程中也易於遭到惡意競爭者的蓄意抹黑、造謠與批評，以至於造成其他同步上網的顧客的信心喪失，也導致休閒組織對於批評者的可信度與評論內容的正確性存疑，造成因噎廢食而關閉網路互動機制，但此舉卻會引起顧客們的信心動搖與不支持。

4.休閒組織與行銷服務團隊人員也會因爲要充分提供資訊給顧客群，所以必須不斷地吸收新穎與有用的資訊與資料，否則會讓顧客群的需求沒有辦法滿足而感到沮喪，甚至於離開。

5.休閒組織必須認清的還有必須時時維護與更新網站內容與資訊資料，否則顧客的瀏覽率與對組織／商品／服務／活動之興趣會大幅萎縮，以至於變成靜止的網站。

(二)顧客服務左右網路行銷的成敗

網路交易的成敗最重要關鍵乃在於顧客服務，由於休閒行銷仍然與一般實體行銷一樣具有售前資訊、售中服務與售後問題解決的功能，因此休閒行銷管理人員必須做到：

1.售前有關商品／服務／活動之參與體驗／購買以及價格公開透明、不滿意賠償／退貨／退票、交通路線指引、食宿問題等方面的資訊必須充分與透明，同時要有專人負責回應顧客詢問事宜。

2.售中的停車服務、購票進園、參與／體驗過程服務、兒童與親友協尋、廣播服務、餐飲與如廁服務、遊憩活動指導與協助、住宿與休息服務、問題Q&A等服務作業。

3.售後的送別、事後資訊提供、購物宅配、申訴抱怨解決、關懷等售後服務作業等方面的滿意與貼心服務。

網路行銷最易為顧客遲疑而延後決策的問題，乃在於與實體銷售的最大差別，由於網站所提供的資訊往往會造成顧客們的迷失，以至於真正到休閒處所時有所失望或是取得貨品時的不滿意，因此休閒組織與行銷管理者要懂得如何結合實體商品／休閒場所／休閒設施設備及網路，乃是最好的經營型態。也就是盡可能讓顧客可以光臨／前來參與休閒場所／設施設備／商店看到或體驗到休閒商品／服務／活動，不滿意可退貨／退票或補貼損失；也可以在電腦線上的網路連線裡，取得更多更充分的休閒商品／服務／活動之資訊與資料，或者在網路線上給予顧客回答。如此的網路經營型態、休閒組織才能好好的運用3C科技做好網路行銷，更可以因此全球化行銷。

(三)安全與隱私的保證服務

網路行銷最為人垢病的乃在於資訊網路的安全性與隱私權方面的議題，據統計90%的網路使用者不願意在網路上購物，其主要原因就在於安全與隱私權。

休閒組織與行銷管理者最重要的挑戰，就在於如何建立互信基礎。顯然的，網路所具的日新月異新型式與無形特性就是不易於建立互信的最重要原因，例如：

1.網線溝通缺乏面對面溝通的真誠與分享資訊熱誠。
2.一般顧客對資訊加密、數位證明、認證與其他複雜技術的線上安全系統不瞭解，可是顧客卻會要求休閒組織要給他們保證。
3.一般顧客上網登錄即成為休閒組織的硬碟內的檔案，並載明何時上網、上網時間與頻率，進一步可偵測與蒐集到顧客的消費行為與休閒型態，如有不法的休閒組織／行銷服務人員，更可擅用此等資料作非法用途。

所以，休閒組織為能消除顧客的恐懼感與使用網路交易之遲疑，就應該進行：

1.必須開發使用安全的商譽，也就是讓顧客能夠認定其交易的網站與賣方是值得信賴的，並且要提供安全的環境讓顧客覺得可以信賴。
2.將銷售方式的現有商譽轉移到電子商務（如與良好紀錄的電子商家策略聯盟）。
3.與具有優良品牌或企業形象的企業組織建立關係，以帶來可信度與信用。

4.利用知名企業家／名人合夥或贊助，以帶來更多的合法性。

5.為顧客投保與執行企業組織的誠實保險，以強化信賴度等策略與行動。

　　如此休閒組織就可能帶來更多的信賴度，當然最重要的還是休閒組織如何強化自我規範與自我稽核，以確保顧客的安全與隱私權得到保證。

二、社會對行銷的批評

　　一般而言，休閒行銷也與一般商品／服務／活動一樣易於引來社會的批評。尤其在這個行銷導向、顧客導向的時代，休閒行銷對於一般的休閒者、社會整體、其他企業組織之間往往會造成某些程度上的傷害，也因而批評應是行銷管理者必須正視的議題。

(一)休閒行銷對一般休閒者的衝擊

　　休閒組織與行銷管理者為執行其行銷計畫、創造其組織的利益目標、追求其組織的永續經營與發展，因而會利用各種行銷策略與行銷方法以遂行上述目標。相對的，這些行銷策略與行銷方法也引起了一般休閒大眾與消費者保護組織、政府主管機關，以及其他關心消費者權益的利益關係人的批評與指控。而這些遭受批評與指控的行銷活動就有：奢華性價格、詐欺行為、高壓式推銷、劣質或不安全的休閒商品／服務／活動、計畫性的休閒活動創新、罔顧弱勢的休閒顧客等方面之議題。

◆奢華性價格

　　有些休閒組織就將其商品／服務／活動的定價策略定位在奢華休閒上，以高出合理價格系統的定價行銷。雖然休閒組織與行銷管理者會以授權金過高、設施設備成本高、場地租金高、廣告費用龐大、銷售促進成本高等理由說服休閒顧客。但是這種以高價位創造出的奢華風氣卻是對休閒顧客的不公平、惡意的疏忽與急於賺取利潤的經營與行銷策略，乃是傷害休閒顧客的行為，也是休閒組織與行銷管理者應該正視的課題，否則一旦第二家、第三家加入競爭行列時再來降價，此時其企業形象之傷害已經造成。

◆詐欺行為

　　有些時候，休閒組織與行銷服務人員會遭到休閒者控訴涉嫌詐欺，乃因受到欺騙式的定價、推銷、包裝等方面的行銷行為，以至於造成休閒者認為其參

與／體驗／購買的休閒商品／服務／活動之價值不敷其所支付的價格。這些行銷行為乃來自於爭議性的行銷活動與作法，例如：網路行銷的彈跳式保證可獲得免費商品／服務／活動或價格折扣、增加消費以獲得抽獎活動或超值獎勵辦法等。而且這些詐欺行為在政府法規之規範立法與消費者保護團體的保護活動下，已有所扼止的趨勢，只是仍然有相當多的詐欺行為一再出現。因此，休閒組織與行銷管理者有必要正視這些課題，以免為社會所淘汰，甚至吃上官司，乃是得不償失的。

◆高壓式推銷

所謂的高壓式推銷，乃是網路銷售所提供的資訊過於吸引人們的衝動而購買／參與體驗，以及面對面行銷時行銷服務人員的能言善道引發人們的休閒購買／參與體驗動機，因此有些休閒者在休閒行為之後感到後悔。而這些因為被行銷手法或行銷服務人員的說服導致的衝動購買，往往並不是他們想要的或需要的休閒商品／服務／活動，雖然消費者保護法已立法保障，只是休閒商品／服務／活動一經購買也就一併休閒的行為，往往無法讓休閒者獲得足夠的保障，但是對於休閒組織與行銷服務人員來說也未能帶來長遠的好處，因為休閒者不會一再上當，反而讓休閒行銷變成無法延續的問題，乃是行銷管理者必須正視的課題。

◆劣質或不完全的休閒商品／服務／活動

此議題／批評乃是：

1. 休閒顧客在購買／參與體驗之後感受不到應有的品質，例如：休閒過程的服務態度／品質不好、休閒商品品質不佳、休閒設施設備老舊不安全或落伍沒有新意、停車服務品質不好等。
2. 所提供的商品／服務／活動幾乎對顧客沒有利益，甚至會有傷害，例如：休閒組織所提供的有形商品對人體有害健康、所提供的休閒場地或設施設備未善盡保護休閒者身體安全，或未妥善告知活動過程的危險性等。
3. 休閒組織的服務人員訓練不足所致對休閒者安全有害問題，例如：休閒有形商品的製造過程疏忽所產生之消費者冒險問題、休閒活動設施設備保養維護不周全以致對消費者產生危害、休閒活動現場服務人員訓練不足以致無法對緊急事件作處置而對休閒者造成傷害等。今日的休閒行銷管理者必須確實瞭解到消費者導向的品質，乃是帶引顧客滿意、顧客再

度參與體驗／購買意願等夥伴關係的建立之重要因素，也是行銷管理者
不可忽視之課題。

◆**計畫性的休閒活動創新**

　　基本上，休閒活動方案的不斷創新乃是吸引休閒者前來參與體驗／購買
的誘因，只是休閒行銷活動中的休閒設施設備費用相當高，往往又受到休閒者
愛好新鮮與新穎的刺激性需求之影響，乃是休閒組織與行銷管理者不得不持續
創新商品／服務／活動之理由。然而，往往休閒活動方案受到設施設備投資尚
未回收之前提，而不得不在該等休閒設施設備上創新休閒活動，只是此舉易為
休閒者批評為「舊瓶裝新酒」，欺騙顧客，了無新意。另外，某些休閒有形商
品更為搭配新休閒活動方案而改變包裝、更換命名、創造功能新話題，更為顧
客批評為欺騙行為。凡此種種批評均為創新行銷與迎合顧客的喜好風格轉變之
後遺症，休閒行銷管理者必須妥善處理這方面的負面批評，必須呈現出持續性
的商品／服務／活動之品質改善，以確保能不斷地符合顧客的要求或超越其期
望，如此才能持續地進行休閒活動創新，當然更重要的商品／服務／活動的服
務品質必須一併提升與創新才是正確的方向。

◆**罔顧弱勢的休閒顧客**

　　休閒組織的行銷策略與行銷活動也為人批評為未能照顧社會低階層的人
們，何況此些勞動階層也需要購買／參與體驗休閒商品／服務／活動，只是
「一口價」政策似乎忽略了這些弱勢的休閒潛在顧客。顯然的，現代的休閒組
織必須兼顧到社會的弱勢族群，必須規劃設計一些能夠讓弱勢族群也能購買／
參與體驗的行銷系統，例如：休閒活動的選購自由性，以利弱勢者也能選擇符
合其財力的休閒商品／服務／活動、積極參與社會服務與照顧弱勢族群的活
動，以及規劃平價的休閒活動方案以供弱勢族群顧客選擇等。

(二)休閒行銷對社會整體的衝擊

　　行銷活動的多樣化、創意化與多元化對社會整體造成的衝擊乃是相當負面
的，諸如：(1)廣告過度所造成的錯誤欲望與過分的強調奢華性休閒；(2)鼓勵休
閒活動以致造成社會工作意願下滑；(3)廣告行銷與促銷宣傳鼓舞社會崇尚物質
與對文化的污染；(4)行銷活動對當地治安與交通的影響；(5)休閒事業主透過政
治操作而形成政治權勢等方面。

◆過度廣告造成的錯誤欲望與奢華性休閒風氣

由於休閒行銷與廣告訴求，造成人們過度重視休閒欲望與崇尚奢華性休閒風氣。當然這些批評有些是合理的（雖然也有些不合理），因為社會一股休閒風氣的形成的確是休閒業者的行銷策略所促進的，尤其休閒行銷創造人們的休閒需求與往奢華性休閒傾斜，這些均為創意廣告與創新行銷所貢獻的。雖然行銷工具為人所批評，但是休閒者的欲望與奢華性價值觀，不僅是受到行銷人員的影響而已，同時也受到家庭、同儕、宗教、族群、教育、文化與社會潮流的影響，其實這也是一種社會化過程，也有某些社會評論者認為這些物質主義何嘗不是一股正面且有價值、有益的力量。

◆鼓舞休閒所造成工作意願下滑

此方面的批評也是有部分是合理的，有部分卻是不合理的。因為工作與休閒本來就是需要由參與休閒者選擇的，若是休閒者不重視兩者的平衡，很可能造成某些方面的失落與傷害，例如某個人因追求休閒而忽略了工作的努力，以至於本身的財富與生活水準急速下降，直到某個時點他就必須改變其休閒與工作之比重，否則就沒有辦法繼續追求休閒，因為食衣住行需求、家庭經常開銷、教育經費支出、健康醫療保險支出等問題，乃是如影隨行的。休閒行銷管理者如何在行銷與促銷過程中，適時傳達工作與休閒平衡的概念，也許是休閒組織盡到社會責任的一項重要課題。

◆廣告行銷對社會文化的污染

因為行銷活動中最常用廣告宣傳手法來傳達其商品／服務／活動，而廣告所遭受到衛道者的批評，例如：商業廣告干擾主題嚴肅的節目、印刷刊物的廣告占據了整個版面、戶外廣告破壞生態與自然景觀、廣告太煽情／權力／地位等污染人們的心靈等。如此的商業噪音（commercial noise）乃是行銷管理者應該重視的課題，休閒組織應該與廣告企劃者溝通，如何製作精彩、提供充分資訊、對社會不會鼓舞負面的行銷宣傳與廣告企劃案，乃是應該努力的方向。

◆行銷活動對當地治安與交通的影響

由於行銷策略的成功，往往在促銷期間造成休閒據點附近的交通產生影響，例如：

1.一時間的大批人潮所致的交通打結。

2.對當地居民的上班與工作，或生活秩序上產生不利的影響。

3.甚至引來宵小竊盜、情色業者等的伺機而動，影響到治安等問題。

所以休閒行銷活動正式上檔之前即應構思一套完善的緊急應變措施，以及配合當地交通與治安主管機關的事前充分溝通與研擬配套的對策，方能將傷害降到最低。

◆休閒事業主透過政治操作形成的政治權勢問題

休閒事業經營者利用政治權勢影響立法與執法機關的問題，乃是這部分被批評的問題所在。例如：2009年剛立法通過的博奕條款，即將觀光一詞冠到賭場之上，而使得觀光產業蒙上一層「賭、色、財、氣」的陰影。所以休閒事業主與行銷管理者宜在行銷活動過程中，避免濫用政治權勢，以減少反對勢力的出現，因為此股反對勢力必然會牽制與化解其事業經營的利益。

(三)休閒行銷對其他企業組織的衝擊

由於強勢與領導品牌的休閒事業往往會利用其資源，進行所謂的不公平的競爭策略以降低其他企業組織的競爭能力。這些不公平的競爭策略乃展現於競爭者的併購行動、創造他人進入此一事業經營障礙的行銷活動、不公平的競爭性行銷活動。

◆競爭者的併購行動

併購策略曾是二十世紀末到二十一世紀初的重要商業活動，併購者往往可以因此而獲得規模經濟之優勢，使其成本及價格下降；或藉由併購行動將不良經營的企業組織轉為更有經營效率與更具競爭力。但是併購若屬惡意併購則有害於產業秩序，應由政府立法管制。

◆創造他人的進入障礙

具優勢與財務、人力資源者，可以挾其龐大資源，藉由專利權、大量廣告推廣活動、與供應商或中間商結盟，以進行讓競爭者進不來或將競爭者趕出去之進入障礙手法。顯然的，這種不公平的競爭策略，會對休閒者造成「要嘛僅此一家，否則就不要想參與體驗」之被強迫式的前來參與體驗，休閒者因而必須支付較高的成本，才能取得其商品／服務／活動的參與體驗權、所有權、使用權。所以才會有公平交易法的立法，以及各種消費者保護團體的出現，以為壓制這些不公平的競爭行為。

◆不公平的競爭性行銷活動

此乃是利用不公平的行銷手段，意圖傷害或破壞其他同業，這些手段如低於成本的低價策略、派遣不法集團破壞對手的商品／服務／活動之形象、與旅行社或遊覽車公司策略聯盟刻意抵制對手的行銷方法、威脅與對手企業有往來的供應商／中間商等方法與手段，均屬不公平的競爭性行銷活動。這些乃是休閒組織與行銷管理者應該避免的，因為在這些不當競爭手法的後果，可能會換來法律的制裁，以及顧客的聯合抵制、媒體的負面報導、利益團體的譴責。

三、社會責任行銷的崛起與潮流

由於休閒行銷與一般製造業／商業類行銷一樣面臨了各項法律規範與社會批評、倫理道德的問題（如**圖15-1**）。基於如此的認知，休閒組織與行銷管理

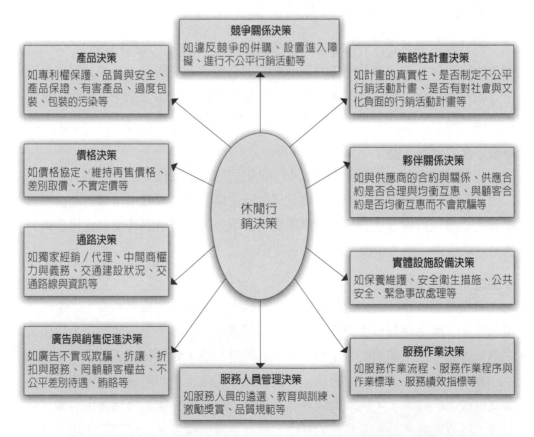

競爭關係決策
如違反競爭的併購、設置進入障礙、進行不公平行銷活動等

產品決策
如專利權保護、品質與安全、產品保證、有害產品、過度包裝、包裝的污染等

策略性計畫決策
如計畫的真實性、是否制定不公平行銷活動計畫、是否有對社會與文化負面的行銷活動計畫等

價格決策
如價格協定、維持再售價格、差別取價、不實定價等

夥伴關係決策
如與供應商的合約與關係、供應合約是否合理與均衡互惠、與顧客合約是否均衡互惠而不會欺騙等

通路決策
如獨家經銷／代理、中間商權力與義務、交通建設狀況、交通路線與資訊等

休閒行銷決策

實體設施設備決策
如保養維護、安全衛生措施、公共安全、緊急事故處理等

廣告與銷售促進決策
如廣告不實或欺騙、折讓、折扣與服務、罔顧顧客權益、不公平差別待遇、賄賂等

服務人員管理決策
如服務人員的遴選、教育與訓練、激勵獎賞、品質規範等

服務作業決策
如服務作業流程、服務作業程序與作業標準、服務績效指標等

圖15-1　各種主要行銷決策可能需要關注的法律規範與倫理道德議題

者必須認知到「公司的純利已不應該僅是衡量公司的績效而已」。

這個社會責任行銷的呼聲已愈來愈高，休閒事業必須嚴肅地面對這股潮流的要求，因為休閒組織的經營與行銷活動常為某些人指責為經濟、社會與文化的弊病。時下的許多草根活動（grass-roots movement）不時的出現以為防止某些企業（包含休閒產業組織在內）的不倫理不道德行銷活動之發生。據Armstrong與Kotler（2005）的研究消費者主義（consumerism）與環境保護主義（environmentalism）乃是兩個最重要的草根活動。

(一)消費者主義

美國的企業組織已經三度成為有組織的消費者運動目標：(1)第一次消費者運動在1900年代初期，由於當時美國物價上漲，Upton Sinclair撰寫文章指責肉品工業的狀況，並揭發了製藥業的醜聞；(2)第二次消費者運動在1930年代中期，由於受到全球經濟大蕭條，以及另一個藥品醜聞期間的物價大幅度上漲所引起；(3)第三次消費者運動於1960年代開始，由於此時期的消費者水準日益提高，同時商品也因求新求變而變得更複雜與具有危險性，因此Ralph Nader等公開發表文章批評美國整體機構組織體制與對企業耗費大量資源，及不倫理、不道德的商業行為大為抨擊，促成約翰甘迺迪總統的宣布消費者享有安全、被告知、選擇及發表意見的權力；同時，也促成國會著手於消費者保護法案的立法工作，此波的消費者保護聲浪因而催生了許多的消費者團體，歐洲的消費者運動也隨之跟進，因而造成全球性的消費者保護運動的盛行。

在有關消費者保護法令規章制定過程中，最重要的乃是消費者權利（consumer rights）的基礎，一般消費者權利的認定乃依據甘迺迪總統的四大權力（即選擇權、安全權、知情權與被聆聽權），以及消費者國際（Consumer International）於1997年修訂之全球企業消費憲章（Consumer Charter for Global Business）的八項權利（即基本需求權、消費者教育權、安全權、資訊權、選擇權、公平聆聽權、賠償權、健康環境權），此等權利乃是最為基本的消費者權利，也是消費者主義的主要訴求，有賴休閒組織與行銷管理者正視的議題。

(二)環境保護主義

環境保護主義者並不是反對行銷活動與休閒／消費活動，而是關注於行銷活動對於環境所造成的影響，以及滿足休閒者的休閒需求與欲望而耗費的成

本。環境保護主義者乃是期望休閒組織與行銷管理者在運作行銷活動時，能一併關心與保護環境。

由於休閒組織也與一般企業組織一樣，為了求生存與永續經營而極力於滿足其休閒顧客的需求與欲望，以及一昧地追求競爭力的提升，然而在這個過程裡卻忽略了其組織在永續發展策略方面的某些議題，諸如：能源使用效率、氣體排放自願減量、廢棄物資源化、環境保護、綠色包裝、綠色產品、清潔生產與服務作業過程、生態化設計、綠色行銷、噪音管制、空氣污染、資源回收再利用等方面的議題。

休閒組織與行銷管理者應該關注到環境保護議題，才能善盡永續經營與發展的倫理義務，而這些倫理義務包括有：

1.對於能源／資源的稀有性應有所認知，與落實能源／資源的使用效率。
2.對於休閒商品／服務／活動的設計開發、生產製造、服務作業與行銷流通過程，應秉持「綠色」概念於上述過程中。
3.對於顧客應善盡「地球永續發展」與「企業永續發展」的教育與傳遞理念之義務，讓顧客能支持節能減碳、綠色與可回收資源化之政策。
4.對於原物料與零組件之選擇應合乎「環境限用危害物質」之規範，以減輕地球與大自然環境之負擔。
5.對於拋棄式的末端廢棄物要求可回收再利用之資源化政策。
6.對於交通運輸工具之選擇應以節能為優先，同時盡可能利用大眾運輸與委託運輸業者代運之政策。
7.全力發展生態化設計，從源頭追求綠色競爭力。
8.建立綠色供應鍵體系。
9.協助政府落實永續環境（environment sustainability）政策。
10.對於休閒據點／場地與實體設施設備之規劃設計與設施規劃、安裝流程設計，以及休閒者操作／體驗過程，除應考量到安全、舒適、快樂、驚奇等元素之外，更應考量到節能減碳之元素。
11.休閒遊憩規劃應考量環境衝擊因素，保持與自然環境、生態保育之平衡。

(三)社會大眾規範行銷的倫理議題

社會大眾對於企業組織的行銷服務過程，已由過去的漠視轉變為積極關

注，進而敦促立法加以規範。而這些行銷服務過程對社會大眾與環境景觀所致之影響，乃是立即性且具有風險性的，其影響有：

1. 廣告的過度，乃誘發社會大眾走向奢華、浪費以及忽略掉節約美德之最大元凶。
2. 包裝的過度，乃是浪費資源與造成廢棄物無法減量的重要來源。
3. 商品／服務／活動的設計開發、生產與服務、行銷作業，與運輸搬運方面之規劃，乃為滿足顧客的視覺、聽覺、嗅覺、觸覺等需求，而在其生命週期裡乃是有相當損害到環境保護原則的。
4. 激烈的行銷競爭，以至於造成人們的過度消費或休閒、浪費過多的能源與資源。
5. 人們受到高價、奢華行銷的迷惑，以至於休閒，工作與日常生活均過度重視物質效益，而忽略了經濟實惠的效用與效能原則。

第二節　走向社會責任行銷與社會企業

現代休閒組織與行銷管理者必須認清消費者主義、環境保護主義、與社會大眾規範行銷之要求等方面之議題，而這些議題乃是行銷的倫理範疇。休閒經營者與行銷管理者已不能只著重在財務報表的獲利數字的多寡，而是必須其企業組織的經營管理行為與行銷活動過程中，是否對其內部利益關係人或外部利益關係人應負起社會責任有所貢獻；也就是經營事業與行銷商品／服務／活動不應該唯利是圖，何況唯利是圖並不代表就能獲利。如同某家企業組織將其成

▶巨無霸冬筍的媒體報導與行銷

冬筍是孟宗竹的幼芽，出產在冬季，外表呈土褐色，全株長滿毛絨般的筍毛。台中縣和平鄉大雪山林區得天獨厚的氣候環境，尤其大雪山的冬筍，有豐富的纖維、礦物質、維生素，鮮美爽口，百吃不厭，不含脂肪，不增加心臟血管負擔，是公認的健康食品。大雪山的冬筍吸引遊客造訪，推動該區域之觀光遊憩魅力，為大雪山居民帶來不少財富。（照片來源：大雪山協會王子壬）

本結構公布在其企業網站上，讓其供應商、顧客、競爭者與其他利益關係人瞭解，除了可以加強交易關係之外，尚可形成彼此間的信賴關係，此一舉動不但不會丟掉訂單、供貨、投資人投資，甚至於還可以獲取長期穩定的利潤來源，更而與供應商、顧客，與投資者形成長期夥伴關係。

一、休閒組織要實踐社會責任成為社會企業

休閒組織所應承擔的公共服務與社會責任，必須呈現在自由、平等、公平、公正、安全、幸福、良善與永續經營的公民需要之基礎上。而這股公民需要的浪潮涵蓋在環境保護、生態保育、社會參與（其內涵為社會公益、慈善捐贈與社區活動）、教育文化與培養未來人才等方面，而這些內涵乃是被拿來當作企業公民（corporate citizenship）的評量指標與關鍵議題。

企業社會責任（corporate social-responsibility, CSR）正是上述所談的公民浪潮所需要的議題之內涵。美國的經濟發展委員會（Committee for Economic Development, CED）曾提出社會責任同心圓的研究：(1)最核心圓的經濟責任；(2)中間層圓的經濟功能；(3)最外層圓的正在形成或尚未定型的責任，正告訴我們改進社會環境品質責任、協助社會解決貧窮、創造居民就業機會、防止青少年犯罪及挽救城市衰落等責任，乃是最外層圓的企業社會責任。

(一)實踐社會責任才能追求永續發展

二十一世紀由於全球化主義的盛行，將會促進經濟的發展，但相對的也拉大了繁榮與貧窮之間的差距，更加劇了地球能源與資源的耗損速度、環境污染程度、生態浩劫加劇，氣候變遷異常等自然環境問題，同時更促使社會的冷漠無情、文化枯竭、品德淪喪等重大課題。因而導致倫理學者與有識之士一致要求企業組織必須要能夠分擔社會責任之全球性企業公民運動，在先進國家中的這股企業公民運動正如火如荼地展開，進而促進先進國家的大型企業紛紛投入公益／社會的風潮。在台灣的企業組織（不分大小規模）均已展現主動站出來的推動改變與走向社會企業趨勢，如此的趨勢乃是鼓動休閒組織主動參與企業公民／社會公益活動之力量，也是擺脫以往「不公平、不公義」社會的新力量。

休閒組織一如其他業種的企業組織，必須體認到企業經營就要承擔社會責

任，不要害怕，或是不可沉迷於以往可做可不做之迷思，必須勇敢地跨出去，改變以往的自我中心思維，要勇敢地改變本身組織的特質，也就是擺脫只重「求利」的追求利潤的天職。現代的休閒組織經營管理者與行銷管理者，要將參與公益活動和善盡企業社會責任當作企業組織的本分，如此才能夠在未來的經濟活動中得以永續發展。

(二)休閒組織應承擔的社會責任

Walker Group（1994）制定社會責任準則中的二十項表現指標：(1)生產／提供安全產品；(2)不污染空氣或水源；(3)遵守法令規章；(4)促進員工誠信；(5)確保工作環境安全；(6)拒絕運用誘導與欺騙顧客；(7)不歧視弱勢族群與性別；(8)運用綠色包裝；(9)拒絕與防杜組織內部性騷擾；(10)善用資源回收；(11)誠實經營事業；(12)快速回應顧客要求；(13)廢棄物減量；(14)節約能源；(15)僱用失業員工；(16)慈善教育捐助；(17)資源再生再利用；(18)持續改進品質；(19)僱用有禮貌的員工；(20)僱用能關心他人的員工。這些社會責任表現指標乃是休閒組織及其經營管理階層所應認知與實踐的概念與行動。

在二十一世紀所謂的社會責任概念之擴充到企業公民、企業的社會表現（corporate social performance）、社會的創業者（social entrepreneur）、社會投資運動（social investment movement）等領域。本書將上述轉變的企業社會責任分為七個構面來說明：環境生態保護、社會參與、教育文化、社會創業投資、勞資關係、公司治理與企業倫理（如**表15-1**）。

表15-1 休閒組織應負擔的社會責任

社會責任議題	議題涵蓋之領域
環境生態保護	生產／提供綠色商品／服務／活動、環境化設計、不污染空氣與水源、綠色包裝、綠色／清潔的製程／過程、廢棄物減產、節約能源／資源、生態保育、生態環境綠建築、資源化技術與再生產品、安全產品、工作間安全、遊憩場地與設施設備安全、使用可分解／再造原材料等。
社會參與	老人關懷／救助／服務、殘障關懷／救援、婦女權益促進／保護、弱勢族群關懷與不歧視、性別工作平等、防止性騷擾、防止家暴與虐待事件、公共衛生醫療、教育文化、環境保護等。
教育文化	提供優秀／清寒學生獎助學金、提供建教合作或實習機會、贊助學校與學生進行跨校與國際交流、辦理人文關懷／文化交流活動、舉辦培育未來菁英人才活動、辦理偏遠／落後地區居民知識技能教育等。

（續）表15-1　休閒組織應負擔的社會責任

社會責任議題	議題涵蓋之領域
社會創業投資	捐款成立及協助NPO組織運作、支持社會創業家／創投公司上市供社會大眾交易、協助建立公益組織基礎架構、扮演投資者角色讓捐贈能夠發揮最大效用、扮演公益創投角色等。
勞資關係	遵守勞動法律、僱用失業員工、僱用弱勢族群、性別工作與待遇平等、童工與女工的照護、勞工安全衛生與福利、勞資協商與溝通、提供員工醫療保險與退休撫卹等。
公司治理	財務資訊透明、獨立董監事、員工分紅、內部控制與內部稽核、杜絕經營者與員工的舞弊行為、不發生掏空公司資源、不剝削員工、不欺騙小額投資人等。
企業倫理	無誤導與誘騙之廣告、無提供不安全產品、對供應商與顧客要誠信、對員工與投資人要誠信、培育具有公平正義的品德教育與組織文化、對社區保持良好互動交流、善盡環境保護與生態保育責任、遵守法令規章與道德規範等。

資料來源：吳松齡（2007）。《企業倫理》。台中：滄海書局，頁238。

(三)實行企業社會責任的社會企業

　　實行企業社會責任的休閒組織就是CSR企業，依據1991年國際商會（International Chamber of Commerce）制定的永續發展商業契約（Business Charter for Sustainable Development）及1989年環境責任經濟聯盟（the Coalition for Environmentally Responsible Economics, CERES）制定的CERES原則（如**表15-2**），則應稱之CSR企業，因為這兩個原則乃是CSR企業必須建構、認知與執行的環境倫理規範。

表15-2　CERES原則vs.永續發展商業契約

CERES原則：
1.生態與環境保護。
2.自然資源的永續與再生使用。
3.減少廢棄物與廢棄物再利用化。
4.節省能源消耗與提高能源效率。
5.減低環境、衛生與安全風險。
6.提供安全的商品／服務／活動。
7.環境復育與賠償、改變不安全的使用。
8.將危險事件與情況告知公眾與採取行動。
9.董事長與經營階層的環境保護承諾。
10.進行環境自我評估並向公眾提出環境報告。

永續發展商業契約原則：

1.環境管理系統的建置乃是企業經營的一個優先項目。
2.環境管理系統必須與企業的各個經營管理系統做整合。
3.企業追求永續發展必須兼顧到將科技技術發展、顧客需求與期望、社會期待與持續改進。
4.任何新的經營管理／投資計畫均應先做好環境影響評估。
5.企業組織應該發展對環境不會造成損害的商品／服務／活動。
6.企業組織應該要為顧客提供商品／服務／活動的安全使用、緊急處理與報廢棄置等資訊。
7.企業組織應該使用有效率的設備或活動，以減少對環境與人員的衝擊，以及廢棄物減量。
8.企業組織應努力研究其原材料、零組件與成品，以及生產與服務作業過程對環境的衝擊情形。
9.企業組織應制定預警機制／危機預防制度，以防止發生不可挽回的環境衝擊事件。
10.鼓勵供應商、承攬商遵守企業組織的作業標準。
11.企業組織應建構緊急事件應變與處理的作業標準。
12.移轉對環境有益的各項科技與技術。
13.企業組織應投身於公共建設，為社會盡一份心力。
14.企業組織應時時敞開心胸與利益關係人進行有關環境維護之對話。
15.進行環境評核／審查，並將結果通知利益關係人。

資料來源：葉保強（2005）。《企業倫理》。台北：五南，頁309-313。

二、走向社會責任行銷

較著名的三個公平貿易組織為：

1.國際公平交易標籤組織（Fair-trade Labelling Organizations International, FLO），於1997年整合全球二十個標籤倡議組織成立FLO，以歐美國家為主，另有紐澳與日本等國參與，其主要任務為：設立國際公平交易標準、促進與開發公平交易、持續為貿易正義發聲，並對產品（尤其小農組織的農產品）進行公平交易認證。

2.亞洲公平交易論壇（Asia Fair Trade Forum Inc., AFTF），於2001年成立，為IFAT之亞洲分會，秘書處設於馬尼拉，有八十八個會員，跨越十二個國家，其任務為：提高亞洲生產者／消費者在各層面對公平交易原則之體認、加強區域內公平交易夥伴間的合作、創造一定影響力來左右政策制訂者、推廣會員與組織間的合作、擴大區域內所有國家與會員關係。

3.世界社會論壇（IFAT），IFAT的理念與任務有：建立民主平等的經濟參與模式、架構微型／中小型／社區生產者的國際交易平台、落實生態永

續發展的示範、文化自治與生態價值觀、公平的市場機制與夥伴關係。

上述三個主要的公平貿易組織主要乃在於提出公平交易的定義與原則（如**表15-3**），連帶本章前面章節所提及的環境保護主義、消費者主義，雖然對現代的企業組織之行銷活動會有些不公平的限制。然而時下的企業組織大多已逐漸接受了上述的消費者主義、環境保護主義，與公平交易原則，至少在原則上已告接受，也對消費者主義、環境保護主義，與公平交易原則有了正面的回應，以為更能服務消費者／顧客的要求。

有一種行銷哲學稱之為開明的行銷（enlightened marketing），其主張乃在於企業組織的行銷活動應該支持行銷系統的最佳長期績效，應包括有五大原則：(1)消費者導向行銷（consumer-oriented marketing）；(2)創新行銷（innovative marketing）；(3)價值行銷（value-marketing）；(4)使命感行銷（sense-of-mission marketing）；(5)社會行銷（social marketing）。而這五大原則的行銷哲學乃依循對社會負責及具有道德的行為哲學之指導方針，促使行銷管理者必須在合法的與被市場體系接受的範圍中，發展出乙套依據個人的公平正義感、企業組織經營理念及顧客的長期福祉標準。這套清晰且負責任的哲學體系，將可協助其企業組織處理一些棘手的議題。

(一)開明的行銷

基本上，Armstrong與Kotler（2005）指出開明行銷的五大原則乃是一種行

表15-3　公平交易原則

IFAF的十項公平交易原則	FLO的七項公平交易原則
1.為經濟弱勢的生產者創造機會。 2.確保公開透明及責信度。 3.協助合作夥伴建構生產能量。 4.推展公平交易的觀念。 5.維持市場價格的公平。 6.保證性別平等。 7.提供安全健康的工作環境。 8.維護兒童勞工權益。 9.善盡環境保護的責任。 10.平等關係的維護。	1.價格合理，生產者就其產品或勞力收取合理的回報（向生產者提供最低價格保證，以及世界市場價格以外的社區發展金）。 2.產品的生產過程沒有強迫勞工或剝削童工，工作條件必須安全而健康。 3.生產者與採購者發展直接的、長久的合作關係，減少不必要的中間商。 4.鼓勵使用可持續的、有利環保的技術。 5.致力改善生產者的生活條件、公平就業機會、獲得信貸與技術支援。 6.工人與生產者組成合作社或協會，運作具透明度、問責與民主。 7.提升消費者的意識。

銷哲學概念，其原則之目的在於支持組織的行銷系統於長期發展下可獲致的最佳長期績效。

◆消費者導向行銷

乃在於行銷管理者與其組織的經營管理階層在提供顧客有關的商品／服務／活動時，應站在顧客的感受、感覺、服務與需求的滿足之觀點，來推動其行銷活動。因為只有如此的認知與行動，才能讓顧客的需求與期望獲得滿足，也才能與顧客建立長久且有利的顧客關係，如此休閒組織才能在行銷過程中獲得合宜的利潤。

◆創新行銷

休閒組織與其活動規劃者、行銷管理者，必須善用其創新團隊，持續不斷地為顧客提供可供其滿足與滿意的商品／服務／活動；同時更應秉持ISO的持續改進精神，不斷地為顧客提出可供顧客真正滿意與滿足的創意點子與創新構想，而這些點子與構想乃包括：新商品／服務／活動、持續改進的服務作業品質、組織本身的組織與品牌形象、組織的經營與行銷服務績效等方面。如此的創新行銷原則下的休閒組織與其顧客，將可獲雙贏與多贏的局面，進而建構為優質、綿密、互惠的長期夥伴關係。

◆價值行銷

休閒組織與其行銷管理者必須鑑別出其行銷活動中有價值的行銷投資方案，而將其有限的資源大部分均投入於該行銷投資方案，如此建立起來的行銷投資乃是有價值的。應該不要僅關注短期利益而將有限資源投資在短暫的行銷活動上（如僅做一次的促銷、少量包裝變化、誇大廣告等），而是應該放在商品／服務／活動的品質、組織與商品品牌形象、注重顧客所獲得的價值、顧客滿意度／忠誠度／回購率等方面較為實在。

◆使命感行銷

休閒組織的經營管理階層必須將社會責任的重大議題（請參閱**表15-1**）融入其組織的經營願景／使命當中，從而引領行銷管理者將社會責任議題納入於行銷規劃與行銷執行過程之中，如此明確的將社會責任融入於行銷活動裡，將會促使全體行銷服務人員採取社會責任行動，而建立起休閒組織的重視社會責任的文化。當然若能落實社會責任為其組織與全體員工的企業使命時，則整個組織的行銷活動將會是明確的走向社會行銷方向。

◆社會行銷

　　休閒組織與行銷管理者在進行行銷決策時，若能將企業的社會責任與顧客需求／期望、組織願景／使命、行銷短中長期目標放在一起進行行銷決策，則其行銷計畫的設計、執行、控制、調整／修正過程，將會把企業公民、社會企業的理念、理想、原則、作法納進去，如此的休閒組織之行銷概念即為具有社會行銷的概念，其所提供給顧客的商品／服務／活動，以及行銷9P策略組合，將會是關心消費者主義、環境保護主義、公平交易原則等議題的行銷活動。

(二)倫理的行銷

　　休閒組織與其行銷管理者的不倫理、不道德行銷行為所引發的議題，每為學界與衛道之士所批評，此等議題有行銷活動淪為高明騙術問題、廣告浮誇不實問題、產品責任方面問題、隱藏資訊的不公平交易問題、消費者保護問題、同業間激烈競爭引發的問題、永續產業發展的問題等方面之衝擊。

　　當然，行銷管理者也陷入兩難，因為並不是他們不願意落實倫理的行銷活動，而是他們對倫理道德的敏感度不足，以至於雖有心執行倫理行銷決策，卻是未能取得最佳的行動方案，因此備受批評與困擾。所以休閒組織必須建立其組織的倫理行銷政策（corporate marketing ethics policies），以供整個組織成員均必須遵行的通盤性指導綱要（guideline），而且這個倫理行銷政策必須涵蓋到行銷9P組合策略／工具之內，當然這個倫理行銷政策也應包括一般的倫理與道德標準在內。

　　尤其，在此激烈競爭的環境裡，休閒組織與行銷管理人員更不應該忽略所謂的倫理行銷政策之有關規範，否則就會引起社會大眾的批評，甚至導致成為非倫理的休閒組織、非倫理的商品／服務／活動之代名詞。如此將會引起顧客的排斥與反對，甚而導致其組織的經營風險與危機，所以休閒組織的經營管理階層與行銷管理者，不可以因為要應付競爭而疏忽了應盡的倫理行銷的義務，諸如：

1.行銷管理者與其行銷服務團隊人員必須認知到行銷的倫理與道德，乃和社會風險、環境景觀、生活水準具有息息相關的關係，必須時時有維護倫理行銷的意識與行動，才能使社會更活絡，消費者生活品質更提升，消費者權利更保障。

2.行銷管理者與其行銷服務團隊人員，必須妥適善用行銷傳播工具，不要將之導入不倫理的框架之內。

3.行銷管理者與其行銷服務團隊人員必須與顧客、消費者保護團體、政府主管機關進行密切溝通，並參與其意見交流活動，以達到能夠掌握與瞭解到消費行為與消費者關注議題的變化方向，及時調整相關行銷決策。

4.行銷管理者與其行銷服務團隊人員必須尊重消費者主張，力行顧客至上的觀念，以落實社會行銷之意旨。

5.行銷管理者與其行銷服務團隊人員必須認清與同業競爭者之間的關係，乃是建立在競合的基礎上，而不是建立在零和的基礎上，與競爭同業應力求相互依賴與互惠互利的基本原則之實踐。

6.行銷管理者與其行銷服務團隊人員必須將環境保護主義有關的訴求與主張，予以融入行銷服務決策之中，力求為地球、自然環境、自然生態、環境保護貢獻心力與行動。

7.行銷管理者與其行銷服務團隊人員必須展現勇於承擔責任之勇氣，將其組織與行銷活動融進「社會良心」，則有責任、有擔當、有正義感的形象將接著呈現在其組織與商品／服務／活動的口碑與形象上。

三、成為社會企業的途逕

休閒組織想要成為社會企業就應由如下幾個方向努力：環境保護、社會參與、教育文化、顧客滿意、提升婦女與弱勢族群社經地位、員工滿意、企業透明度與公司治理等方向。休閒組織經由上述方向的努力，方能達到CSR企業、公民企業或社會企業之境界，也唯有如此才能讓其企業組織永續經營與發展下去。

上述方向在**表15-1**之中已有類似的說明，在此就不作個別的說明〔讀者若有興趣可參閱吳松齡著（2007），《企業倫理》，頁237-245〕。

但是不論如何，休閒組織與其行銷管理者可由如下三個方向來考量：

1.有關消費者保護、弱勢族群保護、童工與女工保護、環境保護、公平交易方面的法令規章，以及社會倫理規範要予以明確制定出來，也就是很明確的告訴各個企業組織與經營管理者，行銷管理哪些地方是合法的，哪些地方是不合法的、不適合社會要求以及違反公平競爭的做法。

2.休閒組織與策略管理者、行銷管理者，必須將該組織的環境保護、社會參與、教育文化、顧客滿意、提升婦女與弱勢族群社經地位、員工滿意、企業透明度與公司治理等倫理政策，充分宣告與傳達給全體員工，以供員工遵守這些道德與法律的指導原則。

3.每一個行銷服務人員必須在處理顧客與其他利益關係人有關的問題時，要能夠秉持強烈的社會意識（social conscience），在倫理政策的指引下做好服務顧客的任務。

但是行銷管理者也要認知到「有妥善的倫理政策、倫理準則與倫理計畫，並沒有辦法確保每一個行銷服務人員的所做所為，皆能夠合乎倫理行銷的要求」之問題。因為有良好的計畫、原則、綱要，並不能保證就能全然推動，可能受限於整個休閒組織的所有員工的投入參與熱忱、員工的陽奉陰違、高階主管的全力支持度不夠、競爭環境的變化、商品生命週期變化、政府法令規章的干預等因素，以至於行銷管理者與經營管理階層必須秉持PDCA的原則，力求持續推動倫理行銷與改進推行問題，同時由高階主管帶頭宣示與力行，以引領全體員工的投入參與，如此才能形成其組織的整體文化之一環。

參考書目

一、中文部分

方世榮譯（1996），Philip Kotler（1994），《行銷管理學》，台北：東華書局。

石晉方譯（2005），Roger A. Kerin, Steven W. Hartley & William Rudelius（2004），《行銷管理——觀念與實務》，台北：麥格羅·希爾。

宋瑞、薛怡珍著（2004），《生態旅遊的理論與實務》，台北：新文京。

李旭東譯（2003），Lamb, Hair & McDaniel（2003），《行銷學》（第三版），台北：高立。

李芝屹、施惠娟、詹家和、簡明輝譯（2003），J. Paul Peter & James H. Donnelly Jr.（2002），《行銷管理》（第九版），台北：新文京。

李芳齡譯（2008），Robert Reppa & Evan Hirsh（2007），〈建立服務文化——頂級服務贏得顧客心〉，《EMBA世界經理文摘》257期，2008年1月出版，頁52-61。

李茂興譯（2002），Subhash C. Jain（1997），《行銷計畫與策略個案研究》，台北：揚智。

李銘輝、郭建興著（2000），《觀光遊憩資源規劃》，台北：揚智。

吳克群、周昕著（2003），《酒店會議經營》，台北：揚智。

吳松齡著（2003），《休閒產業經營管理》，台北：揚智。

吳松齡著（2006），《休閒活動設計規劃》，台北：揚智。

吳松齡著（2007），《休閒活動經營管理》，台北：揚智。

吳松齡著（2007），《企業倫理》，台中：滄海書局。

吳克振譯（2001），Kerin Lane Keller（2001），《品牌管理》，台北：美商普林帝斯霍爾國際。

吳書榆譯（2006），Dave Balter & John Butmon（2006），《葡萄藤行銷》，台北：商智。

呂冠瑩著（2006），《廣告學——管理、策略、創意》，台北：新文京。

林清河、桂楚華合著（1997）。《服務管理》（第一版）。台北：華泰。

林建煌著（2004），《行銷管理》，台北：智勝。

徐堅白著（2002），《俱樂部的經營管理》，台北：揚智。

胡政源著（2007），《顧客關係管理——創造顧客價值》，台北：新文京。

洪順慶著（2003），《行銷學》，台北：福懋。

柴田昌治（2007），《員工為何喪失工作意欲》，日本：日本經濟新聞出版社。

祝道松、巫喜瑞、林穎清譯（2008），Roger Baran, Robert Galka & Daniel Strunk（2008），《顧客關係管理》，台中：滄海書局。

神田範明著，陳耀茂譯（2002），《商品企劃與開發》，台北：華泰。

程紹同等著（2004），《運動賽會管理：理論與實務》，台北：揚智。

陳文華（2000），〈運用資料倉儲技術於CRM〉，《能力雜誌》，第527期，頁132-138。

陳尚永、蕭富峰譯（2006），William Wells, Sandra Moriarty & John Burnett（2006）。《廣告學》，台北：華泰。

陳建和著（2007），《觀光行銷學》，台北：揚智。

陳澤義著（2006），《服務管理》（第二版），台北：華泰。

陳慧聰、何坤龍、吳俊彥譯（2001），Louis E. Boone & David L. Kurtz（2001），《行銷學》（第九版），台中：滄海書局。

曾光華（1995）。〈顧客資料庫與關係行銷〉，《第二屆中小企業管理研討會論文集（下）》。台北：經濟部中小企業處，129-137。

張宮熊著（2008），《休閒事業管理》，台北：揚智。

張瑞芬總編審，張力元等著（2007），《顧客服務管理——CRM實戰理論與實務》，台北：華泰。

張逸民譯（2005），Gary Armstrong & Philip Kotler（2005），《行銷學》（第七版），台北：華泰。

黃俊英著（2002），《行銷學》（第二版），台北：華泰。

黃進春編著（2002），《行銷管理學》，台北：新文京。

劉玉萍（2000）。整理NCR公司助理副總裁Ronald S. Swift於遠擎智慧企業部舉辦2000「一對一行銷」研討會中之專題演講：運用「一對一行銷」執行顧客關係管理以提升企業利潤，《電子化企業：經理人報告》第11期。

戴國良著（2007），《圖解式成功撰寫行銷企劃案》，台北：書泉。

戴國良著（2006），《行銷企劃管理——理論與實務》，台北：五南。

戴國良著（2006），《行銷企劃——最佳實戰》，台北：商周。

顏妙桂譯（2002），Christopher R. Edginton等著（1999），《休閒活動規劃與管理》，台北：麥格羅・希爾。

謝其淼著（1998），《主題遊樂園》，台北：詹氏書局。

蕭鏡堂著（2002），《行銷入門》，台北：華泰。

羅惠斌（1990）。《觀光遊憩區規劃與管理》（第一版）。台北：固地文化事業公司。

瞿秀蕙譯，吳萬益審閱（2004），Michael J. Etzel, Bruce J. Walker & William J. Stanton（2004），《行銷管理》（第十三版），台北：普林斯頓國際。

顧淑馨譯（1991），Stephen R. Covey（1991），《與成功有約——全面造就自己》，台北：天下文化。

二、英文部分

Anderson E. W. & Sullivan M. W. (1993), The antecedents and consequences of customer satisfaction for firm, *Marketing Science*, Vol.12, No.2, pp.125-143.

Anderson, E. W., Fornell, C. & Lehmann, D. R. (1994), Customer satisfaction, market share, and

profitability: Findings from Sweden, *Journal of Marketing*, 58 (July), pp.53-66.

Anderson, J. C. & J. A. Narus (1990), A model of distributor firm and manufacturer firm working partnerships, *Journal of Marketing, 54* (1), pp.42-58.

Barber, B. (1983), *The Logic and Limits of Trust*, New Brunswick, NJ: Rutgers University Press.

Bennis, Warren G. & Nanus, Burt (1985), Leaders: *The Strategies for Taking Charge*, New York: Harper & Row.

Berry Leonard L. & A. Parasuraman (1991), *Marketing Services*, New York: Free Press, pp.32-150.

Berry, L. L. (1995), "Relationship Marketing of Services-Growing Interest, Emerging Perspectives", *Journal of the Academy of Marketing Science*, Vol. 23(4), pp.236-245.

Bettencourt L. A. (1997), Customer voluntary performance: Customers as partners in service delivery, *Journal of Retailing*, Vol.73, No.3, 1997, pp.383-406.

Blattberg, R. C. & Deighton, J. (1996), Manage marketing by the customer equity test, *Harvard Business Review, vol. 74* (4), pp.136-144.

Bouoma J. S. & J. N. Pearson (1986). The impact of franchising on the financial performance of small firms. *Journal of Academy of Marketing Science*, 14 (2): 10-17.

Buell V. P. (1984), *Marketing Management: A Strategic Planning Approach*, McGraw-Hill.

Christopher, M., Payne, A., & Ballantyne, D. (1991). *Relationship Marketing*. London: Butterworth Heinemann.

C. R. Edginton, C. J. Hanson, S. R. Edginton & S. D. Hudson (2002), *Leisure Programming: A Service-Centered and Benefits Approach*, 3rd edition, McGraw-Hill Companies. Inc.

Crosby L. A., K. R. Evans & D. Cowles (1990), Relationship quality in services selling: An interpersonal influence perspective, *Journal of Marketing*, 54, No.3. pp.68-81.

Crosby, L., & Stephens, N. (1987). Effects of relationship on satisfaction, retention, and prices in life insurance industry. Journal of Marketing Research, 24(4), 404-417.

Customer loyalty and customer loyalty programs, *Journal of Consumer Marketing*, Vol.20, No.4, pp.294-316.

Czinkota, Michael R., Maasaki Kotabe, and David Mercer. (1997), *Marketing Management: Text and Cases*. Cambridge, MA: Black- well.

Damon, Frederick (2000), From regional relations to ethnic groups? On the transformation of value relations to property claims in the Kula Ring of Papua New Guinea. *The Asia Pacific Journal of Anthropology* (formerly Canberra Anthropology)1.2, pp.49-72.

David H. Maister (2001), *Professional Business Principles for Successful Business Professionals,* Free Press.

David R. Austin & Michael E. Crawford (2007), *Therapeutic Recreation: An Introduction*, 3rd edition, Creative & More, Inc.

Dwyer, F. R., P. H. Schurr & S. Oh (1987), Developing buyer-seller relationships, *Journal of Marketing, 51* (4), pp.11-27.

Dumazediers. (1974), *Socialogy of Leisure*, New York: Elsevier.

Edginton C. R., D. J. Jordan, D. G. DeGraaf & S. R. Edginton (1995), *Leisure and Life satisfaction*, Dubuque, IA: Brown & Benchmark.

Fitzsimmons, Thomas & Hargreaves-Fitzsimmons, Karen (ILT) (1997), *High Desert High Country Seeds*, University of Hawaii Press.

Ford P. (1970), *A Guide for Leaders of Informal Recreational Activities*, Iowa City, IA: University of Iowa.

Foster K. (1990), *How to Create Newspaper Ads*., Manhattan. KS: Learning resources Network.

Frederick F. Reicheld & Sasser W. Earl (1990), Zero Defections quality comes to services, *Harvard Buiness Review, Vol. 68*, pp.105-110.

Ganesan S. (1994), "Determinants of Long-Term Orientation in Buyer-Seller Relationships," *Journal of Marketing, Vol. 58*(4), pp.1-19.

Gerald J. Tellis (1988), Beyond the many faces of Price: an integration of pricing strategies, *Journal of Marketing Action*, pp.146-160.

Geyskens, I., J.-B. E. M. Steenkamp, & N. Kumar (1999), A meta-analysis of satisfaction in marketing channel relationships. *Journal of Marketing Research*, 36 (May): 223-238.

Gummesson, E. (1999), *Total Relationship Marketing: Rethinking Marketing Management from 4Ps to 30Rs*. Oxford: Butterworth Heinemann.

Heskett, J. L., Schlesinger, L. A., & Sasser, W. E. (1997). *The Service Profit Chain*. New York: Free Press.

Hoffman, K. Douglas and John E. G. Bateson. (1997). *Essentials of Services Marketing*. Ford Worth, TX: Dryden.

Howard, D. R., & Crompon, J. L. (1980). *Financing, Managing, and Marketing Recreation and Park Resources*, p.448. Dubuque, IA: Wm. C. Brown

Howard, Robert Adrian (1963), *Nuclear Physics*, Wadsworth Pub. Co. (Belmont, Calif).

Joel R. Evans & Berry Berman (1995), *Marketing* (5th.ed.), Prentice Hall International.

John A. Howard & Jagdish N. Sheth (1969), *The Theory of Buyer Behavior*, New York: John Wiley and Sons. Inc.

Jones T. O. & W. E. Sasser (1995), Why Satisfied Customers Defect, *Harvard Business Report*, pp.26-39.

Kasper, W. (1996a), Free to Work: The Liberalisation of New Zealand's Labour Markets, Policy Monograph 32, The Centre for Independent Studies, Sydney.

Kelly K. (1999), *New Rules for the New Economy:10 Radical Strategies for a Connected World*, New York: Viking Press.

Lester P. Guest (1995), Brand loyality-twelve years later, *Journal of Applied Psychology, Vol. 39*, pp.405-408.

Louis E. Boone & David L. Kurtz (2001), *Contemporary Marketing Wired* (9th ed.), Singapore:

Harcourt Brace & Company.

Lovelock C. H. (2001), *Service Marketing: People, Technology, Strategy* (4th.ed), New Jersey.

Mayer, R. C., J. H. Davis, and F. D. Schoorman (1995), "An Integrated Model of Organizational Trust," *Academy of Management Review*, 20(3), pp.709-734.

Michard A. Hitt (1999), *Management of Strategy: Concepts & Case*, Cengage.

Middleton, B. A. (1994), Management of monsoonal wetlands for Greylag and Barheaded Geese in the Keoladeo National Park, India. *International Journal of Ecology and Environmental Sciences 20*:1263-171.

Morgan, R. M., & Hunt, S. D. (1994). The commitment-trust theory of relationship marketing. *Journal of Marketing*, 58(3), pp.20-38.

Murphy J. F., J. G. Williams, E. W. Niepoth & P. O. Brown (1973), *Leisure Service Delivery System: A Modern Perspective*. Philadelphia: Lea and Febiger.

Oliver R. L. (1980), A cognitive of the antecedent and consequences of satisfaction decisions, *Journal of Marketing*, Vol.17, No.4, pp.460-489.

Parasuraman, A., V. Zeithaml and L. Berry (1985), "A Conceptual Model of Service Quality and Its Implications for Future Research," *Journal of Marketing*, Vol.49, pp.41-50.

Paul Temporal & Martin Trott (2001), *Romancing the Customer: Maximizing Brand Value Through Powerful Relationship Management* (Hardcover), John Wiley.

Peter Drucker (1973), *Management: Task, Responsibilities and Practices*, New-York: Harper & Row.

Peters Thomas J., Robert H. Waterman (1982), *In Search of Excellence: Lessons from America's Best-run Companies*, New-York: Harper & Row.

Philip Kotler (1997), *Marketing Management: Analysis, Planning, Implementation and Control* (9th. ed.), New Jersey: Prentice Hall.

Philip Kotler (2000), *Marketing Management: Analysis, Planning, Implementation and Control* (10th ed), NJ: Prentice Hall.

Ram Charan (2007), *Know-how*, Crown Buiness.

Ravaid A., and C. Gronroos (1996), "The Value Concept and Relationship Marketing," *European Journal of Marketing*, 30(2), pp.19-30.

Regan W. J. (1963), The service revolution, *Journal of Marketing*. Vol.27. pp.32-36.

Reichheld F. F. & W. E. Sasser (1990), Zero defections: Quality comes to services, *Haward Business Review* (1990), Sep.-Oct., pp.115-111.

Rempel J. A., N. J. Holmes &M. D. Zanna (1986), Trust in close relationships, Journal of Personalized Services, *Asia Pacific Journal of Management*, 17, No.3, pp.399-422.

Robinson, Marcia/ Kalakota, Ravi (1999), *Offshore Outsourcing: Business Models*, ROI and Best Practices, Mivar Pr Inc.

Rodd Wagner & James K. Harter (2006), *12: The Elements of Great Managing*, Gallap Press.

Roger A. Kerin, Steven W. Hartley & William Rudelius (2004), *Marketing: The Core*, The McGraw-Hill companies Inc.

Rossnian J. R. (1989), *Recreation Programming: Designing Leisure Experience*, Champaign, IL: Sagamore.

Ryan FL. F. (1988), Getting the word out to the media through news releases and news advisories, *Voluntary Action Leadership* (summer), pp.18-19.

Samdahl D. M. (1998), Leisure in lives: Enhancing the common leisure occasion, *Journal of Leisure Research 24*(1), pp.19-32.

Sasser, W. Earl , Olsen, R. Paul & Wyckoff, D. Daryl (1978), *Management of Service Operations: Text, Cases, and Readings*, Boston: Allyn and Bacon.

Scanzoni J. (1979), Social exchange and behavioral independence, in Burge R. L. & T. L. Huston eds., *Social Exchange in Developing Relationship*, New York: Academic Press.

Siegel L. N., C. C. Attkisson & L. G. Carson (1987), Need identification and program planning in the community context, *In Strategies of Economic Development* (4th.ed.), Edited by F. M. Cox, J. L. Erlich J. Rothman, and Tropman, pp.71-97, Itasca IL: F. E. Peacock.

Stephen R. Covey (2002), *The 8th Habit*, Free Press.

Stone M., Woodcock N. & Wilson M., (1996), Managing the change from marketing planning to customer relationship management, *Long Range Planning*, 29(5), pp.675-683.

Suchman I. A. (1967), *Evaluation Research*, New York: Russell Sage Foundation.

Super D. E. (1983), Assessment in career guidance: Toward truly developmental counseling, *Personnel and Guidance Journal*. Vol.62, pp.555-562.

Sylvester C. (1987), The ethics of play, leisure and recreation in the twentieth century 1900-1983, *Leisure Science 9*(3), p.184.

Tinsley H. E. A. & Kass R. A. (1978), Leisure activities and need satisfaction: A replication extension, *Journal of Leisure Research, 10*, pp.191-202.

Webster, Jane and Martocchio J. Joseph (1992), Mircrocomputer playfulness: Development of a measure with workplace implications", *MIS Quarterly/ June*. 1992: 201.

William J. Stanton & Charles Futrell (1987), *Fundamentals of Marketing* (8th ed.), McGraw-Hill Company.

William M. Pride & O. C. Ferrell (2003), *Marketing* (12th ed.), Boston MA: Haughton Miffin.

Wilson P. (1999b), Recreation therapy: Practice considerations for the new millennium, Paper Presented at the ATRA National Conference, Portland, Oregon.

Wulf, K. D., Odekerken-Schroder G.., and Iacobucci D.(2001), Investments in consumer relationships: a cross-country and cross-industry exploration, *Journal of Marketing*, 65, 33-50.

Zeithaml, V. A. & Bitner, M. J. (2000). *Services Marketing: Integrating Customer Focus across the Firm* (2rd.ed). London: McGraw-Hill.

休閒遊憩系列

休閒行銷學

作　　者／吳松齡
出 版 者／揚智文化事業股份有限公司
發 行 人／葉忠賢
總 編 輯／閻富萍
地　　址／台北縣深坑鄉北深路三段 260 號 8 樓
電　　話／(02)8662-6826
傳　　真／(02)2664-7633
網　　址／http://www.ycrc.com.tw
　E-mail ／ service@ycrc.com.tw
印　　刷／鼎易印刷事業股份有限公司
　I S B N ／978-957-818-920-1
初版一刷／2009 年 9 月
定　　價／新台幣 550 元

國家圖書館出版品預行編目資料

休閒行銷學 ＝ Leisure marketing : the core / 吳
松齡著. -- 初版. -- 臺北縣深坑鄉：揚智文
化, 2009.08
　　面；　公分. --（休閒遊憩系列）

ISBN 978-957-818-920-1（平裝）

1.旅遊業管理　2.市場學　3.行銷學

992.2　　　　　　　　　　　98012196